從風格到畫意

從風格到畫意

反思中國美術史

石守謙

石頭出版

從風格到畫意──反思中國美術史

作　　者：石守謙

執行編輯：黃文玲

美術設計：曹秀蓉

出 版 者：石頭出版股份有限公司

發 行 人：龐慎予

社　　長：陳啟德

副總編輯：黃文玲

編 輯 部：洪　蕊　蘇玲怡

會計行政：陳美璇

行銷業務：謝偉道

登 記 證：行政院新聞局局版台業字第4666號

地　　址：106台北市大安區敦化南路二段34號9樓

電　　話：（02）2701-2775（代表號）

傳　　真：（02）2701-2252

電子信箱：rockintl21@seed.net.tw

劃撥帳號：1437912-5 石頭出版股份有限公司

印刷製版：鴻柏印刷事業股份有限公司

出版日期：2010 年 6 月 初版

　　　　　2021 年 7 月 初版 3 刷

定　　價：（平裝）新台幣 1800 元

ISBN（平裝）978-986-6660-09-2

From Style to *Huayi* (Picture-Idea): Ruminating on Chinese Art History by Shouchien Shih was first published by Rock Publishing International, Taipei, 2010

Copyright © Rock Publishing International, 2010

All rights reserved

Address: 9F., No. 34, Section 2, Dunhua S. Rd., Da'an Dist., Taipei 106, Taiwan

Tel: 886-2-27012775

Fax: 886-2-27012252

E-mail: rockintl21@seed.net.tw

Price: (Paperback) NT 1800

Printed in Taiwan

目次

圖版目錄

自序

　　將論文結集出書,至少對作者本人而言,提供了一個回顧自我的機會。能夠有這種機會,不能不說是個人的幸運。

　　這本論文集中所收文章最早的一篇發表於1994年,最晚的是2007年,〈導論〉一章則完成於2009年年初,中間跨越了整整十五年。在這十五年中,我的工作經過了很大的變化,心境也歷經了激烈的動盪起伏。世事變幻,人情冷暖,看盡了,卻也覺得不足多言。這本書中的文字那麼可算是這個過程中留下來的記錄,記錄著我在不同階段情境下對個人研究之中國繪畫史的一些反省。「從風格到畫意」的總標題便是在這個反省之下的一個選擇。它一方面代表著我個人對畫史關懷的一個發展,另一方面也意謂著我對藝術之所以存在的那個根本課題,在體會上的一些轉變。

　　繪畫史研究之所以吸引人,現在回顧自己的過程,原來也十分的個人。三十五年前我因讀了方聞先生一篇討論山水畫結構分析的文章,而決定選擇走研究的路,後來我有幸成為他的學生,開始認真地以「風格」來瞭解中國畫史。接著我又從方老師那裡學到Gombrich在*Art and Illusion*一書中的見解,引領一窺風格史的堂奧,Gombrich也就成為我的學術偶像。再接著,我又讀到Panofsky那篇〈作為人文學科的藝術史〉名文,深為其中所引康德晚年如何以「人文」之堅持對抗肉身衰病的言語而感動,發現了藝術裡頭珍貴的「人文意涵」之確實存在,也讓我開始注意到中國古代畫史書中常常提到的「畫意」概念。後來這個對「畫意」的關注逐漸改變了我自己過去對作品的一些瞭解,也認識到原來最感興趣的「風格」,其實與「畫意」有著解不開的關係。於是,在這十五年的過程中,「畫意」這個概念便以較高的頻率出現在我有關畫史的論述之中。本書副標題中所謂的「反思」,原來只是源自於一種自我檢討。

　　現在結集成書的這些個人反思的成果,除了師長的啟發之外,我也必須承認,許多是得力於面對學生的壓力。在我三十年的教學生涯中,我非常幸運地遇見了多位出色的研究生。他們或許常苦於我給他們的壓力,殊不知他們給我的壓力更大。那種壓力來自於我深感無力真正為其解惑。繪畫史研究究竟有何意義?為了幫他們發現自己的答案,我也被逼著隨時對已作過的工作進行反覆的再思考。這本論文集的出版因此也可視為這

一段師生互動過程的記錄。當他們之中某些人讀到此書，或將發現即使那個問題仍未能有肯定回答，繼續問下去的堅持，可能才是這個過程真正值得記住的真實。

最後，我要利用這個機會向陳啟德先生致謝，沒有他全心全力的支持，這本論文集不可能出版。我也要感謝陳韻如、盧宣妃、林宏燊、張寶云、林宛儒、余玉琦、李欣葦、林容伊、陳亭蓉、祝暄惠長期以來在資料整理上的協助；石頭出版社的編輯黃文玲、美編曹秀蓉在出版過程中的辛勤投入，亦將永遠銘刻我心。

石守謙

序於 南港

2010年1月12日

導論
從風格到畫意

從藝術的歷史說起

　　藝術的歷史是什麼？它是怎麼形成的？當一個人由他特定的時空回望過去的藝術，試圖去描述、進而說明其歷史之發展時，其實在同時進行著兩個工作。一個是基於前人的研究成果之上，對這個歷經長期積澱的知識傳統進行融會貫通的繼承。另一個則是由自己的立足點，向這個知識傳統提出反思，並希望藉之開展一些不同的探討，以豐富吾人對藝術之史的瞭解。

　　藝術之歷史有其變與不變的兩面性格。其所以不變者，來自於藝術作品的形式性存在。就是因為作品的實質存在，它們在時空座標中便無論如何佔據著固定的位置，這個座標位置不但是作品之所以產生的根本，而在這些位置間所出現的單純順序，也成為藝術歷史中不可更動的「時間感」之內在核心。相對於此，作品之間如何連貫，而產生對研究者有所意義的秩序，這則是藝術歷史中隨時因人而變的表層樣貌。任何對藝術的歷史理解，因此永遠是一種研究者與作品對話的結果，是一種在「不變」的作品基構上進行「能變」的研究思辨的過程。如果二者缺一，則無所對話，思辨鑿空，也就沒有「歷史」。道理雖然如此，但事實上，研究者與作品間卻經常處在一種緊張狀態中，如何紓解這個緊張關係，遂成為研究者必須首先有意識地面對的課題。研究者由己身脈絡所開展的關懷與思辨，固然是產生歷史理解的動力，但卻必須尊重作品之實質存在，並受到那個基本「時間感」的制約；那來自於「時間感」的制約不僅要求著作品間的前後順序的確立，且對作品所產生之各自時空座標連帶地賦予對應的重視。這自然會對研究者產生令人不悅的束縛感，且勢必壓縮了自由發揮論述的空間。但如果不能堅守這個規範，其後果更要令人遺憾。

　　在中國繪畫史的研究上，這個失衡的狀態特別突顯，近年來甚至變得頗為嚴重。它

的起因在於繪畫史中作品的「不變」基構，至少從二十世紀中葉起，便受到研究者的質疑。在那個時候，中國繪畫史方才由畫家、藏家及藝術愛好者的文藝論述，轉型成一個嚴肅的學術領域，一切的研究皆被要求奠基於「嚴謹」而「科學」的史料分析之上。中國繪畫史研究此時立刻暴露了它的內在「弱點」，不僅文字史料中多有代代傳抄、語意隱晦不清之處，而且作品中充滿仿作、偽作的問題，甚至許多傳世古代名蹟也無法自「後代摹本」及「偽託」的質疑中解脫而出。研究者自傳統鑑定學所提供的資料中，經常無法找到「令人無疑」的「證據」，來確定它們本被賦予的時空座標位置。原來整個美術史領域仰賴科學考古所出資料來釐清、重整傳統知識的途徑，在繪畫史領域中由於出土資料不多，即使僥倖發現一些墓葬壁畫或圖像，其質量也無法立即用來比對傳世歸為大師筆下的卷軸作品，因此顯得捉襟見肘。一旦這種「疑古」風氣擴散到整個繪畫史的研究社群，原來之作品的時空基構便面臨前所未有的崩解危機。為了要解決這個內在危機，許多學者自二十世紀的五〇年代起，即試圖以各種方法來試圖「重建」此作品基構，其中方聞教授援用源自西方美術史學中的「風格分析」而提出的山水畫結構發展序列，便是極為突出的一個成果。[1] 他們的努力雖然獲得了一定程度的成功，但隨即又在二十世紀末期各種「後現代」歷史觀的衝擊下，受到了新的質疑。這些質疑近來甚至衍發至對於整個鑑定學傳統的不信任。

鑑定學與風格史

對於鑑定學進行批判性的思考，從學術發展之角度而言，本無不可，亦有其積極價值。但當它對作品時空位置建立之可行性產生根本之質疑時，則必須慎重以對。鑑定學在中國已有長久之歷史，原來作品的基構之所以建立，可說基本上得力於這個學術傳統逐漸累積出來的權威性。但是，正如其他學術傳統一般，它亦有缺陷。它基本上是一種經驗之學，對某範圍作品（可能是某人、某地、某時代等）所累積之經驗知識愈多，判斷就愈準確，反之則不然。它其實不在尋找跨越類別的普遍性規律，前一鑑定個案的經驗，對於下一來自不同範圍之個案而言，甚至可能毫無用處。這個特性在繪畫史的領域中顯得特別突顯。大致說來，自十六世紀以來的鑑定名家，包括董其昌等人在內，對於元代以後作品的鑑定判斷，因為所見較多，經驗豐富，故多能取得較佳成果，形成有權威性的共識也較為容易。但相對於此，宋代及更早時期之作品則因傳世不多，真贗混雜，無法有效地累積鑑定所需之知識，因此所得既少又偏，更難形成共識，遂易演成無權威可依賴的亂局。然而，這個缺陷卻不應成為放棄鑑定學的理由。即使今日繪畫史學界對於許多傳世名蹟之時空位置，尤其是屬晉唐五代者，幾乎無法在鑑定學上形成定

論，任何研究者皆無法對它置之不理。這些作品不僅是畫史早期架構之所繫，且為後世諸多作品之所依，更是歷來多少畫史論述之基礎，如棄之不顧，畫史的建構，不論有何創新史觀，其弊亦可想而知。

　　傳統鑑定學的瓶頸既然存在，研究者也不能迴避，但是，它可以突破嗎？答案其實十分樂觀。近五十年來中國繪畫史學界在這方面所作的努力十分可觀，其中最值得重視的至少有兩個工作。第一個是試圖充實畫史架構中的基準作品清單。這個工作得力於二次大戰後畫作資料的逐步公開，其中舉世最大最精的清朝皇室收藏尤其扮演了最關鍵的角色；另外在方法上來自於風格學的形式比較分析，也提供了學術社群中較新而相對有效的討論基礎。經由這些途徑，它的目標是逐步在各個時代中確定一些基準作品，作為未來整理其他作品時的比較「標本」。雖然它的成果距離理想尚有一段空間，但實已有值得肯定的收穫。[2] 吾人只要回憶作於1072年的郭熙《早春圖》在上世紀七〇年代時尚多有質疑之聲，然今日則已為學界普遍接受為十一世紀山水畫的基準之作，就可感覺這個工作得來不易的成就。第二個工作則是對各種特定風格之發展建立各自的系譜。原來傳統畫學中早有系譜之觀念，但基本上是以畫家為主，敘其傳承源流，而此風格系譜則以作品為歸，重在呈現某風格特徵在各不同時期所出現的形式差異。由於這個工作基本上是單線性的，選擇性也很強，大致上在山水畫的領域中較多從事，所以尚難達到全面性的理解，也距其從事者期待由之綜理出「時代風格」的理想目標頗遠。不過，即使吾人今日或對「時代風格」不再抱持著單純的奢望，對於一些特定風格，如李郭、董巨、馬夏等，在宋以後的一連串形式的基本變貌，確已可有相當具體的掌握，這不能不歸功於這個工作的成就。[3]

　　從基準作品之確認與風格系譜的建立，雖仍未能解決諸如晉唐五代名蹟的鑑定紛擾，但就吾人嘗試重建畫史作品之基本架構的需求而言，卻提供了一個較為堅實的基礎，並為尋求更有前景之努力方向，起著有意義的參考作用。這兩個重要工作的根本，其實都在於畫面的形式分析。較之傳統鑑定學之純賴經驗「歸納」，它除了因訴諸眼見為信的形式，而得以具有「合理」的說服力外，也運用著「演繹」法則，可以從風格的內在原則推知某些形式之存在的可能性，不必拘泥於要求與某確定作品之比較，免除了早期作品無以為據的尷尬，因而顯得更有發展潛力。方聞教授在其對王維《江山雪霽》之研究中，即以此法重建一個前人所未知，且無作品可資比對的唐代山水橫卷畫的形式結構。這可以說是整個二十世紀中國繪畫史研究中，運用風格分析最大膽而有創意的一個嘗試。[4] 如此之研究，如果再審慎地結合各式各類風格系譜的一一建立，進而推論其早期風格之內在結構的可能性，研究者便可在諸多傳世的晉唐五代作品中，篩檢出合適的作品（或其摹本）來作為此期基準的候選，以逐步釐清各種混淆之異見，填補基準作

品清單中這段關鍵的空白。

畫意之見

　　然而，這個工作除了極具挑戰性外，也潛藏著危機與陷阱。首先我們得意識到運用風格分析，尤其是從「歸納」進至「演繹」時，在中國繪畫史領域中操作上的侷限性。在西方美術史研究中，對於風格的探討長久以來即與「再現」（representation）這個核心議題緊密地連在一起。簡單的說，所謂「再現」即是以表現外在真實為藝術之終極目標。在歷史的過程中，每一代的藝術家基於前人之努力所得，修正並改善其手段，以求更趨近於此目標。在這樣的論述下，風格的發展便似乎具有一個歷史命定的軌跡，步步朝此終極目標前進。這或許不失為理解西方藝術史的方便法門之一，但用之於中國美術則並不完全適合。即使以「狀物」性格最清晰的中國繪畫而言，「再現」很難說是它的最終關懷，西方風格史中所現「規律性」的軌跡，也不見於其歷史之中。在此狀況下，如果勉強地引用西方風格之規律，進行任何方向的「演繹」，當然不能成功。針對於此，解決之道或在於尋求一個（或多個）不再以「再現」為依歸的，適合於中國繪畫歷史現象的發展軌跡。這也是若干學者在此領域中進行風格之形式研究時，不斷地努力從事的工作。

　　但是，如果不以「再現」為依歸，中國繪畫的終極關懷是什麼呢？它有那樣的最終目標嗎？這是一個不容易簡單回答是否的問題。最主要的原因在於我們對畫史中諸類科的理解尚不夠透徹。如果只是大而化之地訴諸傳統畫學中經常標舉的「道」來說明，固然不能說錯，但實在過於籠統，無法以之為可以具體操作的目標。我個人因此認為可行之道應試圖開始就不同類型的繪畫，檢討其作品意圖之特殊性，並由之反省我們在研究中常用來評價或引導思維的一些既成觀念。我們或許可以暫時將傳統的人物、花鳥、山水等分類放在一邊，試著以作品與觀眾的互動關係來思考作品間之所以不同，並理解它們如何在時間之流中，形成所謂的「歷史」。例如在一般所稱的「山水畫」中，雖然在表面上都是在畫自然界可以看到的山、石、樹木、流水等形象，但其實作品間在整體意涵上卻頗有差異，對觀者的訴求所在也大不相同。它們有的是公眾性很強的太平意象，有的則是十分私人的情感寄託；有的時候雖然可與實際所遊、所居之景緻有關，但也經常超越現實經驗，作為一種人對天地造化之領悟的抽象表現而存在。這些差異自然必須仰賴形象來呈現，但形象本身之製作，卻不是真正的目的，因此去追究形象之真實與否，也就不是重要的問題。對於中國繪畫而言，形象中的形式沒有單獨存在的道理，形式永遠要有意義的結合，才是形象的完整呈現。這種瞭解下的完整呈現，用中國傳統的

語彙來說，就是各種不同的「畫意」。它既來自於作者，也取決於觀眾，是在他們互動之間成形的。對隱含者這種多元的可能性之「畫意」問題的整理與探討，因此可以視為重新思考所謂中國繪畫之「終極關懷」的必要前置作業。

觀念的反省

以上述的思考作基礎，本書的第一單元「觀念的反省」收錄了四篇文章來討論幾個我們在重建畫史時常會遭遇的基本觀念。第一篇〈對中國美術史研究中再現論述模式的省思〉旨在指出我們所繼承的研究成果中，相當普遍地存在的，以「再現」為基調的論述模式，一方面對之進行回顧，另一方面也對其短長有所檢討。「再現」一詞來自西方的representation，意指「對外在自然的如實重現」的「藝術行為」。雖是一個西方觀念，但在較早期的學術論述中則與傳統的「寫實」觀合而為一，讓「寫實」在與「寫意」的對立論辯中，配合著當時「批判傳統」的學術思潮，取得絕對主導的優勢。然而，從畫史的發展來看，「寫實」與「寫意」的二分是否過於簡單？明清以來的繪畫一直被簡化為「寫意」，並被批評為中國繪畫「衰落」之因，[5] 這種看法會不會有所偏失？我在文章中提出一些初步的不同思考，基本上希望避去「再現」論述所帶有的單線而具命定論色彩的歷史觀之陷阱，企圖返回當時的歷史情境，重新正面地理解時人在繪畫上如何處理其與古代的關係，並求其自身之歷史定位的課題。此文雖未及「畫意」之具體討論，但明清繪畫中常見的「仿古人筆意」的宣示，實亦是「畫意」的一部分，由之亦可思考它所形構的「歷史」跟抨擊其為「衰落」的發展，會呈現完全不同的樣貌。

說到曾經飽受攻擊的「寫意」，我們不得不聯想到「文人畫」這個自元代以來地位尊崇的觀念。「文人畫」這個觀念表面上看起來似乎比「寫意」多了一層來自於社會身分的定義，可以修正後者只論風格形式的缺失，並對之予以更深層的解釋。[6] 但是，從史實來看，它的定義卻未曾清晰地確立過。本文集中的〈中國文人畫究竟是什麼？〉一文即在重新檢討這個有趣的歷史現象。我基本上視「文人畫」為各世代論者為了要與流俗區分而提出的一種「理想型態」（ideal type），係針對其特殊之時空情境而發，故無法求得一個有共識的定義，而近似一種「前衛精神」的宣示。但是，這並不意謂著「文人畫」觀念無法有助於我們對作品歷史的理解。即使所謂「文人」之社會身分的實質、「寫意」之風格形式的範疇，確是因時而變，然而相關畫作中如何經由形式之處理來進行「反俗」之「區別」工作，則可分析理得。這種與畫中形象之直接指涉無關的表達，也可說是「象外之意」，亦屬「畫意」之一層次。透過對此之考察，我們也可以對所謂「文人畫」之歷史進程得到一些不同的看法。本書第三單元之「繪畫與文人文化」中所

收的四篇文章，即是此種嘗試。它們分別討論了明代文人文化逐步成形的四個重點階段，以杜瓊、沈周、文徵明與董其昌的不同類型畫作分析為起點，探討其如何藉由特定畫意之表達，來建立與其所設定觀眾的相互關係，進而形塑一種合於其生活情境所需的文人文化。

然而，「文人畫」的議題在整個對「畫意」的歷史思考中所顯示的概括性較高，基本上並不適合歷史的陳述。我們過去習於將它的歷史發展現象統稱之為「文人畫傳統」，但是，不論是在風格或內容表現上，它其實並未呈現固著而一脈相承的軌跡模式。這種性格的「傳統」，當然不是我們通常使用此一觀念時的常態。歷史的發展之所以產生某種連續感，基本上來自於某些具體而可追溯之「傳統」的存在。在畫史的認知中，我們最常使用的大約可稱之為「大師傳統」。它主要依據風格形式相關性的排列，將不同時代的畫家串聯起來，並上溯及某位早期的重要大師。傳統畫學論著中常有「論師資傳授」的章節，也可說明其通行於古今之一般狀況。但是，那些「大師傳統」很難說是我們所知畫史的全貌。「畫意」的傳遞其實更是畫史中不可忽視的部分，尤其對於大多數論者仍標舉「成教化，助人倫，窮神變，測幽微，與六籍同功，四時並運」為繪畫之根本使命的近代以前之歷史階段而言，更是如此。但是，畫意在時間之流中如何傳遞？它所形成的「傳統」又以何種方式形塑中國畫史的特質？這些問題都必須落實到個案研究中，才能逐步回答。本論文集第一單元所收之第三篇文章〈洛神賦圖── 一個傳統的形塑與發展〉，即嘗試提出一種「主題傳統」來與「大師傳統」對立，並以《洛神賦圖卷》為其中的範例，說明此種傳統的結構特色及其所形成的歷史發展現象。這雖然只是一個個案所展現的意義，但由類似以同一主題為對象而行之創作，如「蘭亭雅集」、「赤壁賦」、「歸去來辭」等，其存世畫作數量之多，也可想見此種主題傳統在畫史中所扮演的重要角色。

「主題」可說是「畫意」中最容易為人理解的分類，尤其是與文學名作或久受傳誦的故事有關的時候。「畫意」的操作，當然不限於此。在許多時候，稍微寬廣一些的「表現類型」也可助人在歷史資料中梳理出連續的脈絡。北宋郭若虛在《圖畫見聞誌》中曾舉出典範、高節、寫景、靡麗、風俗等，為創作時可資立意的項目，他統稱之為「圖畫名意」。對郭氏而言，它們不僅是畫中的分科分目，而且是可以經由典型意境的歸屬，溯其源流，而至原始典範的確認，終之形成具有傳遞系譜的一種歷史理解。就畫史發展的實況而言，這種歷史理解不僅是史家論述的重點，也對創作者有很大的作用。畫家們在「立意」之際，不僅立即將自己安置在相關的歷史系譜之中，同時也選擇了承載該意境表現的風格形式模式。在如此形塑的歷史傳承情境中，古代大師名作的可及性對於創作者來說當然有其重要性，但也不絕對。當許多各種不同原因讓此形式的傳承產

生缺口時，「畫意」之追索可立刻取而代之，成為創作的依據。這種情況在十九世紀末畫作複製品因科技之助大量流佈之前，可說經常發生。本書第一單元的第四篇文章〈風格、畫意與畫史重建〉即以此角度探討「畫意」在畫史形成上的作用，並以傳五代時董源所作的《溪岸圖》為例，說明一種可以名之為「江山高隱」的表現類型在歷史中的起伏發展。《溪岸圖》的研究雖只是個案，但其頗能展現以「畫意」論史時的特性，具有充分之代表性，亦可供作畫史反思之用。

多元文化與文士的繪畫

以「畫意」觀史之所以特有興味，來自於它本身的與時俱變。同一類型的畫意自原初至後世的代代呈現，雖然基調一致，但總有細緻而獨特的變化。這是因為畫意之形成除了關乎創作者之外，也賴觀者的積極參與，而此二方面的參與者又都是在一個特定時空的文化脈絡中操作其意義的生產。換句話說，畫意的表現離不開作品存在的文化脈絡。當文化脈絡產生鉅變時，畫意的傳承與發展也隨之產生激烈的動盪。這種現象在改朝換代之際，尤其是非漢族勢力入主中國之時，呈現得最為清楚。本書第二單元「多元文化與文士的繪畫」所收的三篇文章即以蒙元統治的十四世紀為討論範圍，意在藉之突顯此種世變對原有繪畫傳統的激烈衝擊。蒙元時代雖非中國史上唯一的非漢族王朝，但較諸契丹人的遼朝、女真人的金朝及滿州人的清朝而言，其對中國原有的漢文化傳統較不熱衷，帝國內因多民族的並存，文化上的多元性也表現得更為強勢。[7] 在此情境下的繪畫藝術所遭受到的最大衝擊應數其主流地位之喪失。以遊牧文化為根本的蒙元宮廷，並沒有延續宋朝宮廷對繪畫的崇尚態度，卻以織錦、金銀器等精緻工藝為重，這自然讓關心繪畫傳統的漢族人士（尤其是如趙孟頫的士人）感到邊緣化的危機。繪畫藝術本身因之不但被逼出了「維繫文化傳統」的新的存在意義，也在風格上產生「復古」、「書法入畫」等對傳統典範進行新詮釋、新整理的途徑。對他們而言，繪畫不僅是凝聚漢族士人階層的媒介，也是向外爭取非漢族人士參預、認同的利器，而他們在風格上的新取徑，即後人論元代畫史時引為革命性「寫意」轉向之所在，其實也就是這層新畫意的實踐方案。他們的風格之變，可以說根本上呼應著他們面對文化困境的需求而生，因此也必須從其多元文化之脈絡來予理解。這便是〈衝突與交融〉一文的基本立意。在此文中，我對非漢族人士的回應作了些特別的強調。不論是作為推動的中介者，或是實際提筆進行創作，這些人的參預確實造成了元末動亂以前中國畫壇的「多族」景觀。他們之作為看來只是在吸收其原有文化中所陌生的漢族藝術（這在以往學界研究此議題時則稱之為「漢化」或「華化」），但他們卻因其特殊的異文化背景，對漢族的原有繪畫傳統，

似乎反而可以免除一些沈重的包袱,而以一種較自由的角度去提出新的詮釋。這不能不說是中國繪畫傳統,尤其是士人所從事之部分,拜當時多元文化脈絡之所賜。而其之所以臻此,不能只歸諸漢文化傳統之內在魅力而已,如趙孟頫等人之努力向外爭取認同,其實也起著重要的作用。

「多元文化與文士的繪畫」中的另兩篇文章──〈元代文人畫的正宗系統〉與〈隱逸文士的內在世界〉,則分別就風格的傳承及畫意的衍變作較為細緻的分析。這兩篇文章所討論的作品,向來被視為明清所謂「文人畫」(以山水畫為主)的真正源頭,具有典範性的地位。從趙孟頫到元末四大家的王蒙,他們所作的山水畫,不但皆以隱居為其畫意的根本訴求,而且在風格上形成一個具體可循、層次分明的系統,可說是建立了一個「範式」(paradigm)的基本架構。後來的文人山水畫之所以得發展成一個龐大但又旗幟鮮明的體系,基本上得力於此。[8] 我的這兩篇文章,一方面說明自趙孟頫至王蒙的風格系譜的發展,另一方面則在指出各個畫家如何在隱居山水的類型束縛下,仍能對畫意作個人性的充分表達。對於前者,我個人認為這是「系譜」在畫史中第一次有清楚意識且進行實質操作的展現,十分值得重視。它的緣起出於當時多元文化脈絡中漢族士人對增強其群體內聚力的需求,並成功地在形式風格上發展出一套系統,讓風格成為其畫意的有效載體。這個工作在十四世紀中葉江南開始動亂以前已大體完成。動亂之後,南方士人活動圈隨之更形緊縮,大部分文人成為「非志願」的隱士。當他們在有限的社交活動中以隱居山水互相投贈時,稍早已成形的系譜關係反而得到更緊密的延續。至於此種隱居山水類型的個人化表現則是另一個值得特別注意的課題。一般所稱之隱居主題,雖不似帶有政治象徵意味者那樣具有十足的公眾性,但當它一旦成為菁英階層普遍認同的價值之後,也立即變成抽象的格套表達。十四世紀的文士畫家則未受此侷限。從錢選、趙孟頫到倪瓚、王蒙的山水畫雖皆不離隱居之事,但卻出之於自身之生活情境,進入屬於自我抒情的層次。這個進展之所以如此,當然還得回到蒙元的特殊文化情境才能理解。原來中國的繪畫並非以個人的抒情感懷為主旨,只有在此種文化衝突深入到個人生活裏層的時候,新的抒情之可能性才被逼發出來,也才能被朋儕所體會、接受進而呼應。如果從畫意的歷史來看,這是個人化畫意在史上第一次蔚然成風,亦自此形成一個繪畫的抒情傳統,其重要性實不言可喻。

繪畫與文人文化

相較於蒙元時代,入明之後的文士身處的文化情境自有不同,而一個具有清晰自覺意識的「文人文化」也在此時逐漸發展起來。在這個發展過程中,繪畫經常扮演著積極

參預的角色，不僅在立意上展現了出自「文人」此一群體的主體性思考，而且透過投贈等社會互動行為之操作，具體介入到一種為「文人」所特有之生活風格的形塑過程中。我們一般所謂的「文人」雖然早已有之，但我認為一個自覺地將生活風格包含在內的專屬之「文人文化」形式，卻是在十五、十六世紀間才逐漸被一些「文人」意識很清晰的人形塑起來的。他們之運用繪畫於社會互動之中，亦非創舉，但至於刻意地發展專屬於自我群體的風格以資與他群的區別，並用之來建構其有別於他人之生活行事，這則是連十四世紀時特立獨行之高士倪瓚都沒有想像過的。不過，這個發展過程並無法由所謂文人畫的內在理路來了理解。整個文化環境的變遷仍然起著關鍵性的作用，因為那不僅牽動著創作者對繪畫立意的選擇，也影響到畫家與觀者間互動關係的定義，而那也正是「文人文化」之得以形塑，並在後來產生不同階段變化的根本內容，而非只是它的副產品而已。本書的第三單元「繪畫與文人文化」所收之四篇文章，便是以如此的角度，針對這個文人文化發展過程的幾個重點階段來作觀察與討論。

在這四篇文章中，我對明代時出現的文人文化，及繪畫在其中所起的作用，特別著重在它的動態發展之分析。關於文人文化及相關繪畫的特質，過去論者闡述頗多，成果斐然。他們大多數的作法是先拈出其中最重要的若干特點，並追溯各代著名的相關言論或作品，以證其實，較少視其發展過程本身為觀察對象，且不以其中各階段的轉折為研究之要務。對於明代文人繪畫的既有研究成果也非常可觀，尤其在風格史方面，從十五世紀到十七世紀中的風格發展序列，由於自二十世紀六〇年代以來東西方學者數十年之投入，可說已梳理得十分清晰。他們對此發展序列，特別舉出沈周、文徵明與董其昌為三個高峰，為其風格之傳承與新變，作了詳盡的說明。[9] 由於風格史研究相信風格本身即有自主發展的內在動力，因此對於幾個高峰階段間的描述，較重於漸進而非轉折。有的階段也因在此發展起伏線上位於低緩的區位，例如沈周之前或文徵明與董其昌之間的部分，被視為「先行期」或「衰落期」，而未受青睞。在這個基礎之上，我們因此可以進一步追問：沈周之前的階段究竟發生了甚麼變化，讓文人的繪畫產生了不同於十四世紀中期的轉折？那些不同於以往的繪畫對當時文人的生活究竟又有何新的意義？沈周與文徵明這兩位要角在此發展中除了建立他們自己的藝術風格而取得大師的尊榮之外，就文人文化的形塑而言，又各有何貢獻？我們又如何能藉之窺測其時文人文化的期待與隱憂？至於十七世紀躍居文人畫旗手位置的董其昌，其以「復古」為指歸的風格新變，是在甚麼情勢中推生出來的？又如何回應其時文人社群的心理需求？又會將文人文化帶往哪個方向？這些問題都有其複雜性，或許不是區區四篇文章便可完整地回答，但是，如果能拋磚引玉，也算勉強有點價值。

士人階層之成為歷史的要角，一般皆認為起於北宋的以科舉為選拔官員的主要管

道。自此之後，士人的榮耀與屈辱便與政治結下不解之緣。我們雖然同情，且有時不免為其所受之自我或社會的制約發出些憐憫，但還是必須接受其為不爭之事實。這種情況直至清末廢除科舉之前，基本上沒變。但是，十五世紀所開始形塑的「文人文化」，卻以試圖解脫這層政治枷鎖而值得特別的重視。〈隱居生活中的繪畫〉是「繪畫與文人文化」所收的第一篇文章，它所討論的就是這個「文人文化」開始形成的階段，意在說明其之所以由沈周的師長輩——杜瓊、劉珏等人發動，即在拒絕與政治的糾葛，而在十五世紀中期左右北京政局的動盪與其中各種不可測度危險的充斥，正是他們選擇隱居的直接理由。他們的選擇不僅是事業上的，而且定義在其藝術之上。他們畫著與宮廷繪畫南轅北轍的山水，並以之成為其隱居生活中不可少的內容。繪畫及其相關知識在此種生活之中也被技巧地轉化成物質性資源，直接或間接地涉入生計之中，即使他們之中有若干人並非必須賴此維生。這些現象可以說是奠立了足以獨立於政治之外的文人文化的基本條件。後來數百年的文人畫家的生活模式，大體上皆由此而來。

以隱居為志的文人畫家既有生計考慮，便易引發是否像職業畫師有藝術買賣行為的質疑。若干學者為此感到困擾不已；有人以為文人藝術家所標榜的不涉俗務的理念根本是建構出來的迷思，也有人認為過去習用的「文人畫家」與「職業畫師」之分實在過於粗糙，不適於學術研究之用。[10] 我認為這些考慮都有道理，但還需進一步的反省。文人與畫匠之二分，本是扼要的分類，某個程度之灰色地帶的存在，乃屬正常，只要不影響分類的大體操作即可。若干研究雖然顯示在歷史發展中有些「文人畫家職業化」或「職業畫家文人化」的現象存在，但由人數比例及社會地位之差距而言，那個灰色地帶的範圍仍顯相當有限，不致妨礙該分類在歷史研究中的有效性。比較需要再思考的是視文人理念為迷思的批評。這個批評基本上認定文人畫家的高雅標榜只是文字的言說，在行動上並沒有實質的意義，或經常僅是相反行徑的掩飾而已。對於這樣的批判，固非全然無據，但也不能說符合歷史的真實，而須再作進一步的分疏。如果詳細檢視大多數文人的創作個案，我們確實可以發現在許多重要作品的產製情境中，通常都包含著針對「超俗」而發的清晰企圖，不但在風格上予以展現，而且刻意地營造某種其與觀者的特定關係，以求畫意的完整傳遞、接受與回應。不論其是否成功達到目的，這種不同於一般職業畫師或宮廷畫家的文人畫理念確實曾落實到行動之中。在其中，真正會引起問題的則是所謂的「應酬畫」。它可說是任何文人畫家在其社交生活中的自然產物；隨著聲名的上昇，社交圈也日漸擴大，以繪畫作應酬的需求量亦愈高。一般認為應酬量的壓力會導致畫家之不堪負荷，因此會有請人代筆應付的現象；而且，為了讓此顯然已成勞務之活動能在社交網絡中保證其順暢地運作，直接或間接的財物報酬，也必然出現，讓這些作品的流動也變得像市場中的交易一般。假如真的如此，那麼文人畫家與職業畫家又有何

真正的區別呢？文人畫家在處理應酬畫時又有何其他的選擇嗎？這是我在第三單元第二篇文章中選了沈周的應酬畫為探討對象的出發點。沈周向來被認為是十五世紀後期文人繪畫的代表性大師，但大部分研究皆將焦點集中在他的山水畫；花鳥及雜畫一般是應酬的題材，他其實也畫得不少。〈沈周的應酬畫及其觀眾〉一文即捨山水而就花鳥雜畫，以之觀察其中沈周如何以畫意來安排其作品與觀眾間的關係。他的作法很有效，一方面以畫應酬，一方面又在畫中保有並表達自我，因之成功地讓自己免於陷入完全無意義的應酬旋渦之中。他的這個模式，後來也為大多數文人畫家所循，雖然不見得能夠像他一樣的成功。對應酬畫的深入理解，由此沈周之例來說，實不得忽視畫意層次之分析，如果僅視之為社交行為，我們則無法真正掌握文人畫家們勉力爭取的那一點差異。

從文人文化的推動來看，十六世紀可說是進入了另一個更為全面的階段。尤其在經濟發展較高的江南地區，可以不仰賴仕宦收入而生活的文人在數量上也愈來愈多。他們在生活上也逐漸塑造出一種有別於一般庶民的風格，書畫藝術在其中也佔有著重要的位置。在這個發展中，文徵明可說扮演著一個最為關鍵的角色。他的時代雖與沈周有所重疊，而且在書畫創作上多有所繼承，但他的性格遠比沈周積極，不僅曾經努力想要去實現他的經世之志，甚至在他政治夢斷，返家避居之後，還認真地扮演了文壇盟主的角色，具體地進行著文人文化的形塑工作；[11] 並且，由於他的長壽以及領袖魅力，這個文人文化的形塑吸引了許多後輩崇拜者的呼應，因而造成一個日益擴大的文化社群。如與沈周相較，文徵明顯得更為樂於培養他的追隨者。他的自書詩作之所以迄今仍有大量存世，即是當時經常以之作為禮物所致。而其之作為禮物，除作為書法藝術欣賞外，也在於提供，甚至傳佈其清雅之文化形象供崇拜者分享之用。文徵明在北京朝中的詩作，便是在這種情況下，以大字巨幅的形式，進入許多希冀成為文人社群新成員的新貴之高敞廳堂中，一方面成為豪宅堂皇的裝飾，一方面也是主人文化新貴的身分證書。[12]

然而，文人文化在形塑、擴張之際，不時還須面對與俗眾無法劃清界線的隱憂，甚至不得不處理可能反為大眾文化同化的潛在危險。文徵明的繪畫藝術在此則較他的前輩們，如杜瓊、沈周的作品，表現了更為清晰的意圖。他的山水畫雖然基本上不脫原有的隱居主題，但在風格的處理及畫意的表達上，都更有意識地在進行一種專屬於「文人」的定義行動。例如他在為友人送行時所作的山水畫，便刻意地捨棄舊日畫界（尤其是職業畫師）習用的格套，改以與其同儕共有的生活記憶圖像為贈別之禮。他最有特色的幾件狹長的繁密山水，甚至是在直抒其紅塵夢斷後的幽微「避居」心境，一方面對知音者邀請共鳴，另一方面則以之為隱居心志的新形象典範，凝聚著當時日益擴大中的，以文化為志業的獨立文人社群的價值共識。但是，從生活的層面來看，文人要將自己與一般民眾完全分離，卻不容易，而且也不實際。畢竟，文人們即使以隱士自我標榜，卻也不

能不食人間煙火。他們的生活仍與其他人一樣在同一個深層結構上運轉著，共有著一些諸如健康、長壽、子孫滿堂等等的生命期待，而那些也正是我們所謂「大眾文化」的核心內涵。那麼，文人終究還是無法拒絕大眾文化的吧？！這倒也未必如此。它雖然造成了心理上的焦慮，但這種焦慮也驅使他們更有意識地去形塑一個有別於一般庶民的，特有的生活風格。第三單元中的第三篇文章〈雅俗的焦慮——文徵明、鍾馗與大眾文化〉即聚焦在文徵明的《寒林鍾馗》一作上，來討論他的這種努力。經由新畫意的營造，文徵明將一般人除夕時節使用的鍾馗畫像加以改變成期盼春光到來的文雅形象，也讓文人書齋在新年的佈置有了自己的講究。它在這個進行雅俗區別的行為意涵上實與元旦試筆、清明茶會等其他反流俗、無實利功能考量的行事性質相近，而且都有一種在朋儕間互動、傳佈的發展模式，可說正是當時共同在形塑著文人生活風格的有機成分。

文徵明所積極形塑的文人文化到了董其昌之時，則有另一波轉向，這是該單元中第四篇文章〈董其昌《婉孌草堂圖》及其革新畫風〉的重點。該文雖然用了許多篇幅說明董其昌如何以其對唐代王維「筆意」之領悟，來重現他影響後世深遠之革新畫風的執行過程，但它的主要目的除了重新賦予董氏「復古」主張以其原有之實體血肉形質外，還在於指出以《婉孌草堂圖》為代表的董氏山水畫的新畫意。他的山水畫不僅意在轉化古人風格，也轉化了實景物象；既不為著記錄他的任何遊覽，也不僅只在摹仿古人，亦非為著抒發他在現實中無法實現的隱居夢想，而只是以其自我筆墨企圖現出一個以造化元氣所生成的山水。這是一個既不為人，也不為己，毫無實利考慮的「超越性」畫意。董其昌的革新畫風因此絕對不能只視為形式上的創新，他對追求一個超越山川外貌而直指造化內在生命核心的畫意，其實更為關心，那才是所有形式新變的目標，如果沒有它的引導，便不會有後續在古代典範之中尋覓「理想」筆墨形式，以及其他相關結構法則的努力。過去的論者大多數對董其昌的這種形式上的「復古」努力較有興趣，並試圖以各種方式去說明他那個「師古求變」主張在表面上所顯現的弔詭與矛盾。[13] 但是，因為忽略了這本是董其昌以追求「超越性」畫意為目標的創作性行為，反而墮入了皮相上的「古法」與「新變」之間糾纏不清的爭辯。對於董其昌而言，所有的古代典範，包括王維、董源、黃公望在內，都跟他自己所悟得者一樣，都是造化元氣的一種化現，既可說無古今之別，也可說是「一以貫之」。他們筆下所繪就的山水畫，因此也超越了任何外在的山水奇景，成為可與天地生成過程相比擬的一次又一次的創造。如此的繪畫境界，當然非以一般人為對象。如果以《婉孌草堂圖》為例，董其昌所設定的觀眾，其實只有好友陳繼儒一人而已。姑且不論這種極端菁英式的主張在當時社會中實際執行的情況如何，它與較早時文徵明諸人積極爭取「同道」認同的心態相比，幾乎可說是背道而馳。

董其昌所標榜的文人山水畫不僅將理想的觀眾設定在數量極為有限，對繪畫形式之

鑑賞能力可堪匹配的上層知識階級的成員，而且將其畫意定位在一個全新而近乎抽象的層次，進一步提高了理解的難度，也將藝術見解上的「非同道」完全排除在外。這後來便形成了以文人畫為「正宗」的論調，而他所「發現」的筆墨、構圖等形式原則，則成為所謂「正統派」的風格依據。如此的發展可以說是文人繪畫的極致。在它的積極參預下，文人文化可以更有效地去進行另一波雅俗之辨的抗爭，去對付社會上因商業化進展而產生的身分界線模糊化的惱人現象。不過，它的有效性恰亦是其心理焦慮的反映。正因為文人心理上感到的身分焦慮愈高，作為顯示其文化優勢地位的繪畫便愈形深奧。從這個角度來說，董其昌所創的新畫意山水雖然講究超越一切表象，畢竟還是無法與現實完全無涉。

區域的競爭

文人階層由於掌握了文字書寫的能力／權力，很容易特別針對他們自己的文化進行報導、論述與傳播，並造成一種文化「主流」的印象。中國畫史發展自十五世紀中葉起既有日益蓬勃的文人繪畫，留下來的文字論述也在質量上大為增加，遂使論史者引之為畫史主流。這雖然不能逕指為錯誤，但過度著重在「主流」發展的描述，卻易於犧牲對其他「非主流」現象的注意，因此削弱了對「多樣性」在文化發展過程中重要程度的認識。相對於文人繪畫的「主流」印象，一個修正性的角度似乎以選擇與文人不同的階層，如宮廷、民間的職業畫師的藝術，來補充畫史在「多樣性」討論上的不足，顯得較為順理成章。然而，如果僅止於此，我們會不會只是添增了一些「次要的」，甚至是「邊緣的」畫史內容，對實質的理解能有什麼幫助？所謂的對文化「多樣性」之思考，其實需要將原來區別主流與否的「主從之分」暫時擱置，而對其中諸多因子作平等的對待，考察其在文化發展中不同的作用力，且不計其大小、多少及成敗，視之為整體中的必要而不可或缺的部分來觀察。如果是這樣，那麼我們不妨換一個模型來觀察畫史中的多樣性發展。我個人以為「區域」的觀點在此頗能提供一些協助，特別是在繪畫史的研究上。中國文化之發展本即牽涉不同階層、不同族群的參預，而且，更重要的，還因為各種人文環境的加入作用，具有明顯的區域性差異。我們與其泛泛而論人群之間的多樣性，還不如落實到區域之上，較微觀地考察這個「中間層次」的「多樣性」究竟如何形成與變化，或許比較能掌握其重要的歷史意義。以文人畫之作為「主流」而言，如果我們加入了這個「區域」的思考，便可以特別注意到它的發展，從杜瓊、沈周、文徵明到董其昌的幾個階段，其實是一個「江南」現象，或者說以江南為核心逐漸向外擴張的過程。在這個擴展過程中，文人繪畫的江南區域性格逐漸被稀釋，最後終於超越原來的區

域，而成為全國性的文化現象。如此的發展大致上是在董其昌之後逐步形成，至十七世紀末則有王原祁的取得康熙皇帝的認可，進入北京朝廷核心，以其中央權威的高度引領全國藝壇，這可說是文人繪畫完全褪除其區域色彩的最清楚指標。

文人繪畫的逐步「去區域化」的發展過程提示了所謂「區域」觀點中非常重要之「競爭」面相的存在。在我看來，在藝術史中進行區域觀點的探討，並非只是將一個中國細分為幾個較小而多數的「區域」來予觀察而已，更重要的實是去細緻地理解區域間之競爭。區域特質或曰區域風格之有無，以及其實質之定義固然十分要緊，而且是確認「多樣性」存在之第一步，但是，這種研究還是免不了受到「中心－邊緣」觀的掣肘，讓人不易清楚感受到多樣化的區域現象本身在整體文化發展中所參預扮演角色的無可取代之重要性。「競爭」面相的強調則可以一種較為動態的方式，來注意區域與區域之間的互動關係，以及區域內部因各種文化力量互動所形成的歷時性的變化面貌。對我而言，區域現象最有趣的部分不在它歷時不變的「特質」，而在於它在此基礎之上隨時而變的「轉化」過程。它的不變「特質」，大致上由其自然環境與人文活動在長時間的積累中形成，而它的「轉化」，則因與其他區域的競爭而來。中國的區域間永遠存在著一種競爭關係，不僅在政治、經濟資源上如此，文化上亦然。幾乎沒有一個區域在文化上甘於永遠自居於一種「地方性」的次級地位。一旦條件許可，一個區域文化便試圖擴大其影響力，去爭取升級為更高等的中心位置，因而向外改變了另一區域的文化內涵。當然，在此同時，它也隨時面臨著其他區域文化侵入的威脅。一旦被侵入，區域內部便在競爭中產生質變，原有的一些特質不但可能受到衝擊、轉變，甚至徹底消滅。在如此的動態過程中，多樣化的區域文化現象便不再是相互平行，互不干涉的個體，而是相互牽動，不斷推擠、吸納、或切離動作中的有機部分。它們相互競爭的結果，也不一定會產生「定於一尊」的「正統」，即使如此，勝出的「正統」亦無法保證永遠持續，一旦環境有變，新的內外部的競爭立即接踵而至，啟動另一波的互動。換句話說，區域間的競爭雖然傾向爭取「正統」的「一元性」，但同時也是「一元性」崩解的推手。正是因為如此機制的運作，區域文化的多樣性就深刻地嵌入到文化之整體發展之中，即使在「正統」之建立與崩解過程中亦皆有不可忽視的作用。

本書第四單元的兩篇文章即可說是這個區域觀點的嘗試之作。本來在傳統的畫史研究中，區域之分的考慮早有先例。明代畫論中常言「浙派」、「吳派」之別，便是由畫人里籍之地理位置所作的區分，而且刻意突顯兩者的對立態勢。董其昌的「南北宗」也是如此，只不過將之擴大成更根本的整個中國文化的南北性格間之對比差異。二十世紀的研究者則傾向更明確的區域劃分，尤其在關陝、齊魯、江南的分區上，特別以自然地理為主，歸納中國山水畫的不同「區域」傳統，那則是一種將山水畫視為與外在地景直接

關聯的觀點下所衍生的作法，帶有濃厚的「再現」論述的色彩。古往今來的這些作法，原來都有其各自的問題關懷，亦有效地助成了它們自己的論述，但是它們卻不適合用來探討上文所提區域競爭之動態過程的課題。過去的區域觀，相對而言，比較傾向以明顯而固定的地理界限（有時輔之以人為的行政區劃）來看待區域的範圍。這雖然是區域的原始定義，也有利於研究者限定其討論的空間指涉，但卻有礙於對文化在競爭過程中所產生的擴大或萎縮現象的動態描述。如果要比較有效地對這個競爭過程進行描述，我個人以為，可以對區域採取一種相對彈性的操作方式，不必執著於一個確定而不變的「區域」界限的定義方式，而視要討論之「競爭者」的行動來規範一個研究的空間範疇。此時的討論便可以解除過去那種地理區界限的限制，不拘泥於關陝／齊魯／江南或華南／華北的區分，而可以視所需來調整「區域」之所指，有的時候它可縮小至一個較具體的城市，有時則可作跨越若干自然／行政區的較大範圍區域之觀察。本單元的兩篇文章，一聚焦於金陵（即今日之南京），一則論閩贛一帶的道教文化區，範圍有大有小，也未依某單一標準來作區劃，便是因所欲處理之競爭過程的性質不同而作的不等選擇。

我所關心的區域競爭，樣貌頗多，殊難一概而論。但是，如果從競爭本身的性質來說，則大約可區別為「都會型」與「非都會型」兩種。「都會型」競爭基本上是城市間的文化對抗，近代時期的「京派」（北京）與「海派」（上海）之爭，即是最易引人注意的範例。[14] 這種競爭固然是兩種異質文化風格的對立，但因為都會城市的開放性格本即易於吸引外來之文化，它本身文化風格中原屬先天「本土」的部分相對並不明確，反而是在後天的「形塑」過程中展現的累積結果才是主體，因此之故，此型競爭的過程便比較突出地表現在都會內部的質變之中，反而不是在向外的部分。換句話說，都會型之文化競爭表現最激烈的地方是在都會本身如何自我形塑，以及如何抗拒被外來都會文化同化的過程。「非都會型」者雖說其區域本身先天特質較為明確，但各區域形顯其特質的動力卻經常互不相同，一般所注意的自然環境因素並不見得一定扮演關鍵性的角色。這便形成了「非都會型」區域文化的多樣性。當這種區域文化互相產生競爭，它所表現出來的一方面是外向的空間之爭，另一方面也通常牽涉到兩種或兩種以上的，完全不同類之區域本質的衝突。其競爭過程因此呈現了更多的優勝劣敗的勢力消長，也對區域的多樣性本身產生質量上的實際改變。換句話說，「非都會型」區域文化競爭表現得最激烈的地方是在區域間的互斥，進行內在轉化的可能性反而不高。

第四單元的兩篇文章即分別就這兩種型式的區域文化競爭提出兩種個案研究。它們的時代範圍大致上與文人繪畫單元中董其昌一文所針對者相去不遠，都是在十七世紀前後不久的一段時期。〈由奇趣到復古〉一文所討論的是明朝末期到清朝初期南方大都會金陵的繪畫與文化轉化。作為可與國都北京地位相抗衡的留都金陵，它的「大都會」文

化性格使它的繪畫發展在十五、十六世紀中已經出現清晰而又具極富轉折的面貌，其文化表達因之亦有一段可觀之「形塑」過程。[15] 而我之所以選擇十七世紀這一階段再予仔細的觀察，主要是因為此時不但當地文化人士已有清楚的「金陵意識」，而且其都會整體環境因政經因素的震盪也產生了激烈的變化，使得金陵繪畫在文化表現上「拒絕被同化」及「自我轉化」的兩面過程，顯得較以往更加快速曲折，因此也更為突出地展現了我所謂「都會型」的特色。金陵的文化競爭對手，一方面是北京，另一方面則是距離不遠的文化城市蘇州，不過，由於各種政經條件的配合，金陵的文化自十四、十五世紀以來即累積了一個較其他城市更為自由的環境，這便使其大都會性格在多樣化的包容性上得到了較為特出的發展。然而，也是因為這個大都會特質，讓金陵文化對整體環境的改變特為敏感，隨之而引發的內部質變亦較其他對手城市更加強烈。金陵的繪畫對於觀察這個過程而言，具有特殊的優越條件。它不僅有突出的形式表現可訴諸視覺，而且在畫意之表達上提供了可與當時文學相參照的資料，如說是十七世紀金陵文化領域中最具代表性的載體亦不為過。當然，在藉之進行觀察金陵文化之時，我的重點便不在於尋找一個可謂「金陵畫風」的形式本質，而是透過風格形式之掌控，聚焦於畫意表現之梳理，來呈現它與環境情勢互動之際所經歷的質變過程。

〈神幻變化〉一文所針對的區域則是閩贛一帶非以都會城市為主的較大範圍。選擇它的理由主要在於它是以道教為特質的區域，尤其是就水墨畫這一個文化層面來觀察的時候，此種宗教性質顯得特別明顯。如此的一種以某宗教為特質的「區域」研究，相較於以自然地理、經濟網絡為考慮者，過去做得實在不多。其中的原因或許很多，但多少因為它的區域範圍必須仰賴對其傳佈情況的掌握方能清楚界定，而迄今為止的宗教研究，卻尚不能充分提供如此細緻的瞭解。雖然存在著這樣的瓶頸，它在區域文化之理解上的重要意義卻值得研究者為之另覓他途。我個人在本文中對閩贛地區道教水墨畫的處理，便是在此不得已的狀況下所採取的變通之道。我首先確定的是：由水墨畫所見的這個閩贛道教區域，應以江西貴溪西南方的龍虎山為核心，它所涵蓋的區域範圍除了江西東部及福建武夷山至沿海外，可能也包括了安徽南部及浙江的鄰近部分。在尚未能對此或稱之為「龍虎山教區」的實際傳佈範圍清楚界劃之前，我個人認為仍可先釐清其道教特質在此區域繪畫中的呈顯，並選擇觀察它在擴張過程中，於北京、金陵與他質文化交鋒時的相互競爭。對於這個競爭，過去藝術史學界基本上是以「浙派」與「吳派」之爭來予認識，雖不無道理，卻不免將之窄化到風格形式的表面而已，也不能提供合理的說明。即使將所謂的「浙吳之爭」進一步引申為職業畫工與文人畫家之間的階級對立，也因兩者間勢力本即懸殊，實際上很難進行任何實質的競爭行為，對於競爭之實質過程與結果當然都不能作有效的解釋。經由探討這個地區水墨畫形式風格之外的畫意，並將之

與該區道教文化加以連繫，便為此區的繪畫表現賦予一個適合當時時空的宗教性定義。由此出發，它在北京、金陵的競爭對手則可不再籠統地稱之為「某派」，而是分別以宮廷、文人文化為基調的不同繪畫樣式。它們之間的競爭，因此亦可較為清晰地顯示出異質文化間相互碰撞、磨擦、互動的過程。

以道教來定義這個閩贛地區繪畫發展的特質，在藝術史研究上也有特別再加說明的必要。在過去五十年的研究史上，道教藝術如果相較於佛教者而言，較少受到重視。而在這少數的研究中，又以對全真派相關藝術的探討為重點，這當然與山西芮城永樂宮壁畫之得以完整保存息息相關。[16] 然而，對於其他同等重要之教派，如元明以來發展蓬勃的龍虎山正一派的相關藝術活動，則頗為冷漠。而且，在這少量的道教藝術研究中，研究者都聚焦在作品的圖像解釋或與宗教儀式之關係，甚少探討到作品風格與道教內涵相關性的這個層面的問題，遂使得大家形成一種印象，以為在中國藝術形式的發展過程中，道教並沒有直接參預而扮演舉足輕重的角色。即使曾有學者試圖就此提出修正，但也僅能止於將老莊思想視為中國「藝術精神」核心的抽象層次，或者進一步達到以道教為部分中國藝術形象之源頭的資料層次，始終無法在風格的層次上得到根本的突破。[17] 經過對十六世紀閩贛地區水墨畫之風格與畫意的綜合分析，我個人逐漸相信道教文化確實在中國繪畫的風格發展中扮演了不容忽視的形塑角色，它的重要性要遠遠地超出主題的範疇之外。〈神幻變化〉一文的嘗試只能算是重新理解道教與中國繪畫關係的起步，將來還有更多的工作尚待開展。

近現代變局的因應

本書最後一個單元「近現代變局的因應」也像前一單元一樣，屬於嘗試之作，一方面鞭策自己未來需作更多之努力，另一方面則期望拋磚引玉，邀請其他研究者一起投入對這個次領域進行反思。中國近現代繪畫史雖然是個新興的次領域，但已有許多學者以之為專業，並累積了許多成果。近年來更由於十九世紀末至二十世紀初的文獻、檔案及繪畫作品的大量公開，資料量呈現大幅度的增加，提供了以往學者所無法想像的豐實基礎，此皆有利於新投入的學人站在開拓者如蘇立文（Michael Sullivan）、李鑄晉等人的成績上，開發另一番新的格局。[18] 處於如此一個新學術格局正待形塑的時點，研究者如何積極地反省這個次領域既有成果的優劣短長，並為未來規劃新的進路與目標，實在是不能不承擔的任務。回首前面約四、五十年的開拓期，中國近現代繪畫研究的成果，從資料的由少變多，議題的由窄轉寬，內容的由議論改向分析，其貢獻自不容輕視。然而，如果要勉力在其中挑出可能存在之偏失的話，研究者普遍集中於關懷「中國繪畫如何現

代化？」的課題，可能是一個值得檢討的現象。這個課題與其他有關「現代化」的研究一樣，皆出於一種「西方衝擊－中國回應」的思考架構。這個思考架構固然有其優點，尤其在呈現中國「現代化」過程中的坎坷與曲折、成就與失落上，最為引人入勝，但是，平心而論，它卻有潛在的缺陷。從繪畫史的研究來看，這個架構在運用上經常顯示了兩個問題。第一是以來自西方經驗的「現代化」來衡量中國的這段歷史，而以西方之繪畫為「現代化」的內涵。第二個問題則在於將「現代化」作為此期歷史發展的唯一合法目標，並且設定中國繪畫如何「西化」的進程為論述的要旨。對於這兩個問題，自二十世紀末以來學界的討論很多，在此毋庸重複。如果從藝術史的角度來說，它們的缺點也很明顯。不要說「現代化」主要依憑的歐美經驗現在看來其實相當「獨特」，很難想像作為普世的標準，連所謂的「西方繪畫」的指涉也十分含糊，即使在二十世紀早期中國主張「西化」的藝術創作者間都存在著認知上的差距，更不用說要以這種不明確的目標來設定某個進程去度量中國此期的繪畫發展會是多麼地不適當了。對當時的中國而言，由於整個文化環境的鉅變，文化界人士對於「傳統」之變革的必要性都有普遍而確定的認同，但是對於尚待開展之未來的「現代」，尤其在繪畫上，應是一個如何的面貌，卻存在著高度的不確定性。在這個狀態下，「現代」只是一個模糊不定的意象，而且充滿著可以「形塑」的可能性。繪畫的「西化」只是這諸多可能性中的一個選項，而且，考慮到物質、認知條件的限制，採行它的主張者所佔的比重也屬有限，不應作過度的誇大。[19]

在那個充滿各式可能性的「形塑現代」之過程中，畫界中人並不一定要針對「西方衝擊」來反應，以作出他們的抉擇。相較之下，針對著「內在脈絡之變化」所呈現的「需求」如何因應，或許可以更貼切地說明他們真正的關懷所在。本書第五單元中的兩篇文章便是我個人以此命題所作的嘗試性研究。第一篇〈繪畫、觀眾與國難〉，基本上以中國近現代「國難」情境中的「觀眾之變」作為「內在脈絡變化」的要項，來觀察不同畫家群體對由此而生之「需求」的因應。在他們的各種因應之中，感覺上屬於新時代之「中西」的問題並未扮演主導的角色在影響他們所採的對策，反而是來自傳統文化的「雅俗之辨」，卻跨越不同群體而形成牢固的普遍情結，左右著他們對觀眾關係的認識與選擇。對於這方面的探討，我個人認為是中國近現代畫史中極為關鍵的層面，也牽涉到若干過去以「現代化」為主軸所作論述中所未能解決的問題，值得未來多作努力。

〈繪畫、觀眾與國難〉一文所處理的角度較廣，「觀眾」議題也較為偏向社會面的「需求」，第二篇文章〈中國筆墨的現代困境〉則轉向繪畫創作者在個人藝術面上的考慮，而且聚焦在繪畫中長久以來被論者視為「中國性」之代表的「筆墨」此一觀念之上。中國繪畫在進入「現代」之後的那一段形塑過程之中，「筆墨」之問題，相對於

「西化」而言，應算是一個更普受關注的爭議。正因為它是中國繪畫與西方繪畫間在形式上最易注意到的區別，很快地便被論者歸為中國畫之本質所在，同時也成為傳統繪畫形式的簡易代名詞。[20] 因此之故，「筆墨」在中國繪畫往「現代」的發展中應該佔著什麼樣的地位，遂不立即吸引到所有論者的注意。堅信全盤西化者當然斥之為毒瘤，欲去之而後快，但是更多的來自於不同立場的論者，甚至包括革新派的徐悲鴻在內，則皆願意積極地面對「中國筆墨能否向『現代性』轉化？」的根本問題。對於眾多的創作者而言，這個問題更是無法逃避。「筆墨」不僅是他們製作繪畫的形式手段而已，且早已承載了不少文化意涵，包括雅俗之辨、中國本質等等，隨其選擇而進入其畫意表現的範疇。 而他們的選擇，不論各自間有多少差異，皆源自於他們對其脈絡環境所生需求的因應。從這個「內在需求」的角度來看，「筆墨能否向現代性轉化？」的問題，根本不應該有唯一而確定的答案。隨著每一個人對「需求」的認識不同，每一個選擇因應都是特殊而有意義，而且，由於整體文化環境的不斷變化，創作者所考慮的需求與因應亦因之而變，不可能執一而終。即使到了二十一世紀的今日，這個問題仍在爭辯不休，其理由只要回顧一下文化情境在整個二十世紀中由「國難」至「全球化」所經歷的種種激烈變遷，便可大致理解。

〈中國筆墨的現代困境〉一文原來即是為2000年在香港舉辦的「筆墨論辯」學術研討會而作。該研討會的論題其實與二十世紀初時所論者如出一轍，其宗旨也是希望就筆墨是否能轉化出中國繪畫的「未來性」辯出一個結果。我的文章實則有負當時研討會的期待，完全不能提供預測未來之用。作為一個藝術史工作者，我倒覺得二十一世紀的情境提供了一個新的機會，去理解二十世紀時創作者在面對相似之內在需求時，對筆墨問題所選擇的自我因應方式。他們的選擇形塑了中國繪畫在二十世紀之「現代」的發展內容，並成為今日所感「歷史」的部分。這個歷史認知雖然不能為未來擬定發展策略，但卻是理解當下任何情境（或困境）的必要基礎。這對所有企圖為中國繪畫之未來提出主張的論者而言，也是必然的立足之處。

*　　　*　　　*

正如對中國繪畫未來之思索無法與歷史之反省完全切割，中國繪畫史研究之往前發展也必須立足在對過去的不斷反思之上。然而，我們也必須承認，每一個「反思」都有「個人性」存在，都是反思者在面對其所感之內外需求時所作的選擇性因應。不過，歷史研究仍與創作有根本的不同，不論反思的個人性如何真誠而迫切，它最後還得回歸到歷史真實的規範。或許有人尚要來質疑「歷史真實」究為何物，但這對繪畫史的研究者

而言比較不是問題。只要回首畫史，具體存在的個個作品即是它的「真實」。我以上所作的，跟以下本書各篇文章所陳述的反思，如果要舉出一個最核心的關懷的話，那便是這個作品的真實。從這一點說，我確實深受二十世紀藝術史學界先輩的影響。

I
觀念的反省

對中國美術史研究中再現論述模式的省思

中國文人畫究竟是什麼？

洛神賦圖
一個傳統的形塑與發展

風格、畫意與畫史重建
以傳董源《溪岸圖》為例的思考

對中國美術史研究中
再現論述模式的省思

　　任何一個美術史的論述，不論作者是否有所意識，必定依循著某一個理論模式來作層層的開展。而這個理論模式又通常是環繞著「藝術是什麼？」這種基本命題而建構起來的。本文所謂的「再現」，就是這種理論模式；它的核心即是將藝術定義為對外在（自然）之如實重現的觀念。如此之觀念，在西方之思想傳統中，直可溯至柏拉圖，可謂源遠流長。[1] 其所依之架構起來的「再現」論述模式，在美術史學史上也早已形成強固的傳統，直到近年才部分地受到基本的質疑與挑戰。[2] 這個植基於西方思想傳統中的美術史論述模式，雖有如此遭遇，但畢竟也對西方美術的歷史發展之理解，提供了不少的有效嘗試。它的影響力甚至及於另一個文化傳統中的中國美術史研究，自本世紀初以來即在研究論述中扮演著主導性的角色。如此之情勢，如果放到董其昌（1555–1636）的時代，一定讓他感到大惑不解。

　　在十六世紀的末葉，天主教耶穌會（Jesuit）傳教士利瑪竇（Matteo Ricci，1552–1610）來到了中國。他的任務是將中國改變為一個天主教國家，而他的辦法是將吸引上層社會人士入教定為達到他目標的關鍵。他的傳教工作雖未成功，但在此過程中，他接觸了不少中國的文化傳統，其中也包括了繪畫與雕塑。利瑪竇對它們的觀感是：

> 中國人廣泛地使用圖畫，甚至於在工藝品上；但是在製造這些東西時，特別是製造塑像和鑄像時，他們一點也沒有掌握歐洲人的技巧。他們在他們堂皇的拱門上裝飾人像和獸像，廟裡供奉神像和銅鐘。如果我的推論正確，那麼據我看，中國人在其他方面確實是很聰明，在天賦上一點也不低於世界上任何別的民族；但在上述這些工藝的利用方面卻是非常原始的，因為他們從不曾與他們國境之外的國家有過密切的接觸。而這類交往毫無疑義會極有助於使他們在這方面取得進步的。他們對油畫藝術以及在畫上利用透視的原理一無所知，結果

他們的作品更像是死的，而不像是活的。看起來他們在製造塑像方面也並不很
成功，他們塑像僅僅遵循由眼睛所確定的對稱原則。這當然常常造成錯覺，使
他們比例較大作品出現顯明的缺點。[3]

　　利瑪竇在中國繪畫及雕塑上所覺察到的「特質」，基本上即是以西方的「觀看」方
式為準則的。而在當時西方藝術對畫面空間及人體造型的要求，不論採取那種風格來表
現，都是以「再現」為前提的。藝術的形式在此被認為需要利用理性的計算，來克服因
感官與材質而生的限制，以便能逐步接近瞭解自然真實的目標。一旦藝術家能掌握這種
形式，他便能接近真理。不符合透視原理的畫面以及謹守對稱法則的雕塑，自然不能說
完全與其自然的對象無關，但只能說是幼稚的模仿，不能據之以理解其精髓，因此由
「再現」的標準而言，不僅「像是死的」，而且「常常造成（認識上的）錯覺」。這種樣
子的中國藝術，如果放在西方一步步地去解除「再現」障礙的藝術發展歷程中來看，實
在也不得不給它一個「非常原始」的評語。

　　利瑪竇的觀感是否「正確」，其實並不重要，值得注意的則是當時他的意見是否在
中國產生某種程度的影響力。這個答案基本上是否定的。當時整個中國藝術界的領袖董
其昌（1555–1636），雖然也認得利瑪竇，但似乎對他所帶來的西洋藝術，毫無興趣。
對利瑪竇的中國藝術觀感（尤其是繪畫），董其昌自然毫不注意。對他而言，藝術並非
追求真理的手段，而根本是真理的一種「化現」。在他眼中的中國繪畫傳統，由於有歷
代文人菁英的努力，已經建立一種高雅的典範，不僅能超越畫匠拘泥於摹擬外在形象的
庸俗技藝層次，而且能與造化的生機相互參證，達到一種類乎古聖先賢所追求的精神境
界。對董其昌來說，他絕對無法想像在三百年之後，類似利瑪竇的西方意見居然會在中
國產生巨大的影響，甚至反過來將他所建立的理論徹底地貶為造成中國文化「腐朽」而
「落後」的惡果的罪人。

　　從史學史的角度來看，十七世紀與二十世紀對中國繪畫理解的極端差異，重點其實
不在於利瑪竇與董其昌的不同，更有意義的事是：中國知識分子在建構他們對中國繪畫
的形象時，表現了兩種截然不同的思考方式。在十七世紀之時，董其昌完全在中國傳統
的自足體系之中建構他的理論。來自他文化的利瑪竇的外來觀點可說無關緊要。但是，
二十世紀的中國知識分子則反是。不論個人之立場如何，所有的論述已經無法再於傳統
之體系中作獨立的追求，而須與來自西方的外來建構形象進行迎拒的角力，或是不斷的
對話。本文之目的即在反省這些過程裡的一些現象，並嘗試檢討其中所可能產生的收穫
與缺失，希望能給未來的中國繪畫研究之架構，提供一些參考。

　　西方的中國繪畫觀之所以在十七世紀時並沒有受到中國學者的注意，這在當時的文

化脈絡中很容易理解，利瑪竇以西洋文藝復興以來再現藝術的核心關懷——如透視原理等——來檢視中國繪畫，發現其全不知重視這些技巧，故譏評為全無生氣。其實此期中國的畫家及理論家們所關心的問題完全不同。他們並非不知道利瑪竇所說的那種透視法、明暗法等技巧的「再現」能力，以及可以得到的視覺效果。但對他們而言，製作物體或空間幻覺的畫法，只關乎「形似」的問題，僅是工匠所從事的層次；而中國繪畫如要能成為真理或「道」的「化現」，能達到參悟自然造化創造之妙的境界，還是得賴於筆墨與氣韻的追求。[4] 換句話說，當在面對中國繪畫時，利瑪竇的「議題」根本與中國方面論者所關心的毫無交集。

雙方之議題既無交集，如果還想要產生任何互動的關係，則僅得求之於外在環境的推動，逼使一方願意改變其固有的思考角度，嘗試以他者的立場重新詮釋其資料。但是，在十七世紀之時，這種環境因素亦不利於中西觀點產生互動。此中之因素頗多，其中之一在於西方觀點所託付的基督教在中國的發展規模過小，始終沒有建立一個夠廣大的信仰群眾。雖然當時基督教在中國也有教堂壁畫以及版畫等作為教義的宣傳之用，但終究流行不廣。其需要量既小，因而也只能吸引少數的畫家投入其中。即使清初時在宮廷內有耶穌會的畫家直接參與工作，並且訓練了一些中國籍的畫家，但其數量仍然不多，對整個中國藝術界的影響也不大。而且清代皇室本身對基督教並無太大的興趣，這些傳教士畫家所製作的具有優秀的透視、明暗效果的歐風繪畫，也只被當成某種可當「古風」的變型，或千百種「奇技」之一來玩賞罷了。[5] 在此狀況之下，中國方面的論者自然不會注意到來自西方傳教士的觀點。

除此之外，中國本身的藝術論述傳統在此時所形成的排他性，亦與此結果有關。自十一世紀的宋代以來，中國對繪畫的論述已經由文人手中建立一個悠久的傳統，他們所關心的是諸如筆墨、氣韻、師古以及詩畫關係等議題，而這些議題又都在最終可以歸結到「雅俗之辨」的問題之上。換句話說，這個原已根深蒂固的文人論述傳統的目標之一是：透過堅持其藝術活動（不論是創作、鑑賞或收藏）的某種抽象而智識性的品味表現，來確定地區隔他們與一般平民大眾的距離，以維護其「超俗」的社會身分與形象。耶穌會教士所帶來的西方觀點，其重點既在對物象景物之再現，實是中國文人眼中的「眾工之事」，不但不能有助於達到文人的「超俗」目標，而且反而是背道而馳，嚴重地妨礙到文人對其「反庸俗」之形象的營造。如此的社會文化背景一日不改，中國的繪畫論述便不可能考慮其中心論題的改變或轉換。

十七世紀時中國文人對其繪畫傳統的理解形象，實際反映了他們自我的社會文化形象。二十世紀的論者亦是如此。只不過到了這個時候，他們的文化形象已經產生了巨大的變化。這個巨變首先可見之於中國傳統文人文化地位的淪喪。在西方強勢文化

的壓力下，他們被視為中國積弱的根源，他們原來所尊崇的文化價值，全面地受到隨著船堅炮利而來的西方文化的質疑。他們之中許多人也還不願承認本土傳統竟然毫無價值，但是，隨著中國淪為西方勢力的半殖民地狀況的一再惡化，也不得不接受那個殘酷的事實。在此情境之中，如果知識分子還想保有原來在中國社會中的高層地位，勢必得在這文化激烈衝擊的局面中，被迫作出回應，提出一些能符合社會上之改革心理需求的見解，以爭求眾人的共識。換句話說，在外力的逼迫之下，「救國圖存」變成了文化界的時代使命；為了達成這個任務，知識分子不得不從舊的自足但封閉的文化體系中走出來，開始接納意謂著「進步文明」的西方觀念，並以之回觀、檢視中國的舊有體系。

繪畫藝術也不能逃過這個巨浪。中國國內雖然還有為數眾多的人士仍然在追求筆墨、氣韻的創造，欣賞傳統文人畫的境界，依舊使用董其昌的語彙來討論中國繪畫，但是，這些至多只能佔有某種邊緣性的地位。許多受到西方影響而起的觀點，跟著「進步的」西方藝術盤踞中國知識分子的心中，才是當日思考的主軸。此時中國文化界的主流已非傳統型態的士大夫，而是一批受西方思潮啟發的新的知識分子。他們不但急於瞭解、吸收西方文明，更希望由之找到中國積弱的病因，以謀求中國「救亡圖存」的良方。對他們來說，藝術乃是民族精神的具體呈現，當然跟國家之強盛與否具有密切的關係。當時中國新式教育推動的主導人物蔡元培即在一篇討論「歐戰」（第一次世界大戰）的文章中，公開強調云歐洲國家國力之所以強大，實源自於其美術之發達。[6] 由於這個看法，透過「發達的」西方藝術再來檢視中國繪畫的過去與未來，便成為當時以「救亡圖存」為己任的中國知識分子在從事文化討論時的重心之一。不論是對中國傳統之現代前途抱著支持或悲觀的立場，他們之間都有一個共同點，即以西方藝術的觀點來形成他們對中國藝術的論述架構。三百年前利瑪竇的意見，可以說至此時才出現了完全不同的文化意義。而這個意義的出現則源自於二十世紀初中國新知識分子將自己定位於國家困境解救者的角色情境之中。他們的藝術論述之所以非董其昌所能想像，實在也部分地根植於他們之間絕不相同的社會文化形象之中。

不過，在二十世紀初中國出現的論點，與三百年前利瑪竇者還是有些值得注意的不同。許多想要改革中國畫的論者雖然很直接地以透視或明暗、立體技法之有無來攻擊中國畫之「不合理」，但是他們也很快地發現這樣的論點，實在經不起歷史考察的檢驗。若干理論研究者在努力地搜索中國早期的論畫文字之後，立刻注意到「在西洋透視法發明以前一千年」的宗炳，於其〈畫山水序〉這篇論文中「已經說出透視法的秘訣」。北宋時沈括在其《夢溪筆談》之中評論宋初畫家李成之畫法時，也明確的顯示出他對某一個程度的定點透視法的認識。不過，他們也都認為中國的畫家卻始終不取這種透視法，而是有意識地要自那「目有所極，故所見不周」的狹隘視野中解放出來，以遊移式的視

點來畫出一種「無窮的空間和充塞這空間的生命（道）」。[7] 這種論點在1930年代的中國文化界中相當流行。它固然是對中國繪畫的形象，在主張繪畫革命者的各種惡評中，稍微有所救濟，將一般西人所持的「中國畫無透視」之刻板印象，修正為「中國畫有另種不同於西方的透視」，但其得失之間卻還值得爭論。

　　中國方面的論者雖然援引了西方的論點，認識到中國繪畫中特有的「另一種」透視觀與空間意識，但是，如此一來實無異於放棄了傳統反對以「形似」論畫的基本立場，而改以西洋畫的「再現」議題為根本的論述中心。「再現」的議題一方面牽涉到透視等的技法問題；另一方面則要歸結到繪畫與「真實」（realism）間關係的哲學性思考之上。當二十世紀初期中國方面的論者發現了中國畫有著「另一種透視觀」之後，便立即須繼續追問另一個問題：中國畫究竟能不能描繪外在的真實？對於反傳統主義者來說，中國畫如與西洋畫（他們不願將Matisse、Picasso以下的現代藝術包括在內）比較，確實有嚴重的「不真實」的「病態」，而那也就是他們所要改革的對象。當然，事實並不如這些新藝術運動者所想像那麼簡單。研究者既已發現中國畫中的「另一種」透視，這不正意謂著他們也有描繪外在事物如空間等的企圖嗎？由於西洋畫確實較能引起立體及空間的幻覺感，當時所有的論者似乎都不得不接受中國畫在表達真實的技巧上較為落後的事實。但是，即使結果不佳，這難道就可以全盤否認它的企圖嗎？在中國畫表面上的「不夠真實」之背後，是否也有著如西洋般將外在事物移入畫中的企圖？當時的論者以為對這個問題的解答，應從釐清「中國畫家是否在作畫之前有充分觀察外在事物的步驟」入手，而不應拘泥於其結果是否有如西洋畫一般「成功」的討論。

　　因此，西方的「再現」議題在二十世紀前半的中國繪畫的討論中，便引起了對「觀察自然」此一問題的濃厚興趣。他們從許多古代的文獻中，果然發現了若干中國畫家如何精密地觀察外在自然的線索，其中最出名的例子便是有關北宋最後一個皇帝徽宗告誡他畫院中畫家畫孔雀時須注意「孔雀升高，必先舉左」的故事。[8] 這些研究很巧妙地將繪畫裡「寫實」的問題，縮小到、集中到畫家是否具有摹寫自然的企圖一點上，並由此肯定了中國繪畫至少在精神層面上的「寫實」。著名的美學工作者宗白華便因此在1943年第三次全國美展時為文宣稱：「近人震驚於西洋繪畫的寫實能力，誤以為中國藝術缺乏寫實興趣，這是大錯特錯的。」他並以中國古代文獻中如宋徽宗的故事，比擬為希臘畫家Zeuxis畫葡萄致有飛雀啄之，企圖證明在中國畫史中並非沒有「寫實」之藝術。[9]

　　不僅是由文獻上取得證明，他們亦積極地由可知的畫蹟中尋找中國「寫實」繪畫的痕跡。重視師法古人、講究筆墨氣韻的元明清文人繪畫，自然不合他們的標準，但是，在唐宋所存的作品中，卻有不少令他們興奮的資料。他們尤其對唐代人物畫中所呈現的可與西洋典範比擬的肢體結構與量感，以及宋代花鳥畫中精細而深入的寫生細節，特別

感到興趣。當時主張寫實主義的畫壇改革派領袖徐悲鴻便認為，宋代花鳥畫即是中國繪畫的最高峰，也是中國對世界文明的一大貢獻。[10] 即使是一些與「寫實」並無直接關係的名家風格，也經常被那些過度熱心的論者加以附會到這個議題之上。例如北宋末米芾及其子米友仁所作的水墨雲山，本來是因反對郭熙式的精巧、複雜的山水風格而生的「墨戲」，但在1940年童書業的眼中，卻是「極類雲雨中的真景」，乃「得力於摹寫自然」才能得到的成果。[11]

如此的論述影響深遠，使得中國一方面直到六〇年代以前對中國畫史的研究，一直偏重在唐宋時代，而對元朝以後的發展缺少興趣。如果回顧一下在這段時期中出版的論著，以《唐宋繪畫史》為名的書，所佔比例極高，實在不得不引人注目。在唐宋之後的中國繪畫，大致上說僅有十七世紀這一小段時期還吸引了較多論者的討論。但是，即使如此，大部分的討論仍然是站在一種負面的立場。他們一方面辯論董其昌以文人畫為正統的「南北宗論」的缺乏歷史根據，並對其在往後三百年中國繪畫史中所引起的劣質影響，加以抨擊；[12] 另一方面則以惋惜的態度去探討當時隨耶穌會教士來華的西洋畫風之所以不能在中國產生積極作用的原因，連帶地也極力稱頌稍後活躍於中國宮廷之內的教士畫家郎世寧之成就，但亦將其之終不能將中國畫導入似西洋一般的境地，視為預示著後來悲劇性結局的曇花一現。[13]

這種尊唐宋、貶明清，惋惜十七世紀的研究現象，基本上是呼應著二次大戰前西方的中國藝術觀的。三百年前由利瑪竇所發出的意見，直到二十世紀仍在西方有普遍性的吸引力，尤其是對那些將文藝復興藝術奉為典範的學者們來說，更是如此。此時英國最重要的藝術學者Roger Fry（1866–1934）便是一個很值得注意的例子。他基本上可以說是文藝復興藝術的信徒。他也極為欣賞唐代藝術，當他面對著唐代的作品，便處處發現有與文藝復興藝術相通之處。Fry在晚年曾作一系列中國藝術的演講；有趣的是：他的系列演講只至唐代為止。這是否即意謂著他那來自文藝復興藝術的觀點也使他覺得中國晚期藝術實在不值一顧？[14] 比Roger Fry稍晚的西方中國畫史權威Osvald Sirén在其巨著 *Chinese Painting: Leading Masters and Principles* (1956)中，雖然對晚期中國畫的各種發展作了有史以來最公平而詳細的探討，但是基本上它也免不了西方本位觀點的影響。Sirén雖然也承認十七、十八世紀時中國所受西方繪畫的影響，在當時並不重要，只能看成一種「孤立」的現象，但他在書中仍以一個專章來處理，這就透露出一種惋惜此中西交流未能持續而開花結果的心態。[15] 而在評述中國繪畫的特有空間處理方式時，他則強調其中存在著一種由抽象漸往「對實際觀點所得的較統一而具說服力的處理方式」進行的風格史。至於造成此發展的動力何在，他的看法倒與中國方面的論者相合，皆以對自然的觀察來說明。而對十六世紀末以來的山水畫，他則云：「在當時重要畫家的作品中，橫

向空間的延展常以一種類似西方的方式來處理，而較次等的畫家，即使到了此時，或史後的時代，卻仍停留在對傳統的方法的崇信之中。」[16] 字裡行間依然以西方之追求「再現」自然為中國山水畫發展的「應有」歸宿。而在此後，中國晚期繪畫因不能善於把握西方傳教士所帶來的契機，遂而墮入「歧途」，Sirén 的扼腕之嘆，實不言可喻。

Sirén 的巨著雖仍帶有過去的包袱，但是綜合整理大量存世畫作的貢獻，不僅值得肯定，也應被視為下一階段西方研究中國繪畫的重要基礎。在他之前，西方的中國畫研究的最大困境乃在於無法處理中國畫中常見的作者真假以及時間斷代的問題。他們雖然尊崇唐宋，但是博物館中所收藏之唐宋畫，其實多是後世的仿作或偽作，根本不能提供他們有關唐宋繪畫藝術的正確資料。因此之故，他們當時所建構的有關中國繪畫的印象，其實只有一個轉換自西洋藝術史的外殼，而沒有實質內容可以憑藉。[17] 中國方面的論者在移植了這種觀點之後所形塑出來的中國畫史形象，自然也陷入類似的困境，而無法對歷史的內容增進什麼瞭解。然而，如此的畫史論述，在中國居然持續存在了將近半個世紀之久，實在令人感到興趣。如果去思考其中的原因，上文所及中國知識分子當時因受救國使命感的驅使，希望以西方為典範來改造中國文化的心態，可謂十分關鍵。換句話說，中國的論者在援引西方觀點之際，其作為歷史研究之有效性並不是考慮的重點，它如何能符合當時他們本身追求國家新前途之所需，才是終極關懷之所在。在此狀況之下，他們對這個畫史理解中所內含的問題，並不能主動地加以因應。Sirén 的研究貢獻，在當時的時空之中，因此可謂是站在最前鋒的了不起地位的。

1960年代以來的中國繪畫研究，在西方來說，確實是發生了一些明顯的改變。相較於過去的研究，此期的成果似乎顯示了較少的西方藝術史框架的影響，而能較為具體地試以傳統中國觀點來看待畫史的資料。例如「復古」（archaism）的議題就被嚴肅地提出，作為中國美術史中的關鍵課題，以闡釋其歷史發展之有別於其他文明之一個重要特質，及其在創作實踐上所引起的實質作用。[18] 當然，對於類似「復古」這問題的注意，並不是西方學者的創見，中國傳統的畫史論述中早就非常重視這種畫家與傳統之間的關係，並以之來建構繪畫傳統中的各個流派傳承。我們幾乎可以說這種重視跨越時代的流派觀的存在，是傳統中國對畫史理解的一大特點。不論是創作者或是評論家，當他們嘗試去定義某一個人之藝術表現時，總是以追溯其在唐宋時的大師典範，來宣示其在歷史中的適當歸位。與傳統中國的這種論述方式比較起來，近代西方學者則表現了一些有意義的差異。除了指出某個風格的代代傳承之外，近代西方學者更以其形式分析的專長，企圖勾勒出同一傳統內之各自不同的表現，並以時代風格的角度，配合來分析一個流派在不同時間內逐步演進的不同風貌。如此工作，不僅有助於解決同一流派中眾多仿本的斷代問題，而且可以將同一時期之不同流派作品並而觀之，歸納出所謂的時代風格特

質，而予以歷史性的解釋。[19] 傳統的「復古」觀念，在此風格研究的操作之下，被轉化成能夠具體掌握觀察的，由一個風格原型出發，在時代條件之配合下，經過一次又一次的詮釋與再詮釋的歷史過程。對於一個橫越數百年的風格流派可以如此觀察，短至數十年的個別創作者的一生畫業，也可以仿此進行分析。從其早期作風開始，直至絕筆為止，個人如何面對一個或數個出自傳統之典範作出其自我之詮釋，在此研究觀照之下，也都取得一種較前更為有力的內在連續性。出自西方研究中的風格理論雖然有一度受到研究中國繪畫之學者的懷疑，但在經過一番調適後，終究還是起了一些積極的作用。方才所論之風格的內在連續性，即是風格論中很根本的要素之一。

自 Wölfflin 以來大行其道的風格論，本身內涵複雜，學者之間持論亦有差異，當然不是本文所謂「再現」論述模式所可涵蓋，或者可以與之建立任何形式的對等關係的。不過，例如許多風格論者所熱衷探討的「時代風格」或「風格的連續性」等歷史現象，實質上都與「再現」有著不可分割的牽連關係存在。一旦研究者試圖要在橫向的各種表現形式之中，或者是在縱向的時間軸上，探求一個普遍或一貫的風格共相，那麼他必然要面對何以有此共相的問題。而在嘗試說明這個問題之時，風格論者所依據的，事實上仍然是以「再現」為判準的比較模式，基本上都認定了不同時地的藝術家們會不約而同、但可能各以不同方式地朝「完美的自然再現」這目標逐步前進，即使這所謂的「完美的自然再現」可以容許有許多不同的解釋存在。不僅在這西方美術史的研究上如此，在中國美術史的此階段探討中，亦復如是。即以方才所及對「復古」之研究而言，在此研究論述之中，古代的典範並非被視為一種值得追求的純粹而獨立的目標，反而是一種（或多個）已經完成「再現」自然真實使命的成果，而被認為值得再予闡釋與宣揚。

這種認識之下的「復古」，是否真能切合中國文化中「復古」的內在實質，當然值得進一步討論，但它卻也帶動了許多重要的研究，並有值得稱述的成果。尤其是在元代繪畫史上面，如李鑄晉等學者在趙孟頫、曹知白等重要畫家作品的縝密分析之中，皆標舉了他們在宋畫達到「再現」的可能極致後，一反宋代汲汲於追求「改良技術和克服各種描繪的困難」的創作途徑，轉向古代典範學習，以一種近乎天真的方式再來觀看自然，並以其筆墨來捕捉物體外形之外的內在氣韻，為元代繪畫之所以異於以往者，且係元代足稱畫史之革命時代的根本理由。[20] 這不僅是首次對元代的「時代風格」作了一種定義，而且也為中國畫史由宋至元的變化，作了一個關於「風格內在連續性」的巧妙說明。在過去的討論中，宋後的繪畫根本無足輕重，因為由「再現」的準則來衡量，它即使不能逕視為「斷裂」，充其量只是一段衰微的過程。但在這些較新的研究之中，「再現」的目標則有新的擴充，以復古及筆墨為手段的元代繪畫反而可以視為「再現」傳統的「再復興」。李鑄晉即特以 "realism" 來稱之，以別於宋畫的「較為概念性、理想

化」的看待自然的態度。[21]

在如此修正了的「再現」觀之中，「形似」的地位已非最關鍵的因子，亦非認識真實的必要媒介。中國畫史的發展，在這個觀點之下，如果說唐宋是在逐步地克服各種描繪物象的困難，那麼元明清的後段發展，便可以說是在進一步解除「形似」束縛的演進過程。在這角度之下的研究，除了元畫之外，明清畫也取得了重要的成果。其中又以Richard Edwards的工作最值得注意。自1960年代以來，他集中地研究了南宋、明代吳派及石濤的繪畫藝術，最後凝聚成*The World Around the Chinese Artist: Aspects of Realism in Chinese Painting*一書中的夏圭、沈周與石濤三講。雖然討論的畫家不同，其風格之差異也極大，但Edwards則試圖將之納於一個「畫家與自然間關係之變化」的主題之下，觀察這三個代表不同畫史階段的畫家，如何「在此關係之下，持續地模仿其周遭的世界，只是多寡的程度有所不同」。沈周之透過其「靜觀」來描繪他的生活四周，石濤之讓內在自我成為對自然經驗的完全主控，這不僅代表著畫家與自然關係的兩種狀況，而且也意謂著由明至清的整體演變趨勢。這個趨勢之肯定，也印證著賴此再現之論述模式來貫穿整個中國畫史的有效性。[22]

1960年代以來發展的風格研究，循著上一階段的模式，立即影響到中國方面對畫史的研究。不過，由於政治的因素，中國分裂為大陸與台灣兩部分，這兩部分因與歐美的關係的差異，因應的方式便截然兩樣。在中國大陸方面，因為「共產世界」與「自由世界」之間正進行著所謂的「冷戰」，所有的歐美文化完全被批判成為帝國資本主義之工具，繪畫史研究的新趨向也被摒棄在外。自從1949年至1970年代末為止，大陸學界所因應的倒是另一股外來的思潮──馬克思主義的歷史觀。在那影響之下，「寫實」仍然被標舉為最高準則，群眾的品味則特別被強調，文人畫藝術的地位因此更顯得無足輕重。但在台灣方面的研究則與其相反。由於其政治上與美國的關係日益緊密，文化交流亦逐漸蓬勃，美國研究中國美術史中新興的潮流，遂也對台灣學界產生了相當大的刺激。再加上台灣此時與大陸政權的對立狀態，在文化上產生了維護固有傳統的需要，因此對大陸特別貶抑的文人畫藝術便特別感到有加以維護的必要。台灣對中國繪畫的理解，便是在這兩個因素一起作用之下而產生的。

台灣本身本來沒有任何研究中國繪畫的傳統。只有到了1949年，故宮博物院搬到台灣後，才算有了一些條件。故宮博物院初期位在台中的北溝。此期它的主要工作是在其收藏資料的整理與出版，其中在繪畫方面最重要的是《故宮書畫錄》的編輯，與繪畫照片檔案的建立。此時由於中國大陸封閉自守，台灣又想儘速建立形象，故而博物院也努力地想要扮演一個國際性研究機構的角色，許多外國學者也趁著這個故宮資料在多年戰亂封閉之後首度開放的機會，到了台中，較為仔細地研究了他們原來較不熟悉的這個豐

富的中國繪畫資料庫。《故宮書畫錄》與繪畫照片檔案基本上便是在此熱絡的國際學術交流氣氛之下產生的。尤其是後者，基本上即是利用美國所提供的經費而完成的。它可以說是全世界第一個有規模的中國繪畫的照片檔案，後來也證明它確實有著帶動中美雙方研究工作的價值。

不過，這個刺激真正的效果要等到故宮博物院於1965 年搬到台北之後，才明顯地呈現出來。此時，1966年《故宮季刊》的創刊值得特別注意。這份分四季發行的刊物，不論從註釋的格式、編排的形式來看，很清楚的是一份模仿西方學術期刊的出版品。它的內容也時常刊載外國學者的研究成果，自然形成一個接受外來影響的通暢管道。在此情勢之下，台灣的中國繪畫研究開始採用形式分析的方法來研究重要的畫家，並開始進行鑑定與斷代若干傳世重要作品的工作。這些研究主要的貢獻可由兩方面來看。一是採用形式分析的方法，將傳統的鑑賞學中以筆墨為主而依賴類比陳述的簡約論述，轉化成較具溝通能力的學術性論述，而使傳統的鑑賞學得到一個全然不同的面貌。[23] 二是這些研究大都集中在元、明以降重要的文人畫家之討論上，例如元四大家、明代吳派大師等之研究，具體地改變了中國本土自二十世紀初期以來有意忽視文人畫發展的偏頗見解。

在運用了風格研究中的形式分析手法之時，這些研究者也多少繼承了其中所隱含的再現論述模式，這尤其是在研究山水畫這個以描繪外在自然為大宗之畫科上，最為清楚。當李霖燦研究山水畫史中皴法與苔點之演進史時，基本上即是以與自然物象之比對為依據，而來勾勒出其由起始至成熟的歷史過程。[24] 他雖然以元、明畫家的皴苔為畫史中之成熟表現，但似因「再現」理想之影響，卻對由之結構而成的晚期山水畫，總覺仍有欠缺，不能與南北宋的「黃金時代」「白銀時代」相提並論，而僅能稱之為「青銅時代」與「白鐵時代」的產物。[25] 這其中或許仍有來自於戰前中國藝術學界以再現寫實為尚的制約吧。相較之下，江兆申的形式分析則稍有不同，顯示了其與再現論述模式的多變關係。

江兆申以其創作者之經驗出發，特別著眼於探討山水畫中的構圖意念之時代性。他將畫中各部位的物象分別加以詳細的觀察，依其所現來判斷畫家當時可能採取的立足點，並由之說明在構成畫面時畫家意念的運作。例如他在范寬之《溪山行旅》圖之分析上，便得到一個概念：

> 畫家在構成這一幅畫的時候，他的觀察點成梯形的上升。對所描寫的對象，隨
> 時調整適當的距離，所以若從側面去看，他上升的那條線是弧形的。但從正面
> 看，他始終沒有左右擺動的現象，保持著近景大石正中的中線部位。因此他把
> 各種不同高度所見的景物，用自己的思想把他鎔鑄起來，合理而協調的把他表

現出來，使人看了覺得異常親切，但認真一想，又似乎世界上沒有這麼完美的
景物。這是因為普通人看山，沒有辦法將連續的印象加以綜合的關係；他的思
想與眼光只能集中在一個點上，在同一剎那，他只能運用一個「能見度」…[26]

如此看來的宋代山水畫，雖絕不能說是對自然的被動摹仿，但基本上在畫家的主觀運作
中，仍存有相當程度對客觀真實之重視。與此相較之下，元、明之後的「構圖意念」則
是朝「對自然主宰的主觀觀念更為增強」的方向演進。[27] 江兆申的結論，其實與Richard
Edwards者頗有相通之處，而他的觀察也是採取一種類似西方定點透視的方法，其整個
論述亦因此仍與再現的架構息息相關。

　　但是江兆申在處理唐寅之時，則又顯出與再現論述無關的現象。或許由於如唐寅等
吳派大師們的資料豐富，足以讓研究者較為深入地探討他們的內心世界，而中國傳統又
有畫如其人的理念，故而較易於吸引研究者去關心畫中「寫意」的部分，而較無意於去
繼續思考另外的畫家與自然間關係之問題，江兆申在對唐寅作品的風格分析之中，幾乎
不再觸及任何形式與程度的「再現」議題，而完全集中於畫家個人際遇以及其風格中師
古、筆墨等現象間的互動。[28] 這或許也可以視為他對源自西方、而自己也採用過的再現
論述模式的反省結果吧？不論如何，如江兆申的唐寅研究之出現，意謂著原來中國極為
尊崇的「寫意」繪畫傳統，重新在台灣學界得到了重視。

　　「寫意」在中國的脈絡中可以大略定義為：刻意地不求形似，並嘗試在超越形似之
關心後，求與創作者內心之抽象意念得到共鳴。對於中國繪畫中「寫意」目標的重新肯
定，一方面是對所謂中華文化傳統的回歸與復興（尤其是相對於大陸之向舊文化進行革
命而言），但是另一方面則不可諱言地是受到了當時西方現代抽象藝術大行其道的情勢
所影響。尤其是在美國，自1940、50年代以來，Abstract Expressionism成為現代藝術中
最受注目的流派之後，現代藝術中的某些理論與實踐，每每讓中國的論者回想起中國古
代的逸品風格，或所謂「禪畫」的一些創作方式。不論事實上兩者之間是否真的有關，[29]
這種相通的聯想，確實讓論者在頌揚中國這部分「非寫實」的晚期傳統時，感到一種
「進步」的信心。這種心理需求的滿足，對當時在各方面都想力求「現代化」的台灣來
說，是十分重要，甚至是不可或缺的。

　　在如此情境之中，元代繪畫所具有的關鍵性畫史地位，因此也得到論者的重視。台
北國立故宮博物院擁有豐富的元畫收藏，因而很能夠在此貢獻一些成績。尤其在元末四
大家方面，條件最為優厚，足以進行深入的研究。對於他們處於蒙古政權下的生活、他
們對古代大師風格的詮釋，以及他們如何透過作品中的物象來抒發自我之情感等問題的
討論，可謂與對唐宋畫之論述有絕然不同的面貌。[30]「表現自我」至此似乎已成功地成

為繪畫史學界的另一中心議題。

　　對元代藝術中「表現自我」之探討，歐美的中國畫史學者所作出的貢獻，自然不能忽視，[31] 但是，台灣的學者在方法上則另有建樹。平心而論，如果要探討「表現自我」的問題，西方所擅長的形式分析並不能全然奏效，再現的論述更是無用武之地。它必須要有對畫家所處時代、社會及個人周遭脈絡的深刻而全盤的掌握，藝術創作的情感內容才能呈顯出來。就這個目標而言，中國傳統史學中的「長編式」編年體裁便很具有參考價值。這種「長編」的編寫，是將同一時間中許多重要的政治、社會與文化藝術相關之事件搜集在一起，再按時間先後加以編排，十分利於讀者掌握某一事件之所以產生的歷史脈絡，而許多表面上看起來不相干的事件間，也都可能在此「脈絡」之中，被察覺到意想不到的關係。美國的研究者，如James Cahill等人，雖然也曾主張「某些人有時候會指稱，宋代的繪畫氣數已盡，多少注定要走下坡，即使宋朝國勢仍然強盛，畫風依舊有被取代的危險；這便是把藝術當作完全可以無視於歷史影響，而獨立發展。但事實上，元代畫壇上的革命部分是由歷史促成的」。[32] 但是其文字論述本身所自具的單元線性性格，卻不易呈現繪畫與其歷史脈絡的複雜關係，因此也就在效果上，如與江兆申或張光賓為吳派及元四大家所編〈年表〉比較之下，便顯得較為不足。[33] 而例如談文徵明風格發展中所蘊含的個人意義與當時發生於宮廷的「大禮議」事件間的關係，便只有在長編式的年表中才比較有被發現的機會。[34]

　　再現論述模式在戰後大陸美術史研究中也有一定程度的影響力。雖然有相當長的一段時間，大陸學界與歐美幾乎完全隔絕，沒有受到風格研究的影響，但是舊有的再現論述模式因為還能與馬克思思想中對寫實主義藝術的堅持相配合，故能繼續地產生作用，而且也在若干領域中，得到了值得注意的成果。其中在佛教雕塑方面，由於各地區石窟、造像之新調查與研究，成果十分豐碩，可以在此作為一個回顧的焦點，與三百年前利瑪竇對中國雕塑的意見作個對照。

　　大陸地區對佛教雕塑方面的研究，戰前由於各種政經條件的限制，可說根本沒有開展。五〇年代時雖然開始作了一些調查，但不久即因文化大革命而又告停頓。直至八〇年代以來，隨著各處考古、調查工作的逐漸蓬勃，對於以佛教題材為主的中國雕塑史研究也累積了可觀的成果。這時的研究，除了對佛教題材內容的討論之外，對雕塑藝術本身發展過程的理解，較之前期，確已有所差別。過去在再現的準則衡量之下，唐代總是被視為顛峰，此時之探討基本上固未就此翻案，但處理得更為細緻。即以技法方面而言，論者甚至頗為嚴密地觀察了包括色彩、光線、線條的狀況。如孫紀元在論敦煌盛唐彩塑時便說：

為了讓雕塑的作品能在不同的光線下，呈現相異的外觀，所以，工匠對於光線
照射進來的角度方向，非常重視。……也有不少的塑像，是位於背光的位置，
或陰暗的地方，對於當時的雕刻工匠來說，這是非常不利的情況，於是他們就
將塑像施以色彩，以彌補光線不足的缺點。像第248窟菩薩的眉、眼之間，以
及人中、頸部的描線；第194窟力士像結實、隆起的肌肉，以濃淡不同的色彩
暈染，都是最好的例子。……又第130窟在唐朝開元年間（713–741）造的彌勒
像，高達二十六公尺，臉部恰好和第三層的光線窗相對，工人將此像的眼、
口，用少見的特殊方式表現，就是將上眼皮和緊閉的雙唇線條，向內部刻進
去，正面受光線照射時，就會產生一條陰影，使眼、口的輪廓和表情，更加逼
真。[35]

如此的觀察分析，很精彩地為唐代雕塑之具有顛峰地位，增強了說服力。

可是，舊的問題仍未解決。宋、元以後的雕塑難道真的只是蹩腳的再現藝術嗎？有
的中國學者確實也還存著如此的「偏見」，只不過是常常因為有著史學工作者的身分，
不便於公開而明白地作此宣示罷了。[36] 不過有的學者則從「世俗化」的現象，為宋元明
清的佛教造像找到了與外在真實的接通點。他們發現此期「如女性化的菩薩，力求嫵媚
動人，而因世俗感異常濃厚」，「位於淨土的菩薩，（被）當作俗界的美人那樣進行盛
妝」，甚至要比隋唐的作品更貼近人的生活周遭的實像。史岩在談北宋江南地區的造像
時便說：

> 其造型樣式、表現手法進入了新的發展階段。那就是造像已能適度地突破佛教
> 儀軌的制約，一掃唐代那種定型化的模式，逐漸出現新式樣；表現手法也趨向
> 寫實，世俗化的傾向日漸濃厚。佛教造像的外來影響，至此也已徹底消失，而
> 純民族的典型美的形象，已普遍出現。[37]

如史岩這樣地將「寫實」與「世俗化的傾向」合而論之，很讓人可以領會到此論述裡層
的「再現」基調。其與舊時的再現觀相較，並未有明顯的背離，只不過是在中間經過了
社會主義的一番轉折罷了。

史岩上述文字中還涉及中國佛教藝術本土化的問題。這也是中國佛教藝術史學界內
最熱衷討論的議題之一。而其之所以如此，根本亦源於其中的再現論述傳統。藝術形式
之所以存在既來自於對表達周遭世界真實的追求，佛教藝術雖有其自身的宗教內涵與歷
史之真實，但這些在形式的考量之前，都必須退至次位，而就其與創作者周圍所可得見

的人事物的關係作直接的連繫。在此論述前提的作用之下，佛教雕塑的歷史過程除了朝向更寫實的人體前進外，也同時進行著逐步解除異國風味，變得更為接近中國真實之一段發展；而宋後的晚期表現因此亦可合理地詮釋為一個新的顛峰。

如此的觀點，很自然地減低了中國佛教藝術源自印度此一事實的歷史意義之重要性。由此引申而來的問題可以變為：外來影響對中國藝術的發展是否扮演著關鍵性的角色？三百年前利瑪竇檢討中國藝術的病因時，下結論說：「因為他們（中國人）從不曾與他們國境之外的國家有過密切的接觸，而這類交往毫無疑義會極有助於使他們在這方面取得進步的。」在同一種再現論述架構之中，現代學者當然不會簡單地認同利瑪竇，但又如何能有不同的突破？近年來在十七世紀畫史的討論中，倒可以提供一個觀察的焦點。

十七世紀這個時期一向被認為是中國畫史中最具創造力的一個時代，是繼元代之後最關鍵的時期。由政治、社會的角度來看，它也與元代一樣是一個由高度繁榮的漢族王朝突然墜入異族統治的惡境的時代。像陳洪綬、龔賢、石濤、八大山人、弘仁、梅清、髡殘等大師的作品，如何在此動盪不安的歷史脈絡中得到最完整而貼切的詮釋，當然是中外學者所共同關心的課題。但是，對於這一整段時期為什麼可以如此戲劇性地產生這麼多高質量的作品，學者之間卻仍有歧見。而在這些不同的意見中，James Cahill 所提出者很可以代表西方的一種立場。這種立場基本上將十七世紀的特色定義在充滿戲劇性之奇特而新穎之形象創發之上，而極度地強調其對傳統格法的突破之歷史價值。至於此局勢之得以產生，Cahill 則將之歸因於當時之歐洲影響。他以為那是：「促使中國人自己去面對本土傳統中的許多本質性的課題，並從而覺察出中國傳統繪畫裡，尤其是到了歷史後期時，高度因襲舊傳統的特性，同時，也連帶使我們察覺出中國傳統繪畫所專擅、與所缺乏或所輕忽的特質。」[38] 他之訴諸於歐洲的影響，雖然與幾十年前的西方本位論調大體相同，但他的論述重點則集中在「形象創製」（image making）之上，強調觀察此期大師之得以創造動人新形象之根本緣由，並認為那是十七世紀整個中國文化之所以輝煌而引人之所在。在他的論述之中，過去的歐洲影響論呈現了一個新穎的面貌，並再度在中國繪畫研究之舞台上，重新扮演一個重要的角色。

雖為具有震撼力的新說，但Cahill 所謂「形象創製」的動力來源仍舊是再現藝術的衝擊。在他的理解之中，十七世紀的中國畫家們究竟有沒有具體地摹仿了他們所見過的西洋繪畫，這並不重要，要緊的則在於西洋繪畫中所顯示的藝術與人之自然經驗的直接關係所帶給當時中國畫家的刺激，而沖垮中國傳統格法之頑固陣腳的正是它。換句話說，十七世紀之所以能產生一些新契機，正是因為中國藝術重新面對了來自「再現」基本課題的挑戰。藝術家應付這個挑戰的積極與否，便與其歷史的重要性有對應的關係。

明清美術中與再現無關的寫意部分，在此觀照之下，也就變得無關緊要，甚至可被視為中國晚期繪畫衰落的主因。[39]

這個關於十七世紀歐洲影響的新理論本身其實隱含著對再現觀的重新肯定，並且可以牽連到其他的重要課題上。一旦由再現的角度觀察，稍早時所注意的各家風格傳統如何演變之問題，以及畫家如何藉筆墨之「師古求變」之功，來為舊風格典範尋求新詮釋的意義，由於並不能真正突破傳統而創造真正動人的新形象，遂也失去被關心的價值。許多畫家的傳統地位，亦因此有重新檢討的必要。1992年在Kansas City 所舉辦的董其昌研討會上，便有一股潮流質疑董其昌是否具備可以被稱為「畫家」的基本能力。[40] 在此攻擊之下的董其昌，其地位之低下甚至較諸二十世紀初期時還更加不堪。不僅董其昌如此，整個中國晚期繪畫的寫意傳統也受到根本的懷疑。因為這一部分的中國繪畫發展，總是標榜著不求形似的逸筆草草，重視筆墨的表現能力，而輕忽形象本身之創發，自然不能被此觀點所接受。最後甚至有論者，全盤否定了明清文人寫意繪畫的價值。這種極端的結果，實在是二十年前學者們在探討元、明時代文人繪畫時，完全無法預料到的。

如果我們重新來回顧第二次大戰以後的這個再現的論述模式，不論是支持文人繪畫、或是職業傳統，不論是講究風格變化、或是形象突破，它所建構出來的中國美術史永遠是一個單線的波狀發展。而每一個波狀頂峰都是由具原創性（originality）的表現所構成。換句話說，不論此歷史過程的實質內容如何，「原創性」才是它之所以往前推進的真正動力，而且也是它之所以存在、值得後人關心的主要因素。這在再現的論述理路之中，自有其存在的必要性。由於再現是指藝術對自然的如實呈現，本來自然才是具有真正原創性的存在，任何藝術的原創性都低於此；但是，藝術家卻可以在舊有的形式慣習之外，另闢蹊徑，以一種過去所無的方式去達到目標。如果沒有這種形式的相對原創性的作用，歷史便會被簡化成由樸拙至精熟的單調成長斜線，根本無法說明其中一波波發展中的獨特成就。在如此的歷史理解之中，趙孟頫之所以重要，乃在於他扭轉了南宋以來的舊畫風，首先取法久被人所淡忘的董巨筆法，而以書法性的筆墨創出一種新風格。而十七世紀石濤的名言「我自創我法」，也是在揚棄長久以來文人的師古格式中，創出全新之表現，而得到頌揚。即使是在討論十七世紀董其昌的「集大成」理論之時，論者也特意強調其中還有著「師古以求變」的內在轉折，將注意的焦點擺在形式之「變」（metamorphosis）上面。一旦形式之變的地位被加以強調，「集大成」理想中所包含的對傳統之再詮釋的過程，也就因此被要求在形式上呈現具有某種程度之原創性的成果，以免詮釋者淪為古人的奴隸。[41] 這種對「集大成」理論的理解，雖也有歷史的依據，但其是否完全地掌握了「集大成」論的中心意旨，卻值得反省。

對「原創性」的重視，實際上也是部分地由於西方藝術中「現代主義」的鼓吹，而

被當成藝術的真理般地被宣傳後的結果。拿它來理解中國畫史，其實並不恰當。即以「集大成」論而言，其是否必須具有追求原創性而來的形式之變，基本上並非中國考慮的核心。作為一個最高的文化理想，十三世紀時的大哲學家朱熹的《四書集註》工作，可以說是它的實踐範例。但是，朱熹的集註工作之意義卻不在於如何推陳出新地詮釋四書，而在於透過對前人詮釋之綜合研究，來追求一種與古代聖賢相通的理解，而這種理解也不是外在於聖人之道的說明，亦非能謂為較古人所言更為正確，卻只是「道」在彼時彼地所作的自然而有效的「呈現」。在藝術上亦復如此。董其昌的集大成工作，也是在透過許多古代大師的典範詮釋，去追求造化生命在紙上之再一次的化現。在他的工作之中，是否能與古代大師同一境界而參悟此「道」，方是終極關懷之所在；至於其中是否讓他在形式上創造了全新的效果，則不是他關心的重點。這種去除了對「變」之過度誇張的「集大成」理念，應該才是中國許多畫家創作時的內在指導原則，如此也才能解消董其昌理論中同時強調「以自然為師」與「師古人」的表面矛盾。[42] 如果以之來觀察中國晚期的繪畫史，或許能夠得到更為持平的理解。至少對於元、明以下的「寫意」部分的發展，不再會被一味地評為「衰弱」，而可以被視為與古代大師對話與競爭的各種不同嘗試，以及對天地之道在不同時地之不同化現的理解。而在此連續的、一代接一代的詮釋與再詮釋的過程中，風格的高峰實與詮釋之是否新穎無關，而要取決於其有效性之上。

　　再現論述模式中的單線史觀的另一個缺陷在於它總是習於片面地選擇某個「主要」的流派，來作為一個時代的代表，或試圖歸納許多不同的藝術表現中的共相，稱之為「時代風格」，而將之隨時間串聯起來成為所謂的「歷史」。這樣的歷史雖然易於掌握，卻不免產生過度簡化的毛病。尤其是對中國這樣一個龐大的文化體而言，如此的簡化勢必犧牲許多重要的面相，諸如不同階級的相異表現，或者是不同區域間的差別發展，在此都不能得到適當的照顧。尤其是後者，更是不容忽視。由近年來的考古發現中，我們幾乎已可確定，中國自西元前二千年以來，即存在若干不同的區域文化，其各自在藝術上的表現顯示著相當清晰的區域特色。繪畫史的狀況，實亦如此。即以十六世紀而言，中國不僅有著南北畫風之異，甚至在南方，學者還可區分出蘇州、南京、福建等等的不同畫風。他們之間各自的方向不同，因此很難評價孰優孰劣，而且因各自發展的步調不一，也很難歸納出某個單一的「時代風格」，以前學者逕然以蘇州為代表，其實只是偏執著文人傳統的理念為準而作出的片面決定，並不客觀。他們各自的存在，不僅關乎該區域之特殊文化背景，而且有著各自不同的發展方式。他們之間也存在著各種不同的交流、競爭的互動關係，我們如欲瞭解此一時期繪畫的全盤狀況，這些問題便不得不加以探討。而一旦這些區域風格的存在得到肯定，中國繪畫史之發展便應該呈現一種多元互

動的架構。在此架構之下所探究出來的中國畫史，至少在一定程度上可以修正過去以再現觀為主軸的單線論述的偏失。

　　以上對再現論述模式研究的反省，或許也可以被視為當今中國文化氛圍中的產物。今日中國的政經發展已經產生與以往人不相同的面貌。在文化上，不僅在大陸方面有顯著的重新檢討來自西方各種不同意識型態影響的現象，台灣方面也不再甘於委屈世界舞台的邊緣性角色。但是，在追求建構中國論述之主體時，盲目地排斥西方觀點的作法亦非明智之舉。如何在充分地意識到本世紀中中國對西方觀點所作之因應，並由對此過程之歷史性反省中重新思考一個具有前瞻性的「因應之道」，這才是中國美術史學者在面對二十一世紀時所應自負的使命。

中國文人畫究竟是什麼？

前言

　　所謂「文人畫」在中國歷史上的發展，一向被視為極具特色的現象。它的若干內容甚至被引來作為整個中國悠久繪畫傳統的特質，有的時候，它也幾乎成為傳統的別稱，被論者在評述中國文化時作為中國藝術的代表。它雖然如此重要，但在二十世紀中國的文化界中，卻不一定受到如過去般的尊崇，反而是處在一種頗為尷尬的局面。首先是受到二十世紀初年中國文化改革思潮的衝擊，改革論者如徐悲鴻等人便以為文人畫是中國繪畫藝術之所以「落後」的主因。後來中國大陸的「文化大革命」，也將文人畫視為是中國追求新生時必須剷除的「舊惡」。台灣的情形則正相反。為了與中國大陸抗衡，在文化上刻意推動了「文化復興運動」，文人畫也因此被標為特值珍惜的文化傳統，許多畫家在逝世之時，總被人冠上「文人畫的最後一筆」的稱號，這種現象正呼應著台灣這半個世紀以來企圖證明其為中國文化正統之繼承者的整體文化心理。而自1980年代以來，中國大陸方面也展開了一波新的重新評價文人畫的潮流。文人畫突然不再是飽受批判的對象；不僅許多學者撰文宣揚傳統文人畫的成績，重新評估其歷史意義，在創作界也出現了所謂「新文人畫」的流派，大有讓曾被埋葬了的文人畫理想重新獲得再生的趨勢。但是，這些種種的發展，除了意謂著中國文化界終究無法漠視文人畫之存在價值外，是否也意謂著其對文人畫內涵的進一步理解，則十分值得懷疑。

文人畫的定義問題

　　如果要檢驗現代論者對中國文人畫是否真的累積了一些較以往更為深入的理解，只要看看他們在使用文人畫這個概念時在定義上所產生的問題，便可思過半矣。我們幾乎

可以說：任何人如果試圖自他們的論述中，歸納出一個有效的文人畫之定義，成功的機會實在微乎其微。例如當徐悲鴻等早期革新派在議論中大加撻伐中國繪畫的舊傳統時，基本上是將文人畫定義在脫離現實、只知師法古人技法的一種繪畫風格。[1] 而在差不多同時，如陳衡恪等對傳統持著維護態度的論者，則將定義的焦點從技法形式轉到創作的內容上去，於是便把文人畫中受人詬病的「不真實」之現象，解之為「不求形似」的有意識行為，且係應作者抒發思想與情感之要求，為達「寄託」之手段而已。換言之，對他們而言，文人畫之要義乃在於創作者之有所寄託，形式如何，實在不是關鍵。[2] 而在強調文人畫的精神性內涵的同時，論者除了指出畫家的道德情操為重點之外，自然也及於其他文化性的修養，其中又以對文學與書法的修養最為重視。於是在許多論及文人畫的文字中，畫家如何顯示其在文學（尤其是詩詞）與書法藝術上的造詣，便成為決定其作品是不是可以稱之為「文人畫」的前提。在這種時候，該作品是否「不求形似」，或者有無作者的內在寄託，則非關注的焦點。當現代水墨畫家溥心畬、江兆申分別在1963及1996年逝世時，之所以都會被冠予「中國文人畫絕筆」的稱號，其根本理由皆在於此。

在文人畫的理念中要求畫家兼擅詩詞與書法，但是在中國的文化傳統裡，詩人文學家及書法家卻從未被要求必須同時是個畫家。這個事實正意謂著文人畫的這個定義實在隱含著某種自抬身價的企圖。對此大加批判的，因此也大有人在。有的論者指出：如果說繪畫的價值須賴詩文、書法等畫外之物方能達成，無疑是自貶繪畫的地位，根本是本末倒置的無聊之論，無非是文人自我掩飾之詞罷了。[3] 也有學者試著由傳統文藝批評理論本身來予檢討，指出中國傳統上詩畫的標準根本相互背馳，如果用文人畫中對繪畫的要求標準去作詩，只能作到傳統詩的二流，反之，畫家如果遵循詩學的正宗典則作畫，也只能達到畫工之畫，無法企及文人畫所標榜的境界。[4] 果真如此，原來說文人畫須有詩文涵養為前提的準則，也根本站不住腳。

如果詩文與書法沒有辦法保證使「文人畫」得到清晰的釐清，或許由繪畫本身的形式與表現的意境可以歸納出來一個可以被接受的定義？學者如滕固等人便從1930年代開始，嘗試為文人畫的風格特徵作一個整理。例如滕固在檢視了唐代王維、宋代米芾、元末四大家以及明代沈周、文徵明等所謂文人畫的各個階段的發展表現之後，即將其作品風格總結地歸納為「高蹈形式」，意謂著他們因生活型態的優遊自適，作品上亦呈現著「不尚形式而尚天趣，不尚格法而尚新穎」的現象，並特別指出這是一種與所謂「院體畫」相對的風格。[5] 滕固早年留學德國，學習美術史學，他可以說是將「風格」（style）觀念帶入中國美術史研究中的開拓者。在繪畫史的理解上，他也是特重將之還原到作品風格的表現之中，因此在對文人畫的討論之中，他對畫家之「能文不能文」這類外在於

作品的文化性因素，便不覺有重視的必要。有的時候，他甚至也要摒除、跳脫畫家是否實際具有「文人」身分的社會性因素的限制，認為那些如李唐、夏圭等傑出的南宋宮廷畫家，雖然向來不被視為「文人畫」圈中的成員，但在他們的作品中，仍然具有文人畫的風格本質。[6] 如此的見解，雖讓文人畫的定義脫去了名詞表面的桎梏，但其彈性之大，卻不免引起疑慮。過去大家總以為文人畫的風格（尤其是在山水畫方面）基本上是由元代的趙孟頫、黃公望、倪瓚、王蒙等人建立起來的，而他們的風格乃刻意地與南宋流行的李唐、馬遠、夏圭一路有所不同，甚至可謂是南宋李馬夏的反對派。如果說連李唐、夏圭的作品都可稱之為「文人畫」的話，那麼文人畫的風格又是什麼呢？如果在此風格定義下，趙孟頫竟與夏圭不可分，那麼文人畫這個名詞還有存在的道理嗎？

如以夏圭為例，滕固之所以欲將其歸入文人畫的陣營，乃是因為其「山水大抵用筆勁爽，因為變化多端，皴法圓潤，竟不覺有當時瘦硬嚴整的造作氣」，故而十分同意明初王履的意見，說他「有清曠超凡之遠韻，無猥闇蒙塵之鄙格」。這裡所謂因用筆勁爽、皴法圓潤而達到的清曠超凡之遠韻，實際上頗類明末沈顥評文人畫開山祖師王維時的「栽構淳秀，出韻幽淡」，而與其評夏圭時的「風骨奇峭，揮掃躁硬」幾乎相反。[7] 是風格分析出了問題嗎？原因實不似表面看來的單純。沈顥的分析根本上出自於他所追隨的董其昌的畫論。董其昌提出過一個影響後世深遠的「南北宗論」，在其中特別推崇王維為南宗之祖，說他「始用渲淡，一變勾斫之法」，因而達到「雲峰石迹，迥出天機，筆意縱橫，參乎造化」，不拘泥於形式刻劃，死板僵硬的境界。[8] 由此而出的「渲淡－勾斫」二分的簡約風格分析，後來便成為眾人討論文人與非文人繪畫風格的起點。滕固本人即先決地反對這個二分法，認為其無法由歷史中得到驗證。然而，董其昌的二分法不過是簡約的方便手段而已，他的本意實在於藉之說明勾斫、刻劃的風格正是流俗畫師之病根，而真正的畫家應該是「絕去甜俗蹊徑，乃為士氣」。[9] 滕固雖然反對二分法，但卻在根本上不自覺地接受了董其昌的「士氣」觀。他稱讚夏圭時所持的理由在於「無造作氣」、「無猥闇蒙塵之鄙格」，其實不過是董氏「絕去甜俗蹊徑」的翻版而已。由此觀之，滕固是將繪畫品質的價值判斷與文人畫的風格定義兩者等同起來，但又不肯對董其昌所不取的畫師者流進行一體的批判，因此反而模糊了原來文人之畫要與畫師之畫相對立的立場，徒增討論時的困擾。

滕固雖然以畫家生活型態的優遊自適來解釋文人畫的高蹈形式風格，但他實際上並未貫徹這個理念。就李唐、夏圭而言，他根本無法自現存極為有限的史料中證實他們的生活究竟如何地優遊自適。看來他對於文人畫之成立所可能牽涉的與生活有關之社會性因素，其實並不十分重視。與他相較之下，俞劍華則採取了較為確定的立場。他雖然也注意及文人畫的畫法與風格的問題，但他更重視風格背後畫家的社會階層的作用。他基

本上以為文人畫即是文人所作之畫，而由歷史上看，所謂文人畫家大致上也可以說是畫院以外的畫家，故具有不為宮廷服務，不因政治、宗教等非藝術目標而創作，而只為自己服務，為了個人的「暢神」而作的藝術動機。這樣子的文人畫家因此也就是古人所謂的「利家」。[10]「利家」是與「行家」相對的畫家類型，自明代以來便經常被用來輔助有關文人畫的討論，如果用今天的概念來說明，「行家」就是職業畫家，而「利家」則指非以畫為職業的業餘畫家。如此一來，定義文人畫的重點便在於畫家的職業之上；這似乎要比其他的準則來得具體，易於掌握，故也曾得到許多論者的支持。例如被視為文人畫絕響的當代畫家江兆申即曾說明之所以用「業餘」來解釋文人畫，乃「因為在教育沒有普及的當時，能識字的人已具有若干的生活條件，至不濟也可以在鄉下教蒙童或算命卜卦（吳鎮的行業）。如果喜歡繪畫，就可以照著自己的選擇去畫，照著自己的喜好去畫，不必太遷就欣賞者的胃口」。[11]

　　文人因為掌握了知識的資源，並賴之經營生活所需，因此成為社會上的一種特殊階層；而這個階層的存在，又透過統治者為之設立諸如科舉考試、賦役減免等之制度，而得到了來自國家的保障，其地位又更加鞏固。當他們挾此身分地位之優勢，跨入繪畫這個行業之時，自然不必受到其中原有的各種成規所約束，故而能得到一種因這業餘性格而來的「清曠超凡」風格，而被論者視為顯示了「一種怡然自足，非外物所能撓的獨立精神」，近似於現代藝術中主張的「為藝術而藝術」的純粹性，故而覺得特值珍惜。如此來看中國的文人畫，確實可以指出其之為其他文明中所無之特色，而其在風格中不尚形似、講求幽淡的現象，也可以得到一定程度的解釋，不能不承認它的優點。但是，如果因此即說這個準則便是完美的文人畫定義，卻也未必能得論者全體的認同。

　　它的問題首先是來自職業的認定。畫家在中國歷史上作為一種職業，至遲到了宋代可說已經成形，稱呼某些以畫維生的畫家為職業畫家，固然無所爭議；但是，要用「非以畫維生」這種消極性定義來指稱其他的畫家，在有效性上來說，卻不免引起困擾。這些畫家的本業既不是繪畫，那麼「文人」便是他們的職業嗎？正如一般人所理解的，「文人」是指「能文之士」，指的似是一種能力、修養，而非一種有固定工作範疇的「職業」，因此要將「業餘畫家」與「文人畫家」等同起來，從職業上來說是很不清楚的。況且所謂「文人」此一身分，本身即不易有清楚的定義。能不能讀書、作文章表面上看來似乎是一個標準，但實際上卻賴主觀之判定，蓋因對此能力之判定尺度應置於何處，一直都是人各言殊。科舉考試本來是希望藉國家之力來做一個公平的仲裁，但歷來效果卻不盡理想，社會上遂不時地有真假文人之辨的爭執。出名的清初小說《儒林外史》便是以對假文人的諷刺而膾炙人口的。「文人」的概念既是如此模糊，「文人畫家」的定義自然也受影響。

另一個問題在於文人畫家是否因其業餘性而必然具有「怡然自足」的獨立精神？文人畫家固然說不必仰賴作畫維生，而可以脫離職業畫家所受的拘束，但在現實中，這根本也是個人選擇的問題。當繪畫在某些狀況之下可以帶給他較多的生活資源時，文人畫家也可以在維持其文人身分的前提下，選擇不僅賴文字知識謀生，而從事某一種程度的賣畫行為。在歷史上，這種例子並不罕見。明代出名的文人畫家文徵明與唐寅都在他們後半期生活中，以其繪畫換取生活資源。尤其是唐寅，文名雖高，但其繪畫行為的職業性亦高，他的山水畫風格也有一大部分習自南宋畫院的傳統，而非過去的文人畫家。[12]這是否就意謂著唐寅的作品即較缺乏「獨立精神」？論者長久以來都未能就此達到一致的意見。即便是一個完全與賣畫無涉的文人畫家，例如沈周，其業餘性真的可以為他帶來真正的創作自由嗎？他即使可以避免那種畫師面對市場的壓力，但他畢竟無法完全脫離他的社會網絡，仍有許多種角色要求他在生活中扮演，這些社會成員間互動的各種情境，不也會產生對他藝術的某些要求嗎？在現實中，繪畫在文人的生活裡，除了為自我之「暢神」而作外，在許多時候仍是人際關係之下的產物，具有多種的社會功能。沈周之為其師作壽而畫，為其友送別而繪，此種作品數量亦不在少。為了遂行這些社會功能，文人畫家之畫怎能完全怡然自足？他們固然無須如職業畫家迎合市場之要求，但差別只在於程度與模式之不同而已。

以上的討論所顯示的是一個極有趣的現象：「文人畫」一詞雖普遍地流行，其真實性亦未曾受到根本的質疑，但卻沒有一個明確可行的定義。眾多嘗試基本上皆說明了文人畫所有的部分特質，但也都無法完全涵蓋龐大史實中不時出現的特例。

歷史情境中的理想型態

「文人畫」之眾多定義為何總有一些來自於史實的問題？原因無他，因為「文人」根本是一個理想型態下的觀念，而非史實。它之出現於歷代文獻之中，確是事實，而且，它的內容也都與其時所知的繪畫歷史有關，但是，它每次被提出來時卻不意在指示歷史真實，而意在標誌一種理想型態（ideal type）。他們每次所提出來的理想型態又都有其特定的情境，因此便與其他時候所提出來者，在理念的要點上有所不同。這種不同的產生，讓「文人畫」在歷史中呈現了好幾個不同的型態，而非單一的理想型態。如果要充分而恰當地掌握「文人畫」的意義，如此的「歷史史實」卻是不可不注意的。

換句話說，要想探究文人畫的意義，我們必須將它放回到它的幾個歷史發展階段中才能有較清晰的掌握。文人畫的實例雖然可以溯至中國繪畫史的最初期之六朝時代，以現存的資料而論，大約可以東晉顧愷之的《女史箴圖》（圖1）為代表，但在那時仍未見

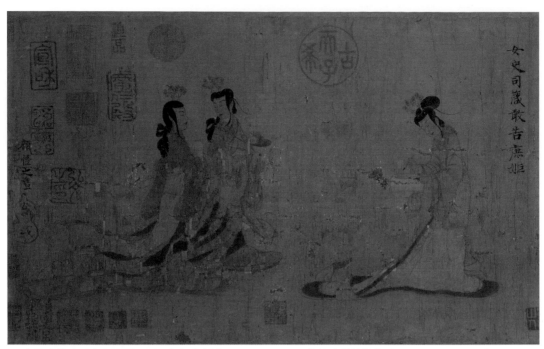

1. **東晉 顧愷之《女史箴圖》**局部 卷 絹本 設色 24.8 × 348.2公分 倫敦 大英博物館（The British Museum）

有明確言論的提出。比較清楚的文人畫理念的出現，應該算是第九世紀張彥遠寫作《歷代名畫記》的時候。這可以稱為文人畫理念發展的第一個階段。在這個時候，張彥遠最重要的工作乃在於將繪畫從一般的技藝中解放出來，並賦予一個文化上的嚴肅使命，使之能「成教化，助人倫，窮神變，測幽微，與六籍同功，四時並運」，達到「畫以載道」的目標。在此理念的指導之下，過去大有勢力的「感神通靈」觀被完全揚棄，繪畫之所以能與造化同功，完全落實到筆墨的形式之上，因此促生了水墨山水樹石畫的盛行，也提昇了花竹禽魚畫科的地位，使之亦成為畫家參預造化活動、理解造化奧秘的另一管道。在張彥遠及其同道看來，繪畫既應有如此嚴肅之使命，當然非工匠所能知，故而便主張：「自古善畫者莫匪衣冠貴冑、逸士高人，振妙一時，傳芳千祀，非閭閻鄙賤之所能為也。」**13**

張彥遠及其同道大致上是一批唐代沒落世族的子弟，他們面對著安史之亂以後的局勢，都深感擔負著一種文化重建的使命感。他們將繪畫藝術之意義重新賦予道統的嚴肅性，可說完全是這種迫切心理需求下的產物。**14** 這種心態促使他們注意到創作者精神層次的重要性，並試圖在歷史中找尋能支持的論據。可惜，他們對真正藝術家之具有衣冠貴冑、逸士高人身分的論斷，只能在八世紀後期至九世紀初的一般時間內，得到數量上的肯定，對除此之外的時代，則實在無法成立。由此言之，張彥遠等人所主張的這種貶斥閭閻鄙賤，崇尚「文人」的觀點，並非在作任何有效的歷史陳述，而只不過是提出一個理想型態罷了。我們充其量只能說張彥遠是在呼籲有道統使命感的文人畫家投入繪畫

的領域，來挽救面臨殘破困境的文化傳統，而在此際，他的呼籲基本上是著眼於精神層面的，還未針對風格作明確的要求。即使有的話，那也只是泛泛地強調「筆蹤」，反對漠視「用筆」的「吹雲」「潑墨」等極端俗尚而已，並未想去為其理想型態之作品規劃某些特定而專屬的風格形式。這一點確與後來之文人畫論調大有差異。

　　文人畫發展的第二階段是在十一世紀後半期。此時有關文人畫的見解與實踐大致上是由環繞在蘇軾周圍的一批文士所共同完成的，其中的重要人物包括黃庭堅、米芾、李公麟等。他們都是富有才華的士大夫，但也都在政治上受到頗多的挫折，不能如願地順利實現他們作為士大夫的經世濟民之傳統責任。失望之餘，他們將注意力移到了繪畫一事，遂發覺當時以宮廷為主導的繪畫藝術，精謹有餘，意味不足，大失畫道。蘇軾因之即有「論畫以形似，見與兒童鄰」之論，[15] 批評只知計較外在形貌的畫家通病。黃庭堅則另主張「凡書畫當觀韻」，特別重視「言有盡而意無窮」的效果，並提出「胸中有萬卷書，筆下無一點俗氣」那種以知識修養來免於墮入畫工俗匠之流的法門。[16] 他們也都希望重新恢復對繪畫與人格相應關係的肯定，故有郭若虛在《圖畫見聞志》中云：「竊觀自古奇蹟，多是軒冕才賢，巖穴上士，依仁遊藝，探賾鉤深，高雅之情，一寄於畫。人品既已高矣，氣韻不得不高，氣韻既已高矣，生動不得不至。所謂神之又神，而又能精焉。」[17] 這些言論意見觸及了自人格、韻味乃至形似等各種問題，合之可幾乎視為後世文人畫諸理論的原始模型。但有趣的是，蘇軾等人的言論其實相當零散，互相之間並不能連成一個體系，況且它們是否曾經落實到具體的創作活動之上，也大成問題。在此考慮之下，他們所提的「士大夫畫」，是否能被視為有實質意義的理論，實在不能不慎重地處理。

　　例如蘇軾所提出的「詩是有聲畫，畫是無聲詩」的概念，後來成為文人畫講求「詩畫合一」的根源，究竟可以如何在創作上加以實踐，連蘇軾本人也沒有經驗。即使在他的朋友圈中富有繪畫創作經驗的李公麟與米芾，似乎也從未對引詩入畫的理論表示過清楚的興趣，更不用說在他們的畫中加以實踐了。不過李公麟與米芾也自有他們的獨特辦法來表達他們的文人立場。李公麟刻意不取流行的吳道子的人物畫風格，而選擇了更古老的顧愷之風格，利用顧氏那種如春蠶吐絲般的細線來作白描人物及動物畫，以引起一種古老的韻味。他的《五馬圖》便是這種與當時流行畫風大相逕庭的作例。米芾亦以類似的「平淡天真」來與「俗氣」相抗，但作法卻大不相同。他在山水畫中一反當時流行的李成、郭熙風格的複雜與精巧，將筆墨與造型回歸至最單純的點、直線與三角形，來作山、石、樹木與雲氣，並構成一種含蓄而平淡的煙雲境界。他的作品現已全部湮滅，但由其子米友仁的《雲山圖》（見圖26），吾人仍可推知米芾山水畫的大樣，真是與如郭熙《早春圖》（台北，國立故宮博物院）那種宮廷主流畫風完全相反的藝術表現。

但是，李公麟與米芾的風格仍未在形式上發展出一種共相。我們可以說，文人畫理論到了十一世紀後期雖有了蓬勃的發展，但在創作之風格上卻仍未形成清楚的輪廓。這理論與實踐之間的差距，正如同其成員之間在理念上所存在的差距一般，正意謂著文人畫作為一種理想型態與現實之間的固有歧義，對於其時關心繪畫藝術的文人而言，去共同思考此藝術如何在其宦途受挫之際容其安身立命的問題，或許要比具體地從事某種繪畫改革實驗來得更為重要。

文人畫在風格上的突破發展要等到十三世紀末至十四世紀初才出現。在這段時間中，趙孟頫所作的《鵲華秋色》（圖2）不論從那方面來說，都可算是文人畫風格發展中的里程碑。首先是在畫法上，他在用心地研究了幾乎被人遺忘了數個世紀之久的董源、巨然的山水風格後，以一種借自書法藝術而來對筆墨的新理解，來重新詮釋這種風格。結果得以在山水的形象之外，賦予畫作本身一種筆墨本身獨具的美感。這便是後來文人畫中強調「書法入畫」的最佳示範。在此之外，董源、巨然的風格在經其詮釋之後，也形成了有規矩可尋的圖式，堪供後學者借用，並以之作為變化的基礎架構。[18] 這種將古代名家風格圖式化、典型化的過程，可說是此風格是否能成功地形成宗派的關鍵，更是

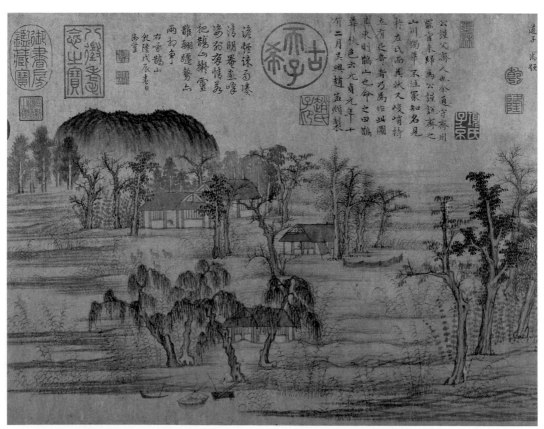

2.元 趙孟頫《鵲華秋色》局部 1296年 卷 紙本 設色 28.4 × 93.2公分 台北 國立故宮博物院

古典典範之可以持續傳承、永保不墜的前提。後者對趙孟頫而言尤其具有重大意義，當時他所面對的文化局勢正是漢人悠久文化傳統遭受統治階級的遊牧文化嚴重衝擊的困阨之境，他的《鵲華秋色》正有著其時文化界中有志之士維繫文化傳統的苦心在內，而那也正是他摒棄他原來所熟悉的南宋宮廷畫風、以及元初宮廷崇尚之裝飾藝術的根本動機。

《鵲華秋色》的另一層意義在於它所在意的已非外在自然的單純描寫。它表面上是對友人周密故鄉濟南附近山水的描繪，以償周密未能親臨其地的思念，但實際上卻是在表現他心目中理想的隱居平和之境，作為他與周密心靈交流的媒介，不僅帶有一定程度的「非寫實」成分，更有清楚的個人性的「抒懷」因素存在。不過這種個人抒懷的意義在趙孟頫的繪畫藝術中並未得到充分的擴展。相較之下，十四世紀後半期的文人畫家倪瓚，在山水創作中則呈現了更高度的抒情性。他的《漁莊秋霽》（圖3）與其說是描繪山水風光，倒不如說是在發抒個人在元末亂世流離之際所感受到的孤寂與悲涼心情。對他來說，繪畫之意義全在於此，但這顯然未在元代、甚至後代的文人畫家圈中得到有力的普遍認同。

次一階段的文人畫發展則可以沈周、文徵明等十五世紀後期至十六世紀前期的蘇州文人畫家為主。他們所針對的環境與前期幾個階段不同，所要提出的理想型態亦因之與前人有別。當時畫壇的主流無疑的是宮廷與所謂的「浙派」畫家，他們的影響力甚至遠播到韓國與日本。他們所作的繪畫正如其他時代的職業畫家一般，具有高度的公眾性，也以充分地應和各種政治

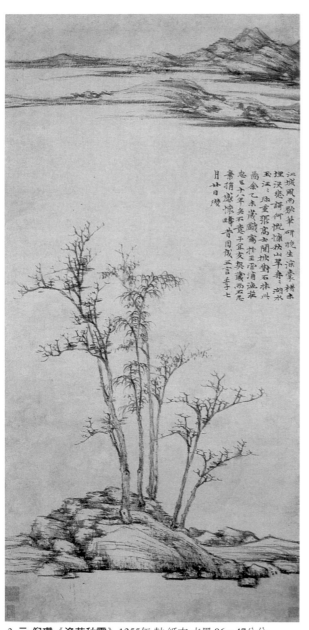

3. 元 倪瓚 《漁莊秋霽》1355年 軸 紙本 水墨 96 x 47公分
上海博物館

61

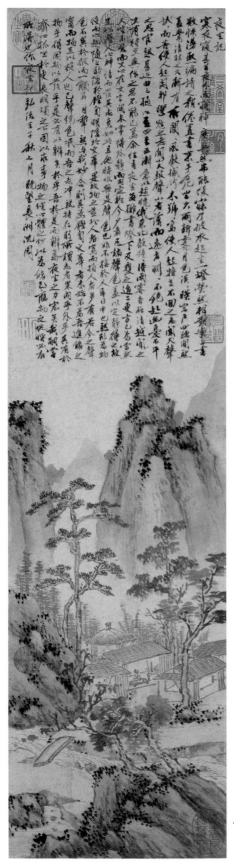

4. 明 沈周《夜坐圖》1492年
軸 紙本 設色 84.8 x 21.8公分
台北 國立故宮博物院

的、宗教的、社交的功能為指歸。沈、文等人則力圖將之重新純粹化,並透過選擇一種與職業畫家不同的風格模式來進行。這種標榜私人性「遣興」目標的作品,實則意謂著繪畫的「反功能化」,是這批文人所認同的理想型態。沈周的《夜坐圖》(圖4)便只是在畫一己夜半不能眠、起而夜坐之際的一段心理活動,全與他人無涉。在形式上他亦刻意採取了元末的隱居山水風格,而故意不取職業畫家常用的,源自於宋代的,更具有視覺吸引力的筆墨與色彩,以及更具戲劇性張力的造型與構圖,反而意欲將一切歸之於平淡與疏朗。這種藝術主張,其實與第一階段張彥遠所追求者已有明顯的扞格之處,與北宋蘇、黃等人的文人畫論調也僅存在有限度的關連而已。這完全是因為他們所須因應的環境不同之故。

文人畫理念因為是一種理想型態,實踐者之間常見程度上的差異,這可說是其歷史中的常態。即使以沈周、文徵明兩人而論,文徵明在對繪畫之作為私人遣興一點的堅持上,就較沈周來得徹底。沈周雖有《夜坐圖》那種純個人性的作品,但他還是不免經常應人情而畫(但似無買賣行為),而且在這種作品中也常運用一般職業畫家慣用的圖式,例如他有多件《送別圖》即可見之。文徵明則不然。他的後期雖不乏賣畫的事實,但他似乎更有意識地避免接受別人特定的委託作畫,即使有一些如送別圖之類帶有社交功能的作品,他也刻意不取那種帶職業性烙印的圖式,而以自己的風格

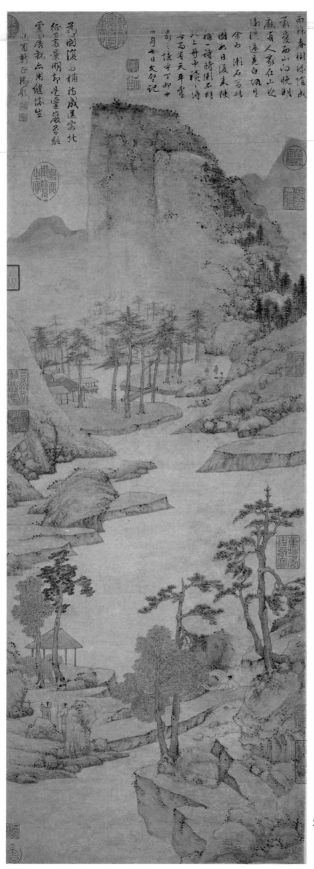

來提高其私密性，他的《雨餘春樹》（圖5）就是如此的例子。畫中係以對蘇州平靜而富含文化歷史感的山水之追憶為內容，來作為給朋友送行的禮物，可說是極為私人化的轉化。這由文徵明端謹不苟的個性來看，完全可以理解；沈周之個性則以寬和、風趣而不拘小節著稱，他與文徵明在此點上的差異，亦正植基於此。在此考慮之下，他們賣不賣畫，似乎無關緊要。

十七世紀時的董其昌代表著文人畫發展的最後一個階段。他之所以提倡文人畫的動機實也與當時的特定文化環境息息相關。較早時文徵明所發動的那種含蓄內斂、優雅而精謹的文人畫風，至此期不僅已在文化界中取得壓倒性的勢力，甚至可說有點泛濫之虞。連一般的職業畫師也都取法這種文人式的風格。[19] 這種現象使得以文人自居的畫家自然產生一種身分區隔上的危機感。由整個明末社會來看，由於商業經濟蓬勃發展的影響，這種文人與非文人間界線的模糊化確有日益嚴重的趨勢；畫壇上所出現的現象，正是這個大趨勢的一個縮

5. **明 文徵明《雨餘春樹》** 1507年
軸 紙本 設色 94.3 × 33.3公分
台北 國立故宮博物院

影。董其昌面對這個難題所採取的策略基本上是從風格入手。他比過去的文人畫家更有意識地建立了一個「正宗」的系譜，嚴格地規範畫家僅能在此系譜之中從事典範學習的活動，然後才由此種「師古」之中追求自我風格的「變」。他在這個系譜中將唐代王維、宋代董源、巨然、米芾、元四家至明代的文、沈連成一系，即成他「南北宗論」裡的南宗，而將李思訓、吳道子、郭熙、馬遠、夏圭乃至明代的戴進、吳偉等人排除在外。而為了賦予此正宗一個更明確的風格準則，他又進一步地歸納其風格為「渲淡」，來與另宗的「勾斫」相對立。這當然與史實無法完全相符，但就其作為一種理想型態而言，卻十分地必要。因為他的正宗系譜典範名家的風格，事實上相當多變，遠非「渲淡」一詞所能定義，如果任由習者開放地選擇，難保沒有不純者混入。為了要達到由風格上明確地再區隔文人與非文人，董其昌便「純化」了南宗風格，並以此形式定義規範了繪畫的「正宗」方向，同時也賦予了這個方向一個前所罕見的歷史感，讓他的同志們在創作中表現一己對造化生命之詮釋時，還能感到與古聖先賢同在的優越性。這正是他在《江山秋霽》（The Cleveland Museum of Art，見圖179）中高呼「嘗恨古人不見我也」的內在根源。由此點而言，又豈是任何非文人之畫家所能望其項背。

　　董其昌所提出之文人畫理想型態，確實繼承了自唐代張彥遠以來試圖獨尊文人的傳統，也延續了宋元以降論者在定義文人畫風格的努力，終能創造出一個新的風格與身分合一之關係。[20] 他的理論與實踐，如被稱之為「集大成」亦不為過。然而，值得注意的是：他對這個文人畫傳統的內涵，實未全盤吸納。即以詩畫合一這個蘇軾所倡的要素而言，他即刻意地有所規避。在他傳世的作品中，縱有一些作品帶有題詩，畫與詩間卻難以讓人找到任何聯繫。他的名作《秋興八景圖冊》（圖6）雖在畫題上似與唐代杜甫之〈秋興八景〉詩有關，實則幾乎無涉；冊中不論是書己詩、抄前人詩，在意象及境界上甚至似乎故意地與畫上之圖無可連屬。對此，唯一的解釋可能是：董其昌意在以之顛覆向來對「畫中有詩」、「詩畫合一」的迷思。明末文人畫風泛濫之際，許多職業畫家也流行在畫上抄錄唐詩，或作各種詩意圖；此種表相的詩畫合一，對董其昌而言，定覺俗不可耐，且應被視為導致文人與非文人界線模糊的原因之一。他的策略，因此更顯得與其歷史情境間不可分離的關係。

永遠的前衛精神

　　如上所論，文人畫是一種理想型態，而且每一次的提出乃根植於不同的歷史情境之中。他們各自被提出之時，不僅內容上總有若干偏離史實之處，而且互相之間也常有差異，這完全是因為它們基本上是針對著各自所面對的難題而構想出來的理想策略而已。

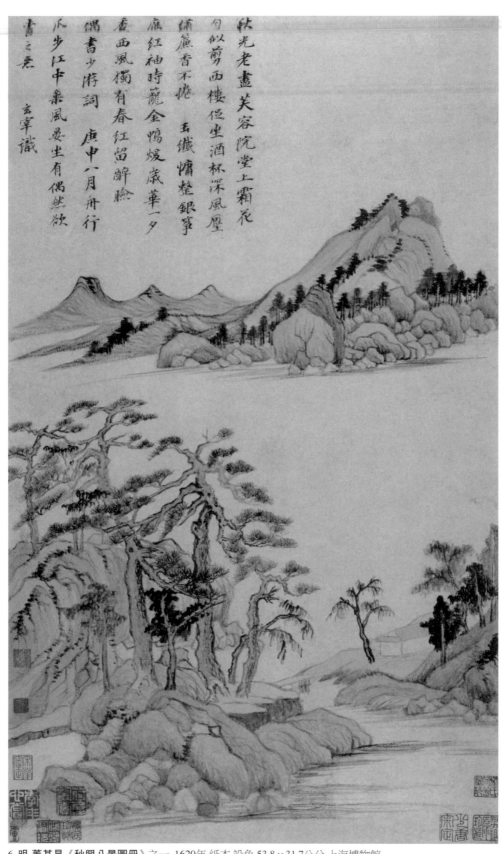

軟光老盡芙蓉院堂上霜花
旬似剪西樓侶坐酒杯深風壓
繡簾香不捲　玉纖慵整銀箏
麻紅袖時籠金鴨煖歲華一夕
香西風獨肎春紅留醉臉
偶書少游詞　庚申八月舟行
不少江中乘風最坐有偶然欲
書之意　玄宰識

6. 明 董其昌《秋興八景圖冊》之一 1620年 紙本 設色 53.8×31.7公分 上海博物館

要想在此中探求一個唯一而正確的定義，實不可能，亦不必要。換個角度來看這個現象，文人畫的「真實」也可以說是存在於這個不斷地變動的一連串定義之過程中吧。

文人畫定義的無終止變動，實並不意謂著任何意味的不可捉摸，或者是徹底的模糊性格。從他們所面對的各階段危機情境來看，仍有相通之處。他們皆面對著某種具有強力支撐的流行浪潮，而且深刻地意識到與之抗衡的迫切需要，以挽救繪畫藝術之淪喪。不論是蘇、米等人所對抗的李、郭流行，趙孟頫所對抗的裝飾品味，沈、文所對抗的浙派風格，背後都有國家的力量在支持著。即使董其昌的敵人們並非來自宮廷，但實際上卻由社會之商業經濟力自然孕育而出，其勢更為巨大。文人畫家們在面臨這些強勢的敵人之際，一再重新反省繪畫藝術的最終本質，一方面是出自於文人基本性格中的「反俗」傾向，另一方面則顯示了一個在創作上前衛精神的傳遞傳統之存在。這個前衛傳統之存在，無可懷疑的是中國繪畫之歷史發展中一個十分重要的動力根源。

在文人畫的前衛精神衝擊之下，文人欲去之而後快的畫壇俗風，並不必然地受到扭轉。即使「俗氣」果真欣然接納了「士氣」的指導，結果總只會產生另一種新樣的「俗氣」，成為下一波前衛者批判的對象。蘇軾的詩畫理念在南宋時成為院體繪畫的流行依據，沈、文的吳派優雅風格至明末變為流行畫師的謀生工具，都是這種例子。當董其昌具有前衛意義的「正宗」文人畫到了清代被宮廷定為畫道之「正統」後，全國宗之，也成為僵化的保守根源，而為新時代的知識分子視為繪畫革命運動的頭號敵人。由此觀之，中國文人畫的「內在真實」，畢竟只能存在於這個永遠的前衛精神之上吧！

洛神賦圖——
一個傳統的形塑與發展

為什麼是《洛神賦圖》？

　　在中國藝術的發展歷史中，「傳統」的存在扮演著極其重要的角色。如果更仔細一點說，整個中國的藝術歷史根本是由各種門類中的一些「傳統」，如書法中的二王傳統、繪畫中的顧愷之傳統等等所組成，這可一點也不為過。它們的存在係以一種於時間軸上不斷重複出現的某一「形象」為表徵，不過，這個重複出現的「形象」卻在實質內涵上永遠與前一次出現時有所不同，因此，「變化」遂被視為某一傳統之得以長時期維繫於不墜的關鍵，也成為「傳統」中不可或缺的要素。對此「變化」的人與事的瞭解，就研究者而言，有時其重要性甚至要超過「創始」的部分，尤其是當一個「傳統」具有長時間的生命歷程之時，更是如此。

　　但是，並不是每一個「傳統」都可以傳諸百代。我們很自然地會去問：為什麼它們在生命歷程上會有長短不同的差別？對這個問題的第一個反應是去注意「傳統」的源頭活水，以為是因為其源頭充滿了無限生機的可能性，故而可供後來者作各種詮釋與發揮，保證了一個綿長不絕的生命。這種「傳統」多半冠之以一個「偉大」的藝術家之名號，如王羲之（及王獻之）、顏真卿、顧愷之或王維、吳道子等。它雖然行之久遠，且佔著藝術論述的主流地位，導致歷代論藝文字中產生了喜談「師資傳授」的突出現象。但其所謂「偉大的開創者」意象中所存有之「建構性」，則在當今學術之批判剖析下，尷尬地暴露了出來，大大地減損了它的說服力。

　　我們針對這個困擾時另一個可能的解決方向是去問另一種問題：為什麼不同時空的人會不約而同地、熱心地對某件稍早事物的形象（而不選擇其他更新鮮者），覺得有必要、有興趣去提出詮釋？他們難道不會因為前一個（或多個）詮釋的存在，而影響到他們投入的熱情？這些問題當然會有各式各樣、隨個案及參預者不同而異的可能答案；

但是，不論狀況如何，最終總與其「變化」的具體內容相關。換句話說，吸引一個新人投入某個既有「傳統」的詮釋行列的真正誘因，很可能不是來自於那個「傳統」之「偉大」，而係因為新詮釋所構成「變化」本身的意義較有吸引力。它不僅強於去選擇談論另外尚未為人所熟習的新事物，而且在與既有詮釋對照之下，新人除了得到鼓勵之外，也無形中獲得挑戰的樂趣，以及得以參加某個既具歷史而又門檻高峻的菁英團體之滿足感。用這個角度來思考「傳統」，如與前一個取徑作一比較，會有一個基本的差異，亦即研究者所注意的焦點將從原來的創始部分，轉移至後來時間延續較長的變化部分。而且，不僅各個「變化」的實質內容須詳加考究，其與前已出現過之「變化」間的關係，也成為不可忽視的議題。

　　用這個角度去重新檢視中國藝術中的諸多「傳統」，我們可以發現一批以主題作為標示者，最為適合來彰顯上述的論點。例如「輞川」、「赤壁」、「孝經」等都是在繪畫史中活躍的要角。它們有些是與上層文化中所崇奉的經典或著名的文學作品有關，但也有民間性格較強的，例如「鍾馗」、「搜山」等也可以形成「傳統」。至於一般社會應酬常見的梅蘭竹菊、福祿壽喜等，其實也在不同程度上展現著各自具有前後傳承詮釋變化的「傳統」。它的樣貌雖多，但總結起來，這種「主題傳統」與「大師傳統」的最大不同還在於缺乏一個明確的起頭部分，而以後續的變化構成「傳統」的主體。換句話說，所有後世之詮釋是在其開創典範處於一種朦朧狀態下進行的。它有的時候根本沒有一個開創大師可以歸附，有時即使勉強為之，也在實物無徵之狀況下，被迫須賴想像予以虛擬。如就此種特質而言，在諸多「主題傳統」之中，《洛神賦圖》可以算是極具代表性的例子。它的朦朧起頭，正讓其「傳統」在後世的形塑與發展向觀眾展現著高度吸引力。

　　《洛神賦圖》作為一個「傳統」的起頭，可說是虛實參半。在西元223年，詩人曹植創作了傳誦後世的〈洛神賦〉。這是事實。但是，就形象而言，這還不能算是此「傳統」的起始。根據這個「傳統」的內部說法，與曹植作賦相隔大約一百五十年後，書家王獻之將之書寫成篇，成為中國書法史的經典名作之一；畫家顧愷之則將之轉成圖畫，成為繪畫史上少數最有魅力的作品。自此之後，〈洛神賦〉就被賦予了可見的形象，而為後人奉之為該「傳統」的初始。但是，這一部分的真實性卻相當薄弱。雖然如此，這個「傳統」在後來的發展上卻沒有因之受到拘束，反而更加彰顯它的特色，尤其是在它涵蓋了三種不同藝術形式的這個特點上。我們可以發現，至遲至十二世紀初時，「洛神賦」對人們而言，就不再只是一篇詩賦，而且同時是書法、繪畫傳統中的典範，它們共同結合成一個「洛神賦」的整體形象。當這個形象在後世的傳遞過程中，其中文學、書法與繪畫的部分，以一種既整合又各自互動的方式，對觀者與創作者產生各種啟示。因

之而創發的作品，在歷史時間的流動中一次又一次地豐富了這個「洛神賦」的形象，形成了一個飽含生機的傳統，並持續地召喚著更下一代的創作者與觀眾的投入。

本文之研究即以此認識為基本架構，特別集中考察圖繪〈洛神賦〉之部分，以及其與〈洛神賦〉文學與書法的互動關係，以期顯示各種不同圖繪〈洛神賦〉的詮釋變貌，其於各自時代文化脈絡中之不同意涵，以及其不同世代變化間的關聯性。由於所謂顧愷之所作的《洛神賦圖卷》之原本現已無跡可尋，而且是否真為顧愷之所作，學界長久以來即抱持著懷疑的態度，而其相關之最早圖繪究竟可以上溯到什麼時候，研究者間亦有不同意見，本文不擬討論此圖繪傳統的最早期階段，而將研究的重點首先置於十二世紀，這是現存幾個較古圖繪〈洛神賦〉之畫卷實際製作的年代。自十二世紀後，本文則選擇了幾件具代表性的作品，對十四、十六、十八世紀之詮釋進行說明。

十二世紀的「洛神賦」想像

「洛神賦」的聲譽固然起於曹植的賦文，但由於在此「傳統」的形塑過程中產生了王獻之和顧愷之的參與，更有加乘的效果。尤其是後二者，分別在中國書畫的歷史上佔據著最高典範的位置，最能吸引後人的崇拜，其作品也成為擁有欲望追逐的對象。可是，令人遺憾的是：這兩位大師是否真正的曾為〈洛神賦〉賦予形象，實是不可冒然輕信的傳說。

王獻之的《洛神賦》書寫在書史上傳誦已久，而且較未受到書法史家正式而嚴肅的質疑，比起他父親王羲之的《蘭亭序》在二十世紀中葉所遭受的嚴重挑戰，[1] 可謂十分幸運。可是，這並不意謂此事全然令人無疑。不像《蘭亭序》之可以根據七世紀唐貞觀年間褚遂良編的《晉右軍王羲之書目》及八世紀初何延之的《蘭亭記》所述而被公認為流傳有序，[2] 王獻之《洛神賦》書法的早期記錄卻相當模糊。題為《洛神賦》的書蹟記錄雖早在六世紀初陶弘景寫給梁武帝的〈論書啟〉中出現：「昔於馬澄處見逸少正書目錄一卷，澄云：右軍勸進、洛神賦諸書十餘首，皆作今體」，[3] 但其書者卻是王羲之。然而，王羲之所作正書《洛神賦》是否屬實也未必肯定。在褚遂良編《晉右軍王羲之書目》中，正書部分已無此記錄。[4] 至於王獻之的參與，後來論者常引之「子敬好寫《洛神賦》」的說法，大約只能回溯至九世紀的柳公權之時。十四世紀初趙孟頫曾在一件他認為係唐臨的王獻之《洛神賦》作跋云：

又有一本是《宣和書譜》中所收，七璽宛然，是唐人硬黃紙所書，紙略高一分半，亦同十三行二百五十字。筆畫沈著，大乏韻勝，余屢嘗細視，當是唐人所

臨。後卻有柳公權跋，兩行三十二字云：子敬好寫《洛神賦》，人間合有數
本，此其一焉。寶曆元年（825）正月廿四日起居郎柳公權記。所以吾不敢以
爲眞跡者，蓋晉唐紙異，亦不可不知者。[5]

趙孟頫既認定此本爲唐臨，可能也不認爲該跋確爲柳公權所書。同樣有著柳公權跋的王
獻之《洛神賦》在明末張丑的《清河書畫舫》中也著錄了一件，但是否即爲趙孟頫所見
者，仍無法確認。[6]另外值得注意的是：張丑著錄本上另有北宋周越（子發）於1015年
的跋，以爲是獻之眞跡。這讓人想到董逌在1107年所提及的周越藏本。據他的報導：
「子發謂：子敬愛書《洛神賦》，人間宜有數本。」[7]口氣極近所謂的柳公權跋。這到底
是周越複述了自藏本中的柳跋，還是張丑著錄本竟爲後人根據董逌與趙孟頫的題記僞造
而成，尚無法判定。然而，無論如何，「子敬愛書《洛神賦》」一事即使不眞，至遲到北
宋時也已成爲士人間共有的知識了。

　　不過，北宋人雖相信王獻之有小楷書《洛神賦》，但卻恨不得見其眞跡。董逌報導
他曾見四本，但都判爲後人所臨，而且「傳摹失據，更無神明」。[8]稍早時，黃庭堅也曾
經懷疑所見《洛神賦》「非子敬書」，甚至以爲是周越輩所爲，已離獻之甚遠。[9]由此我
們幾乎可以說，王獻之親書的小楷《洛神賦》到了北宋時期幾乎已要從世上消失。這不
能不視爲他們心中的一大憾事。即使稍後的宋徽宗經過盡力搜訪，也不過得到了原墨蹟
的一點殘卷，但全文九百一十字，只剩下不過十三行，共二百五十字，還不及全部的
27.5%。

　　而所謂顧愷之的《洛神賦圖卷》，其早期歷史更是模糊。從現存唐代著錄古畫的文
獻，包括張彥遠之《歷代名畫記》、裴孝源之《貞觀公私畫史》在內，都未記錄顧愷之
曾有此作。倒是在四世紀初的晉明帝名下，一度出現過這個畫目。對於此事，清末學者
楊守敬就曾注意。[10]但即使有人要將〈洛神賦〉的首度圖繪歸給晉明帝，其實貌恐亦已
早不可得。現代學者陳葆真與韋正曾經分別利用敦煌壁畫以及近年之考古發掘資料，來
與現存各種版本的《洛神賦圖卷》比較，都得到相當一致的結論，以爲現今所見雖是宋
人所摹，但其原始形象亦非出自顧愷之，而可能來自於六世紀畫家所爲。[11]那麼，顧愷
之作爲創圖者之說，畢竟是虛構出來的。其原因或許只是由於他在圖繪文學作品上原有
最高的聲望，例如《女史箴圖》就早被公認爲這個領域中的典範，一旦遇有此種類型的
繪畫，便像王獻之寫洛神一樣，全被歸到顧愷之名下。然而，不管作者爲誰，我們就現
存北宋較早的文獻爬梳所見，大約可以大膽地推測：約至十一世紀結束時，此《洛神賦
圖卷》的原作應該已不在人間。至於一件顧愷之所作《洛神賦圖卷》的可能樣貌如何，
任誰也沒見過，至多只能在想像中尋覓。這對當時的宋人而言，固是憾事，但也激發他

們的思古幽情，甚至想像、重建的熱誠。

　　此時的北宋文化確實充滿了崇古、復古的氛圍。[12] 王獻之《洛神賦》殘存的十三行進入了內府收藏。在徽宗宣和年間（1119–1125），熱愛藝術並對其收藏十分自豪的皇帝便命人將此十二行的《洛神賦》刻石行世，此即後世所盛稱之「玉版十三行」（圖7）。[13] 此舉之為當時文化界一大盛事，吾人今日猶不難想像。我們雖已無法探知徽宗究竟從那裡搜得那十三行的殘片，而又根據什麼來判定它是獻之的真跡，而非唐以來的臨摹本，但由現存北京首都博物館之原刻石來看，若干筆劃細節確與諸翻版有別而較精，文字且與通行之《文選》中的賦文稍有不同，其中第十二行之「妃」又以似「姚」的古體為之，這些都讓人覺得確有被斷為「真跡」的條件。[14] 當時的書法學者應該也都看到了這十三行的墨蹟，並作出了肯定的結論。例如黃伯思在1117年寫〈跋草書洛神賦後〉時，便以確定的口吻說：「至洛神小楷則子敬書無疑矣。」[15] 這些意見後來便成為徽宗臣僚在編纂《宣和書譜》（成於1120年）時，將此《洛神賦》殘本納入而歸於王獻之名下，並由徽宗進一步下令刻石傳世的根據。

　　《洛神賦》原蹟殘本的出現並得以刻石傳佈，這對當時的書法、文化界而言，確有非凡的意義。小楷書本即運用廣泛的正式書體，但能供人作為學習典範的作品，卻存在著不夠理想的問題。王羲之小楷作品《黃庭經》、《東方朔畫像贊》與《樂毅論》，在當時都只能由宋太宗時編的《淳化閣帖》中的拓本來學習。但是，對於《淳化閣帖》是否能忠實地保留王書原來的風貌，北宋的專家們都一致地表示懷疑。王獻之親書《洛神

7. 東晉 王獻之《洛神賦十三行》宋刻拓本 29.2 × 26.8公分 北京 首都博物館　　局部「衡」、「妃」

賦》的出現，正好填補了這個缺口。它不僅是關於王獻之小楷書的「直接」資料，而且被視為是直接繼承王羲之小楷書典範的珍貴遺物。《宣和書譜》中寫王獻之傳時便特記：「（王羲之）嘗書《樂毅論》一篇與獻之學，後題云：賜官奴，即獻之小字。獻之所以盡得羲之用筆之妙。」[16] 此賜《樂毅論》事，係取自唐代張懷瓘之《書斷》，原文作：「子敬五六歲時學書，右軍潛於後掣其筆不脫，乃嘆曰：此兒當有大名，遂書《樂毅論》與之，學竟，能極小真書，可謂窮微入聖，筋骨緊密，不減於父。」[17] 由此可見《宣和書譜》的編者們確信王獻之的小楷書實得王羲之的「真傳」，在羲之典範幾乎蕩然無存之際，獻之洛神十三行的出現，有如羲之小楷典範的新出土，這怎能不讓人感到高度的振奮？！徽宗本人當然對此特有所覺，並在行為上充分作了表達。在宣和四年（1122）三月五日視察秘書省時，便「宣示」他親書的小楷《洛神賦》予群臣。[18] 這不僅意謂著他曾用心地學習了十三行，或許還重現了原書的全貌，並將之作為一種示範，供臣僚觀摩。他將洛神十三行刻石，大概也在這個時候，其目的亦在重建此典範，並「宣示」於天下。

　　至於《洛神賦圖卷》之重建工作，則較王獻之書蹟更為困難。今日所存、現分藏於北京故宮博物院、遼寧省博物館及美國弗利爾美術館（Freer Gallery of Art）的三本圖卷，都是出自北宋徽宗或稍晚的南宋初期的製作，皆可視為此期宋人企圖重現已失去蹤影之《洛神賦圖卷》的努力成果。這三本畫卷是當前學界公認現存年代最古老的本子；其中北京故宮本被推定為最早，時間應在北宋末期，遼寧本則可賴其上題書的風格，判斷為南宋初期的作品。[19] 後者之題書近似宋高宗書風，可推知為高宗時宮人所書，傳世多本傳馬和之繪製的《毛詩圖》上也有這種現象，是當時宮廷產製的表徵。[20] 由此推之，北京本或亦為徽宗宮廷之作。高宗對父親徽宗之行事常顯示有意識之繼承與重複，在藝術上也是如此。他亦秉承了父親對洛神十三行的崇拜，曾在1143年自言將王獻之此《洛神賦》墨蹟「置之几間，日閱十數過」。[21] 研究之餘，亦作臨寫，並如其父般「宣示」臣僚。後來孝宗還多次將高宗御書《洛神賦》向宰臣展示，或賜予。[22] 高宗命其宮廷畫家摹繪所謂的顧愷之《洛神賦圖卷》，很可能也是跟隨徽宗的腳步而已。不論實情如何，宮廷的發動對當時重現《洛神賦圖卷》的工作，必定扮演著關鍵性的角色。今日吾人所見之來自此段時期的三本，其數量乍看之下或許不甚引起注意，但如果想到這已是經過近千年時間的嚴苛篩濾過程之後的倖存，當時實際製作的數量，如推測為數倍之多，或許亦可稱合理。南宋紹興初年時，王銍在其《雪溪集》中提到的「近得顧愷之所畫《洛神賦圖》橅本」，[23] 應該就是其中之一。果係如此，則這些圖卷複本的傳佈竟有些近似於十三行拓本的流行，由之所示之當時對重現《洛神賦圖卷》所表現的熱潮，實在不得不讓人驚嘆。然而，熱潮雖在，重建所需的條件其實並未充分具備。在那種原件

已失之不利狀況下，製作者如何想像，進而重繪這件古老而又受人景仰的顧愷之作品，便是面對這三本圖卷時必須要處理的問題。

　　三本十二世紀的《洛神賦圖卷》除了保存的長短有別外，不僅圖像極為相近，而且全是根據賦文的次序，由第一幕的「邂逅」至第二幕「定情」、第三幕「情變」、第四幕「分離」，而以第五幕「悵歸」作終結，一一加以圖解。[24] 初看之下，它們似有一個共同的源頭，可以被視為某件更古本的「摹本」。其實此點仍值得更仔細的分析。三本之間固然存在著緊密的連屬關係，但可能不全根據一個或可歸之為顧愷之、或者是六朝時代的原作而摹出，卻在一定程度上加上了北宋人的想像。對此最好的證據出現在最後一幕的「泛舟」一景的奇特樓船之圖像。姑以北京本為例，此船之奇異處在於華麗的雙船首、講究的雙層船艙，以及前後蹺起如飛翼的蓬架（圖8）。這個形象很符合賦文本身神秘的傳奇氣氛，但其結構卻與北宋時最先進的大型河船若合符節，尤其與一件十一世紀所作的《雪霽江行》[25]（傳郭忠恕畫，圖9）最為接近。無論是船艙、甲板、水平舵及船頭造型，基本上兩者都頗一致，只不過在《洛神賦圖卷》上畫家另將船頭紋飾予以重複，頂艙特別加大，又將頭尾頂蓬變形蹺起，因此形成了超乎時人視覺經驗的「怪船」。此船之「古怪」，原因實非其「古」，而係宋人在「以怪為古」的概念指引下，以他們的現實經驗為基礎，予以變形想像的結果。

　　十二世紀圖卷中呈現的古老圖像與當代奇想的混合現象，一方面展示著北宋人想像、重現《洛神賦圖卷》的努力，另一方面也透露著一個值得注意的特殊詮釋角度。如就〈洛神賦〉賦文本身來看，它除了有一個陳思王在洛水之濱遇見女神的敘事架構外，其中最引人注意的表現有二。其一為對洛神之美的盡情描述，這在全文一百七十六句中佔了三十八句，超過了五分之一。另一則在其對凡人與神仙兩個世界的對立，進行了重點的處理；文中「分離」、「悵歸」兩幕即用了三十二句，表現著兩個世界間的必然斷裂，而其前之「定情」、「情變」兩幕更以大量的文句，敘寫著神仙世界中迷人的活動，展示其對凡人之誘惑，並強化其後對立之悲劇性。如果說曹植在文中以其餘五分之四的篇幅在處理「凡人—神仙」關係，亦不為過。吾人考察中這三件十二世紀的圖繪，基本上也呼應著賦文中的這兩個重點，但在比例上作了調整，將「分離」與「悵歸」擴充至全卷約二分之一的篇幅，約是交待陳思王對神女之美驚豔的兩倍。而且，很可能是基於圖繪本身性質的斟酌，畫家刻意地避開文字在形容女性美的優勢，不在女神形象上試與文字競爭，倒在描繪上時時企圖創造文字中較少形容的神仙相關景物。這些神奇圖像包括了屏翳、女媧、雲車及其下之波濤中的龍、鯨等怪獸（圖10、11）。換句話說，畫家選擇性地加強了洛神故事中的奇幻感。陳思王在畫中所乘之奇異有如加了飛翼的怪船，其實正如畫中其他神怪形象一樣，也是這個奇幻想像之一部分。

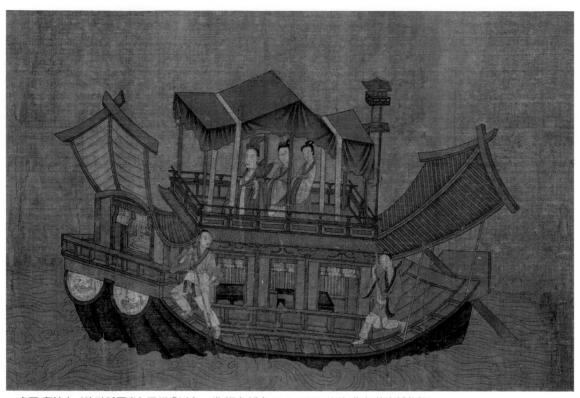

8.**東晉 顧愷之**《**洛神賦圖卷**》局部「泛舟」卷 絹本 設色 27.1 × 572.8公分 北京 故宮博物院

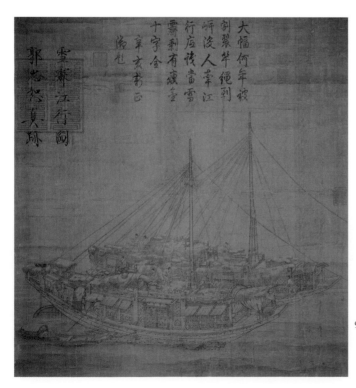

左圖局部「蓬架」

9. **宋 郭忠恕**《**雪霽江行**》
軸 絹本 水墨
74.1 × 69.2公分
台北 國立故宮博物院

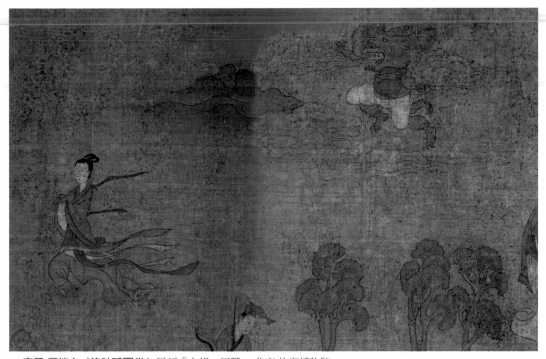

10. 東晉 顧愷之《洛神賦圖卷》局部「女媧、屏翳」北京 故宮博物院

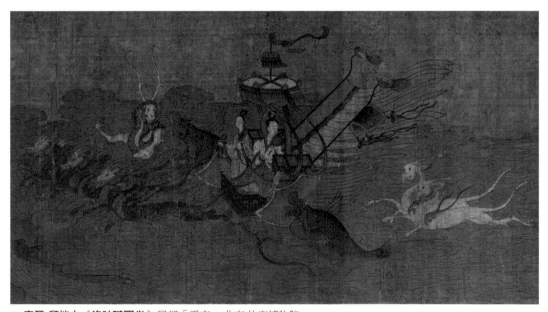

11. 東晉 顧愷之《洛神賦圖卷》局部「雲車」北京 故宮博物院

　　《洛神賦圖卷》中的奇幻想像，其實來自於一個相當古老的淵源，而非完全為宋人新創。「洛神賦」的形象在唐時已有「傳奇」之色彩。這與唐代傳奇小說中常見之「遇仙」、「遊仙」的主題，可說是緊密地一起發展起來的。九世紀初期處士蕭曠夜半遇洛浦神女的故事，即是由〈洛神賦〉衍發而生的新傳奇。**26** 故事中不僅處處談及〈洛神賦〉之文字，還進一步交待陳思王後來成為遮須國王的接續發展；故事中並透過與龍女的問

答，陳述了許多與龍有關的修煉、神仙之事。蕭曠傳奇在北宋時應頗為流行，除見於
《太平廣記》之〈神〉部外，曾慥（？－1155）所編之《類說》亦錄其大概。[27] 十二世紀
圖卷中所表現的奇幻色彩，可說與此「通俗性」的傳奇相通，而與王獻之書寫《洛神
賦》所傳達的那種屬於「精緻文化」的文雅形象，顯然非為同類。當徽宗所命刻之《玉
版十三行》與《洛神賦圖卷》在十二世紀同為世人所見時，它們其實是以不同的方式，
相反而又相輔地形塑著一個洛神賦的早期形象。

十四世紀的詮釋

　　王獻之所書《洛神賦》之所以得到高度重視，除了書家本人之盛名外，尚因其風
格與賦文內在表現有著巧妙的呼應。那一方面是針對著曹植的文采，另一方面則是具體
針對文中洛神之美的抒寫。對於講究風雅的文士而言，這種「洛神賦」的形象，尤其重
要。因此，自南宋之後許多作家皆對曹植此賦極盡讚美，不論是否將之歸因至如屈原的
「幽恨莫伸」，總對其形容洛神之舉止情狀，深為著迷。例如十二世紀的劉過便曾借用
賦文中洛神形象描寫一個歌舞妓舞步的曼妙輕盈。其〈沁園春〉中即云：

　　　洛浦淩波，為誰微步，輕塵暗生。
　　　記踏花芳徑，亂紅不損，步苔幽砌，嫩綠無痕。……[28]

南宋末的高似孫甚至摹仿此賦文字別作〈水仙賦〉，[29] 不論其成功與否，此正可見「洛
神賦」在文雅圈中的魅力。而在圖繪傳統中，十四世紀中期的衛九鼎所作《洛神圖》
（圖12）則可視為此種角度的一個代表。[30]

　　衛九鼎的洛神形象全以白描勾勒以上女神的沉靜清雅，實已與十二世紀圖卷中者有
著值得注意的不同。全圖採取立軸形式，且未予設色，加上用線使筆之含蓄細緻，共同
傳達著原卷所無的、極度講究幽微超俗的美感。女神幾乎完全靜止、而實正在淩波而行
的姿態，也是顧愷之本中〈傍徨〉一段圖像（圖13）的巧妙修改，似是故意以一種「去
嫵媚化」的身段來突顯女神的純淨超潔。他的這個詮釋顯然來自於其右方由無錫高士兼
詩人畫家倪瓚於1368年所題的一首七言絕句（圖14）：

　　　淩波微步襪生塵，誰見當時窈窕身；能賦已輸曹子健，善圖惟數衛山人。

倪瓚此詩即針對原賦文第一二三、一二四句的「淩波微步，羅襪生塵」而發，似乎刻意

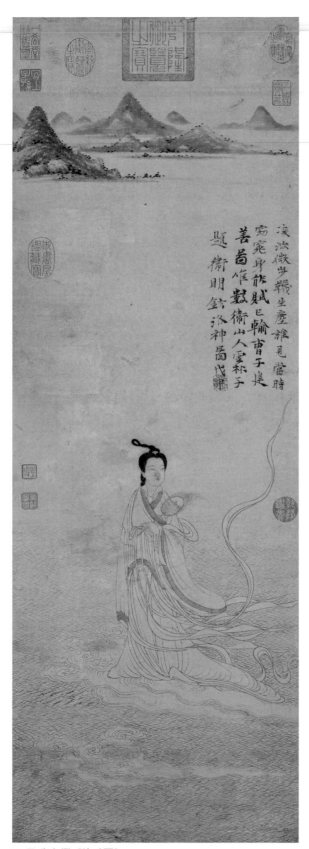

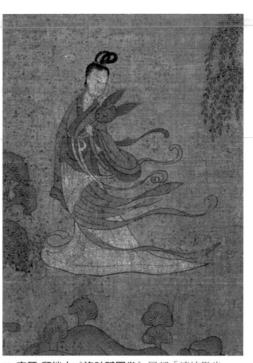

13. 東晉 顧愷之《洛神賦圖卷》局部「淩波微步」
北京 故宮博物院

12. 元 衛九鼎《洛神圖》
軸 紙本 水墨 90.8 × 31.8公分 台北 國立故宮博物院

14. 元 衛九鼎《洛神圖》局部「倪瓚題」
台北 國立故宮博物院

15. 東晉 顧愷之《洛神賦圖卷》拖尾
「趙孟頫寫洛神賦」局部
北京 故宮博物院

地忽略了原來在十二世紀時特有興趣之奇幻世界形象的部分。然而，對〈洛神〉賦文的
這個特定詮釋角度，並非倪瓚的獨創，而恐是元代時普遍流行於文人間的看法。例如元
初之劉秉忠所賦一首〈讀洛神賦〉便作：

　　　八斗奇才筆力雄，洛神一賦盡爲功；當時羅襪生塵處，猶有波紋起細風。[31]

除此之外，與倪瓚時代相近的楊維禎甚至以「淩波仙圖」代稱《洛神賦圖》。[32] 這些都
意謂著洛神賦形象的轉換，而衛九鼎的圖作正是立於此意象轉換之基礎而來。在此基礎
上，他的女神又別為一層絕俗純靜，正符合著倪瓚素為人知的具有潔癖之高士形象，在
與倪詩相配之下，一起展示了一種超越其前輩的、對女神理想性的熱切追求。倪瓚對此
「近乎合作」的詮釋成果，似乎頗為滿意，遂在詩中亦以「賦詩已輸曹子健」一句，暗
藏了與原賦意象爭勝的心情。

　　衛九鼎白描洛神與倪瓚詩作的緊密互動，以及其與北京本〈徬徨〉一段的細緻呼
應，也提醒觀者對此三者間關係予以特別的注意。如照此相關聯結來看，當時很可能在
江南有一個雅集之會為這三者之齊聚提供了舞台。它的可能情境為：北京本圖卷於元末
時應在江南，衛九鼎即在1368年某日得觀此畫卷，與當時亦在場的倪瓚商榷共作詮釋，
因之自畫中〈徬徨〉一段以白描變成此圖。倪瓚並隨後在立軸衛畫洛神右方題寫上他對

〈洛神賦〉的詮釋之詩。

此時的倪瓚正處離家飄泊於五湖三泖之際。1368年雖已是朱元璋建立明朝的年代，極易讓人有天下已趨安定的印象，但對江南地主階級如倪瓚等文士們來說，那只不過是一個紅巾盜匪的勢力，天下是否因之而得長治久安，似乎毫無把握。[33] 在如此的一個日子裡，《洛神賦圖卷》、倪瓚、衛九鼎三者一起出現，意謂著某個「雅集」的舉行。它的主人或許是某位善意接待著倪瓚短期居留的朋友，而雅集的主角則無疑是此北京本的《洛神賦圖卷》。當然，雅集的參預者對此傳為顧愷之的名作，必定景仰萬分，但他們卻沒有按受那十二世紀的詮釋為唯一的正解，反而集中於他們時代所尚的對於「淩波微步」的興趣，並進而提出他們的新精解。如此對洛神形象絕俗理想性的追求，正呼應著身處亂世之他們的孤寂心境，也似乎意謂著他們心靈所希企的暫時避風港。

衛九鼎的白描風格可說是這種心境的最合適載體。它的來源出自約半個世紀前的趙孟頫。這讓我們不禁要回過頭來注意北京本畫後所接一段款為趙孟頫於1299年所寫的《洛神賦》行楷書全文（圖15）。雖然此段趙書並非真跡，而係臨自現存天津市藝術博物館的同名作品（圖16）。[34] 不過，此卷原在十三世紀末、十四世紀初時曾引發趙孟頫的創作，倒可以得到確認。作為整個元代復古潮流之帶動者，趙孟頫對洛神傳統的理解，不論是書法或繪畫，都十分深入。他不但看過北京本圖卷，在右下角鈐上了印章，並取用其形象，創作了自喻其處境的《幼輿丘壑圖》（Princeton University Art Museum，見圖96），[35] 研究過王獻之的十三行墨蹟及諸多摹拓本，進而多次以其集二王書風之大成的風格，書寫《洛神賦》。[36] 他的書寫，當然是有意為之，企圖以其典

16. 元 趙孟頫《洛神賦卷》局部
1300年
卷 紙本 29.2 x 193公分
天津市藝術博物館

麗婉約書風重現王獻之《洛神賦》的全貌，並突出其最為高雅的內涵。[37] 他對十二世紀《洛神賦圖卷》中的奇幻世界顯然沒有興趣，注意到的反而是平淡與古意。這完全與他在以篆書筆法之白描風格，重新詮釋原來充滿神怪形象的《九歌圖》傳統的情形，如出一轍。[38] 衛九鼎的白描女神也奠基於趙孟頫的復古之上，而又賴之寄託他們的感懷。如果說趙孟頫書寫了當代的洛神十三行，那麼倪、衛等人也提供了一個他們時代的洛神賦圖。一切似乎回到了四世紀末王獻之與顧愷之的情境。藉此，他們也進入了那個偉大的傳統。

從仇英的美人到乾隆帝的《洛神賦圖》

倪瓚與衛九鼎共同完成的十四世紀版洛神賦形象，基本上奠定於賦文對洛神之美的形容，可說是視之為女性美的理想形象。但是，他們在詮釋時特別側重於表達其超俗絕塵之上，這讓它減低了洛神形象的可親近性，也距一般民眾稍遠。如果以之與十六世紀中蘇州職業畫家仇英所作的洛神像（圖17）相比較，[39] 兩者雖皆定位於美人之理想性上，但仇英者則明顯地加強了形象的現實感或俗世感。

故宮此卷仇英作之洛神像，或許是因為其所展現的俗世感，後來甚至被好事者改裝，標題也成為「美人春思」。此卷確切改裝的時間不詳，不過由卷上畢沅的鈐印看來，應在十八世紀中入其收藏之前便已經完成。待此卷進入清宮收藏後，《寶笈三編》的編者立即指出了這個改裝的現象：

> 謹案是卷所繪乃洛神。獨立嫣然，亭亭雲水，正所謂凌波微步，羅襪生塵也。
> 引首提美人春思，後幅諸詩，亦均就春思措辭，與圖不合。或者仇英別有美人
> 春思圖，裝者移題跋置此卷耶？……[40]

《寶笈三編》編者的意見，雖據卷中圖像而作判讀，但現代學者亦曾提出不同看法，以為該仕女右手撫腮，左手扶帶，不似向來所見洛神形象，而更接近「閨怨」一型的姿態，故而仍認為「美人春思」之引首及畫後的題詩皆為原配。[41] 對於這個爭議，由於畫心上除了清宮藏印外，沒有出現見諸拖尾或引首上的鈐印，無法立即判別是否原裝，只能由畫中細節來予考慮。正如《寶笈三編》所指出的，此女像最特殊之處在於其站立於大面積白描所勾出之雲朵與淡藍染出之水波之上，這正是女神的符號，而且呼應著十四世紀衛九鼎《洛神圖》的處理方式。衛氏之圖繪顯然在十六世紀的蘇州畫壇上頗為人所知，文徵明之《湘君湘夫人》（北京，故宮博物院藏，見圖149），以白描作二女神於一

大留白之中，即直接取法衛九鼎的圖式，據文徵明自己的報導，他曾與仇英共同商議此種表現方式，看來仇英亦應熟知衛九鼎在《洛神圖》上所作的風格安排。

可是，仇英此卷上的洛神為何不作衛九鼎所取之姿勢，卻作了一個易於為人聯想為「閨怨」的柔媚女像呢？她以右手撫腮、左手扶帶的姿勢，確有嬌媚、甚至思君之意，與仇英所作之《遠眺圖》（圖18）確有一些相通之處。如此對洛神的解讀，在明代中期來說，也不算突兀。賦文中所描寫的陳思王與洛神的故事，至少自南宋時起就常有以愛情悲劇視之、並抒發對其同情之感嘆者。十五、十六世紀蘇州講究風流的文士中，也有持此觀點的，其中沈周便提供了一個較早的例子。他在一件顯然也是圖繪洛神賦的手卷寫了一首詩：

煩馬蕭蕭駐西日，旌旗舟舟曳靈風；潛川密約殷勤記，流水微辭宛轉通；

珮玉有聲山月小，襪塵無迹浦雲空；人間離合須臾事，還似高堂一夢中。[42]

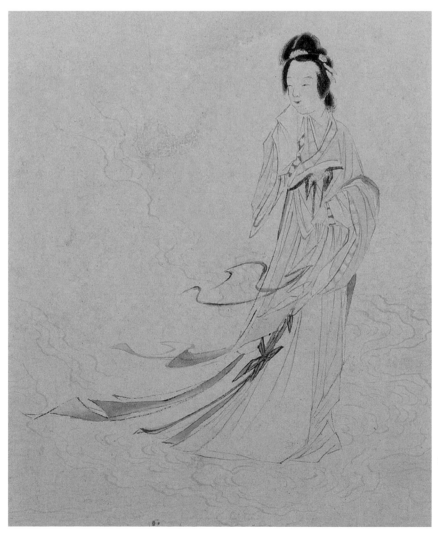

17. **明 仇英**
《**美人春思圖卷**》局部
卷 紙本 設色
20.1 × 57.8公分
台北 國立故宮博物院

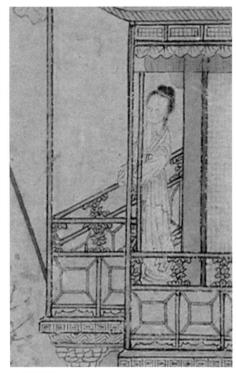

18. 明 仇英《遠眺圖》局部 軸 紙本 設色 89.6 x 37.5公分　　　　　　　　左圖局部
波士頓美術館（Photograph ⓒ2010 Museum of Fine Arts, Boston.）

詩中最後一句便直接將神人之間的愛情悲劇連到「人間離合」的現實。仇英的洛神像，
如果說也帶有點「春思」的情意，應即來自於如沈周的那種塵世同情者的共鳴。

　　不過，仇英所為畢竟不只是對洛神愛情的感慨而已。他對洛神姿態的處理另外顯示
了他更積極展現其「豔麗」的企圖。那個被視為具有「春思」之意的右手姿勢，其實在
古本的《洛神賦圖》中出現於「灼若芙蕖出淥波」一段（圖19），那正是詩人曹植刻意表
述洛神「穠纖得衷，修短合度。肩若削成，腰如約素。延頸秀項，皓質呈露。芳澤無
加，鉛華弗御。雲髻峨峨，修眉聯娟。丹唇外朗，皓齒內鮮。明眸善睞，靨輔承權。瓌
姿艷逸，儀靜體閑。柔情綽態，媚於語言」那種無法言喻之美的時候。相較之下，倪、
衛等人所取「淩波微步，羅襪生塵」兩句作全賦之代表，固在於極言洛神之美，但其出
於故事中別離之際，對仇英而言，或稍有感傷。他之選擇「灼若芙蕖出淥波」一段的文
字意象，則是轉向對女神的盡情讚美，直接而純粹地回到曹植「驚豔」的時刻。故寫此
卷仇英洛神最引人注意者無疑是她臉上鮮紅的點唇，而那正是賦文中「丹唇外朗」的直
接傳譯，由此，吾人實不難確認畫家著力於女神「豔麗」之企圖。經過如此處理，假如
觀眾暫時略去那些本來即未引人注意的、畫在洛神足下的雲彩波紋不看，女神看來則幾
乎近於仇英筆下《漢宮春曉》中極盡嬌美之能事的宮娥（圖20）。仇氏《漢宮春曉》可說
是為了項元汴那種富豪收藏家想像人世華麗之極致的工具。[43] 有趣的是：此時仇英的洛

19. 東晉 顧愷之《洛神賦圖卷》局部「灼若芙蕖出淥波」
北京 故宮博物院

神圖繪，似與王獻之所成之書法典範完全無涉；它的高度世俗化表現，甚至可以說是為其後來被改裝而冠上「美人春思」這種引人遐思的標題，提供著充分的條件。

仇英洛神像之現實感意謂著洛神賦圖像傳統中世俗化的一個面相。這個面相似自十六世紀中葉起，因為江南地區社會商業化的高度發展，頗為流行。它的流佈也從另外一個角度作用到《洛神賦圖卷》的身上，其結果便是北京本畫卷的改裝。本卷畫後現存三個元人題書全是明末此時偽造加入的。除上文已及趙孟頫行書洛神完全摹自他本外，接後的李衎與虞集跋則是同一人所書，其偽可知，後者的內容還是抄自衛九鼎白描洛神軸上的倪瓚詩，只是將最後的「衛山人」改成「錫山人」一字之差而已。[44] 作此狡詐者企圖為畫卷索取更高價錢，自不待言；然而值得注意者則在其人確實對此洛神傳統頗有認識。除親見衛九鼎畫軸及趙孟頫書卷外，他亦對此傳統中書法與繪畫的緊密關係，知所著墨。一旦有了趙書洛神在後，不僅

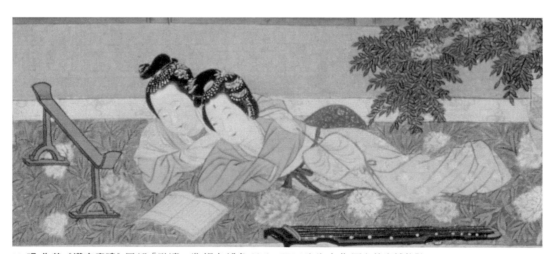

20. 明 仇英《漢宮春曉》局部「臥讀」卷 絹本 設色 30.6 × 574.1公分 台北 國立故宮博物院

提供了全部賦文，且意謂著王獻之書洛神故事在這位後代大師手下的重現，及此「傳統」再生之明證。李衎、虞集與其後沈度、吳寬假跋的加入，也是打造本作流傳史的陰謀，對這位明末的狡詐畫商而言，那肯定有助於強化顧主對此洛神傳統的認同。[45] 他的作偽行為固然可笑，但也可視為其時社會商業化對此「傳統」的另種詮釋。

　　仇英所代表之世俗化詮釋至十八世紀乾隆帝宮廷中仍有迴響。不過，乾隆帝作為天子之尊，雖然承繼了十六世紀以來的部分理解，當他面對整個洛神賦傳統時，所表現的世俗化詮釋，則別有另一層發展。

　　乾隆帝可謂是中國有史以來最大的藝術收藏家。傳世多卷洛神賦圖繪，包括北京本在內，都相繼進入他的收藏。對於此傳統的久遠歷史與牽涉的人物，他不僅誠懇地表示尊崇，自己也急切地希望能切入其中，成為此偉大傳統的部分。在乾隆二十一年（1756）十月，他命宮中如意館的裱作進行了兩件有關的工作，一是為北京本《洛神賦圖卷》作改裝，二則是為當時宮廷畫家丁觀鵬所作的《洛神賦圖》摹本作新裱。[46] 雖是一新一舊，兩者卻皆包含著皇帝的積極介入；除了引首之外，兩卷都增加了乾隆帝親自臨寫王獻之的洛神十三行。從北京本來說，改裝後由於《十三行》（圖21）的加入，配合上原有的顧愷之畫與趙孟頫書《洛神賦》全文，可說是企圖在同一手卷中同時呈現「洛神賦」在四世紀末時完成的「詩書畫三絕」的典範。[47] 詩書畫三絕的文化理想，在中國由來已久，但如此刻意而形象地將之落實在一件收藏品之上，正透露著乾隆帝對此理想追求之殷切。他雖不能取得《洛神十三行》王獻之的墨蹟原件，但由自己親筆臨摹者代之，並與二王書風之中興宗師趙孟頫的手書賦文匹配，或許除了些許遺憾之外，還有著一些捨我其誰的自負。

　　這種心情，在1749年發現原來卷後的趙孟頫書蹟竟為後人摹本後，只有變得更加迫切。在乾隆帝與洛神賦傳統的關係中，1749年具有特殊重要的意義。北京本《洛神賦圖卷》上現存最早的乾隆帝題識為1741年的五言詩：

　　賦本無何有，圖應色即空；傳神惟夢雨，擬狀若驚鴻；
　　子建文中俊，長康畫　雄；二難今並美，把卷拂靈風。

除此位於前隔水的詩外，其引首上也有皇帝親筆寫的「妙入毫顚」四大字。當《石渠寶笈初編》在1745年完成時，也記錄了皇帝手書題籤，其上除「乾隆宸翰」一印外，尚有「神品」一璽。這些都意謂著乾隆帝初得北京本時對其價值的高度肯定。但是，自從公認傳世最重要的顧愷之作品《女史箴》入宮（其時或在1741至1745間）[48] 之後，乾隆帝得到了同時研究這兩件名蹟的機會。他依據兩者的仔細比較之後，在1749年得到了「筆

21. 東晉 顧愷之
《洛神賦圖卷》拖尾
「乾隆臨王獻之十三行」
北京 故宮博物院

趣殊異」的新結論。或許由於對圖繪作者的質疑，皇帝對後紙上的趙孟頫行書賦文也進行了深入的觀察，果然發現它「亦屬後人摹本」。這個鑑定工作的新成果應該就是促使他臨寫《十三行》的特殊動機。於1749年年底盡力完成了臨寫工作後，他寫道：「此與三希堂王氏真蹟皆足為石渠寶笈中書畫壓卷，後幅紙極佳，因背臨子敬《十三行》，以志欣賞。」皇帝對於他的鑑定結果與臨寫《十三行》的成就，顯示了高度的自信。他在稍後寫於後隔水絹上的跋語中即明言此二者可「以示具法眼藏者」。原來的洛神賦傳統中，詩、書、畫三者雖時相互動，但罕見三者合而為一的處理；乾隆帝之重寫《十三行》，並將之置入新裱之中，此舉可謂刻意地將三絕理想實體化，確實引人注目。

乾隆帝重寫的《十三行》位於最近畫作的一幅「宋紙」之上，這又似乎意謂著欲將洛神賦形象再次引回四世紀末有王獻之參與的盛況。這充分顯示了乾隆帝對此藝術傳統內涵的深度掌握，此則又提供他試圖介入此傳統時的良好條件。而從介入的層次來說，對北京本圖卷的改裝則又不如其命丁觀鵬所作新摹本的深入。丁觀鵬的《洛神賦圖卷》摹本完成於乾隆十九年（1754），[49] 那也是在判定北京本圖繪非為顧愷之親筆之後不久的事。該畫作本身之不真，必然也在一定程度上鼓舞了乾隆帝去對顧愷之原作進行更「正確」的推想。他於是任命了長於此種工作的宮廷畫家丁觀鵬來執行這個計劃。丁氏

的「摹本」雖云是根據北京本而作的臨摹，但所作改動甚多，充分展示了乾隆帝所希冀呈現的洛神賦之新形象。對於此摹本的改動，過去學者已指出其參用西法的部分，那可說是整個清朝宮廷繪畫追求「如真」效果風氣的反映。[50] 如果放在洛神賦傳統之脈絡中來看，那則是一種減低其奇幻性、使其趨近人世經驗之合理性的處理。其中最明顯的改動即在眾神的活動上。女媧的獸足已然不見，成為全然的人形；她與擊鼓的馮夷本來皆位於天空中，現則如人般地站在地上（圖22）。丁觀鵬本中對雲車一段的描繪，亦有值得注意的不同。原宋本皆著意於龍、鯨等神獸之奇異形象，並將車與獸等置於雲彩之中，透過顏色對比的突顯，以示奇幻；但丁觀鵬本則刻意不突顯神獸之奇異效果，反將其技巧地融合在誇張而繁複華麗之波濤紋樣之中（圖23），而其以波濤取代雲彩，也意在於賦予那些海獸一個「更合理」的活動空間。

丁觀鵬本嚴格來說，已非摹本，而係乾隆帝對《洛神賦》新解的產品。它巧妙地過濾掉原形象傳統中的奇幻性，並提高「如真」而「理性」的詮釋架構，來展現他以聖明君主自許的、對於洛神賦傳統應如何定位的評斷。[51] 這與他對詩書畫三絕理想的擁抱，共同明示著一種對此傳統「御定」的正統觀。

餘語

即使挾帝王之尊的權勢，乾隆帝為洛神賦傳統所創的新形象，並不能有效地規範後世持續地對《洛神賦》進行想像與再詮釋。十九世紀在上海畫壇極受歡迎的美人畫家費丹旭還是回到了仇英的路上，以一個更為嬌美的身體與姿態來作他的《洛神圖》（中央美術學院藏）。此圖在當時顯然極受歡迎，其程度由現存複本之多，可以想見一斑。[52] 不過，更有趣的變化則是進入二十世紀以後的現代轉向。

自二十世紀初以來，不論是戲劇、小說之領域，皆有不少以洛神為主題的創作，他們之間的一個共通點在於皆喜談〈洛神賦〉之所以作的曹植與甄妃間的淒美愛情故事。這固然源自於以〈感甄賦〉為〈洛神賦〉原名的古老說法，但向來非洛神賦形象傳統中的主流。或許由於愛情在現代文化中所佔取的重要地位，洛神的愛情悲劇形象遂取得家喻戶曉的聲望。在此新流行之中，水墨畫家傅抱石的仕女畫特別引人注目。那實多是傅抱石學自顧愷之洛神形象的轉用，為其女性理想典型之再現，也是他對古代傳統懷想之寄託；但在他戰爭時期的作品中，這些形象則化為非常個人性的抒懷，有時用來作對妻子羅時慧之讚美，尤其對她共歷戰爭時期之艱苦流離，表示特別的感恩。[53] 雖不似甄妃故事的淒美，但其對兩人情愛的表述，卻同樣深切而感人。這些現代對洛神傳統的新形象創造，皆與過去幾波「變化」一樣，既由己身情境出發，又同時植基於與舊詮釋的互

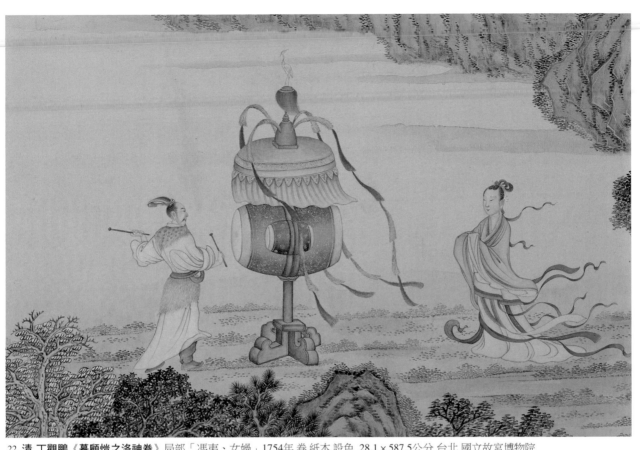

22. **清 丁觀鵬《摹顧愷之洛神卷》** 局部「馮夷、女媧」1754年 卷 紙本 設色 28.1 x 587.5公分 台北 國立故宮博物院

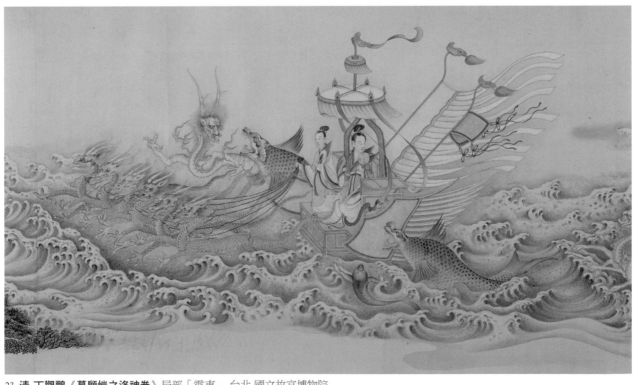

23. **清 丁觀鵬《摹顧愷之洛神卷》** 局部「雲車」 台北 國立故宮博物院

動。它們的完成，也勢必成為下一波新詮釋的開始。

　　《洛神賦圖》在形成「傳統」的發展過程中，雖然也攀附上大師顧愷之的名號，但「顧愷之」在其整個實際傳遞的演變中，卻沒有扮演什麼重要的角色。相較之下，對於過去朦朧源頭的想像，以及一連串的詮釋與再詮釋，才是發展所賴的主力。這是「主題傳統」的典型結構。對於中國畫史中的仕女圖繪而言，這個主題傳統所起的作用，顯然要比標舉著顧愷之大名的「大師傳統」重要得多。後者雖有《女史箴》此一名蹟作支柱，具有顧愷之那種近乎「傳奇」之形象作號召，但因其風格形式自始即受到特定道德規範題材的束縛，不但缺少了如洛神傳統所激發的活力，也降低了後人參與詮釋的可能性。如此之現象，在整個中國美術的發展歷史中，應該不是特例。

 1-4

風格、畫意與畫史重建──
以傳董源《溪岸圖》為例的思考

一、序論

　　關於中國畫史的重建工作，嚴格說來，大約進行了半個世紀。在這個期間，學界雖然取得了某些成果，但也存在著一些懸而未決的問題，尤其是在早期發展部分，仍舊陷在迷離之境而無法突破。即以山水畫而言，不要說是隋唐的發軔期，連北宋之前的五代，都還充滿疑問，無能釐清而達共識。此中原因，基本上固然是受到可見畫作數量稀少的限制，但也有著學術風氣轉變的作用牽涉在內。二十世紀初期以來學界的疑古風氣可能扮演著一個相當重要的影響角色。在其作用之下，中國古史的文獻記載由於無法通過實證推理的檢驗，而受到普遍的懷疑。中國繪畫史研究的狀況亦有類似之處。尤其是中國臨摹古代作品的行為向來十分普遍，作品傳世過程中遭全補、改頭換面者亦常有之，遂引起對古畫之時代與作者的高度懷疑。一旦存世的古代作品之真偽受到質疑，中國山水畫在五代以前的發展史，縱有史書上的文字記載，也被視為無可憑據，故而經常闕而不論。

　　在此種實證取向的學風中，風格研究提供了一個最具說服力的途徑來探討中國山水畫在早期的發展歷史。它的發展原來出自西方藝術的研究，當運用到中國繪畫史的研究時還經過了一番修改，以求適應一個不同的研究情境。風格研究的骨幹係立基於對作品中形式的比較分析之上，研究者既對傳世古畫的真偽產生疑懼，便轉而求諸像敦煌洞窟壁畫，或日本正倉院收藏的那種年代不受爭議的材料，藉由對這些「基點」作品的分析比較，建立對中國早期繪畫風格的形式理解，並進一步使用這個理解來重新理清傳世古畫的時代問題。在山水畫的研究方面，這種工作所獲致的傑出成果，可以Michael Sullivan 對其發生期之各種形式要素之淵源及發展的探討，以及方聞對山水空間結構模式之階段性變遷的分析為代表。[1]

然而，風格的形式研究在中國早期山水畫史的領域中雖然成績可觀，但它最有效力去解決的實是作品的斷代問題，以及對這些經過「測定」時間之作品群所共同形成的時代性，乃至於各時代間所形成的承續或變革關係的描述；對於那些受到質疑的傳世早期作品的作者判定，並未能充分地提供具體的解決方案，尤其是在缺乏標準作品可資比較，或者標準作品與之相去過遠的狀況時，更是如此。這種困難在面對資料較為豐富的晚期作品時，可能根本不會出現；但在中國早期畫史的研究中，卻成為其優勢中的缺憾。為了彌補這個缺憾，研究者當然不肯劃地自限，而盡力地回到古文獻中尋求支援。有的時候，古代之筆記文字或收藏記錄可以很幸運地與傳世作品相配，而解決作者誰屬的問題，但畢竟可遇不可求。[2] 在大多數的情況下，研究者還是期待在針對風格形式的文字敘述中，試圖突破作者問題的困境。但是，由於這種論畫文字喜用簡潔的譬喻，不耐於長篇的分析，而且常有轉引前人的現象，不見得是書者實見的記錄，這個途徑所遭遇的困難，亦不罕見。

對於以上現代學者所遭遇的困境，中國的畫史論述傳統固然不見得能有什麼萬能的妙方，但是，在文獻的運用上卻頗能提供一些啟示。相較而言，中國自唐代張彥遠《歷代名畫記》以來的畫史論述，除了針對形式的敘述外，最為突出的要算是對「畫意」的重視。《歷代名畫記》雖無「畫意」之辭，但其開宗明義論「敘畫之源流」時即云：「象制肇創而猶略，無以傳其意，故有書；無以見其形，故有畫，天地聖人之意也。」[3] 這實不僅言繪畫之功能，且直指此「天地聖人之意」的「畫意」為繪畫之所以成立的第一要義。北宋郭若虛的《圖畫見聞誌》亦有見於此，遂在卷一即立一節專論「圖畫名意」，將「典範」、「高節」、「寫景」、「靡麗」、「風俗」等視為製作之前須先加以掌握的旨趣。[4] 在他的觀念裡，「畫意」還不僅僅是繪畫科目的分類而已，而且還是某種特定意境的典型。人們一旦認識了這個意境典型，個別畫家們便可依其各自成就的傾向，溯其源流，而形成一種歷史性的理解。例如四時山水中的「煙林平遠」畫意，典型之建立在於五代宋初的李成，其後則有翟院深、許道寧、李宗成及郭熙等，在北宋時成為一個特定的傳系，與關仝、范寬二系共同組成郭若虛心目中引以為傲的「近代」山水畫史。郭若虛在形構這個歷史理解時，固然也以筆墨形式的傳承關係作為依據，但他們之間都精於山水寒林，而以李成的畫意為指歸的同質性，則是更為關鍵的考慮。[5] 郭若虛之得以超出張彥遠一步，將《歷代名畫記》中所論的「師資傳授」轉化為更有系統的「畫史」，其中的道理可能即在於他對「畫意」的積極運用。

對「畫意」的重視與相關的史學操作還顯現了一種很強烈的「文獻導向」的現象，值得特別注意。尤其是在作品資料不足徵信之時，容許畫意的探求者跨過作品流失的斷層，直接以文獻為主，在文字上進行理解，這種彈性使其作為方法的魅力大為提高。中

國的創作者實際上便相當依賴這個方法來進行他們與古代大師的對話。不僅是那些無法且無緣接近當代公私收藏的低層畫師如此，連那些高層的文人畫家，即使得有機會親炙公私收藏中的古代名家作品，對於已無跡可尋的五代以前大師的風範，大多也只能由文獻中所及的畫意，來予追想。明末時董其昌對其所謂「南宗」之祖王維的認識，便是基於對如米芾在《畫史》中總結的「雲峰石跡，迥絕天機，筆意縱橫，參乎造化」的文字論述而來的領悟。[6] 不僅在創作實踐上如此，對早期畫史的建構亦頗賴此種對「畫意」文字的追想。這種情形在北宋時就已相當普遍。米芾《畫史》中所指出的以五代雪景歸之王維，就是這類例子。[7] 如此作法雖然遭受米芾的批評，但由稍後《宣和畫譜》對王維作品的著錄來看，其中竟有高達二十幅數量的雪景山水，[8] 這種依「畫意」而作的判斷，顯然並未因米芾而有修正。事實上，後世對王維的印象，除了《輞川圖》之外，各種雪景山水仍然佔著絕大的比重。這不能不說是來自《宣和畫譜》文字記載的影響。

　　《畫史》與《宣和畫譜》在王維問題上的爭議，一方面呈現了畫意研究在中國傳統中不可忽視的影響力，另一方面則顯示了其自身的缺陷。從米芾的批評來看，此種畫意研究的缺失根本在於無法處理畫作本身的斷代問題；一旦畫作的時代產生混淆，畫意溯源的工作也就無法轉化出有效的歷史知識。要想對此有所突破，風格研究以其擅長處理斷代問題的能力，似乎正是補救的良方。本文即希望以新近入藏大都會美術館（The Metropolitan Museum of Art）的傳董源《溪岸圖》（圖24）為例，嘗試綜合風格與畫意之研究途徑，來進行為五代南唐畫家董源在中國早期山水畫史中定位的工作。

二、《溪岸圖》與董源的定位問題

　　將《溪岸圖》歸為第十世紀南唐畫家董源之作，同時牽涉作者與時代兩個問題。第一個作者問題碰到的最大障礙在於它與其他所有傳世歸為董源的作品，在外觀上有明顯的差異。第二個時代問題的困難則在於吾人原對第十世紀，尤其是南唐的山水畫所知極少，傳世具有可靠年代的作品數量又不多，欲賴之進行比較的工作，確有困難。要想解決這兩個問題，當然並不容易；但是，藉由對舊有資料的重新檢討，配合新近考古發現的繪畫材料之考察，吾人或許可以對此兩個問題提供一些看法。

　　吾人今日對董源畫史位置的理解是幾經變化而得的結果，而董源幾件山水畫之所以傳世則是這個過程的產物。在這個過程之中，北宋的米芾與明末的董其昌可謂是最重要的人物。作為一個南唐的宮廷畫家，董源的聲名在入宋之後似乎不高。在宋初劉道醇的《聖朝名畫評》及《五代名畫補遺》中他的名字竟然沒有出現。在稍後郭若虛的《圖畫見聞誌》中雖對他有所記錄，但也是相當簡單，對他所善長的山水畫，只說是「水墨類

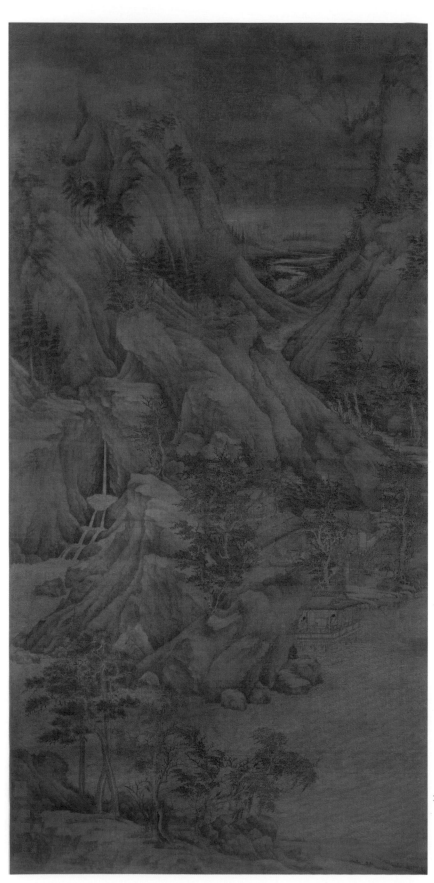

24. 五代 董源《溪岸圖》
軸 絹本 淺設色
221 x 109公分
紐約 大都會美術館
（The Metropolitan Museum of Art）

王維，著色如李思訓」而已。[9] 郭若虛雖在書中顯示了高度的歷史感，並對第十世紀以來山水畫的高度成就認為是前代所無法比擬，而特加表彰，但他卻不太重視南唐畫家在此畫科中的地位。他將董源只視為王維、李思訓的追隨者，實則意謂著將董源排除在他以李成、關仝、范寬所代表的「近代」山水畫新成就之外。他對後世引為董源最主要繼承人的巨然，也不甚注意，在其簡短的記載中，亦未提及董源與巨然之間的關係。[10] 郭若虛出身於太原的仕宦之家，他的《圖畫見聞誌》可以說是充分顯現了十一世紀華北文化主流標榜宋代文化新成就的企圖。在他們的視野中，董源只能有個邊緣性的位置。

相較於郭若虛，活躍於十一世紀末期南方地區的米芾則把董源的地位提高至顛峰，說他是「近世神品，格高無與比也。峰巒出沒，雲霧顯晦，不裝巧趣，皆得天真」。[11] 此處所謂的「不裝巧趣，皆得天真」，正是米芾論畫時的最高準則 ——「平淡天真」。在這個準則的衡量之下，郭若虛最推崇的李成，也只能得到「多巧少真意」的評價，由此亦可見米芾刻意貶低華北山水畫派成就的企圖，而南方的董源、巨然正是他用以取而代之的新典範。不過，米芾為董源所選擇的歷史傳承系譜已與劉道醇有所不同，而是跳過了唐代的王維、李思訓，直接上溯至東晉的顧愷之，後者正是米芾心目中中國繪畫傳統裡第一個，也是最終的典範。[12] 在這個新的系譜裡，董源與南唐的山水畫不僅有了新的中心位置，而且具有關鍵性的意義 —— 成為他自己與顧愷之之間的橋樑。如此的自我定位，一方面反映著米芾個人對畫史的獨到見解與其特立的性格，另一方面則暗示著當

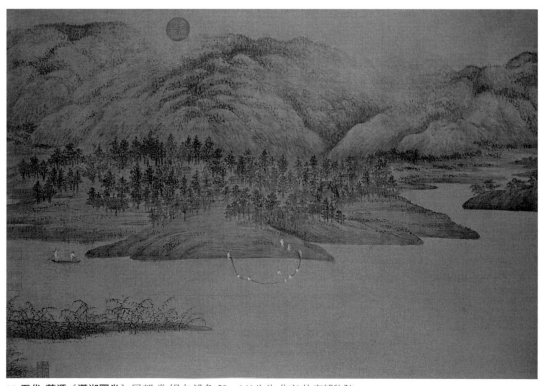

25. **五代 董源《瀟湘圖卷》**局部 卷 絹本 設色 50 x 141公分 北京 故宮博物院

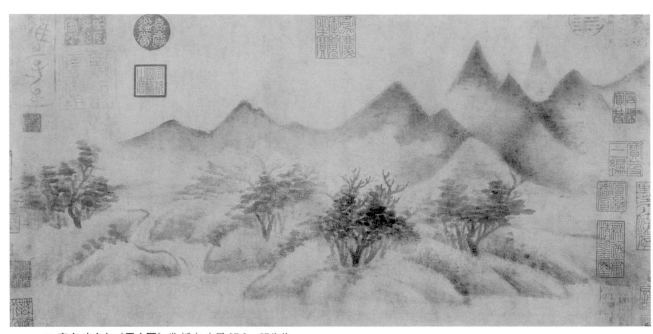

26. **南宋 米友仁《雲山圖》**卷 紙本 水墨 27.3 × 57公分
紐約 大都會美術館（The Metropolitan Museum of Art）

時南北雙方在文化權力上相互角力的激烈程度。

　　雖然存在著自我與董源定位的交互滲透，米芾對董源山水畫的理解卻也非憑空捏造。他在《畫史》中對董源風格的敘述，大致上頗合於現存北京故宮博物院的傳董源名作《瀟湘圖卷》（圖25），是一種籠罩在煙霧之中的江南水鄉景觀。他與其子米友仁共同建立的所謂「米家山水」（圖26）基本上也是如此風格。但是，這卻不見得是董源的全貌；吾人至少可以說：《瀟湘圖卷》與郭若虛所提及之董源的唐畫淵源之間並沒有明顯的關係存在。不過，這個疑問並未引起後代論者的重視，尤其是在南方文化勢力逐漸壓制北方，米芾的論述被普遍地採納之後，更是如此。

　　1600年左右時的董其昌在董源議題上也深受米芾之影響。他甚至還自己收藏了《瀟湘圖卷》，並且對當時收藏中與董源有關的作品進行了仔細的形式分析。[13] 在他的研究過程中，董其昌特別將焦點置於董源所使用的圓弧長線交疊的所謂「披麻皴」之上，並以此筆墨為鑑賞董源山水畫的準則。當時南京魏國公府收藏中的《寒林重汀》（圖27）便是因為在這種筆墨上的極致表現，而被董其昌評為「天下第一」。董其昌對董源的研究，根本上也是在為包括他自己在內的繪畫大師們建立一個「正宗」的系譜，在這個系譜中，王維是終極卻不易實證的源頭，董源則是有跡可尋的實存古代典範，而後來如米芾等的大師們便可視為董源的化身。董源的存在，因此不僅在董其昌的正宗系譜中扮演著中心的角色，也印證著他對「正宗」筆墨悟解的正確性。這也實際上提供了他山水畫

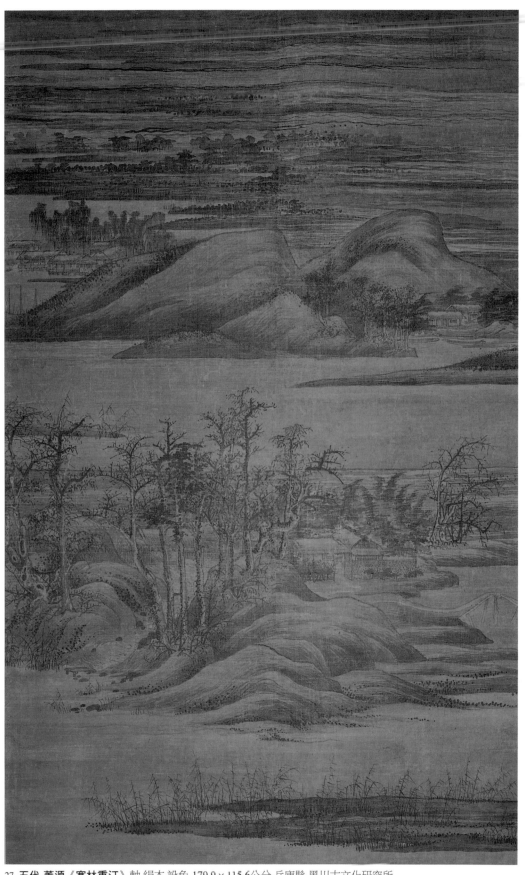

27. **五代 董源《寒林重汀》**軸 絹本 設色 179.9 × 115.6公分 兵庫縣 黑川古文化研究所

實踐「集大成」理想的形式基礎。他的《雲藏雨散》（圖28）便是以董源風格來重新詮釋米家山水，並進而轉化成足與王維對話的個人風格表現。[14]

　　董其昌所篩選出來的《寒林重汀》，大致上也獲得現代美術學者的贊同，咸認為是保留了董源風格的古老遺品，甚至可能是董源本人的原作。但是，它與《瀟湘圖卷》的同質性很高，基本上還是米芾–董其昌一路的董源形象，仍然具有本形象在十二世紀成立時即隱含的侷限性。而且，從主題上看，《瀟湘圖卷》與《寒林重汀》二者皆為江南的溫煦江鄉風光，如果說身為南唐宮廷畫家的董源只能作此種山水，揆諸北宋文獻中所透露出來的董源畫技的多面性，也實在有些不可思議。《溪岸圖》之是否可以判為董源的問題，因此也意謂著對八百年來董源既有形象從形式與內容兩方面的挑戰。

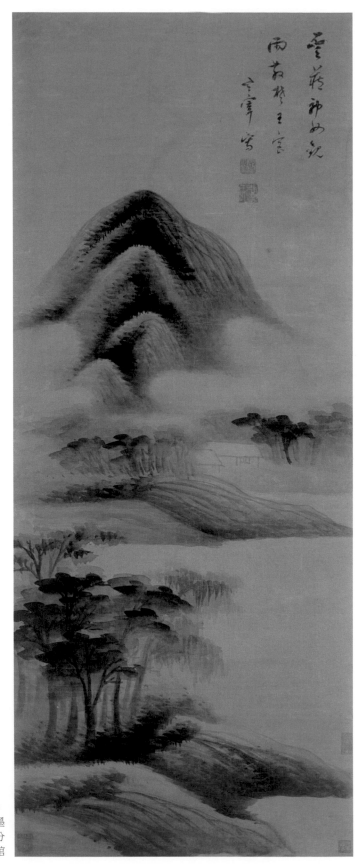

28. 明 董其昌《雲藏雨散》
軸 絹本 水墨
101.5 × 41公分
香港藝術館

三、《溪岸圖》的時代問題

　　如果我們以《寒林重汀》為董源的唯一標準，那麼《溪岸圖》確實不能說是「開門見山」的董源。它既沒有圓弧狀而平緩的坡陀，也沒有後人所謂「披麻皴」的長弧線皴等等可謂董源註冊商標的母題，在整體效果上，亦無法馬上與傳統的描述「近視之幾不類物象，遠觀則景物粲然」[15] 相互印證。《寒林重汀》則不然。而且它還可與傳世董源畫，如北京故宮博物院的《瀟湘圖卷》、遼寧省博物館的《夏景山口待渡圖卷》等作品，形成一個同質的系列，並顯得更為古老。《溪岸圖》與之相較之下，則顯得頗為孤單，缺乏一批輔佐的作品來為它的董源歸屬背書。但是，值得注意的卻是：它的風格在十一世紀以前的山水畫中卻顯得並不孤單。雖然此期可靠的作品傳世不多，但近年經考古發現的資料則在一定程度上提供了有效的援助。

　　《溪岸圖》在山石的描繪上有很清楚的特色（圖29）。它的山石雖以水墨畫成，而且十分精緻，但卻看不到清楚的線描格式，所有的明暗凹凸皆以細膩的擦染而成，每一個動作的重複性很高，毫無一般所謂的「皴法」存在。這種現象如與大家所熟知的郭熙《早春圖》（圖30）比較，就顯得有明顯的差距。《早春圖》成於1072年，是北宋中期的作品。它的山石描繪雖也注意立體、明暗的效果，但在其複雜多變的皴染之中，特別強調山石質面的各種狀況，而且無處不留使筆而成的痕跡，以求使物象的效果更加突出。這種描繪方式亦見於美國納爾遜美術館（The Nelson-Atkins Museum of Art）的許道寧《漁父圖卷》（圖31，約成於1050年左右），可見當時各家之間普遍地有一種相近的觀念存在。但是《溪岸圖》的擦染則顯得樸素得多；不但每一次使筆本身力求「單純直接」，而且每次之變化不大，幾乎只是重複為之，質面之凹凸明暗效果完全藉由因次數多寡而成的深淺濃淡來達成。

29. **五代 董源《溪岸圖》**局部
紐約 大都會美術館
（The Metropolitan Museum of Art）

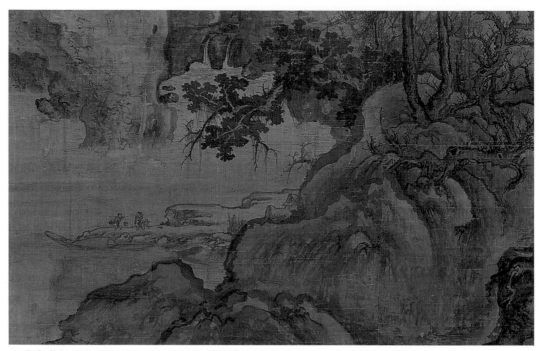

30. 北宋 郭熙《早春圖》局部 1072年 軸 絹本 淺設色 158.3 × 108.4公分 台北 國立故宮博物院

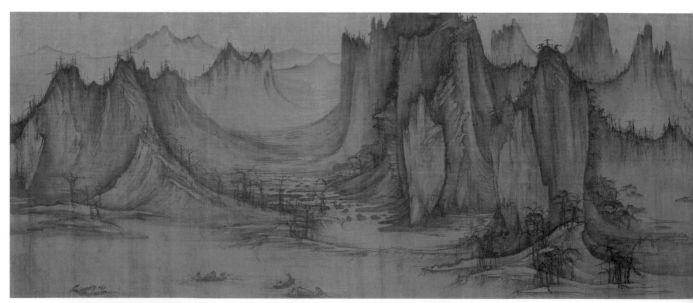

31. 北宋 許道寧《漁父圖卷》局部 卷 絹本 淺設色 48.3 × 209.6公分 堪薩斯 納爾遜美術館
（The Nelson-Atkins Museum of Art, Kansas City, Missouri. Purchase: William Rockhill Nelson Trust, 33-1559. Photograph by John Lamberton.）

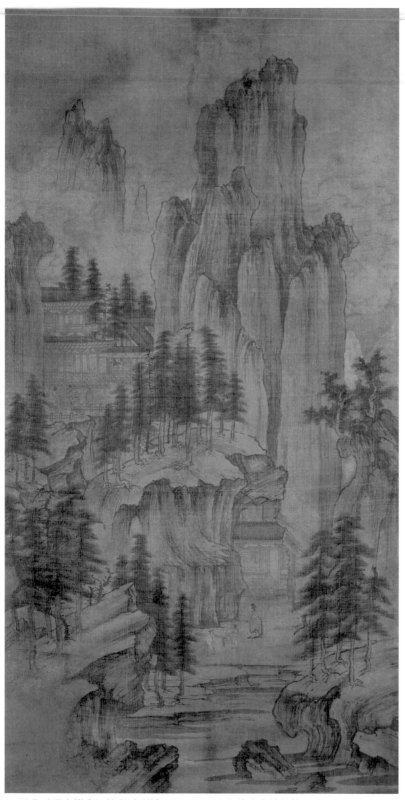

32. 五代《深山棋會》軸 絹本 設色 106.5×54公分 遼寧省博物館

《溪岸圖》這種圖繪山石的觀念實與1974年在遼寧葉茂台所發現遼墓中的《深山棋會》（圖32，約成於980年左右）相當一致。《深山棋會》的主峰及前景崖石等的質面描繪，雖仍可看到用筆刷擦的痕跡，表面上有一些變化，但每一次動作本身的變化不大，重複性很高，可以說是仍屬《溪岸圖》一路的「邊疆版」，或較為粗糙的表現。[16] 除了《深山棋會》之外，在地理上更接近南方的新出土山水畫資料則有1995年發現的河北省曲陽縣五代王處直墓中的山水壁畫。此墓紀年為924年，墓主是唐末五代早期的義武軍節度使，是當時河北的重要軍閥，社會層級很高，因此墓中之裝飾也十分講究，其所出土的兩個山水壁畫，更是理解十世紀初期山水畫發展的珍貴史料。[17]

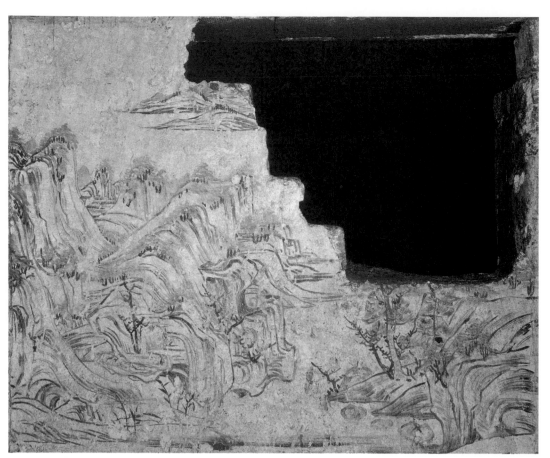

33. **五代 王處直墓 前室北壁中央壁畫** 924年 水墨 167 × 220公分 河北曲陽

其中前室北壁中央的山水畫即顯示了遠較《深山棋會》更為複雜的山體描繪（圖33）。這個山體的複雜性主要表現在眾多形式不同的小單位的結組之上，但就其各組成單位而言，其描繪方式卻相當單純，基本上是在勾勒輪廓之後，再施以重複的皴擦，依其次數與濃淡來定義不同的質面效果。這與《溪岸圖》的描繪形式之間僅有繁簡的不同，其本質則十分相近。

　　在傳世的早期山水畫中，具有此種描繪形式的作品並不多，其中最為近似的當數傳為衛賢所作的《高士圖》（圖34）。《高士圖》現在的裝裱仍保留了北宋末宣和裝的樣子，可見其時代不晚於北宋。它的山峰及岩石之畫法即較《深山棋會》或王處直墓山水壁畫精緻，但仍保有與他們相通的質面肌理觀。而其作者衛賢（根據徽宗題籤）也是五代南唐畫院中人，由此亦可推斷《高士圖》與《溪岸圖》兩者之間，確可能存在著某種親近的關係。

　　《高士圖》前景的老樹（圖35），在畫法上也有與《溪岸圖》相通之處（圖36）。它們雖然在樹種、形態上各不相同，但都是以簡單而綿細的擦染來作出樹幹的明暗，並以之特別強調幹上的瘤洞等細節。較晚的郭熙《早春圖》則少見這種作法；而且在枝幹之

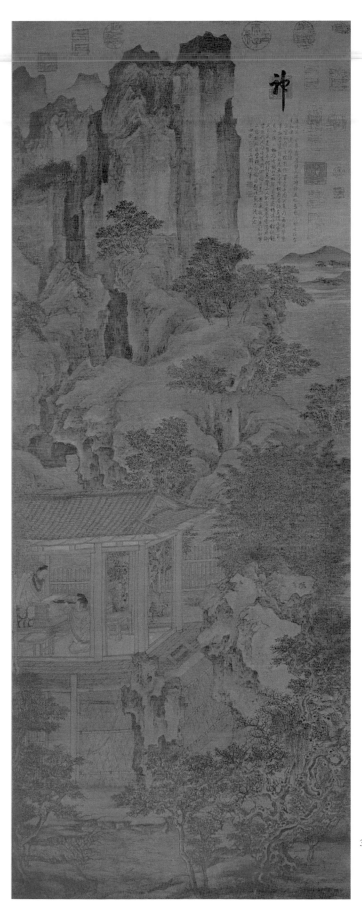

34. **五代 衛賢《高士圖》**
軸 絹本 設色
134.5 × 52.5公分
北京 故宮博物院

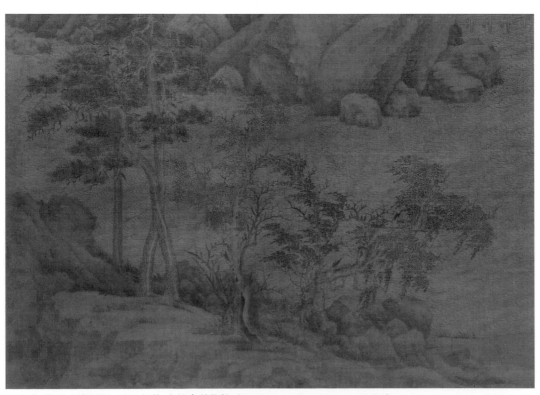

35. **五代 衛賢**《**高士圖**》局部 北京 故宮博物院

36. **五代 董源**《**溪岸圖**》局部 紐約 大都會美術館（The Metropolitan Museum of Art）

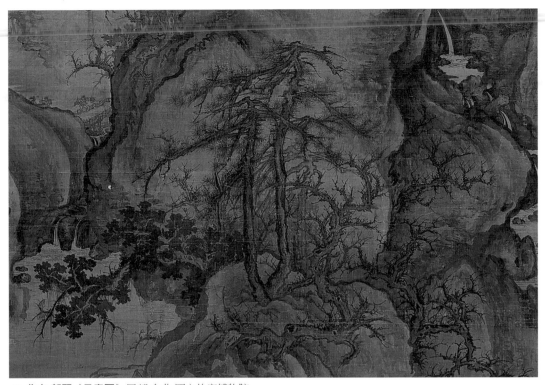

37. 北宋 郭熙《早春圖》局部 台北 國立故宮博物院

處理上透過疊壓與向前後左右不同方向的伸展,極力表達一種立體性的結構關係(圖37),不似《高士圖》與《溪岸圖》的較重於面狀的舒展。這個差別似乎相當清楚地指示了《溪岸圖》所具有的早期特質。如果我們再拿台北國立故宮博物院的趙幹《江行初雪》(圖38)與傳董源的《寒林重汀》來比較,它們的畫樹也都有類似的特徵,都與《溪岸圖》者出於同種觀念。《江行初雪》不僅有宋宣和印,而且有可能為南唐李後主的親筆題:「畫院學生趙幹狀」,指為畫院中人趙幹之作,是存世少數被大家所共同接受的五代畫。[18]《溪岸圖》的畫樹既與這些可能為五代時期的作品相通,它的古老年代,也可得到相應的保證。

　　除了個別的物象描繪外,《溪岸圖》的空間結構也顯示了北宋早期以前的觀念,首先值得注意的是其中景的莊園空間之安排(圖39)。這個莊園中的幾個主要建築物,雖各以圍籬或屋頂接連起來,但卻似各自獨立,各屋內容清楚明瞭,力求不受他屋之遮掩,互相之間所餘留的空白,也都填上人或物,增加連繫感。如此之處理,其意顯然不在於追求此區莊園與前方巨石和後方山峰間在空間感上的一致性,而是以飽含敘述性之細節嵌入這塊山水的空白之中,來取得觀賞時的完整感。這種使用鑲嵌式建築的概念,在《深山棋會》中也可看到,其左上方棋會之所在的樓閣,雖較簡單,但係出自同種觀念

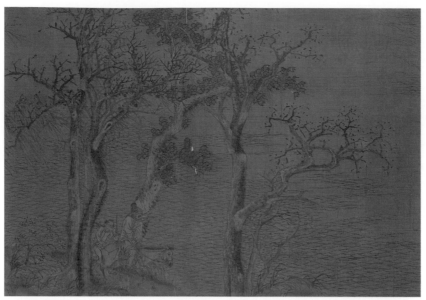

38. **五代 趙幹《江行初雪圖》**局部 卷 絹本 設色 25.9 x 376.5公分 台北 國立故宮博物院

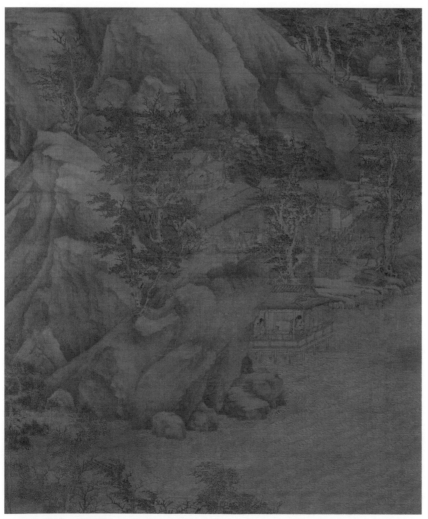

39. **五代 董源《溪岸圖》**局部 紐約 大都會美術館（The Metropolitan Museum of Art）

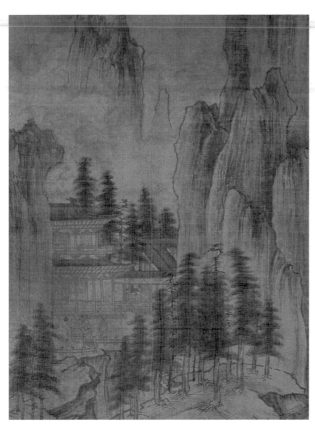

40. 五代《深山棋會》局部 遼寧省博物館

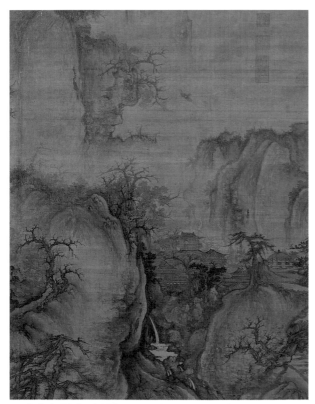

41. 北宋 郭熙《早春圖》局部 台北 國立故宮博物院

（圖40）。《溪岸圖》的樹木基本上也是這種不具空間標示功能的點景。它們雖也有相聚成組的狀況，但根本不作空間縱深的提示，而且樹叢之間獨立性也強，盡量避免掩映。這種現象在郭熙的《早春圖》則完全不見。《早春圖》上的林木與屋宇顯然複雜得多，它們所顯示的空間考慮也與《溪岸圖》不同（圖41）。

能夠更正面地呈現《溪岸圖》空間處理之早期性格者，倒是在其右上方的遠景部分（圖42）。《溪岸圖》雖以中段的巨峰為主景，但它也像許多宋代的山水畫一樣，不忘適時加上一些遠景，以見空間之深遠。就如《早春圖》，它的左邊就畫了一條頗具縱深感的河谷，由畫的中段往後延伸，直至消失在遠處的煙氣之中。而在該處煙氣之上，郭熙還加了兩道遠山的邊緣，作為無限遠可能性的提示（圖43）。《溪岸圖》也有類似的河谷延伸，以及其後在煙氣之中隱隱出沒的遠山。後者之處理尤其十分細膩，用墨極淡，在絹色已呈晦暗的今天，幾乎不可得見，觀者只能依賴其上一列向後斜飛而去的雁群，想像這個空間的無限延伸。不過，它與《早春圖》畢竟還有一些有意思的差別。《早春圖》的遠景與其他部分的空間統一感較強，空間的往後延展在立軸上還顯得相當平順和緩。但是，與此相較之下，《溪岸圖》便顯得地面頗為傾斜，而遠山的位置極高，似乎重在說明疊加此景後的深遠感，卻不在意其可能產生的視覺空間割裂的後果，而斜飛的雁群則成為淡化此空間割裂缺點的補救措施。

如此疊加、割裂式的空間觀，無疑地是郭熙以前的產物。他的流行時間，至少可以追溯

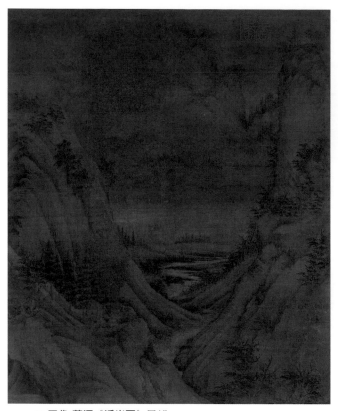

42. 五代 董源《溪岸圖》局部
紐約 大都會美術館（The Metropolitan Museum of Art）

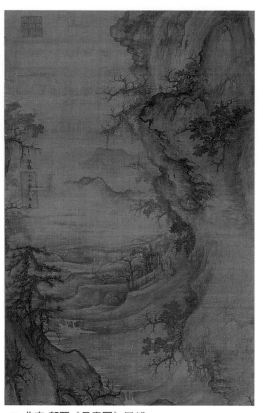

43. 北宋 郭熙《早春圖》局部
台北 國立故宮博物院

到大約八世紀之時。舉世聞名的正倉院琵琶上的《騎象奏樂圖》便也有類似的遠景表現法（圖44）。他的無限延伸空間也是由疊加在畫幅右上方的兩組遠山來擔任，他們與較近山崖相互之間也產生某種不連續感，須賴作「Z」字形斜飛的鳥群來加以連繫。[19] 如此古樸的遠景表現到了第十世紀時仍然被採用。王處直墓的山水壁畫在主體山區的上方也疊加上幾片遠山，其上綴以小樹點，暗示著一個遙遠的距離。它與前景主山間的空間斷裂也是明顯可感，至於它是否也運用了某種如斜行雁群的母題來加補救，則因為壁畫右上部曾受盜墓賊之破壞，現已無法得知。

　　與其遠景表現同具時間指標意義的則為《溪岸圖》中的特殊山體結構方式。《溪岸圖》特別引人入勝之處部分在於有各種不同形狀變化的山塊，這讓人想到第十世紀關陝畫家荊浩在其《筆法記》中所說的峰、巒、頂、崖等各種形態。而荊浩之所以在文字上大費周章地為其分別加以歸類定名，除了顯示他自己對掌握自然界知識之學術熱情外，也反映出第十世紀山水畫壇對描繪山體豐富變化的高度興趣。[20] 我們雖無可靠的荊浩真跡可以印證這個興趣的存在，不過，河北王處直墓的山水壁畫則提供了確實的證據，其山體品類之多，幾乎可說是《筆法記》文字的圖解。不過，對於此種塊奇山景的製作而言，重點倒不僅是變化的多少而已，更重要的則是如何將各種形狀變化的山塊結組成一

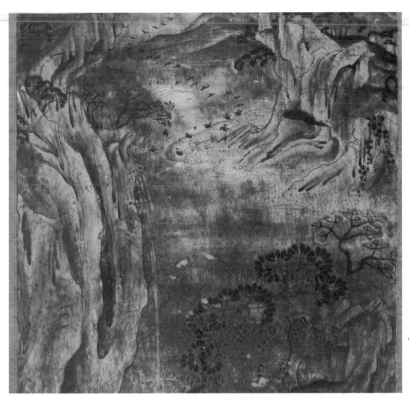

44. 唐《騎象奏樂圖》局部
捍撥畫 木 設色
40.5 × 16.5公分
奈良 正倉院

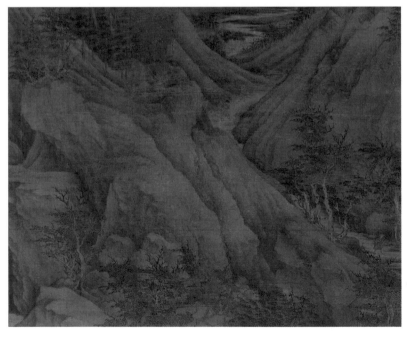

45. 五代 董源《溪岸圖》局部
紐約 大都會美術館
（The Metropolitan Museum of Art）

具有整體感之山體。王處直山水壁畫中央部分（見圖33）所示者正是一種解決此問題的
結構方式：畫家儘可任意地在上方組合峰、巒、頂或其他形狀之山塊，但在底部則仍由
一寬穩的基座作為整個山體的支撐。這種結構方式亦見之於《溪岸圖》之中，其中央部
分的巒崖組合（圖45）尤其顯得與圖33所示者特別接近。這種結構方式應該正是荊浩文

中「其上峰巒雖異，其下崗嶺相連」所指示的結構法則。這種古樸的結構到了十一世紀中期即被一種更具秩序感的結構方式所取代。我們在《早春圖》中所看到的已是另一種由山塊上部整合成一畫表連續動線的結構原則了。

四、「江山高隱」畫意

以上諸點討論皆顯示了《溪岸圖》的風格確屬於第十世紀的產物。不過，它的作者是否即為南唐宮廷畫家董源？這卻不易立刻得到一個解答。如果我們能接受郭若虛的記載，認定董源曾有一種以上的風格，那麼，《溪岸圖》有無可能是《寒林重汀》以外的、董源在南唐宮廷中所作的另種風格的代表呢？它與董源的直接關係，現在確實難以重建，至多只能由其左方峰頂的一些聚石，看到與巨然傳世作品，如台北國立故宮博物院的《蕭翼賺蘭亭》，其中「礬頭」的作法有些近似，曲折地說它尚有一點後來所謂董巨派的淵源。即使如此，我們仍可換由「畫意」的角度，看看《溪岸圖》是否能與已知的幾件南唐宮廷繪畫連繫起來。

這個工作倒不困難。我們方才為它作斷代時所用的幾件作品，如《江行初雪》、《高士圖》，都是出自於南唐宮廷畫家之手。他們與《溪岸圖》都表現了江河水域附近的一些生活形象，畫中不但有水，而且皆精細地勾劃了繁密的水紋。《高士圖》與《溪岸圖》尤其接近。兩者都將精心描繪的隱居生活的屋舍，安排在水邊的鑲嵌空間裡，這在早期北方的山水畫中是相當罕見的。此外，《高士圖》畫的是東漢梁鴻與孟光夫婦「舉案齊眉」的故事，[21] 而將之置於形狀奇絕的峰岩之間。《溪岸圖》的岩石山峰也是講究造型之奇勢，兩者都少了《寒林重汀》的溫緩形象，而且也有豐富的生活情節的呈現。《溪岸圖》中即有如騎牛歸家的牧童、侍女備餐中的廚房、以及水軒中悠閑的主人一家等，雖不知寫的是何人故事，但確有清楚的「敘事性」。相似的現象亦可見於傳巨然的《蕭翼賺蘭亭》。這幅山水也有一個建在水邊的大型建築，其主人坐在水軒之內，門外則有僧侶及訪客，橋上則見一人騎馬朝之奔來。[22] 這些細節是否與蕭翼騙取王羲之名作《蘭亭序》的故事有關，實無法得知。但它所具有的敘事性卻不容否定。巨然雖在南唐亡後轉到開封尋求發展而受到華北風格之影響，[23] 但此畫所保留者則較多屬於他早期的面貌。由此觀之，這種敘事性很強的山水畫，很可能是南唐宮廷中的一種流行。我們在現存幾件早期的北方山水畫，如范寬的《溪山行旅》或郭熙的《早春圖》，雖有行旅、漁家等點景，但都無如此清楚的敘事性。如此來看《溪岸圖》，它與南唐宮廷的關係應該是極為密切的。

南唐宮廷裡流行的這種山水畫，其敘事性另有一值得注意之處，此即其「情節」皆

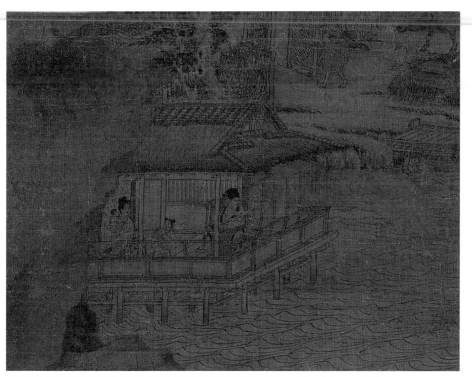

46. **五代 董源《溪岸圖》**局部 紐約 大都會美術館（The Metropolitan Museum of Art）

環繞於某一江山之中的居所而發生。就這點來看，《溪岸圖》實顯得最為突出。它的主角無疑地是中央山腳的水軒，軒中除有文士坐眺江面外，另有其夫人與一子一僕及一草書屏風為其背景（圖46）。其中婦女抱子的形象，早見於八世紀的唐俑作品，[24] 是家居生活的指示；草書屏風則為顯示主人文化素養的有效符碼（圖47），[25] 這些形象共同點出了主題的焦點──隱士家居。在此家居之外則為其生活的第二層，以從事各種工作的家人僕役之活動表示隱士莊園生活的樸實面；而莊園之外的江山景觀，則為其生活的最外層，不僅意謂著此隱居在地理上的遠離塵俗，也作為高士在家居中向外觀望的對象，而且，更重要的是：這個山水並非只是某處實景的描寫；它的豐富形象意謂著一種超乎真實外在的理想世界，正與高士的胸中丘壑起著呼應的作用。如此高士內心與山水的互動，實際上便是此隱居的主旨，也是畫史所謂「江山高隱」主題的重點。如果借用北宋人論畫的詞彙，《溪岸圖》如此重在描寫「江山高隱」之趣的內容，即是此畫「畫意」之所在。

　　如《溪岸圖》這種以「江山高隱」為「畫意」的山水，在分類上實與一般習知流行於北宋的「行旅山水」、「四季山水」或「名勝山水」等有所區別而自成一類。它在繪畫史上的流行，以往以為是在元代王蒙之後才蔚為大宗。不過，現在可知它的源頭實生於第十世紀，而《溪岸圖》正是其中存世的典型，衛賢的《高士圖》亦可歸屬此類。它們的出現又與南唐有密切關係，這從文獻上也可以得到印證。如果我們重新檢視北宋所留

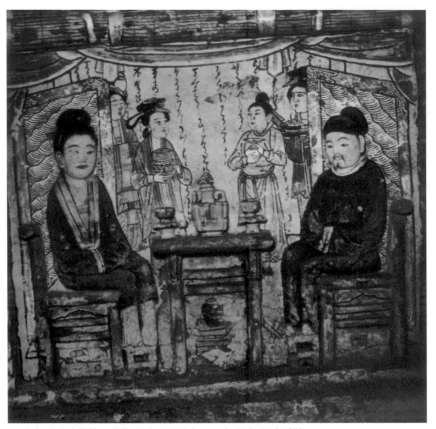

47. 北宋 白沙宋墓第一號墓 前室西壁壁畫 1099年 設色 河南禹縣

下來的著錄資料，此類山水作品的數量並不算多，但是卻集中地出現在南唐宮廷畫家的名下，其中董源有六件、王齊翰一件、衛賢六件。[26] 這個現象不禁令人想到南唐李璟、李煜兩任君主都有關於隱居之志的記載，前者曾在廬山瀑布前構築書齋，預為將來退隱之所，[27] 後者甚至有自號鍾峰隱者的傳聞在北宋文人間流傳。[28] 江山高隱類山水畫在南唐宮廷中的出現與流行，應即為兩位君主此種特殊心理表現之呼應。

　　南唐畫院喜作以「江山高隱」為畫意之山水圖的風氣，自然影響到院外的畫家。出身南京開元寺的僧巨然在《宣和畫譜》中便著錄有至少十件此類山水作品，[29] 其傳世的《蕭翼賺蘭亭》如果略去可能的故事背景不論，亦屬同種畫意。《宣和畫譜》另外還記載了一名孫可元，云其「喜圖高士幽人岩居漁隱之趣」，如此語氣正與《畫譜》記王齊翰「好作山林丘壑隱岩幽卜，無一點朝市風埃氣」如出一轍，雖不知孫氏為何許人，但由此記載及他「好畫吳越間山水」來看，他即使不是南唐子民，也是接續了此南唐山水特殊傳統的北宋南方畫家。[30]

　　《宣和畫譜》的編者雖為吾人重建南唐繪畫提供了這些記錄，基本上卻並不重視這個「江山高隱」的類型傳統。這可說是北宋文化主流對山水畫的基本態度的呈現。郭若虛在《圖畫見聞誌》中便幾乎未曾言及這種隱居山水；稍後之郭思的《林泉高致》，在

其〈畫忌〉一節中雖羅列了十六首郭熙認為適合入畫的唐宋人詩句，但其中大多數仍屬出遊所見、行旅所覽的自然景觀。[31] 他自己的創作中也如實地反映了這個傾向，在其所有傳世的作品中遂根本見不到可稱具有「江山高隱」畫意的山水。即使是重新發現董源山水之美學價值的米芾，其山水觀仍未使他注意及南唐此類山水的重要性。與他們相較，米芾的友人李公麟可能是唯一對隱居主題最有興趣而加以實際圖繪的北宋畫家。他曾繪有《龍眠山莊圖》記他自己在龍眠山的隱居生活，但其當創作之際，似乎意在復古，直接借用唐代王維《輞川圖》與盧鴻《草堂圖》的圖式來描寫他個人的山居活動。[32] 而且，就畫意而言，《龍眠山莊》取法《輞川圖》，意在山莊本身，乃與「江山高隱」之意有所區別。如此看來，即使李公麟也沒有注意到南唐的這個山水畫類型。由《溪岸圖》所代表的江山高隱山水在入宋之後畢竟是逐漸被遺忘了。

五、胸中丘壑的形象

宋人之所以排斥江山高隱山水的理由，除了在政治、文化上刻意貶低南唐的地位之外，主要還在於其山水觀的差異。北宋人不僅追求對外在自然山水的再現，而且努力去探索其中所存之秩序感，以之來創造可與人間帝國相匹配的體系嚴整的偉觀山水。江山高隱山水則不然。它主要的關心，乃是藉由變化豐富的形象呈現隱者長期優遊其間而涵著生成的心靈世界。換句話說，江山高隱山水基本上是一種胸中丘壑，具有著一種超越外在真實自然的變幻特質。《宣和畫譜》的編者雖然未曾充分理解董源此種山水畫的重要性，但其記董源風格時所云「下筆雄偉，有嶄絕崢嶸之勢，重巒絕壁，使人觀而壯之」，[33] 實則便是此種胸中丘壑變幻萬端特質的具體敘述。而那也正是《溪岸圖》中隱士背後主體山水所呈現者。由此觀之，《溪岸圖》正是此種胸中山水的原型表現。

在建構胸中山水原型圖像之時，《溪岸圖》中的家居形象扮演著一個關鍵的角色。它的出現，一方面賦予其後的瑰奇山水一種現世性格，另一方面則使此山水轉化為內心的理想圖像。中國早期的隱居理念來自於神仙思想，然而後來則逐漸加強了現世傾向，強調即使不出世仍可在當下現實中之某處覓得一個可以安頓心靈的理想世界。如此想法的根據實是「心隱」的理論，而「心隱」之達成的前提則在於將人之各種社會關係盡力切斷，僅保留最基礎的層次 —— 家庭。換句話說，隱士的家庭屬性使其不同於出家的僧侶道士，那也是隱士之得以溝通現實與理想世界的橋樑。東晉陶潛在其〈歸去來辭〉所勾勒的隱居世界便是與他的妻兒共享的，而當〈桃花源記〉中的漁夫隻身闖入桃花源時，桃花源卻變成是個不可復得、虛構的心靈境界。由此觀之，當《溪岸圖》將隱士家居形象與其後山水結合時，此美好山水便被轉化成高士人格的象徵呈現，其作用正如屋

48. 五代 王處直墓 東耳室東壁壁畫 924年 設色 河北曲陽

內的草書屏風一般。

這個原型圖像的運用在前引王處直墓中發現之山水壁畫中亦有反映。此墓東耳室之東壁亦有一壁畫，壁畫上部為具有寬闊江景與高聳對峙的峰巒所構成的平遠山水，其下方則繪一長案，案上繪有男主人家居所用之帽、鏡、瓶、盒及掃帚等物品（圖48）。整個壁畫基本上也是家居形象與山水的結合。而值得注意的是：這壁畫上的山水在兩邊都畫上了邊框，更具體地表現出屏風的形式。據王處直之墓誌，他在失去權勢之後即以山水幽居為志。[34] 其墓中壁畫上的山水屏風正是如此隱居之志的形象表現，而其結合家居與山水兩者為一的性質，實與《溪岸圖》的江山高隱形式有相通之處。王處直墓雖位在河北境內，但其墓中講究的浮雕裝飾卻未見於北方同期墓葬，倒反而與南方之大型墓葬，如南京的南唐二主陵十分接近。[35] 它與南方的親近關係使得其壁畫中隱居山水與南唐流行的江山高隱山水的類似現象，顯得毫不偶然。

當北宋畫家決定追求理性而雄壯的季節山水或行旅山水時，他們同時也放棄了對胸中丘壑奇幻性的探索。南宋的畫家雖重又開始產生對隱逸山水主題的興趣，但其重點則在於隱士對其所處外在自然環境的觀察與沈思，飽含浪漫的詩情，卻不在畫面上構築內在的山水世界。這個情況到了南宋末年方有明顯的改變，而到了身處蒙元政權統治之下

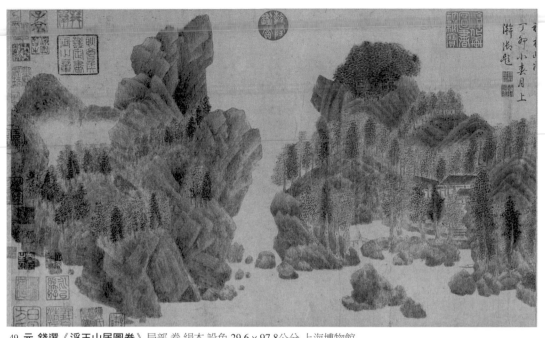

49. **元 錢選《浮玉山居圖卷》** 局部 卷 絹本 設色 29.6 x 97.8公分 上海博物館

的元代文人畫家手中甚至作了一百八十度的扭轉。這群畫家被迫自政治權力場中退出的隱居生活促使他們一改過去山水的畫意，轉而營造呈現其胸中丘壑的形象。錢選的《浮玉山居圖卷》（圖49）便是較早的例子。它可以說是如《溪岸圖》那種江山高隱山水的橫卷版，將前中後三段由右至左排列，隱士的山居則位在中段的部分。此卷整個山水因其古拙的描繪方式而顯得極不真實，反而在清麗的敷色之下，藉由如末段崢嶸突兀岩塊所構成的峰巒，顯示出一種有如仙境的奇幻性。錢選雖未將隱士繪於屋中，但其之存在，可由其自題詩中「瞻彼南山岑，白雲何翩翩，下有幽棲人，嘯謌樂徂年」之句得到確定；如此來看，《浮玉山居》實是重又回到江山高隱的山水傳統之中。[36]

　　元代文人畫家所作的隱居山水可說在胸中丘壑的角度上大有發展。在南方，這種江山高隱的山水畫甚至形成一種流行，杭州地方職業畫師盛懋所作的《山居納涼》（圖50）便是一個例子。[37] 此圖高士所在之水軒雖較為講究，但其前溪後山之組合，正是江山高隱的基本模式。盛懋還使用了李成–郭熙派的風格形式來建構後山之蜿蜒動勢，並用之來定義高士之胸中丘壑的內涵。不過，此時的山居圖仍與其如《溪岸圖》的源頭有所不同，尤其是在高士水軒之形象上，早期的家居形象現已被單獨的高士（或有一童僕相隨）所取代。有高士之水軒在許多時候也會被換成空無一人的草亭或靜謐無人的屋舍，來象徵高士的存在，而其週遭山水之作為高士內心之表徵也因之得以更顯純化。

　　不過，由《溪岸圖》所代表的江山高隱山水，到了元末時重新得到王蒙的注意。他在1354 年的《夏山隱居》（圖51）中不但採用了江山高隱的基本圖式，而且在隱士所處

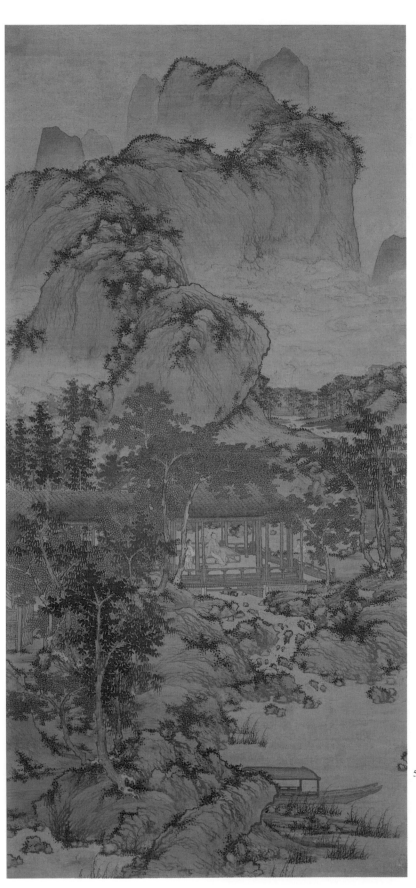

50. 元 盛懋《山居納涼》
軸 絹本 設色
120.9 × 57公分
堪薩斯 納爾遜美術館
（The Nelson-Atkins Museum of Art,
Kansas City, Missouri. Purchase:
William Rockhill Nelson Trust, 35-173.）

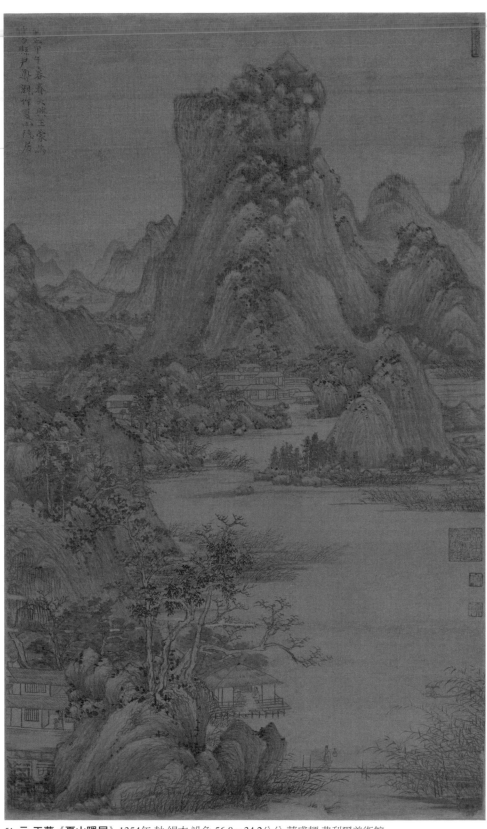

51. 元 王蒙《夏山隱居》1354年 軸 絹本 設色 56.8 × 34.2公分 華盛頓 弗利爾美術館
（Freer Gallery of Art, Smithsonian Institution, Washington, D.C.: Purchase, F1959.17）

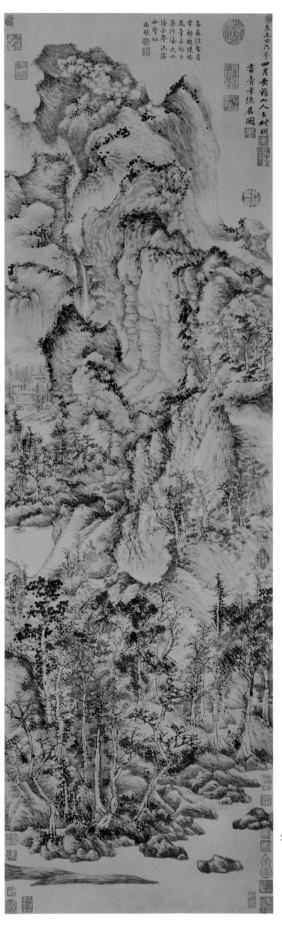

52. 元 王蒙《青卞隱居圖》
1366年
軸 紙本 水墨
140 × 42.4公分
上海博物館

之水亭左方作一屋舍，屋中有隱士的
妻子手牽小兒之景，重新將家居形象
植入此隱居山水之中。王蒙此舉顯得
十分特殊，顯然是受到他曾經見過的
南唐江山高隱山水的影響。這個影響
直接開啟了他後來眾多有關隱士胸中
丘壑的奇幻表現。例如他作於1366年
的《青卞隱居圖》（圖52）便有十分奇
矯而具豐富變化的峰巒結組；如果略
去屋宇與瀑布的細節，它甚至顯得與
《溪岸圖》的左半部有相當的神似。[38]
由此觀之，王蒙的隱居山水確具明顯
的復古傾向，但其源頭則非僅僅指向
十世紀的荊浩、關仝等北方的傳統，
更重要的應仍在於南唐的江山高隱山
水。[39]

六、畫意與畫史重建

　　《溪岸圖》本身的風格既有明顯的第十世紀特徵，且在畫意之表達上與南唐宮廷所創製而流行的江山高隱山水密切相關，甚至可視為此類山水的早期典型，將之歸在南唐最重要的宮廷山水畫家董源名下，應屬合理的推斷。不過，它的重要性倒不完全在於吾人是否有了另張可靠的董源作品，或是我們可否據之瞭解董源風格中以往不為人所知的部分，而更在於它所代表之江山高隱山水類型在畫史上的重新浮現。中國傳統畫史在界定某一類型之過程中，除了尋找典範作品之外，為之在大師名單中尋求歸位亦是一個必要的手續。將《溪岸圖》作為江山高隱山水的典型，並將之歸屬董源所作，其實就是一個鏊定江山高隱這種山水類型的過程。從現存有關《溪岸圖》的收藏與著錄資料來看，這個過程應該是在十三世紀後期重新開始進行的。而一旦此山水類型重被認識，它便在後來的隱居山水創作中具體地產生了影響作用。

　　江山高隱山水在元代的復興固然與《溪岸圖》的再被認識有關，但文獻上的董源論述也起了重要的作用。尤其到了元代的中、後期，前者的角色可能就顯得相對地隱晦。例如在此復興過程中具有關鍵地位的王蒙，即可能沒有機會親見《溪岸圖》真跡。《溪岸圖》雖在南宋末時已出現在賈似道的收藏之中，至元初則轉入趙與懃家，而為周密、趙孟頫寓目。後來此本又為柯九思所藏，並可能由他獻入內府，離開了江南。[40] 它入元內府的時間雖然不清，但在湯垕成於1330年左右的《古今畫鑑》已記其在秘中見之，[41]這距離王蒙作《夏山隱居》還有二十多年的時間，兩者產生直接關係的可能性實在不大。然而，《溪岸圖》倒是對湯垕產生一定程度的影響。如與米芾論董源「溪橋漁浦，洲渚掩映，一片江南也」相較，湯垕所云「樹石幽潤，峰巒清深」或「天真爛漫，拍塞滿幅，不為虛歇烘鎖之意，而幽深古潤」，[42] 其文字便顯得特重於「深遠」的表現，而與前者的那種霧景「平遠」的意趣大不相同。這應是來自於他親見《溪岸圖》經驗的作用，使他對米芾的論述採取了保留的態度。

　　湯垕對董源的新認識，除了來自本人的觀畫經驗外，也與文獻研究有相當密切的關係。他在《古今畫鑑》中曾明指「天資高明，多閱傳錄，或自能畫，或深畫意」為賞鑑的要件；又以為「初學看畫，不可不講明要妙，觀閱記錄」，[43] 都在強調對著錄文獻探討的重要性。他對董源「深遠」山水的認識，由此角度觀之，便會覺得與《宣和畫譜》中所記的「重巒絕壁使人觀而壯之」的意象頗為接近。《宣和畫譜》因此在湯垕之董源論述上可能扮演著比米芾《畫史》更為重要的角色。而當湯垕的論述一出，它自己也成為後人形塑董源理解的依據。成於1365年的夏文彥《圖繪寶鑑》談董源時一開頭所用之「樹石幽潤，峰巒清深」即是直接取自湯垕。[44] 當王蒙製作《夏山隱居》之時，在缺乏

《溪岸圖》原蹟可資學習的狀況下，湯垕的文字論述便可以代之而為詮釋的對象，據之追想董源江山高隱山水的神貌。

　　江山高隱山水在畫史研究上的重要性亦在於其之作為胸中丘壑圖像表現之原型。關於它對王蒙、或其他後世山水畫家在胸中山水表現主題的影響，我們無法僅僅侷限在形式的遞傳此一範圍中來理解。王蒙等人從江山高隱傳統中所學到的不僅是某些山石造型，甚或家居之景，而是透過他們所顯示的居於現實與理想之間胸中丘壑的奇幻性。這也是後來許多追求王蒙隱居山水表現之畫家們注意的重點。以此角度觀之，由《溪岸圖》所提供的胸中丘壑的原型在畫史上的意義是超越形式的，而是在「畫意」的傳遞過程之中產生的。這種藉由畫意傳遞而形成的師法關係其實是中國畫史建構中一個不可忽視的線索。

　　每一件回歸古代宗師的復古創作與每一次檢視古典傳統的重新書寫，在中國傳統中實皆意謂著一種對畫史重建的努力。「畫意」的追索、傳遞，在此重建之中，實與風格形式共同形成一個雙股的主軸。這兩者間的互補性很強，經常有相互支援的現象。當形式因故無可依據之時，「畫意」便扮演擔綱的角色。在此時刻，承載畫意的文獻成為被詮釋的文本，讓企圖重建畫史者得以跨越在風格形式探索中所遭遇到的障礙。由董源個案所提供的例子即代表著在早期畫史重建中這個途徑的存在意義。但是，這並不意謂著環繞畫意探討的文獻研究便具有絕高的能力解決包括斷代問題內的一切疑難；相反地，《溪岸圖》的個案正顯示著它與風格研究重新合股後所能獲致的新能量。在此理解之下，中國畫史傳統中對文獻的依賴性如何成功地轉化來協助進行畫史的重建與再詮釋的各種問題，便是一個值得思考的方向。

II
多元文化與
文士的繪畫

衝突與交融
蒙元多族士人圈中的書畫藝術

元代文人畫的正宗系統
由趙孟頫到王蒙的山水畫發展

隱逸文士的內在世界
元末四大家的生平與藝術

2–1
衝突與交融——
蒙元多族士人圈中的書畫藝術

一、序論：兩個事件

　　約在1283年左右，蒙元皇室任命的江南釋教總攝楊璉真加在浙東紹興挖掘南宋諸帝攢宮，在江南士人圈中激發了情緒上的風暴。這距離南宋最後一個皇帝投海自盡，只不過四年之久。楊璉真加是來自河西地區藏傳佛教的僧侶，對藏密在江南的傳播頗有貢獻，杭州飛來峰石窟之開鑿即為其具體事蹟。但是，他之發宋諸帝攢宮，卻大傷漢族士人之情感，直至十七世紀，顧炎武還憤怒地指為「自古所無之大變」。楊璉真加不僅發攢宮，且將宋帝遺骨移埋至杭州宋故宮下，並築佛寺其上，以藏傳佛教的厭勝之術，鎮壓南宋帝靈。他又在宋故宮基址之上，建白塔，「下以碑石甃之，有先朝進士題名，並故宮諸樣花石，亦有鐫刻龍鳳者，皆亂砌在地」。他甚至企圖以宋高宗所書《九經》刻石來作佛寺的寺基，因而引起杭州路大批漢族官員的抵制。[1] 對當時大部分的漢族士人而言，楊璉真加的行徑意謂著外來者對漢地文化傳統的污衊，進而摧毀的企圖，自然激起強烈的反彈情緒。這個事件，具體而微地顯示了元初多族環境中文化衝突的一個面向。

　　但是，這卻非蒙元治下中國文化的全相。

　　元代早期另一個值得注意的文化事件發生在1311至1314年之間。與楊璉真加事件大為不同的是此次和諧的文化氛圍，主角則為族屬畏兀兒的廉野雲與代表南方漢族士人傳統的趙孟頫。廉氏家族於元初即由忽必烈的重臣布魯海牙在大都南城營建廉園，園中不僅有水石花竹之勝，其牡丹品類之富，更是馳名京城；廉氏家族在園中舉行的雅集也經常成為大都的文化焦點。其中廉野雲所舉辦的一次萬柳堂讌集，便為時人譽為「一時盛事」。野雲應即忽必烈前期名相廉希憲之弟希恕（廉卜魯迷失凱牙），時已由中書左丞退休家居。他所邀宴的客人除了趙孟頫之外，尚有著名作家盧贄。讌集中歌妓解語花折荷

花而歌〈驟雨打新荷〉，趙孟頫喜而賦詩，並為之作《萬柳堂圖》。[2] 趙孟頫為此讌集所作之圖現雖不傳，但整個事件或有點像北宋末年蘇軾、王詵等人所舉行的西園雅集。李公麟為之所繪的《西園雅集圖》可能便是這個讌集圖的典範依據。《萬柳堂雅集圖》畫上形象雖無法深究，但是，它與中原雅集傳統的關係卻值得注意。相對於楊璉真加的毀壞《九經》刻石，廉野雲的萬柳堂雅集則顯示著非漢族群中菁英階層另一種正面地積極對待漢族文化傳統的態度。它的出現意謂著原屬漢族文化傳統之書畫藝術在蒙元初期仍然扮演著社交網絡中的媒介角色，即使不再獨佔絕高的地位，但基本上並沒有因為其多族的環境而有所改變。事實上，不僅是蒙元初期如此，一直到1368年朱元璋建立漢族政權的明朝為止，書畫藝術的發展反而寫下了史上最精彩的新頁。

由此兩事件觀之，元朝近百年的書畫藝術之發展，可以從參與者之漢與非漢的族群背景之角度來予以勾勒，以求能進一步呈現其在此多族文化脈絡中的各種因應面貌。書畫藝術在中國雖已有近千年的歷史，早已形成一個有特色的傳統，但它在元代時的發展，卻不能無視於因此多族情境而來的環境變化，而走著某種獨立自主的步調。換句話說，藝術風格所涉的各種問題以及回應問題的方案，皆是參與者與其文化情境互動的過程和產品。如此理解的結果才是元代書畫藝術的實質內涵。

二、文化衝突下的否定：遺民的書畫

拒絕接受真實，這可能是帶著夷夏之防的文化人在面對文化衝突時的第一種反應。傳統的歷史論述稱這種文化人為「遺民」，並特別標榜他們不仕外族王朝的道德氣節，有時還刻意強調他們在存續漢文化傳統努力中的象徵性地位。在他們之中，態度最激進的當屬鄭思肖（1241–1318）。他是福建連江人，在宋時為太學生，入元後即隱居蘇州佛寺，拒絕接受元朝之統治。他的詩句「此地暫胡馬，終身只宋民」、「不信山河屬別人」等，都很強烈地表達了那種遺民心志。據說他甚至坐臥不北向，聞北語即掩耳疾走，更顯示了與現實徹底決絕的姿態。[3] 鄭思肖亦以畫墨蘭知名。由存世的《墨蘭圖卷》（圖53）來看，他的風格一反文人習用講究筆鋒變化之長線條以展示蘭葉優雅飄逸之姿的作法，而改成單純的用筆，對稱的佈置，以故示拙樸。[4] 他的書法亦屬如此的逸格。台北國立故宮博物院所藏葉鼎《金剛經》上有他的一段題跋（圖54），可能是他存世唯一的書蹟。字數雖然不多，但已能讓人窺其風格。他的用筆與結字也是故意避去傳統的技巧，直接而單純，十分近似宋元有些禪僧的書風。[5] 這應該與他在太學生時期所學者不同，而是作為遺民之後的一種選擇。正如其墨蘭風格的樸拙，捨棄技巧的「方外」風神正意謂著對政治現實的拒絕。

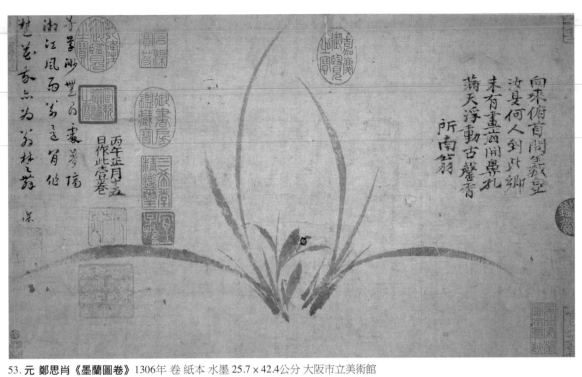

53. 元 鄭思肖《墨蘭圖卷》1306年 卷 紙本 水墨 25.7 × 42.4公分 大阪市立美術館

54. 元 鄭思肖
《跋葉鼎隸書抄本金剛經》
冊 紙本 9.8 × 23.2公分
台北 國立故宮博物院

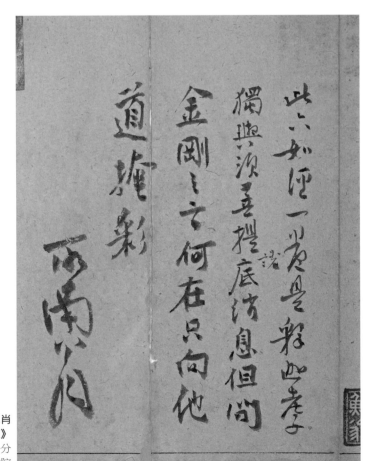

另位「南宋遺民」錢選（約1235–1307前），則顯示出一些值得注意的不同。不似鄭思肖對南宋的深刻眷念，錢選在拒絕現實之際，更帶有一份對自我過去身分的否定。他原是南宋的鄉貢進士，享受過宋末臨安上流社會的隱逸風雅生活。入元之後，他卻焚其儒服與著作，拒絕儒戶的賦役優待，決定放棄士人的階級身分，而在家鄉浙江吳興作一個職業畫家。這個決定不僅使錢選的社會地位降至底層，也使他的生活產生極大的轉變，不再能持續原有的悠閒高雅格調，而必須計較賣畫所得來應付家庭所需，甚至還得費盡心思防堵市場上的贗品影響他的實際收入。不過，他的最大問題倒還不在於生計的艱難，而是身處如此困頓的現實中，卻不能忘懷對隱逸理想的堅持追求。[6]

錢選的繪畫泰半皆在此內外的衝突情境中完成。《秋瓜圖》（圖55）可以代表他職業性的一面。這種作品多數具有吉祥祝福的功能意涵。《秋瓜圖》亦有此成分，其主題之瓜果因為其內多子及枝條蔓延之故，常被用來作為子孫繁衍的祝福。南宋以來草蟲瓜果畫中心的毗陵（今江蘇武進）便有許多職業畫師製作了大量的這類作品，其中甚至有遠銷至日本者。[7]《秋瓜圖》的精緻寫實、細膩處理，也顯示了南宋職業畫中不可或缺的高度技巧，不過他卻刻意地採用輕淡的設色，以示其與一般畫師之區別。此幅上方的自題詩中，即特引用東漢穰侯東陵瓜的典故，再度宣示畫中秋瓜作者實為隱士的真正身分。錢選的這個隱喻是否可為其觀眾所知而認可？看來機會不大。這或許也是造成他心情鬱卒的重要原因。為了消解如此而來的挫折與孤獨感，他創作了另一批山水作品，如《羲之觀鵝圖》（The Metropolitan Museum of Art）、《煙江待渡圖》（圖56）等，藉由寬闊得無法過渡的江面阻隔，與青綠但古拙刻板得不近人世的仙境對照，抒發其隱居理想在現實中的失落，以及只能企求古代高隱同情之無奈落寞。

三、面對新局的調適：漢族士大夫的書畫

鄭思肖書風之「逃於方外」，錢選山水之古拙不類人世，兩者皆意謂著對現實外在世界的拒絕。與之對照之下，趙孟頫與鮮于樞的書畫藝術便顯得十分「入世」，呼應著他們面對元初政治與文化狀態時的基本調適模式。趙孟頫（1254–1322）係宋皇室之後，於1286年被忽必烈徵召入仕，後世因此對他的氣節頗有微詞。他在做此選擇之時，應該也相當明瞭他在道德上所冒的風險。不過，他似乎有著更強的使命感，在面對當時文化衝突激烈，漢文化傳統瀕臨存續的危急關鍵之際，決定盡己之所能去維繫該文化傳統之生命。後來他的仕途大致還算順利，但大部分時間是擔任儒學教育、文學侍從的職務，並沒有政治上的實權。這使得他內心常存歸隱之思，其詩文藝術的主旨亦皆在此。國立故宮博物院所藏《鵲華秋色圖》（圖57）即是如此的表現。

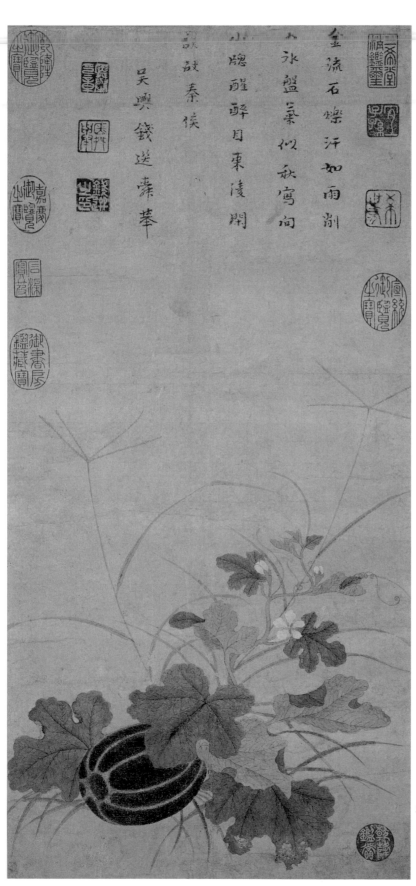

55. 元 錢選 《秋瓜圖》
軸 紙本 設色
63.1 × 30公分
台北 國立故宮博物院

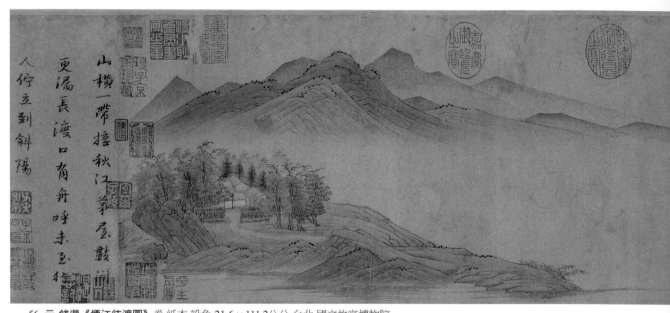

56. **元 錢選《煙江待渡圖》** 卷 紙本 設色 21.6 × 111.2公分 台北 國立故宮博物院

《鵲華秋色圖》作於1296年初，係他自山東濟南離職後返鄉為其舊友周密所作。
濟南為周密祖籍所在，但從未親至。《鵲華秋色》即以濟南附近華不注山、鵲山景觀為
主，畫其恬靜之平野鄉景。此山水雖有實景依據，但重點又在於以其筆法作古意的探
求。其風格一反南宋精於捕捉山水浪漫詩情的水墨描繪作法，而改以唐代簡樸構圖、五
代董源的平淡形象為基模，而用其出自中鋒、圓轉綿長而有起伏，可謂與楷書運筆相通
的用筆來予以詮釋。在其筆法的詮釋下，原本古拙的形象佈陳，產生了因線條交錯而得
的律動，乾筆淡墨也滋生一種平淡和暢的韻致。齊地山水與古代典範兩者都因此而得到
全新的內涵與表達。《鵲華秋色》此時已不僅是齊地風光的描寫，它亦無過去山水畫中

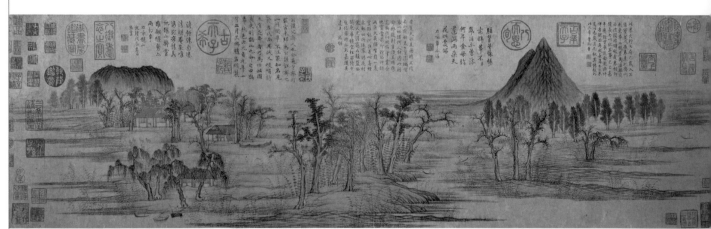

57. **元 趙孟頫《鵲華秋色圖》** 1296年 卷 紙本 設色 28.4 × 93.2公分 台北 國立故宮博物院

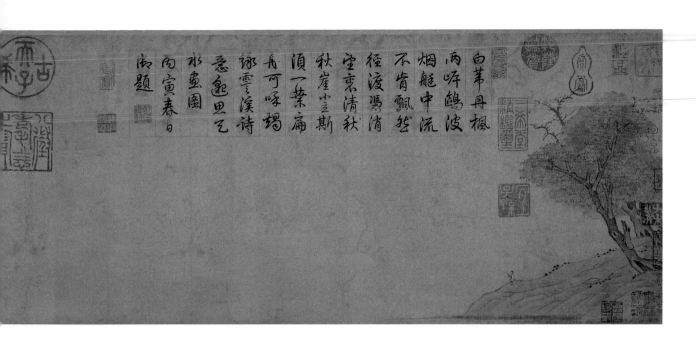

光線與空氣的表現，而成為超越現實的時空，溫雅和暢而又古意盎然的理想世界。這一方面意謂著召喚周密歸來的夢境故鄉，也是趙孟頫本人在政治上無所施展之際，困頓心靈的寄託。在此，他所試圖創造的古典形範的新生，或許也可視為一種對他在政治上無力達成之文化救贖使命的實踐。

趙孟頫亦常以水墨畫竹石。這基本上來自於北宋蘇軾等文人典範的發明，不過趙孟頫則在描繪上使用了書法的概念，使之更能脫去自然形式的束縛。「石如飛白木如籀，寫竹還需八法通」，正是他對這種筆墨風格的自我說明。然而，他之所以多作水墨竹石，還有意涵功能上的考量。因為墨竹的寓意高潔，最適合於作個人節操之宣示，有時再配上經歷滄桑而不摧不折的枯木與岩石，亦可歌頌長者的堅貞而不朽之生命，這種竹石畫在元初的士人社交圈中自然成為合宜的禮物。[8] 而且，透過這種禮物的交換，參與者不僅彼此溝通著對此價值的認同，且能進一步產生一種與蘇軾等人所建立之文人傳統同為一體的榮譽感。由此角度觀之，竹石畫在元初對漢族士人階層的維繫確能產生某種內在凝聚的作用，作為南方漢族士人之代表的趙孟頫，無疑地是此發展的核心所在。這在當時多族文化仍不免時有衝突的情勢中，也可視為趙氏實踐其文化使命之積極作為。

竹石主題在趙孟頫的帶動下，很快地成為士人圈中的流行。它的運用尤其常見於公餘的生活領域之中，標示著他們對精神面價值追求的尊崇。其影響甚至及於其居於家中內院的女性之生活空間中。管道昇（1262–1319）所作之《煙雨叢竹》（圖58）即是此中倖存的例子。管道昇是趙孟頫的妻子，亦以墨竹見長，曾以之進呈仁宗，頗得讚賞。[9] 此卷則係她為另一官員女眷稱楚國夫人者所作，地點在碧浪湖舟中，看來正是兩位夫人

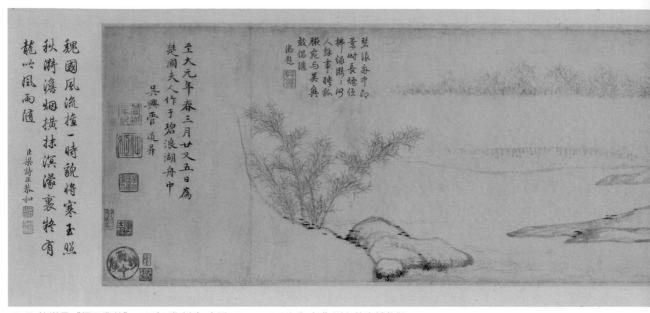

58. 元 管道昇 《煙雨叢竹》 1308年 卷 紙本 水墨 23.1 × 113.7公分 台北 國立故宮博物院

結伴出遊的遣興抒懷的產物。《煙雨叢竹》雖與一般竹石圖有別，但作修竹叢聚，旨趣亦相去不遠。只不過又將之置於煙雨迷漫的蜿蜒溪流之畔，更增追求恬淡，超越塵俗之生活情境的意思。如此之企望，正似《鵲華秋色》，顯然在當時已形成士大夫對理想家居生活之共識。即使他們選擇了在充滿衝突可能的多族政治環境中謀求生計，回歸平淡如隱士般之家居，似乎變成勉強但必要的心靈慰藉。

　　像趙孟頫這種在形跡上與現實妥協，但求內心上予以調適的士人，在元初佔著相當大的數目，而且是文化界中的主流。由於在政治上的表現受到了實質的限制，文學與藝術工作的成就反而成為他們生活之重心，也是他們爭取社會聲名之所繫。除了繪畫之外，趙孟頫亦將書法視為他的事業。原來他早年所書仍保有濃重的南宋皇室的氣息，頗近於宋高宗的風格，但其後則力追二王典範，以其兼具圓柔與緊勁的用筆，重釋王書的風神。他曾於北上大都途中，一再臨寫《蘭亭序》，並作《蘭亭十三跋》（東京國立博物館藏）記其心得。它不單純只是跋

59. 元 鮮于樞《書透光古鏡歌》 部分
冊 紙本 30.5 × 19.8公分
台北 國立故宮博物院

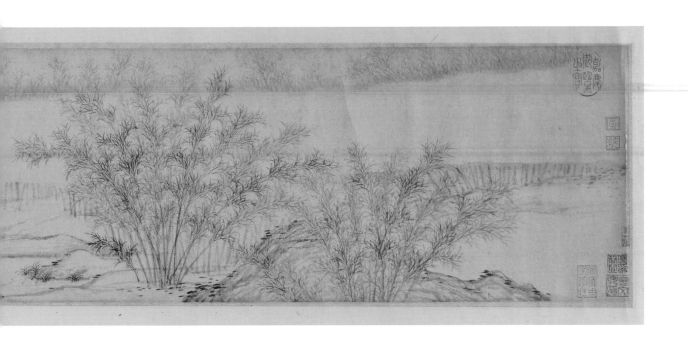

語,亦是以其含蓄優雅的王書新形式來與原典範相抗衡,企圖以此對典範的再生與復興,奠立他自我的書史地位。趙孟頫的友人鮮于樞(1256-1302)亦由復古取徑,並以其書法成就在士人圈中得到極高的聲響。鮮于樞是河北漁陽人,但後半生皆留在江浙為官,仕宦經歷實未見突出,如果不是他的書法,或許早就被歷史淡忘。他的《書透光古鏡歌》(圖59)及《論草書帖》(即《趙孟頫鮮于樞墨跡合冊》中的第四幅,圖60)可以讓人一窺他在楷書與草書上的表現,基本上皆可見其對晉唐古法之用心轉化,並特顯出一種來自北方書法傳統的雄健之氣。[10] 他在論草書時即著重古法之關鍵地位,故在自己

60. 元 鮮于樞《論草書帖》山自《趙孟頫鮮于樞墨跡合冊》 第四幅 26.9 x 53.6公分 台北 國立故宮博物院

僕自幼小學書之餘時時戲弄小筆然
於山水獨不能工蓋自唐
以來如王右丞大小李
將軍鄭虔父子之流絕筆迄今不復見
代有開董巨二米以來
僕所作者雖未敢與古人比較然
自謂少異耳因野雲索畫故書其末簡

62. **元 趙孟頫《雙松平遠》卷 紙本 水墨 26.9 × 107.4公分 紐約 大都會美術館（The Metropolitan Museum of Art）**

61. **元 趙孟頫《趙孟頫鮮于樞墨跡合冊》第三幅 24.5 × 45.5公分 台北 國立故宮博物院**

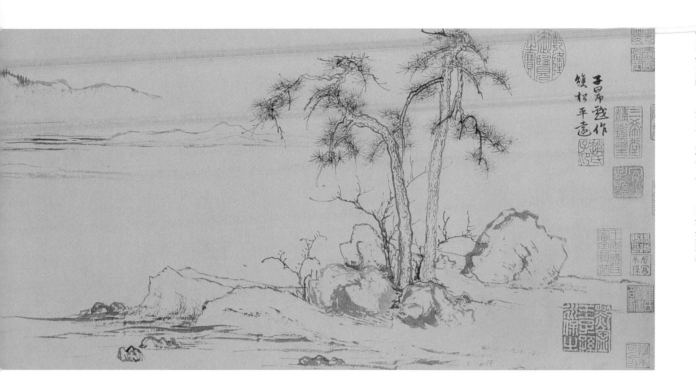

的狂草風格上，力求超越唐代張旭、懷素的狂逸，重現晉人的優美風度。鮮于樞與趙孟頫的交往，一方面有著在書法上的同志因素，另一方面則是因為兩人共有的蒐集古物的熱誠。《墨跡合冊》中前幅的趙孟頫書蹟（圖61）便有二人間的鑑藏書畫心得之交換。他們在書法藝術上的復古追求實際上亦是其收藏活動的根本動機。當藝術成為個人不得不選擇的事業，收藏的意義也變得重要起來，不是一般視之為「遊戲」或「癖好」者所可比擬。

當趙孟頫等人致力於古典傳統之復興與再生之際，他們並未拒絕與周圍的非漢族人士來往。趙氏本人參加廉希恕之萬柳堂讌集即為一例。他的《雙松平遠》（圖62）亦為廉希恕所作。畫中趙氏以其如行草、飛白的書法性用筆，重新詮釋山水畫中的李郭傳統，並以之為能得古人精義。他在畫後題識自云：「（山水畫）五代荊關董范輩出，皆與近世筆意逈絕，僕所作者，雖未敢與古人比，然視近世畫手則少異耳。」語雖謙遜，但其能獨接五代典範之後（正如李郭接續荊關董范），自豪與自信之意，溢於言表。[11] 這不僅是夫子自述，也是他向廉希恕所作的理念宣示，似乎預期著廉氏的共鳴。如此觀之，這也可視為其向色目士人爭取認同，向漢族圈外傳播士人文化理想的一種努力。

四、新的中介者：非漢族人士的藝術贊助

對趙孟頫與鮮于樞所代表的士人類型而言，漢文化傳統中的書畫藝術不僅是他們凝造內聚力的手段，亦是向外擴散的重要憑藉。然在元代初期，內聚之功大致仍超過擴張之效，這畢竟是由於漢與非漢族群間文化差異性的存在，無法立刻消解之故。而隨著時間的推展，情況漸有改變。尤其到1315年元朝恢復科舉之後，蒙古、色目人仕宦子弟在蔭襲之外，另外獲得一條入仕的管道，[12] 吸引了相當數量的非漢族人士學習漢族的文學與經術，甚至更多面向的藝術文化。這個趨勢使得中國文化界的運作產生了值得注意的變化，其中最明顯的部分即在漢族士人藝術價值之擴散面的日益突出。它可以由繪畫作品在社交脈絡裡的運用來進行一些觀察。趙孟頫雖曾作《雙松平遠》贈廉希恕，但尚不能算是常例。他大部分畫作的受贈者都還是如周密的江南文士友人，較南人在政治上更有權勢的北方漢人士大夫則是另一部分，非漢族人士參與者較少。皇室曾召他寫佛經，[13] 但那似乎意不在推崇其藝術成就，反倒以宗教的考量為先。這種情況，到了1320年代以後大為改觀，非漢族人士的參與成為繪畫製作活動中非常重要的因子。上自蒙古皇室，下至在野的色目士人，一再地以贊助或推薦者的姿態出現在相關的活動之中，而此期中幾乎所有重要的漢族畫家皆受其惠。換句話說，由1320年代至1350年代動亂蜂起之前，如果沒有這些非漢族「中介者」的運作，此期繪畫之所以發展，幾乎是無法想像的。

這些新的中介者中，權勢最大的當非皇室莫屬。其中最為引人注意的是元文宗圖帖睦爾（1328–1332年在位）。他不僅在宮廷中成立奎章閣學士院，收納了許多不同族屬的儒士學者參與政府的儒政工作，而且編成《皇朝經世大典》，堪稱創造了元朝宮廷文化之另一種高峰。他的提攜文藝，早在未就位前於金陵為梁王時已經開始，後來在即位後仍對金陵之文化活動有所影響。金陵大龍翔集慶寺的修建即為圖帖睦爾的文建成果之一。許多南方畫師都被徵召參加此寺中的壁畫製作，其中唐棣（1287–1355）與王淵二人最為知名，他倆後來不凡的繪畫事業可說是與其在大龍翔集慶寺的經歷息息相關。雖然大龍翔集慶寺的壁畫今已不存，但其中唐、王二人的作品仍可由現存的一些畫蹟來推知一二。

唐棣的《霜浦歸漁》（圖63）成於1338年，距他為大龍翔集慶寺作壁畫的時間不超過十年。此畫亦為適於壁屏之用的立軸，畫上巨大的李郭式松石雄踞正中，其後則有比例甚大的三位漁夫，欣悅地扛者似「罶」等的漁具，顯示著康樂的風俗情境。此景正是《詩經》〈魚麗〉一章所歌頌的承明意象，其李郭風的山水部分亦與北宋郭熙《早春圖》（國立故宮博物院藏）所示的「帝國山水」有相通之處，兩者搭配之下，正是在透過完美庶民生活來呈現一個理想的政治圖像。[14] 王淵的《松亭會友》（圖64）也近似《霜

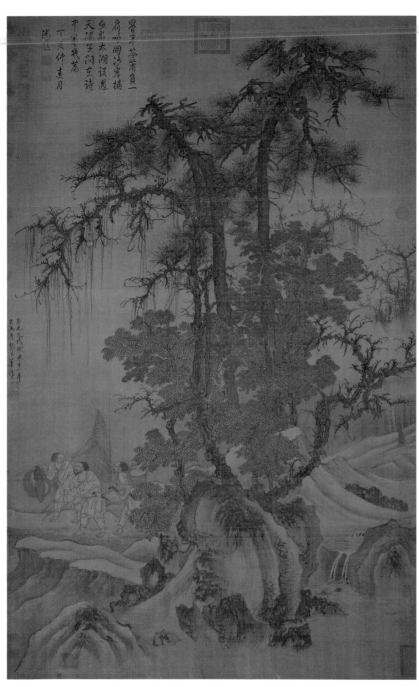

63. **元 唐棣《霜浦歸漁》**
1338年
軸 絹本 淺設色
144 × 89.7公分
台北 國立故宮博物院

浦歸漁》，亦以前景居中的李郭風格巨松為主角。其後所配之松亭文會，岸邊待發之舟船，以及更前方之廣大江景，原係南宋以來送別圖之固有圖式，[15] 但在此正中巨大松石的主宰下，全圖另加呈現了天下承平的理想意象。《松亭會友》雖不見得適合作寺院壁畫之想像，但王淵所作之山水壁屏應該距此種李郭風格不遠。傳統畫史中雖多記載唐棣、王淵二人皆曾受趙孟頫指授，但由此看來，他們的風格與趙孟頫《雙松平遠》之關係甚微，倒與原來北方盛行的李郭山水巨障較為接近。這個現象在一定程度上顯示了圖

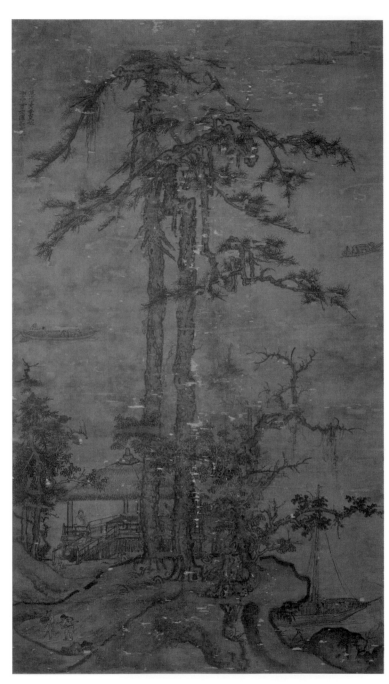

64. 元 王淵《松亭會友》
1347年
軸 絹本 水墨
86.9 × 49.3公分
台北 國立故宮博物院

帖睦爾之作為贊助者在實際創作中所起的帶動作用。

　　不過，就中介者影響力的廣度而言，1320年代以後較為大量地出現的蒙古、色目士人的地位可能要超過人數有限的皇室成員。例如受知於文宗的文士學者柯九思雖在奎章閣中擔任活躍的角色，在書法與繪畫的收藏上給予圖帖睦爾許多指導，但他自己的繪畫藝術之得到當代的推崇，實有部分賴高昌人號為正臣者的中介。正臣應即阿魯輝，他在1331年任職於秘書監，至1333年遷禮部尚書，**16** 算是柯九思在大都時的同事。他倆的交

情不僅來自於職務上的關係，而且因為二人對書畫藝術共有的熱衷。柯九思曾為正臣所藏之蘇軾《枯木疏竹圖》及《墨竹圖》作跋，跋中即稱之為「高昌正臣」，可見其族屬，而此時柯九思正任職於奎章閣學士院為鑑書博士。[17] 國立故宮博物院所藏《晚香高節》（圖65）有畫家款書「五雲閣史為正臣作」，亦即柯九思此期中畫贈阿魯輝者。《式古堂書畫彙考》中尚著錄一件柯氏之《古木竹石圖》，亦存相類之款。[18] 由此或可想見阿魯輝所受柯氏贈畫可能為數不少，他後來貴為禮部尚書，經由他的收藏與推介，柯九思的藝術聲望應該可以因之得到相當可觀的宣傳效益。

阿魯輝不僅贊助柯九思的藝術，可能也是另位山水畫家朱德潤重要的支持者。國立故宮博物院所藏朱氏《松澗橫琴》扇面上仍存「正臣家藏珍玩」一印，即為此贊助關係的證明。朱德潤之得以入仕，原來是經由瀋王王璋的推薦。王璋實為高麗忠宣王，是高麗國王忠烈王與元世祖忽必烈女兒齊國大長公主的兒子，本人亦娶顯宗女兒薊國大長公主，在當時的政壇上頗有權勢。他的支持，對於朱德潤的藝術聲望，肯定有絕對性的作用。瀋王在1320年失勢之後，朱德潤在藝術上的贊助則轉向其他高級官僚，其中大部分都是非漢族人士。例如他在1322年向英宗獻《雪獵圖》便是由集賢大學士泰思都、學士顓哥識律所推薦。這兩個人可能都是蒙古人。另外，朱德潤的文集中也提及若干位他贈畫的對象，其中有三韓相國朴公與八札御使，前者應屬高麗，後者如非蒙古則為色目。[19] 他們與阿魯輝、泰思都等人可謂形成了一個非漢族的贊助群體，為朱德潤的藝術扮演著向外推介的角色。

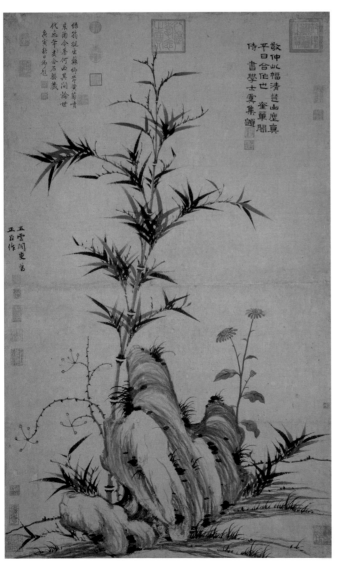

65. 元 柯九思《晚香高節》軸 紙本 水墨 126.3 × 75.2公分 台北 國立故宮博物院

　　蒙古、色目人士的贊助書畫藝術並不僅止於大都的宮廷文化圈中，連江南地區也十分普遍。他們所贊助的對象亦由如柯九思、朱德潤等士大夫擴大到在野的文人藝術家。這種現象在1320、1330年代起便顯得十分突出。居於松江的隱士曹知白（1272–1355）即為其中一個值得注意的例子。曹氏出身永嘉大族，家境富饒，早年曾向地方政府獻策，參與松江之水利工程建設，後於1302年得授昆山教諭，但不久即辭去，北遊大都，南歸後即隱居不出，以讀易、窮究黃老之學為事。後人由其經歷，常譽之為高士。這或許易於讓人誤以為他會是如錢選、鄭思肖不願面對多族現實環境的隱士，實則不然。曹氏現存國立故宮博物院的兩件山水畫，居然全係為非漢族的贊助者而作。他的《雙松圖》（圖66）作於1329年，自題中即云：「遠寄石末伯善，以寓相思。」此石末伯善即石抹繼祖（1281–1347），為契丹人，係蒙元亡金功臣石抹也先的玄孫，曾從故宋進士鄞縣名儒史蒙卿讀書，1307年襲封海上萬戶府副萬戶，他受此畫時則已辭職移居台州，朝廷雖欲再召管理海事，但仍執意辭授。曹知白此圖會以李郭風格作巨碩雙松，應是以此象徵圖像讚美石抹繼祖的偉岸絕倫，方待大用。曹氏於二十二年後的1351年又作《群峰雪霽》（圖67），此則為贈號「懶雲窩」者。「懶雲窩」實為阿里木八剌之齋名，其人族出西域阿里，曾官平江路總管府達魯花赤，後辭官隱居蘇州東北隅。阿里木八剌與其父阿里耀卿皆以善曲知名，今日《全元散曲》中仍存其作。散曲於元代社會中最為流行，阿里木八剌既精於此，可見他在蘇州地區的文化界中必定是個活躍的人物。《群峰雪霽》亦作李郭風格，但以雪景寫其孤高拔俗之意，稱美阿里木八剌的高士人格與生活。石抹繼祖與阿里木八剌皆為退官家居之隱士，雖非屬漢人，但顯然都能充分領略曹知白的畫意。這再加上他們較漢人為有力的身分與社會地位，對曹知白藝術的推薦能力，自非一般江南的漢族士人所可比擬。

　　曹知白的這兩件藝術作品的贊助現象，具體而微地提示著文人書畫藝術在江南的發展似乎相當依賴如阿里木八剌的非漢族官紳。相對於趙孟頫那個時代之仍以南籍人士為管道的情形而言，這些非漢族中介者之活躍狀況，的確是個新而值得注意的現象。它的活力，大致上至1350年左右仍持續不墜。趙雍（1290–1360至1364間）在此可算是個值得注意的個案。趙雍是趙孟頫的次子，以父蔭入仕，官至集賢待制，同湖州路總管府事。他的書畫都有家學，又是「王孫」身分，很受時人推重。然而，由其所存畫蹟及相關文字看來，他的藝術聲望，也離不開一些非漢族官員或士人的鼓吹。成於1352年的《駿馬圖》（圖68）雖未明指受畫者姓氏，但由趙雍妹婿王國器在畫上所寫〈畫馬歌〉稱畫主為「元卿相公」，可知此人應是孛顏忽都。孛顏忽都係蒙古人，為1327年的進士，官至江浙省宣政院判。1352年受贈《駿馬圖》時，正因江南紅巾亂起，受命總制浙之三關。在《駿馬圖》上，趙雍即在具有古意的青綠山水中置駿馬數匹，且特別運用居其正

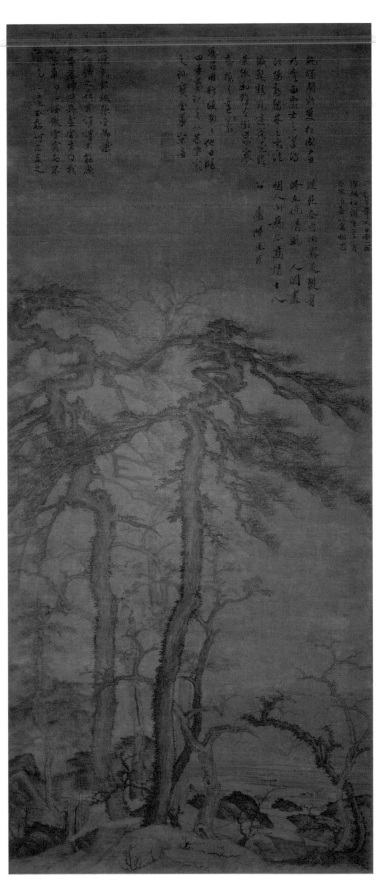

66. 元 曹知白《雙松圖》
1329年
軸 絹本 水墨
132.1 x 57.4公分
台北 國立故宮博物院

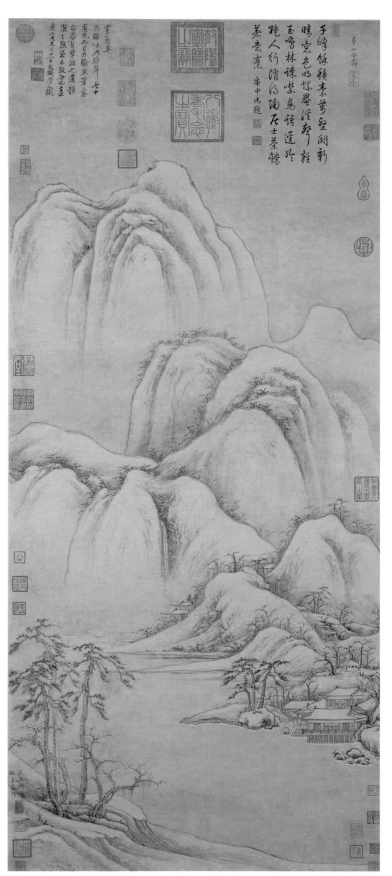

67. **元 曹知白《群峰雪霽》** 1351年 軸 紙本 水墨 129.7×56.4公分 台北 國立故宮博物院

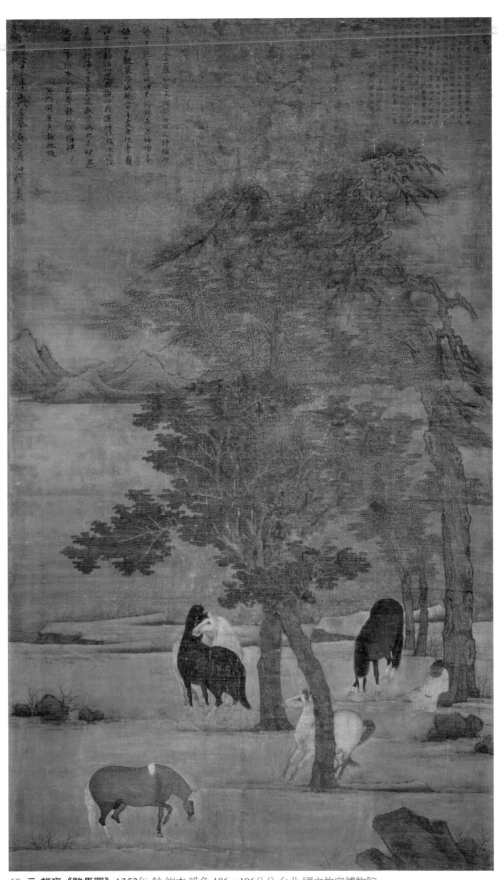

68. 元 趙雍《駿馬圖》1352年 軸 絹本 設色 186×106公分 台北 國立故宮博物院

中的「揩癢馬」所具有渴望重回戰場報國立功的寓意，來預祝孛顏忽都能在這個新的平亂任務中得到輝煌的成功。[20] 孛顏忽都收到《駿馬圖》後便邀請文士劉庸與王國器為其題跋，其中王國器的〈畫馬歌〉即以「只今淮甸塵飛揚，安得致此真乘黃，臂槍挽弓三石強，金作僕姑射天狼，功乘歸牧華山下，賣劍買牛禾滿野，聖壽萬歲歌太平，河清海晏銷甲兵」作結，以文字的形式呼應著趙雍的畫意，更增畫作之光彩。在書畫作品上邀名士題詠以增其價之行為，自宋代以來即流行於中國文化界中；孛顏忽都此舉則意謂著較前舉數例非漢人畫主更為積極地參與既有之藝術運作模式之中。而其為蒙古地方要員的身分亦為其成效提供了有力的保證。

　　趙雍的藝術不僅得到如孛顏忽都之畫主的宣傳，有時也通過轉贈的方式擴大其聲名的範圍。在括蒼名士陳鎰的《午溪集》（有黃溍1342年序）中收有一詩，題為〈題院判石末公見惠趙仲穆《雙馬圖》〉，可視為此模式之代表。[21] 此畫雖然不傳，但由陳鎰題詩的內容，可知畫意在彰顯對一番「英雄事業」的期待。然而，更值得注意的則是「院判石末公」在此運作過程中的參與。此石末公究為何人，不易確認，但由其姓氏來看，應是如石抹繼祖的契丹人。他或許也曾是此《雙馬圖》的主人，但此時則更扮演著中介者的角色，在將趙雍作品傳遞出去之際，亦擴大了趙雍的觀眾群。作為吳興公子的趙雍，是否非得仰賴此種非漢族的中介之力不可，才能建立其聲名？這或許不易完全肯定。但事實上，如孛顏忽都及石末公這些中介者，因其社會階級之優勢，而在趙雍聲望的形塑過程中產生過積極的推力，這是不容否認的。

　　趙雍的繪畫，尤其是馬圖，隨著聲望的提昇，竟然出現了某種可稱之為「市場需求」的現象。這種現象本來較常見於職業畫師的工作之中，他們會在稍有名氣後，應買主所求，一再複製其所賴以成名的少數主題，以供市場所需。趙雍雖非以賣畫維生的職業畫師，但其繪畫工作中亦見此種近乎複製的現象。國立故宮博物院所藏《春郊遊騎圖》（圖69）或為其中倖存之例。此畫作一貴人攜弓乘馬立於大樹下，昂頭上望樹梢。其安排與北京故宮博物院所藏之《挾彈遊騎圖》幾乎全同。趙雍所作此主題之畫作，當時顯然不只兩件；從時人詩文集之題詠中，至少還有六件這種作品，標題或作《馬上挾彈》，或寫《游騎挾彈》，但其圖像表現皆屬同類。[22] 如此一畫多本的現象足可讓人想像趙雍此題材廣受歡迎的程度。而其之得以如此，除了彩衫貴人及桃花馬之精美形象外，尚與其畫意之深寓勸誡有關。北京本《挾彈遊騎圖》上有時人迺賢（1309–1368）題詩，詩末所云：「墮卵覆巢非厚德，蓬肉區區味何益，鶵雛多生碧梧枝，少年慎勿輕彈射」，[23] 便是在告誡貴游子弟的奢淫行為。這種道德規諫性的繪畫，確實頗為適合當時上層貴冑家庭之用，對於源出習好射獵的游牧民族的貴游子弟，尤其具有針對性。可是，這會是趙雍對異族統治階層的批判或暗諷嗎？實未必然。由《挾彈遊騎》圖的明顯

市場需求來看，非漢族的上層社會中顯然對此勸誡的教育性頗有認同。北京本的題詩者迺賢即為出自中亞楚河、伊犁河流域的葛邏祿氏（即哈剌魯），是元代後期的著名色目詩人。他出身世家，於1363年任翰林國史院編修。在《挾彈遊騎圖》畫成的1347年，迺賢正在大都，雖未有官職，但在上層階層中相當活躍，曾隨皇帝的巡幸隊伍去過上都，努力尋求著任官的機會。[24] 北京本的畫主極可能不是迺賢，而是他在大都所結交的某個更有權勢的蒙古、色目貴胄家庭。他們對《挾彈遊騎》畫意的態度應與迺賢基本一致才是。經由這個畫意的溝通，迺賢與畫主家庭在趙雍藝術名聲的形塑過程中，因之亦產生了一定程度的中介作用。

色目詩人迺賢在大都期間（1346–1352）還結識了會稽詩人王冕（？–1359）。王冕至大都也是為了尋求入仕之管道，而其畫梅之藝術在此過程中也扮演了一部分程度的輔助角色。他的墨梅多作頂部半株，以濃黑帶飛白效果之主幹、細緻彎弧的枝梢，在或上聳、或下懸之角度中，呈現萬蕊千花的妙趣。國立故宮博物院藏《南枝春早》（圖70）即為此種風格的典型。它雖作於1353年，距王冕自大都南歸已有五年之久，但風格上並無根本的改變，似乎連畫上的題辭亦仍保有承續的關係。《南枝春早》上的題詩末聯作「疏華箇箇團冰玉，羌

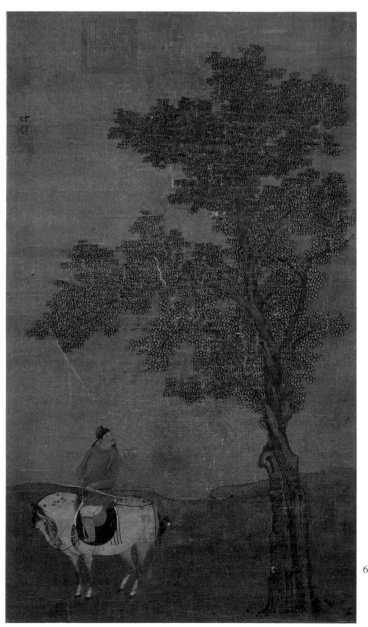

69. 元 趙雍《春郊遊騎圖》
軸 絹本 設色
88 × 51.1公分
台北 國立故宮博物院

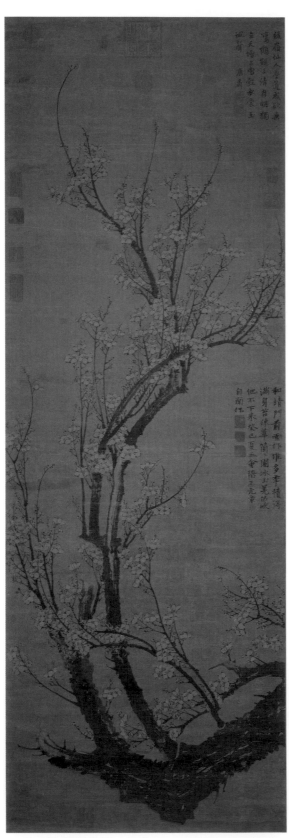

70. 元 王冕《南枝春早》1353年
軸 絹本 水墨 151.4×52.2公分 台北 國立故宮博物院

笛吹他不下來」，應是他本人頗為自喜自豪的句子，故一再地書寫、變奏。他的傳記中曾記他在大都時，「題寫梅張座間，有云『花團冰玉，羌笛吹不下來』之句，見者皆縮首齰舌，不敢與語」，[25] 其句即與《南枝早春》末聯大致相同。不過，傳記中所記觀者之反應，「不敢與語」，卻是後人的過度詮釋，以為此句表達了王冕反抗北方異族統治的心志。其實，羌笛與梅花在中國詩詞傳統中早有密切關聯。李白〈青溪夜半聞笛〉就有「羌笛梅花引」之句。此蓋因古笛曲中有名「落梅花」者，故李白在〈與史郎中欽聽黃鶴樓上吹笛〉才說「江上五月落梅花」。王冕詩中「羌笛吹他不下來」畢竟只是借用了「落梅花」曲名來幽一默，實在沒有什麼民族主義的微言大義在內，否則他斷然不敢將此詩到處題寫在他頗有市場性的墨梅圖上的。

王冕題詩「羌笛吹他不下來」之句，無疑地可以增加他墨梅畫的觀賞趣味，這對它的普受歡迎，應有具體的作用。對於這層趣味，當時一些非漢族的士人之中亦不乏知音者，其中任秘書卿的泰不華（1304–1352）即為王冕在大都最主要的支持者。泰不華為蒙古伯牙兀台氏，是1321年的左榜狀元，其人不僅師事名儒周仁榮、李孝光而有儒學，在詩、詞、書法上也有很好的造詣。[26] 王冕在大都時便

館於泰不華家，據說當時「翰林諸賢，爭譽薦之」，由之可以想見泰不華作為中介者所起的巨大效能。泰不華後來轉任南方官職，於1352年卒於方國珍之亂。這一年正是趙雍為孛顏忽都作《駿馬圖》以祝其平紅巾成功的時刻。孛顏忽都與泰不華並未達成平亂之任務。這兩位1320年代科舉出身的蒙古士人在書畫藝術上所扮演的中介者角色，事實上證明了無法在元末的動亂環境中繼續發揮作用。

五、新的作者：非漢族書畫家的藝術

從1320至1350年代初這段期間，中國的書畫藝術之推展不僅受惠於非漢族人士之中介，而且因為有他們融入士人圈而得到一批新作者直接參與創作，擴大了形式表現的成就。書畫藝術本為漢族文化傳統之特殊內涵，元時進入中國的諸多民族之文化中雖亦有文字、圖繪之事，終究與中國所謂書畫大為不同。非漢族士人此時在融入中國之士人文化的過程中，對其書畫藝術的態度大致皆經歷認同與學習的階段，反而罕見直接以其固有之書寫與圖繪來進行詮釋的現象。類似十七世紀郎世寧那種以西入中的手法，基本上在蒙元時期並未出現。這意謂著蒙古人、色目人對融入原來士人文化的積極主動態度，此亦為其得以對書畫藝術進行全面而深入的學習之根本。而因為有此全面而具深度的學習，一批出身非漢族之新的書畫家於焉產生。

最能顯示這個學習階段的種種狀況者當屬元初的畫家高克恭（1248–1310）。高克恭字彥敬，先祖是西域的回回人，他的父親則是著名的儒者，早為忽必烈所知，可謂是出自雙重文化背景的書香門第。高克恭的繪畫生涯，據說是在他四十二歲後在南方任職時才開始的，在此期中他也結識了許多南方的書畫家與收藏家。大概是從他的這些朋友中，他開始接觸到南宋的米家山水畫，並以之為學習的對象。國立故宮博物院藏《春山晴雨》（圖71）便可作為此風格的代表。畫中作雲霧迷漫的遠岸山景，峰巒造型簡拙，遠樹及山上的植被出以橫點，皆係取自米家山水的語彙。不過，《春山晴雨》較之原本的米氏風格而言，亦有些不同，尤其是在山體的結構上，顯得較重前突的塊體感，不似米家之作單純的片狀平面。這可能是他摻入了北方系統山水風格的結果。看來在他習畫山水的過程中也有得自北方畫家的指導。在他的眾多南方友人之外，河北薊丘的李衎（1244–1320）應該也是他藝術上的導師，其重要性或許更要超出他人之上。《春山晴雨》即為高克恭在1299年為李衎所繪。

作《春山晴雨》十年之後，高克恭再作《雲橫秀嶺》（圖72，1309年）。在此畫的左上角，李衎就以指導者的姿態寫道：「予謂彥敬畫山水，秀潤有餘，而頗乏筆力，常欲以此告之，遊宦南北，不得會面，今十年矣，此軸樹老石蒼，明麗洒落，古所謂有筆有

墨者，使人心降氣下，絕無可議者。」李衎所批評的「秀潤有餘，而頗乏筆力」，似乎正是《春山晴雨》的大體風格。它到了《雲橫秀嶺》時，山巒的塊量體則大為增強，呈現了如北宋巨障山水的氣勢，可謂創造了一種融合南北風格的新山水。由高克恭的發展來看，他的途徑確與趙孟頫者有明顯的差別。在趙孟頫的復古事業中，米家山水實未曾扮演重要的角色；趙孟頫雖對五代北宋的的董巨、李郭典範熱心地予以再詮釋，高克恭則似乎對之頗為漠然。相反地，《雲橫秀嶺》的用筆皴染卻呈現一種極為直接、毫無格法規範的描述。他在那些乍看近似董源的山石坡岸形式中的皴擦交代，細觀之就無趙孟頫《鵲華秋色》中所使的清晰「披麻」模式，而顯得近乎素描。這種區別指示著高克恭之作為書畫創作之新參預者在學習傳統之際所具的非傳統質素。

　　高克恭山水畫中所帶有的素描質素，可能是與他的學習傳統同步產生，而非逐步發展出來的晚年風格。素描在山水畫中的運用，常與實景寫生有關。高克恭在他藝術生涯的早期便有此類作品，而且吸引了許多南方士人的注意。文獻中知名的《夜山圖》即是其中的代表。此圖現已不傳，但由著錄上可知其後有趙孟頫以下二十九家時人題跋，其中徐琰者題於1294年，可知畫成於同年或稍前。此《夜山圖》係高克恭某夜登當時江浙行省照磨李公略建於吳山之巔的樓閣，俯瞰錢唐諸山，援筆而為的實景寫生畫。夜景山水固然是個創格，不過《夜山圖》的形式樣貌，亦非全然無跡可尋。如果根據徐琰的跋語及其後〈錢唐夜山圖歌〉，高克恭此圖乃是對由吳山之頂俯瞰所見的即刻描寫，其形象應極接近南宋李嵩所作的《西湖圖》（上海博物館藏），不僅呈現著相似的鳥瞰式山水橫卷結構，而且在描述物象時具有

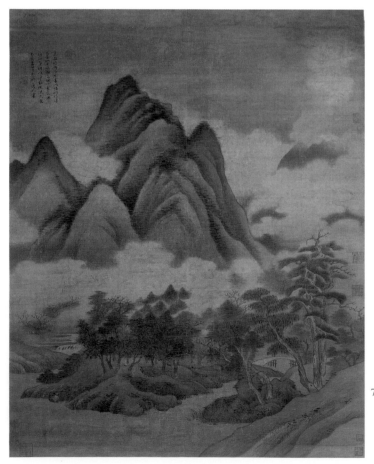

71. 元 高克恭《春山晴雨》
1299年
軸 絹本 淺設色
125.1 × 99.7公分
台北 國立故宮博物院

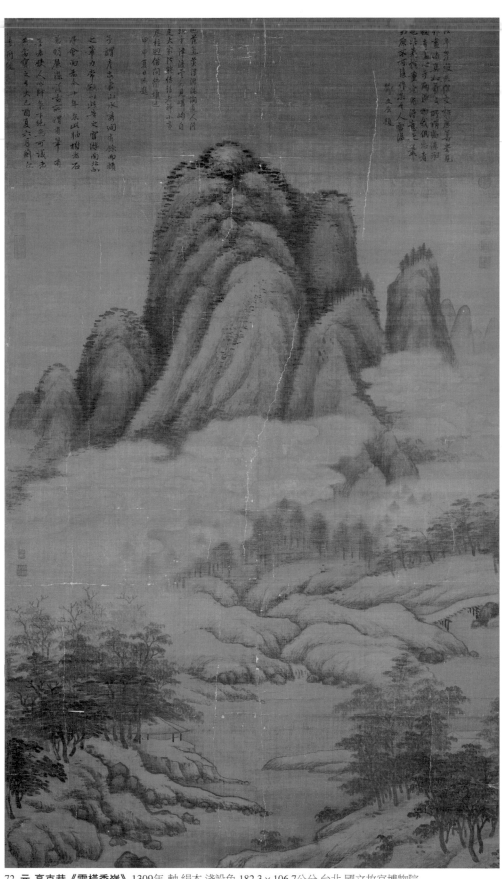

72. 元 高克恭《雲橫秀嶺》 1309年 軸 絹本 淺設色 182.3 × 106.7公分 台北 國立故宮博物院

放棄既成格法，改採直觀素描的現象。²⁷ 類似《夜山圖》的這種實景寫生山水畫，雖然不能說是高克恭的發明，而是中國山水畫傳統中原有的類型，但它顯然從未居主流地位。像《西湖圖》的作品，實際上也流傳得很少。它在原有的傳統中經常在取得高知名度後立即衍化成模式性的表現，而失去其實景及技法上的特徵。南宋以來《瀟湘八景》的發展就是如此軌跡的典型例子。從高克恭之作《夜山圖》來看，這種狀況到了元初這個時候，似乎有了轉變。對於如高克恭這種非漢族的山水畫界之新作者而言，實景與素描山水可能較諸趙孟頫所追求的「古意」更有吸引力。

高克恭可算是非漢族參預中國書畫世界的先鋒。到了1320年代以後，隨著蒙古、色目士人數量的增多，非漢族中介者活動的日益蓬勃，他們親自投入創作的頻率也日益提昇。薩都剌（約1300–約1350）是此興盛期中最為耀眼的明星。他與高克恭同屬回回，父祖皆以武功受知於忽必烈，英宗時奉命鎮守晉北。薩都剌本人則善於文詞，為1327年進士，但似乎沒有做到什麼高位。倒是他的詩詞造詣極高，有《雁門集》傳世，時人干文傳為《雁門集》作序時，即評其詩云「豪放若天風海濤，魚龍出沒，險勁如泰華雲開，蒼翠孤聳；其剛健清麗，則如淮陰出師，百戰不折」，可見其所得之高度推崇。²⁸ 他傳世的唯一畫作《嚴陵釣臺》（圖73）也印證著他在書畫藝術上的素養。《嚴陵釣臺》軸上方有自題敘述他在1339年與道士冷謙同經富春江上東漢隱士嚴光之釣臺，登臨之後應冷謙之請而畫此圖為紀念。圖上釣臺居於右上方，左方以大半空間留作江面，使釣臺之下的絕壁特顯高聳，並於江上置小舟，舟上高士做仰望狀，以示釣臺形勢之奇險。這基本上是使用了如畫赤壁圖的固有模式，但釣臺的特定形勢則是根據實景而來，與今日一般可見之旅遊書上的實景攝影（圖74），仍極為接近。薩都剌作此圖時雖已是遊歸之後，非如《夜山圖》的當場寫生，但顯然對其所遊所見之記憶頗深，並企圖盡力追摹其腦中之印象。因此之故，他在山石樹林之描繪亦未採取既定之格法，而使用著如《雲橫秀嶺》的那種素描性的筆墨，試圖捕捉他記憶中的景物印象。

薩都剌在《嚴陵釣臺》中所使用的素描形式，若與中國繪畫自宋以來所形成的各種筆描模式相較，最明顯的區別在於完全脫離筆鋒運用的任何有意識之考慮，無起無收，無頓無挫，無側無正，無緩無急，且少講究的交錯結組。如此的畫法亦見於張彥輔的《棘竹幽禽》（圖75），尤其是畫中顯眼的巨石上。其畫法即全賴簡單的長短線條來捕捉石面的尖削滑利質感，運筆之時全無筆鋒變化的刻意呈現，可說與北宋以來南北各家的成法完全不同，遂令習於作風格溯源之論者頗感困擾。其實這正是寫生式的素描，而且反映著畫家對原來中國水墨畫傳統格法不甚在意的一種態度。張彥輔雖具漢姓，卻是蒙古族人，為太一教中的高級道士，《棘竹幽禽》即於1343年在大都太乙宮中為其友子昭所作。²⁹ 除了山石畫法之外，就畫的主題而言，《棘竹幽禽》也顯得很不傳統。他的畫

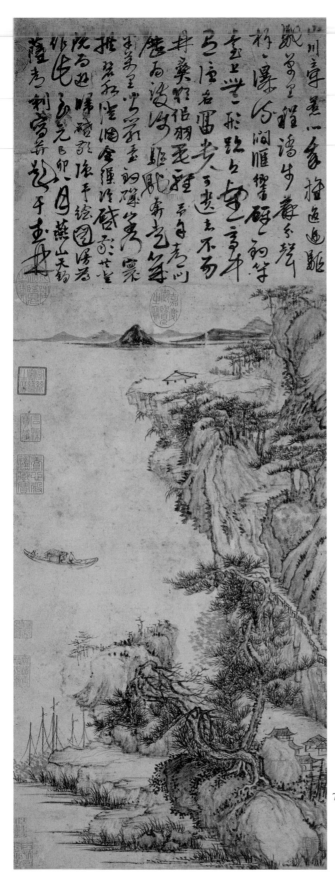

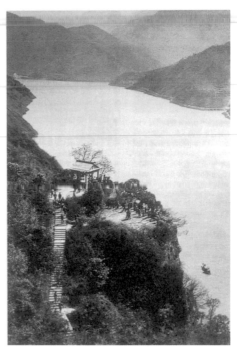

74. 嚴陵釣臺實景照
　　出自《中國歷代名人聖跡大辭典》

73. 元 薩都剌《嚴陵釣臺》
　　1339年
　　軸 紙本 水墨
　　58.7 x 31.9公分
　　台北 國立故宮博物院

面安排乍看之下，似乎近於元初以來文人流行的枯木竹石類型，但處理上卻又有不同，不僅以荊棘換枯木，且加雙禽在棘枝上，寓意高潔的蘭花則又以不顯眼的比例縮處於石背一角。這個現象意謂著張彥輔並未在意恪守固有畫意圖式的規範。而其之所以為此，極可能係因寫其太乙宮觀中園林之某個角落，屬於寫生花鳥的的範疇。從效果上說，它實在較接近國立故宮博物院所藏北宋早期的《山鷓棘雀》，該畫在花鳥畫史中亦屬最具寫生意趣的作品。**30**

　　然而，《棘竹幽禽》是否直接得到《山鷓棘雀》這種早期的寫生花鳥畫的影響，卻是大有疑問。花鳥畫寫生之義大致到了南宋已被轉化成理想形式之追求，雖仍保持細膩的觀察，但大都已去掉周遭環境脈絡的交代，或至少予以大幅度的降低，並以配合突顯主題物象的理想化為優先考量。元代時花鳥畫的主流態度大致未變，只是在對象姿勢上稍變自然，用色略改樸素淡雅罷了。張中的《桃花幽鳥》（圖76）即為其中佳例。它與其南宋前身的差異基本上只是全以水墨畫成，與題滿全幅的詩跋所營造出來的文雅格調而已。除了張中這一支的發展外，元代另有一派受到趙孟頫復古理念影響的花鳥作品，倒有取法如《山鷓棘雀》的北宋早期畫風的。王淵之《秋景鶉雀》（1347年，The Cleveland Museum of Art）即為其中具有此種古意的例子，應是他在杭州時為漢族士人所作的作品。**31** 蒙古道士張彥輔之作，不但未取張中模式，亦與王淵者有著本質上的差異。《棘竹幽禽》的主要物象偏居畫面左下角，且位於橫跨畫面的大斜坡後方，並未採用如《山鷓棘雀》與《秋

<div style="float:left">

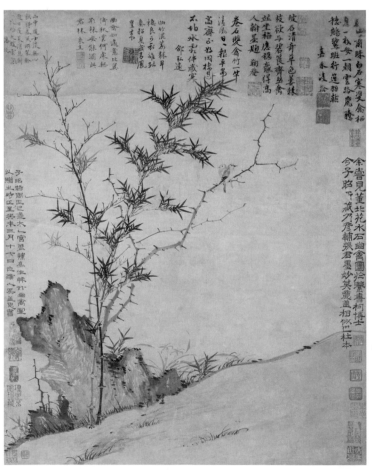

148

</div>

75. 元 張彥輔《棘竹幽禽》
1343年
軸 紙本 水墨 63.8 × 50.7公分
堪薩斯 納爾遜美術館
（The Nelson-Atkins Museum of Art,
Kansas City, Missouri. Purchase:
William Rockhill Nelson Trust, 49-19.
Photograph by Robert Newcombe.）

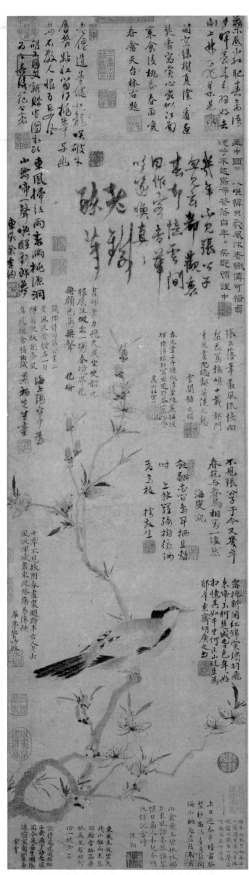

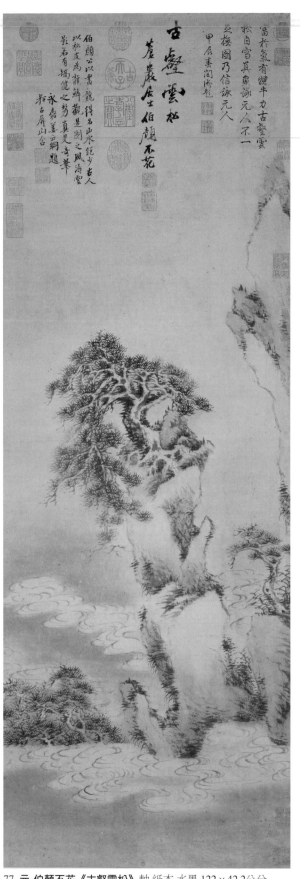

76. 元 張中《桃花幽鳥》1365年 軸 紙本 水墨
112.2×31.4公分 台北 國立故宮博物院

77. 元 伯顏不花《古壑雲松》軸 紙本 水墨 122×42.2公分
台北 國立故宮博物院

景鵪雀》的中軸結構。尤其在斜坡的遮檔作用下，它的景物確實極能令人產生某種「角落」似的印象，因此也頗能興起觀者一種「偶然瞥見」的自然感。這種感覺通常是花鳥實景寫生作品中一項十分引人注意的因子。由此角度觀之，張彥輔這個蒙古畫家在從事水墨花鳥之題材時，確有與張中、王淵不同的切入點。

　　稍晚於張彥輔的伯顏不花亦採同樣途徑作畫。他傳世的唯一作品《古壑雲松》（圖77）長久以來即因畫法特異，為人疑為後人偽作，實則全因起於對實景的素描寫生，未循十四世紀中期通用的規範之故。此圖焦點置於畫面中央雲海之上的峭峰與巨松。峭峰由犬牙狀之岩石構成，其上之古松則有巨枝蟠轉下垂，確是奇觀。如此不可思議的形象應即為黃山有名的景點「擾龍松」。該株古松後來在十七世紀時便一再地出現在弘仁與石濤的黃山畫冊之中。但相較之下，伯顏不花所繪者在其頂部仍見枝葉茂盛，三百年後它在弘仁與石濤筆下則已折損不少。[32] 對於峭峰岩塊的描寫，伯顏不花也是使用著單純的短線，在勾勒輪廓之後，或疏或密地塗擦少量的暗部，而以大半的留白來捕捉黃山光滑岩面予他的印象。這清楚地顯示了一種與十七世紀渴筆風格不同的素描畫法，也意謂著《古壑雲松》的實景寫生性格。由此來看，伯顏不花應該是親自到過黃山的。黃山雖至十六世紀才成為旅遊勝地，但作為道教的聖地之一，其開發顯然在十四世紀中葉已經開始，並吸引了包括冷謙在內的許多道士及信徒前往朝聖。後者之《白岳圖》（1343年，圖78）便是在畫遠望下的黃山奇景。伯顏不花是否為道教徒，尚不得而知，但畫史上說他善畫龍，那是道教畫中常見的題材，如猜測他亦信奉道教，也有幾分可能。不過，伯顏不花的身分實是高昌王子，母親是書法名家鮮于樞之女，家世可謂非凡。他最初以蔭授信州路同知，再任建德路總管，衢州路達魯花赤，1357年升任江東廉訪副使。《古壑雲松》即是作於廉訪副使任內（1357–1359）。信州路等三個職任，其任所都距黃山不遠，這無形中提供他不少實寫黃山的機會。

　　從高克恭的《夜山圖》到伯顏不花的《古壑雲松》，在此半個世紀中，這些非漢族畫家一再地展現了他們對寫生素描風格的偏好。他們雖學習以中國傳統的方式作畫，但其切入點卻與漢族畫家不同。他們的這種作法，尤其顯示著一種對原來古典典範運用的自由開放態度，不似趙孟頫等人「復古」理念上所表現的嚴肅與執著。如此之現象亦可見之於書法創作上。元代中期時，康里巎巎（1295–1345）即是在學習了二王典範後，再加入了不同系統的狂草、章草的風格，而形成他勁利的獨特書法面目。這個發展可以由國立故宮博物院所藏他較早期之《致彥中尺牘》與1344年《草書秋夜感懷詩》（圖79）的對照下，充分地顯示出來。康里巎巎係西域康里人，出身名門，仕至高位，不僅精通儒學，而且對中國書法之傳統深有掌握。他之選用二王書風，可能深受趙孟頫等人復古理念的影響，但他的風格「混用」，則近乎對原有典範的改造。這種面對古代典範的自

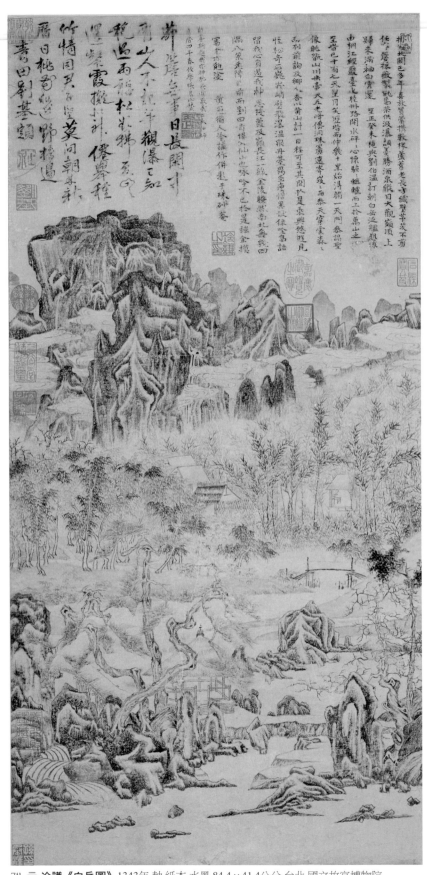

78. 元 冷謙《白岳圖》1343年 軸 紙本 水墨 84.4 × 41.4公分 台北 國立故宮博物院

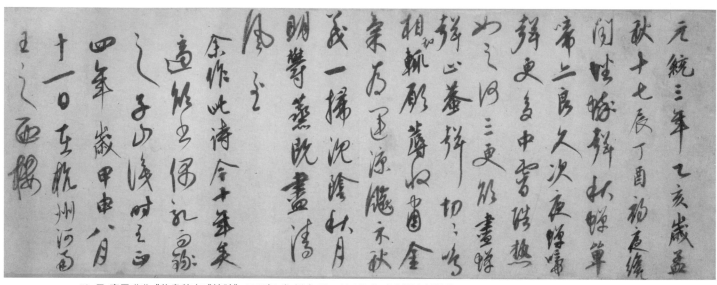

79. 元 康里巎巎《草書秋夜感懷詩》1344年 卷 紙本 29 × 82.2公分 東京國立博物館

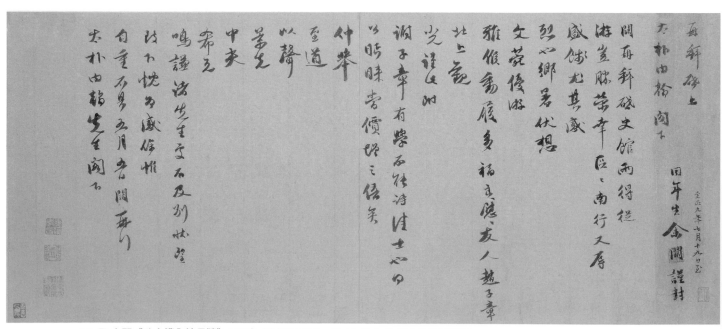

80. 元 余闕《致太樸內翰尺牘》1349年 冊 紙本 29.3 × 67.4公分 台北 國立故宮博物院

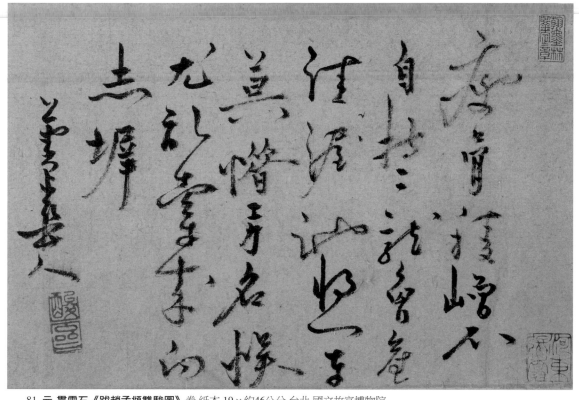

81. 元 貫雲石《跋趙孟頫雙駿圖》卷 紙本 19 × 約46公分 台北 國立故宮博物院

由態度，顯然不是趙孟頫等人所可想像的。相似的現象亦見於余闕（1303–1358）的《致太樸內翰尺牘》（圖80）。其風格雖近似北宋的蘇軾，但在使筆點劃上則多見其自我的銳利、樸拙，實已脫去規範的制約。另位書家貫雲石（1286–1324）為趙孟頫《雙駿圖》所寫的題跋（圖81），則更見用筆放縱自然，結字怪怪奇奇，幾乎完全不受既有典範的限制。[33]

這種表現顯然皆與他們非漢族的背景有關。貫雲石本名小雲石海涯，畏兀兒族，為功臣阿里海涯之孫，工於詩，並善曲。小他十七歲的余闕亦是傑出的士人。余闕本身是河西的唐兀人，為著名學者吳澄的再傳弟子，於1333年成進士，為官有聲，亦與許多著名的漢族士人有頗深之交情。他們這些色目書家的參預此時的書法活動，可謂為趙孟頫與鮮于樞之後的書壇提供了一些不同的角度，對書法藝術理念的擴展也起了一定的作用。也就是在此脈絡之中，曲鮮人（或做龜茲人）盛熙明完成了具獨特角度的《法書考》（圖82），並於1333年上呈給即將登基的順帝。盛熙明在此書中除了詳述中國書法傳統中的各家流變之外，另就「字源」論述了「西方以音為母，華夏以文為基」的基本差異，來闡明「宇內萬國，文字皆異」的事實。[34] 他在此所提供的實是一個新而多元的角度來理解中國之文字及其書寫傳統。在此多元的架構中，亦解構了原來書法典範的近乎

82. 元 盛熙明撰《法書考》
清文淵閣四庫全書本
1331年成書
22.7 × 15.4公分
台北 國立故宮博物院

83. 元 居庸關過街塔門洞內壁的石刻〈六體經文〉出自《中國民族古文字圖錄》

神格之地位，書法創作因此可以無所謂於任何格法的正確性了。1345年建成的居庸關過街塔中券洞內的經文石刻（圖83），以六種文字並陳，橫寫之梵文、藏文居上，豎寫的八思巴蒙文、回鶻文、漢文、西夏文則居下層，正是此種多元文字理念的落實，也是書寫藝術多元觀的具體展現。從中國書法史的立場來看，這實在是前所未見的新鮮事。

六、尾聲：動亂前後的道士與隱士書畫

　　盛熙明的多元藝術理念，雖在居庸關的券洞中得到部分實踐，但元廷之力卻還未及將之推廣而產生普遍性的影響，中國就進入不可收拾的動亂局面。非漢族士人在書畫藝術的蓬勃參預，到了1350年代，突然受到遏止。泰不華因方國珍之亂，兵敗被殺，卒於1352年。余闕在1358年守安慶，城為陳友諒所破，自刎沉水而死。伯顏不花則於1359年在陳友諒軍陷信州城之際，自殺身亡。他們的悲劇不止是個人的，另外也意謂著整個書畫界中多族參預發展局面的急速萎縮。

　　自1351年起，武裝暴亂開始在中國的南方爆發，逐步擴散，十多年後朱元璋的明帝國便取代了蒙古朝廷的統治。在這段期間的動亂中，文化活動的數量與規模自然大受影響。原來具有社會地位優勢的非漢族人士參預其中的管道與機會也明顯地縮減，甚至逐步地消失。士人圈的範圍不但由原來的向外擴張變成向內退縮，其內部蓬勃的多族多元性的交流，也因此失去支持的條件，轉成局部而同質性極高的同志往來。書畫藝術的表現也鮮明地顯示這種「內向」的現象。不僅在藝術內涵上一致地追求內心世界的表達，連參預其中的作者本身也有很高的同質性。他們或為道士，或為隱士，但卻都屬離世絕俗的文人。時局的動亂與社會的不安，讓他們自願或被動地放棄了士人原來對外在世界自負的使命感與基本關懷。自我內心世界的追求與表達，成為作品的基調，也是他們在形成一個個小同志群時相濡以沫的媒介。

　　這種文人的書畫藝術實際上在動亂之前已有發端。後人稱作元四大家之一的吳鎮（1280-1354）可說是最合理想定義下的隱士。他的一生過得十分平淡，既沒有如趙孟頫那樣企圖扭轉漢族士人在蒙元統治下的困境，也不像朱德潤或王冕等人嘗試透過各種管道求取更高的階級地位。他甚至極少與其他江南士人交往酬酢，只有偶與方外之士相過從，維持著一個極度低調的社交活動。作於1328年的《雙松圖》（圖84）即是為「雷所尊師」張善淵所作，他是名道士莫月鼎的再傳弟子。吳鎮自號「梅花道人」，可見他與道教亦有些關係，可能便是來自莫月鼎一派的淵源。[35] 吳鎮其他的畫作則多是墨竹與漁隱山水。前者可以《竹石圖》（1347年，圖85）為代表，其楚楚有致的修竹配上平淡無華的獨立石塊，一方面呈現著他對蘇軾墨竹風韻的追想，同時也透露著他矜持不群的內

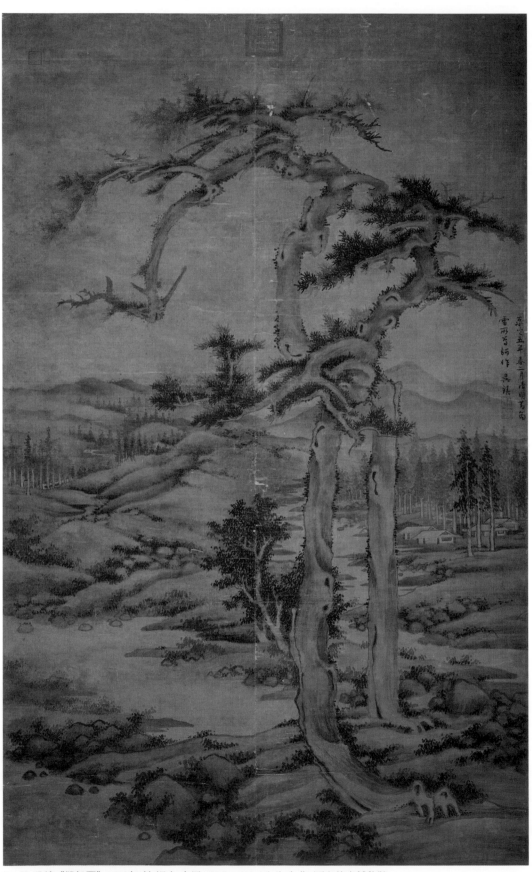

84. **元 吳鎮《雙松圖》** 1328年 軸 絹本 水墨 180.1 x 111.4公分 台北 國立故宮博物院

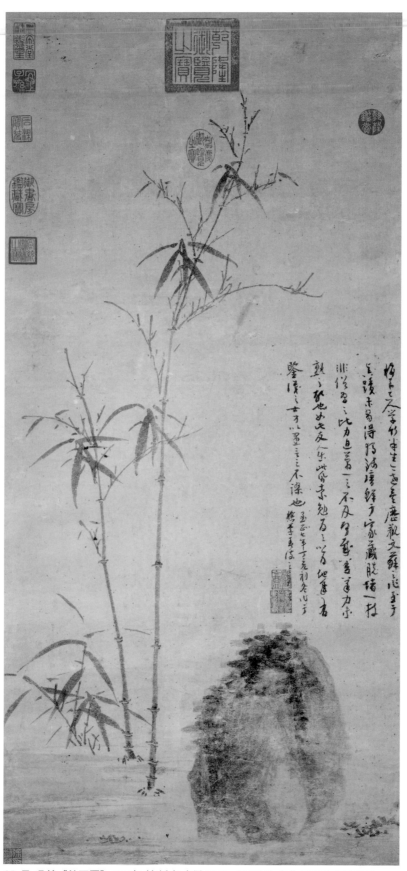

85. **元 吳鎮《竹石圖》** 1347年 軸 紙本 水墨 90.6 x 42.5公分 台北 國立故宮博物院

在自我。其山水畫中最傑出的作品當數1342年的《漁父圖》（國立故宮博物院藏，見圖112）。它所描繪的則是他心目中理想的生活，似漁隱的絕對寧靜與自適。這些都屬作者的自我心靈圖像，完全不涉世事。而其之所以製作，毫無功能性考慮，僅只意在自我表達，並向少數知己傾訴而已。

　　較諸吳鎮而言，黃公望（1269–1354）則是道地的道士。他原來也有仕途之想，曾在江浙行省的政府中擔任吏員的職務，也到過大都尋求更上層樓的機會，但後來因牽涉經理錢糧的弊案，被誣入獄。出獄之後即拋棄功名之追求，入了全真教為道士。他的山水畫雖深受趙孟頫的影響，但基本上卻畫的是他後來修道體悟所得的理想自然。正如其在1350年為另一道侶鄭無用所完成的《富春山居圖卷》（圖86）上呈現的，即是一個充滿內在生氣，具有無窮變化潛能的境界。它存在於道教的理想之中，卻也能在現實中加以發現。透過《富春山居》，他向鄭無用展示的不只是他隱居富春的生活，也是他探索內心山水造化生命的終極形象。在此之中，黃公望得以超越前半生受盡挫折的自我，再度與造化的創造活動合而為一，並引之為與同志論道的媒介。

　　到了動亂蜂起之際，隱居生活成為文人事實上的常態，尤其在江南地區更是如此。這些文人的交際圈也明顯地縮小，所來往的也都只是同一地區中各種背景不同的隱士。山水畫經常扮演溝通的橋樑。如王蒙（？–1385）在1360年代所作的《谷口春耕》（圖

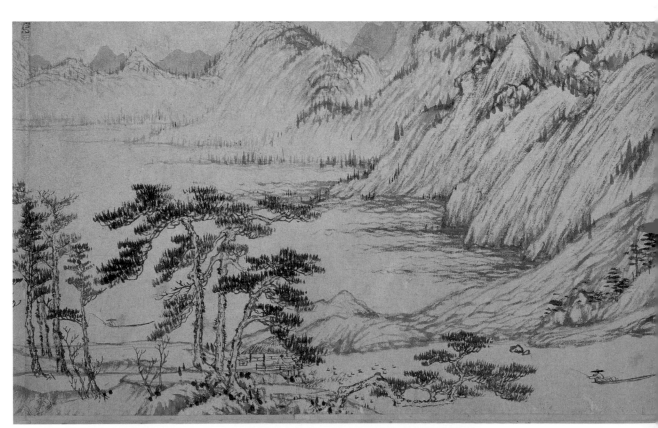

86. 元 黃公望《富春山居圖卷》局部 1347–1350年 卷 紙本 水墨 33 × 639.9 公分 台北 國立故宮博物院

87）及《花溪漁隱》（圖88）都是以讚美朋友的隱居生活為主題。王蒙是趙孟頫的外孫，與當時江南的許多名士都有來往，在政治上，他是個亟思有所作為的青年志士，但困於時局的紛擾，被迫隱於黃鶴山中。他的隱居因此可說具有一種與趙孟頫不同的矛盾與掙扎，也完全沒有吳鎮的自在與寧靜。幾乎與吳鎮相反地，王蒙的這種隱居山水畫總是以皴染繁複綿密，造型變化多端，結組層疊串動的山體為主，只在谷中水口的狹小空間中安置兩三間象徵隱士居所的簡單屋舍。畫上的題詩雖然都在稱美該隱居生活之美好，但還是不時地流露出一種為時局所困的無奈。《花溪漁隱》的詩末云「少年豪俠知誰在，白髮煙波得自由」，便隱隱地透出這種遭時不遇的遺憾。他畫中的隱居，嵌在緊密而騷動的山脈之中，也傳達著這種暫時逃避的無奈選擇感。受贈這些畫作的王蒙友人，是否對其自身的隱居也有相似的感覺，尚無法確知，不過，對王蒙的遺憾與暫作「避秦」之權衡選擇，他們必能體會亦有所共鳴。

　　王蒙的隱居山水像是在述說著亂世中對寧靜生活的無奈企求，他的朋友倪瓚（1301–1374）則以孤亭山水懷念他失落的家園。倪瓚本為無錫富家子，長兄倪昭奎還是全真教中的領導份子，並與當時政府有良好的關係。以如此的家庭背景，倪瓚大有往仕途發展的機會，但他生性孤傲高邁，不肯與俗人為伍，儼然以高士自況，自然不曾有此企圖。他可能還有潔癖，而且似乎有意地突出自己的這個形象，因此時有怪異之行

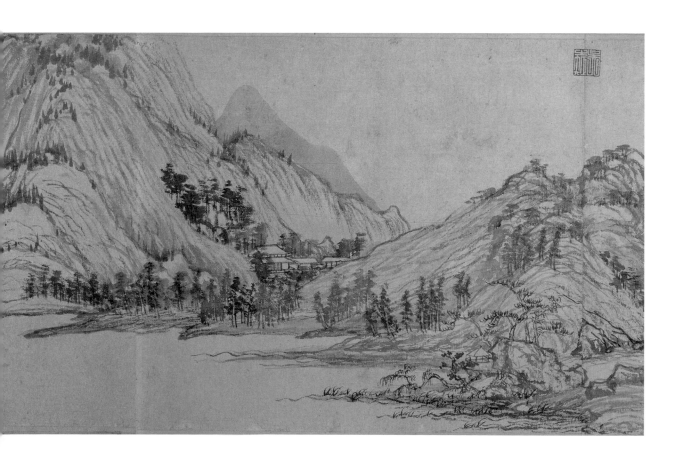

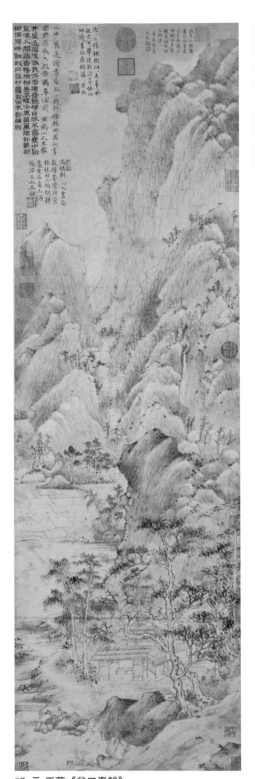

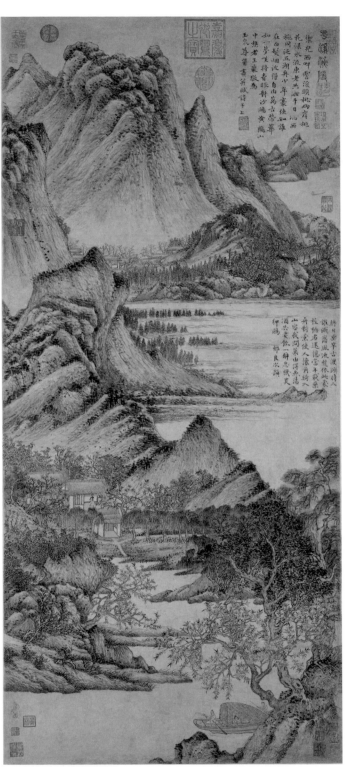

87. 元 王蒙《谷口春耕》
　　軸 紙本 水墨 124.9 x 37.2公分
　　台北 國立故宮博物院

88. 元 王蒙《花溪漁隱》
　　軸 紙本 淺設色 128.4 x 54.6公分
　　台北 國立故宮博物院

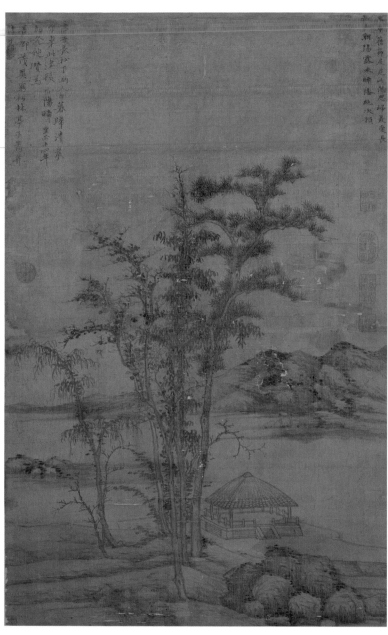

89. 元 倪瓚《松林亭子》
1354年
軸 絹本 水墨
83.4 × 52.9公分
台北 國立故宮博物院

徑。倪家不僅物質條件優裕，而且富於收藏，樂於贊助文藝，遂成無錫及附近地區文
人雅士交集的一個中心。在動亂變劇之前，倪瓚這個特立獨行、孤傲避俗的富豪文人，
實際上是在無錫自家講究無比的園林中，享受著一種精緻而無慮的隱居生活。對亦是道
教信徒的倪瓚而言，這是一個如神仙般的完美生活，他從來沒有想到會有離開它的一
天。然而，在1352年，江南地區的動亂迫他棄家而輾轉在太湖流域的偏僻角落間，寄居
於親友家中。這種漂泊流寓的生活，必然使他感到深度的挫折與鬱卒，而昔日無錫家
中的隱居如今在回憶中則變得更為寧靜安適。在此情境之中，無法歸家的窘境遂形成倪
瓚心中最大的焦慮。如此之焦慮，一直持續到他去世都沒能解消；時雖已在明朝建立之

後，他已回到無錫，然卻無家可歸。倪瓚在離家之後所作的山水畫，大半為此思家情感所主宰。正如國立故宮博物院藏之《松林亭子》（1354，圖89）所示，畫中無人孤亭便是他那個正待主人歸來的理想家園的象徵，其周圍的景物簡單，有些近似吳鎮的《漁父圖》，但多了一層冷淡的枯寂感。隨著年華的老去，漂泊生活的延長，以及思家情緒的加深，倪瓚的山水也日益趨向淒涼孤獨。國立故宮博物院所藏《江亭山色》（圖90），於1372年作於婁江旅居，即比《松林亭子》更具「江濱寂寞之感」。它們雖使用著相同的母題，差不多的構圖，但《江亭山色》的疏林更顯得「似我容髮，蕭蕭可憐」，江水面積的擴大以及遠山的「微茫」則進一步地散發出旅途中「獨立霜柳下，渺然懷故鄉」的情感。這雖是畫贈友人煥伯高士，但卻實是自我的抒情。倪瓚本幅在題詩中所云：「我去松陵自子月，忽驚歸雁鳴江干，風吹歸心如亂絲，不能奮身飛羽翰。身羽翰，度春水，蝴蝶忽然夢千里」，便在傾訴著他漂泊至婁江時對故園的深刻思念。但是，詞中亦及於煥伯，「捧杯勸我徑飲之，有酒如澠胡不喜」，對其勸慰，表達了深切的感激。由此觀之，像煥伯的這個畫主，便絕非一個單純的受畫者而已，而是倪瓚在畫中傾訴情感的對象，可說是畫家這個抒情活動中不可分割的部分。他的存在，因此也可視為《江亭山色》這種文人畫之所以成立的根本要件。與此相較之下，稍早期士人畫的中介者就顯得頗有不同。非漢族士人在彼時所扮演的重要中介角色，在元代晚期的文人山水畫的產製過程中遂也失去其重要性。事實上，在倪瓚與王蒙的以自我表達為內涵的山水畫上，便幾乎完全不見非漢族士人參預的痕跡。而因非漢族士人之參預而產生的理念與形式上的新衝激，因此也未見於此期文人山水畫的表現之中。

　　非漢族書畫家對中國傳統典範的自由態度，以及在技巧上的樸實直截，倒是在元末明初的道士藝術家的作品中，得到某種程度的承續。在十四世紀的第三季以前，道士在書畫界的活動，大概侷限在中介者的角色範疇，甚少專以之名家。在繪畫中，黃公望是少數的例外。但是，他的山水作品在形式上尚只是步踵趙孟頫，仍屬文人主張「復古」的一派。倪瓚亦屬道教徒，但在山水畫上則未見與道教的直接關係，在晚年甚至還與王蒙競爭如何有效地詮釋古老的荊關風格。只有到了正一教道士方從義（約1302–約1393）的出現，山水畫才鮮明地成為道士的專長，而在畫史上佔一席之地。方從義的山水作品中許多皆與道教聖山實景有關。國立故宮博物院藏之《神嶽瓊林》（圖91）畫的是龍虎山瓊林台一帶，那裡亦為其道友程元翼（南溟真人）的修道之所。北京故宮博物院藏之《武夷放棹》（圖92）則描寫另一福建聖山武夷，此或與他早年從其師金蓬頭在該地學道的經驗有關。在描繪兩座聖山的景物之時，方從義使用的也都是樸實的素描，或快或慢，且著力於各種形象的豐富變化。這種表現可能與道教思想中重視自然內在生氣、萬物生發變化的觀念有關，而其結果則是方氏那種無視格法規範之自由風格的成立。它

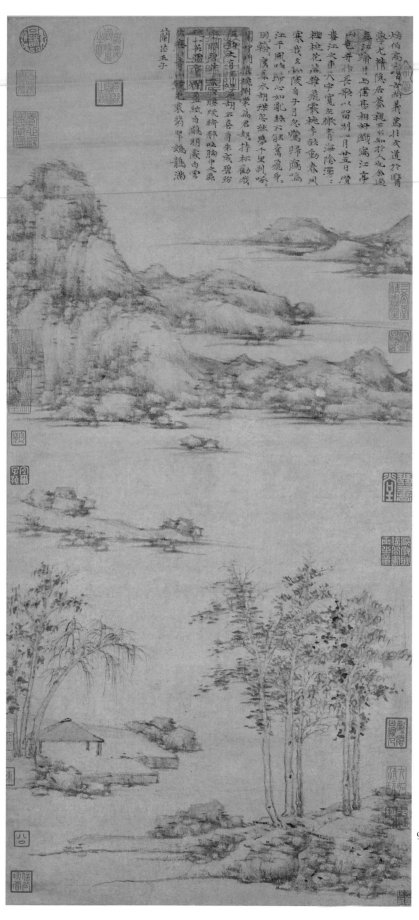

90. 元 倪瓚《江亭山色》
1372年
軸 紙本 水墨
94.7 × 43.7公分
台北 國立故宮博物院

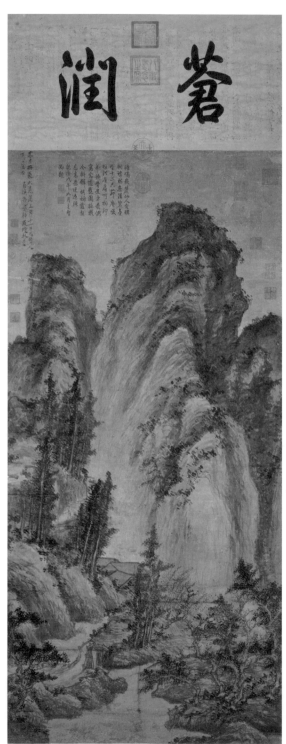

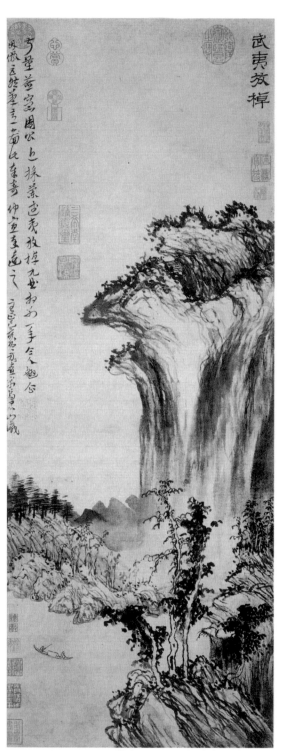

91. 元 方從義 《神嶽瓊林》
1365年
軸 紙本 設色
120.3 × 55.7公分
台北 國立故宮博物院

92. 元 方從義 《武夷放棹》
1359年
軸 紙本 水墨
74.4 × 27.8公分
北京 故宮博物院

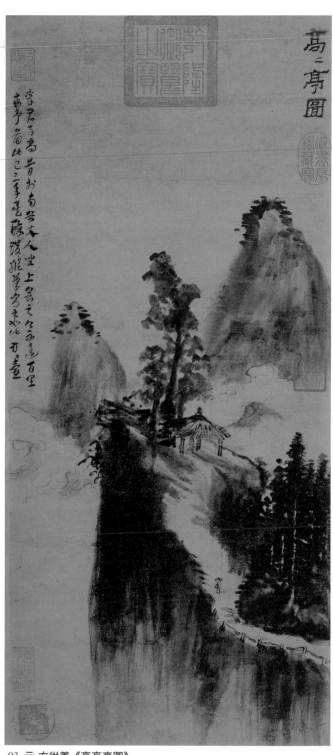

93. 元 方從義《高高亭圖》
軸 紙本 水墨
62.1 × 27.9公分
台北 國立故宮博物院

94. 元 張雨《書七言律詩》
軸 紙本
108.4 × 42.6公分
台北 國立故宮博物院

的風格既主於「變化」，作品的面貌便也各自不同。國立故宮博物院藏另件方氏作品
《高高亭圖》（圖93）就呈現與《神嶽瓊林》及《武夷放棹》相異的樣式，而直接地使用
水墨刷染，全不賴任何格式之筆皴以成物象，確能造成一種不為物役，自由自在的視覺
效果，很能呼應他內心對造化之「道」的體悟。[36] 後人總勉強地將其山水歸屬米家一
系，其實完全偏離重點。他的書法也力求解脫任何傳統典範的束縛，而在筆墨與結字上
特別突顯自由奔放的表現。這個現象稍早也可在茅山宗道士張雨（1283–1350）的書作
（圖94）上見到。後來號稱鐵笛道人的楊維禎（1296–1370）則更進一步，以其怪奇狂放
的書風，在復古書風籠罩之下的文人書壇中獨樹一幟。（例可見其跋張中《桃花幽鳥》，
見圖76）楊維禎雖非道士，但早年即與張雨密切往來，晚年則在動亂的時局中過著一種
放浪形跡的生活，「望之者疑其為謫仙」。他的書法與張雨的淵源，應該也有一層道教的
因素在內。

即使如此，方從義等道士及其周圍的書畫藝術畢竟屬於畫史中所謂的「逸品」。換
句話說，就是無法歸類的、少數特立獨行的風格。[37] 它在十四世紀後期藝術界的影響面
非常有限，可以說是極為小眾的藝術。在那特定的小眾之外，他人如無相似精神經驗，
即使有心，亦無法參與。倪瓚與王蒙的隱居山水圖也是如此。他們在拒絕現實進入其藝
術之同時，也拒絕了一般的觀眾。對於非漢族士人的參與，他們不見得會予以抵制，但
顯然已非需要思考的問題。自從泰不華、余闕等人橫死於動亂之後，南方的文化活動中
便已罕見非漢族士人的蹤跡。到了1367年，朱元璋政權提出「驅除韃虜，恢復中華」的
口號後，多族多元的文化發展在此民族主義開始瀰漫的氛圍中，更是喪失了繼續存活的
空間。

由此回顧十四世紀二〇至五〇年代初期的那段時間，多族士人活躍的盛況的確顯得
極為難得地特殊。從整個士人文化的發展史來看，它亦有值得注意的意義。中國的士人
文化自北宋開始形成後，一直都有明顯的排他傾向。「雅俗之辨」一再地提出，實際上
是為了排除其他階層人士的大量竄入，以維持其本身成員在數量上的菁英性。即使在明
清與現代初期，大勢亦皆如此。只有在這段特殊的時空中，漢族士人的文化危機感才突
破這堵階層文化的高牆，積極地力求擴充，向外吸收、爭取非漢族人士的參預。書畫藝
術本為雅俗之爭的利器，此時則轉變成促進多元交融的催化劑。中國的書畫藝術在此也
因非漢族中介者及新作者的投入，而得以產生多彩的榮景。如果僅就此角度觀之，元末
之動亂與其後朱元璋之民族主義對此交融榮景的遏止，不得不說是一個文化上的遺憾。

元代文人畫的正宗系統——
由趙孟頫到王蒙的山水畫發展

　　由蒙古人所建立的元朝，在中國歷史上佔有一個特殊重要的地位。它不僅結束了中國本土中長達一個多世紀南北分裂的政治局勢，而且在文化上創造了一個多民族交融、互動的新格局。造成這個多元而豐富的文化表現的根本因素在於蒙古帝國本身自具的多民族性格。元帝國雖只是當時橫跨歐亞大陸的蒙古世界中的一部分，而且統治的主要是漢族及其土地，但是，其治下文化表現之多元面貌實際上仍十分清楚。史家所津津樂道的文化人物如馬可波羅（Marco Polo）、八思巴、阿尼哥等，皆各自代表著一些非漢族文化傳統的傳入中國；在留存迄今的藝術文物之中，陶瓷、織品、建築等也都見證著此種多元並存的實相。中國原有的繪畫傳統，只是其中的一支，而且已經失去原有的崇高地位。正如代表著漢文化傳統的儒學在元代所遭遇的情境一般，中國固有的繪畫傳統，在當時蒙元統治階層素來偏重裝飾藝術的不同藝術觀之衝擊下，確實面臨了發展上的困境。[1] 元代繪畫，尤其是所謂的文人畫的表現，向來被視為中國畫史中最關鍵的變革，然其之所以如此，實是其所處歷史脈絡所逼出來的。

　　中國文化傳統的困境，在1279年南宋因其最後一個皇帝投海自盡而正式宣告滅亡之後，立即成為無可逃避的現實。這對出身宋朝皇族的趙孟頫而言，感受尤其深刻。他生於1254年，為宋太祖趙匡胤十世孫，世居湖州（今浙江吳興）。他在文藝方面的才華橫溢，可說是凝集了趙宋皇室數百年以來講究風雅的結晶，甚至較之北宋的徽宗皇帝，也不遑多讓。可惜他也像徽宗皇帝一樣，生在一個不合適的時代裡。南宋亡時，趙孟頫正值二十五歲，閑居里中，雖無立即的生命危險，但也無所出路。面臨對中國悠久的文化傳統毫不珍惜的新政府的統治，趙孟頫對此困境的憂心，實不難想像。

　　對趙孟頫而言，趙宋皇室既是那傳統文化在近三百年的庇蔭者，作為皇室之遺緒，

對此文化之認同，自然產生與一般宋遺民不同的深度。蒙元政府雖對南宋皇室遺族尚稱寬大，不似女真人處置北宋徽、欽二帝及皇室成員的凶暴，但在若干措施上仍顯示了對宋室及其所代表之文化絕對敵視的態度。在1283年左右，江南釋教總攝楊璉真加在浙東紹興挖掘南宋諸帝攢宮一事，便具有充分的象徵意義。楊璉真加係來自河西地區的藏傳佛教僧侶，曾開杭州飛來峰之石窟，對藏傳佛教在江南的傳播，做了許多工作；但他之發掘南宋諸帝攢宮，則被十七世紀的學者顧炎武指為「自古所無之大變」，而大加抨擊。楊璉真加不僅發掘攢宮，且將諸帝遺骨移埋至杭州宋故宮下，並築佛寺其上，以藏傳佛教的厭勝之術來鎮壓南宋亡靈。他又在宋故宮基址之上建白塔，「下以碑石甃之，有先朝進士題名，並故宮諸樣花石，亦有鐫刻龍鳳者，皆亂砌在地」。他甚至企圖以宋高宗所書《九經》石刻本來作佛寺的寺基，因而引起杭州路漢族官員的抵制。[2] 楊璉真加的行為，本有其政治與宗教上的目的，而在江南的漢族文士眼下，它卻還意謂著一種文化被滅絕的嚴重危機。身處距離杭州不遠的吳興，趙孟頫此時所受震撼之深鉅，必更甚之。

　　趙孟頫終於在1286年接受元廷的徵召，前往大都（北京）任職。他的決定，由於牽涉到以「曾受宋家恩」的前朝皇族身分，轉而「且將忠直報皇元」的節操問題，可以想見必定歷經一番心理的煎熬；不過，他的特殊身分似乎也反過來強化了他對在那種困境中勉力維繫傳統文化的使命感。他的棄隱出仕，因此也得到了周圍友人的諒解；這從另一個角度來看，也正反映了當時江南文士圈希企對此文化危機有所救濟的共識。後來趙孟頫在政治上雖無具體的建樹，但是，他的藝術，尤其在山水畫方面，卻在政治挫折之餘，以其個人的方式，不僅對傳統進行重整與復興，並且將之轉化成新形式，確立了影

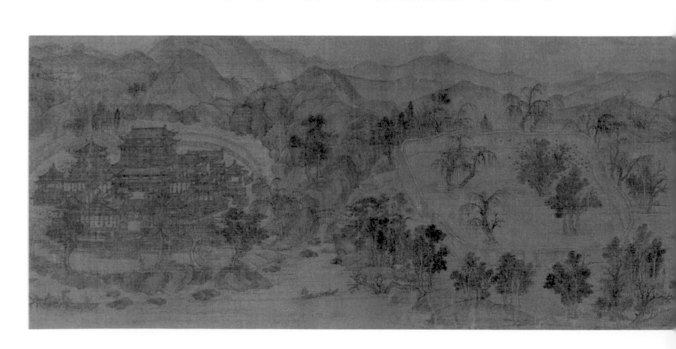

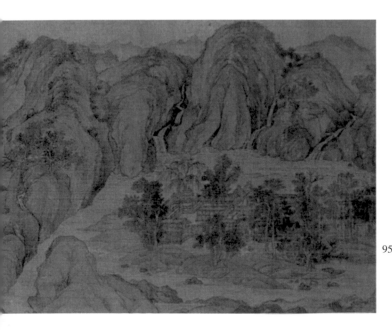

響後世至鉅的文人山水畫傳統。

　　南宋時代的山水畫，在皇室的充分贊助之下，產生了馬遠、夏圭等名家，並以「情景交融」的方式呈現人在自然中發現的美感，為山水畫之發展在北宋之後創造了另一個顛峰。但是，入元之後，馬夏風格的山水則幾乎完全失去了社會的憑藉，雖有如孫君澤者之後勁，但已非上層階級追逐的時尚。大致說來，居於統治階層最核心的蒙古親貴其實並不重視山水畫，而在他們外圍倒有一些華化較深的色目及北籍權貴，還頗能欣賞承續金代李郭風格的華北系山水，這種山水因其恢弘之氣象，通常帶有為盛世帝國宣傳的象徵意義。[3] 但對趙孟頫而言，這些都不是他要復興的對象。他並不想只是被動地延續某些畫風，也不想讓他的山水畫只是作為政治的點綴。他所關心的實是如何讓中國山水畫傳統中的古代典範，在經過他的重新詮釋之後，得到全新的生命，進而能在紛擾困窘的當代中，再造一個足以安頓心靈的理想境地。從思考的理路來說，這個途徑正呼應著一個世紀以前朱熹以其「集大成」來重釋、復興儒學傳統的做法；而就藝術的目標來看，這則是對山水畫本質的反思，將之回歸到第五世紀時宗炳在〈畫山水序〉中所提出的「暢神」論點，[4] 這是中國歷史上將山水畫定義為一種與「道」相呼應之理想內在自然的理念源頭。

　　趙孟頫在山水畫創作上的理念，充分地體現在成於1296年初的《鵲華秋色》（見圖57）之上。此畫採用自十二世紀以來即流行不墜的手卷形式，但構圖上卻刻意地不用其在十三世紀時常見的複雜變化，只是以樹與山的組合作一等距離的三點式簡單配置，近似唐代王維《輞川圖》（圖95）的空間佈局。而其樹形的簡樸、山體的幾近三角與半圓的幾何造型，也有類似的古拙意味。中段前景的樹叢坡渚則是跳過流行的形象，直接取自五

95. 元 唐棣款 臨王維《輞川圖》局部
1342年
卷 絹本 設色
34.8 × 509.1公分
京都國立博物館

從風格到畫意　Ⅱ多元文化與文士的繪畫

170

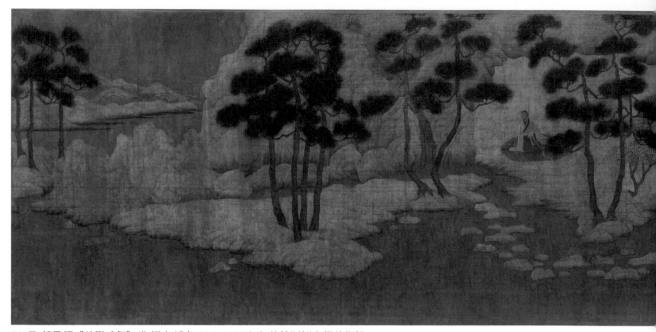

96. 元 趙孟頫《幼輿丘壑》 卷 絹本 設色 27.4 × 117公分 普林斯頓大學美術館
（Princeton University Art Museum. Edward L. Elliott Family Collection. Museum purchase, Fowler McCormick, Class of 1921, Fund. y1984-13. photo: Bruce M. White）

代董源山水畫中的特定母題，極近似現存的董源名蹟《寒林重汀》（見圖27）的前景。趙孟頫對這些古代繪畫形式的理解，大致上是他在北方為官期間注意搜訪古代名蹟、進行研究的成果；當他在1295年由北方歸返吳興，便攜回包括董源《河伯娶婦》（可能即今藏北京故宮博物院的《瀟湘圖卷》，見圖25）在內的唐宋書畫近三十件。[5] 他的師法古人也因此與錢選等人的浪漫想像不同，而具有清楚的智識主義傾向。這一點也可在其較早對取用六朝風格形式企圖再現顧愷之畫謝鯤像的《幼輿丘壑》圖卷（圖96）上見到。

　　師古的目的並不在於如實地模仿古人，而是在自我之詮釋下，使其重獲意義。精於書法的趙孟頫，便是以其書法性的用筆來建立他個人的詮釋體系，來賦予新的表現內涵。《鵲華秋色》畫面上幾乎不用水墨渲染，而多用中鋒線條，圓轉綿長而有起伏，可謂與楷書之運筆相通。這些線條在描述物象之際，其本身之交錯與律動，乾筆淡墨的鋪陳，又自有其一種平淡和暢的韻致，將原本古拙形象所可能有的不自然，轉化成另一種與董源不同的平淡天真。如此援用書法意念入畫的作法，雖然早在南宋之時已有若干的嘗試，[6] 但趙孟頫則是最早有意識地以之來有系統地詮釋古代形象，而非僅止於作為另一種描繪外在自然的格式工具而已。他的《雙松平遠》（見圖62）則是處理《鵲華秋色》未觸及的李成傳統。李成可以說是北宋山水畫主流的奠基者，而且其宗師地位之建立主要來自北宋皇室的熱心推動，可說與趙孟頫身分背景關係匪淺。再加上其風格傳統雖未曾斷絕，但李成原貌卻因在十二世紀時已有「無李論」的缺少實證資料之情況下，早已不易捉摸，這更加強了求其復興的迫切性。《雙松平遠》基本上放棄了北宋郭熙以來的

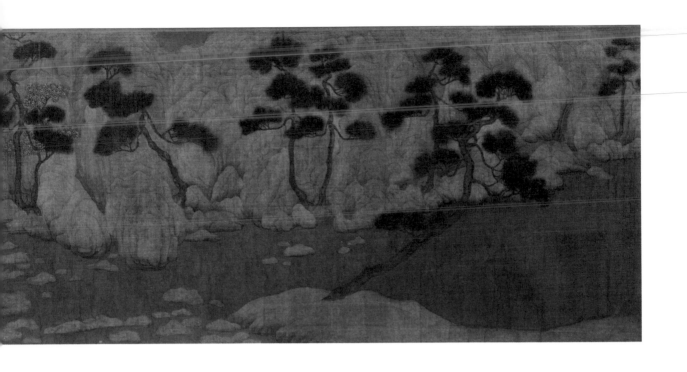

巨碑山水形式，而回歸到李成的寒林平遠山水；但又將之改成橫卷形式，寒林簡化成雙松，而與平遠山水左右並列，原來李成廣闊無垠的空間感雖不復存在，但母題各自則更具圖像（icon）之表現能力。趙孟頫此時所使用的線條系統乃出自行草書之筆意，較諸《鵲華秋色》者運筆遲速之變化更大，筆鋒方圓的互換也更為明顯。尤其在卷首以草書之飛白法詮釋李成的「石如雲動」，特見新意，後來則成為他在枯木竹石畫科中的獨特風格因子。

經其用筆詮釋之復古山水形象，反過來也豐富了作品本身的表現內涵。《鵲華秋色》雖是趙氏為其江南友人周密畫其故鄉濟南地區山水，華不注山的形狀也大致有所實據，但整體而言卻不僅止於齊地風光的描繪。在趙氏的用筆之下，全幅山水已無光線與空氣的表現，成為超越現實時空，溫雅和暢而又古意盎然的理想世界。這一方面意謂著召喚周密歸來的夢境故鄉，也是對周密隱逸性格的山水詮釋，[7] 再一方面則又是趙孟頫本人在政治上無所施展之際，困頓心靈的寄託，在那裡，他試圖實踐他在政治上無力達成的文化救贖使命。《雙松平遠》亦是如此。他在畫上所作的山水完全與外在實景無關。在不同用筆的詮釋之下，它不止復現了李成山水的骨肉，[8] 而且重新發現了其中久被忽視的道德內涵：雙松在凝緩的用筆與挺拔但疏落含蓄的造型之共同詮釋下，被轉化成孤高的在野君子。[9] 整個山水也因而變成此不遇君子尋求心靈寄託之處，遠方小舟上的釣者遂亦可視為如此希企超越現實返歸平靜心境的投射形象，在理想之中還帶有無法祛除的寂寞之感。李成實在也是身處亂世的不遇儒士，趙孟頫雖有官職，心情卻相契

合。《雙松平遠》雖為董姓官員野雲（另有可能是廉希恕，見頁121、131）求畫而作，但在重現李成的深層意義之際，同時也紓發著個人困處現世中的感懷，並藉之隔著時空與古之君子進行對話。「野雲」此人或亦同具「朝隱」理想，對此畫意當也能有共鳴。

　　趙孟頫在文化上的努力，並沒有得到蒙元統治階層的認同。不過，對於漢族文士（尤其在南方者）而言，他則以此種山水畫樹立了一個文人藝術的典範。在他之後具有文士背景的元代畫家，於山水畫上大都取其復古風格作他們心目中理想的隱居世界，師法的關係十分明顯。而且，這些畫家之間不僅互有往來，他們也都與趙孟頫有直接或間接的關係，幾乎可以被視為一個「趙系」的群體；而其山水畫則是明代文人的風格源頭，董其昌所提倡的正宗理論，亦以此為基石。

　　在趙孟頫的下一輩文人畫家中，其中最能接續趙氏理念者除了其子趙雍之外，尚有曹知白、朱德潤及黃公望等人。曹知白早年也曾試圖入仕，但只得一個學官之職，後即退隱松江家中，以詩畫自適。他的《群峰雪霽》（見圖67）作於1351年，是在松江家中溎盈軒為西瑛所作。畫中構圖雖大致取自舊傳北宋巨然的《雪圖》（台北，國立故宮博物院藏），[10] 但由前景巨松與隔岸山巒遠望的安排，以及松樹和坡石的筆法來看，明顯地受到如《雙松平遠》那種趙孟頫對李成典範詮釋的影響。如將之與當時繼續李郭傳統的羅稚川《雪江圖》（圖97）相比，此山水之非寫實的復古理想意圖更易辨識。圖中水邊的

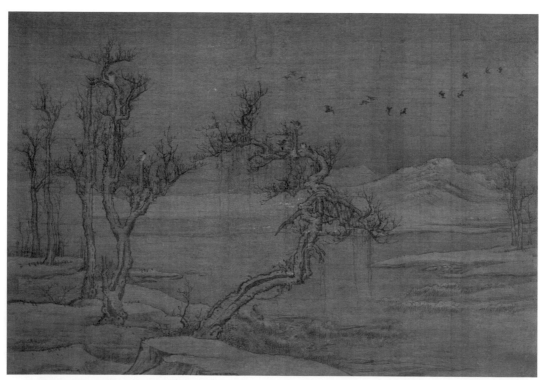

97. **元 羅稚川《雪江圖》** 卷 絹本 墨畫淡彩 53.5 × 78.6公分 東京國立博物館

屋宇則已非宋代行旅山水中的休息點，而意謂世人未易接近的隱居；其後積雪群峰造型亦趨於簡樸，只以乾筆淡墨作數個平行切割，可能正是畫上黃公望所題「筆意古淡，有摩詰（王維）之遺韻」之所指。這也是《鵲華秋色》所追求的旨趣。另外值得一提的是：受畫人「西瑛」實係當時散曲名家阿里木巴剌，為漢化極深之西域人，時正隱居松江，過著「懶雲窩裏和衣臥」的生活。畫中屋宇可能是窪盈軒，也可能是懶雲窩，但在訴諸李成、王維的詮釋下，則已經是一個超越現實時空的理想隱居。

根據陶宗儀詠曹知白亭園詩所示（《南村詩集》，卷1，〈曹氏園池行〉），趙孟頫和曹氏也頗有往來。這層關係對曹氏而言，大概相當地引以為傲。朱德潤與趙孟頫的關係則更加親密。朱氏出自蘇州望族，早有文藝方面的聲響；趙孟頫則對此江南晚輩才士不僅熟識，而且後來還居中介紹給時在朝廷頗有權勢的瀋王，[11] 朱氏因之得到推薦，開始了一段並不順利的宦途，幾年之後還是回到了江南，隱退家居。朱德潤的早期山水本取徑北籍權宦較為欣賞的李郭傳統及風格，除了用筆之外，尚少見趙孟頫那種有所寄託的復古風格的直接影響。但到退隱之後，兩者間的關係變得十分明顯。朱德潤在卒前一年、1364年所作的《秀野軒圖》（圖98），即可見其有意地追仿趙孟頫為其友錢德鈞作之《水村圖》（圖99），二者都用圓弧的書法性用筆來詮釋董源風格，並以之視覺化其內心所希企之平和水鄉。

黃公望亦曾以「松雪齋中小學生」來誇耀他曾親受趙孟頫教誨的事實，並宣示他對趙氏理念的認同。黃公望本人也有一段不愉快的政治經驗，只是作個未入流的吏員，最後卻因錢糧事受累下獄，出獄後轉業道士，以詩畫遊於江南文士圈中。他的經歷和許多江南文士相類，也因此頗能體會趙孟頫隱居山水畫的意義。他在1340年左右所作之《溪山雨意》（圖100）也是繼承了趙孟頫詮釋董源的途徑，但在物象上呈現得更為豐富；皴擦由淡至濃的層次也增加許多，多變的質感表現讓此山水得到一種在趙孟頫作品中少見的活潑生氣。如此之表現到了1350年完成的《富春山居》（見圖86）又有進一步的發揮。此時趙孟頫詮釋董源的痕跡已經完全被融入到黃公望多變的筆墨之中。全卷還顯示著一種強烈的隨興意趣：在結構緊密的起伏山體之間，觀者時時可以發現皴線與輪廓相雜、稱為「礬頭」的小山石疊加在山坡皴擦之上、山體分塊牴觸著質面肌理的一致性等等現象。這些基本上是因為他在長達三、四年的製作過程中，不斷地修改、添加的結果；但此效果非但沒有損害到畫中對山水的描繪性要求，反而奇妙地賦予此山水一種「成形中」的造化進行感，為山水之內在生命作了一個全新的視覺詮釋。

《富春山居》上的這種筆墨詮釋，可能與黃公望個人的道教背景有關。他在〈寫山水訣〉中明言：「畫亦有風水存焉」，並論及山水中各母題間佈置之「活法」與「生氣」，也有道教堪輿家的意思。就此觀之，《富春山居》中段的那個「眾峰如相揖遜」之

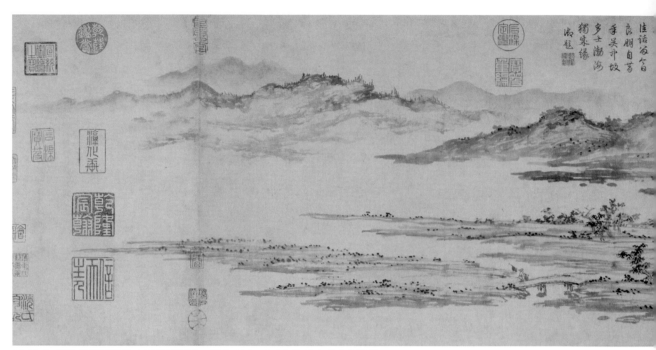

98.元 朱德潤《秀野軒圖》1364年 卷 紙本 設色 28.3×210公分 北京 故宮博物院

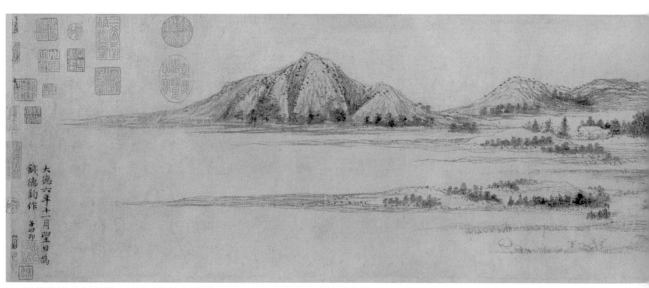

99.元 趙孟頫《水村圖》1302年 卷 紙本 水墨 24.9×120.5公分 北京 故宮博物院

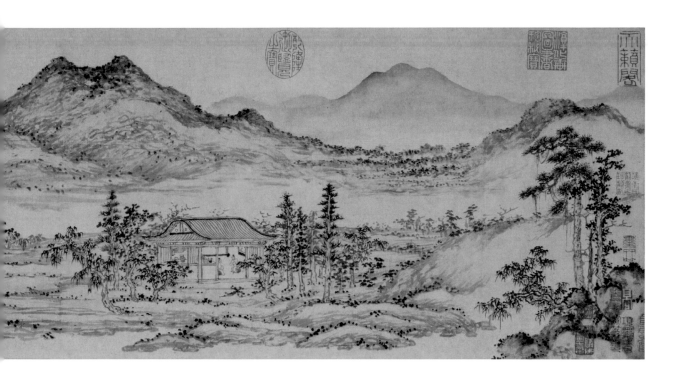

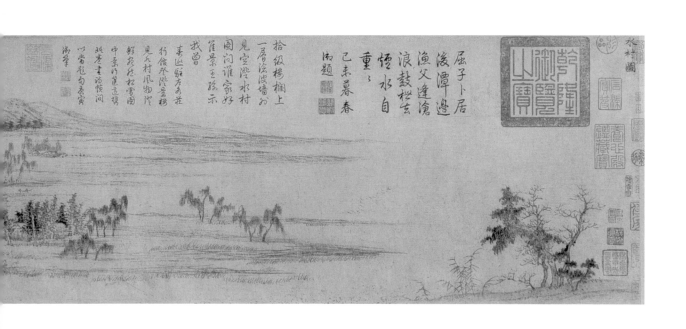

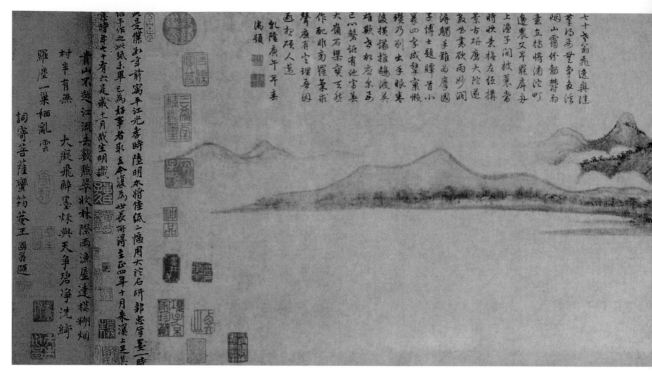

100. **元 黃公望《溪山雨意》** 1344年 卷 紙本 水墨 26.9 × 106.5公分 北京 中國國家博物館

委婉山脈，以及其坡腳下有小艇的水域、對岸松樹下之草亭，三者便構成一個全卷中最為充沛的「氣」的凝聚場域。**12** 它可以意指富春江上的著名景點—曾經拒絕漢光武帝敦聘之嚴子陵的釣臺，但同時也是黃公望寄託心靈的理想居所。在那裡，他可以感到與造化的創造活動再度合而為一。這可說是文人心中理想山水在趙孟頫之後，最極致的呈現。

　　趙孟頫的文人隱居山水理想，透過如黃公望等第二代畫家的傳遞之下，在更年輕的江南文士身上仍然起著明顯的影響作用。倪瓚與王蒙二人是其中最值得注意的畫家。倪瓚出身無錫富家，年輕時便多與江南名士交遊，但似乎因年齡差距，未得親見趙孟頫，他之受趙氏影響可能還是透過黃公望而來的。他早期的山水畫基本上都是取法董源典範的水邊隱居山水，簡單而平和，仍可見趙氏的影子。作於1345年左右的《疏林圖》（圖101）雖未有代表隱居的屋舍草亭，但兀立在江岸波渚之上的林木，可說是他那帶有潔癖之孤傲高士形象的化身。倪瓚從未企圖入仕，在這一點上說，很像長他二十一歲的嘉興隱士畫家吳鎮。吳鎮稍早在1341年作的《洞庭漁隱》（圖102）也是他個人孤高性格的表白。他們二人之間唯一的不同在於倪瓚接下去還須面對江南地區在1352年之後嚴重的動亂局勢，那不僅激烈地衝擊了他的生活，也改變了他的繪畫風格。

　　為了逃避動亂，倪瓚只好在1352年離開他的家居清閟閣，浪跡於五湖三泖之間；直

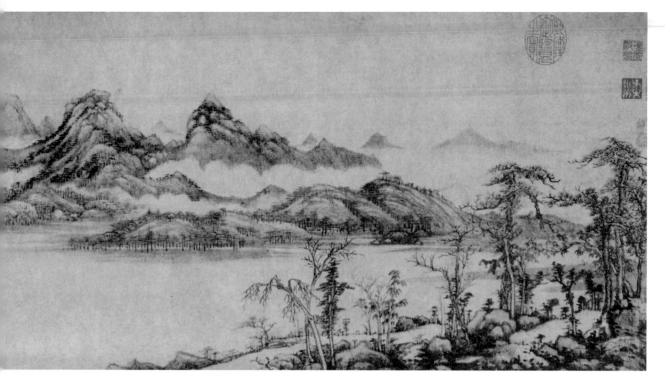

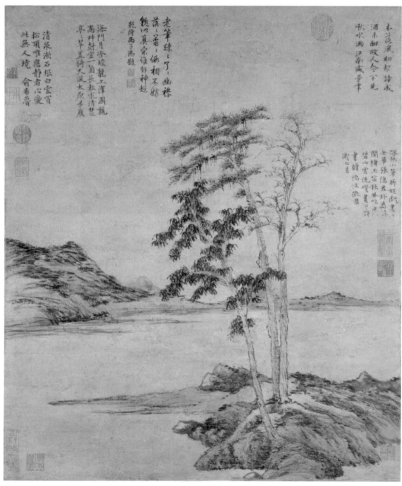

101. 元 倪瓚《疎林圖》
軸 紙本 水墨
69.8 × 58.5公分
大阪市立美術館

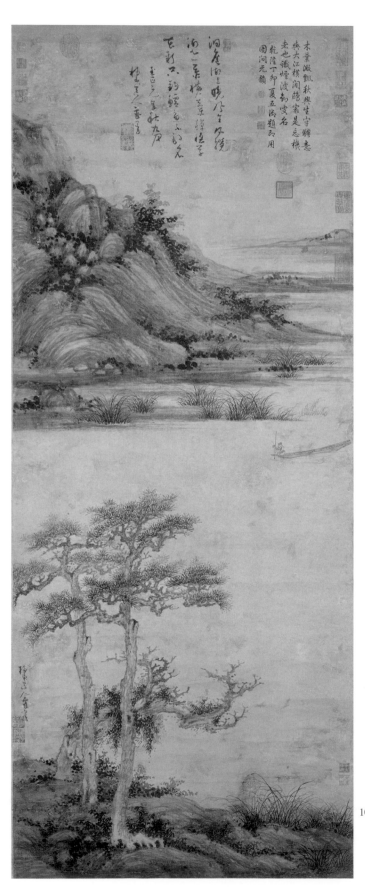

102. 元 吳鎮《洞庭漁隱》
1341年
軸 紙本 水墨
146.4 × 58.6公分
台北 國立故宮博物院

到1374年去世，都未能再回到自己家中。他晚期的山水，如1372年的《容膝齋圖》（圖103），幾乎都是在旅途中「獨立霜柳下，渺然懷故鄉」的抒懷之作。畫中僅有「似我容髮，蕭蕭可憐」的疏林、象徵其家的無人草亭，以及似是含淚隔江遙望的「微茫」遠山，卻寫盡了「江濱寂寞之意」。構圖雖然仍是一河兩岸的隱居模式，但它們所表現的實是對個人理想世界失落永不復得的焦慮與悲傷。

呼應著表現內容的改變，倪瓚晚期山水在用筆上也以方折代替了原來出自董源典範的圓弧。這使得他的山石更顯得枯澀蒼白而無實體感。此種筆墨正是他對五代時荊浩、關仝典範的個人詮釋，其古意也有效地增加了山水中非現實之感。從風格上說，荊浩、關仝典範是趙孟頫遺留下來未及處理的問題，它因此也對景仰趙孟頫的第三代江南文人畫家產生了莫大的吸引力。不僅倪瓚如此，身為趙孟頫外孫的王蒙更是熱衷，這在十四世紀中期甚至形成一種畫家間互相競爭的風潮。[13] 王蒙本人在1366年的《青卞隱居》（見圖52）即是以其出自趙氏家法的用筆，來重釋荊關典範的懸垂峰頂母題及具有強大動勢的山體結構。其畫面因此而生的平面動感效果不僅非倪瓚之荊關筆意所能比擬，與其早期所做的董源式水際山居相較，亦大異其趣。倪王間的競爭也影響及同時的畫家趙原、陳汝言與陸廣等；他們對荊關的再發現與詮釋，可以說是趙孟頫所倡之復古運動在他逝世半個世紀之後的終於完成。

倪王間對荊關典範詮釋之不同，實也透露兩人相異的生命理想。倪瓚是個力避塵俗的天生隱士，王蒙則是亟思有所作為的志士，卻在戰亂中被迫隱居。王蒙的隱居因此可說是充滿著現實與理想的矛盾，其複雜性遠超過他的外祖父。他在1360年代所作的立軸山水便是如此矛盾情結的呈現。《青卞隱居》雖可能係為其表兄弟趙麟畫他因亂事而不得不離去的卞山居所，[14] 但也投射著王蒙本人對隱居亂世的無奈與期待。畫上繁複構圖以及騷動不止的山體，讓退處畫中一角的隱居在對比之下顯得更像渺不可得的桃花源；而一改隱居山水常態的靈動山體，在反為畫面的強勢主角之際，則又以其奮拔的生氣定義著畫中高士的真實內在。如此高士不僅是王蒙本人的自寫，也是元末一群積極尋求用世的江南青年才俊的集體形象。

王蒙等江南才俊的積極用世，似乎也預示了他們日後的悲慘結局。入明之後，王蒙雖然如願得官，卻捲入當時現實政治的殘酷之中，於1385年卒於獄中。他與倪瓚的死亡，意謂著由趙孟頫首發的富含寄託之文人隱居山水畫在發展上的突然斷絕。但是，此種隱居山水的形式與內涵，卻因文人困境的一再重演，為後世奉為正宗而流傳不絕。

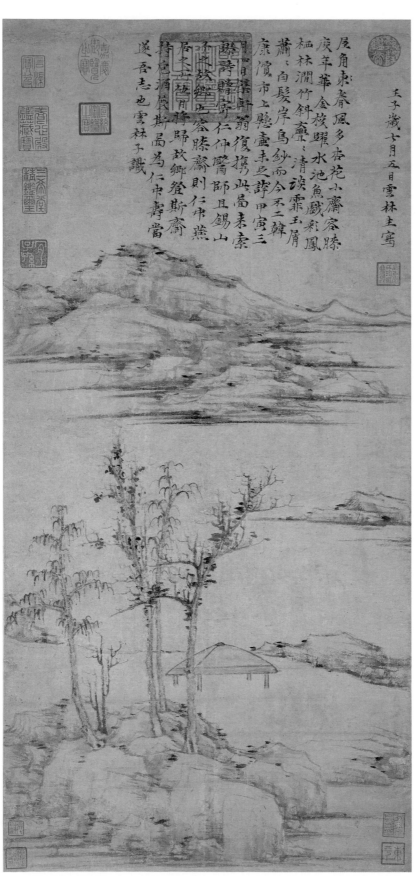

103. 元 倪瓚《容膝齋圖》
1372年
軸 紙本 水墨
74.7 × 35.5公分
台北 國立故宮博物院

隱逸文士的內在世界——
元末四大家的生平與藝術

西元1275年，威尼斯商人馬可波羅（Marco Polo，1254–1324）抵達位於今日內蒙古開平的蒙元帝國的上都。此時，出生於江南的黃公望正好六歲。在這一年的春天，元軍攻取了中國最富庶的南京、蘇州地區；作為南宋都城的杭州也在次年淪陷。到了1279年，宋帝蹈海死，蒙古政權正式取代宋朝，成為南北統一後全中國的主宰。後來所謂元四家之首的黃公望這時也無可選擇地成了元朝的子民。

改朝換代在中國歷史上並不罕見，對一般平民百姓的生活，也不見得就產生如何巨大的變化。但對為數不少，以讀書來求入仕的士人階層而言，朝代更換則會立即影響到他們的就業管道；蒙古人之入主中國即中斷了原來宋代以文臣治天下的傳統，對漢族文士的衝擊尤大。蒙元政權出自遊牧社會，在政治的觀念上本來極重實用，對於漢族文士的飽讀詩書經典、長於文章議論，當然覺得沒有太大的價值，有時甚至感到不屑與厭煩。在此情況之下，漢族文士便很少能在元朝政府中得到重用，他們原來在唐宋時代賴以獲致官職的科舉考試制度也因之廢止了很長一段時間，後來雖予恢復，但取用人數很少，作用不大。

整體而言，在元朝的政治世界中，漢族文士已由原來的中心退居在邊緣的位置。相反地，如馬可波羅那種具商業、外交或者技術才能的西域專家們，則在蒙元朝廷中得到大汗的倚重，得與蒙古貴族分享統治的權力。跟他們比起來，黃公望與四大家的另外三人——吳鎮、倪瓚、王蒙，都沒有如此仕途上的機會；他們之作為隱士，因此也可以說是半為形勢所迫。[1]

黃公望可以說是這種隱士型態的典型例子。他雖然天性聰穎，而且自小受到良好的教育，據說是博覽群書，天下之事，無所不能，但他卻出身於常熟的一個平民家庭之中，沒有一個顯赫的家庭背景庇蔭他順利的走上仕途。然而，他也不想一生只作為一個隱士，更不用說選擇以畫家為業。他的志向仍如大多數的中國士人一樣，希望在政治上

能有所施展。當時科舉未復，他能選擇的出路其實只有擔任政府的下層吏員一途而已。元代體制中官員與吏員的區分並不像宋代那麼嚴格，事實上由吏升至品官的例子也相當多，雖說此種升遷耗時頗長，且不易位至公卿，但畢竟不失為平民文士爭取地位的有效管道。黃公望在1292年左右便爭取到這種起步，在浙西廉訪使徐琰的手下擔任書吏的工作。他的工作能力顯然頗受長官賞識，後來便在杭州的江浙行省內供職，並於1315年參與了江浙行省平章張閭所主持之整頓江南土地賦役的重要財稅方案。或許是由於他的突出表現，不久即受到推薦至大都的御史台任事。這本是黃公望仕途更上層樓的大好機會，可惜在等待之際，爆發了張閭經理田糧的弊案，受到牽連，反遭下獄治罪。二十多年來的努力經營，非但不能讓他由吏升官，最後居然以牢獄收場，這對黃公望原來的政治夢來說，無疑是一個殘酷的打擊。

出獄之後，黃公望終於放棄了一切功名利祿的念頭，皈依全真教為道士，在松江、蘇州、杭州一帶雲遊，晚年則隱於杭州的筲箕泉、浙江桐廬縣的富春山。他享壽高達八十六，可能與他深於修道有關，後世還有他死後成仙的傳說，將其塑造成道流隱士的理想形象。但是黃公望晚年的生活事實上並不如想像中的不食人間煙火。他的生活資源可能部分地來自於全真教的傳教活動，另部分則係賣卜與授徒的收入，這些都要求他與社會仍然保持一種不可分離的關係。在他的授徒生計之中，除了道教之層面外，甚至還包括了繪畫的部分，傳世所見的《寫山水訣》應該就是他為教授學生而寫的條目式講義。如此看來，他又有點近乎職業畫家了。而在他的社會關係之中，入道歸隱之後最值得注意的倒是其複雜性的未曾中斷，他仍然保持著與官宦、富豪、僧道和其他文士的密切來往。他的山水畫作中的大多數，便都是在此時期中為這些朋友而畫的。雖然可能無涉任何形式的酬勞，但它們卻可說是黃公望建構社交網絡的最佳媒介。[2]

黃公望學畫的時間頗早，大約在1300年便從趙孟頫學習，他因此自稱「松雪齋（趙氏的書齋名）中小學生」，與趙孟頫十分親近的翰林待詔柳貫也曾讚他為「吳興室中大弟子」。這個師生關係首先可由現存北京故宮博物院的趙孟頫為其所書「快雪時晴」四字得到印證。[3] 如果再觀察黃公望在約1340年左右所作的《溪山雨意》卷（見圖100）[4]，其乾筆淡墨的皴染、單純的山與樹的造型、前景一角坡岸遙望左方橫向鋪陳遠山的簡潔構圖模式，都與趙孟頫在1302年所作的《水村圖》（見圖99）十分相似，後者的製作正好是在黃公望拜在趙孟頫門下的時候，兩者之近似，絕非巧合。台北國立故宮博物院所藏的陳琳所作《蒼崖古樹》小畫，在構圖上也採同一模式，只是左右相反。陳琳亦為趙氏學生，可見趙氏此種山水風格在十四世紀前期的江南地方，已經相當地流行。

不過，此時的黃公望也已經形成了與趙孟頫不同的風格特質。他的遠山墨色由淡至濃的層次變得較為豐富，山體結構也刻意地營造不同方向的轉折連續，使整體之物象

與空間在平和中顯得更為多變。這正是他《寫山水訣》中所說的：「山頭要折搭轉換，山脈皆順，此活法也。」此「活法」所指的那種活潑生氣即為畫中豐富多變的結構與質感；它的效果可以說是趙孟頫平淡風格的進一步發展。

與《溪山雨意》差不多時間完成的還有兩件立軸山水畫倖存於世，可以顯示出此期的另外面相。台北國立故宮博物院藏的《九珠峰翠》（圖104）係為當時名士楊維禎而作。畫上圓弧形之山巒與方頂直立的峭巖交錯結構，與面向觀者開放的水口結組成一區

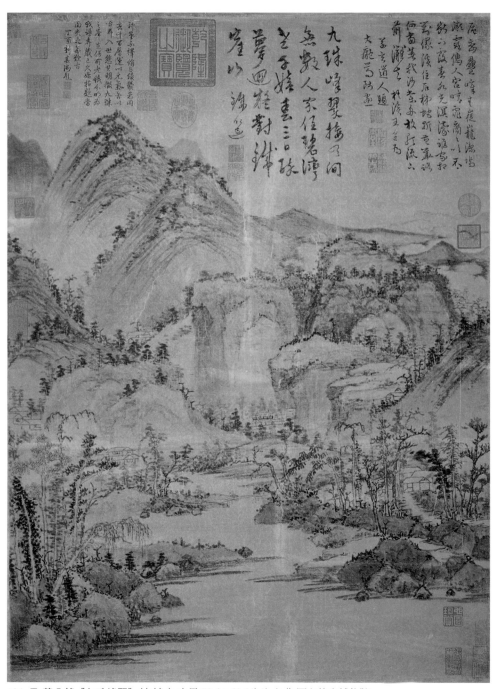

104. 元 黃公望《九珠峰翠》軸 綾本 水墨 79.6 x 58.5公分 台北 國立故宮博物院

屏障，障前屋舍錯落，植物環繞其周，顯示著草木華滋的山川之相。《天池石壁圖》（圖105）亦有類似之安排，不過更強調了後方山體的複雜結構。黃公望的這種山體結構乃將宋代山水畫中常見的巨大塊體化成碎岩、圓巒與平台的三種單位，放棄了傳統前、中、後三景的基本區分，而在相互嵌置中形成由下而上的複雜連續運動。他的這種山水結構，抽象而複雜多變，利於在畫面上隨處營造引人的細節景觀，其目的當然非在對外在自然作被動的再現，而是以更靈活的方式重組自然，讓山水自發生氣。

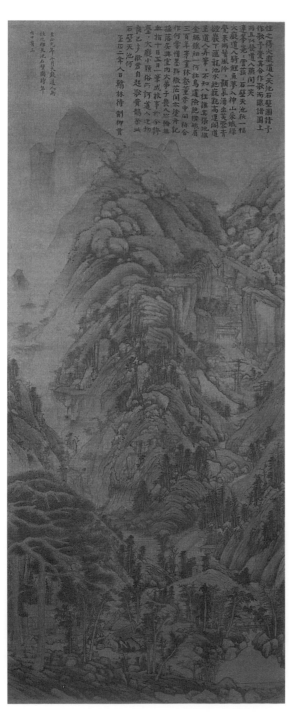

黃公望的這種山水結構，使他在山水意象上得以達至前所未及的變化可能性。完成於1349年的《九峯雪霽》（圖106）[5] 即以線條勾描雪後山體之分塊，特別著意於呈現正中巖塊前突後接內縮平台的類似浮雕效果，為雪後平靜的山際山居平添了一種罕見的動感。這種動感也見之於樹葉盡脫的片片寒林。這些寒林位於峭巖的平頂上以及其左右的山谷中，姿勢造型簡單，但在刻意地扭動而斷續的用筆處理下，卻特有一種復甦生機的暗示。這種寒林意象亦見於他約作於同時的《快雪時晴》圖卷（圖107）[6] 之中；他們尤其呈現了迎向左方朱砂畫成之雪後冬日的動態，形成一種有趣的呼應。隔著深谷與遠峯對望的山樓也被安排在平頂峭巖之下，該巖亦以緊密的分塊結組，造成指向紅日的轉折之勢。這種物象結構的安排，幾乎可以視為《九峯雪霽》的橫向變體，而他們所共同追求的生機呈現，由中

105. 元 黃公望《天池石壁圖》
1341年
軸 絹本 設色
139.4 × 57.3公分
北京 故宮博物院

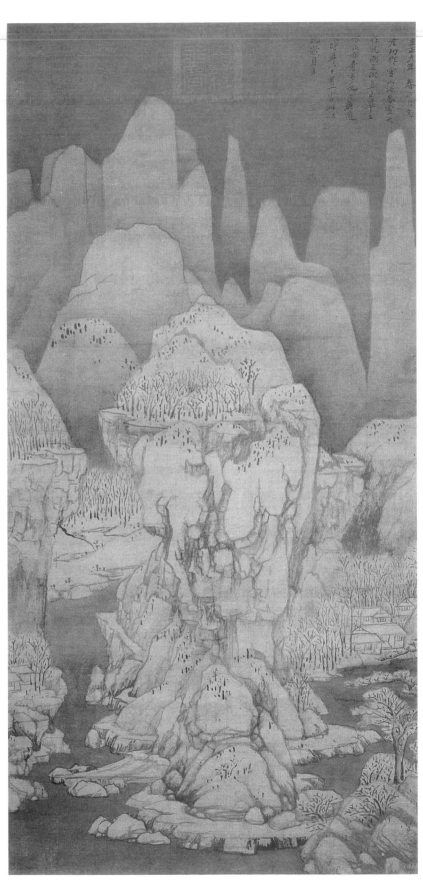

106. 元 黃公望《九峯雪霽》
1349年
軸 絹本 水墨
117 × 55.5公分
北京 故宮博物院

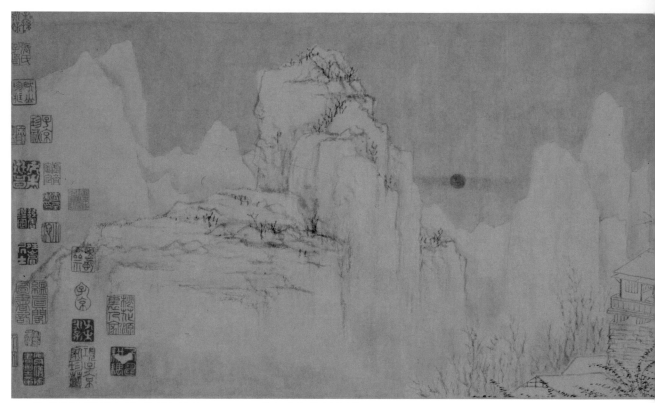

107. **元 黃公望《快雪時晴》**卷 紙本 淡彩 29.5 x 104.6公分 北京 故宮博物院

國雪景山水的傳統來看，確實是向來以蕭瑟為主調發展中的新格。

　　黃公望對山水結構及其內在生命的強烈興趣，很可能與他個人的道教背景有關。他在《寫山水訣》中明言：「畫亦有風水存焉」，並在說明畫中佈置如何能有「活法」與「生氣」之時，也有道教堪輿家的意味。他的山水畫因此也可說是一種遵循如此道教原則重組之後的理想自然，而其中又以1347至1350年間為另一全真教道士鄭無用所作之《富春山居圖卷》（見圖86）最稱極致。[7] 此卷中不僅具有清晰的量感與空間感，而且善於運用山坡之不對稱呈現等技巧，創造如《寫山水訣》中所云「眾峯如相揖遜」的委婉動態結構。它的筆墨還顯示著一種強烈的隨興意趣。由於在長時間的製作過程中不停地修改、添加的緣故，畫中常現皴線與輪廓相雜，山石疊加在坡面皴紋之上，山體分塊與質面肌理相互衝突等特殊結果（圖108），但此結果非但沒有妨礙到山水結構的表達，反而奇妙地賦予此山水一種「生發中」的造化運行感，為山水之內在生命作了一個全新的視覺詮釋。

　　如此的筆墨與結構，正是道教思想中對宇宙生命之核心理解的具體實踐。《富春山居圖卷》因此一方面是黃公望晚年隱居富春山生活的所見所感，另一方面則是他一系列探究其心中山水造化生命的終極形象，也是他寄託心靈的理想世界。在此之中，他超越

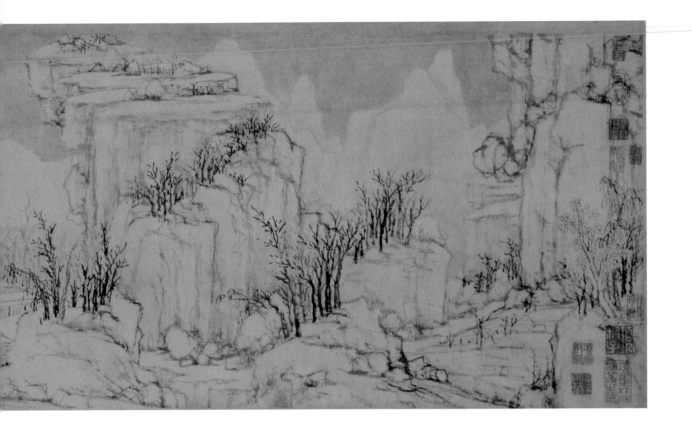

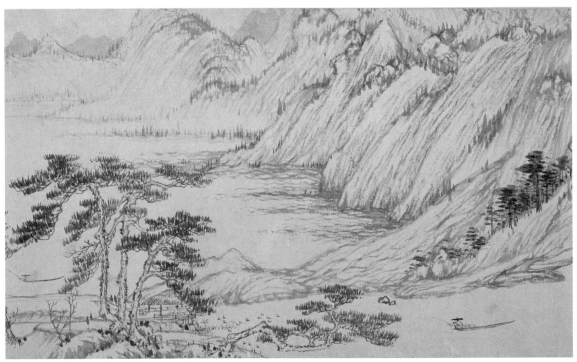

108. 元 黃公望《富春山居圖卷》局部 台北 國立故宮博物院

了前半生的挫折，也超越了後半生社會網絡中的煩擾，而得以再度與造化的創造活動合而為一。

　　如與黃公望一生經歷的戲劇性相比，四家之中年齒排名第二的吳鎮生平可謂不尋常的平淡。在早期元明之際的各種文獻記載中，關於吳鎮的資料極為稀少，有的僅能記其籍貫、藝術師承與造詣，對其行事都未詳述。在與他同時文人的詩文集中，雖偶有提及他的畫作，或為其題詩的，但多未曾親自與其交接。後世關於吳鎮生平的許多說法，因此很可能根本缺乏事實的根據，其中一大部分或許就是明代人偽造出來的。這種製造吳鎮的傳說時間大約起於十五世紀的後期，距吳鎮之卒已超過百年，而至十六世紀末達到鼎盛。後來常被引用的吳鎮作品集《梅畫道人遺墨》二卷，即是明朝萬曆年間其同鄉浙江嘉興之士錢棻所收集的，其中資料真偽相雜，時常啟人疑竇。與吳鎮有關的傳說亦多屬此類。例如為人津津樂道的：「吳鎮與職業畫家盛懋比門而居。盛畫求者若市，而吳鎮作品乏人問津，遂引起妻子嘲笑，吳鎮卻不以為意，並預言後世身價必正相反。」這可能即為根據明末的背景而虛構的故事，藉貶低盛懋來頌揚吳鎮之清高隱士畫家形象。至於有傳說吳鎮甚至能預知死期，遂自營生壙，此則係由其道人名號聯想加以神化而來，只能反映吳鎮聲望在後世日益高漲的現象而已。[8]

　　吳鎮生平事蹟的絕大部分畢竟是在歷史中遺失了吧？！不過，這也可能意謂著在他一生中終究沒有發生過什麼值得注意的大事，亦無戲劇化的變故足以引人加以記載吧？吳鎮這個毫無名位的詩人畫家可能真的平平淡淡地在嘉興、杭州一帶度過了他的一生。他既沒有如趙孟頫那樣企圖扭轉漢族士人在蒙元時期的不佳處境，也不像黃公望一般曾嘗試透過各種管道求取更高的階級地位，這些似乎都指向他能安於隱居生活的絕高可能性。而當代詩文集中之所以未見他與其他江南文士交往酬酢的痕跡，一方面反映了他對社交活動的消極態度，另一方面也透露出他在當時僅為地方性人物的實況，此二者本為一體之兩面。

　　作為一個生活圈相當有限的隱士而言，吳鎮繪畫所取資的源流相反地卻十分寬廣。從他傳世的有限作品之中，《秋山圖》（圖109）、《雙松圖》（見圖84）[9]與《漁父圖卷》（圖110）[10]都顯示了他曾花費相當多的精力在古畫的臨摹工作之上。這點如與黃公望相比，便顯得極為不同。其中《秋山圖》明顯是模仿五代宋初山水畫宗師之一巨然，或此派某位早期畫家的作品，不僅主峰峰頂造型尚存原味，山坳外叢聚的碎石亦是此派之特徵，而構圖上由前景一角向中軸山景開展的佈局，也是早期宋代山水畫的基本模式。另軸《雙松圖》所溯諸的則是宋初李成的平遠山水傳統。正如此派的一些早期資料所示，《雙松圖》也是透過前景巨大而姿勢奇矯的古樹，將觀者視線導向朝深處開展的廣闊平野。此平遠山水的描繪筆墨雖已可看出吳鎮之個人性，但其對廣大空間感的特別著意，

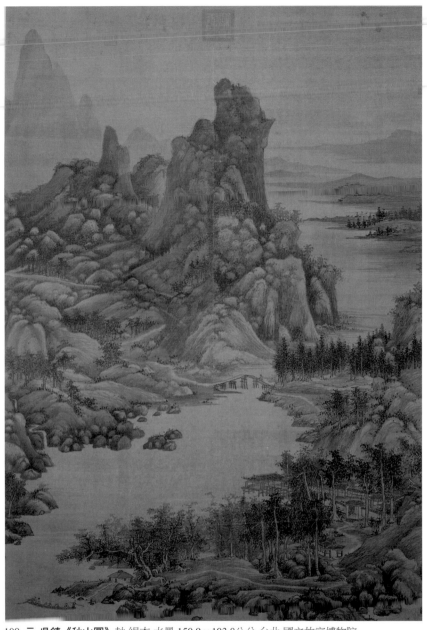

109. **元 吳鎮《秋山圖》** 軸 絹本 水墨 150.9 × 103.8公分 台北 國立故宮博物院

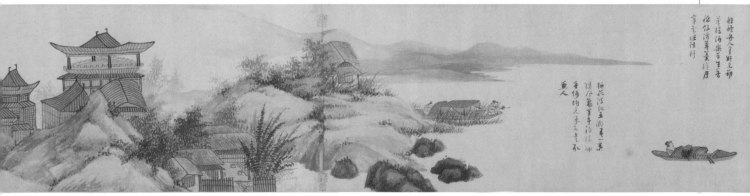

110. **元 吳鎮《漁父圖卷》** 局部 卷 紙本 水墨 32.5 × 562.2公分 華盛頓 弗利爾美術館
（Freer Gallery of Art, Smithsonian Institution, Washington, D.C.: Purchase, F1937.12）

則充分顯示他確有復古之企圖。如此之企圖在他的《漁父圖卷》中表現得更為明確。該卷末尾的唐式闕樓，描繪屋角掀起之狀，正是宋人筆記中所記古拙的形象；而卷中空白水域中各自獨立，角度各異的漁舟，也保存了唐五代畫作中傾斜平面的古拙空間表現方式。這些畫作時間的跨度頗長，由四十九歲起至其晚年都有，可見在他一生中經常保持著對臨摹古畫的高度興趣，而且所學樣式之多，絕非後世相傳他只宗董源、巨然的那麼單純。

　　吳鎮的摹古工作提供了他創作上的豐富可能性。即以他最為喜愛的漁隱題材而言，其根本模式便是出自《漁父圖卷》所示那種唐或五代的古畫。The Metropolitan Museum of Art 所藏之《蘆灘釣艇》（圖111）之漁父形象乃直接取自《漁父圖卷》，但將之置於半現的崖壁之下，兩相對照，顯得別有一種平和的幽趣。畫上的題詞亦仿古來〈漁父詞〉之形式：

　　　　紅葉村西夕影餘，黃蘆灘畔月痕初，輕撥棹，且歸歟，掛起漁竿不釣魚。

此詞所述者正是漁人生活中那份隨著自然之律動，無所追求的閒適意致。這並非意欲就漁民生命作寫實的記錄，而實是文士藉之表達企求超脫現實環境中所受束縛的願望；對吳鎮而言，漁父詞中的心理企求倒非只是純粹的空想，而是得以在生活中設法實踐的理想。不論他是否仍須為生活奔走，在吳鎮追求內心理想的過程中，他似乎未曾發過怨嘆

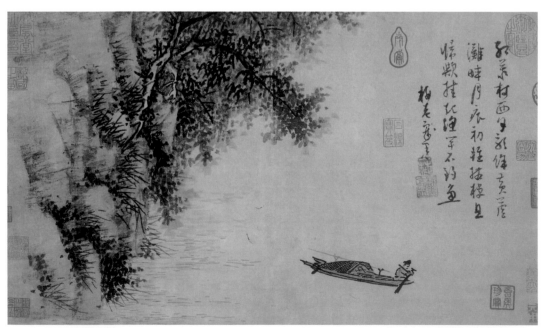

111. 元 吳鎮 《蘆灘釣艇》 卷 紙本 水墨 24.8 x 43.2公分 紐約 大都會美術館 （The Metropolitan Museum of Art）

與不滿。他的漁隱圖都能自古人形象中化出一份屬於他自己的自足自適，似乎「掛起漁竿不釣魚」的舟子也成為他的化身。1342年完成的《漁父圖》（圖112）[11] 所呈現的亦是此種情境，只不過改成立軸形式，讓中間的江面顯得更為寬和寧靜。舟中文士則怡然自得，正與前景矗立樹木和遠岸舒緩的群山共同沐浴在淡淡的月光之下，靜聽微風拂過蘆花，魚兒偶而濺起水浪的聲音。如此寧靜而具情味的意象，正是吳鎮得以在十六世紀以後之隱士文化圈中被奉為典範的根本理由。

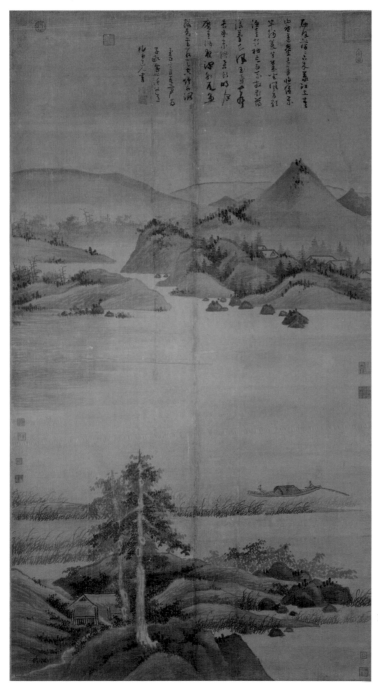

112. 元 吳鎮 《漁父圖》
1342年
軸 絹本 水墨
176.1×95.6公分
台北 國立故宮博物院

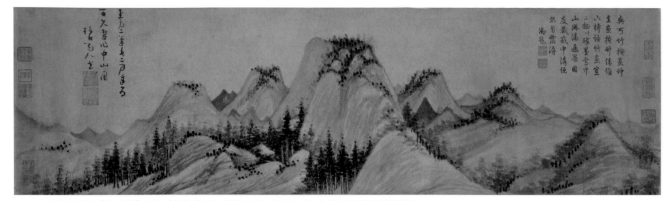

113. 元 吳鎮《中山圖》1336年 卷 紙本 水墨 26.4×90.7公分 台北 國立故宮博物院

　　寧靜而平淡的性格或許正是這一切的源頭。他對眼前景物的觀察亦得利於此，因此也常能在尋常之中創造出奇的效果。台北國立故宮博物院的《中山圖》（圖113）乍看之下只是一些平凡山頭的排列，既不高聳，也無雲氣的豐富變化，但在其筆墨處理下，簡單的山形組合之間卻被賦予了細緻的韻律感，安靜而舒暢。The Cleveland Museum of Art收藏的《草亭詩意》（圖114）則是將目光移至朋友所建的庭園之中，並在簡單的佈局之間，捕捉草堂所代表的隱者居於其中的平淡任適之樂。至於同作於1347年的《竹石圖》（見圖85）[12] 中看似平凡無奇的拳石一塊與疏竹數株，也都是隱士的象徵，在疏簡的造型中細緻地展現著一種極為含蓄的優雅姿勢之美。這與《中山圖》一樣，皆為平淡之味的極致表現，也是隱者吳鎮內在性靈的具體化現。

　　如與吳鎮的平淡相較，較他年輕二十歲的無錫隱士倪瓚的脫俗性格便顯得十分地特立獨行。不像黃公望或吳鎮，倪瓚的家庭是四家之中最富有的，他的長兄還是全真教的領導份子，並與政府的關係密切，也與許多江南名士有所往來。[13] 倪瓚在二十八歲之時接管家業，成為無錫首富之家的主人。本來，以他兄長的地位與關係，倪瓚大有往仕途發展的條件，但他卻從未有此企圖。在這一點上說，他與吳鎮倒很相像，然而就性格上說，倪瓚孤傲高邁，不肯與俗人為伍，卻與吳鎮正好相反，這與他成長於豪富之家，長期受長兄與母親之呵護，多少有點關係。他還有潔癖，相傳他每天穿戴的衣帽，總是要拂拭幾十次，連書齋外的梧桐樹也叫僕人常加清洗，恐怕惹上塵埃。這個故事後來變成「洗梧桐」題材，在明清畫壇上流行不墜。

　　孤僻加上潔癖的個性使倪瓚成為中國歷史上傳聞軼事最多的一個畫家。在這些軼事中許多皆環繞在他「不俗」的高士形象，其中之一提到他因事得罪盤踞蘇州的吳王張士誠的弟弟士信，某日在太湖恰為其所獲，並施以毒打。倪瓚雖遭折磨，但全程噤口不出一聲。人問其故，他回答說：「一出聲便俗。」此事雖不見得全是事實，多少也加添了

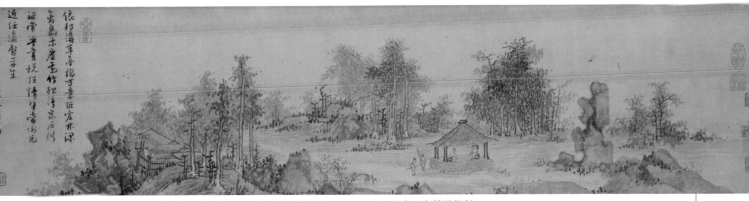

114. 元 吳鎮《草亭詩意》1347年 卷 紙本 水墨 23.8 x 99.4公分 克里夫蘭美術館
（The Cleveland Museum of Art. Leonard C. Hanna, Jr. Fund 1963.259）

十六、十七世紀崇拜者的渲染，但很精彩的勾勒出倪瓚本人的避俗性格，以及行為上因之而來的怪異表現，也可算是距真實不遠。台北國立故宮博物院所藏，有張雨題識之《倪瓚像》（圖115）[14] 上的主人即為具潔癖、孤傲避俗的富豪隱君，而其旁僕役之持物，也似乎暗合與他有關的眾多軼事。

　　雖然行徑獨特，倪瓚的藝術歷程卻與一般文人畫家的軌跡相同，都是由學習古代大師的風格入手。他在山水畫上早期學的是五代董源的風格，1343年的《水竹居圖》（圖116）[15] 便有來自此源頭的圓緩坡陀以及長弧度的皴染筆墨。倪家本有書畫收藏，江南之藏家中當時也有董源畫蹟存在，倪瓚要習得董源之風，確有相當高的機會。另一個管道則是向黃公望學習，或透過其吸收趙孟頫的詮釋；由於倪瓚也屬全真教派，早與黃公望關係匪淺，此管道亦對他的藝術有一定程度的影響。事實上，倪瓚在1345年作《六君子圖》（圖117）時，黃公望也在現場，甚至可能曾給予指點。此畫極為簡潔，重點僅是前

193

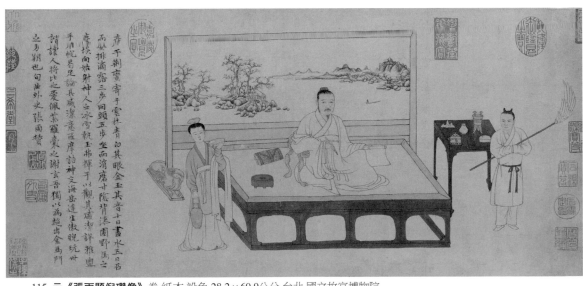

115. 元 《張雨題倪瓚像》卷 紙本 設色 28.2 x 60.9公分 台北 國立故宮博物院

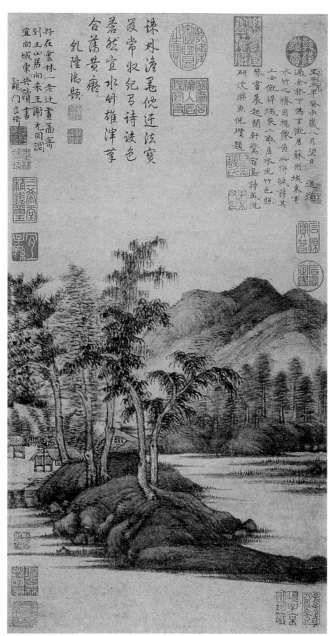

116. 元 倪瓚《水竹居圖》
1343年
軸 紙本 設色
53.3 × 28.2公分
北京 中國歷史博物館

景弧形洲渚上的六棵直立樹，象徵在場的六位文士朋友，遙望隔江遠山，在空白之江景襯托中，表現其孤高超俗的情操。這種意象正是倪瓚家居時的內在寫照。

可是，元末江南地區的動亂，中斷了倪瓚在無錫家中的平靜隱居生活，也改變了他的繪畫風格。為了躲避動亂，他在1352年棄家，在太湖區域的若干偏僻角落間，輾轉寄居於親友家中。這種浪跡生涯，一直持續到他去世的1374年都沒有真正結束。在這一段時間中，倪瓚雖不至於像一般難民的備嚐苦難與生命之威脅，但對於他那麼一個過慣養尊處優生活而又有潔癖的人而言，那種飄泊流離的生涯必定使他感到深度的挫折與鬱卒。昔日無錫家中之隱居如今在回憶中變得更為寧靜安適，而無法歸家的窘境遂形成倪

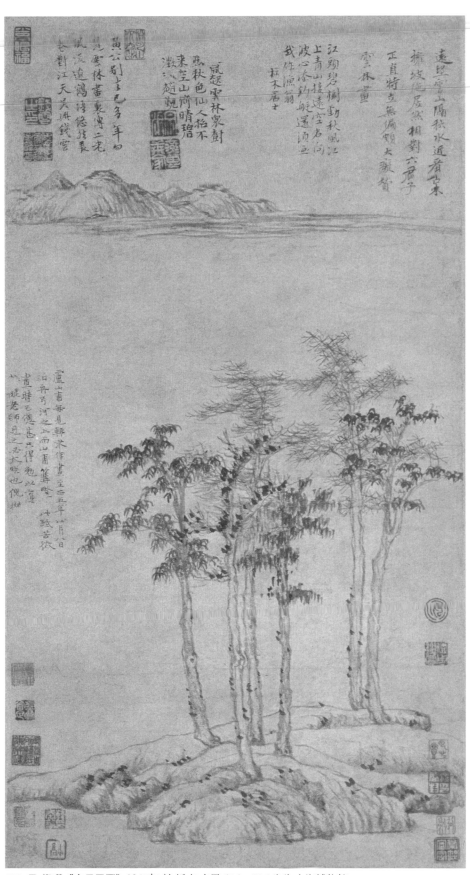

117. 元 倪瓚《六君子圖》1345年 軸 紙本 水墨 61.9 x 33.3公分 上海博物館

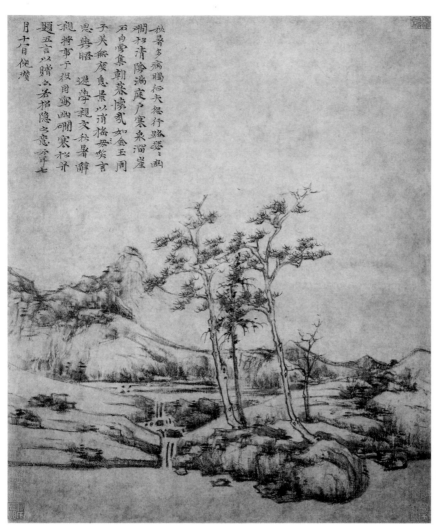

118. **元 倪瓚《幽澗寒松》**
軸 紙本 水墨
59.7 x 50.4公分
北京 故宮博物院

瓚此時最大的焦慮。1354年的《松林亭子》（見圖89）[16] 即以岸邊空亭為等候主人歸來之隱居，以抒寫其不得歸去的心境。

　　倪瓚晚期的山水畫，不論是《漁莊秋霽》（1355年，見圖3）[17] 或《容膝齋圖》（1372年，見圖103）[18]，幾乎都是在飄泊旅途中「獨立霜柳下，渺然懷故鄉」的抒懷之作。畫中僅有「似我容髮，蕭蕭可憐」的疏林，以及似是含淚隔江遙望的「微茫」遠山，至多再加個無人孤亭的少量元素，但在這些元素的組合之際，卻寫盡了濃重不可排解的「江濱寂寞之感」。它們的構圖其實只有一種，像在重複地畫同一幅畫，但每次經由元素組合的輕微調整，抒情的內容也起了細緻的變化。例如《幽澗寒松》（圖118）乃將原本遠隔的前後二景併合為一，置寒松與幽澗於其上，使顯得較少枯寂淒涼之感，而多了一絲清雅恬適之意。這本是為一位將辭家赴任的朋友送行而作，希望以此恬適意象促其早歸；但枯淡的筆墨仍使全畫罩上一層落寞，最左小枯木似乎是作者本人的寫照，正興起自己無處可歸的感嘆。此時可能正當亂事已息，明朝新立之際，倪瓚雖然回到了無錫，

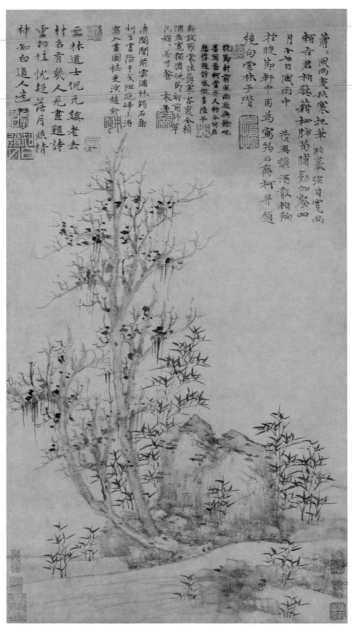

119. 元 倪瓚《筠石喬柯》
軸 紙本 水墨
67.3 × 36.8公分
克里夫蘭美術館
（The Cleveland Museum of Art.
Leonard C. Hanna, Jr. Fund 1978.65）

但卻無家可回，他終在1374年卒於親戚家中。所有倪瓚的晚年作品正是一再地在表達他個人理想世界失落永不復得的焦慮與悲傷。

　　如此的山水畫因此可以視為全係寓興之作，而與寫實無關。倪瓚曾向朋友說明他的墨竹畫乃「聊寫胸中逸氣耳」，故完全不計較其枝與葉之形似與否，致使「他人視以為麻為蘆」。這意謂著他的畫竹重點實不在如何「逸筆草草，不求形似」，而在於所寫胸中逸氣之內容。他的竹石畫，也如吳鎮一樣，亦富含象外之意。如The Cleveland Museum of Art的《筠石喬柯》（圖119）[19] 即非意在表現不求形似的理念，而是在飄泊中抒發一個失家隱士的故園之思，畫上的後人跋詩因此也有「干戈阻絕歸未得，寫入畫圖憶更深」

的回應。作為此種情感的記錄，倪瓚的竹石畫正是從另一個角度與他的山水畫共同向觀者訴說著他的內在世界。

　　四家中最為年輕的王蒙，雖為倪瓚的至交，但作為一個隱士，表現卻大不相同。他是趙孟頫的外孫，與當時江南名士、官宦都有密切的往來。在政治上，他是個亟思有所作為的志士，說他甚至是野心勃勃亦不為過，但卻因江南的動亂而被迫隱居黃鶴山中。王蒙的隱居本身因此可說是充滿著現實與理想的矛盾，其複雜度遠超過他的外祖父與前面所談的另外三大家。[20] 他在1360年代所作的多件立軸山水便是如此矛盾情結的呈現。

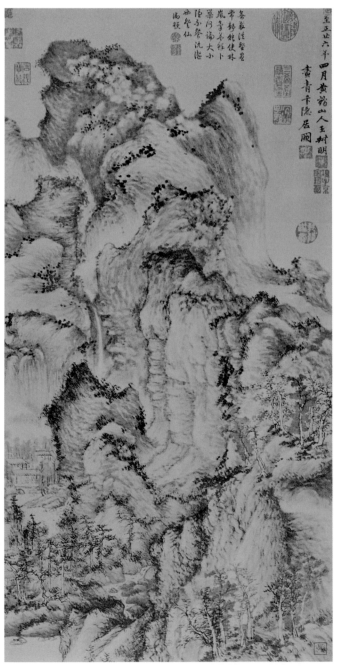

作於1366年的《青卞隱居圖》（見圖52）[21] 可說是此期作品中的傑作。它可能是為其表兄弟趙麟畫他因亂事而不得不離去的卞山居所，但也投射著王蒙本人對隱居亂世的無奈與期待。他較早的隱居山水，如1354年的《夏山隱居》（見圖51），基本上仍追隨著趙氏家法，作一平和清雅的理想性山水。但在《青卞隱居》之中，繁複構圖以及騷動不止的山體，讓退處畫中一角的隱居在對比之下顯得更像渺不可得的桃花源（圖120）。北京故宮博物院的《葛稚川移居圖》（圖121）也有如此深藏山中的理想居所，正在等待葛洪一行人的到來。葛洪在畫中被畫成仙人的形象，整個山中景觀也因鮮明紅綠色彩

120. 元 王蒙《青卞隱居圖》局部
上海博物館

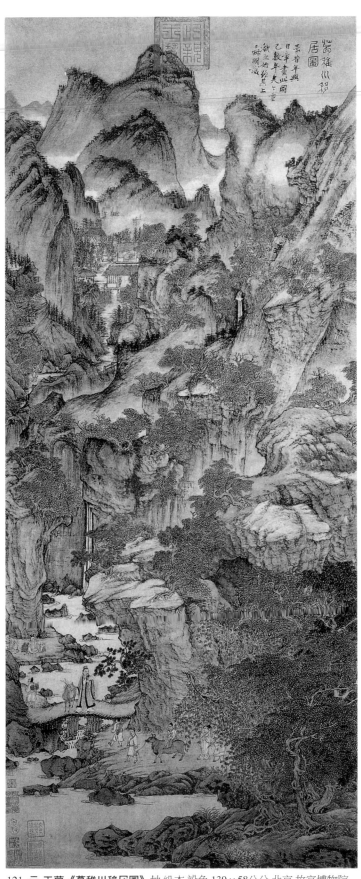

121. 元 王蒙《葛稚川移居圖》軸 紙本 設色 139×58公分 北京 故宮博物院

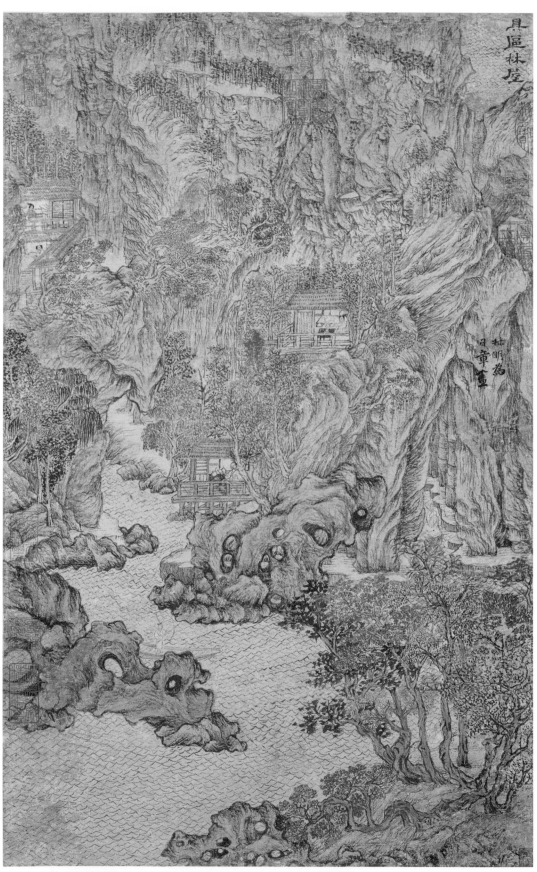

122. 元 王蒙《具區林屋》軸 紙本 設色 68.7×42.5公分 台北 國立故宮博物院

的點綴，奇峰絕巘的充塞，顯現著一種近似仙境的氛圍。它的這個主題雖來自葛洪入羅浮山煉丹的道教故事，屬於求仙的範疇，但在當時，這可能是作為祝賀友人新得隱所之用。受畫者名叫日章，可能即是持有王蒙另件名作《具區林屋》（圖122）[22] 的同一人，但在《具區林屋》中日章則已安座在太湖邊林屋一帶的隱居之內。而環繞其四周的奇矯巖壑也具有與葛稚川者相同的仙境暗示。

　　這些隱居山水總是結構緊密，動感十足，似乎含蘊著充沛的力量。如此的效果部分來自於王蒙在畫面上刻意營造的曲折連續動線，近似後世所謂的「龍脈」。這種注重畫面連續性的作法，雖已見於黃公望的山水畫中，但王蒙者則將之推至極端，經常有兩三個S形的連續轉折；這不但用在強調動態的仙境，也在如《花溪漁隱》（見圖88）的平靜隱居中扮演串連塊體的主要角色。動勢力感表現的另一個工具則是王蒙特別扭動的線條。他可能是四家中對線條形式最有意識的畫家。他的《惠麓小隱》（圖123）[23] 及《太白山圖》（圖124）[24] 兩幅橫卷在這點上表現得最為突出。前者的岩石樹木全賴各種濃淡不同的乾筆線條勾畫而成，線條不長但扭動快速，自身便獨具力感。後者則在此種線條之基礎上，加上了為數可觀的大小墨點。點線本身的獨立性很高，幾乎壓倒了原來它們應有的描述物象之功能，因此在畫面上製造了一種很強的躍動效果。王蒙在這方面的工作，意謂著畫家對其畫面本身二度空間性的高度意識；這使得他的繪畫在與黃公望等其他三家比較之下，顯示了清楚的結構性差異。也代表著影響後來明清山水畫風格改變的一個關鍵。

　　王蒙以急速扭動之勢完成的線與點，是否正是他某種不安心境的作用所致？或只是形式風格上的選擇而已？前者的可能性很高。他在畫上的題詩以及友人就之唱和的文辭常以「避秦」作為隱居的動機，[25] 外在世界的動亂不安因此成為畫中山居的實際背景，

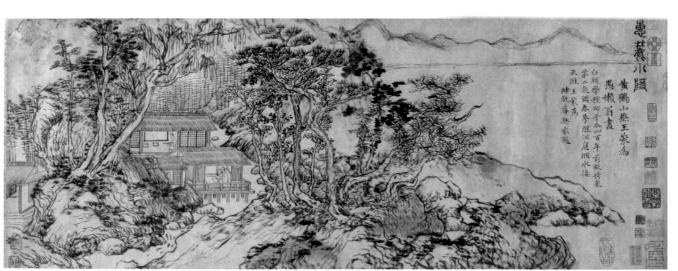

123. **元 王蒙《惠麓小隱》**卷 紙本 水墨 28.2 × 73.7公分 印地安那波利斯美術館
（Indianapolis Museum of Art, Gift of Mr. and Mrs. Eli Lilly）

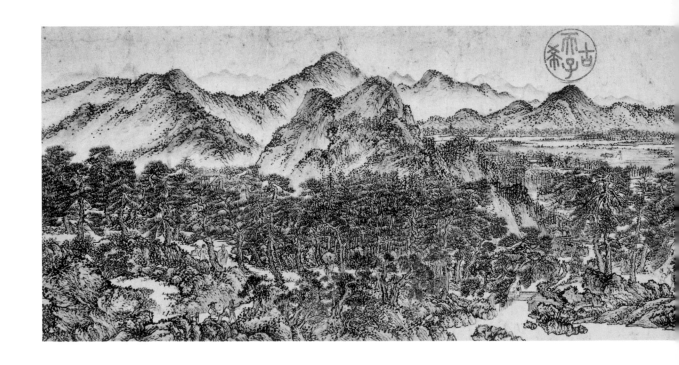

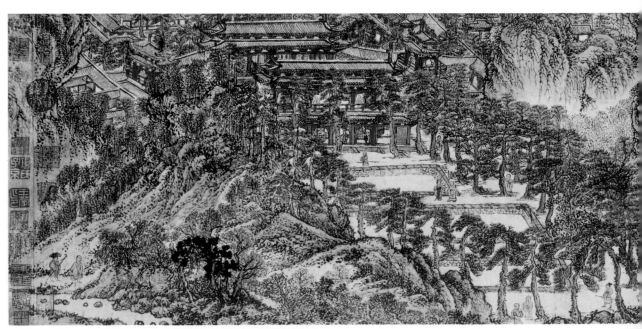

124. 元 王蒙《太白山圖》卷 紙本 設色 27.6 x 238公分 遼寧省博物館

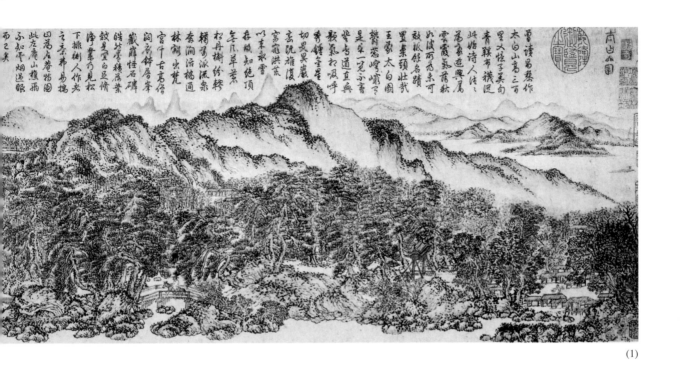

(1)

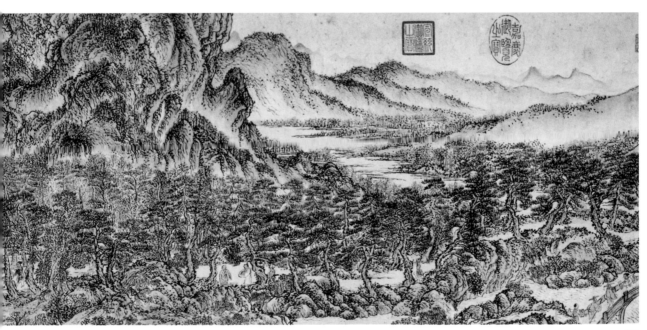

(2)

充塞滿幅的騷動筆墨也確在視覺上加強了這種不安的氛圍。而其隱居圖之所以如此一反過去畫家所作的寧靜表現，正是因為王蒙其實不肯完全逃避現實，避秦而隱只是暫時的權宜，內心實在等候時機，企圖在亂世之中開創一番事業。

元末江南青年才士之中多有抱此雄心者，後來協助明成祖的重要謀士姚廣孝即為其中之代表。王蒙也曾與姚廣孝同習兵事韜略，都屬於江南這批胸懷大志的隱士群中的一員。他們之中許多人在元末的新興政治勢力內找到機會，王蒙亦然。他曾在元朝將亡之際在割據蘇州地區的張士誠政府中出任小官，後來則不顧朋友的反對，冒險出任代元而治中國的明朝之山東地方官職。這些行為在在都顯示了他與其他三大家在性格與志向上的絕然不同，那似乎也顯示了他最後的悲慘結局。入明後的王蒙，雖如願告別隱士生活，不久卻捲入當時現實政治的殘酷整肅之中，因牽連宰相胡惟庸之貪瀆案入獄，而於1385年卒於獄中。

王蒙的橫死，意謂著元末隱士文化的突然斷絕，也代表著以書寫隱士內在世界為主調之江南文人山水傳統的終結。在那近半世紀的發展中，黃公望、吳鎮、倪瓚與王蒙陸續登場，以其藝術才華在畫面上重構其內在世界，為身處不友善的環境中之自我尋求寄託。這四大家各自之間之性格志趣互有不同，對隱居的感受亦自相異，而其隱居山水畫也形成四個不同的典範。當後世文士之困境一再重演，他們的山水畫變成為緬懷的具體對象，被供入文化傳統的聖殿中奉為偶像。

III
繪畫與文人文化

隱居生活中的繪畫
十五世紀中期文人畫在蘇州的出現

沈周的應酬畫及其觀眾

雅俗的焦慮
文徵明、鍾馗與大眾文化

董其昌《婉孌草堂圖》及其革新畫風

隱居生活中的繪畫——
十五世紀中期文人畫在蘇州的出現

　　十五世紀東亞畫壇最重要的變化之一在於北京宮廷繪畫的登場。這是中國王朝在歷經約一個世紀之久的蒙古政權運作，宮廷繪畫由南宋之興盛轉趨沈寂後，再一次的「復興」。但是，由於北京宮廷繪畫的聚焦力，使得正在蘇州地區逐漸發展起來的一些新現象，沒有受到當時人的充分注意。那便是後來稱之為吳派文人畫的形成。在十五世紀中葉以前，蘇州地區的畫家，不論是否有文人背景，也與其他如浙江、福建的同行一樣，頗以謀求於北京宮廷中的發展為務。可是自此期之後，蘇州的文人畫家，在杜瓊與劉珏等人的帶動下，開始拒絕北京宮廷繪畫的主導，返回他們在元末時的隱士傳統，且更有意識地圖繪一種在形式與畫意上皆與宮廷有別的山水畫。在這個發展中，1450、60年代可說最為關鍵，後來沈周一出，更將之推向高峰。中國畫壇於是便出現北京、蘇州雙中心並立的局面。

　　蘇州文人畫在十五世紀中葉的出現，既與其成員的事業選擇有關，也具體地形塑、發展了一種新的生活型態。不僅友人間的互訪、聚會與藝術創作成為隱居生活的核心，文人的生活經營也有新計。繪畫除了扮演文人生活中之必要角色外，與其有關之藝術知識，也被轉化成物質性的資源，介入隱居生活的日常運作之間。這即是後來文人藝術家生活的基本型態。

　　明永樂十九年（1421），朱棣正式將北京定為首都。在接下來的半個世紀中，隨著朱棣放棄了原來朱元璋建立明朝時的鎖國政策，更積極地拓展中國與鄰近諸國的外交關係，北京再度扮演著東亞整個區域中政治中心的角色。其過程表面上看來似乎十分順暢，而且它之作為國都，也一直延續到今天的中華人民共和國。但是，從文化的角度來看的話，北京的地位在這期間則悄悄地產生了一些變化，非常值得研究者注意。伴隨著這個變化而生的現象，則是距離留都南京不遠的江南文化城市蘇州的崛起。蘇州在文化上的發展，後來甚至有凌駕北京之勢，尤其在藝術上更見清楚，出現了影響後世深遠的

所謂「吳派」繪畫，而形成了與北京抗衡、並立的局面。過去，研究者大都以社會經濟在江南之高度發展來說明蘇州之崛起。[1] 這雖然是一個重要的因素，但是，卻無法具體說明為何蘇州會發展出一個與北京頗為不同的文化，以及此差異之表現究竟有何值得注意之歷史意義的問題。

在中國之歷史發展中，國都之兼具政治與文化中心，向來是個常態。不要說唐代的長安、北宋的開封、南宋的杭州是如此，連蒙元時代的北京也大致符合這個規律。由此觀之，明代的北京雖自1421年起便維持著政治中心的地位，但在文化上卻逐漸失去其重要性，至後期甚至顯得無足輕重，這不能不被視為一件奇怪的事情。尤其從繪畫史的方面來看，北京在十五世紀中期以前，還有著蓬勃的宮廷繪畫發展，其成就無疑地超越其他地區，但後來其光輝卻幾乎全被人稱之為「吳派」的蘇州繪畫所取代。[2] 造成這個結果的直接情況是：北京宮廷似乎在十六世紀以後不再有重要的創作活動，而由各地被吸引到北京的畫家，在數量上也愈來愈少。這實是一體之兩面。如果推究它的原因，北京宮廷內部對繪畫藝術需求的降低，應該是一個合理的推測。但是，奇怪的是：世宗（1522–1566在位）以前的幾個皇帝，如宣宗（1425–1434在位）、憲宗（1464–1487在位）、孝宗（1488–1505在位）等，都有喜好文藝的美名，他們難道不想持續地維持宮廷繪畫的榮景，甚至開創出新的局面？[3] 這似乎沒有道理。然而，如果宮廷內部需求沒有明顯的降低的話，各地的畫家為什麼不再積極地往北京集中呢？這個現象又是如何地發展的呢？如果仔細觀察十六世紀以前北京宮廷繪畫的概況，我們可以發現一個重要的線索：北京不再是畫家追求事業的第一選擇，其中又以蘇州畫家表現得最為明顯。而以時間上來說，十五世紀的中期則是這個發展中最為關鍵的時段。此時，北京宮廷繪畫，特別是在吳派最為關注的山水畫部分的實況如何？實有必要在此先予釐清。

北京宮廷繪畫的出現，是十五世紀東亞藝術界中最為重要的大事。北京成為帝都雖始自1421年，但朱棣的營建工程大約進行了十年之久，而在此營建過程中，繪畫的需求量應該很高，如果推測自1410年代初期開始，北京即聚集了大量的畫師參與建都的工作，這可能不算過分。他們的數目，今日雖然無法確知，但由穆益勤的《明代院體浙派史料》一書所搜集的文獻資料來看，有名字可考的，「為時所重」「名動公卿間」的重要畫師即有十五人，[4] 如果再加上其下較為次級的諸多畫師，這個宮廷繪畫隊伍之龐大，仍然不難想像。此時在宮廷之中，雖無明確的「畫院」組織，但在這些畫家的蓬勃活動之下，一個極為興盛的宮廷繪畫格局已然清晰展現。從歷史的進程來看，這是距離南宋杭州於十三世紀中結束其畫院之後，再接著蒙元統治時對繪畫不特重視的近百年低迷期，[5] 幾乎歷經了一百五十年之久的空白後，宮廷繪畫再度以今人驚艷的身姿登上文化的舞台。它對藝術界的震撼，也很容易想像；許多有繪畫能力的人繼南北宋時期之後，

紛紛再度前往帝都，尋求在宮廷中服務的機會，並以之為他們事業的顛峰。其中得償夙願者甚至可以得到如鎮撫、千戶的職位，獲得接近皇帝的機會，且以能在作品鈐上「日近清光」的印記，引以為榮。[6] 如此的待遇，恐怕連素以受到獎掖、尊重著稱的北宋徽宗畫院的畫家們都無法享有。

永樂以來，在北京宮廷活動的畫家來自四面八方，但最主要的地區應屬原來在南宋與元代畫風相對興盛的浙江、江蘇、福建諸地。他們不一定出自職業畫師的背景，也有的來自有仕宦經歷的家族，例如宣德時期頗得皇帝重視，而官至錦衣衛千戶的謝環，便是出自浙江永嘉書香望族，除繪事之外，亦以學行著稱。[7] 他在1437年為內閣大學士楊榮等人作《杏園雅集圖》（鎮江博物館藏）時，[8] 自己也著官服，置身公卿之中，可見他的確也能自在地參與高級文官間的社交，不像後來的畫師會因身分而受到排斥。永樂年間來自福建的武英殿待詔邊景昭的位置可能也很高。他在宣德元年十二月被罷為民，罪名是收受賄賂而向朝廷推薦了兩名紀錄不佳的官員。[9] 邊氏之因貪縱得罪，也間接地說明了他原來在宮廷中的地位，實在非比尋常。他在永樂年間曾與來自江蘇無錫的中書舍人王紱一起為宗室周憲王朱有燉（1379–1439）繪製了《竹鶴雙清》（北京，故宮博物院藏）。由他所書題識的寫法來看，主導全作的實是邊氏本人，後世美術史書中極為推重的文人畫家王紱所扮演的，恐怕只是副手的角色。[10] 這也可以讓人感受到兩人間地位的高下。

具有文人背景的王紱雖為中書舍人，職務上似是掌理文書，但明初任此職者亦有畫家，為宮廷提供繪事上的服務應也是他的任務之一部分。他在1413年隨朱棣至北京而作的《北京八景圖卷》（中國歷史博物館藏），其實不是單純的寫景紀遊，而是為了配合朱棣準備由金陵遷都北京而作的宣傳。[11] 他因此也可算是較廣義的宮廷畫家中的一員。王紱之以其書畫技能在北京宮廷中求發展，應該不是江南文人中的特例。稍後的馬軾，出身上海地區，文獻上說他「讀書負經濟，精于占侯」，應該也是文人背景。馬軾的正式官職是「司天博士」（另有稱「刻漏博士」），為掌天文曆算的技術官員，但顯然也為宮廷作畫。[12] 他傳世的畫作之一《歸去來辭圖卷》（遼寧省博物館藏）是與李在、夏芷合作的，那兩人都是宮廷畫家。像王紱、馬軾這種例子，在十五世紀前半的北京宮廷應該不少才是。

蘇州的畫家沈遇（1377–1458後）應該也屬於王、馬此類型，至少他早年曾經試過在宮廷中求發展，並得到太子的賞識，但因私人健康因素返回家鄉，後來成為當地以沈周祖父沈澄為首的文人圈中之主要成員。[13] 沈遇存世的唯一一件巨幅作品《南山瑞雪》（圖125）在風格與畫意上都很值得注意。此畫作於沈遇八十二歲的1458年，雖已進入蘇州文人山水畫開始成型的時段，但在畫風上卻與之完全不同。如與完成於同年的劉珏

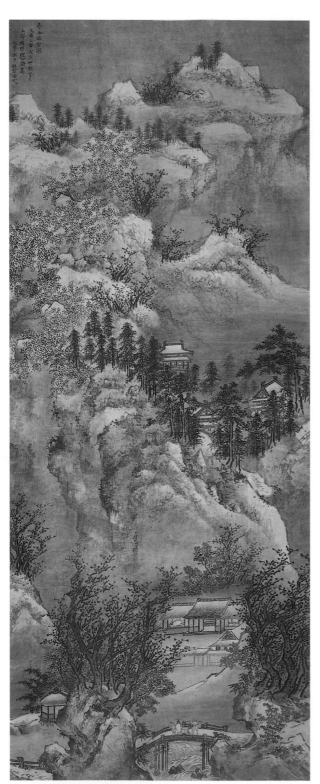

125. 明 沈遇《南山瑞雪》1458年
　　軸 紙本 設色 248.8 × 100.8公分 台北 石頭書屋

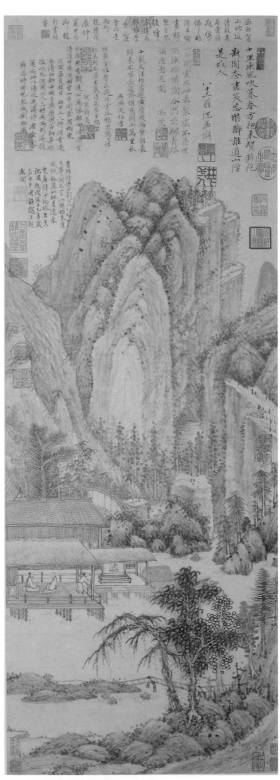

126. 明 劉珏《清白軒圖》1458年
　　軸 紙本 水墨 97.2 × 35.4公分 台北 國立故宮博物院

《清白軒圖》（圖126）相較，沈遇
完全未使用劉珏的那種出自元末
四家的畫法，倒反而遠溯南宋的
馬遠、夏圭，以堅硬的線條與皴
擦來作樹石，並以如北宋郭熙的
三段式構圖來處理雪景中的世
界。[14] 這種風格表現，令人想到
戴進所作《春冬山水圖》（圖
127）中的《冬景》一畫。戴進卒於
1462年，當時應尚在杭州活動，
不過，他在宣德、正統時期確曾
在北京宮廷服務，雖然不能如謝
環之得皇帝的寵用，但頗多高級
官員都與他相交，聲望頗高，所
以他的畫風也很有影響力。[15] 蘇州
的沈遇極可能也受到他的影響，
而在《南山瑞雪》中呈現了類似
的畫風。除了形式之外，這兩件
作品在畫意上也有相通之處。戴
進的《冬景》山水除白雪覆蓋的
山體外，尚以前景之一隊行旅與
中景幽谷中之樓閣，標示出寒冬
中的生意。這也是沈遇《南山瑞

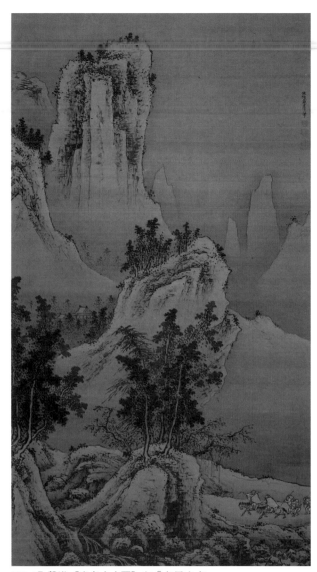

127. **明 戴進《春冬山水圖》**之「冬景山水」
　　軸 絹本 設色 144.5 x 79公分 山口縣 菊屋家住宅保存會

雪》的意旨，除了行人與山中樓閣的呼應外，畫家自題的「瑞雪」也意在強調對未來富
饒生活的期待。

　　這種風格與畫意的山水，是否反映了北京宮廷山水畫的某種情調呢？要回答這個問
題最大的困難在於如何將宮廷畫家的公務作品與其接受私人委託者作明確的區分？因為
當時宮廷畫家除特殊狀況外，並未被限制其在外之活動，吾人今日所見諸畫作中，因此
必定包括了他們為私人所作的作品在內。如何確定某件畫作確為宮廷所用，遂必須再從
款識及畫意內容同時著手，方能有些進展。這在人物畫方面比較容易，如商喜的《宣宗
行樂圖》（北京，故宮博物院藏）就一定是宮中所用。而黃濟的《礪劍圖》則也可由其
具官職的署名與舊簽題為「獨鎮朝綱圖」，確認其在朝廷空間中所扮的角色。[16] 但在山

揮」。由此例或亦可推知傳世戴進的若干作品也與宮廷使用有關，例如《三顧茅廬》（北京，故宮博物院藏）、《商山四皓》（同前）、《渭濱垂釣》（圖128）等都屬此類。不僅尺幅較大，而且能契合朝廷優禮高賢的形象。文獻上說戴進在宣德初被荐入宮廷時所進呈的作品為「四季山水四軸」，其中秋景為「屈原漁父」，冬景則為「十賢過關」，看來那正是他揣摩宮廷所需而製的「高賢山水」。[18] 更值得注意的是：這四件「高賢山水」還與春夏秋冬四季搭配，成為一種更富寓意的四季山水。這可能不是戴進的發明，而係明初宮廷新創之模式。現存日本彥根城博物館之《四季山水圖》（圖129）應即為此宮廷新模式的傳衍。它的四季山水中所配上的故事依序為「東山攜妓」、「茂叔愛蓮」、「淵明歸去」與「雪夜訪戴」。此四畫題亦見於傳世宮廷畫家的單幅作品，如周文靖有《雪夜訪戴》（台北，國立故宮博物院藏）與《茂叔愛蓮》（日本私人藏）二軸，戴進的《東山攜妓》今雖不存，但仍可於沈周之摹本（美國翁萬戈藏）中窺見其原貌。

除了結合高賢題材的山水外，上文所及戴進《春冬山水》那種配合季節呈現理想庶民生活的作品應該也是宮廷中常見之物。如與南宋的樓閣邊角小山水相較，這種山水畫回到了北宋的大觀式構圖，強調著中軸主山及巨樹的連貫結構，並依序在前中後景中穿插行旅、漁人、農莊、村店以及標示勝概的堂皇樓觀，意欲展現政治清明狀態下的黎民世界。正如陸深（1477–1544）在題戴進的一幅《雪村晚酤圖》中所云：「憑誰致此好氣象，必有明君與賢相；……未歌三白呈祥瑞，先兆六符開太平。」[19] 這種畫中山水基本上無關自然現實，季節中的景物全是組構此太平氣象的符號。不止戴進的《春冬山水》可作如是觀，李在的若干大幅山水畫亦是此畫意的表現。舊傳為郭熙之《山莊高逸》（圖130）實是宣德正統時宮廷畫家李在之作，雖有郭熙的筆法及母題，並在山體的串連上效法著北宋的蜿蜒，但卻更多而突顯地在構圖中佈置著那種太平氣象的符號。我們雖然不能排除這種太平意象山水也為私人收藏的可能性，但其為宮廷佈置所喜，且在符號之使用上有愈趨豐富之傾向，此則可以推斷。

不論是高賢，或是太平氣象，北京宮廷山水繪畫中的自然景觀在此飽含政治畫意的運作下，被矮化成論述的背景。雖然時與四季風景相配合，甚至再啟用四景連作的形式，但隨著季節變化的自然現象對觀者所生的吸引力，不再是這種山水畫繪製的主要動機，代之而成主力的則是配合宮廷形象營造的功能性考慮。從形式上說，它們再度復興了北宋以來的大觀式山水，但在畫意上則有了值得注意的不同發展。前者固然也一直帶著理想政治次序的意象，但它的表達經常被隱藏在自然的次序之下，而通過一種「發現」的過程為觀者所「感悟」；十五世紀前半的北京宮廷山水畫則更直接地操作山水形體的符號，呼應著行旅、漁人、村店等人事細節，組合成一幕幕的理想生活的場景，最後共同搬演出一齣歌頌太平盛世的好戲。

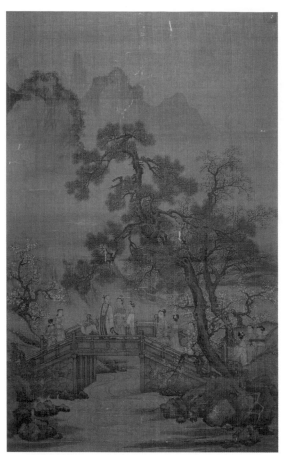

之一「東山攜妓」

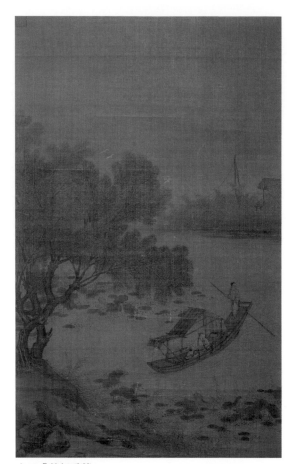

之二「茂叔愛蓮」

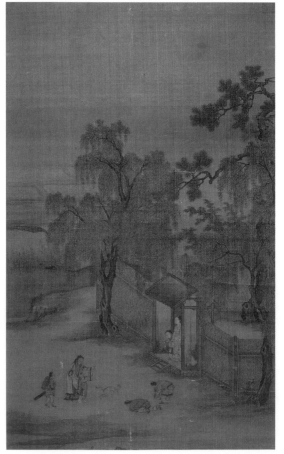

之三「淵明歸去」

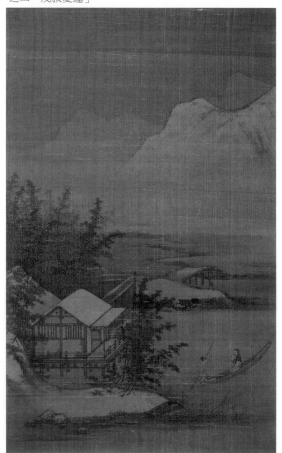

之四「雪夜訪戴」

129. 明《四季山水圖》軸 絹本 設色 83.9 × 53公分 滋賀縣 彥根城博物館

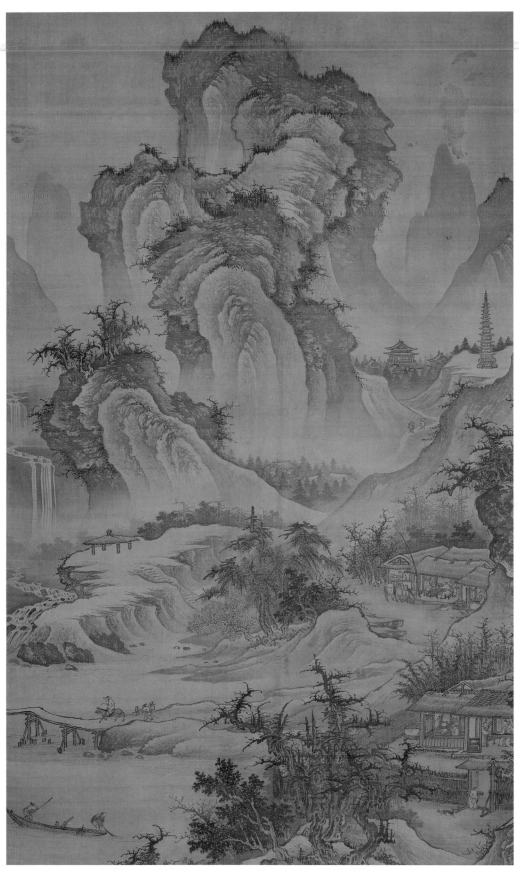

130. **明 李在《山莊高逸》**軸 絹本 水墨 88.8 × 109.1公分 台北 國立故宮博物院

北京宮廷山水畫的表現，可以理解成呼應著北京之作為帝都的興旺氣勢而生。不過，北京的氣勢不幸在其成為帝都後未滿三十年就遇到了挫折。1449年，英宗在對抗蒙古的戰爭中輕率地決定親征，但在土木堡兵敗被俘，蒙古軍隊進而挾皇帝入犯，進逼北京。此時在北京之震撼，可想而知，甚至有放棄北京遷都南方之議出現。此事幸賴大臣于謙籌劃主持，皇弟景帝繼位，北京逃過一劫。[20] 但至1450年英宗被放歸後，北京卻在兩個兄弟皇帝並存的尷尬狀態中，政局顯得暗潮洶湧。英宗果然在1457年復辟成功，朝中又是極度動盪，「奪門」有功者升官加爵，景泰舊臣如于謙則下獄被殺；「奪門」的鬥爭又延續了幾年，直到1461年太監曹吉祥被殺後，才算大致結束。[21] 就是在這十二年的政治動盪中，北京的文化情勢有了改變。

來自蘇州的大臣徐有貞在這段時間的遭遇，很有指標性地透露著政治動盪而生的文化效應。徐有貞為1433年進士，多謀略而積極進取。土木之變時南遷之議即他所提，後來英宗復辟之規劃亦出自其手。復辟既成，有貞權傾一時，但不過三個月，卻因與參預「奪門」之另兩名權貴石亨、曹吉祥鬥爭失敗，被戍放雲南，直到石亨敗後，1461年才獲釋返家。[22] 徐有貞的經歷可謂極為戲劇性地呈現著當時北京政局的急驟變化，而每一次變化，牽連的人都很多。這當然會讓人對前往北京宮廷謀求發展的意願，產生負面的作用；對於原來在北京宮廷中工作的人而言，未來更是充滿不確定的變數，因此也可能提高了提前離開的可能性。如此的狀況，自然對北京的文化活力產生傷害，宮廷繪畫在當時如說大受影響，甚至完全停頓，亦是十分可能的推測。

蘇州雖距北京頗遠，但地方人士對北京宮廷的動盪事態，似乎頗有掌握。當徐有貞被放逐至雲南之際，在蘇州的沈周馬上有詩〈送徐武功南遷〉贈之，詩中有「天上虛名知北斗，人間往事付東流」二句，以同情的口吻安慰他的鄉前輩不再計較官場的虛名。[23] 其實，他也知道徐有貞的積極性格，不會輕易地放棄復出的機會，那二句詩與其說是在安慰有貞，還不如說是在抒發他自己對北京政治不堪聞問的感觸。在這段時間中，在北京發展的江南士大夫有好幾位都回到家鄉，其中與沈周友善的即有夏昶、劉珏兩人。夏昶係在1457年英宗復辟後不久即自太常卿的高位自請退休，雖是已屆七十高齡，但恐怕也與當時整肅于謙群黨有關。[24] 劉珏原在北京刑部任職，後遷山西按察司僉事，但不過三年即棄官歸，於1458年返回蘇州。他的「棄官」不知何故，但總與政局之不符理想脫不了關係。[25] 夏劉二人與徐有貞的具體狀況有別，但都因政治而離開北京，他們這幾個個案對江南，尤其是沈周周遭的蘇州文人圈而言，傳達著一個有關北京宮廷的負面形象。

這個北京宮廷的負面形象正好強化了當時蘇州部分人士隱居不仕的生活取向。在這種人士中，杜瓊以儒行見稱，並且兼長詩畫，為沈周之老師，在十五世紀中期的蘇州士

人中可算是領導人物。他出身名門，早
負聲望，但不事科舉，不求仕進，雖在
1434年、1437年兩次被地方官以「賢
才」向朝廷荐舉，但都堅辭不受。[26] 他
的朋友陳寬（沈周師）、沈恆（沈周
父）、沈貞（沈周伯父）等也都類似，選
擇著一種拒絕北京的家居生活。對他們
而言，1449年後北京宮廷的動盪不安，
無非印證著他們原來選擇的明智。

　　杜瓊的山水畫也呼應著他的事業
抉擇。他的傳世作品不多，其中作於
1454年的《山水圖軸》（圖131）很有代
表性，也向觀者展現了一個新的方向。
此畫上有他自題，言其創作前後情境甚
詳：

　　　　予嘗寫此境爲有趣，適陳孟
　　　　賢、鄭德輝二公相訪見之，孟
　　　　賢曰：此幅可，鄭公盍求諸。
　　　　德輝略無健羨之色。孟賢強
　　　　之，乃啓言，予不敢靳也。德
　　　　輝廉靜寡慾，於物無所嗜好，
　　　　使王維、吳道子復生，亦無所
　　　　愛，此其所以能養其德也。夫
　　　　以心之玩好，乃學者之病。觀
　　　　於德輝，則有以警於人人哉。

此題識中有幾點值得注意：一為畫家作

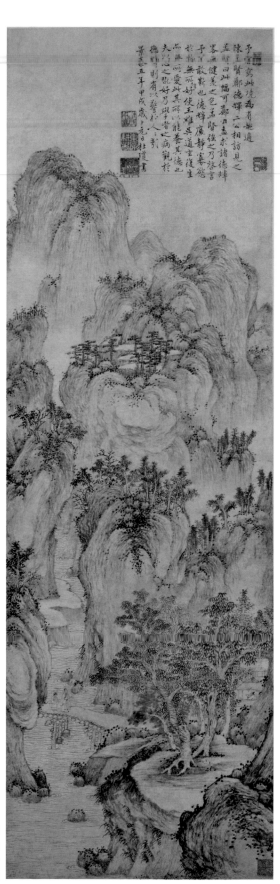

131. **明 杜瓊《山水圖軸》**
1454年
軸 紙本 設色
122.5 × 39公分
北京 故宮博物院

此山水時毫無功能性的考慮，只是「寫此境為有趣」，不是為回應任何他人之請求而作。再者為畫作與受畫者的關係完全是偶然的。鄭德輝與陳孟賢都是杜氏在1448年於蘇州結文社時的社友，²⁷ 可謂相當親近，但是鄭德輝並不是原來贈畫的對象，而且本來也無意於求畫，只是因為陳孟賢的慫恿，以致「意外」地成為畫作的擁有者。這種偶然的關係可說與在宮廷繪畫中的「必然」關係完全相反。杜瓊在題識上就其作畫動機與畫作歸宿作此清楚交待，顯然是刻意為之，而且很可能是有意識地在突顯其創作行為不同於職業畫師，尤其是那些表面上令人羨慕的北京宮廷畫家。

　　《山水畫軸》在風格上也確實與宮廷山水畫上所見極為不同。它基本上是在描繪一個平和的隱居與周遭的環境。其尺幅不大，山體亦不雄偉，當然也沒有宮廷山水畫中常見的高賢故事，或是作為太平氣象符號的行旅、漁人、村店與樓觀，隨處分佈在畫面之各個位置。它的點景人物很少，只在前景橋上畫隱士及童僕，並在樹下藏屋舍一角，作隱士讀書其中，以此來代表隱士生活中的平常活動。這兩個活動由於沒有什麼具體的現實目的，因此讓隱居顯得閒適而超越。其背後的樹石山水，也呼應著這個基調，無論是線條或形體，都精心地保持平緩而柔和。如此風格的源頭應該是明初蘇州文人最為喜愛的元末王蒙的「書齋山水」。它尤其與王蒙的《葛稚川移居圖》（見圖121）和《具區林屋圖》（見圖122）接近的程度最高。這兩張畫都是王蒙為友人日章所作，一作於日章移家隱居之際，另一則作於日章定居於具區山林屋洞附近之時，都有對隱士生活中那些無所營求的活動的描寫，²⁸ 正如杜氏山水一般，只不過王蒙的細節較多而已。兩者在利用紅葉樹妝點畫面的作法亦有相通之處，尤其是《山水圖軸》的前景紅樹，恐即直接承自《具區林屋》。對王蒙而言，這與日章隱居的實景無關，而係某種追仿唐畫的「古意」手法。杜瓊的紅樹也與作畫的季節無涉，因其繪製的時間應在農曆正月上元節前不久的冬季之中，紅樹之設因此更可能係意在繼承王蒙的「古意」，讓這個隱居更添加一層超越現實的意涵。

　　不過，王杜兩人之隱居山水畢竟仍有些差異。日章尋得隱居所在的林屋洞區，本即太湖附近之名勝，道教中人視之為洞天福地，能卜居於此，自然教人羨慕，故而王蒙所畫山水，亦不忘表現其奇勝之景，甚至使之有如仙境。²⁹ 與此相較，《山水圖軸》中之境界則顯得平淡「無奇」，似乎只是尋常處所，不欲向人作任何的炫耀。這是隱士杜瓊在選擇平淡生活之中，自我體會之「趣」。如此的隱居山水，既是杜瓊自己的寫照，也可以持之與同調的社友分享。

　　《山水圖軸》因為留下了畫家自己對創作前後情境的記錄，讓後來的觀者得以回到他原初那種「無功能」的「有趣」狀態，確認該山水意象與其平淡隱居生活間的積極連繫，這不能不說是極其幸運之事。屬於同一作者的圖畫與題記能共同出現在一件作品之

上，前提在於作者主體性的高度自覺，以及對觀者得以接納的肯定預期。這種現象雖可以在十四世紀的一些文人隱士間互相投贈的畫作中見到，但數量不多，表達上也不像杜氏的那麼刻意地交待細節。吾人或許會問：這個特殊表現即充分地顯示了杜瓊對自我主體性的高度自覺嗎？還是純屬偶然？要回答這個問題，其實不難，但須要有另外的作例以為輔證。可惜今日所存他的作品本就不多，也未見如《山水圖軸》上的題記，令人頗感遺憾。不過，在杜氏之《杜東原詩文集》中則仍留有一則〈題畫贈聞學諭〉的題記，可供參考：

新秋雨過炎威息，几案無塵淨如拭；井花一滴沾陶泓，研取松滋玄霧積；
握管濡毫臨素籐，經營位置心神凝；興來直欲寫山意，敢與造化相爭能；
須史變幻成斯圖，煙嵐林樾青模糊；自慚人老筆猶稚，謾爾揮灑終粗疏；
廣文先生余故人，日騎瘦馬來衡門；談詩看畫適情性，見此不覺心歡忻；
謂余此幅當我與，畫意清幽深可取；嗟哉此圖亦多幸，遭遇賞音東道主。[30]

此則長詩題記所屬的畫作現已不存，但其內容所述卻正與《山水圖軸》相同，都是在交待該圖創作之前後情境。長詩之前半描寫著杜氏從「新秋雨過」之某日「興來」，至臨几提筆作山水的「謾爾揮灑」過程，並強調著其在獨處時作畫的「無功能」之動機。長詩的後半段則敘述著老友聞廣文平常造訪之「無目的」的「適情性」，以及得到此畫的「偶然」。如此刻意宣示的作畫動機與畫作歸宿，雖然細節稍有不同，但基本用意實與《山水圖軸》完全一致。由此觀之，杜瓊本人確對其創作之自主性有高度之意識，並且在作品上一再地透過對創作動機與畫作歸宿的陳述，宣示其與職業畫師，甚至宮廷畫家的區別。

聞廣文所得杜氏之山水畫究竟作何表現，雖無法眼見，但由杜氏題詩中所云「畫意清幽深可取」來推想，應該屬於《山水圖軸》一類的風格。1458年夏天劉珏在歸家之後所作的《清白軒圖》（見圖126），也有同類的表現。它也是劉珏隱居生活的寫照，呈現著包括僧侶在內友朋來訪的情景。十四世紀以來的江南隱居，似乎已與陶淵明〈歸去來辭〉中所強調的「田園之樂」不同，[31] 而比較側重表現對與世隔絕之平靜生活的追求。在如此的生活中，同道友朋的來訪，成為唯一可被允許的與外界的聯通，而那也同時是隱士督促自我修行不可稍息的外來助力，它遂成為平靜隱居生活的合法部分。對它的圖像表現，王蒙時尚未十分流行，但至十五世紀中期的這個時候起，這個題材便以高頻率的方式，出現在文人的隱居山水畫中。劉珏的《清白軒圖》在這新潮流中，可以說是扮演著推動者的角色。

　　《清白軒圖》中除了以王蒙風格繪出的山體外，中央部位的水閣屋舍實是全畫的重心。屋內幾乎沒有陳設，只有主人與僧侶對坐草席之上，另外一人則在欄邊向屋外之山水眺望。這種安排與劉珏本人希望藉此圖繪傳達的「清白軒」意象，大有關係。所謂「清白軒」者，原是劉珏在北京刑部任職時，以操行潔清自勵自警，「凡貪緣請謁，一切謝之」，而為居所所取之號。[32] 歸家之後，朋友雖依習慣皆仍用其舊職相稱曰「僉憲」，但劉珏自己則持續號其居所為「清白軒」，顯然對其居官時的操守廉潔，頗為自豪，並期待友人以此視之。圖中清白軒的簡樸，正合他的意向；其周圍山水的平淡清雅也合適地加強這個氛圍。在欄邊眺望的文士，明顯的是刻意之作。那可以是指當時在座的其他友人（據畫上題詩看，當日在座訪客除西田上人外，尚有沈澄、沈恆、薛英與馮篪），也可以是隱士主人自己，交待著他平日在清白軒中進行的，對外無所求，堅守潔行的活動。劉珏自己畫上題詩的末聯云：「清溪日暮遙相望，一片閒雲碧樹東」，即說明著欄邊人物所要表達的意象。這可以視為劉珏對其隱居的自我期許，也可以說是他的自我宣傳。

　　訪客之所以成為清白軒隱居生活的要素，也與十五世紀中期蘇州文人的實際動態有關。尤其是到了1461年徐有貞返家之後，蘇州文人間的互動，因為有了這些名流的加入，而得以有更活躍的發展。他們之間的集會、結伴互訪的機會明顯大增。例如1464年徐有貞與夏昶、杜瓊、陳寬等人會於靈巖山，並作〈靈巖雅集志〉，即其中較為引人注意者。[33] 這種集會經常有圖搭配，如1469年劉珏、祝顥、周鼎與沈周等人同集魏昌居處，沈周之《魏園雅集圖》（遼寧省博物館藏）便是為此而繪。[34] 1466年劉珏、徐有貞結伴共訪沈周在相城的有竹居，當時劉珏就畫了《煙水微茫》（圖132）留贈給沈周。從畫上徐有貞題記知道，他們這次拜訪沈周隱居作了許多事，除了飲酒、賦詩外，還一起觀賞了沈家的古代書畫收藏。觀者或者會期待畫中將要出現如《杏園雅集圖》那樣充滿這些活動的場景，其實不然，劉珏的畫完全沒有出現這種人物活動，只畫出煙水微茫中的一些田畝，以及代表水竹居的一點簡單屋舍而已。或許對他們三人來說，那些友朋歡聚同樂的場面，並非最需要被記憶的部分，更值得紀念的倒是那些活動背後平靜而超俗的精神狀態，那既是有竹居的真正內涵，也是訪客從主人那裡分享到的，也共同證成的人文價值。由這些圖繪來看，此時蘇州的隱士們確實選擇、發展出一條與北京宮廷山水畫完全不同的藝術道路。

　　以杜瓊、劉珏為主而逐漸發展確立的蘇州隱居山水畫，無論是在形式上或畫意上，皆是有意地在「拒絕」北京宮廷的既定軌道。這在1460年代已經十分清晰。從繪畫史的角度來看，這是所謂「吳派」文人繪畫的成立，自有其重要意義。除此之外，它的發展也顯示著值得注意的社會文化意涵。杜瓊、劉珏等人所製作的山水畫不僅宣示著他們蘇

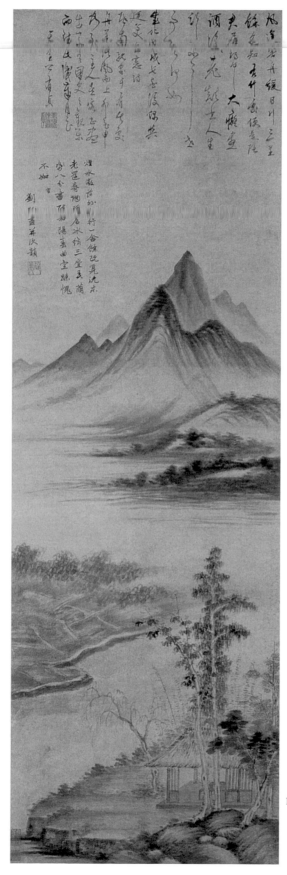

州隱居生活的超越形象，而且具體地介入其生活互動之中，與其他行為共同形塑著一個逐漸清晰的理想生活型態。這些山水畫大部分都在朋友聚會時出現，不論是否特意標明「無意為之」，它們都藉由贈與的動作，進行了某種「交換」。在此「交換」的過程中，雙方的交換內容，以及所牽涉的各種可能的「回報」或「貸債」關係，其實還是次要問題，[35] 更重要的是：這個交換的目的實在於共同證成一個諸成員所共持的生活理念，並依之強化他們之間的凝聚力與「我群」感。這種群體感本來也存在於過去的文人雅集中，並以詩文之形式予以呈現；但此時則加入了繪畫來擔任最關鍵的載體角色。例如《煙水微茫》所示，參預者的詩作即直接題寫在畫面的空白處，但其內容則僅表達了該作品的第一層意義，並不完整。對他們而言，那些文字的作用除了記錄雅集的各段落活動之外，更在於引導畫面圖像所傳達第二層次意涵的出現，那便是他們對有竹居生活理念的共識，那也是徐劉二人造訪沈周家居的主要目的。該作品中的圖繪部分，將此生活意境賦予具體之形象，並進一步以訴諸五代名家董源、巨然的風格形式，以及刻意摒除任何足以產生視覺吸引力的形象細節的使

132. 明 劉珏《煙水微茫》
1466年
軸 紙本 水墨
139.4 × 44公分
蘇州市博物館

用，向「我群」之外的觀眾傳達著一種拒絕的身段。作為如此意象載體之《煙水微茫》或許可視為徐劉二人對主人熱情接待的「回報」，但其主旨卻在共享、宣示隱居生活的平淡與絕俗。它不但是訪友、雅集過程的結束動作，也是整個過程的意義所在。這種山水畫因此一再地以此關鍵性的角色出現在蘇州文人的聚會之中，並成為其隱居生活中不可或缺的必要部分。

當然，蘇州的文人山水畫出現的脈絡並非完全侷限於聚會、雅集。它在當時社交網絡中的運作顯然更為活潑，有時甚至被直接視為財貨的替代品。文人以其知識技能為人提供文字服務而收取「潤筆」酬勞之事，早已有之，此期蘇州的文人亦仍其舊，[36] 只不過這種不定期的收入對於不具官職的隱士生計而言，就可能顯得更為緊要了。在1469年與劉珏、沈周一起參加魏園雅集的周鼎（1401–1487）在這方面可說是一個十分成功的例子。根據稍後蘇州學者楊循吉的報導：

> 周伯器往來吳中，常以文自賣。平生所作蓋將千篇，開卷視之，自初至終，非堂記則墓銘耳，甚至有慶壽哀挽之作，亦縱橫其間。然伯器之才，特長於此。每為人作一篇，必有所得，或多銀壹兩，少則錢一二百文耳。伯器每諾而許之，一日作數篇不竭。……[37]

周鼎的潤筆價格看來不高，如果與俞弁在《山樵暇語》中所記「成化間則聞[以]送行文求翰林者，非二兩者不敢求」[38] 的情況相較，還不及人家的一半；但他的速度快，產量多，要累積數千兩的收入可能也不算困難。這或許即是錢謙益在周鼎小傳中記其「晚年，起家為富翁」[39] 的重要因素。杜瓊也有潤筆的收入，文獻上說他「筆耕自給」，[40] 所指即此。但他的價格如何？數量如何？則沒有人予以報導。不過，由杜瓊本人一再地擴建房舍，修築庭園來看，他的經濟情況似乎蒸蒸日上。[41] 他雖出身富室，而且也收了一些如沈周的富家學生，有不錯的授徒收入，但是，他的「潤筆」收入，似乎在他的生計上仍扮演著可觀的角色。他所標榜著無功能、無目的之山水畫，是否也有如周鼎文章的價格，不得而知，然而，也有資料透露他在那種交換互動中巧妙運用之的狀況。他曾致書另位「譽望特重」的蘇州學者陳頎，請他為其庭園延綠亭的相關集詩作序或記。但杜瓊此時並未打算為此文字支付金錢，而是提議「他日當有無聲詩（即繪畫）潤筆」。[42] 他的提議，是否成功，難以確知；但無論如何顯示了兩件事情：一，杜瓊確知向陳頎求序記文章，必須付予潤筆。二、杜瓊以為他的畫作可代替金錢，而作為潤筆。後者尤其值得注意。它不但展現了杜氏對己作價值的肯定，且對其之作為潤筆之替代，非但未有任何負面的感覺，甚至還有一點驕傲的意思。他的繪畫本來宣稱無功能，意謂著不可求

而得之，一旦主動挪作潤筆之用，似乎反而提高了它的珍貴性。如此來看，這不能不說是杜瓊本人特殊的關注與經營。

　　將繪畫轉作潤筆，一方面是將之有價化，另一方面也是某種加值的創造。杜瓊對此運用，頗有心得。其中最引人注意的是他以畫向劉溥求詩一事。劉溥亦是蘇州人，但在宣德初以文學受徵後，即在北京活動。他雖因善醫而任職於太醫院，卻「日惟以詠詩為事」，而在文壇上取得全國性之聲望。景泰中，他與晏鐸、王淮、蘇平諸人，「以詩自豪，號十才子，每推溥為盟主」。[43] 對於這麼一位有鄉誼的名詩人，杜瓊自然也希望得到他的支持與獎掖。在《東原集》中保存了一首杜瓊寄給劉溥的長詩，目的是為其集詩求劉氏的品題。此長詩在繪畫史中頗為知名，被學者指為董其昌南北分宗論的先聲。[44] 其中最令人注意的部分為：

　　　山水金碧到二李，水墨高古歸王維；荊關一律名孔著，忠恕北面稱吾師；
　　　後苑副使說董子，用墨濃古皴麻皮；巨然秀潤得正傳，王詵寶繪能珍奇；
　　　乃至李唐尤拔萃，次平彷彿無崇痺；海岳老仙頗奇怪，父子臻妙名同垂；
　　　馬夏鐵硬自成體，不與此派相和比；水精宮中趙承旨，有元獨步由天姿；
　　　雪川錢翁貴纖悉，任意得趣黃大癡；淨明庵主過清簡，梅花道人殊不羈；
　　　大梁陳琳得書法，橫寫豎寫皆其宜；黃鶴丹林兩不下，家家屏障光陸離；
　　　諸公盡衍輞川脈，餘子紛紛奚足推。

此段文字確實呈現了後來董其昌所提文人畫正宗系譜的大致，也顯示了杜瓊本人將自己歸屬於王維（輞川）一脈，不與李唐馬夏一派同列的清晰意識。

　　然而，他為什麼要對詩人劉溥述說自己的這個畫派觀？這完全是為了提高自己畫作價值的論述。當時此長詩的主要目的是向劉溥求詩，其後段為：

　　　劉君識高頻見錄，往往披對心神怡；且云慘澹有古意，口不即語心求之；
　　　我有鸞瓢富題詠，欲得長句須君為；十年不與豈有待，以此易彼何嫌疑；
　　　我畫我詩既易得，諸君不吝勞心思。[45]

由此詩末聯看，其時必有杜氏之山水畫一起寄去，欲以兩者作為「潤筆」換取劉溥的詩作。劉溥之詩名既高，潤筆自不應等閒視之；杜瓊雖以長詩及山水畫來求其一詩，但似仍唯恐不足，故特意詳敘其山水畫之「我師眾長並師古」的源流，並以「餘子紛紛奚足推」來抬高他的畫派地位與其本人畫作的價值。他甚至特別指出此派山水畫「數月一幀

非為遲」，以強調其製作之苦心精詣，避免對方因畫作水墨之簡淡表面而可能對其價值有所嫌疑。在杜瓊的計算之中，如此「加值」的山水畫應該是一個足以匹配劉溥詩作的潤筆了。

不論劉溥是否認同杜瓊的規劃，此事確能充分顯示杜瓊在其文人生活中積極運用繪畫的一面。而他之以其畫風的明確歷史位置作為價值的訴求，亦開風氣之先，值得特別重視。這也是因為杜氏本人具備了豐富的畫史知識而來，在當時畫史知識並未充分普及的狀態中，杜氏此方面的「專業知識」也提供他部分不可忽視的優勢。這部分的專業知識一方面以具體的形式出現、融入到其繪畫風格之中，增加著作品表現意涵的層次，成為其價值訴求的有效依據，另一方面也進入到繪畫的鑑賞活動之中，擴充著鑑賞、品評的內容，並提供此擴充所需的知識資源。繪畫的鑑賞活動固然古已有之，而且早已成為所謂雅集的主要節目之一，其具體成果的作為題跋之用的詩詞文字書寫，至宋元以後甚至形成了所謂「題畫文學」科目的興起。[46] 但是，相較於此早期的運作，十五世紀以後的鑑賞活動除了繼續以詩詞對畫作內容及美學成就作共鳴式的品題外，[47] 則逐漸增加了對真偽鑑定、畫家經歷及畫史脈絡進行討論的比重。後者這些新的論述範圍，如果要予以落實，其實必須掌握了相關的畫史知識才能進行。對於當時一般的知識分子而言，他們的知識領域大致配合著學校與科舉而形成，畫史知識並未包括在內。只有像杜瓊等人所形塑的文人生活形態開始流行，繪畫及其鑑賞活動在生活中之角色地位日益重要之後，對這種專業性知識的需求，才會在其文化圈中出現。一旦此種種需求形成，少數能夠提供這種專業知識的文人便等於掌握了一種特殊資源，並在適當的情況下，將之轉化成有價的資產。從這個角度來看，杜瓊所掌握之畫史知識的豐富，確讓他成為這少數人的代表；在十五世紀中期左右，他的位置可謂十分突出。

杜瓊所掌握的畫史知識尤其讓他在作品鑑定與畫家論述上有出色的表現。當時之收藏家似亦肯定其此專長，競相邀請他提供這些服務，並以題跋文字的形式成為藏品的有形部分。在作品鑑定上，杜瓊至少展現了他對元末名家的獨到甄別能力。他曾為沈澄鑑定一幅倪瓚作品，並寫下一段類似「鑑定書」的題跋文字。此文起首即將其結論拋出：「右圖為倪迂先生所作，蓋早歲筆也」，接著說明此倪迂先生的生平經歷，最後則陳述其理由云：

> 畫師王維，字效鍾元常。中年散失財賄，家乃落，而詩畫則日進焉，遂成三吳
> 名流。會稽楊鐵崖、句曲張外史輩皆尊讓之。惟字法不能進，然亦自成一家。
> 後世以其書而辨其畫之眞贋，殊不知自有早歲之作，其筆意如人之妙嫩者焉，
> 庸可概論也。此圖人皆以爲非本眞，而吾覗菴沈公獨能識之，可謂有識之士

矣。一日出示求題，予亦粗知繪事，故書此云。[48]

看來杜瓊在此之所以能做出與一般見解不同的判斷，所依賴的正是他對倪瓚書畫風格在早、中、晚期變化的完整認識，此法實與現代之書畫鑑定家所用者十分接近。這對當時倪畫偽作充斥的收藏圈而言，顯然具有高度的說服力，沈澄在得此「鑑定書」之際，亦應十分滿意才是。杜瓊的鑑定家形象也建立於其直言不諱上。他的七言絕句中有首〈題雲林畫贗本〉，提供了一個難得的例子：

夢斷梁溪月正高，片雲孤鶴共遊遨；筆端殘墨爭傳在，楚國何人似叔敖。[49]

如此為偽作而寫的題畫詩，在畫史上可謂十分罕見。它究竟為何而作？有沒有任何實際功能性的考量？它當然有可能為杜瓊的戲作，但似乎機率不高；畢竟遭逢偽作對文人而言鮮少視為雅事（或趣事），而致值得乘興賦詩。然而，如果作為他對某個鑑定委託的成果報告，這倒較易於理解。作為鑑定為偽的結果報告，此詩當然不宜直接題寫在作品上，但仍可作為對或許已付過潤筆之委託人的一個正式回覆。這或許可以說明此詩之所以未直陳其病，而採取盡力委婉的表達方式。

不過，杜瓊受人之託而作的題跋書寫中，最為引人的仍數其對畫史中人物的獨到知識。他曾為遠在福建任職的徐姓官員所家藏的黃公望畫卷，寫了一則二百七十多字的長跋。此卷本來已有若干人的題跋在先，故杜瓊下筆之前已是有備而來，以顯示其自身題識之價值：

予惟卷中名筆，發揮其妙，殆亦盡矣，予言奚足贅乎？然先生之出處大略，亦頗聞之，因補諸公所未道者。先生名公望字子久，宋季陸神童之次弟也。家蘇之常熟子游巷。齠齔時螟蛉與溫州黃氏，遂姓其姓。其父年已九十，始得先生為嗣，喜而謂曰：黃公望子久矣。因而名字焉。性聰敏，博極群書，世之技能無不通曉。初補湖西憲，以忤權豪，棄去黃冠，野服往來三吳。開三教堂於蘇城之西文德橋，許三教中人問難。作畫師董叔達、僧巨然，坡石皴極稀，而韻亦殊勝，所謂自成一家者也。……[50]

黃公望距離杜瓊之時，已有百年，雖不能說久遠，但要能掌握到詳細而完整的，且又為「諸公所未道」的資料，可知並不容易。上引這一百四十八字的黃公望傳記，如與當時通行之夏文彥《圖繪寶鑑》的工具書所提供者相較，確實詳細了不少，也更為正確，可

以說是迄彼時為止最佳的黃氏小傳。[51] 那麼，杜瓊的這些知識又從何而來？真的有過人之處嗎？由此段文字來解析，他的資料來源有兩處。從出身陸神童次弟至充浙西憲令而棄去一段，基本上取自鍾嗣成在1330年所完成的《錄鬼簿》；[53] 而黃氏之畫風源流至自成一家的寫法，則來自陶宗儀的《輟耕錄》。[53] 這兩部書在當時並非為一般讀書人所熟知，杜氏能用之，確可見其廣博。此外，傳中言黃氏開三教堂一事，則完全未見於此前之任何書中，只有到1506年王鏊所修六十卷本《姑蘇志》的黃公望傳中才出現，[54] 那已距杜氏之卒有三十年的時間。原來，《姑蘇志》的黃公望傳根本即來自杜瓊此跋，而此淵源關係也因為杜瓊之子杜啟的實際參預該方志之修撰，更顯得清晰。由此例來看，杜瓊除了廣讀諸書外，也有許多他自己訪查、搜集掌故軼聞的獨家資訊，這應該也是他在1474年應知府丘霽之邀與修《蘇郡志》時的背景條件。[55]

杜瓊的豐富畫史知識不但讓他有能力執行出色的鑑定工作，也讓他為人所作之題跋文字能有道人所未道的價值。不論他由之得到的潤筆屬於那一種形式，他的表現無疑地證明：他應是當時南方藏家為其藏品尋求題跋者的首選。由此觀之，《杜東原集》所收錄之大量題畫文字，其實正是以另種方式展示著它的供需互動的高度表現，以及由此知識轉化而來的收入在他「以筆耕自給」生活中所佔有之重要比例。這個部分的生活，即使是此期蘇州文人隱居文化中最為物質的層次，但卻也因為如此而顯得令人關注。杜瓊等文人不僅在繪畫中描寫他們的隱居生活，也在隱居生活中用繪畫謀取所需資源。他們不見得每人都能如願，但如杜瓊的嘗試，則為十六世紀以後文人之生活奠定了一個基本模式。

沈周的應酬畫及其觀眾

「觀眾」這個概念在現代博物館的營運中具有關鍵性的地位。博物館的經營者不僅要時刻關心觀眾人數的升降，並以之來作為自我評鑑的依據，更重要的，還須積極設法隨時維繫它與觀眾之間的良好關係。如果將「觀眾導向」視為當代博物館的核心價值之一，一點都不為過。就這個理想而言，博物館在如何提供一個友善而舒適的參觀環境的服務性工作上，相對的還比較容易，但是，要想去為觀眾建立其與展示作品間的關係，卻才是真正困難的任務。而這個工作之所以不易，首先是因為作品原本存在著一層作者與觀者的關係，如果我們不能充分掌握這個原有關係的內容，要想將之轉化至博物館參觀脈絡中的有效互動，便幾乎沒有可能成功。瞭解作品原有之「作者–觀者」關係，因此顯得日益重要，尤其是對中國之文人畫這種以非市場導向為標榜的作品而言，更是如此。本文即希望由此角度來探討十五世紀文人畫家沈周的一些作品，並剖析它們的歷史意義。

沈周（1427–1509）出身於蘇州的一個富有的地主家庭，父祖輩都是當地文化界的活躍成員，但都沒有在仕途上求發展，「隱上」似乎就成為沈家的家族傳統。沈周雖然很早就展現他在文學上的才華，很有條件與他的朋友們一樣在科舉之途上得到發展的機會，甚至成功地成為政府的官員，但他似乎很滿足於鄉紳地主的身分，終其一生沒有參與科舉考試，而以「隱士」的姿態在其悠遊的生活中進行文藝的創作。[1] 不過，沈周的隱士生活並非離群索居，謝絕世事，而實仍保有活潑的社交活動。他的個性據說十分隨和，也相當地幽默、好客，因此朋友很多，有政府官員，也有地方名士、方外僧道，尤其在他四十八歲之後，聲譽日高，更有自四方慕名而來結交的新識。[2] 在當時江南的社交圈中，沈周無疑是個絕佳的主人，也是個最受歡迎的賓客，他在文學及藝術上的才華更讓他添加了超越群倫的個人魅力。在這情況下，他的許多繪畫作品原則上都可視為他跟各種朋友，在各種不同場合互動之下的產物，可以統歸之為「應酬畫」。[3] 不過，稱之

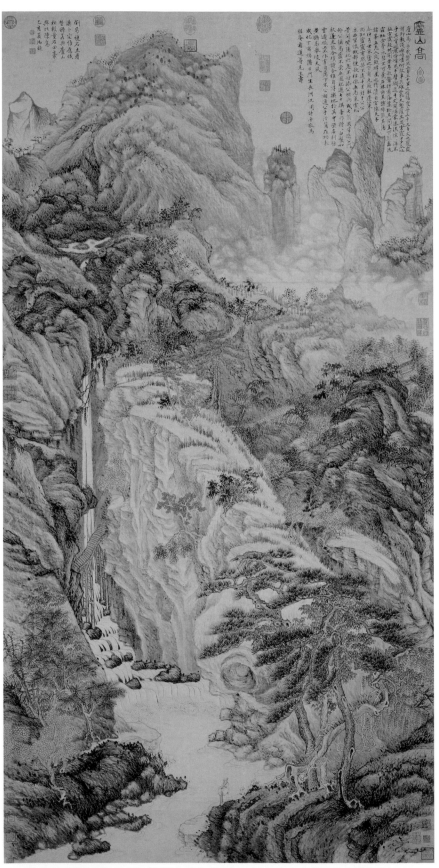

133. 明 沈周 《廬山高》1467年 軸 紙本 設色 193.8×98.1公分 台北 國立故宮博物院

為「應酬」，並無貶意，倒反而意在突顯沈周如何以其繪畫來營造他與觀者間的友朋關係。

沈周作品的應酬性質讓他們總是充滿了人際關係的敘事，這也是後來中國文人畫所發展出來的特色之一。相較之下，一般職業畫師或宮廷畫家的畫作便少有這層表現。這個差異如果放在十五世紀後半以來的文化脈絡來看，顯得特有意義。因為正在差不多這個時候，中國的江南地區正開始逐漸凝聚著一個後來稱之為文人文化的氛圍，沈周的這些富含人際關係敘事的繪畫，實際上即是此凝聚過程中的主要成分。而如果於更大的文化空間來看，這個差異也有助於從另一個角度來理解中國與日本間藝術互動的歷史意義。由現代做歷史的回顧，雪舟入明無疑是此時中日文化交流中的大事，[4] 但在當時訊息傳播的有限條件下，沈周所代表的這部分江南新文化有多少機會參與至此交流事件中，卻是一個饒有興味的問題。

雪舟入明的時間在1467年，就在那年的陰曆五月五日，沈周為其師陳寬（1396–1473）祝壽做了《廬山高》（圖133）。這是沈周藝術步入成熟期的代表鉅作。全畫長193.8公分，寬98.1公分，以如此高聳而巨大的山峰為主題來寓意長壽及景仰之意，這是源自悠久文化傳統的表現手法；但是，沈周在此還特地選用了十四世紀後期元末明初隱士畫家王蒙的風格來製作畫中的山水氣象，除了呼應其師的隱士身分之外，也進一步向陳寬先祖之與王蒙素有淵源的家族傳統表示敬意。[5] 今日的觀者或許可以想像，當這幅山水懸掛在陳寬壽宴大堂的壁上時，主人及前來祝壽的文友必然能對沈周的精心用意有所體會，並予以特別的讚賞。當然，並非所有賓客都能體會沈周的深意，但他們則可就高山的祝福有所共鳴。而就沈周的這件創作來說，那些一般觀眾只居次要位置，陳寬家族及其生活圈中的友人才是規劃中的主要觀眾。入明的雪舟顯然不屬於《廬山高》的主要觀眾群中，與沈周也沒有機會見面。[6]

以山水畫作為文士們社交關係的載體，其實也非沈周的發明，在元代之時已在江南有相當程度的流行。[7] 沈周的意義在於將之作更廣泛、更有意識的運用與講究。在他的作品中，將這種應酬性質表現得最為清晰的，當數一批以花果、植物為主要題材的繪畫，有時也包括一些對生活週遭雜物的描繪。他們的製作可以不像山水畫那樣「五日一石，十日一水」的花費較長的時間，甚至頗有即興的表現。美國密西根大學所藏的《松下芙蓉》（圖134）便是這種作品的典型例子。《松下芙蓉》的畫面相當簡單，在橫長的紙幅中央畫了一株芙蓉，並在芙蓉的右方添了半棵松樹。芙蓉是用飽含水分的筆以淡彩畫成，旁邊的松樹則以濃墨作一截樹幹，並在兩側配上枝梢與松針，畫的速度頗快，因此在花葉上呈現了高度的水色交溶，淡彩的層次之間未因用筆的時差而留下疊壓的痕跡。不過，繪製的快速並未犧牲此畫的品質。芙蓉的葉片不但顯示了各種姿態與方向上的變

化，花朵的部分也有含苞、半開、全綻的不同處理，兩枝松梢並與芙蓉的花葉產生一種巧妙的對照與呼應。這些現象在在都顯示了沈周在處理這個題材時所具備的高度技巧能力。一般而言，這種專業能力比較常見於職業畫師的身上，沈周這個鄉紳文士居然亦能臻此，確值特加注意。單純地訴諸天賦，對於沈周的個案而言，顯然並不恰當；從現存的資料來看，他曾經用心地學習過南宋末禪僧畫家牧谿的水墨簡筆花鳥風格，不僅在牧谿的《寫生卷》後題寫跋語，也親製過摹本，其中之一可能就是現藏國立故宮博物院標為牧谿所作的同名畫卷。[8] 牧谿的畫風曾被元代文人譏為粗俗，後來的繼承者也多屬於職業畫家，[9] 沈周以之作自我訓練，並用為其花鳥畫之一風格，似乎並不在意其背後所可能隱藏的身分之別。

　　不過，《松下芙蓉》是否多少亦具畫師行徑，也值得考慮。所謂「應酬」，在文人的言說中是文雅的應報，但如施之於職業畫師，其實畢竟只是市場上銀貨交換的買賣。如果要做進一步的區別，差異實不在畫家是否由之取得金錢或他種形式的酬勞，而只在觀眾的屬性。前者標榜特定的觀眾，甚至以「非其人不與」為高，強調作者的主動選擇權；後者則無選擇地面對「一般性」的觀眾，識與不識，基本上不是考慮的要點。換言之，畫者與其觀者間是否具有一種「既存」關係，可以說是真正區別所在。由這點來看，沈周與《松下芙蓉》的委託者湯夏民之間原來具有何種交情，便需先予釐清。

　　沈周為湯夏民所作的《松下芙蓉》成於1489年，當時是為了安慰湯氏長期失意於科舉而發。湯夏民的生平事蹟不詳，但從他自己所寫的，現在接於沈周畫後的詩題，可知他應是蘇州地區的文士，雖致力於科考，但未能如願通過鄉試這一關，至1477年為止，已經嘗試了七次，總共花費至少二十一年的工夫。通過科舉入仕以求遂行其經世濟民之任務，這是中國傳統士子的人生目標，湯夏民的長期受挫，確實令人同情。他自己也不禁有些自憐，並希望得到朋友的鼓勵，因此就開始邀集同情者為之賦詩，現在手卷上第六至第十一的六個詩題便是湯氏在1477年寫下題語前已經蒐集到的成果。[10] 在此之後，

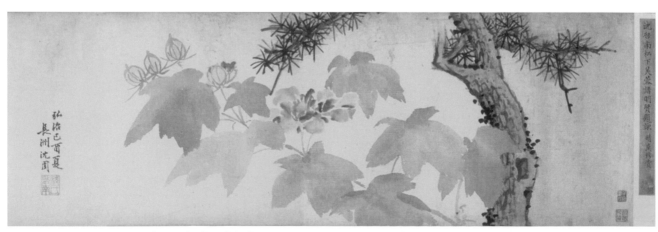

134. 明 沈周《松下芙蓉》1489年 卷 紙本 設色 23.6 × 82公分 密西根大學美術館 （University of Michigan Museum of Art. Museum purchase made possible by the Margaret Watson Parker Art Collection Fund 1961/1.173）

湯氏的試場惡運並沒有結束，他也繼續地尋求同情的鼓舞；不過，此期他的對象則轉向社會聲望較高的人士。手卷上詩題部分第二紙上出現的二首和詩皆作於1483年前不久，作者都有進士頭銜，其中的姚綬（1423–1495，即1483年的題者）更是早在1464年四十二歲時即成進士，並同時享有很高的文學聲望。[11] 沈周可說是這一波邀請名單上的最後一位。他雖沒有姚綬的進士榮銜，但六十三歲的他在當時已是有全國性聲望的隱士，在詩詞與繪畫兩方面都得到高度的稱譽。湯夏民或亦有見於此，請沈周以畫代詩，因而完成了一件以其科場不遇為主題的詩畫合卷。

湯夏民與這些為其贈詩作畫的個人之間，究竟原有何種交情，由於資料所限，現已難以查考。不過，此中仍有兩個現象值得注意。其一是受邀題詩者並非皆具湯夏民的受挫經驗，但還是願意就此主題與之唱和，尤其是沈周，根本沒有參加過科舉的競爭，卻仍參與其中，可見湯氏邀約的範圍以及他與受邀者之間的互動，都不以「同病相憐」為侷限。另外，受邀者之中也有原非湯氏的舊識。姚綬即是如此，而他之所以答應參加，主要是因為他與湯夏民兄長的舊誼。這種輾轉請託的現象在十五世紀的中國社交圈中顯然普遍存在。沈周的狀況可能亦是如此。[12] 從他為《松下芙蓉》題識時未及湯氏之名字一事來看，他倆或許原無交往，該畫之作因此亦有頗類畫師行徑之處。

雖然已是知名文士，沈周似乎並不排斥湯夏民這種慕名者的請託。他在互動的過程中是否得到了任何形式的報酬，我們無法得知，也不是關心的重點；更重要的是去觀察：沈周如何以其畫筆回應他與湯氏之間原來僅有的淡薄關係？他會與一般的職業畫師有所不同嗎？《松下芙蓉》確與一般市場所常見的花鳥畫有些差異。它的松樹極為簡單，無根無頂，只有兩小截枝葉；它的芙蓉不僅處理得較為淡雅，而且故意在比例上超出其旁的松樹甚多，顯得別有用意。松樹本為君子隱士的象徵，亦常引申代表國家之棟樑，芙蓉則原意指富貴，但也因其開於晚秋（秋天正是鄉試的季節），常被引申為晚到的科舉成功。湯夏民自己在詩中就自喻為寂寞的松樹，並以「秋老芙蓉始開花」來寄託對未來通過科考的期望。[13] 沈周之刻意如此處理畫面，應即意在呼應湯詩的內容。其他提供詩作的人用心於跟隨湯詩的韻腳與之唱和，沈周之畫則著意於松樹的寂寞之情，芙蓉的晚成之願，以畫代詩，亦有真誠的專注。由此觀之，沈湯之間即使原無情誼，經此畫與詩的唱和，兩人間可說藉由《松下芙蓉》新創了一種因同情而親近的關係。

這是沈周應酬畫的有趣之處。他當然也常常以一般的格套來應付與他無甚交情的觀眾，但也時而樂於在這種應酬中試圖建立新關係，將一般性的觀者轉變為特定的新友人。除了《松下芙蓉》外，現存國立故宮博物院的《參天特秀》（1479年，圖135）提供了另外一個例子。初看之下，此畫只作一棵佔滿全幅的大松，無甚奇特；但如與沈周的另件同類作品《松石圖》（1480年，圖136）相比，則可見別有意味的用心。《松石圖》

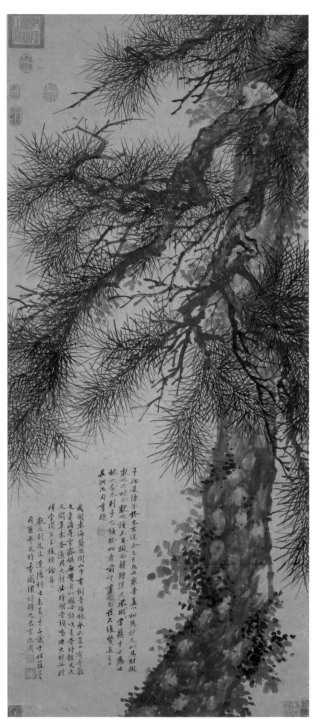

135. 明 沈周《參天特秀》
1479年
軸 紙本 淺設色 156 × 67.1公分
台北 國立故宮博物院

是因祝賀枲春雨先生老年得子而作，場合相當普通，畫面上的處理因之也只是依循自元代以來流行的松石圖的格套（如吳伯理，《松石圖》，圖137）作一角坡岸，幾個石頭與一棵古松。《參天特秀》則捨去了坡石與老松的下半身，只從上半段畫起，並刻意隱去頂部，且加大松蔭伸張的描寫，整個效果有似人由巨松之下仰視樹顛，為其「參天直上」且秀氣勃發的生長所感動。如此角度觀松正是呼應著沈周欲將巨松視為國家棟樑之象徵企圖而來。原來此畫是為一名叫劉獻之的文士朋友而作。劉氏來自北方的遼陽，慕名來訪沈周。[14] 對於一名初識的朋友，《參天特秀》雖看來稍似溢美之辭，但其製作的用心講究，讓它由一般的應酬客套，變為一件珍貴的禮物。

當面對有著不同「既存關係」的觀眾時，沈周的因應方式自然更為不同，不論是那種應酬場合，他的作品都能顯示更清晰的獨特用心。他作於1502年的《紅杏圖》（圖138）是為一位晚輩劉布甥所繪。劉布甥方在此年成功地取得進士頭銜，沈周之畫即賀其登科，並因為布甥係其鄉前輩好友劉珏（1410–1472）的曾孫，而感到特別的欣慰。[15] 這種

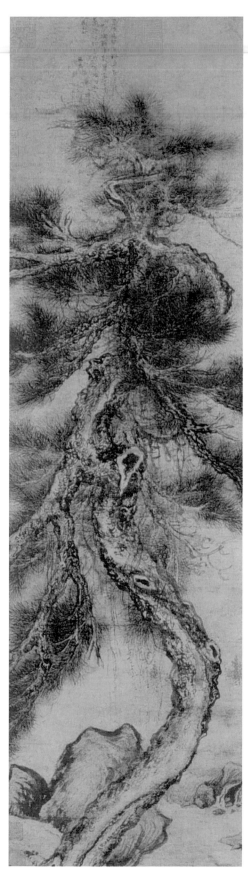

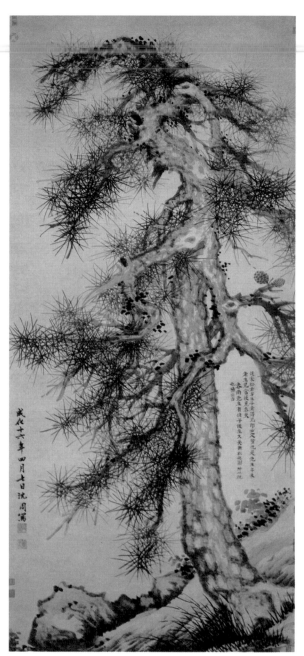

136. 明 沈周《松石圖》1480年
　　軸 紙本 水墨 156.4 × 72.7公分
　　北京 故宮博物院

137. 元 吳伯理《松石圖》
　　軸 紙本 水墨
　　120.9 × 35公分
　　紐約 大都會美術館
　　（The Metropolitan Museum of Art）

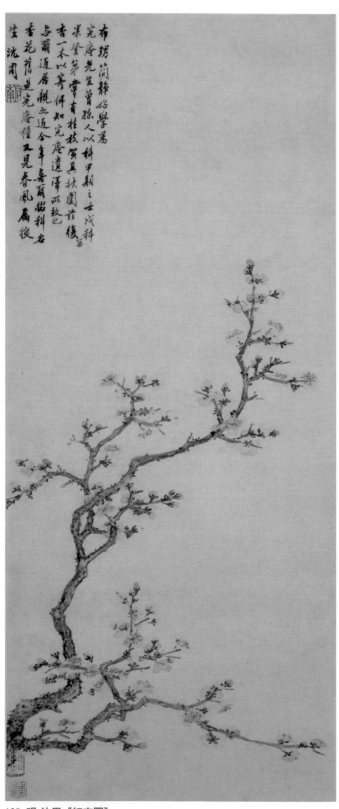

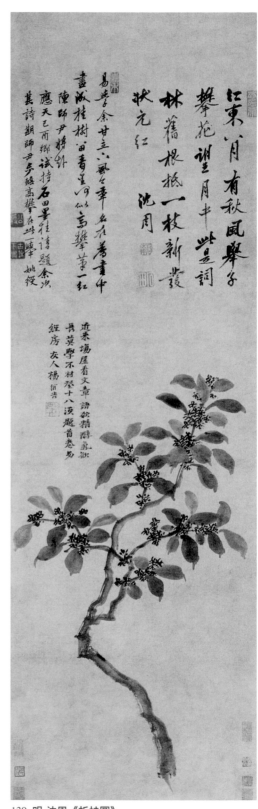

138. 明 沈周 《紅杏圖》
1502年
軸 紙本 設色 80 x 33.5公分
北京 故宮博物院

139. 明 沈周 《折桂圖》
1489年
軸 紙本 水墨 114.5 x 36.1公分
上海博物館

祝賀某人登科的應酬畫在當時的需求量應頗大，沈周也常從事，他在1489年所作之《折桂圖》（圖139）即此中典型。此畫畫主陳師尹雖很慎重其事地除請沈周作書題詩外，還另請姚綬、楊循吉等名士為他賦詩祝福，但畫作本身其實非常格式化，只見墨筆草草勾出枝幹，葉片全數平展，幾無交疊錯落之趣。與此相較，《紅杏圖》便顯得極其用心。它只作幾枝杏條尾梢透空而立，但其伸展卻都各具姿態，並透過不同方向的生長，製造曲折交錯的趣味，連簡筆點出的繁多杏花，也刻意展示其在枝頭不同的方向，使其在錯落有致的安排中特有一種精緻之感。沈周作此時已是七十六歲的高齡，於老眼昏花之際，尚作如此精謹安排，不能不讓觀者特為感佩。對沈周而言，此《紅杏圖》已非尋常賀儀，還帶著對已逝老友的思念，並對其後人之得以有成為之感到安慰。劉布甥在收到《紅杏圖》之際，應該也能感受到這位長輩的深情吧。

在1480年的新春，沈周畫了一幅《荔柿圖》（圖140）送給老友宿田作為新年的禮物。新年時節相互贈餽，本屬最為平常的應酬，平凡人家也常以各種吉祥圖樣來互相祝福新的一年中得到福、祿、壽的好運。這種世俗對財富、事業與健康的欲望，即使眾人皆然，但對有教養的階層人

140. 明 沈周 《荔柿圖》
1480年
軸 紙本 水墨
127.8 × 38.5公分
北京 故宮博物院

士而言，太過明白而直接的訴求，如「招財進寶」之類的表達，總嫌過度俗氣。**16** 然而沈周之《荔柿圖》卻似正反其道而行。荔枝與柿子皆非春天當季的水果，它們之所以被安排在同一畫面，主要乃欲取其「利市」的諧音；祝福對方大賺其錢的用意，可謂表達得十分露骨。收到這份禮物的宿田難道不會感到受辱？沈周是在用一種最粗俗的方式來應付宿田的索求嗎？由《荔柿圖》的畫面處理來看，卻非如此。全畫使用接近《松下芙蓉》的風格，快速而靈巧地將兩種植物交錯在一起，不僅葉片各具姿態與形狀，而且相互交叉，並與纖細的枝條疊交出複雜而多變的小空間，荔枝與柿子的果實也在似牧谿作風的水墨運用中，顯得飽滿而充滿水分。這些精彩的水墨表現，充分地顯示著沈周的高度技巧與製作時的費心經營，其專注的程度，如與《參天特秀》相比，甚至有過之而無不及。那麼，以「利市」來祝宿田新年，又應如何理解？

原來，此宿田姓韓名襄，蘇州人，世為名醫。韓襄與沈周的交情很深，在沈周的詩集中便有許多詩是寫給韓襄的。就在《荔柿圖》製作的前一年，沈周便曾有三首詩送他，其中有回應韓襄來問病的，有欣喜地報知其孫誕生的，伯父沈貞做八十歲生日時，韓襄也從城內來賀壽，並夜宿沈周家中。**17** 這些都可見得兩人關係之親近，而且不止是家庭醫生與病家之間的來往而已。當時的醫生通常也兼營藥材買賣，視之為一種行業，亦無不可。沈周固然知其老友非屬一般市井郎中，而又故意以「利市」祝其新年，自然不是批評，或是侮辱。它更可能是一種戲弄，在戲弄之中又深藏著一種不見外的親密之情。透過《荔柿圖》的互動，「作者–觀者」關係得以進入一個更深的層次，這是沈周應酬畫之所以引人之處。

《荔柿圖》中的戲弄，也透露著沈周的幽默性格。這個部分在他閒居自適的情境中最易有所表現。而在存世的沈周作品中，這種充分透露個人性情的表現，則多出現在畫冊的類別中，尤其是一種集合了各式主題在一起的，可以稱之為「雜畫冊」的作品內。國立故宮博物院所藏的《寫生冊》（1494年）就是其中最佳的代表。此畫冊共十六頁，冊內題材非常多樣，有各種花禽、動物等，還有江南人家餐桌上常見的蝦、蟹以及蚌貝魚鮮。其中之蚌與貓兩頁極為有趣，也最能說明沈周作此冊時的用意。前者只用淡而豐富的水墨，畫了四個半貝蠣，兩個未開，一個微開，另一個則全開而未食，最大者則只剩其半殼，似乎其肉已被主人吃去（圖141）。以此種桌上餐後景物入畫，實在前所未見。而至於吃剩的貝殼是否有任何的微言大義，恐怕也非沈周所欲探究。另一頁的貓則顯示了另種隨興的態度（圖142）。那似乎是一隻肥胖的虎斑貓，毛茸茸的身軀被圈成一個圓形，而其頭部則上仰，並張口鳴叫。如此姿態，可謂畫史中僅見，只能想像成畫家從較高的角度俯視所得。當時的情境或許亦如蚌殼一頁所示，沈周正坐在餐桌旁，隨意瞥見桌下的愛貓，遂予召喚，貓兒亦有所回應。畫面上雖只有憨態可掬的貓兒，其實畫

141. 明 沈周《寫生冊》「貝」1494年 紙本 水墨 34.7×50.9公分 台北 國立故宮博物院

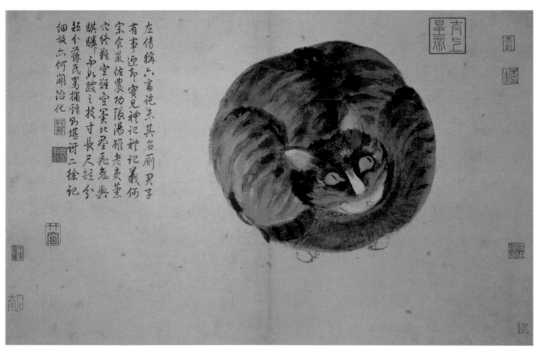

142. 明 沈周《寫生冊》「貓」1494年 紙本 淺設色 34.8×54.5公分 台北 國立故宮博物院

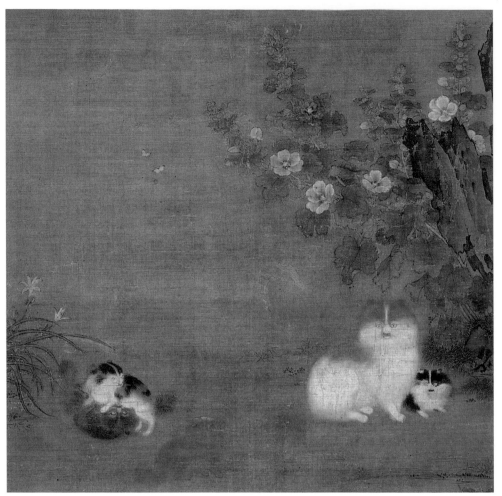

143. **南宋 毛益《蜀葵遊貓圖》** 軸 絹本 設色 25.3 x 25.8公分 奈良 大和文華館

的卻是人與貓間的溫馨互動。南宋時宮廷院畫也常描繪其宮中寵物，如《蜀葵遊貓》（圖143）一畫中就以擬人式的手法處理貓，並著意於製造其與畫外觀者對視的一種互動。[18] 與之相較，沈周的貓還是十分不同。它既不是宮中的富貴嬌客，也沒有什麼吉祥寓意，只是平凡的家貓，偶然在主人的生活中與他互換了一點情意。這可說是平常生活細節中的「即興」，而在此「即興」的當下，畫家似乎也感受到造化生機的妙趣。

　　就是在此即興之中，沈周於《寫生冊》裡隨處都顯示了他的自我。中國歷史上大概沒有第二個畫家能以如此方式，在生活瑣事之中發現生機的喜悅。雖然在此冊後的自題中，沈周謙稱：「若以畫求我，我則在丹青之外矣」（圖144），但那實只是反語，不能當真。《寫生冊》中雖然沒有沈周形象的具體呈現，但與「物」的互動卻在在地顯示了他的存在。但是，如果要勉強去標示出沈周的位置的話，也可以說：他是從畫頁之外來與畫中之物互動。由此言之，《寫生冊》不僅是他「觀物」的結果，也是他觀物過程的記錄。

144. 明 沈周 《寫生冊》「自題」1494年 紙本 34.6 × 58.8公分 台北 國立故宮博物院

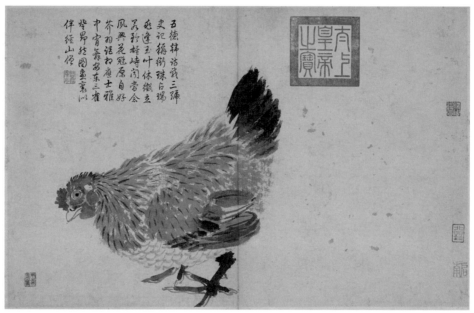

145. 明 沈周 《寫生冊》「雞」1494年 紙本 水墨 34.8 × 53.8公分 台北 國立故宮博物院

　　但是，如果就因此而將此種「雜畫冊」視為沈周的自娛之作，卻也不全然適當。雜畫冊可說是當時社交圈中新興而受歡迎的禮物，沈周作了不少，其中也有為特定觀眾而作的應酬，例如北京故宮博物院的《臥遊圖冊》便是給一位名叫真愚的朋友作的。[19]《寫生冊》應該也是如此，其冊後自題也是向此觀眾展示的夫子自道，如歸之為應酬畫，亦無不可。不過，它與其他應酬畫的差異在於它刻意隱藏了觀眾的存在。讓觀眾消失，變成畫家宣示自我主體性的法門。然而，這卻並不意在拒絕觀眾的參與，而更重要的是在邀請觀眾認同畫家的理念，泯滅畫者與觀者間的原有界線。

　　《寫生冊》中另有一頁以草草的水墨作家雞（圖145），平常的姿態中頗有拙趣。如

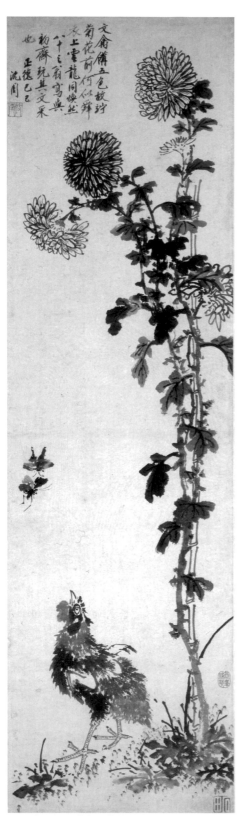

146. **明 沈周《菊花文禽》**1509年
軸 絹本 設色 65.2×30公分 大阪市立美術館

果將之與大阪市立美術館所藏的《菊花文禽》（1509年，圖146）稍做比較，則又立刻顯出後者的特殊異趣。正如畫名所示，此畫主角為佔滿全幅的四朵盛開的菊花與花下的雉雞，雉雞又向上仰視二隻蝴蝶，形成一個有趣的互動。但是，這個生物間互動的趣味，只是第一個層次的表現內涵，它還有另一個層次的象徵意義。雉雞一向被認為具備文、武、勇、仁、信等五種德性，且因羽色燦爛繽紛，故久被視為瑞禽之一。著名的宋徽宗《芙蓉錦雞》（圖147）就是在其如韻律般優雅的描繪外另加賦此涵義。[20] 沈周的《菊花文禽》亦以文禽（錦雞的別稱）為名，但與徽宗者不同，不僅以菊花代換了芙蓉，且全畫只以水墨為之，無意於表現雉雞的五彩。這是代表隱士的高貴禽鳥，佇立在具如陶淵明高逸情操的菊花之下，表達《莊子》所描述的，寧願「十步一啄，百步一飲」，而不肯被關在籠中的山澤之雉的精神。[21]

將代表著山林隱士形象的雉雞贈送給這位稱作「初齋」的觀者，這又意謂著什麼？是在讚美初齋的隱士情操嗎？因為無法確知初齋的身分，實在不得而知。[22] 不過，較為可能的是：雉雞應是沈周的自喻。此時沈周已八十三歲，正是畫中飛蝶的形喻。「蝶」與「耋」同音，意指八十歲的老年。這恰好呼應著畫中雉雞羽毛脫落的特殊形象，那也是我們經驗中絕無僅有的高齡雉雞。常常以

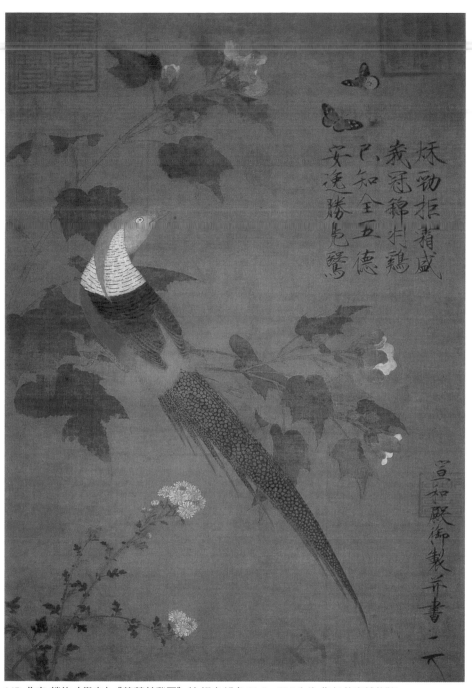

147. 北宋 趙佶（徽宗）《芙蓉錦雞圖》軸 絹本 設色 81.5 x 53.6公分 北京 故宮博物院

「與死相鄰」自嘲的老隱沈周對自己的暮年衰態，似乎毫不避諱，甚至還刻意以自我揶揄的方式予以宣揚。[23] 他老年時顯為脫齒所苦，但與一般老人不同，似乎每一次皆要為之賦詩紀念，大作文章，因此留下來不少齒病之詩。其中一首〈齒搖〉淋漓盡致地敘述了病牙將斷未落之痛，以及孩童似的對拔牙之畏懼。詩中甚至以狡酷吏、敗家子來謾罵口中的病齒，並天真的希望打一個大噴嚏就能解決這顆可惡的斷牙，讓他能再快樂的喝

酒吃肉。[24] 他對老病之餘的衰容也是如此態度，另首詩〈寫懷一首寄張碧溪〉中即以「鬢髮髼然瘦骨尖」來予自嘲。[25] 由此觀之，《菊花文禽》中羽毛嚴重脫落的怪相老雉正是暮年沈周的自況，雖帶揶揄，卻仍以神氣的姿態表達著對自我隱於林下一生的無憾與驕傲。這是沈周藉由花下雉雞所呈現的自我形象。他送給初齋的因此不僅是一幅花鳥畫而已，而是沈周希望在身後為他所有觀眾留下來的記憶。畫後不久，於該年的八月二日，八十三歲的隱士沈周便因病卒於家中。

　　透過這種應酬畫，沈周創造了一種新的「作者–觀者」關係。後來許多文人畫家也循著這個模式，在複雜的人際關係網絡中，一方面應酬，一方面企圖保有並表現自我。

雅俗的焦慮——
文徵明、鍾馗與大眾文化

一、前言

　　雅俗之辨，是中國文化史中最常見的課題之一。它不僅是個學術議題，而且內化至人心，深刻地作用到一般的社會行為之中。對它的討論，不論是出之於學者的嚴謹分析，或訴諸於作家的清談文字，泰半著眼於雅俗的內涵，有時亦及於其在不同時空中的變動，或兼論它在文化行為中所產生的影響。這些論述，雖然企圖釐清「雅」、「俗」各自本身的內涵定義，以及相互間區分的通則，但經常碰上治絲益棼的窘境，尤其是當這個論辯過程中牽涉到微妙的價值判斷與品質界定時，驗證的客觀性基本上很難具有充分的說服力。因此之故，有的學者便借助於社會科學的理念，將雅俗的討論與社會階層的分析聯繫起來，以「雅」為上層或菁英階層的品味，「俗」則劃歸下層或平民階層，而成為大眾文化品味的代稱。可是，社會階層雖可以依各種標準予以清楚的區別，而且正如Pierre Bourdieu 所論，人們會以文化活動為工具來界定、進而鞏固階層的上下分野，[1]雅俗如果成為文化活動中的品質內涵，它們究竟如何得以進行這種階層區別的工作，則仍值進一步探討。換句話說，「雅」中之「不俗」的成分如何透過社會性的運作，凝聚共識，成為菁英文化的部分，而與大眾文化產生距離？這個過程便是研究中國雅俗之辨與階層區分互動現象時需先釐清的問題。

　　然而，一旦將雅俗之辨轉換成「菁英文化–大眾文化」的思考架構，這兩個階層之間的關係，便不只侷限在這兩者間之區分，而且包括了更複雜的互動。在長期維持著相當高度社會流動性的中國社會中，階層間的互動，尤其值得注意。正是因為階層間經常產生含糊混淆的窘狀，所以才有區分的需要。他們之間文化的互動，因此是基於區別的需求上所進行的複雜拉鋸。對於中國社會菁英階層的成員而言，大眾文化雖然存在，卻不值得認同；不僅不能認同，而且經常是抨擊的對象。在那個抨擊的過程中，菁英份子一方面是在積極地創造他們的菁英性，刻意拉大他們與大眾間的距離；但是，另一方面

則是在進行一種面對人眾文化包圍的被動防禦，在他們激越的扎評語言中，還透露著他們無法完全抗拒大眾文化的焦慮，擔心他們會耽溺於生活週遭的需求與誘惑中，與大眾的區別，日益難以維持。菁英階層在與大眾文化互動之中所顯示出來的這種雙面性，因此可以視為中國「菁英文化－大眾文化」研究中的關鍵問題。

　　文人無疑地是中國傳統社會之菁英階層中最為突顯的群體。他們是一批掌握古典人文知識，並通過國家之考試認可的文化人。他們基本上是政府文官的候選人才，但也可選擇在公職外以其文化技能為業（或作為生活的主軸）。他們的行為，以及相應而生的認知與價值體系，便形成一般所謂的文人文化。中國社會自十一世紀起，文人文化便已逐漸成形。到了十六世紀它大致上已經發展至獨立自覺而自成體系的狀況。在這個發展過程中，它與大眾文化的互動關係也有所變化，不僅追求區別之勢日益，而且拒絕被同化的焦慮亦日劇。文人之得以作為中國社會的菁英階層，出自於整個社會向上流動力的蓬勃展現。[2] 透過教育與科舉制度的機制，文人們自庶民的階層中脫穎而出，除了取得政治、經濟的權力外，也試圖經營一種與庶民有別的生活風格。但實現這個企圖之難度也實在不難想像。他們既源自庶民，便很難與其生活之中如福、祿、壽等諸般價值理念完全分離。而以之為核心而發展出來的大眾文化因此自然地就具有普遍性的親和力，得以跨越階層之分而產生同化的作用。這對於文人文化的獨立性而言，永遠是個威脅。而且，由於中國教育及科舉制度的公開公平特質，知識的取得並未給文人提供作為菁英階層的安全保障，隨時可以下降至庶民的潛在危機使得他們對於被大眾文化同化的可能性產生更深的焦慮。對於這個問題的解決，到了十六世紀初期就顯得日益迫切。這也正是文人繪畫達到高峰，在畫意與風格上皆形成確定規範的時候。

　　文徵明可以說是促成這個文人繪畫高峰的主要推動者。比較起其他諸如詩詞、戲曲、小說等的藝術媒介，此時的繪畫實為所謂文人文化舞台上的主角。藉由繪畫的製作、欣賞、投贈、交換等活動，文人試圖建構一種專屬的生活模式，並清晰地傳達一種可以被稱之為「文人」的特有意象，以顯示與一般庶民的差異。[3] 文徵明在其一生中長期地作為江南地區文藝界的領導者，不僅以其幾乎毫無瑕疵的人格與行為之形象作為表率，而且以其繪畫，從各個角度：園林、雅集、遊覽、交友、賞藝……，描繪文人式的生活理想。它們在當時及後來的廣大影響力一方面使得「吳派」（或「文派」）繪畫成為十六世紀中國藝術的突出現象，[4] 同時也意謂著文人文化在圖像上由創造而形成共識的結果。

　　不過，文人的生活風格不論如何努力地按文徵明的理想建構，實際上卻無法全然與庶民者無涉，尤其是在伴隨著歲時禮俗而來的生活行事步調上，更是如此。新年可以視為其中最明顯的例子。它不僅是個全民共有的假期，而且是一個對更幸福、更完美的未

來之希望。它的相關禮俗活動也都意在「除惡迎新」，因此廣受民眾接納與奉行，即使如文徵明之文人也樂於「隨俗」。如此普受接納的新年活動在圖像上也因有鍾馗圖的配合，而提供吾人一個特為便利的切入點，得以觀察文人在面對大眾文化時的因應方式，亦有助於吾人由階層區別與互動的角度，來理解雅俗之辨在實際生活中的運作。

二、《寒林鍾馗》的作者問題

　　文徵明亦有鍾馗圖繪之作。國立故宮博物院所藏之《寒林鍾馗》（圖148）是他六十五歲時的作品，自題於西元1535年2月1日，時正值農曆年之除夕。作為文人畫的宗師，文徵明向來皆有意識地避開通俗的畫題，而且似乎從來不作較大型的人物圖繪，《寒林鍾馗》則一反常態，選擇了最受大眾歡迎的鍾馗為其畫中的主角。它為什麼會這麼特殊？當時又是為何而作？在生活及社會脈絡中又如何被運用？這些問題都值得進一步地探究。

　　歸為文徵明名下的《寒林鍾馗》確實極為特殊。全畫為69.6 x 42.5公分，是件尺幅不大的立軸，由寒林與鍾馗兩部分組成。它最值得注意的地方是鍾馗在畫中所佔的比例頗大，約有20公分，這可說是傳世文徵明作品中僅見的大型全身人物畫。文徵明繪畫中並非全不繪人物，但絕大多數尺寸頗小，而且許多僅是作為山水之點景，完全無法與寒林中的鍾馗相提並論。他存世的全身人物畫另外只有作於1517年的《湘君湘夫人》（圖149），那可能也算是他僅有的一件仕女圖繪。不過，即使是這幅仕女，人物尺寸亦不大，而且描繪時全然無意於表達身體之結構與臉部的細節。如果由此來推測文徵明因為不擅人物之描繪，而罕作大型之全身像，這可能不能說是武斷。相對之下，《寒林鍾馗》中的人物不但描繪精細，而且全身姿勢富含細膩的變化，臉部的表情也十分豐富，確實顯示了在這個畫科中的高度技巧。擁有如此技巧的作者會是文徵明嗎？這實在無法不讓人持疑。

　　但是，在此畫中寒林山水部分的風格卻相反地顯示著文徵明親筆的痕跡。The British Museum有一件文氏作於1542年的《仿李成寒林》（圖150）即有滿布全幅的寒林，中間亦有曲折流水，近似於本幅的處理手法。即使由細部的筆墨來看，亦是如此。《寒林鍾馗》上的坡石使用較乾的筆墨短皴，特有一種斑駁的質感，極為近似國立故宮博物院所藏另幅《影翠軒》（圖151）的畫法。它的寒林部分則使用較為濕而快速的線描，交待樹幹的扭動質面及寒氣中的枯枝，這種較為自由的筆墨運用亦早見於1519年的《絕壑高閑》（圖152），並在1530年代的作品中，如《倣董源林泉靜釣圖》（國立故宮博物院藏），一再地使用。[5]

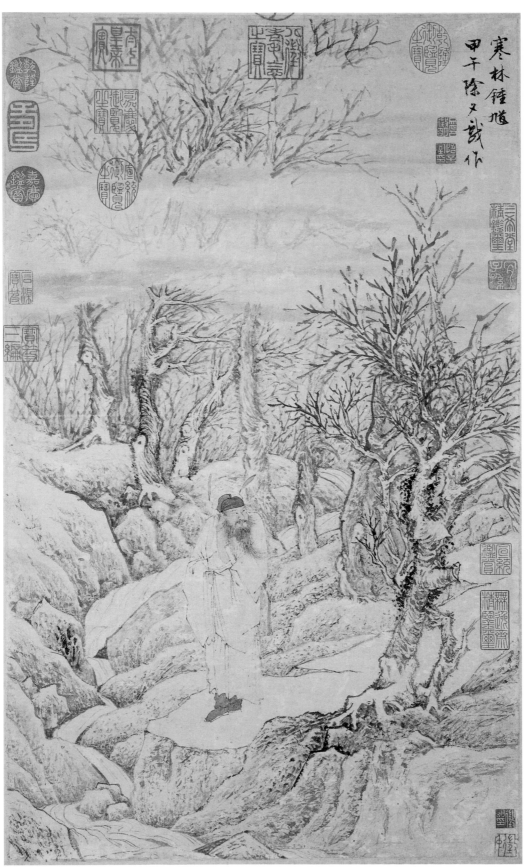

148. 明 文徵明《寒林鍾馗》1535年 軸 紙本 淺設色 69.6×42.5公分 台北 國立故宮博物院

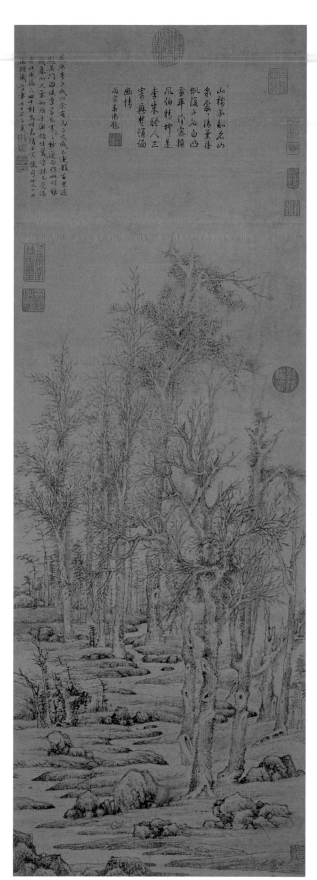

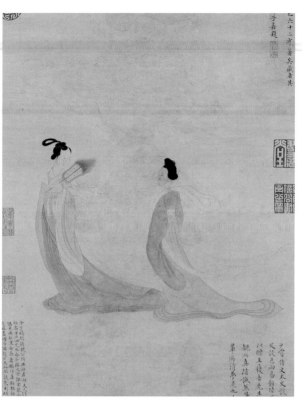

149. **明 文徵明《湘君湘夫人》**局部 1517年
　　　軸 紙本 設色 100.8 × 35.6公分
　　　北京 故宮博物院

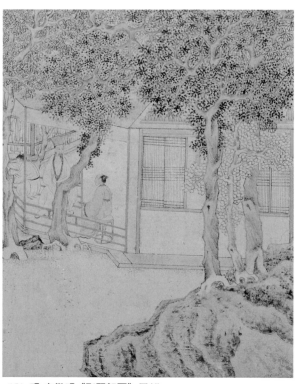

150. **明 文徵明《仿李成寒林圖》**1542年
　　　軸 紙本 水墨 90 × 31公分
　　　倫敦 大英博物館（The British Museum）

151. **明 文徵明《影翠軒圖》**局部
　　　軸 紙本 設色 66.9 × 31公分
　　　台北 國立故宮博物院

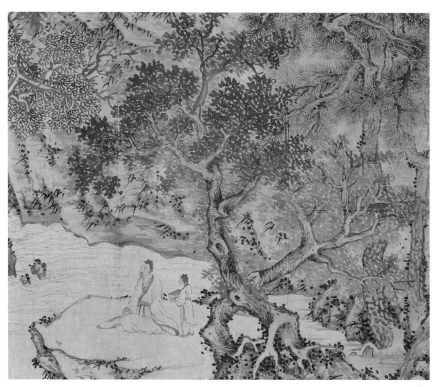

152. **明 文徵明**
《絕壑高閑》局部
1519年
軸 紙本 淺設色
148.9 × 177.9公分
台北 國立故宮博物院

　　這些比較，可以肯定文徵明確為《寒林鍾馗》的作者，但這卻只限於山水背景部分，鍾馗本人的描繪則為他人代作。此位代筆者並非別人，而是在1530年代起便常與文徵明來往的蘇州職業畫家仇英。仇英的畫技很高，各種題材都頗精善，不像文人畫家的侷限於少數畫科。他的人物畫也極精，特別善於表達細緻的姿勢變化。例如日本京都知恩院所藏的《春夜宴桃李園》（圖153）中抬髯文士亦作側身抬頭狀，其雙肩因此順勢呈一方一圓、一高一低的交待；如此對姿勢細節的用心亦見之於《寒林鍾馗》中的側身轉頭上望樹梢的鍾馗。除了姿勢細節之外，二個人物在描繪衣褶的線條上也顯示相同的運筆習慣；其右手袍袖尾部之作一「ㄇ」字形弓起，並由其下引出直線表示袍下手臂之位置，二者亦如出一轍。雖然它們的線條在粗細上有些不同，但這種不經意而流露的運筆習慣則可明白地揭示《寒林鍾馗》中鍾馗之繪者即是仇英無誤。[6]

　　然而，如將此鍾馗的作者即歸為仇英，卻仍有進一步斟酌的必要。此原因在於仇英在此所作的鍾馗形象與他為應付一般市場需求的鍾馗像有著明顯的差異。《天降麟兒》（圖154）便是這種類型的作品。它與佇立於寒林中之鍾馗最大的不同在於充滿敘事性的動作與其伴隨的吉祥畫意；而對鍾馗臉部的描繪也以其鷹勾鼻來突顯其異於常人的屬性。鷹勾鼻的母題在仇英的作品中意謂著「非常人」，這可由約作於1540年的《雙駿圖》（圖155）得到印證，該圖中的奚官即是與一般漢人不同的胡人。由此觀之，寒林中的鍾馗顯得特別文雅而含蓄，這會不會是文徵明所授意？

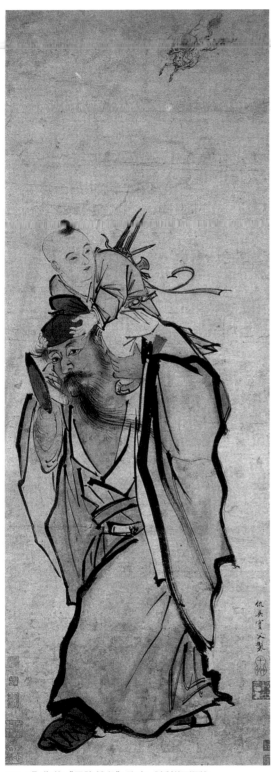

153. 明 仇英《春夜宴桃李園》局部
軸 絹本 設色 224×130公分 京都 知恩院

154. 明 仇英《天降麟兒》取自《鍾馗百圖》

155. 明 仇英《雙駿圖》局部 約1540年
軸 紙本 設色 109.5×50.4公分 台北 國立故宮博物院

由例如《湘君湘夫人》上王穉登的題跋等資料來看，當時文徵明與仇英的合作存在著一種清楚的上下關係。王穉登在《湘君湘夫人》上的題跋中說：

少嘗事文太史（即文徵明），談及此圖，云使仇實父（即仇英）設色，兩易鉅皆不滿意，乃自設之，以贈王履吉先生，今更三十年，始獲覩此真蹟，誠然筆力扛鼎，非仇英輩所得夢見也。

此段文字所透露的正是文徵明與仇英互動的常態。為了製作《湘君湘夫人》，文徵明或許因為自己原不擅於繪製仕女，故著仇英代為執筆；但是兩易其稿，皆不滿意，最後才決定自己動筆。在這過程中，仇英的兩次稿子中的女神形象現在雖已無法得見，但其修改的方向應是由仇英固有仕女風格的秀麗而富於姿態變化，漸次轉向較為含蓄而猶帶古樸的表現，趨近於最後文徵明的定稿。無論其是否真的如此，這個過程至少顯示了文徵明意見的絕對主導性，仇英只是執行文徵明的構思，並須隨之調整、修改，以符文氏的原意。鍾馗之作的操作模式應該也是如此。換言之，《寒林鍾馗》中的主角人物雖是仇英所製，第一作者卻應屬文徵明才是。

250

三、《寒林鍾馗》與畫鍾馗的傳統

文仇二人合作的《寒林鍾馗》的特殊處，如果置於整個畫鍾馗的傳統脈絡中，還可以得到進一步的理解。而文徵明自己既不能作，卻又指授仇英為作鍾馗於寒林中，他之所以如此大費周章地在除夕日作此安排，也需要立足於此基礎上予以探討。

畫鍾馗的傳統在中國起源甚早，在傳說中八世紀的畫家吳道子為唐玄宗畫夢中驅除鬼魅的鬼王，可說是它的開始。[7] 雖然如此，鍾馗驅鬼的傳說起源更早，六朝時已有多人以鍾馗為名，可見其在民間相當流行，[8] 而其人也不見得是如唐玄宗故事中所夢見的唐代未第進士，或許是來自於類似方相、神荼、鬱壘等遠古民俗中的辟邪神異形像。作為這種辟邪神，鍾馗的圖像應該也早已存在才是。不過，可能由於這種民俗神祇通常因地區而有不同的內涵，缺乏確定的圖像因子，因此也不易明確地辨識。由此言之，吳道子畫鍾馗的意義實非在於其首創之功，而係使鍾馗圖像自諸多辟邪神中獨立出來，使之具有能被確認的條件。在這個獨立成型的過程中，唐玄宗夢見鍾馗殺鬼的故事可說提供了最關鍵的「情節」，以之作為圖像的依據，並與其他同樣具有兇惡形貌的辟邪神像產生清楚的區別。傳為吳道子所作的鍾馗畫雖然現已無法重現，不過，吾人仍可想像其製作之大要：先以一般的辟邪神像為基礎，加上特定的（或如玄宗在夢中所見的「戴

帽」、「衣藍裳」、「袒一臂」、「鞹雙足」）的裝扮，並予以擊殺惡鬼（或如故事中所述「刳其目」，然後「擘而啖之」）的情節。這可以說是鍾馗畫的圖式原型。

以驅鬼為務的鍾馗像圖式大概自中唐以後即十分流行，宮中尚且在歲末以之賜朝臣，配合新曆日的頒布，成為新年歲時活動中的重要節目。[9] 這個作法至五代北宋，似乎更盛。文獻上如《益州名畫錄》、《圖畫見聞誌》等皆記錄了著名的宮廷畫家如何各出新意地去製作這種型式的鍾馗畫。他們的興趣似乎都集中在鍾馗擊鬼的動作上，甚至去講究刳鬼目時應使用那根指頭可以得到更佳的效果。

> [後蜀畫家趙忠義]先是每年秒冬末旬，翰林攻畫鬼神者例進鍾馗焉。丙辰歲，忠義進鍾馗以第二指挑鬼眼睛，蒲師訓進鍾馗以拇指刳鬼睛。二人鍾馗相似唯一指不同。蜀王問此畫孰為優劣，[黃]筌以師訓為優。蜀王曰：師訓力在拇指，忠義力在第二指，二人筆力相敵，難議升降。並厚賜金帛。時人謂蜀王深鑑其畫矣。[10]

> 昔吳道子畫鍾馗，衣藍衫，鞹一足，眇一目，腰笏巾首而蓬髮，以左手捉鬼，以右手抉其鬼目，筆跡遒勁，實繪事之絕格也。有得之以獻蜀主者，蜀主甚愛重之，常挂臥內。[蜀主]一日招黃筌令觀之，筌一見稱其絕手。蜀主因謂筌曰，此鍾馗若用拇指搯其目則愈見有力，試為我改之。筌遂請歸私第，數日看之不足，乃別張絹素畫一鍾馗以拇指搯其鬼目。翌日并吳本一時獻上。蜀主問曰，向止令卿改，胡為別畫？筌曰，吳道子所畫鍾馗，一身之力氣色眼貌俱在第二指不在拇指，以故不敢輒改之。臣今所畫，雖不迨古人，然一身之力并在拇指，是敢別畫耳。[11]

以上二例所涉及的畫家皆為後蜀宮廷中的名手。這固然是因為五代時蜀地畫壇深染唐代長安之風，故而多受吳道子典範的影響。至北宋之後，吳道子這個鍾馗圖式的權威性仍然維持不墜。《宣和畫譜》曾記開封畫家楊棐亦工於吳式鍾馗，並對之下了一個概括性的評論：「案鍾馗近時畫者雖多」，然較諸原來吳道子的典範，係屬「臨時更革態度，大同而小異，唯丹青家緣飾之如何耳」。[12] 這些「大同小異」的鍾馗圖，或許也與黃筌等人所繪者相去不遠；其所顯示的正是吳道子式鍾馗圖的超強魅力。吳道子式鍾馗圖的主流地位大致一直延續到十三世紀而未變。據宋理宗時學者陳元靚的報導，其時所見門壁上的鍾馗像，容或添加了小妹的形象，仍是「皆為捕魑魅（「妹」的同音）之狀，或役使鬼物」，其恐怖之狀，使得人家皆得等待家祭之後方才設之，「恐驚祖先也」。[13] 如此

157. 明《執劍來福圖》取自《三教源流搜神大全》

156. 元《鍾馗圖》軸 絹本 設色 96.7 × 52公分
和泉市 久保惣記念美術館

之鍾馗擊鬼圖式，現仍可見於日本大阪府和泉市久保惣收藏之《鍾馗圖》（圖156）。此
圖可能產自寧波的職業工坊，時間大約在十三、十四世紀之交。[14] 它的形象即是由天
王、鍾馗裝扮與擊鬼情節三者組合而成。

　　一旦鍾馗本身的形貌廣為流傳之後，這個單軸式貼在門壁上的鍾馗擊鬼圖便衍生出
另一種祈福鍾馗像。驅凶與納福本是一體之兩面，鍾馗畫之設於新年，其意旨由驅凶轉
至祈福，自然順理成章。圖繪此種鍾馗，亦不費事。它在圖式組構上的改變主要係將擊
鬼情節代之以祈福的指示。如十六世紀所刊行之《三教源流搜神大全》中的《執劍來
福》（圖157），可能即根據元代某刻本而來，其上鍾馗坐姿實仿《搜山圖》中二郎神的
模式，再加上象徵福氣的蝙蝠而成。以二郎神為主角的《搜山圖》本來即屬驅邪之類的
圖繪，其意亦與鍾馗相通。[15] 祈福之鍾馗尚有作立姿者。明憲宗朱見深所作之《柏柿如
意》（百事如意）（圖158）則更加上前趨之勢，迎向上方的蝙蝠，可謂是更為積極的「來

158. **明 朱見深《柏柿如意圖》** 北京 故宮博物院

「迎」形式。這種祈福鍾馗畫不見得要晚至十五世紀才出現，不過，至此時顯然已相當流行。

　　除了單軸的形式外，宋元時期還流行著另一種橫卷的「鍾馗出行」圖式。現存The Cleveland Museum of Art的顏輝與The Metropolitan Museum of Art的顏庚所作的手卷（圖159、160）可說是這種圖式的典型表現。他們除了鍾馗外，都有一個由鬼卒所組成的行列，包括演奏音樂的小樂隊，並有引人注目的舞弄兵器者以及作舉石拋甕之特技者，表演的意味很強。[16] 由這個表演行列來看，他們應是在描寫宋代京城除夕時所行「大儺儀」中的部分。根據孟元老的《東京夢華錄》及吳自牧的《夢粱錄》，禁中除夕夜所舉行的「大儺」的儀式，動輒千人，並由教坊伶工扮演驅鬼神、天兵、鬼使等，其中即有

鍾馗在內，隨著鼓吹音樂遊行，將鬼魅及一切邪惡，驅除至城門外。[17] 大儺雖是驅邪的儀式，但在這裡顯然已高度戲劇化，在顏輝等人畫卷上所見的音樂與特技表演應該也是這個表演行列中必有的節目。而在這個儺戲的構成中，鍾馗本人的驅鬼動作則被取消，代之以熱鬧的表演行列。

　　出名的龔開《中山出遊圖》（圖161）實亦基於此「出行」圖式。雖是出於文士遺民之手，向來被視為具有嘲諷蒙元統治下的社會怪象之意，[18] 但其結構仍根基於似顏輝的儺戲模式。此卷上的鍾馗、小妹與鬼卒形相詭怪，但無任何誇張而激烈的姿勢，似乎並無演劇的成分，然而，小妹的墨粧、鬼卒的插花等形象，皆來自雜劇演員的裝扮，[19] 尚指示著本卷與儺戲的淵源關係。相同的插花裝扮亦見於明初戴進所作的《鍾馗夜遊》（圖162）中的鍾馗。此軸雖為立式單幅，但鍾馗乘坐肩輿，數鬼抬之，與龔開所繪者相類，可以說是自「出行」圖式截取主段落衍化而成，屬於此型的變體。

159. **元 顏輝《鍾馗出行圖》**局部 卷 絹本 淺設色 24.8 × 240.3公分 克利夫蘭美術館
(The Cleveland Museum of Art. Mr. and Mrs. William H. Marlatt Fund 1961.206)

160. **元 顏庚《鍾馗出行圖》**局部 卷 絹本 水墨 24.6 × 253.4公分 紐約 大都會美術館 (The Metropolitan Museum of Art)

161. **元 龔開《中山出遊圖》**卷 紙本 水墨 32.8 × 169.5公分 華盛頓 弗利爾美術館
（Freer Gallery of Art, Smithsonian Institution, Washington, D.C.: Purchase, F1938.4）

162. **明 戴進**
　　《鍾馗夜遊圖》
　　軸 絹本 設色
　　189.7 × 120.2公分
　　北京 故宮博物院

儺戲形式的鍾馗畫如何在現實生活中使用，現在並不十分清楚。它很可能是作為儺戲的代用品而為宮廷以外的民眾所使用，畢竟動輒上千人的儺戲隊伍並非多數人所可負擔。而事實上，儺戲本身後來也歷經一種簡化的過程，明代時流行的雜劇《慶豐年五鬼鬧鍾馗》便是此種例子。由其戲目來看，此種儺戲的簡化版演員的人數不會太多，只要有六個人就可演出。[20] 至於它搬演的場合，除了除夕新年之外，也可在其他需要袪除鬼魅，滌淨場域的時刻進行。《金瓶梅詞話》中李瓶兒死後，在靈前便有五鬼鬧判、鍾馗戲小鬼的演出，恰好提供一個例子。[21] 另外，江蘇淮安王鎮墓中也出土一卷《五鬼鬧判》（圖163），其情節正是簡化的儺戲。它之出現於墓葬中，可能不單只意謂著墓主的珍藏，也指示著其具有作為驅邪儺戲代用品的性格。

淮安的王鎮卒於1496年。墓中所出之畫作泰半出自職業畫家之手。[22] 所謂《五鬼鬧判》即為金陵畫師殷善所繪。殷氏一門似是畫師世家，其子殷偕曾入宮廷擔任高級畫師的職務。他們活躍的時間大致與戴進相去不遠，可能也共用著一些相同的小樣。《五鬼鬧判》中尾段山徑中的負擔鬼卒，在戴進《鍾馗夜遊》也有相類的呈現。這種鍾馗畫的小樣種類可能很多，而且由於儺戲的細節通常沒有固定，隨時可以添加、改動，畫師選擇的變數因此相對提高。對於這些林林總總的組成儺戲式鍾馗畫的因子，現在可以確切掌握的還不算完整，不過，除上述者外，肯定還有許多。例如騎驢鍾馗就見於顧炳編，初刻於1603年之《顧氏畫譜》中所刊傳戴進的作品（圖164）中，以及1500年太原重刊之石刻本《歲暮鍾馗》上；[23] 戴進騎驢鍾馗所配隨行之擔鬼鬼卒，也見之於龔開的出遊卷中；騎驢過橋的安排則是另一個常見的組構。靈活的小樣組合似乎都意在提供此型鍾馗畫的趣味性，而此趣味性也反過來增加了鍾馗畫受歡迎的程度，以及隨之而來的廣泛流傳。

不論是貼於門壁的辟邪鍾馗或是作為儺戲代用品的出行鍾馗，功能性都很強，也都兼具驅厲與祈福的雙重目標。他們之間最大的區別在於使用的場合不同：辟邪鍾馗有點像門神，不論是擊鬼或祈福，焦點在於鍾馗本人，鬼物即使搭配，姿態亦不引人；出行鍾馗則似在搬演儺戲，情節的段落常為重點，鍾馗雖是重要角色，通常反而沒有誇張

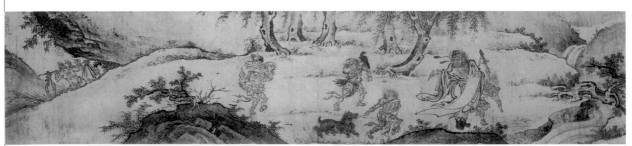

163. **明 殷善《五鬼鬧判》**卷 絹本 水墨 24.2 × 112.8公分 江蘇省 淮安縣博物館

164. **明 戴進《鍾馗出行圖》** 取自《顧氏畫譜》

的演出，戲劇的張力倒置於各段落的鬼卒動作之上，而這兩種鍾馗畫都具有頗大的衍化空間：辟邪者可以化出如前述仇英的《天降麟兒》，這是因鍾馗像近判官，配上小孩，得以「判子」諧音「盼子」而轉成；出行者最為膾炙人口的衍化則為「嫁妹」的添加，此是源自「妹」與「魅」的同音，可為之更增戲劇的趣味。如此的衍申彈性，可視為鍾馗畫之得以廣為流傳，成為最受大眾歡迎的新年節慶圖像的有利條件。

文徵明與仇英合作的《寒林鍾馗》卻與當時流行的這些鍾馗畫大有不同。它的畫意何在？文徵明既不能畫鍾馗，卻又指示著仇英與他共同完成這麼一件新年的應景作品，這個舉動又透露出什麼文化訊息？這一連串的問題尚值得進一步的探討。

四、無用的鍾馗

文仇合作的《寒林鍾馗》顯然出自流行的鍾馗畫，但其最值注意的特殊之處在於祛除了上述種種鍾馗畫傳統中那種積極地驅邪祈福的意向。仇英受命所繪的鍾馗，不僅靜止不動，雙手亦藏於袖內，相較於擊鬼者、執劍者或出行者，幾乎可說是個無所事事的姿勢。《寒林鍾馗》中也完全沒有鬼卒、鬼魅的存在，連象徵福氣等好運的蝙蝠、如意的形象，亦無配置。流行的鍾馗形象在此剔除原有的辟邪、祈福之戲劇性、神聖性的過程中，變成一介近乎凡人的存在。他的臉相也不似流行者的詭怪、猙獰，獨自立於寒林之中，倒有些近似林中尋思覓句的文士。例如文徵明於1545年所作之《空林覓句》（圖165），即有一位文士持杖佇立於一片寒林中，其旁亦有流泉曲折流出，佈置上與《寒林鍾馗》頗為類似。此種文士獨處林中的意象似乎頗為文徵明所好，一再地以之描繪某種孤高文雅的境界。[24]《寒林鍾馗》與此圖式的近似，因此顯得特有意味。

這個看似文士的鍾馗僅有的「動作」在於其臉上的微笑與輕微上揚的轉首。前者不但與傳統的鍾馗猙獰形象大異其趣，在文士形象中亦極為罕見；它與後者抬頭上望動作的結合，構成畫面之唯一「焦點」，蘊含著此鍾馗畫在去神聖性之後所新添的畫意。文徵明之所以如此安排，應與明初凌雲翰的一首題為〈鍾馗畫〉的名詩有關。凌雲翰為元末名士楊維楨門人，1359年舉人，洪武時授四川學官。〈鍾馗畫〉一詩據云作於1380年，其文集中有錄：

朔風吹沙目欲眯，官柳搖黃拂溪水，終南進士偬然起，蝟磔于思含缺齒；

袍藍帶角形甚傀，烏帽裹頭靴露指，白澤在旁口且哆，馴擾不異麟之趾；

手持上帝書滿紙，若曰新歲錫爾祉，一聲竹爆物盡靡，明日春光萬餘里。[25]

由詩的內容來看，凌雲翰所見的鍾馗圖似無擊鬼之動作，只是手持「新歲錫爾祉」的天書，而另在身旁加上能知天地鬼神之事的白澤神獸，應屬於接近門神類的祈福鍾馗。凌氏此詩頗為知名，曾為瞿佑在其《歸田詩話》（自序於1425年）中記錄並討論。[26] 文徵明顯然亦熟知此詩，並在設計鍾馗圖繪時參酌了其中的詩意。凌氏此詩雖不見於故宮的《寒林鍾馗》，但見於著錄中另件文氏作於1542年的同名立軸，[27] 也出現在1548年其子文嘉的《寒林鍾馗》畫上（圖166）。文嘉既常仿其父之作，文徵明作《寒林鍾馗》必常配上凌詩，故宮之本亦可如此想像。但是，文氏父子在其鍾馗作品上的題詩，還與凌氏文集所錄者稍有不同。它們間的差異在於文氏本之「官柳」一句作「官柳搖金梅綻蕊」，而且不提「白澤」，改作「頤指守門荼與壘，肯放妖狐搖九尾」；前者多了與歲暮常見梅花題材的關聯，後者則更清楚地表明了鍾馗畫的門神式功能，實質的變動不大。這可能不是因為文氏有所改作，只是別有所本罷了。無論如何，文氏在畫上所提的凌雲翰詩，除了描寫鍾馗之辟邪降福外，首尾兩聯最值注意：「朔風吹沙目欲眯，官柳搖金梅綻蕊；……一聲爆竹人盡靡，明日春光萬餘里。」首聯暗示著鍾馗在北風中可能有的與梅、柳的互動關係，末聯則以即將到來的春天遙相呼應，並作為全詩的總結訴求。如此由攝人的鍾馗出發，轉而以淡淡的希冀未來之心情作結，這實是凌詩有所超越之處。文徵明設計的鍾馗，顯然係有意呼應凌氏在此的詩意。他採用了寒林高士的圖式，並以近似「觀梅」、「賞柳」的文士形象，將全圖轉化為對「明日春光萬餘里」的期待。[28]

對於春天的單純期待，使文徵明在除夕所作的鍾馗畫在剝除了原來流行於世俗的功利性意涵之後，也讓它由門壁或大堂移入了文士的書房。如果將這件《寒林鍾馗》與戴進的《鍾馗夜遊》並而觀之的話，他們之間尺幅的絕大差異，定會讓人印象深刻。戴進者本幅即有189.7 × 120.2公分，加上裝裱，高度恐要接近三公尺。懸掛這種巨軸，非在

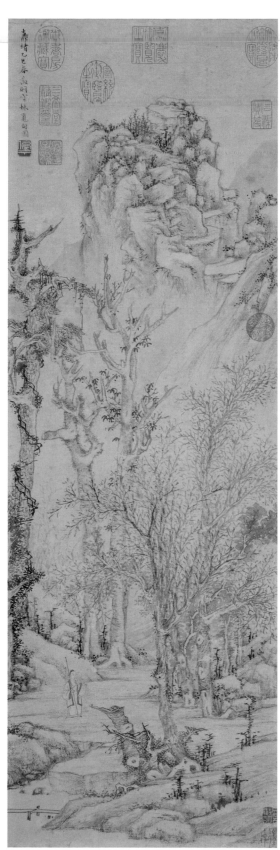

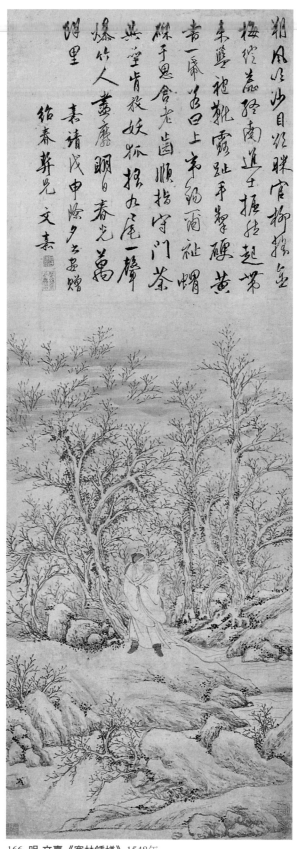

165. 明 文徵明《空林覓句》1545年
　　軸 紙本 水墨 81.2 × 27公分
　　台北 國立故宮博物院

166. 明 文嘉《寒林鍾馗》1548年
courtesy of Christie's Hong Kong Limited

高大的廳堂不可。文徵明製作的《寒林鍾馗》則反之，本幅只有69.6 × 42.5公分，還不及戴進者的五分之二。類似書齋那種比較小而私密的個人空間應是此《寒林鍾馗》被規畫使用的場所。在那個私人空間裡，書齋主人可以避去外界驅邪祈福的各種活動的喧嘩，平靜而單純地迎接即將來臨的春天，讓《寒林鍾馗》融入書齋的清雅氛圍之中。[29]

移入書齋的鍾馗畫，如與貼在門壁或掛在廳堂者相較，基本上已無向外驅邪祈福的作用。不僅無用，它甚至還似乎刻意地彰顯其「無用性」。這顯然是文徵明製《寒林鍾馗》時在期盼春光之外的第二層意涵。對於像文徵明這種文人而言，任何「用」都牽涉到功利性的欲望滿足，大眾對於福、祿、壽的追求，莫不屬此。無限制的欲望滿足不僅對人無益，而且可能產生影響更廣泛的社會性「害生」的副作用。對於飽嚐出仕之苦，看盡宦途險惡的文徵明及其文人同儕而言，這種感受尤其深刻。[30]「無用」或者「無功能」，便成為他們在藝術上所標榜的目標，並使他們在實踐的過程中自覺到一種與職業畫師的本質區分。如此「無用」的物品因此也成為構築文人自我生活空間的要件，《寒林鍾馗》之所以移入書齋，正說明著這種生活風格的形塑。

《寒林鍾馗》的製作一方面顯示著文人避俗的傾向，另一方面卻又透露出他們不能、也不願完全免俗的訊息。文徵明的鍾馗雖不能擊鬼，也不能祈福，但畢竟是為了新年特地製作的。對於文徵明及其他在書齋中使用這種新年圖像的文人來說，年節意謂著生活的自然節奏，他們對之有著與世人相同的高度認同，所不同的只是：他們需要藉著如《寒林鍾馗》的物件來創造一種不同於流俗的風格，來彰顯身分上的區別。當文人的身分無法繼續由政治與經濟條件來有效地界定時，這種身分區別的需求便會轉成焦慮，而生活風格上的自成一格即是消除此焦慮的良方。作為如此文人身分焦慮的顯示與紓解，這實為《寒林鍾馗》所具有的第三層意涵。

五、書齋、時節與文人生活風格

《寒林鍾馗》之所以出現，可說是在文徵明及其同儕營構自屬的生活風格之文化脈絡中所孕育的。書齋中的鍾馗不只是一幅繪畫，而且是除夕、新年時這個文人私屬空間的必要佈置，扮演著區分雅俗的角色。書齋佈置之具有雅俗之辨的意味，係伴隨著文人文化之發展而逐步產生。十四世紀時倪瓚在其肖像中所展現的便是一個希企呼應其高潔超俗形象的居室佈置。除了有一個清雅淡遠的山水作屏風外，文房用器也莫不講究帶有古意的雅緻，童僕侍女的持物甚至以他的潔癖作為其超俗宣示的表徵。[31] 但是，倪瓚的書齋佈置，正如其所刻意營造的個人形象一般，未免過於特立獨行，而缺少一種作為文人所共有風格的普遍性。這種狀況至遲到1500年左右時已有所改觀。沈周在為朋友題一

幅倪瓚的《松亭山色》時指出：「雲林先生翰墨在江東人家以有無為清俗。」[32] 他雖沒有明指為書齋之佈置，但如倪瓚的山水畫在當時似乎已相當普遍地被用為雅緻生活中的元素。換言之，某種風格的繪畫陳設，已可作為宣示高雅生活風格的有效途徑。文仇合作的「無用」而又雅的《寒林鍾馗》之所以得為文人書齋的裝具，實需以此為前提。

文人書齋佈置的特定化，一旦被普遍地認可，便成為可以複製的生活風格的一個面相。透過文徵明等人的身體力行，書齋佈置的高雅風格很快地在十六世紀達到模式化的結果，並為其他階層的成員清晰地辨識，甚至進而摹倣。在馮夢龍（1574–1646年後）所刊刻的《喻世明言》第十二卷〈眾名姬春風弔柳七〉中便有名妓謝玉英精緻書房的描寫：

> 明窗淨几，竹榻茶鑪。床間掛一張名琴，壁上懸一幅古畫。香風不散，寶爐中常爇沉檀；清風逼人，花瓶內頻添新水。萬卷圖書供玩覽，一坪棋局佐歡娛。[33]

故事中謝玉英為江州名妓，以「才色第一」吸引了才子柳永與之相會。她的書房即作為兩人初見時的場所，而其中的佈置則是作者引為顯示玉英文采的先導。佈置中的物件：茶鑪、名琴、古畫、香爐、花瓶以及棋具、圖書，在此共同賦予了書房應有的文雅定義。這個佈置的共識性很高。萬曆年間出版的《元明戲曲葉子》中一葉《琵琶記》的版畫即有一書房圖像（圖167），具體地圖繪了相呼應的陳設。雖然故事的情節有所不同，但謝玉英書房中的物件在此卻一應俱全。除壁上的小掛軸繪畫與古琴並列之外，三層式的書櫃中也擺放了茶具、書籍、卷軸與棋具，前方的書案上則有花瓶與香爐作為文具的搭配。這些物件共同為這個花園邊的小小室內空間作了書房的應有定義。正如謝玉英一般，版畫中的主角也不是嚴格定義中的文人，但兩者的高度一致性，正說明了這部分的文人生活風格確實不僅已經存在，而且還透過如小說、酒牌的這種通俗的傳播媒體，進入到社會各階層的認知世界之中。

這個居室佈置的文人風格之由逐步形成至廣泛傳播，時間必定很長，由上述資料所見，由沈周到馮夢龍，至少歷經百年之久。文徵明在此歷程中，或許不能算是首創者，但在形成階段仍具有重要的代表性。他的《寒林鍾馗》除了提供一個適合文雅書齋的陳設之外，還說明了文房佈置中與時節變化相呼應的特質。書房雖是一個自足的摒絕外界聯繫的隱居天地，不受歲月流逝的促迫，因此可以按照個人理想，像高濂在《遵生八箋》（1591年序）中所宣揚的，選擇最精當的物件來構築私屬的永恆仙境，但仍然要求自然時序的參與，以調節生活步調的理想律動。職此，書齋中的古銅花尊、哥窯定瓶等陳設固可長年不換，但還需隨時序四時插花，以見生意。[34] 壁上的小軸繪畫也具有如此

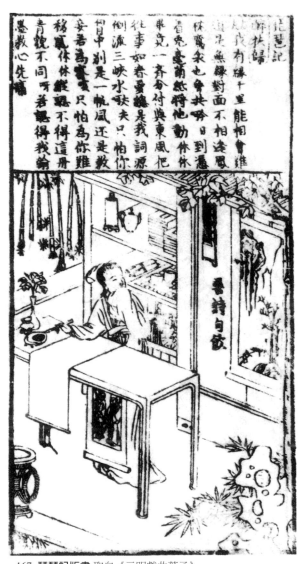

167. 琵琶記版畫 取自《元明戲曲葉子》

呼應自然脈動的功能。文徵明之曾孫文震亨在《長物志》中特闢一節〈懸畫月令〉，便作了按時序懸畫的建議：例如六月可掛雲山、採蓮、避暑等圖，八月宜古桂或天香書屋等圖，九、十月則宜菊花、芙蓉、秋江、秋山、楓林等圖，十一月則宜雪景、臘梅、水仙等圖。[35] 文仇合作的《寒林鍾馗》，如果確為書齋中所懸掛，應亦屬於此種呼應時序的陳設，不會放置太久。而他這種隨時而設的特質，一旦固定之後，便成為文人風格中多增的另一層雅緻講究。

文人生活的雅緻講究，基本上是非物質性的，而以對自然的呼應為要。這種講究，非但在居室之佈置中有所呈現，而且在衣著上也可見到，尤其是在外出進行遊賞活動時，最能顯示其巧思。旅遊本身自十六世紀起便是社會上的流行活動，但如欲涵蓋雅俗之辨的功能，轉化成更高層次的「游賞」行為，則尚須有另番講究。[36]

文徵明在此即顯得甚為突出。他的《關山積雪》（1528–32，圖168），便是典型的一幅遊賞圖。圖中呈現冬日雪後之景，文士騎驢（或馬）走在山中小徑、行過結冰的河川，意態頗為悠閒，雖有些借用行旅圖式的影子，但更多的是近似展子虔《遊春圖》（北京故宮博物院）的情調。[37] 其中最引人注目的是著朱衣的主角。朱紫原有貴官服色之意，用在曾於翰林院中任職的文徵明身上，也還算有些道理。但在此畫中，文士的朱衣則起著另種粧點雪景山水的美感作用：以少量顯眼的紅色塊點，零星地散置在各段畫面，將原來「千峰失翠，萬木僵仆」的孤寂寒冬，轉化成隱含生意、雅興未減的歲暮之景。稍晚的高濂對此安排的巧思，即有適當的詮釋，並引之為冬日生活之調攝良方：

〈雪霽策蹇尋梅〉：畫中春郊走馬，秋溪把釣，策蹇尋梅，莫不以朱為衣色，

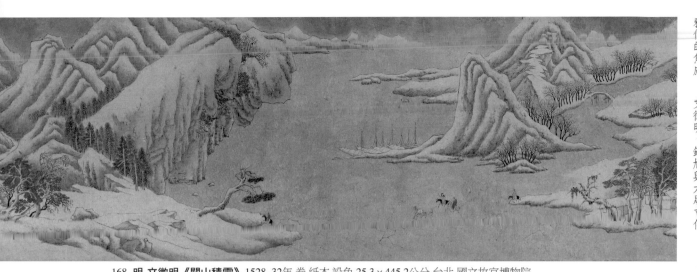

168. **明 文徵明《關山積雪》** 1528–32年 卷 紙本 設色 25.3 × 445.2公分 台北 國立故宮博物院

豈果無爲哉。似欲粧點景象，與時相宜，有超然出俗之趣。且衣朱而遊者，亦
非常客，故三冬披紅毡衫，裹以毡笠，跨一黑驢，禿髮童子挈尊相隨，踏雪溪
山，尋梅林壑，忽得梅花數株，便欲旁梅席地，浮觴劇飲，沉醉酕醃，梅香撲
袂，不知身爲花中之我，亦忘花爲目中景也。[38]

高濂所指之畫應即包含文徵明及其後吳派畫家所作之遊賞山水，其中果然不乏著朱衣之
雅士。[39] 不過，正如高濂以之爲四時調攝之方，這些並非只屬畫家之設計，而且已成實
際生活風格之部分。文徵明畫中時而出現朱衣人物，經常意指其本人（如《停雲館言
別》所示[40]），也正顯示其生活中刻意以此種「與時相宜」的衣著，表達其「有超然出
俗之趣」的文雅風格。

六、茶事與文人生活風格的儀式化

以自身衣著粧點自然山水，這是在追求遊賞閒情之外的又一層幽趣。飲食之中也有
此種現象，而又以品茶活動最能體現這一生活講究。品茶一事唐宋已盛，自非明中文士
的獨創，但其追求更深一層的幽趣，並在同儕中蔚成風氣，則是文徵明時逐步營造形成
的。這個現象在文獻上可能一時之間還不容易清楚地顯示，但是從藝術作品中卻看得十
分明白。其中文士飲茶的題材在此時的繪畫中大量地出現，便值得特別注意。它們大多
爲蘇州地區的畫家所作，包括了唐寅、周臣、仇英、王問等人都有相關的作品傳世，反
之，如果考察宮廷畫家或浙派畫師的畫目，則極爲罕見。[41] 文徵明雖非此中的首創者，
但卻提供了最多作品，顯示其爲此時文人品茶活動中大力推行者的位置。他的《品茶

圖》（國立故宮博物院藏）作於1531年，便題云在穀雨（三月）過後，「山中茶事方盛，陸子傳過訪，遂汲泉煮而品之，真一段佳話也」。[42] 友朋來訪，固為樂事，但此事之所以足稱「佳話」而入畫，則更多在於得到朋友所贈的佳茗，「汲泉煮而品之」。換句話說，從得茶至品茶的整個過程，才是講究、欣樂之所在。這個過程，當然少不了對茶具的重視。北京故宮博物院的《品茶圖》基本上是台北同名畫作的同稿另本，作於1534年，距《寒林鍾馗》只有一年的差距，但北京本的畫面上則多了文氏所題唐人皮日休的〈茶具十詠〉詩。[43] 這不僅表示了文徵明對茶具的注意，而且將自己的品茶與唐賢相接，為之增加了一層歷史的興味。茶具本為飲茶所必須之器具，其製作與運用關乎茶事之成敗甚巨，故陸羽在《茶經》中已有專節討論。皮日休之詩詠實是對陸羽作文學性的呼應，而文徵明以之題畫，則將茶事的實際過程與文化層次再加擴充，使題詠、繪畫也成為茶事的構成部分。這種作法，當然非一般人飲茶所能想像，也大有助於文人雅緻形象的展示。飲茶中文人趣味的追求與呈現，可以說是茶史在十六世紀前期起開始浮現的新景觀，那也是許多文士品茶圖出現的實際背景。

茶事的過程既有擴充，文人的雅趣也呈現在對細節的深入講究上。雅趣的判準通常聚焦在含蓄幽微的品味深淺。就茶事而言，泉水的品味則最能突顯此點。這種對茶事用水的重視，大約也始自唐代。張又新在《煎茶水記》中便記錄了劉伯當與陸羽的兩套品第清單，成為後世論述的重要文獻基礎。[44] 但是，對飲茶用水的重視，只有到了十六世紀才到達了一個新的高峰，光是在1554年，就出現了兩篇重要的著作，一為田藝蘅的《煮泉小品》，一為徐獻忠的《水品》。[45] 趙觀在為《煮泉小品》作序時，說田藝蘅「故嘗飲泉覺爽，啜茶忘喧，謂非膏粱紈綺可語。爰著《煮泉小品》，與漱流枕石者商焉」，[46] 就是以泉品的高下，歸諸「漱流枕石」高人雅士的專利，而作為與一般俗人的區別所在。這種觀念，在當時可能已經得到相當普遍的認可。小說〈唐解元一笑姻緣〉中便有一段講到主角唐寅在初遇秋香後，乘船直追到無錫，當他見到對方畫舫搖進城裡，反而不急著跟蹤，卻說：「到了這裡，若不取惠山泉也就俗了。」遂命船家移舟至惠山取了水，到隔日早晨，方才進城繼續他的追尋。[47] 小說中本來刻意以唐寅不回家收拾行李、不與朋友作別等等舉動來顯示他追趕秋香畫舫的焦急，卻又接著安排了取惠山泉的不相干情節，讓他冒著隔夜後失去秋香蹤影的危險，一急一緩之際，充分彰顯了主人翁「不俗」的特質。取惠山泉的雅興居然可以壓制愛情的誘惑與焦慮，這確實顯示了對高雅的極致肯定。作為如此高雅之表徵的惠山泉，原本就是陸羽等人所讚美的天下第二名泉，素為茶道中人所熟知，但到十六世紀時則在江南文人生活中扮演了更為重要的角色，像唐寅故事中所顯示的，文人刻意取之用為表達高雅形象的符碼，而成為其生活風格中的一個部分。文徵明亦在繪畫上表達了這個現象。他的《惠山茶會圖》（北京故

宮博物院藏），作於1518年，便是融合了品茶圖與雅集圖的兩種模式，而以惠山泉作為全卷的焦點。此種茶會圖與《品茶圖》等共同見證了茶事在文人生活風格形塑過程中的重要地位。

生活風格的形塑過程中，經常伴隨著「儀式化」的現象，茶會之進行亦可見之。文徵明的惠山茶會曾有其友人蔡羽為之作序。[48] 序文中不但提及此會之眾多緣由之一乃是王寵兄弟「以煮茶法欲定水品於惠」，而且敘及當時茶會的過程為「乃舉王氏鼎立二泉亭下，七人者環亭坐，注泉於鼎，三沸而三啜之，識水品之高，仰古人之趣，各陶陶然不能去矣」。鼎本為古代禮器，特選之為惠山泉的容器，並遵照陸羽所訂的者水三個階段，作「三沸而三啜之」，這使得整個飲茶的動作變得具有一種類乎儀式的程序。透過這種儀式化的程序，便可以讓蔡羽、文徵明等人覺得其所進行的茶事已是一種「全吾神而高起于物」的精神修煉，不僅高出於俗人，甚至能感到「豈陸子（即陸羽）所能至哉」的驕傲。據蔡羽的序文，此茶會舉行於該年的清明日。有著具有如此豐富意涵的活動，肯定使得這些文士在這節日時，不僅自覺也可展現其與一般人生的絕對不同。

茶事與茶會當然可在除夕或新年的節日中進行，但此時又另有其他活動可供文人建立其高雅不俗的生活風格。在文徵明文集及手跡中屢見不鮮的新年或除夕詩即可如此理解。在這些詩中，他經常顯露出其與一般人有別的意識。例如〈甲寅除夕雜書〉一詩中有云：

> 千門萬戶易桃符，東舍西鄰送曆書，……
> 人家除夕正忙時，我自挑燈揀舊詩，莫笑書生太迂闊，一年功課是文詞；
> ……[49]

不僅除夕夜如此，元旦一早更需以文人的姿勢來開啟新的一年。文徵明文集中不乏元旦日所作的詩，其中己巳年〈元日試筆〉一詩中即云：

> 晨光藹藹散祥烟，寶曆初開第四年；……
> 雪殘梅圃難藏瘦，日轉冰池欲破堅；老大未忘惟筆硯，小窗和醉寫新篇。[50]

對於新歲的到來，不論心中有何感慨，窗下案前克服冰凍的筆硯，寫出一年的第一首詩篇，這幾乎已成為新年的第一要事。元旦的「試筆」，因此也可謂是文士新年的「儀式」，其重要性要遠超過一般人祈福的節目。除了試筆作詩之外，文徵明又進一步將這些詩作抄寄友人，與之互相唱和。[51] 或是透過雅集的場合，或是作為代替信函的問候，

也有的是單純的技巧切磋，這些新年詩作的傳佈，同時也起著一種共同風格的形塑作用，讓文人們得以在新年的節日中，展現不同於俗人的高雅。

從這個角度來看，文徵明所製的《寒林鍾馗》直是文人在新年節日中生活風格形塑的一個部分。它與如元旦試筆這種反流俗、無實利功能考量的文雅行為不僅性質相近，而且也具有一種在朋儕間互動、傳佈的類似發展模式。這個現象，如果再考慮到上文所及之書齋佈置、茶事講究等其他生活面向，則幾乎可以立即感受到它所意謂的普遍性。換句話說，《寒林鍾馗》的出現，正是十六世紀文人生活風格形塑脈絡中的一個有機成分。

七、後語

文人文化實意不在「不食人間煙火」，它與大眾文化在生活層面上仍堅持著相同的基調。這是它沒有轉化成完全反俗世的方外文化的關鍵。但此堅持同時也伴隨著身分區別的焦慮，它與大眾文化在生活風格上表現的迎拒現象，便成為兩者互動時的明顯表徵。文徵明刻意地在除夕新年時節創製一種「無用」的鍾馗像因此可以視為因應這雙向需求的結果，也是他竭力在此狀況下形塑文人文化的具體實踐。從後來的發展來觀察，文徵明的努力顯然有成效，《寒林鍾馗》果然成為文人新年生活中的要件。

文徵明的努力尚可在現存的資料中追索。除了1535年那件之外，清人的著錄中還記載了另外四件文徵明安排製作的《寒林鍾馗》，其中兩件也是與仇英合作的。[52] 這些作品看來大多數是送人之用，可以想見他的作法確已得到同儕的正面回應。在他周圍晚他一輩的畫家也接續地以之共為倡導，文徵明的兒子文嘉、學生錢穀都作了好幾件《寒林鍾馗》，形式上皆十分接近。[53] 我們幾乎可以想像，到了十六世紀後期，這種無用但文雅，只是含蓄地表達對春天之期待的《寒林鍾馗》，已經普遍地出現於蘇州地區文人的雅緻書齋中，作為新年時節的必要裝飾。

《寒林鍾馗》在文人圈中的流行，意謂著文人生活風格自主性的落實，也為後世各色各樣「無用」的鍾馗畫開啟了一個不同於大眾文化的表現模式。但是，它的意義還不止於此。由文人文化與大眾文化的互動來看，《寒林鍾馗》圖繪由成立到流行的過程尚且提示了一個罕為吾人所注意的層面，那即是文人面對來自大眾文化之誘惑所表現出來的迎拒反應。

文人與庶民在社會地位上雖有高下之分，但在文化行為之互動中，卻非儘是如此單向。當文徵明等人在新年時節創製、使用《寒林鍾馗》之際，實非完全自由的取用大眾文化的內涵以為其創作之資，反而是因節慶之不能廢，顯得有些被動地設法因應。在此

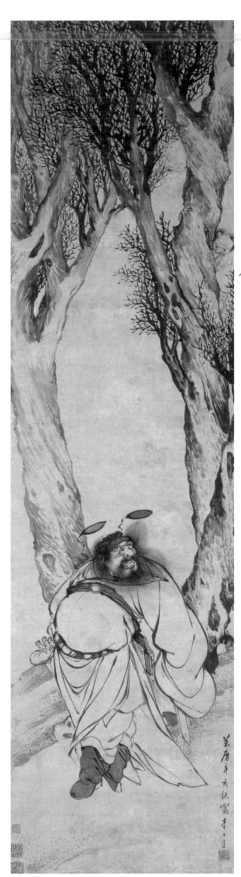

169. **明 李士達《寒林鍾馗》** 1611年
軸 紙本 水墨 124.3 x 31.7公分 大阪市立美術館

左圖局部 樹梢的小鬼

過程之中，害怕被大眾文化同化的焦慮，無形地扮演一個相對重要的角色。而當這種新的鍾馗圖式開始透過交際的管道流行，其效果其實也有所限制。它的流行大致不出文人圈的範圍，即使在文人中，也不能保證所有成員都會捨流行的辟邪相而採用新樣。文徵明的曾孫文震亨在《長物志》中還是建議大家「十二月宜鍾馗迎福、驅魅、嫁妹」，[54] 便是個有趣的反例。如果進而觀察到文人圈之外，《寒林鍾馗》所起的作用實則更為有限。大眾文化中的鍾馗圖像在文徵明之後基本上仍我行我素，繼續其強有力的辟邪祈福功能。這個傳統似乎極為堅固，其強度甚至可以反過來改變竄入其中的文人式鍾馗。與文震亨同時的蘇州職業畫家李士達所繪《寒林鍾馗》（圖169），就提供了這種例子。李士達之鍾馗明顯地借用了文徵明的圖式，仰頭上望寒林枯枝的姿勢尤其指示了這層關係；但在此借用的同時，他卻未服膺文氏的旨意，反而在樹梢添加藏身其中的鬼物，重新賦予一個驅邪的意涵。

　　李士達的例子充分地顯示了文人文化的部分限制與大眾文化傳統的堅實及不易撼動。文徵明在通過《寒林鍾馗》之創製而推動文人生活風格之時，是否也有意於「移風易俗」，不得而知。即使有之，他的嘗試也注定要失敗。大眾文化傳統之不易撼動，因此也成為菁英文化的永恆威脅。它的存在，隨著社會風俗的持續變動發展，在不同的時空，由不同的角度，包圍著菁英階層的生活，使其產生焦慮，迫其作出回應。由此角度觀之，文人在面對大眾文化時所生的焦慮，便值得吾人在探討兩者之互動時，給予更多的注意。

　　這焦慮其實正是雅俗之辨問題的核心所在。它不但是促生菁英階層成員進行與一般大眾之區別，進而形塑其獨特的生活風格與價值體系的動機，而且是具體理解此文人生活風格形塑過程的最有效切入點。當菁英份子需要選擇某些重點來對大眾文化的威脅進行突破之時，雅俗焦慮最深刻之生活面向，即成為文人生活風格優先建立的項目。旅遊、飲茶等莫不是自十六世紀以來江南地區的流行，雅俗的焦慮感自易在此激發；而如新年的年中節慶，更是兩階層文化的交鋒之處，焦慮感亦迫切需要紓解。文徵明等人於除夕之製《寒林鍾馗》，新年之試筆、賦詩，以之相互投贈等行為，便都是形塑其獨特生活風格的因子，也都是針對焦慮之直接回應。由此推之，如果焦慮之所在有所轉移，文人菁英亦需調整其生活風格之形塑方向，因而啟動雅俗內涵的實質變化。雅俗之辨的歷史發展，表面上看來雖然複雜多變，但其基本軌跡，應即在此。

董其昌《婉孌草堂圖》及其革新畫風

　　1586年，松江才子陳繼儒裂其儒冠，隱居於小崑山，象徵性地標誌著一個新的「山人」時代的來臨；十一年後，1597年，陳氏在小崑山讀書台構築其婉孌草堂，董其昌訪之，並為作《婉孌草堂圖》立軸（圖170），此則標示著一個全新風格的誕生，開啟了繪畫史上可以稱之為「董其昌時代」的契機。

　　「山人」的名號雖然不新，宋時文人社會中已經頗為流行，但是陳繼儒的選擇「山人」為其一生的生活歸宿，卻有其特殊值得注意的新意涵。[1] 他生於1558年，小董其昌三歲，幼年時即以優秀的才賦為鄉人所稱道。年二十一為諸生，長於詩歌文辭，並以才思敏捷、頃刻萬言而有聲於時，得到當時士大夫領袖王錫爵、王世貞等人的推重。據當時的一些資料記載，江南一帶的文士皆爭相與之為友，這很可以讓人想像陳繼儒年輕時的聲名。可是，這種聲名並沒有保證他在科舉上的成功。在1585年，陳繼儒與他的同鄉好友，當時亦頗享文名的董其昌，雙雙在南京的鄉試中落榜。鄉試的落榜，無疑地是對董、陳兩人聲名的一大諷刺，也給予了這兩位年輕才子無情的衝擊。對於這個衝擊，董其昌顯然沒有認輸，以其耐心，再接再厲，終於在1588年得中鄉試，次年得成進士。[2] 陳繼儒的回應則完全不同。科舉的失利雖然沒有摧毀他個人的信心，但似乎以一種啟示的方式讓他覺悟到俗世功名之途的不可捉摸與不堪忍受。他在鄉試後的次年，便寫了一篇公開的告白，聲明將永遠棄絕對科考功名的追求。他在這篇文章中指斥一般人所謂的「進取之路」實在不過是「雞群」「蝸角」之爭，令人生厭，因而決心由之解脫，選擇「讀書談道」的單純生活，來追求「復命歸根」的生命價值。[3] 陳繼儒的選擇「復命歸根」的生命價值，不僅意謂著放棄傳統文人經由科舉以求仕進的一般模式，也放棄了傳統儒家學者以經世濟民為己任的價值堅持，取而代之的則是對個人修養境界的追求，以及對文學藝術成就的鑽研。這種不同於正統的生命關懷，雖然亦早見於古代隱士的身上，甚至亦可求之於稍早的沈周，但確實與明代中期常見的山人行為舉止有所不同；後

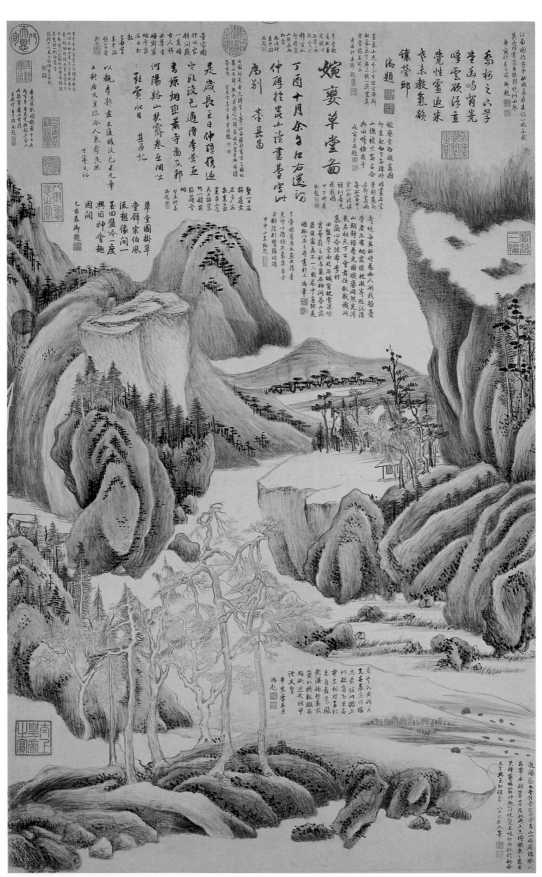

170. 明 董其昌《婉孌草堂圖》1597年 軸 紙本 水墨 111.3 × 68.8公分 台北私人收藏

者雖然也是不取一般的仕進之途，但總是僕僕游走於貴宦之門，以一種較為不受官場規範限制的方式，試圖去善盡他們作為儒者的傳統使命，在嘉靖至萬曆初期的著名山人如謝榛、吳擴、徐渭等人可以說都是這種例子。[4] 可是到了萬曆中期之後，類似陳繼儒的山人行徑則廣為流行，尤其是江浙地區最為明顯，其中原因牽涉到當時此地區的社會經濟狀況，此則非本文所能詳述。[5]

董其昌的具體抉擇雖與陳繼儒不同，但他對人生價值的追求，實際上卻與陳繼儒有出人意料之外的類似。董氏在1589年於北京會試，中進士，選為翰林院庶吉士；1592年散館，授翰林院編修，至1597年仙畫《婉孌草堂圖》為止，仙其小上都在翰林院過著清閑的官署生活。即使是他在1598年擔任皇長子朱常洛的講官，該工作也沒有激發他經世濟民的大志而兢兢業業地努力從事儒臣的事業，仍然日與陶望齡等同事以談禪為樂，這如與差不多時候張居正、焦竑等人擔任幼君教席時的戒慎恐懼的嚴肅態度相較，實有莫大的差距。[6] 董其昌此時最大的興趣仍在於對藝術的追求，尤其表現在他對古代名家書畫名蹟的搜求及學習之上。他於藝事的熱衷甚至發展到「本末倒置」的程度，即表面上服官，實質上卻以藝事為其真標的，服官反不過是為達到這個標的之手段罷了。

在這一段任職翰林院的時光中，董其昌不僅在北京積極地尋求觀賞、研究書畫名蹟的機會，連出使在外，因事離京，亦莫不趁之爭取藝事進境的提昇機會。他曾經在1591年護喪歸葬田一儁至福建，歸途中即刻意停留松江數月，大搜元四家墨蹟。1592年及1596年，他為持朱節使臣，分別至武昌及長沙冊封楚王朱華奎與德化王朱常汶、福清王朱常瀲。對董氏來說，這兩次任務亦成為其自我在藝術追求的最好掩飾；他趁之分別到了當時收藏最富的江浙地區停留了相當長的時間，在松江向顧正誼等人借畫臨仿，在嘉興觀項元汴家收藏，在杭州觀高深甫收藏，在蘇州則至韓世能家，與陳繼儒同觀書法名畫。在這些以公事為表，研究訪問參觀為裡的旅行中，他不僅看到了包括王羲之、顏真卿在內的晉唐書法名蹟，也獲觀郭忠恕摹王維《輞川圖》、王詵《瀛山圖》、李公麟《白蓮社圖》、王蒙《山水》等宋元名畫，甚至還自己購得了赫赫有名的黃公望《富春山居圖卷》、江參的《千里江山圖卷》等。[7] 這些收穫對他形成影響後世最深的「南北宗論」，以及他自己的創作，都具有相當重要的意義。由這一點來說，董其昌幾乎是一個穿著朝服的山人，藉著服官而在追求經國大事之外的個人藝術理想。一般的山人必須在社會上找尋贊持者以遂行其山人生活；陳繼儒在崑山隱居生活的贊助人是如王衡等的松江地區鄉紳，[8] 而董其昌這種「朝服山人」生活的贊助來源，則實是萬曆政府。

《婉孌草堂圖》的製作，正是董其昌此期「朝服山人」行為的最具體呈現。此圖作於1597年的舊曆十月，是他從江西南昌回到松江，訪陳繼儒的隱所時所成。這次返鄉距離上次趁到長沙冊封吉藩之便回松江還不到一年，而此番表面上的公務則為奉派到南昌

擔任該地鄉試的考官。鄉試固然為地方大事，但董其昌實際上並沒有因之在南昌停留很久的時間；他在八月抵南昌，大概考完不久，約在九月上旬時即離開該地，而在九月二十一日到達浙江龍游縣的蘭溪，於船上為李成之《寒林歸晚圖》、江參之《千里江山》及夏圭的《錢塘觀潮》作跋，至九月底到在杭州的高深甫家重觀郭忠恕摹的《輞川圖》，並在高氏所藏之開皇刻本《蘭亭詩序》上作跋。董氏在高家停了一段時間後，十月初轉回到上海、華亭一帶，而約於十月底訪陳繼儒於小崑山的婉孌草堂，並在松江至少停至十一月中，於長至日（該年之十一月十四日）還第二次題其《婉孌草堂圖》。[9] 由時間的長度觀之，他因公務在南昌的時間不會超過四十天，但停留在松江區域卻長至一個半月以上。這段期間他所作的事，除了探親之外，主要還是與公務無關的藝事；他不僅為陳繼儒作了《婉孌草堂圖》，還在此期間搜得了數件名跡，其中又以董源的《龍宿郊民》（現藏台北，國立故宮博物院）、李成的《煙巒蕭寺》及郭熙的《溪山秋霽》（現藏美國Freer Gallery of Art）等北宋作品最為重要。由此似可清楚地感到藝事在董其昌心中凌駕公務的地位。

　　此次返鄉的旅途，細察其路線，亦能體會董其昌在藝事追求上的用心。由現存零星的題跋綜合起來，可知他此次返鄉與上回在1596年由長沙冊封的歸程不同，未取長江的水路，而是由南昌經江西東南的瑞虹、龍津、貴溪、弋陽到廣信府的上饒，再由之經玉山走衢江而至浙江衢州府，經龍游、蘭溪到建德縣富春驛，再走桐江、富春江，經富陽縣而至杭州府，復行運河經嘉興而達松江府。[10] 這個路線其實頗為曲折，不僅有水路，亦有陸路，途中亦須在不少站驛停下，換接不同的水路，據粗略的估算，由南昌到杭州可能即需二十多天的時間。假使董其昌走另一個路線，即由南昌過鄱陽湖走長江，順流而下至南京，全程雖有約一千兩百里，但要單純得多，舟途亦較快，大約在十日左右即可完成全程。董其昌為什麼捨後者而取前者呢？其中的一個重要原因恐怕是他想再度到杭州高深甫家重覽郭忠恕的摹王維《輞川圖》，或許還盼望有再研究馮開之所藏的傳王維作《江山雪霽》卷（現藏日本京都小川廣巳家）的機會。這兩件與王維有關的作品是董其昌此時期探尋王維風格的關鍵資料，前者在他去年道經杭州時已見過一次，而後者則在同時由北京攜來杭州歸還馮開之，結束了他一段幾乎長達一年對該卷的研究。[11] 雖然董其昌對此兩件作品已有某種程度的瞭解，但由於這個時期正是他熱衷探討王維畫風，欲將之置於南宗之祖的時刻，既然再有機會出差南方，豈有隨意放過再予鑑賞機會之理。董氏之所以離南昌後，故意取道杭州而不走便捷的長江水路，可能正是這種藝事追求之用心所致。

　　1597年的舊曆九月底，董其昌如願以償地在杭州看到了郭忠恕摹王維之《輞川圖》；但是，此時似乎沒有得到機會再見《江山雪霽》圖卷。此中原因，不得而知。不

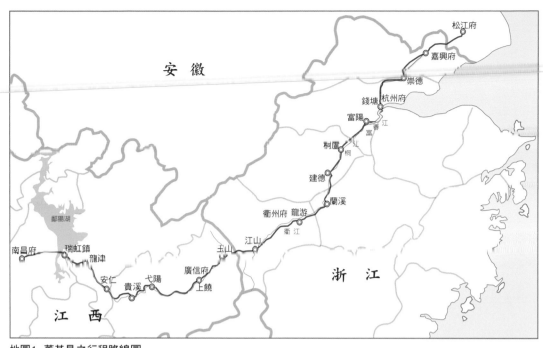

地圖1 董其昌之行程路線圖

過，這兩卷畫作確實在董氏探索王維畫風，嘗試掌握王維筆墨的努力中，扮演著重要的角色。董氏在1595年給馮開之的信函中即表示：王維之風格可見有兩種，一種為「簡淡」者，另一種為「細謹」者；前者脫略皴法，後者則如李思訓。他在此前所見過的王維風格，如項元汴家的《雪江圖》及趙令穰所臨的《林塘消夏》皆屬前者，但有輪廓而無皴染，而其經常所見之《輞川圖》摹本則為後者，係細謹設色，亦無皴染，皆不能完全顯示他心目中王維風格的全貌。**12** 董其昌相信王維應該還有具皴染的一種風格，而這個推斷終於在1595年秋天見到馮開之藏的《江山雪霽》時得到初步的證實。可是，董其昌並沒有就此而停止他對王維風格的探求。《江山雪霽》雖被他訂為王維，但與之比較起來，《輞川圖》才真是當時公認的最重要之王維名蹟，真本雖未傳世，但北宋初郭忠恕的摹本還藏在杭州的高深甫家；董其昌想要將他的發現在《輞川圖》上加以印證的迫切心理，足堪想像。他因此在將《江山雪霽》送還馮開之時，立即想辦法看到了郭摹的《輞川圖》。據董氏在郭忠恕摹本上的題跋，及今日尚可見到的郭忠恕摹本的石刻拓本——此為1617年郭世元所摹刻——來看，董其昌應該是把《輞川圖》歸為細謹而有皴染的一類風格，而與簡淡無皴染者有別，正能呼應今日在小川家《江山雪霽》卷上所能見到的筆墨風格，故而大加讚賞此畫正好符合「雲峰石跡，迥絕天機，筆意縱橫，參乎造化」的傳統評價。**13** 換言之，董其昌在1596年以前追尋王維風格的努力中，雖曾多方透過如趙令穰、趙孟頫等人作品與王維風格的關係，試圖找到一些具體的瞭解，但讓他自覺對王維筆墨皴染的「筆墨」開始有所認識的，基本上即來自《江山雪霽》與《輞川圖》的郭忠恕摹本這兩件作品。對董其昌來說，解決了歷來對王維風格的迷惑，無疑地是他足以自豪的成就；如果較之典試為國掄才的公務，其在董氏心中所引發的激情，自

要強烈許多。這種心理，實部分地說明了董其昌在1597年由南昌返鄉時刻意繞道杭州的原因。

　　董其昌就王維「筆意」之探討，並非意在解決一個鑑賞課題而已，其更重要的目的乃在於創作上的指引。董其昌對《江山雪霽》及《輞川圖》摹本的研究，除了確認其風格之外，更要求能以其自身的筆墨來重新掌握，並呈現王維下筆時的原意，以求為他本人創作時的立足點。正如同一位書家學古代之典範一般，重點並不在求外形上的模仿，形似與否並不重要，真要用心的卻在於形式之外的「神似」，自己也為書家的董其昌對王維「筆意」的追求亦是如此，而希望在「得其神」之際，彷彿回到王維落筆之前的狀況，如「前身曾入右丞之室，而親攬其磐礴之致」。[14] 董其昌既然深信王維之畫已得「雲峰石跡，迴絕天機」，而其根本來自於「筆意縱橫，參乎造化」，如果他能經由瞭解王維筆墨的原意，回到王維創作時「解衣盤礴」的原始心理狀態，他便可以自然地進入王維「迴絕天機」的境界，不但成為王維，甚至超出王維，而與天地造化等同起來。這個創作考慮上的企圖，也就是他之所以將《江山雪霽》的借期向馮開之展延到一年之久的根本原因，亦即為他兩次到杭州求觀《輞川圖》郭忠恕摹本的真正理由。董其昌在第二次看完《輞川圖》摹本後三個月所作的《婉孌草堂圖》，即首度具體地呈現了他在此實踐的結果。

　　《婉孌草堂圖》上的筆皴確實有比過去所見自宋以下各家皴法更為簡樸的現象。如以畫面右邊山崖石塊來作例子，可見重複層疊，但少明顯交叉編結的直線皴筆，由岩塊分面邊緣處的密濃，逐漸過渡到較為疏淡，最後終於消失而成似具強烈反光的空虛邊緣，而隔鄰的另一片岩面則由此未著筆墨的邊緣起，再開始另一個由濃密轉疏淡的漸層變化。這種變化基本上皆依賴單純的直筆重複運作而成，疊合的時候幾乎只追求平面的效果，其中雖有疏密之分，但卻刻意地避免造成交叉糾結的印象，而後者則是所謂董巨流派的披麻皴所常見的。董巨風格的山水畫風其實正是元代以來文人業餘畫家所熟習的，元末黃公望、吳鎮、倪瓚與王蒙等四人尤其對其推展起過積極的作用，明代沈周、文徵明等重要畫家大部分皆是透過元四家的轉介而得以上接董巨遺風的。[15] 但是，不論是元代或者明代這些董巨風格擁護者的皴法，都沒有像《婉孌草堂圖》上所見的那麼平直，反而是愈到後來，尤其是文徵明及其門生、後繼者們，皴法表現得更為扭曲而複雜。這種現象很清楚地可以由比較文伯仁《天目山圖》（1574年，圖171）中與《婉孌草堂圖》頗為形似的中景巨石的皴染中得到證實。即使是在1570及80年代新興的松江業餘文人畫家的筆下，雖說是企圖超越文徵明以下蘇州風格的影響而直接上溯至元四家風格，其在筆墨上仍不免有此現象。董其昌早年習畫時請益的對象中，顧正誼及莫是龍皆屬於此類，前者的《溪山秋爽》（1575年，圖172）及後者的《仿黃公望山水》（1581

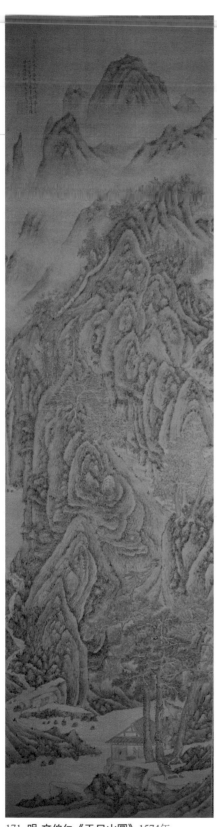

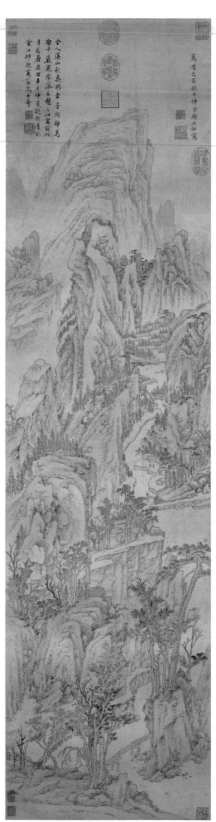

171. 明 文伯仁《天目山圖》1574年
　　 軸 紙本 設色 151 × 41.8公分
　　 日本私人收藏

172. 明 顧正誼《溪山秋爽》1575年
　　 軸 紙本 淺設色 128.2 × 33公分
　　 台北 國立故宮博物院

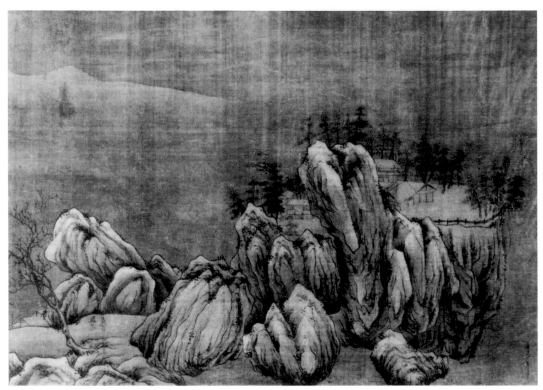

173. 傳唐 王維《江山雪霽》局部 卷 絹本 水墨 28.4 × 171.5公分 日本京都小川家族

年，Erikson Collection）都是在追求元人風致時仍然流露文徵明影響的例子。[16] 董其昌曾自述自己學畫始於1576年二十二歲之時，[17] 類似《溪山秋爽》及《仿黃公望山水》如此的風格，應該就是他當時所學到的。《婉孿草堂圖》與它們在筆墨上的差距，即為他在此間數年中追求王維「筆意」之結果。

　　然而，《婉孿草堂圖》上的皴法如與《江山雪霽》者比較起來也不一樣，顯然董其昌並非忠實地在複製他所認為的王維筆法。《江山雪霽》的岩石畫法亦有強烈的明暗對比，但那是因為所畫為雪景而來，故覆雪的光亮面較大，僅在石塊下部或分面內側邊緣區留下來的些許空隙來作較深暗的陰影效果（圖173），這與《婉孿草堂圖》上因「有皴」面較廣，墨色較深，遂與「無皴」處形成較強烈的明暗對比，實有明顯的區別。不僅如此，《江山雪霽》圖上山石岩塊處的表面除了一些少量的線條勾勒之外，也缺乏可見的如後者的細皴，陰暗處也是由墨染而成，未見如後者由皴筆層疊的現象。但是，兩者在筆墨所成的效果卻有類似之處，都在岩塊簡易的平行重複分面之中，呈現平面的強烈明暗對比。

　　《江山雪霽》向董其昌所呈現的筆墨效果，並不意謂著某種偶然而不易理解的「頓悟」。董其昌雖然對《江山雪霽》在王維繪畫中的地位有絕對的肯定，但他對此圖筆墨的理解基本上仍與他在此前對王維風格的研究有承續的關係。值得注意的是：包括《江

山雪霽》在內，董其昌所賴以研究王維風格的資料，幾乎全是雪景山水。他在《江山雪霽》跋中所提到的王維《雪江圖》及趙孟頫《雪圖》都是他在從事此工作時重要的比較，也都是雪景山水。後來在程季白處收藏的兩件有關作品——傳王維的《雪溪圖》及傳徽宗的《雪江歸棹》——亦為雪中之景。前者即滿清皇室舊藏，上有傳宋徽宗題籤者，董其昌曾在1621年題跋，云曾見過多次，或許在1597年之前已經寓目；後者即現藏北京故宮博物院之本，董其昌評為可見王維本色，而可與《江山雪霽》並稱「雌雄雙劍」。[18] 此卷於程季白入手前係在王世貞家收藏之中，王世貞為董氏成名之前南方最重要的收藏家之一，雖在政府中歷任要職，但在1576至1588年間家居距離松江不遠的太倉，與松江地區包括莫是龍、陳繼儒及董其昌在內的青年文士有相當親密的關係，[19] 而此時期又正是董其昌開始學畫、探訪名蹟之時，傳徽宗的《雪江歸棹》極可能也是他當時研究王維風格的重要參考資料。除此之外，現存《小中現大冊》（台北，國立故宮博物院藏）第一開的仿李成山水，旁有董氏1598年跋，云其「古雅簡淡，有摩詰之韻」，[20] 遂確認其與王維之關係；此畫在何時入藏於董氏之手，不得而知，但由其題跋語氣看來，乃非新藏，原來可能在1597年，甚至更早之前已經在其家中。這張有王維韻致的李成山水，也是幅雪景。至於董氏學習王維風格另一張重要依據的《輞川圖》郭忠恕摹本，雖非雪景，但《畫禪室隨筆》提到郭忠恕之《輞川招隱圖》，則又是雪景，應也對其學習王維有所作用，而此圖據云得之於北京，很可能亦是《婉孌草堂圖》出現以前的準備功課。[21] 總而言之，董其昌對王維筆墨風格的理解相當偶然地受到雪景山水這個題材的影響，而這個現象即轉而對董其昌自己創作時的筆墨產生了莫大的作用。

　　《婉孌草堂圖》上強烈的明暗對比，實際上即來自與王維有關的諸雪景山水，而其中細緻但平面化的直皴組合，也可由那些雪景山水來加瞭解。《婉孌草堂圖》中岩石坡岸上的明暗關係，在延續了雪景上於此的強烈感覺之後，由於畫家本意已與雪景無關，遂將「有皴」面加以延伸，「無皴」面予以縮減。從表面上看，這似乎只是陰暗面的擴大，但由明暗的虛實關係來說，此則是原關係的顛倒。至於直皴組合在《婉孌草堂圖》上的運用，亦是如此手法。董氏所見與王維風格有關之雪景山水中，包括《江山雪霽》，都是以渲染來製造山與石的陰暗面，而幾乎不用細皴，只是用飽含水分的墨筆，呈現不具筆痕的成面的效果。董其昌在《婉孌草堂圖》上所作的則採相反之道，以較乾的線條代替墨染，造成陰暗面上的成面直皴的效果。這種以乾代濕，以線代面的轉換，亦即虛實、陰陽原則的人為顛覆。他的這種運用虛實原則而作的轉化，很清楚地顯露其本人對結構問題的興趣。他曾在〈戲鴻堂稿自序〉中憶及自己在1586年時讀曹洞《語錄》，瞭解到「偏正賓主互換傷觸之旨」，因而得到文章的宗趣，然後即以此證之於「師門議論與先輩手筆」，竟「無不合者」。[22] 這種學文的經驗實可與他後來學古人畫的經驗

互相參照。

　　當然，董其昌對王維筆墨風格的轉化，並非意在脫離王維，而卻企圖在轉化之過程中確認並進一步地發揮王維風格的內在筆意。他在學習王維的筆墨之時最關鍵的問題在於如何自那些雪景山水中看起來「無跡可尋」而「迥出天機」的自然渲染之中，發掘其可供師法的規則。故而當董氏在從事以乾代濕、以線代染的轉化工作時，便須就其所呈現各自不同形狀及角度的染面中，去求得某一個共通的用筆原則，希望此原則能一舉解決各皴面的紛歧需求，而呈現其某種理想性，使之足堪與所謂的「天機」互相比擬。要解決這個問題，同時為一優秀書家的董其昌在書法之實踐上亦有類似之經驗。他在學習王羲之書風時所感慨的「其縱宕用筆處，無跡可尋」，[23]正是他初見王維《江山雪霽》時覺得「所恨古意難復，時流易趨，未能得右丞筆法」的困難。在他學習古代書風的過程中，後來即由米芾處得到「取勢」的觀念，而終於能由之理得王羲之的「筆勢」，自己之書法亦終能達「即右軍父子亦無何奈也」的境界。[24]書法中的「取勢」亦是他研習畫法的法門。此「勢」由筆墨上來說，亦可如在書法上解為因筆而生的運動方向。王維畫中的渲染雖無筆跡可見，但其形成仍為飽含墨水之筆的運動所致。它們雖在雪景中因覆雪狀態不同、山石之位置面向不同，而有不同的面積與方向，因而也就呈現表面不同之「勢」，但在這眾多「勢」的表相中，是否能尋出一個根本的「筆勢」，即墨筆運動的基本規則，便成為董其昌掌握王維筆墨成功與否的關鍵。董其昌從他所研習的與王維有關之雪景山水中，自認終於找到了潛藏在那看似渾然天成的墨染中之「筆勢」的奧妙，即為平行而下的「直筆」。這個根本的筆勢乃重在其運動本身的平行性，以及其在畫面各部位單元中的一致性，因此可以被視為是山水畫法中最單純且飽含最豐富古意的一種筆墨。《婉孌草堂圖》上山石陰暗面原來該有的墨染，因之被轉化成這種筆勢的直筆皴面，單純而巧妙地裝飾了其畫上山與石的不同正側面。

　　董其昌以「直筆」為王維筆意的判斷，在當時罕見唐畫的狀況中或許無法找到令人信服的證據來自圓其說，但卻讓人驚奇地與今日可見之若干十世紀以前的古畫所呈現出來之皴染原型有相合之處。例如古原宏伸曾舉之與《婉孌草堂圖》比較的正倉院藏八世紀琵琶上的《騎象奏樂圖》（圖174）中的山崖，其陰暗處即具此直筆的筆勢。近期所出土的遼墓山水《深山棋會》上，山壁的皴擦亦有一致的平行運動方向。[25]董其昌當年是否有機會看到如此的唐、五代真跡，自然很有疑問。但是，他確實有相當多的機會認識到許多以簡單的平行刻畫方式為基調的帶有古風的作品，而在中國畫史上也確有一種以平行刻畫來作復古風格的傳統，如李公麟的《龍眠山莊圖卷》（圖175）[26]及錢選的青綠山水畫等，董氏亦應十分熟悉。董其昌對這些資料的知識可能在其以直筆為王維筆意之判斷上起過相當的影響作用。

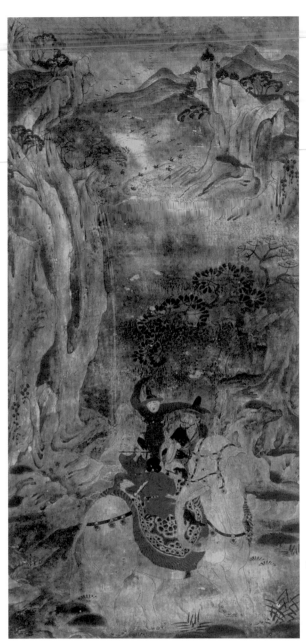

174. **唐《騎象奏樂圖》**
　　8世紀
　　捍撥畫 木 設色
　　40.5 × 16.5公分
　　奈良 正倉院

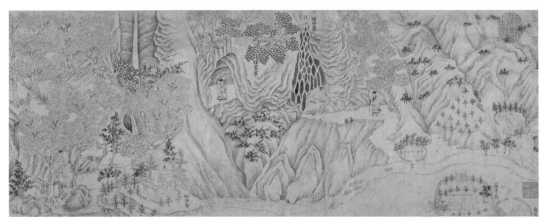

175. **宋 李公麟《龍眠山莊圖卷》** 局部 卷 紙本 水墨 28.9 × 364.6公分 台北 國立故宮博物院

　　不論其原因如何，董其昌自從在《婉孌草堂圖》上作此判斷之後，終其一生對之一直深信不疑。是故直到1621年他作《王維詩意圖》（圖176）[27] 時，皴染雖變得稍更疏率，但基本上仍屬直筆之皴，其筆勢基本上同於二十四年前的《婉孌草堂圖》。除了王維風格之外，董氏對於其他與王維有關的古代名家風格亦作了相似的處理。十世紀的李成所作的雪圖，自米芾始即認為師法自王維，《小中現大冊》中第一開的雪圖即被董氏重訂為李成，而該開摹本雖出自其後輩畫家王時敏之手，但應有董氏之指授，故畫中陰暗面之皴染，亦作王維的「直筆」（圖177）。[28] 除了李成之外，王詵是另位董氏信為得傳王維畫法的北宋畫家之一，所以董其昌在1605年以己意再創王詵名作《煙江疊嶂圖卷》（台北，國立故宮博物院藏）時，於山石的皴擦亦採直而平行的筆勢，其中段雲靄周圍的壁面（圖178），直皴而成，尤極似《婉孌草堂圖》右邊的崖壁。即使是對筆墨運用方式與王維者實有段差距的黃公望風格，亦是如此加以詮釋。由於黃公望乃是董氏理論中南宗體系繼王維、董源之後的樞紐人物，其筆意應亦有上承王維之處才是，因而他便在如《江山秋霽》（圖179）這種仿黃公望風格的山水圖上，以直皴來重新詮釋黃氏的風格，並以為經此轉化後，不僅可與黃公望並行，且能得到古人的終極韻致，故最後不免志得意滿地要感慨「嘗恨古人不見我也」了。[29] 董其昌的這些工作充分地顯示了他對王維筆意掌握的自信，而此信心亦即意謂著直皴筆墨圖式的理想性。對他來說，這不但可以讓他將南宗體系中諸古代大家之風格一以貫之，還可以為他自己的創作求取「迴出天機」「參乎造化」的境界。由這個角度觀之，《婉孌草堂圖》作為董氏畫業中首見此「筆意」之作品，自有其重要意義。

　　自信掌握了理想之「勢」的直皴，也帶給《婉孌草堂圖》中諸多取自古人之形象更豐富的活躍生氣。畫面最下方的土坡及小樹林，極像是取自傳董源所作《龍宿郊民》（圖180）的前景，該畫是董其昌在1597年返鄉時從上海顧家所購得的。但是在《婉孌草堂圖》上由於那些具有清晰運動方向的直皴的作用，不僅使土坡的各面顯得含有飽滿的動能，也使得整個坡面在各單元的連續之中產生斜向的充沛動勢，這與一般僅賴物體外形來營造某種動感，在程度上確實極為不同。其樹林中各樹的形狀雖有如《龍宿郊民》上者，但也由於那種似其山石皴擦的直筆的作用，更富有蒼厚的動態力量，使得幾棵看似安靜的直挺樹幹，本身即產生其後方作扭曲姿態之小樹所不能比擬的內斂動勢。《婉孌草堂圖》中段的奇巖則是借自《江山雪霽》江邊的巨岩，兩者都有垂直但不規則彎曲外緣的若干塊面的平行結組，也有因形狀方向不同而生的不穩定感。但是，當《江山雪霽》利用線條勾勒其岩面的結構，並就不同方向來布列其特殊造型巖塊時，《婉孌草堂圖》的中景奇巖則捨棄勾勒的廓線，代之以直皴，而經由直皴虛實變化的連續運作，產生一種與其周圍山巖連成一氣的動勢。這個動勢又經過其上來自黃公望《九峰雪霽》

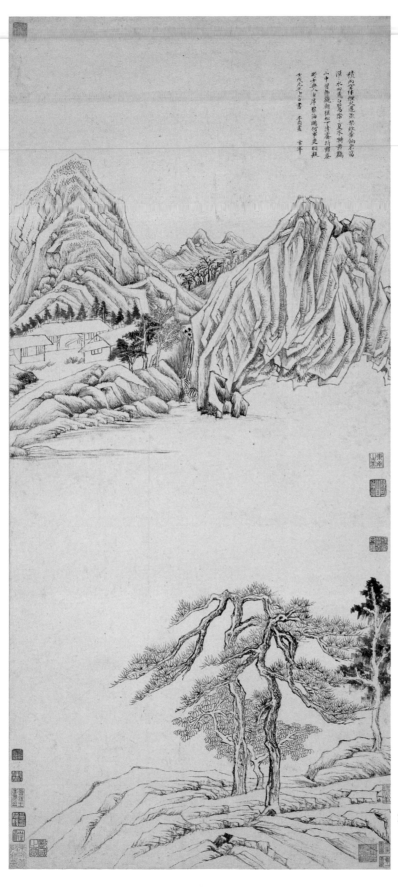

176. 明 董其昌《王維詩意圖》
1621年
軸 紙本 水墨 109.5 × 49公分
台北 石頭書屋

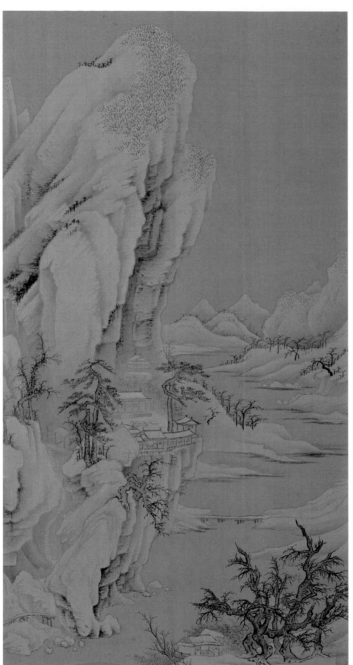

177. 清 王時敏《仿宋元人縮本》
冊 絹本 淺設色
60 × 31.9公分
台北 國立故宮博物院

178. 明 董其昌《煙江疊嶂圖》局部
1605年
卷 絹本 水墨
30.7 × 141.4公分
台北 國立故宮博物院

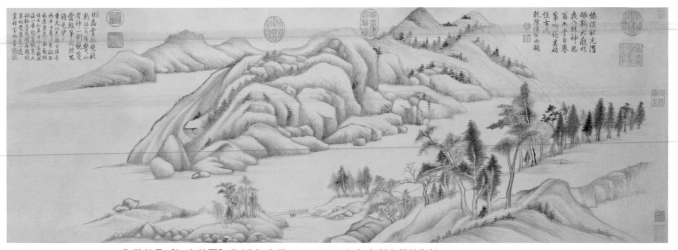

179. 明 董其昌《江山秋霽》卷 紙本 水墨 38.4 × 136.8公分 克利夫蘭美術館
（ⒸThe Cleveland Museum of Art, Purchase from the J. H. Wade Fund, 1959.46）

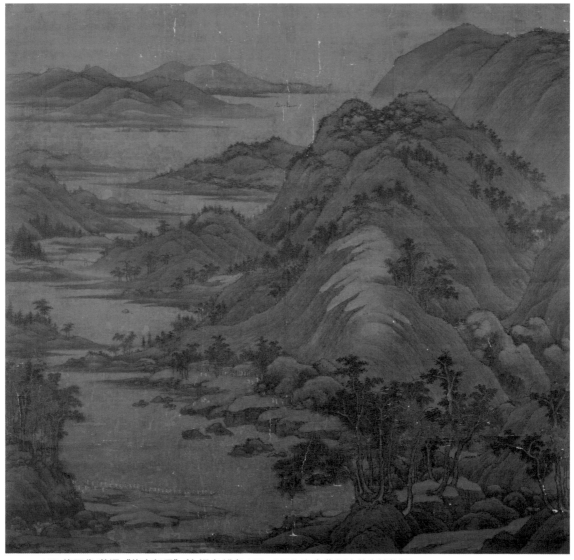

180. 傳五代 董源《龍宿郊民》軸 絹本 設色 156 × 160公分 台北 國立故宮博物院

（見圖106）[30] 或傳黃氏所作的《山居圖》（南京博物院藏）[31] 的坪頂的中繼，配合坪頂左右彎頭的輕度傾斜，以一個似「S」形的扭轉，到達上方浮出雲上似來自《輞川圖》前段的圓峰而停止。[32] 在這個動勢裡，至少牽涉五個不同形狀、不同方向的山體，但在直皴的虛實變化中，卻連續成為一個具有緩慢但充沛內在動力的整體。如此的處理方式，實與畫面右方的崖壁與平台有異曲同工之妙。此高聳入雲的崖壁，其來源已無法完全確定，可能與董氏見過的某些郭忠恕、王詵的畫本有所關連，後二者在董其昌1603年的《臨郭忠恕粉本》（Museum of Far Eastern Antiquities, Stockholm）[33] 與1605年的《煙江疊嶂》等畫中還有所保存。不過，在此重要的亦非其圖像源自那個古人，而在於其直皴之虛實運用。在畫家有意地安排下，直皴的動勢被匯聚到崖體的三分之一處，不僅可向上下延展，並往左生出有屋舍的平台，以及更遠處向左方大塊延伸而嵌入其中的低平遠山。像這裡所見的形象在外形上並無甚新鮮之處，無論浙派、吳派或新起的松江畫家，多少有過類似的高崖造型，但《婉孌草堂圖》的崖壁卻因直皴的作用，而產生似乎隨時要釋放而出的巨大動能。如此的整體效果，甚至在郭忠恕或王詵的作品中亦是未曾經驗過的。

直皴不僅使得《婉孌草堂圖》中各部分小單位充滿著動勢，也使其相互結合成左邊前後及右邊的三個大塊。這便是董其昌在《畫旨》中所說：「今人從碎處積為大山，此最是病。古人運大軸，只三四大分合，所以成章。雖其中細碎處甚多，要之取勢為主。」[34] 他所攻擊的有細碎之病的「今人」，無疑地是指文伯仁、錢穀等文徵明之後的吳派畫家，這可以由1574年文伯仁的《天目山圖》（見圖171）及錢穀差不多同時所作的《山水》（台北，國立故宮博物院藏）[35] 得到印證。不過，文伯仁及錢穀之由細碎處積成大山的風格，亦自有其理，尤其適合在來自文徵明影響的窄長畫面中營造由下往上婉延而升的動感。董其昌顯然不滿於吳派晚期的作風，更有意地捨棄了文徵明以來常用的狹長繁密構圖，而將三個大塊分布在一個較寬廣畫面的兩邊，空出中間的部位，畫了曲折向後伸展的河流，而於此曲折之中，三個大塊各形成某些角度不等的三角形，分別自左右兩方交錯地向中央的河谷斜入。如此的構圖模式可以說即是早期的「平遠」，只不過董其昌在此將左右兩邊的交錯形狀作得變化多端，而不似原來那麼單純了。董其昌在1597年以前的經驗中，似乎沒有機會瞭解真正唐代的立軸構圖；他所見的《江山雪霽》等作品都是手卷，雖都呈現「三四大分合」，卻非縱向畫面的安排。但是，經由他所收藏的傳董源《秋山行旅》、[36]《龍宿郊民》（見圖180）及李成的《雪景山水》（即《小中現大冊》第一開所摹者），董其昌倒是能夠透過這些五代風格一窺唐代「平遠」及「深遠」構圖的秘密。《婉孌草堂圖》中三個大塊的位置亦即由此瞭解而來，其「平遠」構圖的基調也是他話中所說古人構圖的古意。

可是，《婉孌草堂圖》平遠構圖所呈現的動勢，畢竟還是與唐或五代者大為不同，這又是董其昌轉化古代風格的另一個結果。原來如《龍宿郊民》構圖左邊之平遠處理的要旨係在透過河谷的曲折，而創造出一個往後延伸的無限空間感。《婉孌草堂圖》中的平遠構圖所造成的卻是一個幾乎封閉的自我空間。即使在平遠的構成上，董其昌也改變了原來的主從關係，不把重點置於曲折之河谷，而將之轉至河谷旁的大塊之上，進之利用塊中之勢，將三個大塊聯結一氣。前景的三角形狀大塊實際上包含另一個更小的三角塊體，兩個三角形各自的二斜邊分作虛實互換的變化，而其與中段大塊之連繫即由往左上堆置的岸列斜邊所推動，至於左邊大塊的動勢在到達圓峰之後，並未往更深遠處前進，反而下降而自低平的遠嶺與右方相呼應，而被導回到充滿湧動之勢的崖體中央與祥和安靜的平台。唐代「平遠」構圖經此「勢」的轉化之後，所形成的是一個以畫面為框圍的獨立力場，在此場中，三個大塊被「用筆」所成之「勢」聯接起來，並使之成為向畫中迴轉，似乎可以生生不息的自足動態整體。這種畫面動勢實在是前無古人的發明，遂成為董其昌立軸構圖的一大特色，他後來在1602年的《葑涇訪古》（圖181）、1625年的《仿董源山水圖》（圖182）及1623至24年成之《山水高冊》（王季遷藏）[37] 等重要作品中皆一再地顯示了他對此的追求。

畫面動勢歸結點所在的崖邊平台，實際上亦居全畫之正中央，上有受樹掩蔽之草屋數間，此即意指陳繼儒採陸機之詩句為名而建的居所，董其昌之圖就是在該年舊曆十月訪此草堂後所作者。由畫時的情境推之，此圖應與實地景物有關，故而在上文所述董其昌轉化古代風格而創造出來之山水中，如何陳示其與婉孌草堂周遭景物的關係，遂成為瞭解此圖乃至整個董其昌山水畫藝術的另一關鍵課題。正如其他與文人有關的史蹟一般，婉孌草堂至今日亦已無蹤跡可尋，甚至連讀書台的確切位置亦不見得可以肯定，幸好對於當日婉孌草堂的大概環境，今天還可以由陳繼儒兒子陳夢蓮的記述中得到一些認識。在〈眉公府君年譜〉中，陳夢蓮描述婉孌草堂是「依崗負壁，構堂五楹」，草堂有柱，柱上有董其昌的題句：「賢者而後樂此，眾人何莫遊斯」，壁上又有「人間紛紛臭如帑，何不登山讀我書」一聯，也是董其昌所題。此外，草堂附近尚有兩個水池，一曰藤蘿池，另曰墨池，流泉一道，名曰白駒泉；所種的植物則有花與竹，面積雖不大，但已足稱幽勝。[38] 陳夢蓮的記述雖然簡略，但提到相當多具體的細節，可供與畫上所見比較。然而，比較結果卻可發現兩者之差異極大。畫上之讀書台既無花無竹，亦無池水，更無五楹的房舍，只有屋旁之峭壁勉強符合「依崗負壁」之說。至於讀書台左方之山體，究竟為崑山之那個地點，也相當模糊。但如與董氏早一年所作《燕吳八景》（上海博物館藏）[39] 中第七開畫陳繼儒在「九峰深處」的居處環境來加比較，《婉孌草堂圖》中景的巨岩與坪頂與所謂《九峰深處》的中央部位者，仍有一些類似，而它們的左上方

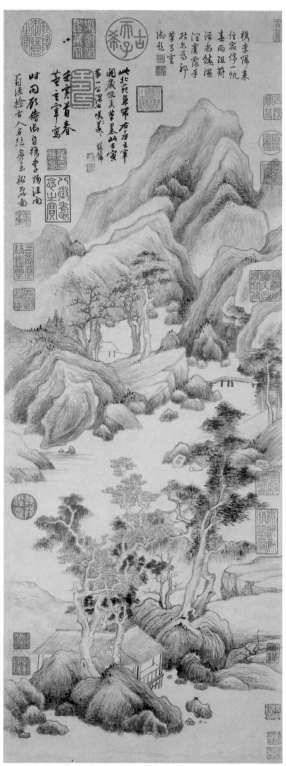

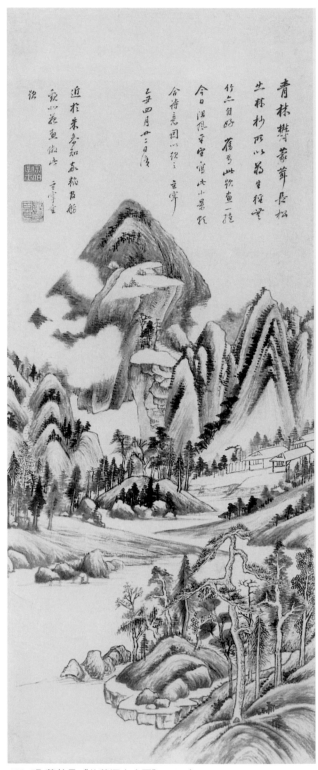

181. 明 董其昌《葑涇訪古》1602年
軸 紙本 水墨 80×29.8公分
台北 國立故宮博物院

182. 明 董其昌《仿董源山水圖》 1625年
軸 紙本 水墨 108×43.5公分
蘇黎士里特堡博物館（Museum Rietberg, Zürich）

也都有一道飛泉，或許即是白駒泉。董氏畫《九峰深處》時，陳繼儒尚未建婉孌草堂，故其所畫自非本文所論之草堂，但此頁所屬之冊既自題云「燕吳八景」，顯屬明代常見之「紀遊勝景」類圖作，紀實性較高，可視為董其昌所見陳繼儒居處附近景物的重要參考。由此推之，《婉孌草堂圖》所畫之山水不能說與實景毫無關像，不過，由於其形象已經大幅度之轉化，此關係也只能說是隱而未顯。

換句話說，董其昌作《婉孌草堂圖》時，確實曾在某種程度上以該地實景為基礎，但卻不在於就之作外表形似的追求，反而如他對古代風格的態度一樣，作了轉化的處理。這種態度與文人畫傳統中的「山齋圖」可說完全相反。自元代末期以後，文人畫家為朋友的隱所作圖的情形大盛，至董其昌之時，早已自成體系。[40] 朱德潤的《秀野軒》（北京，故宮博物院）、趙原的《合溪草堂》（上海博物館）、沈貞的《竹爐山房》（遼寧省博物館）及文徵明的《真賞齋》（上海博物館）等，[41] 都是這種「山齋圖」，他們基本上都對實景保持了一定的忠實度。董其昌自然不會不知道這個由來已久的傳統。他在《婉孌草堂圖》上對實景的轉化，意謂著對此部分的文人畫傳統的刻意逆反。而其一生，大致都堅持著這個態度，如《容安草堂》（上海博物館）[42] 等作品皆幾乎見不到任何對實景的忠實描寫。

然而，如果就此便論斷董其昌之山水畫藝術與外在自然的關係毫不重要，這也是值得商榷的。就《婉孌草堂圖》來說，它雖不意在忠實地描繪草堂周遭的風光，但卻是針對該草堂而發，這點是毫無疑問的。畫面上以讀書台及其上草堂為中心點的處理，讓全幅其他各部分充滿力勢的山體環繞其旁，就顯示著董其昌對婉孌草堂的觀感。他在此所構成的是一個以草堂為中心的自足世界。草堂雖然靜止不動，但卻似乎統攝著所有山體的生命力，而此生命力的呈現只是純粹的筆墨組合，而無向來所賴以提點的樵夫、行旅、隱士、訪友等人世的活動，甚至沒有可供外界參與其中活動的路徑，而整個畫中山水的動勢又被內收於中，形成一個不假外求，與塵世無關而自具內在生氣的山水世界。這種不假外求的山水意象，實際上恰好呼應著董其昌在草堂壁上為陳繼儒所題「人間紛紛臭如帤，何不登山讀我書」的詩聯。此詩聯實出自《黃庭內景經》，[43] 其用意本為拈出草堂主人隱居所標指的境界，重點在於對塵俗價值之超越，而真的能在精神上與天地之「道」相契合。這實即為陳繼儒「裂其儒冠」選擇及讀書婉孌草堂行為的內在精神。由此情境觀之，原來董其昌所畫的只是由草堂的實地景物出發，而將目標指向它的內在精神之結晶──一個超越世俗，而能體認天地造化之生命的理想境地。換句話說，婉孌草堂的外在自然形式，由於陳繼儒的隱居，在董其昌的心目中產生了另一層次的人文意義，此即自然對他所呈現的內在精神，而他的《婉孌草堂圖》所要傳達的就是其地山水的這個內在精神，也就是陳繼儒隱居的心靈世界。

如《婉孌草堂圖》所示的，山水畫的旨趣在於為自然山水「傳神」，這是董其昌繪畫理論中的基本信條。「傳神」的要求數見於董氏之論畫文字之中，[44] 其與古人風格、真實山水之間的關係究竟如何，一直是學者爭論的問題。[45] 董其昌對此之看法，顯然在1597年作《婉孌草堂圖》時已經成型。他在《婉孌草堂圖》中對古代風格所作的轉化，其意亦非作形式上的摹仿，而係純在追求其「筆意」，此即可視為另一種「傳神」。他這種對古代風格的「傳神」，固然非出自於任何對草堂實景的描繪要求，但在目標上卻仍與傳其山水之神的企圖，兩者是相通相合的。《婉孌草堂圖》畫上風格形式基本上指向南宗之祖王維的身上，掌握其「筆意」則意謂著得其「雲峰石跡，迴出天機，筆意縱橫，參乎造化」的表現能力。而此處所追求的具有天機、與造化同參的效果，實即他在追求草堂一地景物內在精神的相同實質。換言之，當董其昌在畫上轉化古人風格時，不僅是要作一個歷史性的瞭解而已，更重要的還是在參悟其中所含造化的元始生命。這便是為什麼他在研究黃公望《天池石壁》不得其真之際，在吳中石壁之下突有所悟之時，會大呼「黃石公」的道理。[46] 他所呼之「黃石公」實意不在指黃公望，而係《史記》之中所記秦漢之際的黃石老人，而此黃石公正是將造化之奧秘傳給張良的神秘媒介；[47] 透過這個媒介的作用，董其昌所體悟到的不僅是他所未曾見過的黃公望《天池石壁》真跡，而且是其背後的精神，以及石壁山水所顯示出來的造化天機。這也是他為什麼歸結出「畫家以古人為師，已自上乘，進此當以天地為師」這個結論的根本理由。

當董其昌登上小崑山的讀書台，造訪陳繼儒的婉孌草堂時，極目四望，他所看到的不僅是他好友超俗的心靈世界而已，也看到了理想山水裡的充沛元氣。在他的《婉孌草堂圖》中，他不僅轉化了古代風格，也轉化了實景物象，並不為著記錄他的遊覽，也不是在摹仿古人，也不為著發洩他在現實無法實現的隱居夢想，而只是以其筆墨企圖現出一個以造化元氣所生成的山水。這是一個既不為人，亦不為己，毫無實利考慮的企圖；《婉孌草堂圖》的創作，由這個角度觀之，亦是董其昌這個「朝服山人」超俗之心靈世界的呈現。透過《婉孌草堂圖》，董其昌與陳繼儒這兩個表面行跡大相逕庭的才士，正就一個他們共有的生命理想，互相唱和。

IV
區域的競爭

由奇趣到復古
十七世紀金陵繪畫的一個切面

神幻變化
由陳子和看明代閩贛地區道教水墨畫之發展

由奇趣到復古——
十七世紀金陵繪畫的一個切面

一、複雜時代中的一些複雜問題

　　十七世紀的中國歷經著有史以來罕見的鉅變。由前所未有的經濟社會繁榮，一變而遭到天崩地解的政治動盪，最後又復歸於一統的安定，這一切都集中地發生在這短短的百年之中。在此百年之中，既有著逐漸沒落的明帝國皇帝，又有被尊為「農民英雄」的流寇「皇帝」，接著出現了非漢人的滿清皇帝，同時還存在過勢力薄弱到極點的南明皇帝；既有由清朝開國元勳轉變成叛清大逆的三藩，又有著由海上走私武力集團蛻化為「民族英雄」的明鄭勢力；如此政局，其多變難測，實令今人難以想像。而對當時人來說，又何嘗不是如此？！一般的庶民或許還無選擇的權力，但對自認身負天下安危使命的中國十七世紀之知識份子而言，何去何從，確實無法如有後見之明的今人那般地覺得易於掌握。他們之中在改朝換代之際有的作了明朝的遺民，有的作了清朝的貳臣，也有的先作了貳臣後又變成遺民，當然，還有一些原來是遺民，後來終向現實妥協的例子，數量也不可小觀。人處在那種複雜的時代情境之中，其徬徨無助，是無可脫逃的絕境；對知識份子，更是如此。

　　金陵在此複雜劇變的時代中，其程度尤其深刻。明末的金陵曾經享受過最高度的城市文明；前一代所盛讚的「仙都」「樂土」，在此時城市商業蓬勃發展的推波助瀾之下，得到了更高一層的表現。秦淮河的繁華世界所代表的晚明「情色文化」，尤其吸引著當時及後世人的注目。但是，悠遊其中的清雅風流文士卻在同時也捲入了明末激烈的政治鬥爭漩渦之中，而不可自拔。接著而來的改朝換代，衝擊更大。金陵既是明末的政治中心，而且又是太祖陵寢之所在，自然成為凝聚懷想前明情緒的焦點，以及明朝遺民的集中地，它的文化中心地位在此變局之中亦無可避免地被複雜化；它一方面是漢文化在新政局之中的象徵性聖地，另一方面則有文士文化與新興商業文化、城市群眾文化之間

的爭執，甚至由明末耶穌會教士所傳入的西歐文化，也在此期金陵的文化激變中，扮演著另一個變數。這些複雜的現象，如果再加上入清之後金陵社會、經濟諸方面環境之丕變，其程度則更加劇烈。十七世紀的金陵文化，由此觀之，可謂是中國當時文化中各種問題被推至最極致而不容忽視狀況的表現。

　　畫家們處於如此鉅變的文化環境之中，其表現不僅複雜多變，而且也為嘗試要為此段畫史理出一個頭緒的學者，提出了許多棘手但饒富興味的問題。董其昌的南北宗論之發明，無疑地是中國近四百年畫史中最重要的成就之一；但是這個理論在南都金陵的反應如何？這卻不易回答，即使學者們都意識到董氏本人實際上也在金陵的官署中渡過晚年最尊榮的一段宦期，而且也曾積極地參預到金陵的文化活動之中。但是，明末之時接續董其昌風格的畫家，不是在松江就是在杭州、太倉等地，此時的金陵難道與董其昌風格絕緣嗎？金陵又似乎有它自己的突出畫家，吳彬便有著驚人的奇矯造型表現，可說是明末最吸引人的畫家之一，這種畫家的出現如何在金陵的文化脈絡中得到一個解釋？金陵更有著較其他區域為深的與西洋藝術接觸的因緣。它的繪畫到底有沒有受到西洋傳入藝術的影響？無論其答案為何，這又須與金陵的獨特文化情況一起來理解。除此之外，今日通稱的十七世紀中國的個人主義畫家，大多數也與金陵有關。龔賢與髠殘基本上都是大半生在金陵渡過的，石濤也在金陵經歷了一段關係著後半生變化至鉅的日子。他們也都被或深或淺地與遺民連上關係，同時又與出仕清朝的貳臣多有來往，他們的藝術創作究竟與其政治立場之間有何種牽連？

　　這些問題實在極為複雜，不可能有一個直接的答案。但是，在這些中國十七世紀中最出色的畫家們之間，卻還有一個值得注意的共同點──他們都是必須仰賴賣畫維生的畫家。他們雖都具有高度的人文教育背景，但卻與沈周、文徵明那種家富恆產的文士有頗大的差別。尤其是在國變之後的不安局勢之中，經濟的壓力更大，經常迫使他們必須選擇一種職業畫家的生涯。[1] 由於這個緣故，他們與贊助者所處之金陵文化環境之間的互動關係便顯得特別重要。他們之間表現的差異，以及經由時間演進而呈現的複雜多變，因此可由他們與環境間各自有別的因應方式，得到一些初步的認識。這個觀察角度雖然無法對此期複雜的藝術世界求得一個全面的解釋，但至少能提供一個有效的切面，為日後更完整的詮釋從事初步奠基的工作。然而，在這個觀察角度之下，對某些研究課題的取捨亦是必要的。所謂「金陵八家」的爭議即屬此種。「金陵八家」究竟應包括那八家？而其是否可被歸為具有同種風格的「畫派」？且此「畫派」假如可以成立，是否適於被稱為「金陵畫派」？等等問題，向來論者意見紛紛。[2] 本文亦不擬對這些問題進行處理，但將這些畫家一併納入到金陵之文化環境脈絡之中，觀察其中幾種不同的因應方式，並由其繪畫創作中的具體表現，來探討金陵藝術本身內部的差異。在此關懷之下，

金陵繪畫在十七世紀末葉所呈現的並非是某個畫派的獨秀，而是諸種風格並呈的多元崢嶸局勢；其所重要的並非在於此中是否有著某種獨立的「金陵本地風格」，而在於顯現諸種外來風格如何在金陵之環境中被接納與使用。金陵在當時中國畫壇中的主角地位，以及其後之退居邊緣角色，此變化之所以然亦應由此來予理解。

二、明末金陵文士的「奇趣」品味

　　明末的金陵文化界表面上看來似乎與十六世紀後期的差別不大，仍然以文士為其主導。在這些文士之中，既有在朝身居高位的官員，也有在野的隱士與期待將來能踏入仕途的青年才俊。但與前期最大的不同則在於那種因挫折而起的不遇心態，不再是他們之間的共相。不論他們來自何方，這些在金陵活動的文士們似乎已經能坦然面對中國傳統知識份子與政治威權之間齟齬不合的宿命，而且還能反過來以文化成就之追求作為其人生之目標，並充分享受其所伴隨而來的聲名與物質上的社會回報。董其昌便是如此的例子。他是華亭人，於1625至1626年間在金陵任禮部尚書。雖然宦途順暢，終至高位，但董氏卻從未對政治權力產生過積極的企圖心，終其一生，他只不過是利用他在官場上的地位與種種機緣，來追求文化上的，尤其是書畫藝術上的最高目標。[3] 明末的文化人喜稱自己為「山人」，意謂著他們可以一種絕對超俗的生活來創造文化之獨立價值；如以之來看董其昌，他雖身著朝服，但卻實是個「朝服山人」。他在金陵的清閑高位，因此可謂是其一生最理想的終結。

　　董其昌的行為模式可以說是十七世紀初中國文士的典型，而為許多人所奉行。足稱為此期金陵本地文士代表的顧起元也是這個群體的一份子。顧起元是1598年的會元，博學多聞而有文采，其《客座贅語》即為後世研究金陵及晚明社會經濟文化狀況所必須參考的重要著作。他曾在金陵的南京國子監任職，最後還擔任國子監祭酒、南京吏部右侍郎等職。1621年召改吏部右侍郎兼翰林院侍讀學士協理詹事府事纂修兩朝實錄副總裁，但他卻以病力辭，不肯赴北京就任。在其〈請告三疏〉中，顧起元即以「槁項黃馘於岩穴之中」「願與田更野叟歌詠如天祝聖壽於萬萬年」之語，向皇帝表達他寧可留在金陵的願望。[4] 他的一生雖在行政上有一點小成績，但似以其文藝成就，以及「以文衡清望自接，而接引後學孳孳如不及」為人所重。他顯然也是不積極在政治上求發展功業的那種文士，後人特記其「通籍三十年，立朝僅五載」，[5] 由這一點來看，顧起元與董其昌是十分類似的。

　　顧董二人雖然屬於同型文士，但就金陵文化之立場來觀察，卻有值得注意之不同。董其昌雖亦曾在金陵活動，但主要扮演著一種將以他本人為代表的松江品味輸入者的角

色。顧起元則明顯地表現了一種較具金陵本土意識的立場。他所抗拒的文藝品味，除了董其昌那種極重復古傾向者之外，自然尚包括了在金陵已流行一段頗長時間的蘇州文派品味，一種愈來愈流於細膩文雅而清淡的美感趣味。對於這兩種趣味，顧起元皆曾明白表示質疑。他並非執意不喜吳派的沈周與文徵明，但對吳人一味學習沈文二家，而不知有王維、唐寅則不以為然。尤其對於以吳派風格用在金陵的環境中，他更有意見，遂在一件《六朝遺蹟畫冊》作跋云：「往見文太史徵仲寫金陵十景，美其妍媚，鬱紆之致，掩暎一時，惜不能盡攬古今之勝。」[6] 這表面上似乎只批評了文派畫風不能傳達金陵風神的缺點，實際上還在表示他對前一期中吳派畫風演變成全國性主導風格後的不滿。他因此又在一首為宮廷畫家鍾欽禮之《西湖春霽》所作的詩中，批評這個現象道：「國初人才多古質，即論畫筆言真果，後來吳趨何靡靡，刺促毫端多負墮。」[7] 至於對十七世紀初聲勢強大的董其昌所推動之復古品味來說，顧氏當時則更是不肯認同。他在為《歸鴻館畫冊》作序時，便特別揭出一味尚古的流弊：

> 余嘗見今之論畫者曰，某唐某宋某元，其估十百，曰為今某氏也，估十不得二焉。試取所謂古人而閱之，其隤勝于今之人者，不數數見也。即隤勝于今之人者，又或出于今人之所贋為而非其真者也。……人輕真今而重贋古，欲售贋者必假真，為今愈工則為古愈贋矣。……或曰今之畫者必師古人，否則不足以言畫。應之曰，窮縑素之壽，千年已矣，其蹟必歸于盡，而其理則久而彌新。世有真能懸解顧陸張展之理者，即超然獨出，不必襲其跡可也。……[8]

正如文中所述，顧起元認為一味尚古的弊病在於反而產生「偽古」，而要救正此弊則應提倡「超然獨出」，不必襲古人之跡，但得真解的作品。他所說的「超然獨出」品質，其實要求的倒不在於如何忠實地繼承古人，而在於如何以與古人相合的精神，創出與眾不同的新變。[9] 顧氏以這種眼光來看當時文學之發展時，則又將「新」與「奇」的效果，作了風格上的連繫。他在一篇〈金陵社草序〉的文章中，便對他所欣賞的金陵新文風作了如此的描述：

> 十餘年來天網畢張，人始得自獻其奇。都試一新，則文體一變，新新無已，愈出愈奇。論者往往指目□行卷，以為足當開元大曆之風。澄汰蕪穢，登納菁英，斯固休明之盛際也。[10]

這個社集規模頗大，錢謙益在《列朝詩集》中亦曾注意及，但對其藝術表現評價並不像

顧起元在此所記的那麼讚賞。[11] 由此觀之，顧氏文藝品味中所追求的新奇趣味，很可能還包含了一種金陵地方意識之作用在內。

顧起元的「新奇」品味讓他在繪畫上特別推重吳彬的成就。吳彬雖非籍隸金陵，但顯然在1568年左右已居金陵，至此時已有相當長的時間。[12] 他的作品集中在十六世紀末到十七世紀初的二十幾年之間，這也正是顧起元在金陵最活躍的時刻，兩人之間也建立了頗為深厚的友誼。顧氏在一篇為吳彬在金陵之居所枝隱菴所作的歌中，便稱讚他：

大地山川無不有，神奇盡落吳郎手；
吳郎手中管七寸，吳郎胸中才八斗。……[13]

另外在〈夢端記〉中，顧氏在記述吳彬作棲霞寺五百羅漢圖時，則稱他：

文仲吳君八閩之高士也，夙世詞客，前身畫師。飛文則萬象縮於毫端，布景而千峰峙於穎上。……[14]

「夙世詞客，前身畫師」之語乃用唐代王維之自比，而王維在當時之畫史觀中佔有絕高的地位，在董其昌的理論中更是奉為南宗之祖，以之來比吳彬，真可謂推崇備至。至於說吳彬「布景而千峰峙於穎上」，盡得山川之「神奇」，此則可顯示顧氏對吳彬山水畫所著重之要點確有掌握。顧起元的讚美，在當時的金陵並非孤例。同時的金陵文壇祭酒焦竑也對吳彬在棲霞寺的這個鉅作大加讚美，云是「以五百軀盡千萬狀」「移眾善於筆端，貌群形之雲變」。[15] 與此相較之下，同時期身在金陵的董其昌則似乎根本不認得吳彬的山水風格，或者不認為其「出奇」有任何值得注意之處。董氏在1603年為吳彬所作〈棲霞寺五百阿羅漢圖記〉一文中，甚至還對眾金陵文士（包括顧起元及焦竑）讚不絕口的吳彬殊形詭狀之羅漢形象，加以批評為：雖然可傳，但有不足，其所畫者僅為「仙相、幻相、鬼相、神相，非羅漢相，若見諸相非相者，見羅漢矣」。[16] 由此可想見董其昌品味與金陵者之不同，亦可想像「奇」之作為金陵品味已經在1600年左右的金陵畫壇具體存在的情形。

三、吳彬與其他金陵畫家作品中的奇趣

吳彬為棲霞寺所作的五百羅漢圖作於1601年的夏天到1602年春天之間，原蹟可能現已不存，但他稍早在1601年春天另為棲霞寺作過一幅《畫羅漢軸》（圖183），可以為顧

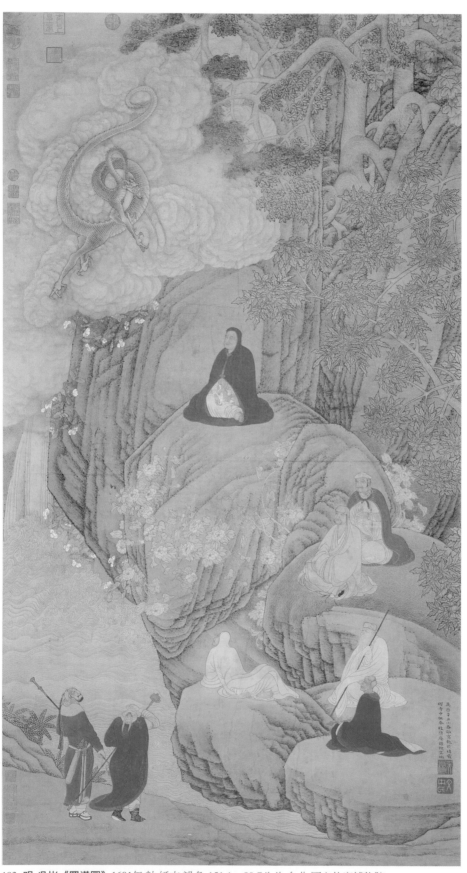

183. 明 吳彬《羅漢圖》1601年 軸 紙本 設色 151.1×80.7公分 台北 國立故宮博物院

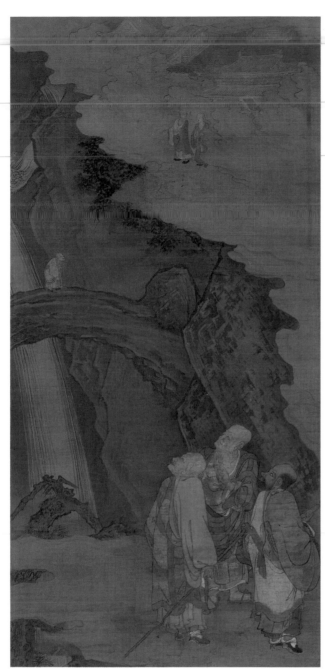

184. 宋 周季常《天台石橋圖》
（《五百羅漢圖》之一）
1178年
軸 絹本 設色 109.4 x 52.4公分
華盛頓 弗利爾美術館
（Freer Gallery of Art, Smithsonian
Institution, Washington, D.C.: Gift of
Charles Lang Freer, F1907.139）
（原藏京都大德寺）

起元所稱讚的「神奇」風格作一參證。[17] 此圖作六羅漢坐大石上，天空中有飛龍下降，
氣勢逼人，確實比一般的羅漢畫，例如由南宋寧波林庭珪、周季常所代表的南方職業畫
家所熟知者（圖184，大德寺五百羅漢圖）有極大的差異。吳彬畫中的羅漢不僅更具梵相，
且在造型上有故意刻板化的誇張現象。羅漢所處的山水環境亦被加以變形的處理，巖塊
的碩大、堅實與扭轉之勢，都是他費心特意經營的結果。畫中樹木在比例上及枝幹扭曲
交錯的誇張，更加強了整個環境的神奇感。這些都造成了與一般羅漢畫絕異的感覺。

　　吳彬在稍後的創作中一再地追求這種「奇」態的實態與突破。現藏The Cleveland Museum of Art的《五百羅漢圖卷》（圖185）即在羅漢的神奇形相上作了極致的表現。他們的臉形幾乎已超出「人」的範圍，而近似於某種人獸之間的怪物，變形可謂到了極點；而全卷在如此各不相同的怪奇形象充斥之下，則幾乎成了類似山海經的「異形」大觀圖，原來羅漢畫的宗教氣息遂為之沖淡不少。在山水畫方面，成於1617年的《千巖萬壑》（圖186）也有相通之處。吳彬在此仍然以裝飾的手法，將山石分成許多小塊，而精細地刻劃其如寶石切面般的炫目效果。此外，他又特別追求山石形體之奇矯，不僅有著自然界罕見的扭曲與懸垂，甚至還製作了似花園湖石中的穿透造型，且置之於畫面正中，更顯出一種於自然界所不可得見的幻境之感。《千巖萬壑》的構圖似乎有意地回復到北宋單純的三段式結構，[18] 但在那些奇矯形式的刻意呼應之下，整個山水卻無北宋山水中雄壯的秩序感，而在騷動之中呈現著一種奇幻的氣息。如果說北宋的山水畫想要捕捉的是偉大自然的內在生命，那麼吳彬的奇幻山水則是藉著那生命的理解，為山水作「奇觀」式的呈現。對於吳彬來說，奇觀式的山水雖不免予人如入幻境之感，而有陷入「不真」的魔境之危險，但他必然認為：只有在那近乎不真實，或不可能（不可思議）的臨界點上，造化生命之「神奇」才能被充分地體認。

　　如《千巖萬壑》所體現的吳彬之藝術觀，董其昌自然無法首肯，但卻是金陵文士顧起元等人所讚賞不已的。顧起元在其文集中不止一次地稱賞吳彬的作品；他讀吳彬的山

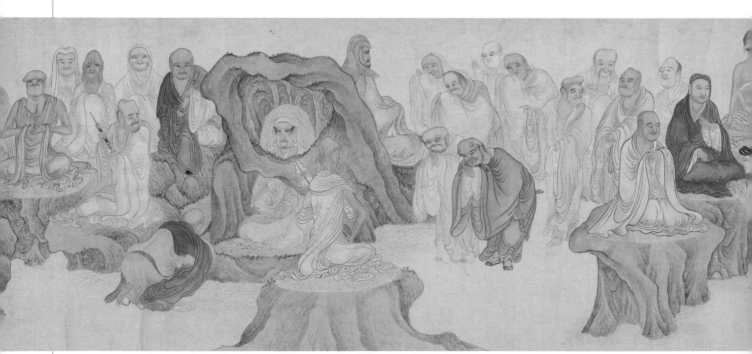

185. **明 吳彬《五百羅漢圖》**局部 卷 紙本 設色 37.7 x 2345.2公分 克利夫蘭美術館
（The Cleveland Museum of Art. John L. Severance Fund 1971.16）

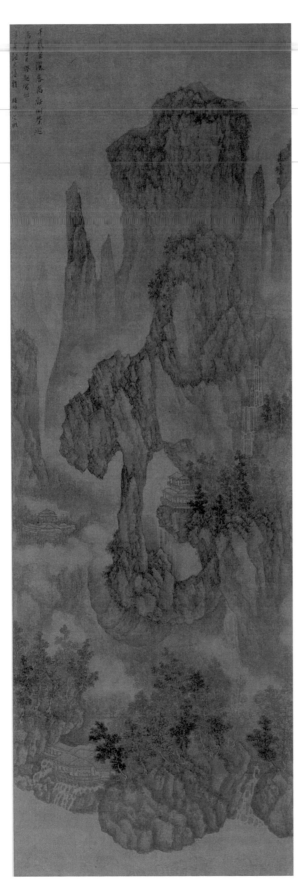

水畫亦如讀一件「鬼斧神工」的靈壁奇石一般。[19] 他們之間對「奇」趣的共鳴共賞，在當時的金陵來說，應該不是特例，而有相當普遍的代表性才是。與吳彬同時的另位金陵畫家高陽即為此品味傾向，提供了另一個例證。高陽的《競秀爭流》（圖187）也有奇矯如雲的山岩，互相以不可思議之方式勾連在一起，造成許多石樑與窟洞的奇景效果，全景又籠罩在或濃或淡的煙嵐之中，更增許多似仙境般的神秘感，基本上與吳彬的《千巖萬壑》有相同的對「奇」趣之追求。高陽與吳彬也曾互相認識，他倆皆為胡正言在1633年出版的《十竹齋書畫譜》作插圖，畫風之間如有互相影響的現象，應該不會讓人感到意外。縱使如此，如果根據文獻所云，高陽本為寧波人，後因事避至金陵求發展，而以山水在該地成名，[20] 那麼《競秀爭流》所顯示者便是他據以得名的風格，而他亦因此聲名而被胡正言延聘為《十竹齋書畫譜》作插圖。由此觀之，高陽之具有奇趣的山水畫風格，便與當時金陵文化環境中的特定品味，有著不可忽視的相輔相成之關係。

吳彬與高陽皆非金陵人，但挾其製作奇景山水之技能，而在金陵得到

186. 明 吳彬《千巖萬壑》
1617年
軸 綾本 設色
170 × 46.8公分
Harrison Collection, New York

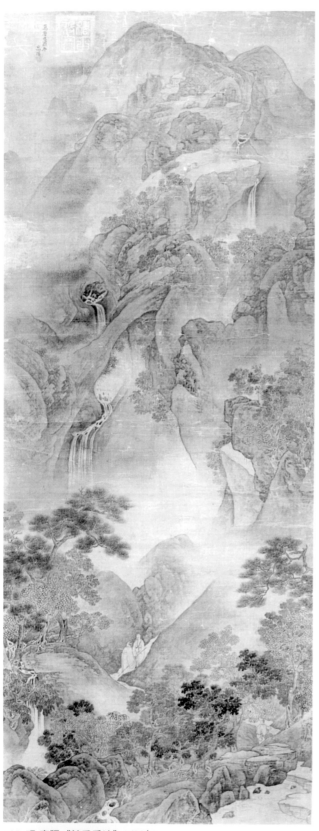

187. 明 高陽《競秀爭流》1609年
軸 紙本 水墨 219 x 44.8公分 加州 景元齋

事業上的成功。金陵本地籍的畫
家也沒有自外於這個新興的潮
流，其中魏之璜便是一個值得注
意的例子。魏之璜可說是一位有
文人背景，但因家境貧困必須以
賣畫維生的職業畫家。或許是由
於這個文士背景的關係，魏之璜
的繪畫本來即與吳派者有密切的
關係，他以蘭竹為題材的作品，
無論是其筆墨或者構圖，大都與
文徵明的同類作品極為相似。[21]
但是，在山水畫方面，魏氏則另
外反應了金陵追求奇趣的品味要
求。他作於1604年的《千巖競
秀》(圖188)雖然在筆墨的表現
上仍然保存著吳派細雅風格影響
的痕跡，但在形象的創造上則顯
得大為不同。為了要達到「千巖
競秀，萬壑爭流」的那種瑰奇多
變效果，畫家在卷中製造了許多
外形扭曲得十分奇特的峰巒與岩
塊，它們不但具有奇異詭怪的造
型，而且有平行地扭轉的皴裂，
互相之間亦以一種推擠的方式聚
結在一起，有時甚至分不清楚他
們與平台、水流及路徑等的界
線。這種情形，在卷中呈瓔珞形
的瀑布前方之景觀，顯得最為突
出。在各種扭轉交錯的形象處理
之下，那些山體岩塊幾乎要讓人
誤認為不可捉摸且正在緩緩運動
之中的飄浮體，有如卷尾那段山

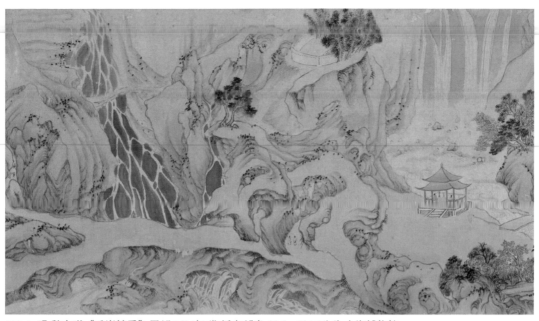

188–1. **明 魏之璜《千巖競秀》**局部 1604年 卷 紙本 設色 32.5 x 584.5公分 上海博物館

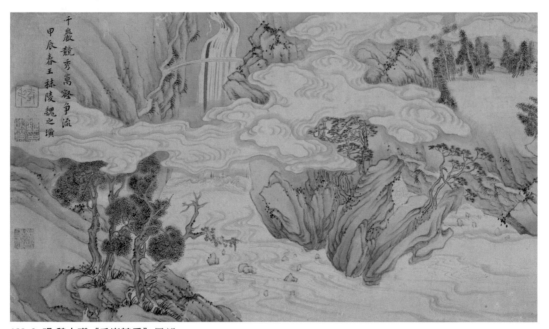

188–2. **明 魏之璜《千巖競秀》**局部

中的雲彩。除此之外，卷中尚有許多點景細節之處理亦意在於增強此瑰奇效果。向來被畫家以留白交待的山中坡面或平台，在此處則被加上了明亮的淡藍，但其下的流水卻故意只存畫紙的顏色，似在引人產生錯覺；卷末尾處一條小徑竟也飛越山澗，到達遠處的山腰，則是吳彬、高陽畫中石樑的變體，在不合常理的狀態中表現一種不同的細巧奇趣。魏之璜《千巖競秀》圖卷雖與吳彬及高陽者不同，缺乏他們畫中那種與北宋壯碩山水的關連性，但其奇趣之韻味卻可指為同調，皆是當時金陵品味的產物。

　　為了要追求畫面上的奇趣效果，金陵的畫家們除了要發揮其個人的想像力之外，勢必要努力尋求各種可資其達到驚人效果的素材，尤其是一些未為吳派或松江派畫家所熟知的新鮮圖像。此種素材的來源之一便是以往少為人所知的自然奇景。即以吳彬的奇觀山水而言，其奇矯的造型可能便與其家鄉福建的某些名勝奇景有關。早在1970年代，饒宗頤便曾指出吳彬山水畫乃係以武夷山實景為基礎而發展出來的。[22] 吳彬是莆田人，他是否熟知武夷山區中那些大岩山塊的奇景，雖有可能，但尚未有足夠的資料可以證實。即使吳彬不是取用武夷山的造型，他可能對同種地質的福建山景並不陌生。事實上，吳彬本人曾在莆田縣南之壺公山上擁有別墅，根據顧起元所寫的〈吳文仲壺山別墅十八詠〉，該山亦有如「夭矯架飛梁」之類的鬼斧神工。[23] 他的山水畫中那些奇特的造型，很可能即為根據壺公山的幾處勝景，而再加以誇張、營造而來的。

　　奇矯造型素材的另一個來源可能是非中國的藝術作品。明末的中國在沿海的若干重點城市，要見到異國風味的事物，似乎並不困難。尤其是伴隨著對外貿易之進行，異國之藝術便跟著商業與宗教活動登陸了中國。這些具有異國情調的藝術品應該很能引起人們的新奇之感，而被畫家用來幫助他創作要具有奇趣的作品。吳彬現存最早的一卷羅漢圖卷（圖189）為1591年在泉州所作。泉州本為中國對外交流的重要港口，在明末之時外商在此之活動應頗為頻繁，其中葡萄牙及荷蘭之西洋商人（或海盜）因其長相上深刻的

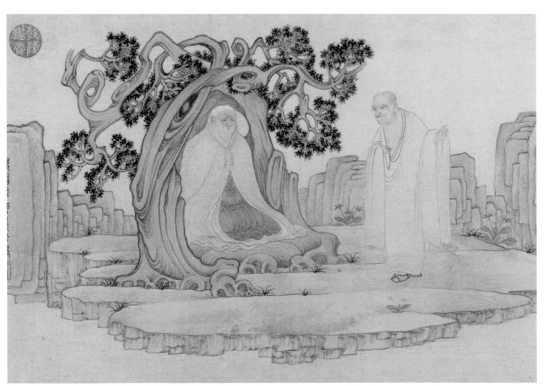

189. **明 吳彬《羅漢圖》**局部 1591年 卷 紙本 設色 32 x 414.3公分
　　　紐約 大都會美術館（The Metropolitan Museum of Art）

五官輪廓，不同的頭部造型，應最能予中國居民奇特的印象。吳彬羅漢卷上的怪異臉部描繪雖說可屬五代貫休的古拙羅漢造像傳統，但實際上可能與其當日在泉州等處所見之西洋人形象有較直接的關係。再看吳彬羅漢的衣著通常是一襲正前中分的長身披風，這也不是慣見的羅漢或中國人的衣著，倒接近西歐的服裝。吳彬除了羅漢之外，尚有觀音形象之製作，極為奇異，尤其觀音頭部之方正，髮型及開臉也與中國傳統不同（如圖190），而竟然與泉州附近摩尼教傳元代所造的摩尼佛浮雕頗為神似（圖191）。此摩尼佛造像現存福建晉江草庵，是今日中國僅存的摩尼教遺址，但在元明之時，連吳彬家鄉之莆田一帶匯有不少的摩尼教寺廟或聖地，[24] 吳彬可能便是由這種異國宗教的圖像出發，而發展出他的特殊宗教畫造型。

　　而就金陵而言，追求奇趣之品味環境確實對這二個管道的素材取得，提供了相當有利的條件。金陵都下人士此時似乎持有較諸其他城市為高的對新奇事物之包容力，這或許與金陵自十五世紀以來自由開放的文化傳統有關，它的結果便是一方面鼓勵本地的藝術家追求新奇之表現，另一方面則吸引了外地擅於製作奇景的畫家到此尋求發展。就地理奇觀的興趣而言，吳彬的福建奇景能在金

190. 明 吳彬《畫佛像圖》軸 絹本 設色 188.5 × 85.2公分
　　　台北 國立故宮博物院

191. 元《摩尼佛像》高154 × 寬85 × 深11公分
　　　福建晉江草庵

陵大受歡迎，只不過是其中的一個例子。魏之璜的《千巖競秀》背後可能也有某些地理奇景的啟示。此際在金陵之畫家喜用顧愷之「千巖競秀，萬壑爭流」的名句作畫，已成一個風氣，吳彬、高陽莫不如此，這顯然與他們熱衷於自然奇觀之搜羅的心態息息相關。而就西洋異國的影響而言，金陵亦顯得較鄰近之蘇州、松江或杭州更為國際化，遂能更勇於接納外來文化。利瑪竇便在此建立了耶穌會的重要據點，並在此與金陵文士多所交往，產生了相當的影響力，徐光啟受洗入教便是在南京教堂進行儀式。[25] 利瑪竇等人因傳教需要而攜來的西洋風格繪畫及版畫，亦在金陵頗有流傳，並因其新奇之效果而受到商業市場的注意，《程氏墨苑》遂將之收入其中，以增加其對購買者的吸引力。《程氏墨苑》雖成於徽州，但金陵無疑地是其最主要的市場之一，這由金陵人士的品味來看，亦可理解。[26] 例如顧起元便在其《客座贅語》一書中，很熱心地記載了利瑪竇的事蹟，並對他所帶來的西洋畫，如聖母像，表示了很高的興趣。他在該條記載中除了對其畫人「其貌如生，身與臂手儼然隱起幀上，臉之凹凸處正視與生人不殊」的視覺效果之外，也詳細地記錄了利氏向他解釋的畫理。[27] 顧起元所表現的這種對外來文化的積極態度，實在是董其昌所不能比擬的。

四、國變後的金陵與其懷舊畫風

金陵的清平安逸世界到了1636年以後終於也捲入了明朝激烈的政治鬥爭漩渦之中。先是在1636年，聲名狼藉的魏忠賢遺黨阮大鋮至金陵匿居，遂有1638年復社士子針對他而舉發的〈留都防亂公揭〉，為這一段金陵的複雜局面揭開了序幕。接著而來的是1644年崇禎皇帝於煤山自縊，吳三桂引清兵入關，黃河以北各省陷入混亂；此年五月，馬士英等人在金陵擁立福王朱由崧，建立了南明王朝。可惜南明王朝的狀況並未能有所改善，不僅內爭不斷，而且也不能抵擋南下的清軍；金陵終於在1645年舊曆五月，陷於清軍之手，金陵人士有的成了貳臣，有的則成為遺民。這一段日子裡的金陵，基本上是風月繁華與政治傾軋、國事如麻的混合體，後來孔尚任寫《桃花扇》傳奇時，便是以如此的金陵作為舞台。

金陵的藝術家們處在這種局勢裡，其心中之徬徨無助，很能令人同情。他們之中的許多人，不論為官與否，基本上都是拙於處理那種情況之下，事事牽涉政治鬥爭的微妙複雜之人際關係的。《桃花扇》中的楊文驄便是這種藝術家的典型。楊文驄本是貴州人，但在此期大部分時間即以類似董其昌那種「朝服山人」的型態，活躍於金陵的文化界之中，屬於時人稱為「畫中九友」的成員。可惜他的時代已與董其昌不同，無法容許他再無所牽掛地悠遊於藝術的天地之中，而半強迫地將他推入了明亡之前的各種政治風

暴之核心裡，最後於1646年死於亂兵之中，落得「身敗名裂」的下場。[28] 楊文驄的後半生，十足是個時代的悲劇。但是，置身其中的他本人，卻似乎並未警覺及此。他在1638年有一幅精彩的作品《仿吳鎮山水》（圖192），畫中以優雅含蓄的筆墨，描繪著一個具有古意的平靜隱居山水，不但有如吳鎮遺世獨立的氣質，另還透露著一種和祥滿足之感。他在畫上自題云：

余閑居神仙山水之鄉，日與逋仙西子爲伍，孤山之陽，種梅花千樹，以香魂洗其筆硯，吾知和尚再來，此幀長留天地間，四當有仙靈叮護耳。

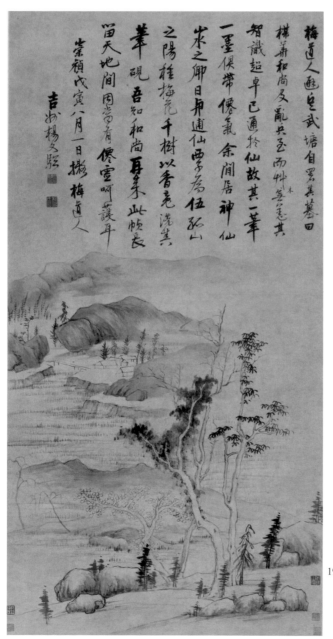

語氣中尚且以為他可以永遠地長留在他心目中的仙鄉之中，與林和靖、吳鎮等古代隱士隔著時空作心靈的交流，殊不知他的外在世界已經一步步地走向崩解的厄運。他的這幅《仿吳鎮山水》雖然品質精美，但卻似乎正在宣判著他日後的悲慘結局。

如與楊文驄比較起來，金陵的另一位畫家張風則顯得對時局極為敏感，並意識到藝術家身處其中的無力與孤獨。他的《山水冊》（現藏 The Metropolitan Museum of Art）作於1644年七夕，距離福王朱由崧即位於金陵才不過二個月。此時金陵的南明小朝廷非但毫無中興氣象，更是充斥著黨派鬥爭以及爭官買職的靡爛。朝中馬士英及阮大鋮等人

192. 明 楊文驄《仿吳鎮山水》
1638年
軸 紙本 水墨
121.9×61.8公分
上海博物館

用事，史可法被排擠到揚州，江北四鎮又不為其控制而自相水火，正是夏完淳《續幸存錄》上說「朝堂與外鎮不和，朝堂與朝堂不和，外鎮與外鎮不和，朋黨勢成，門戶大起，虜寇之事，置之蔑聞」的時局。[29] 張風1644年山水冊之中的畫頁，雖有來自實景之片斷，亦有取自元代名家的風格影響，但卻都共有著一種落寞的情緒充塞在山水之中。如其第二頁（圖193）乃以倪瓚式風格作金陵燕子磯景緻，但畫面留白大增，讓空蕩之感凌越燕子磯向來引人注目的奇險效果。另頁（圖194）作枯樹兀立畫面正中，樹側幾隻寒鴉則又凝聚著濃郁的寂寥之感。至於第十一頁的夕陽山景（圖195），在淡淡落日餘暉之中的乾筆細皴山體，也有抹不去的蒼涼與孤獨。在中國的文藝傳統裡，日暮的意象經常帶有改朝換代、國破家亡之喻，這在元代錢選、倪瓚的詩與畫中便曾一再地出現，如此觀之，張風此頁圖畫似乎又隱含著藝術家在那不知如何自處的亂世中的不祥預感。

　　張風的預感很不幸地成為他所必須要面對的事實。在他作山水冊的隔年五月，金陵的南明王朝即土崩瓦解，在主權易手的過程中，金陵遭受到了相當的破壞。這對明末熱

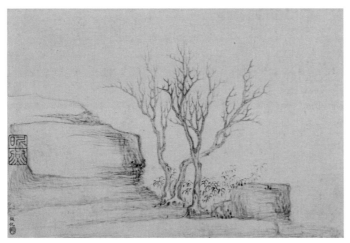

193. 清 張風《山水冊》之一〈燕子磯〉
1644年
紙本 設色 15.5 × 23公分
紐約 大都會美術館
（The Metropolitan Museum of Art）

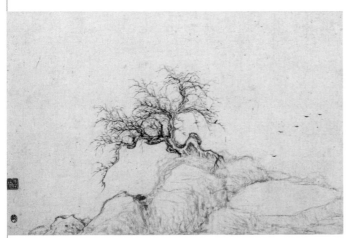

194. 清 張風《山水冊》之一〈枯樹寒鴉〉

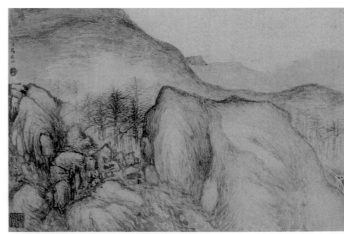

195. 清 張風《山水冊》之一〈夕陽在山〉

愛金陵的文士來說，是痛心的經驗。再加上這裡本來是明室中興希望之所寄，亂後的金陵對於遺民傾向較強的人來說，更有另外一層嚴肅的意義。孔尚任在其《桃花扇》中，便透過一首〈哀江南〉，表達了這種情感。〈哀江南〉其中的段落即云：

> 山松野草帶花挑，猛抬頭秣陵重到。殘軍留廢壘，瘦馬臥空壕；村郭蕭條，城對著夕陽道。
>
> 橫白玉八根柱倒，墮紅泥半堵墻高，碎琉璃瓦片多，爛翡翠窗櫺少，舞丹墀燕雀常朝，直入宮門一路蒿，住幾個乞兒餓殍。
>
> 問秦淮舊日窗寮，破紙迎風，壞檻當潮，目斷魂消。當年粉黛，何處笙簫。罷燈船端陽不鬧，收酒旗重九無聊。白鳥飄飄，綠水滔滔，嫩黃花有些蝶飛，新紅葉無個人瞧。
>
> 俺曾見金陵玉殿鶯啼曉，秦淮水榭花開早，誰知道容易冰消。眼看他起朱樓，眼看他宴賓客，眼看他樓塌了。這青苔碧瓦堆，俺曾睡風流覺，將五十年興亡看飽。那烏衣巷不姓王，莫愁湖鬼夜哭，鳳凰台棲梟鳥。殘山夢最真，舊境丟難掉，不信這輿圖換稿。諳一套哀江南，放悲聲唱到老。[30]

由當年的「金陵玉殿鶯啼曉，秦淮水榭花開早」，到亂後的「烏衣巷不姓王，莫愁湖鬼夜哭，鳳凰台棲梟鳥」，不能不讓人感歎，但這事實又殘酷得讓金陵文士不能坦然接受。「殘山夢最真，舊境丟難掉，不信這輿圖換稿」之抒懷，對在亂後流連金陵不忍去的人來說，不論其是否抱著遺民的志節，都是當時心境的寫照。金陵畫家們此際所作之繪畫，有許多便如實地反映了這個情感性的氛圍。在他們之中，樊圻的表現很值得注意。樊圻在亂後居金陵迴光寺，全賴賣畫為生。他的贊助者中周亮工是極為重要的一員。周氏雖在入清之後接受了清廷的官職，但他對金陵的情感仍十分濃厚，且對年輕時所經歷的金陵生活，也有「舊境丟難掉」的眷戀。[31] 周氏對樊圻知之甚深，曾贈詩敘及在1660年代時樊圻的境遇：

> 兄弟東園戶自封，不教人世見全龍，疏燈夢穩長橋雨，破硯歌磨近寺鐘，
> 白雲荒唐胸五岳，青來迢遞筆三峰，北山雲樹蕭條盡，老去朝朝拜廢松。[32]

此詩中所及樹色蕭條之感，即是樊圻畫作中的商標之一。他在1651年與另一畫家吳宏合作的《寇湄像》（圖196），便將當時秦淮名妓寇湄置於煙氣彌漫下的大枯樹之下。畫中之寇湄可能係樊圻所作，使用吳偉式的流蕩白描，人物姿態嫵媚，可比吳偉所作之《武陵春》。[33] 但當嫵媚之寇湄被置於吳宏的枯樹之下時，全畫卻呈現了一種與《武陵春》

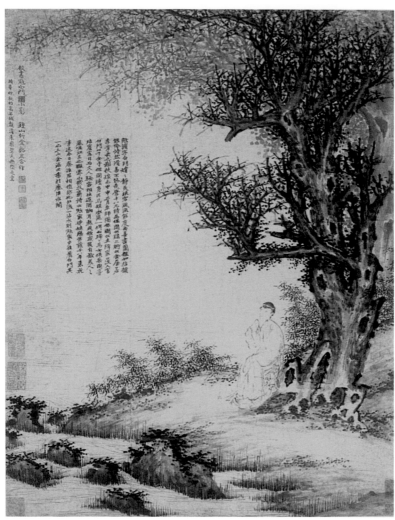

196. **清 樊圻、吳宏《寇湄像》**
1651年
軸 紙本 水墨
79.3 x 60.7公分
南京博物院

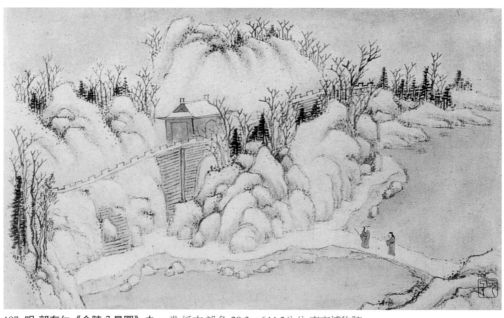

197. **明 郭存仁《金陵八景圖》之一** 卷 紙本 設色 28.3 x 644.5公分 南京博物院

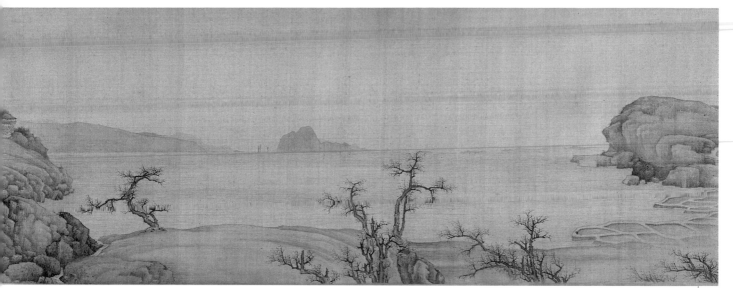

198. 清 樊圻《山水圖》局部 卷 紙本 設色 31 x 207公分 柏林 東方美術館
（©*bpk, Berlin*, 2010 photo Jürgen Liepe, Museum für Ostasiatische Kunst, Berlin.）

之浪蕩完全相反的蕭瑟與哀愁，這正是畫中左上余懷題記中所寫寇湄在亂後「日與文人騷客相往還，酒酣耳熱，或歌或哭，自歎美人之暮，嗟紅豆之飄零也」的情感。余懷亦是對金陵之舊日繁華帶著無限懷念的文士，其《板橋雜記》憶寫金陵舊事，迄今仍是後人據以瞭解金陵在明末清初狀況的重要文獻。[34] 對余懷、樊圻與吳宏等人來說，寇湄這位遲暮的秦淮美女，似乎象徵著整個金陵的文化，而寫寇湄的嗟歎亦如同寫他們內心對金陵世變的感懷。此際文士常以女伎寄寓作者本人在此亂世中的家國之感，[35] 樊吳合作的《寇湄像》亦當作如是觀。

　　以如此的心境，再來觀看金陵的佳麗山水，結果自與十六世紀末時深受蘇州文派畫風影響的郭存仁《金陵八景》（圖197）的淡雅或者十七世紀初時吳彬的奇趣大為不同。樊圻所作的《山水圖卷》（Museum für Ostasiatische Kunst, Berlin）雖無紀年，但與北京故宮博物院所藏成於1669年的《柳溪漁樂圖卷》在畫法上頗為近似，應可定在1660年代。此圖可能係以金陵附近的長江景緻為基礎而作，而筆觸細膩處有文派之趣，山石之堅實堆疊則有吳彬之影響，其江景採用俯視角度而作，地平線頗為清晰，線上帆影點點，不見舟身，此又可見有取自西洋風景畫之借鏡（圖198）。但是，這些與稍早金陵山水畫傳統的親密關係，卻掩蓋不了畫中山水的孤寂感。全卷山水雖然清麗平和而優雅，但在樹葉盡脫的多數枯樹的襯托下，自然中的生趣被減到了最低的程度，似乎是被凝固、冰凍後的結果。再加上高視角的處理，空闊無波江面的作用，全卷遂有一種夢境之感。樊圻在此所要呈現的其實不是當下的金陵江岸景觀，而是他夢境中對舊日金陵風神的憶寫。他自己曾有詩寫其卜居青溪畔之心境：

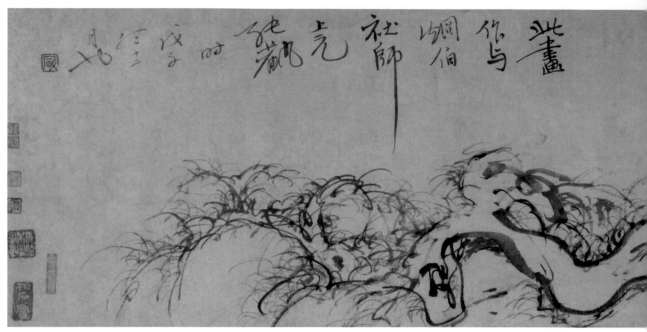

200. 清 張風《攜琴人物圖》1648年 卷 紙本 水墨 20.5 × 86.6公分 香港 虛白齋

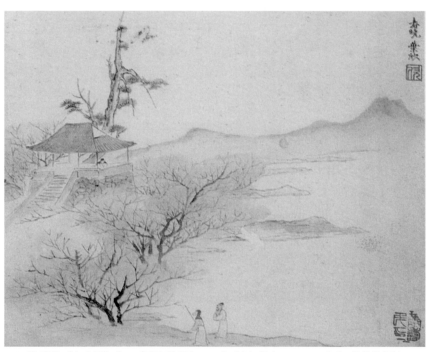

199. 清 葉欣《山水冊》之一〈亭台遊春〉1663年 紙本 設色 14.5 × 18公分 廣州美術館

一曲青溪卜築宜，柴扉臨水影參差，

雲森蕭寺穿芒屩，雨漲長橋理釣絲，

詩境老尋斜日裡，睡鄉春去落花時，

可憐江令繁華歇，剩有荒畦發兔葵。[36]

在平靜的隱居生活之中，仍然禁不住懷念著金陵舊日之繁華浪漫，雖可在夢中追尋，但

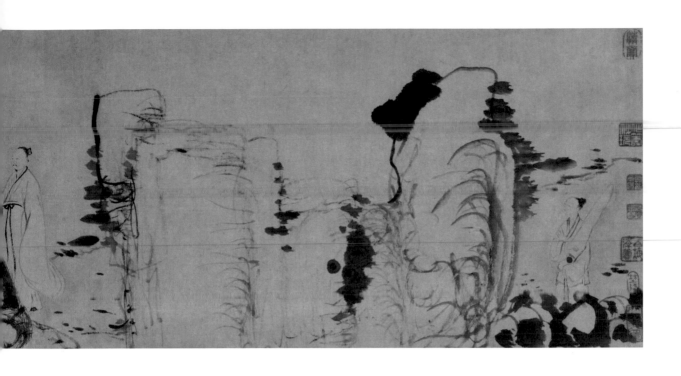

已籠上一層淡淡的哀愁。此詩此情,正是柏林山水圖卷的貼切注腳。

　　樊圻對金陵山水的懷舊憶寫,可說是亂後金陵山水的典型代表。當時除他之外,葉欣、吳宏、高岑等人,都有類似風格的作品,可見其在金陵已經蔚成一個風尚。他們在進行此種懷舊風格之製作時,總是以金陵的某些實景為基礎,除了清麗的描繪之外,再加上一層如詩化之處理,將金陵地景與「斷草荒煙孤城古渡」之淡淡淒迷感疊合在一起。例如葉欣於1663年所作《山水冊》中之第七開〈亭台遊春〉(圖199)即是如此表現。畫中亭台可能確有所指,只是無法可考;畫上局部設色,清淡卻頗亮麗,是典型的金陵用色風格,令人覺得有一種詩情的浪漫。但此種浪漫卻因兀立而少葉的獨木以及廣闊低平的野水,而被轉化成冷清的孤寂。路上兩位遊春的士人,似乎便在這種「斷草荒煙」之中,正興起著對往日金陵的不捨情懷。不過,葉欣之作法仍與樊圻有值得注意的不同。葉欣的金陵懷舊山水之物象顯得較為疏落,而且喜以尺寸較小的冊頁為之,更增其表現之細膩感。由這一點來看,此種金陵懷舊山水與張風1644年所作的《山水冊》間,確仍保有一種相承的關係。

五、由感傷至復古的轉化

　　雖然清麗而稍帶感傷的山水畫,在亂後的金陵大行其道,而且張風本人早在1644年明室未亡之前也已有相關的作品,但是,張風在亂後卻走了另一個途徑來表達他個人對金陵過往文化的緬懷。他在1648年年底(或1649年年初)曾為炯伯社師作《攜琴人物圖》卷(圖200)。畫中除人物為細筆白描之外,其周遭之樹石則以如狂草之筆,快速而若不經意地揮灑而出,筆墨亦乾濕並用,形象則幾乎要脫離自然之限制,使得原本無法

行動之樹與石，不但具有如倪瓚樹石的淒涼氣息，甚而產生強烈的騷動不安之感。而炯伯社師則端立於卷左枯樹與石交界之處，似乎正以其矜持，一面申訴其感傷，一面則抗拒周圍的騷亂。由今日所留存有關炯伯社師的資料來看，這個畫中表現確實與他的狀況頗能契合。炯伯社師即楊炯伯，為江寧庠生，性耿介，出與不苟，「時扶杖矯首郊野，則劇飲縱談大樂，或樂未畢而繼之以哀」，可說是亂世中的狷介奇士，其對世事，帶著激越的情感衝突。他的交遊中，以余懷這位《板橋雜記》的作者與之友情最深，其中又有許多前明的遺民。屈大均曾記一日與林古度、王瓚、方文、湯燕生、楊炯伯等諸「遺民」「集瓚之南陔草堂，為威宗烈皇帝設蘋藻之薦」，可見楊炯伯身處金陵對前明之感情。張風本人亦可稱「遺民」，其兄張怡也是當日金陵眾多遺民文士的領袖。[37]《攜琴人物圖》卷因此可說是一方面圖現楊炯伯的心境，另一方面也反映著張風本人的情感共鳴。它的樹石雖非特指金陵某處景觀，但卻可說是他們對所處環境的感情投射。

《攜琴人物圖》卷中既狂而草的世界，後來在1660年所作的《觀楓圖》（圖201）有更進一步的發展。此畫作高士立於崖上，上有巨石懸空，前隔空楓樹遙望，物象疏簡、用筆更快，楓樹部分則施以淡

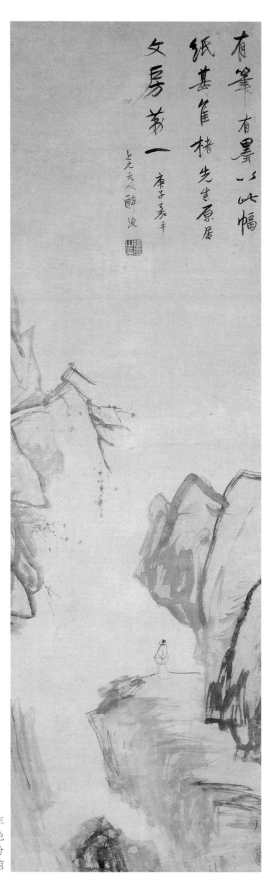

201. 清 張風《觀楓圖》
1660年
軸 紙本 水墨設色
149.1 × 45.1公分
奈良 大和文華館

紅，草草數點，既疏而淺，有似鉛華洗盡，為此山水增添一分蕭瑟。如果《攜琴人物圖》卷上表現的確是楊炯伯與其對周遭世界的感懷，既感傷而又有不可抑止的激昂，那麼張風在《觀楓圖》上所表現則是此感懷的更激烈顯示。這是否也意謂著張風等人在金陵之隱居生活起了波動不安的狀況？答案可能是肯定的。此際之金陵正是南明殘餘勢力向剛建立之清朝反撲的目標。1659年舊曆八月，鄭成功與張煌言的船隊攻到了江寧，金陵震動，像張風、張怡、楊炯伯等聚集在金陵的明遺民很可能在那之前便參加了秘密地在進行中的各種裡應外合的準備工作。[38] 雖然鄭、張此次突襲並沒有成功，爾後南明勢力又日漸衰弱，1662年底，永曆帝甚至於緬甸落入吳三桂之手，但這對金陵地區的遺民們心情之激動影響，可想而知。《觀楓圖》的山水世界，充滿著感傷與激昂不安的情緒混雜，正可看成當日張風在金陵的心境寫照。

張風在國變後的山水，在表現上具有極強之抒情成分，但在形式上卻也伴隨著一種特殊而久為人所忽視的復古傾向在內。傳統畫史記載大都強調他風格的特立獨行，即使勉強尋出其淵源，也定在趙孟頫等宋元名家的範圍之中。[39] 其實以《觀楓圖》等作品的狂草表現來看，倒與十五世紀末至十六世紀初的史忠、吳偉那種「水走山飛」山水風格，無論在形神上都有親近的關係，而那正是作為張風山水感傷對象之金陵文化中稍早的繪畫遺產。[40] 史忠、吳偉的這個山水傳統，可能是因為不屬後人所認為的文人風格領域之中，當張風本人被視為文人中最重氣節之「遺民」時，諸畫史的作者遂不及認清，或甚至不肯承認它與張風山水風格之間的關係。其實史忠與吳偉在明末如顧起元、周暉等金陵意識較強之人士心目中，已經變成可貴之金陵文化傳統之一部分，而在他們與金陵有關的著作中一再提及。[41] 當張風在國變之後對金陵之繁華消逝充滿感傷之際，會引其來作為表達內心激越情緒之手段，頗可理解。如此觀之，史忠、吳偉「水走山飛」之風格在歷經一段幾乎長達百年之久為金陵文人畫家所漠視的過程後，到了清初的二、三十年間，竟以一種「復古」之姿勢，重新出現於金陵上層社會之中，此時其形式雖仍自由、暢快，但卻被用來執行一種與它原來浪蕩風神完全相反的感傷任務。

張風之因感傷而追溯金陵傳統之「復古」行為，可謂與董其昌所提倡之「復古」頗為不同。董其昌者與個人情感毫無瓜葛，純粹是智性地要回到古人的基點去共參造化之天機。[42] 張風者則反是，企圖在回復某一古代傳統之時，滿足個人之情感需求。對於歷經鉅變的金陵畫家來說，董其昌的復古似乎不夠實際，無法平撫他們沉痛的文化失落感。龔賢在亂後的金陵環境中選擇的也是張風的復古型態。龔賢的年輕時期亦如張風一般，在明末之金陵過著與復社文士們浪漫而又充滿政治激情的日子。南明政權在金陵垮台之後，他曾避到泰州過了一段隱居的時光，但仍與許多遺民有密切的來往，甚至也可能參加過一些反清復明的工作。[43] 龔賢在1667年左右結束在外浪跡的生活，回到家鄉金

陵，定居在清涼山下過著賣畫為生的隱居日子。此時的金陵環境對他來說，已完全是另一個面貌，明室的復興似乎也已遙不可及。鄭成功在1661年的退守台灣，對台灣來說固然是值得興奮之事，但對明室遺民來說，卻產生復國希望日益渺茫的憂慮；[44] 再加上隔年四月永曆帝被殺，五月，鄭成功卒於台灣，十一月魯王亦在台灣崩逝，這個最後的希望可說也終於完全破滅。這對如龔賢的金陵遺民來說，真是巨大的打擊；他們的反應自然會比其他僅對金陵文化之繁華不再抱著感傷的一些畫家來得更為沉痛吧？！在如此的心境之下，龔賢在繪畫中的「復古」工作便蘊含著與張風類似，卻又較之更激烈的情感因素在內。

　　一幅現存瑞士Museum Rietberg的山水《千巖萬壑》（圖202），很精采地顯示了龔賢這個與感傷相聯的復古行為。此畫具有一個相當值得注意的畫幅形式，其縱62公分，橫100公分，現雖裱為立軸，但實與一般立軸之長條形相去甚遠。有的學者以為此種形式近於西洋之繪畫，甚而進一步以為其係受較早時由耶穌會教士傳入的西洋風景版畫的影響。[45] 所謂西洋版畫的影響或許可能存在，但此畫如果視為一大型之冊頁，揆諸畫上中央有摺痕之事實，或許亦非全無可能。[46] 而由畫之風格來看，其中若干特點倒可在金陵之繪畫傳統中找到根源。例如極為醒目之坡石虛實與雲水之間作抽象式的交互嵌置效果，即見之於魏之璜的《千巖競秀》，唯龔賢者在此則達到了一種驚人的動態氣勢；而畫中競秀之奇峰，其塊面之分割及突兀的柱椎狀造型之平行並置處理，亦頗與稍早之吳彬有相通之處。然而，吳彬與魏之璜的淵源畢竟尚屬次要，最主要的古典風格在此產生作用者仍是五代的董巨傳統，尤其是其對山水受光照射之下所產生光影效果的強調，可

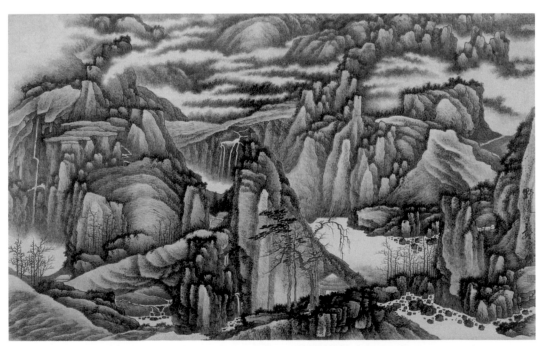

202. **清 龔賢《千巖萬壑》**軸 紙本 水墨 62 × 100公分 蘇黎士 里特堡博物館（Museum Rietberg, Zürich）

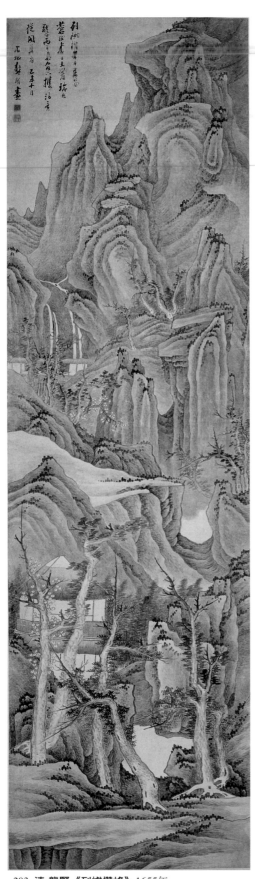

203. 清 龔賢《列巘攢峰》1655年
　　軸 紙本 水墨 305.5 × 87.7公分 台北 石頭書屋

謂是龔賢對此古老典範的最有價值之再發現，龔賢在《千巖萬壑》所創造的形象雖然表面上與董巨的江南山水並無明顯的借取關係，但其在畫面上特別誇張地處理墨色的濃淡對比，便造成了強烈的光影之豐富陸離效果，這顯然是有意識地師法久已為畫界所遺忘的董巨原型而來的結果。《千巖萬壑》並無紀年，但一般皆依其風格將之定在1670年左右，雖然如此，龔賢對恢復董巨山水的復古興趣卻不必遲至此時才有發展，早在1655年的《列巘攢峰》圖軸（圖203）便已見到其前景坡面及樹幹、遠景峰頭稜脊等處皆以強烈之墨色濃淡，製造董巨山水特有的「返照之色」。而龔賢本人對此亦有清楚的意識，故而在另軸風格相近的1650年代作品《山居圖》（圖204）中便將此風格歸之於「既無剛狠之氣，復無刻畫之跡」，「幾乎道矣」的董源與巨然兩位南宗祖師。

　　龔賢在《千巖萬壑》中所表現的並非只是純然地向金陵的董巨古典傳統回歸的意念而已，其中亦包含著他對所處周遭之紛擾不安的深刻感傷。此畫中山水之動盪表現與龔賢此時之心境間的關係早為學者所指出，[47] 但仍值得作進一步的闡發，尤其是其所呈現的一種逼人的壓迫感更值特別的注意。此壓迫感的來源基本上為畫家刻意略去山水中必有之天空，而讓全軸為各種互相擠壓之物象所充塞。對龔賢來說，繁密地交待著的千山萬壑，正表示著他在此亂局中求避之處所。他曾有詩云：

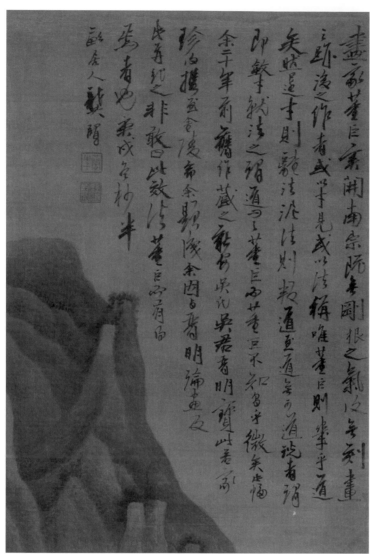

204. 清 龔賢《山居圖》局部
軸 絹本 設色 216.4 x 57.5公分
克利夫蘭美術館
（The Cleveland Museum of Art.
Andrew R. and Martha Holden
Jennings Fund 1969.123）

千山萬壑一人家，白石爲糧釀紫霞，尚爾逃堯猶未出，避秦若個向雲涯。[48]

這種作法讓人立即想到十六世紀由文徵明所發起的「避居山水」，這也無怪乎在龔賢早年之《列巘攢峰》等山水畫中也可見到文徵明《千巖競秀》那種典型文派避居山水的影子。[49] 不過，龔賢的避秦之地並未給他帶來心靈上的平靜，他在一首寫於1670年左右的詩中，便透露道：

山居亦有山居苦，只見群峰不見天，聞說江湖富明月，從今急買釣魚船。[50]

《千巖萬壑》的壓迫感正來自於那種「只見群峰不見天」的構圖處理。身處金陵亂後蕭條而又暗潮洶湧情境之下的龔賢，雖然避居至清涼山，並以力追金陵的古代董巨傳統企

圖撫慰他的心靈，但是終究不能得到平靜，這或許該說是他亦無可奈何的悲哀吧。

六、趨向一統中的金陵復古風格

　　不過，金陵的環境在此時也開始了一個本質上的變化。隨著明室復興希望之破滅，金陵的遺民情緒逐漸消褪，而此區域內的復建工作，不僅是社會的，也是文化上的，亦逐步地開始進行。自從1663年起，名剎大報恩寺便有修建工程，贊助者包括了由工部右侍郎職位歸老而居金陵的士大夫畫家程正揆；禪僧髡殘尚且為此而作《報恩寺圖》（現藏京都泉屋博古館）贈程正揆以為壽禮。1665年，清廷詔令明宗室隱匿者回籍，頗有收攬安定人心之意。1666年江寧知府陳開虞拓新牛首山弘覺寺，明年又修鳳台山之鳳遊寺，並開修《江寧府志》，這些文化性建設的推動，自然予人新政府復興金陵的正面印象。而至1668年，朝廷甚至下旨祭孝陵，以官方立場公開向明太祖致敬，並象徵著清廷正式接手太祖所留下來之江山。孝陵之祭本朝廷大典，原不准人參觀，但此次清府之祭孝陵，卻許都人士皆得縱觀，果然引起正面而熱烈的反應，時人頗有詩詠記其事，可見此舉確實收得良好的群眾效果。[51] 從某一個程度來說，這個象徵意味極強之祭孝陵舉動，亦正標示著金陵文化向亂後的不安、感傷之階段告別，開始朝一個新階段前進的分界。

　　相應於這個金陵文化新氛圍的發展，金陵的山水畫中也出現了一些值得注意的新現象，其中有一種與感傷憶舊無關的復古，乃為此時代中極具意義的部分，龔賢本人在其晚年亦轉向此發展，試圖為其繪畫事業樹立某種較具有歷史性的地位。如此部分的發展，在龔賢於1680年代全力投入之前，已可見之於1660、70年代的髡殘與程正揆兩人的創作之中。髡殘在明亡之前已經出家，甲申之後常見他與前明之遺民往來，如錢謙益、熊開元、張怡等人都有與他來往的資料，但要將他也視為以逃禪來掩飾其對亡明之思的許多清初之遺民僧人之一，卻未有肯定的憑據。[52] 髡殘的繪畫藝術尤其難以尋出如此政治內涵，即使他本人確曾一度同情亡明之悲慘命運，但此可能性似乎也與其藝術絲毫無涉。今日所存的髡殘作品，幾乎全是在1660年至70年間所作，這一段時間在金陵的遺民情緒已逐漸消褪，而他本人此期間在創作上最親近的朋友程正揆其實也是個「貳臣」，這些事實皆足以排除他山水畫藝術中深藏遺民思想的可能性。至於程正揆，既非遺民，亦未對金陵之過去文化傳統有深刻之認同，雖在60及70年代活躍於金陵文化界中，但基本上也可視為一種與稍早極具金陵意識的文士頗有不同的新典型。他的藝術中的復古，因此也與髡殘相同，並不具有張風等人的強烈感傷在內，反而在性質上頗與董其昌者有接近之處。[53]

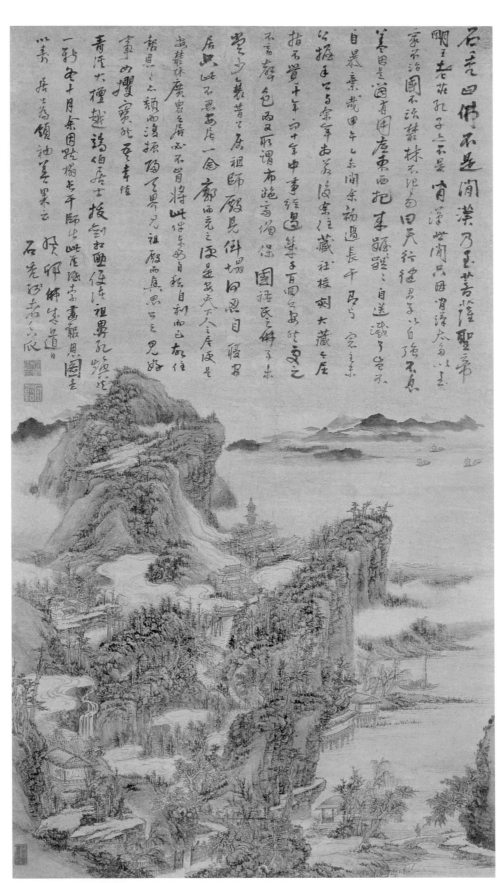

205. 清 髡殘《報恩寺圖》1663年 軸 紙本 設色 131.8 × 74.4公分 京都 泉屋博古館

現存髡殘的山水畫作，風格本身的發展變化並不如龔賢那般階段分明，基本上乃是由元代王蒙與黃公望出發，而作自我之詮釋表現。如其較早之《報恩寺圖》（圖203）可視為其標準作。此畫主題雖為金陵名剎，但畫中所示與實景實無直接之關聯。其風格之重點仍在筆墨之上，蓋以禿筆短皴作率意自然之紐組，來處理取自黃公望之平台、王蒙之山形等的質理，可謂是將「粗服亂頭」融入了黃王之風格形式之中而別開生面。他的技巧其實高出許多當時的畫家，經常在畫中以其簡筆巧妙地勾畫房舍、人物，可說具有職業畫的成分在內。雖然如此，他風格的要點仍在於追求一種理想而統一之筆墨形式，來再創元人風格中的生機氣質，以期與參禪時對造化真埋之體認有所參證。他自己曾在1666年的《溪山無盡圖卷》上為他的藝術作了一個說明：

> 殘衲時住牛首山房，朝夕焚誦，稍余一刻，必登山選勝，一有所得，隨筆作山
> 水畫數（幅），或字一兩段。總之，不放閒過。所謂靜生動，動必作出一番事
> 業，端教作一個人立于天地間無愧。若忽忽不知，惰而不覺，何異于草木。[54]

髡殘最忌者即是「惰而不覺」的「閑漢」，亦一再宣示「佛不是閑漢，乃至菩薩、聖帝、明王、老莊、孔子，亦不是閑漢，世間只因閑漢太多，以至家不治，國不治，叢林不治」，[55] 而他的繪畫亦是「教一個人立于天地間無愧」的「一番事業」，亦即為其禪修的一部分。這正是程正揆說髡殘「以筆墨為佛事」的意思。他的畫雖由師法元人起手，且曾自云：「畫必師古，書亦如之，觀人亦然，況六法乎？」[56] 但卻在透過對古人之詮釋，以其粗服亂頭的筆墨印證造化之功。換句話說，他所追求的正是能統合古人與造化於一的「迥出天機」的筆墨，那也正是半個世紀以前董其昌創作及理論之精髓所在。

程正揆之山水畫創作的目標亦復如此。他一生在藝術上的成績在於其《江山臥遊圖》。程正揆曾想作五百卷，是否達成此目標，雖不清楚，但周亮工已經見過其二百幅，其數量可謂驚人。[57] 如此就單一主題創作如此大數量的作品，在藝術界中確屬奇特，但如較諸佛教弟子發心抄寫經文數百、數千回之行為，程氏之舉則頗可理解，而其以繪畫為宗教所投注之熱誠，亦可擬諸髡殘。程正揆雖未出家落髮，但亦是精通禪理之居士，他與髡殘之深厚友情，能夠超越其曾仕清為貳臣之事，而成至契，完全植基於此。程氏之畫，如現藏柏林之《山水卷》（圖206）所示，亦是以如髡殘那種自出機軸的方式，來詮釋元代黃公望之風格。此卷未紀年，但大約成於1674年左右，可謂達到其一生筆墨之極致。他的筆墨形式正好與髡殘相反，髡殘以繁，他則出之以極簡，速度更快，形象更加不受拘束，草草而成，間以濃淡乾濕變化極大之墨色為之；表面上雖由黃公望出發，但已不與黃公望有所形似，卻又深得黃公望生機勃發的神氣。程氏的此種表

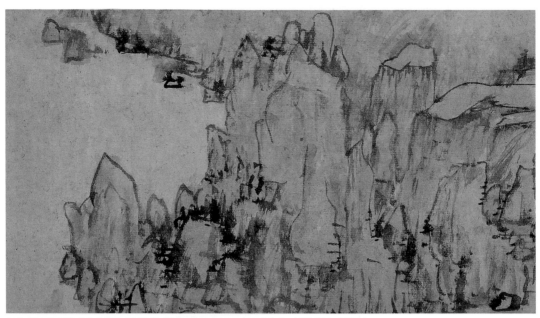

206. 清 程正揆《山水圖》局部 卷 紙本 設色 22.4 × 205.2公分 柏林東方美術館
（©bpk, Berlin, 2010 photo Jürgen Liepe, Museum für Ostasiatische Kunst, Berlin.）

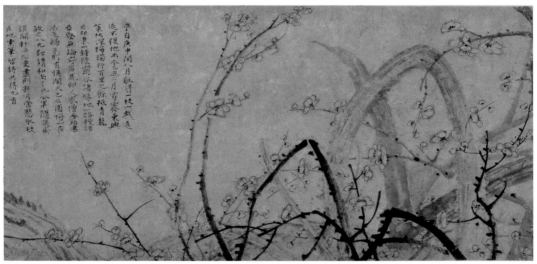

207. 清 石濤《探梅詩畫圖》局部 1685年 卷 紙本 淺設色 30.6 × 132.2公分 普林斯頓大學美術館
（Princeton University Art Museum. The Arthur M. Sackler Collection y1967-3. photo: Bruce M. White）

現，由此觀之，亦正是董其昌復古論的實踐。

　　程正揆與髡殘師古而自出機軸，既與董其昌遙相呼應，亦皆與禪有關，但其與金陵傳統的關係也不可忽略。他倆實無意於恢復任何金陵的古來傳統，但其與當時婁東王時敏等人直接董其昌衣缽的復古作法相比，在自由度上卻又有天淵之別，這個自由度之獲得，未嘗與金陵自明代以來文化上廣大的包容性格沒有關係。周亮工在談髡殘時，便特別稱讚此種對古人之自由詮釋，而又能與古人抗衡，甚至超越古人的成就；而其〈石谿和尚〉傳記便以「所謂不恨我不見古人，恨古人不見我耳！」作結。**58** 金陵的這個文化

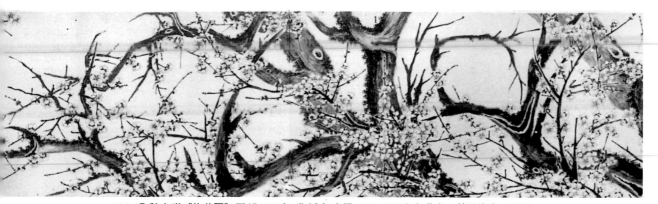

208. **明 魏之璜《梅花圖》**局部 1633年 卷 紙本 水墨 43.2 × 882公分 北京工藝品進出口公司

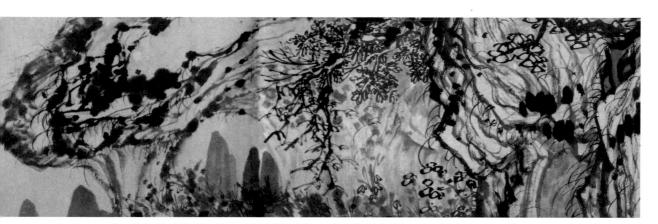

209. 清 石濤《萬點惡墨》局部 1685年 卷 紙本 水墨 25.6 × 227公分 蘇州博物館

特質,稍後也影響了石濤。石濤在1680年至1690年間主要居於金陵,此期間他亦感受到金陵的這股自由豪邁之風,也自認他應該「不恨我不見古人,恨古人不見我也」地要去「我自用我法」。[59] 而在畫風上,此期作品中亦出現了筆墨之大膽揮灑,尤其是極度自由的乾濕對比之運用,這些技法應即直接取自金陵之繪畫傳統。例如石濤作於此時之《探梅詩畫圖》(圖207),其乾濕互用之筆墨,以及奇特造型之老梅枝幹,皆與半個世紀前魏之璜在1633年所作之《梅花圖》(圖208)相近,可能有所借助。而石濤1685年所作之《萬點惡墨》(圖209),在濕筆大水墨自由揮灑上,也有張風《攜琴人物圖》卷(見圖200)影響之影子。石濤之有如此發展,如置於當時金陵有著髡殘、程正揆所留下來的自出機軸之風的部分環境來看,其實也不難理解。

然而,石濤在金陵所為,究竟意不在復古。這也意謂著髡殘、程正揆那種自出機軸式的復古所會面臨的困境。自出機軸的復古一旦被推至極端,便易與古人脫節,陷入所謂「野狐禪」的魔境而不自知。對於金陵來說,自從1670年代之後,單純的自由創作雖是其舊有傳統之一部分,且有吳偉、史忠、吳彬等先鋒在前作見證,但卻已不易重得文化界的充分贊助。石濤在1690年北上京師求發展,後來又轉到新起的商業中心揚州,才

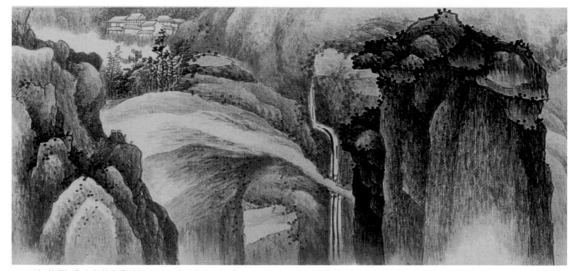

210. **清 龔賢《千巖萬壑》** 局部 1673年 卷 紙本 水墨 27.8 × 980公分 南京博物院

在那兒得到較為適合其濕筆風格開展的空間。這個境遇的變化，也只有在金陵的復古脈絡下考慮，才能得到一個較合理之解釋。

　　與石濤的狀況比較起來，龔賢在1670與1680年代的發展，對金陵而言，便顯得較為重要。此時他畫風已經逐漸減低他在《千巖萬壑》時所呈現之動態，轉而追求另一種寧靜而恢宏的氣度。而其所依據的手段，則是另一種復古，一種褪去感傷，而又不同於髡殘與程正揆的復古。他的這種表現，在1673年所作的《千巖萬壑》長卷（南京博物院藏）中已可見端倪。本卷長達980公分，除了首尾處稍有低平的水景之外，全卷大部分皆如Museum Rietberg之《千巖萬壑》一般，充塞著無天的山景。可是1673年之《千巖萬壑》之山景較諸前者之充塞壓迫，則大有改變，顯得較有空間景深，而且也未再依賴斜角線交叉而構築形體間的鑲嵌擠壓，因此也加強了物象之間的舒緩感（圖210）。如此之改變，似乎清楚地指向他對新一種山水空間模式的追求。如果再仔細觀察卷中主體的山石結構，亦能立即意識到一種不同的形體觀的運作。Rietberg藏本的山石雖然描繪堅實，但總以小塊切割來營造光照其上的各面反射光影效果，但在南京本的山石上，雖然在許多部分仍然保留對光之返照的興趣，但山與石的個體則顯得更為完整而少切割，通常可見其作正面之處理，且減少了瘦峭之奇形，而代之以渾圓之或高或低之造型，因此得到了一種在Rietberg本中所未被重視的雄渾量塊感（圖211）。造成這種變化的新空間感及塊體感其實即為北宋山水畫所重之質素，尤其是以范寬為代表的關陝區域的山水傳統最為其中典型。[60] 龔賢雖然很早就注意及宋代的山水畫，但似乎到了此時才有意識地力追北宋關陝風格的神氣。他的好友戴本孝曾稱讚他為「今之范寬」，[61] 言人所未言，最能得龔賢晚期力追北宋風格的復古企圖。

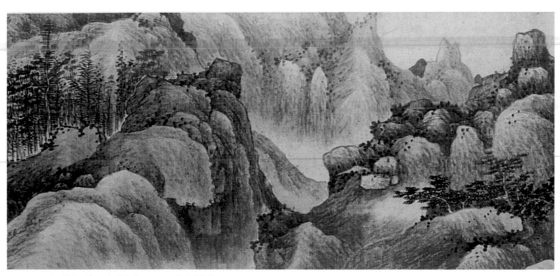

211. **清 龔賢《千巖萬壑》**局部 南京博物院

　　南京博物院《千巖萬壑》卷中所示之新取向，到了1685年的《木葉丹黃》（圖212）則又可見進一步的發展。此畫為立軸，觀者透過前景的蕭瑟寒林，可以逐步進入到中景空曠處的屋舍以及更後的流水，再由水際順坡而登上由幾個大塊體結成的主山，最後順著主山尾脈的轉下，再回至山下側邊的水口。全圖可謂充滿空間之感，而在物象之橫直排列中，壯碩之山體則又賦予了寧靜之中的一種恢宏神氣。如此之表現可視為北宋李成與范寬風格之融合，而此融合之結果正是他透過復古之手段而達到的全新境界。龔賢對北宋巨障山水之興趣，在當時之金陵畫壇並非孤例。與他同被歸為金陵八家之一的高岑亦在其《秋山萬木》（圖213）有明顯地取法范寬的現象。《秋山萬木》畫中聳立的巨峰清楚地是范寬傳世名蹟《溪山行旅》中主峰的翻版，畫家亦自題云：「臨范中立」，其復古企圖十分可信。另一位金陵畫家吳宏則對李成特具興趣。他的《江城秋訪》圖軸（圖214）雖與傳世任何李成作品不類，但其平遠構圖，以及煙林清曠之氣氛，亦即其在畫上自識「摹李營丘墨法」之所指。由此二人對北宋山水畫之復古興趣來看，當時金陵確曾興起一股對北宋古典之復古風潮，龔賢晚年之發展只不過是此新風氣之下的產物而已。

　　但是如此來看龔賢之晚年事業，卻也未盡公平。吳宏與高岑之復古北宋風格，基本上雜入了金陵地景之描繪，而其中亦不乏來自金陵懷舊山水之影響。高岑之山石清冽，基本上與樊圻風格相近，而吳宏時有快速之筆線草草勾勒物象，又可見張風風格之作用在內。他們對北宋之復古，似乎重於借取，以之來符合他們描寫金陵某些景觀的需要。龔賢晚年之復古則在此觀照之下，具有重要之不同意義。他此時的復古不僅脫離了對原型的忠實，由復古中得到新變，而且已完全與金陵無關，進入了無關地域的文化思考領域之中。在他的復古畫中，既不追憶金陵舊事，亦不以之為政治目的，也不似髡殘般

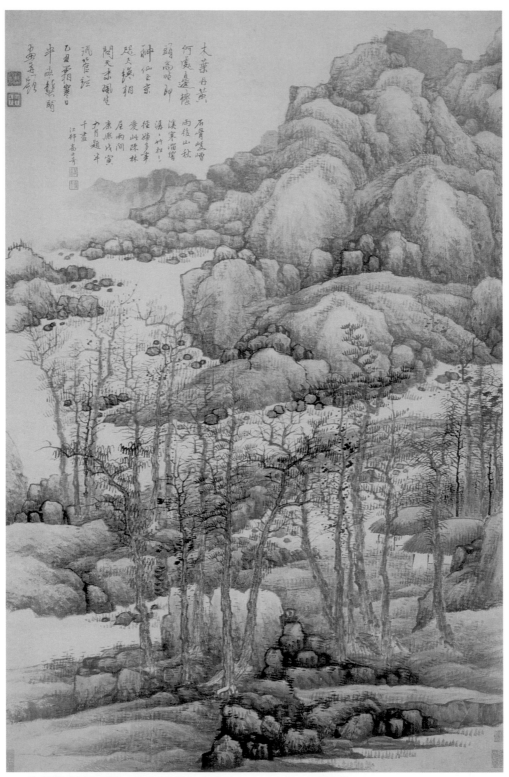

212. 清 龔賢《木葉丹黃》1685年 軸 紙本 水墨 99.5 × 64.8公分 上海博物館

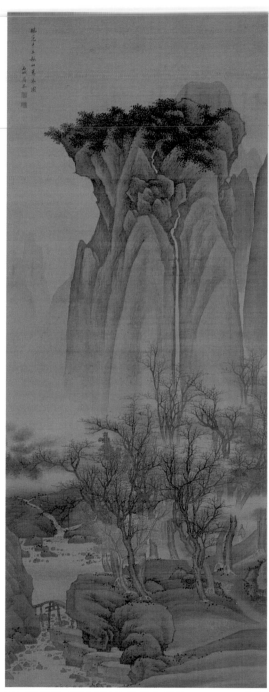

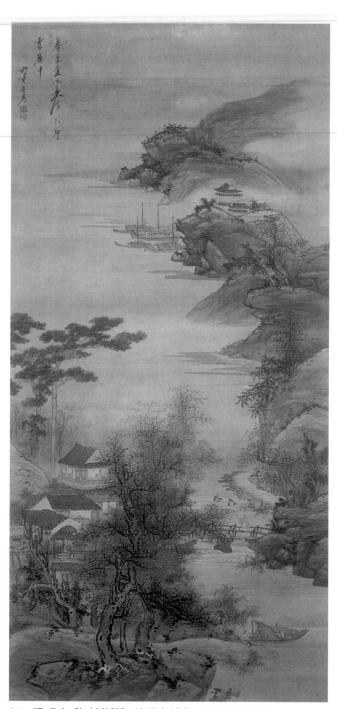

213. 清 高岑 《秋山萬木》 軸 絹本 設色 148.2 × 57.7公分
　　　南京博物院

214. 清 吳宏 《江城秋訪》 軸 絹本 設色 160.8 × 78.2公分
　　　旅順博物館

自由地「以筆墨為佛事」，而是理性地思考如何統合古典與自我的「集大成」問題的解決。如果說髡殘與程正揆接近於董其昌理論中來自禪的一面，龔賢之復古則可謂趨近於董氏理論中理智的儒學之部分。在此時刻，龔賢乃是以一個純粹畫家的身分，在追求一個讓他自己能在歷史中有所定位的文化成就。

　　龔賢畫業目標的變化正是金陵文化環境在清初變遷過程的縮影。他晚年的復古工作已經不再感傷，也不像髡殘那般地自由自在，而是十分嚴肅地、理性地由古典傳統中重新建立一個他自創的文化典範。當時的金陵環境中確實有如此一股重建的生氣，正取代著懷舊情緒，而居於脈動之主導，鼓動著這個生氣脈動的金陵文士，從各個角度而言，都是一群與前代完全不同的人物。在這一批新文士之身上，人們已經尋不到前輩們那種對金陵繁華的眷戀，反而經常以一種理性的態度對待之。王安修與王概都屬這群新興的文化主流。王安修曾在1686年後不久，於讀完《秦淮詩鈔》這本懷舊詩篇總集之後，寫下他的感想：

　　曩聞杜茶村[濬]〈秦淮燈船鼓吹行〉，妙絕古今，……余既愛杜詩之瓌偉，而又歎諸君子者，徒以舞衣歌扇爭相流連，而無復有人心風俗之感。于風人之義何當也。……茶村謂天下治安則秦淮盛，天下亂亡則秦淮衰。不知有明天下之亂，成於萬曆中年，而舊京淫靡之俗，秦淮士女嬉遊之盛亦惟萬曆中年為最甚。物力既耗而廉恥復喪，此安樂足以死人，而風俗人心之所以載胥及溺者也，豈得誇此為治安之盛事乎哉。[62]

王安修既以理性來批判杜濬這最後一位金陵懷舊文士的代表作〈秦淮燈船鼓吹行〉，自然不會對秦淮所代表的金陵舊日文化有何感情；如以此態度施之於繪畫之品鑑，任何與金陵憶舊有關的作品自然不易再得青睞。王概在文學創作上頗為推重王安修，而在繪事上則為龔賢的學生，他本人也以類似的理性來進行對金陵文化的重建工作。中國著名的畫法整理集成大作《芥子園畫傳》即是由王概在1679年於金陵刊行的。由此文化脈絡來看龔賢晚年的復古，則又可謂其確為金陵新文化之產物。

　　由藝術上看，龔賢晚年之復古是他一生畫業的顛峰；但由金陵繪畫之發展而言，它卻意謂著一個偉大傳統的終結。他所追求的復古理想，雖在金陵續有為數不少的跟隨者，但其成績卻乏善可陳，尤其無法與四王一派在北京發展的成果相提並論。此中原因還在於金陵這個環境已無法提供復古工作所最迫切需要的資源配合——古畫收藏。金陵雖在1660年代之後逐漸走上文化重建之路，但它已經失去經濟及政治上的特殊地位，古畫收藏所賴以保存的資源條件逐漸喪失，古畫遂重新開始一個固有的循環模式：由零星

之私家集中流向有權勢的新官僚與富商之家，最後則匯聚至皇家的寶庫之中，等待另一個亂世到來再重新散歸諸多私家之手。對十七世紀末期的中國來說，古畫流向的目標乃是聚集眾多大官僚以及皇室所在的北京；缺乏了這個資源的金陵，它的復古工作，注定了要夭折。在此狀況之下，金陵繪畫前途之困窘，可想而知。復古之途既然無望，失去了秦淮回憶的金陵則已不是金陵，僅成了一個大一統大清帝國下的小小省城罷了。金陵的繪畫自此之後，再也沒有機會重新扮演全國主導的角色。

神幻變化——
由陳子和看明代閩贛地區
道教水墨畫之發展

　　假如董其昌知道今天有人會慎重地去討論陳子和（活躍於十六世紀初–中期）與他的繪畫，一定深為驚訝，而且大不以為然。對董氏及他的文人同道而言，陳子和只不過是個福建浦城地方的職業畫工，畫一些道教人物、粗筆花鳥、山水討好俗人，至多被稱作「浙派」的末流，那裡懂得什麼繪畫的奧妙真理。他們或許也知道陳子和與道教有親密的關係，但他們同時也對這層關係嗤之以鼻，認為僅是媚俗、愚民之舉，根本是離經叛道，不可登大雅之堂。可是，陳子和作為一個職業畫家而言，在十六世紀卻相當地成功；而作為福建畫家的一份子，他在那個具有高度文化發展的區域歷史中，扮演什麼角色，也實在不容忽視。[1] 至於陳子和所牽涉的道教，雖非如文人們所常樂道的老子、莊子的具有思想深度，而常予人以符咒欺人的邪術之印象，但其影響中國庶民生活之深遠，亦也無法否認。這種民間道教如何影響到中國繪畫之表現，甚而在畫史上產生某種作用，因此也是一個值得探究的問題。[2] 而如果在中國的歷史中確實存在過一種可稱之為「道教繪畫」的風格，那麼吾人又如何來定義它？它的形式表達是否依循著一種與一般所謂的文人繪畫不同的準則？這些問題的解決不僅牽涉到今日吾人如何更客觀地看待非文人繪畫的討論，也對中國繪畫之發展如何可由單元轉為多元之理解有所影響。關於陳子和的研究，由以上的角度觀之，便具有十分積極的意義。

　　即以對明代畫史之研究而言，如此由一個以福建或閩贛地區與道教的角度來探討一位向來被歸為廣義的浙派畫家之問題，亦望能有所貢獻。明代的浙派繪畫，雖不為傳統史家所重視，但近年來經過多位學者之努力，其重要性已無可置疑。它的存在不僅是明代歷史中的重要現象，而且在藝術上的表現亦自有其成就，顯現了另一種與文人所不同的典範。其風格除了作為文人繪畫的對照資料之外，甚至也對其發展產生了直接或間接的影響。[3] 然而，我們今日對浙派的理解仍然相當有限。諸如浙派如何與宮廷分途？吳偉如何在浙派發展過程中產生分殊的作用？浙派末期一批被稱為「狂態邪學」的畫家是

否真的須為浙派的失勢負起責任？以上種種問題，都待更深一步的探討。陳子和一生未入畫院，又一向被認為屬於吳偉的流派，更可以被歸入浙派末流支派的福建畫家群之中；對於他的研究，應該能對以上所提及的問題，提供一點意見。

　　陳子和傳世的作品，較諸其他浙派大師而言，並不算多，而且其中大多數原來都在日本的收藏之中。由於福建瀕海，自南宋以來便有蓬勃之海外貿易，其在中日之貿易交流中更是佔著重要的地位，因此陳子和的作品便極易與這種貿易活動聯想在一起，他的繪畫所顯示的粗放風格遂亦被懷疑乃與此貿易之需求有關。[4] 這個可能性或許無須否定，但是，陳子和的粗放風格之所以如此，仍可能有其他更根本的因素牽涉在內。Papp Collection所收一幅稱作《藍采和》，或應僅稱《吹笛仙人》（圖215）的大幅作品，雖原亦來自日本收藏，但與現存日本的一些典型的陳子和作品，還有一些差別。[5] 例如東京國立博物館藏之《山鳥圖》（圖216），在其形象的描繪上，除了也是使用豐富的水墨外，確實顯得比較簡略。《吹笛仙人》雖也行筆快速，但對細節之處理則仍頗為注意；

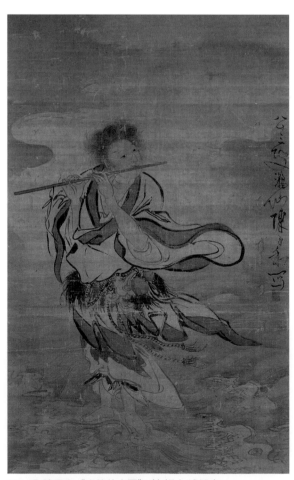 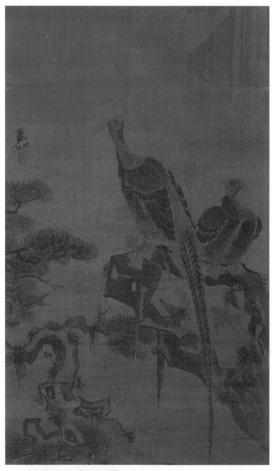

215. 明 陳子和《吹笛仙人圖》軸 絹本 淺設色
163.3 × 100.6公分　Collection of Roy and Marilyn Papp.
Courtesy of Phoenix Art Museum.

216. 明 陳子和《山鳥圖》軸 絹本 淺設色 136 × 79.4公分
東京國立博物館

不僅仙人立姿的微妙動作交待清楚，而且其吹笛時頭、手之配合亦掌握得十分精確。這種對細節的留意，與其仙人身軀上衣紋的粗放揮灑，恰形成一種巧妙的互動。相類的互動亦可見之於畫家有意地以細筆勾勒髮膚，以及粗筆描繪衣紋的對照之中。而在仙人之外的波浪與天空，畫家則筆墨兼用，並且十分注意地營造細緻而豐富的濃淡層次，遂使海天水霧與仙人身上線描自具的類似墨色變化，形成一種「無筆」與「有筆」之間的互動和最終的融合效果。總而言之，《吹笛仙人》根本是一個對物體結構與筆墨效果刻意追求的結果，無法僅以應付市場需求的簡率來作完全的說明。

《吹笛仙人》的表現並非陳子和作品中的特例。現存浙江嵊縣文物管理委員會的《蘇武牧羊》（圖217）也有類似的現象。此畫中對蘇武及枯樹的描繪筆觸顯得更草、更快、更多轉折，更表現得漫不經心，其實畫家在形象的結構上仍然保持著高度的注意。蘇武倚節而立，前傾之餘且尚回望枯樹的細膩動作，尤其是畫家傾力表現之重點所在。這可以說是整個明代人物畫掌握結構技巧最為精妙的少數作品之一了。《蘇武牧羊》圖上對水墨濃淡變化的追求，亦與《吹笛仙人》有相似的狀況，甚至還更為戲劇化；但是這種水墨淋漓的效果仍與物象結構的細節要求，有著充分的配合，並未脫離之而成獨立的表演。《蘇武牧羊》款題成於七十二歲，《吹笛仙人》則作於八十三歲之際，兩者雖相去十一年，但都屬於陳子和晚年的作品。由此可見他雖有如東京《山鳥圖》那種簡放的作品，但由《蘇武牧羊》及《吹笛仙人》所代表的一種極端重視線條、墨暈、速度及造型技巧的作品，可說是其至晚年一直持續保持的風格。

這種極端講究變化技巧的風格，在人物的描繪上來看，可能令人想到南宋梁楷所代表

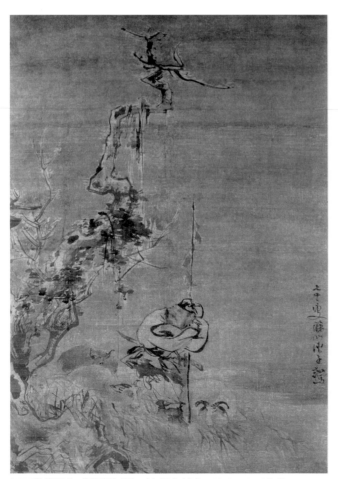

217. **明 陳子和《蘇武牧羊》** 軸 絹本 設色 148.5 × 101.5公分
浙江省嵊縣文物管理委員會

的「減筆」風格。梁楷的這種人物畫風，如《李白行吟》（圖218）或《六祖截竹》（亦藏東京國立博物館）所示者，通常被視為與佛教的禪宗有所關聯。[6] 但如仔細地比較起來，陳子和的人物與那種禪畫風格仍有值得注意的差異。梁楷及其追隨者所作的人物形象大都簡略；雖然基本上並未乖離物體的結構要求，但對於各部的細節卻不耐費心處理。陳子和在作品上縱使也盡情地、快速地揮灑筆墨，但卻掩不住其對細節變化的高度關心。這個區別意謂著創作理念上的差異，也指示著陳子和本人與禪的藝術創作觀之間並無直接關係的可能性。

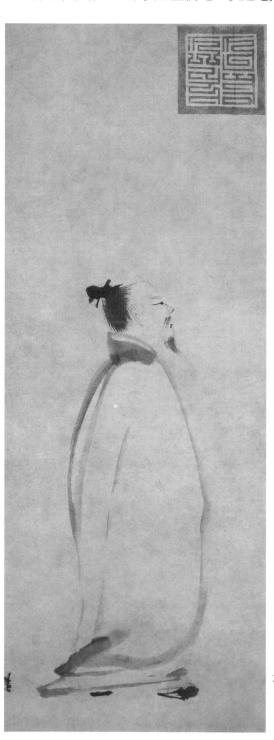

陳子和的這種人物畫風格雖與梁楷一系有所不同，但也有如《李白行吟》那種營造飄然世外氣氛的企圖。尤其是他又刻意強調各種形式的變化效果，這似乎使他的風格從本質上特別適於製作道教中的仙人題材。朱謀垔在其《畫史會要》上說陳子和「寫水墨人物，甚有仙氣」，[7] 即特為拈出此「仙氣」來概括他的風格。朱謀垔的時間距陳子和活躍的十六世紀初期尚還不遠，而他編撰《畫史會要》的態度也不至於像許多明末的論著充斥著文人的偏見，而仍對職業畫師的成就抱著頗為持平的評價。他對陳子和的意見應該很能反應陳子和在當時普遍受到歡迎（或許除了文人圈之外）的原因。

Papp Collection的《吹笛仙人》可說是朱謀垔所指「仙氣」的最具體見證。《吹笛仙人》上所示的「仙氣」當然不止來自於畫上的仙人題材，不論他是否

218. 南宋 梁楷《李白行吟》
軸 紙本 水墨
81.1 x 30.5公分
東京國立博物館

為民間傳說中八仙裡的藍采和，更重要者或恐還是出自其表現形式之本身。這個論斷可以由它與其他職業畫家作仙人題材之作品的比較中得到進一步的支持。

在諸多明代仙人圖畫中，成化時（1465–1487）宮廷畫家劉俊所作的《劉海戲蟾》（圖219）代表著一種重要的典型。此畫正中作仙人劉海抱一蟾立於浪濤之上，製作嚴謹，乃是十五世紀宮廷繪畫的標準產品。這一類型的道教人物畫在風格上與元代流行於浙江、江西等地以顏輝為代表的職業畫風十分接近。從現存京都國立博物館的顏輝《蝦蟆仙人》（圖220）即可見到劉俊那種對結構細節的豐富描繪、線條勾勒的華麗表現之源流，他們對人物情態的表達，也都有著類似的輕度誇張之取向。如此的道教人物畫似乎在十五世紀時十分流行；另一位宮廷畫家趙麒所作的一些仙人圖像，便與劉俊相當接近。[8] 但是，這些畫像雖然精工生動，卻無朱謀垔所云的「仙氣」。他們的仙人似乎多少還須仰賴法術的表演，方能顯示出其與凡人的差異。如果由《李白行吟》的鑑賞經驗來看，劉俊等人精緻但又控制嚴格的筆描可能對此目標是個不利的因素。不過，即使他們

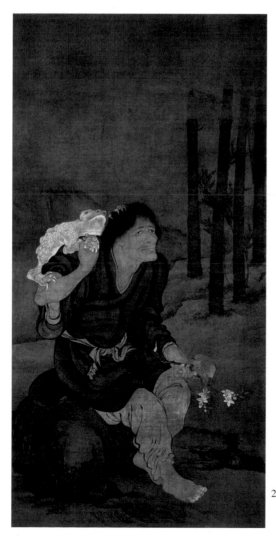

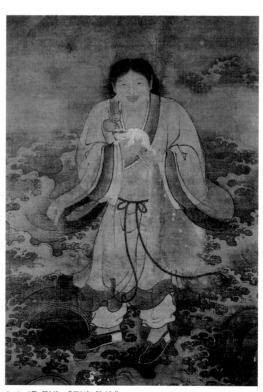

219. 明 劉俊《劉海戲蟾》
　　軸 絹本 設色 139 x 98公分
　　北京 中國美術館

220. 元 顏輝《蝦蟆仙人》
　　軸 絹本 設色 161.5 x 79.7公分
　　京都 知恩寺

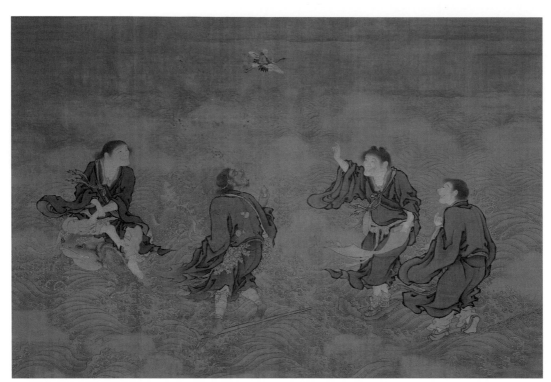

221. 明 商喜《四仙獻壽》軸 絹本 設色 98.3 × 143.8公分 台北 國立故宮博物院

嘗試加強線描的轉折，或是本身的粗細變化以求補救，其效果也相當有限。如台北國立
故宮博物院所藏傳商喜所作之《四仙獻壽》（圖221），就是在仙人的輪廓線描上極度誇
張了忽粗忽細的表現，並使轉折角度有更多的變化；但如果略去他們浮海破浪的神跡不
看，他們仍然只像是凡間的異人，或是混跡塵世的仙人化身罷了。

　　陳子和的《吹笛仙人》則不然，即使沒有水浪的襯托，人物本身確令人覺得有某種
朱謀垔所說的「仙氣」。這種表現在稍早的李在作品中也見不到。李在亦為宮廷畫家，
是宣德時期技巧最為純熟的名家之一。由他在遼寧省博物館的《歸去來辭圖卷》（與夏
芷、馬軾合作）中〈臨清流而賦詩〉一段來看，他對梁楷的減筆風格應有深入的理解與
掌握才是；[9] 但是，他在作仙人形象時卻沒有使用近似的風格。李在曾作《琴高乘鯉》
（圖222）描寫仙人琴高的神異事蹟，畫中的琴高其實與岸上的凡人相去不遠。他們都有
巧妙的姿勢動作，衣袍頭巾受風吹動也被表現得淋漓盡致。李在的筆描能力甚至強過劉
俊，其在勾繪形象時的準確及粗細變化，表現得十分自然而流暢。然而，其效果仍不見
《吹笛仙人》那種「如仙」的感覺。由此可見，技巧之高低顯然不是造成陳子和與較早
其他職業畫家所畫道教人物畫差別之原因。畫家之間對仙人之所以為仙，即對仙人本質
之詮釋不同，這才是造成這個區別的關鍵因素。

　　陳子和的仙人予人一種其本身即自具變化之感的印象。而造成此特殊效果的原因，
除造型、線條之外，最主要者根本還在於墨法的巧妙運用。墨法自從晚唐以來已取得中

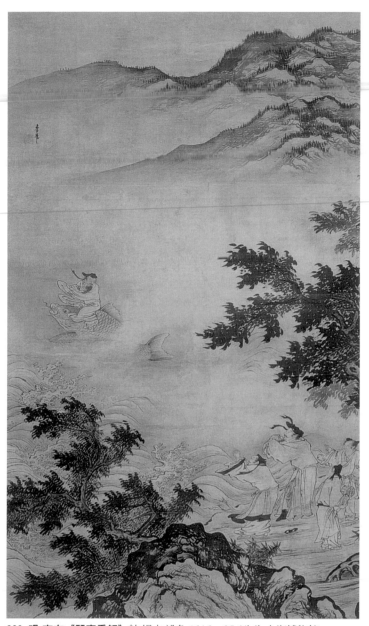

222. **明 李在《琴高乘鯉》**軸 絹本 設色 164.2 × 95.6公分 上海博物館

國畫家的高度重視，尤其在一些企圖傳達「變化」之意的作品中更被視為不可缺的法門。例如畫龍即明顯地有依賴墨法的現象。陳容於南宋末之時在此畫科中所建立的典範作用，實際上便與此有關。元代的湯垕曾試圖說明陳容的成就，指出陳氏「畫龍深得變化之意，潑墨成雲，噀水成霧，醉餘大叫，脫巾濡墨，信手塗抹，然后以筆成之」，[10] 明白地以為陳容的墨法與其能「深得變化之意」息息相關。湯垕雖然仍堅持以「用筆」為主的「畫法」在畫龍創作過程中之不可或缺，但他同時也意識到「若拘于畫法，則又乏變化之意」的危險。[11] 陳子和在《吹笛仙人》上水墨的使用，看起來也有陳容畫龍時的自由與快速，也非常可能是趁醉之時的揮灑。據《浦城縣志》（序於1650年）的記載，陳子和的寫意人物「酣後落筆尤佳」；[12] 浦城是陳子和的家鄉，縣志所記可能確有

所據。如此看來，陳子和所畫仙人幾與陳容畫龍如出一轍，皆在借助酒精之力，以其自由的墨法來捕捉「變化」的真義。

　　陳子和將仙人的本質定義在變化之上，而以其酗餘之墨法來落實此變化之意，這整個創作行為也顯示了他與道教信仰的密切關孫。陳容本人雖一再地為湯垕指為「本儒家者流」，但其與道教關係之親近，卻不容質疑。陳容所擅長的龍畫，經常出現在道教祈雨的儀式之中，若干位龍虎山的張天師也都以道教領袖的身分兼長於龍畫之製作。事實上，傳世仍有一個第三十八代天師張與材所作的《霖雨圖》手卷（圖223），其風格便與1244年陳容的《九龍圖》（Museum of Fine Arts, Boston）十分類似。陳容與張與材雖相距大約四分之三個世紀，但看起來這個龍圖的傳統並沒有歷經太大的改變。陳容雖本為儒者，但他曾任職在江西龍虎山一帶，而且自許其畫可堪道觀供養，他的龍圖顯然深受道教的影響。[13] 陳子和在《吹笛仙人》上所依賴的自由墨法，既與深得變化之意的道教龍圖上所見者相似，他與道教的關係實不可忽視。

　　陳子和與道教的關係或許較陳容更為親近。關於他的生平事蹟，今日所知雖然極少，但是由他自號「灑仙」，則可推測陳子和本人極可能是個道教的信徒。中國歷史上畫家以「仙」為號的現象並不十分普遍，在文人畫家中尤其罕見，但是在職業畫家中倒不乏這種例子，而只要其以「仙」為號，十之八九應該都是道教信徒。浙派中期的大師吳偉便是其中有較多線索可尋的道教信徒。他出身湖北江陵的文士家庭，祖父曾是頗有治績的地方官，父親亦曾中過舉人，但吳家家道中落卻是因為「用燒丹破其家」。[14] 所謂「燒丹」即道教用以求長生之煉丹術，吳偉之父會將其家產用之於煉丹，可見是個沈迷於此的信徒。吳偉後來到了南京發展，其在當地最主要的贊助者乃是成國公朱儀。朱儀也是個道教信徒，而且還是龍虎山第四十七代天師張玄慶的岳父。[15] 吳偉之號「小仙」即為朱儀所取，可見吳偉應該也深崇道教，故而此後便以之為號。何喬遠在《名山

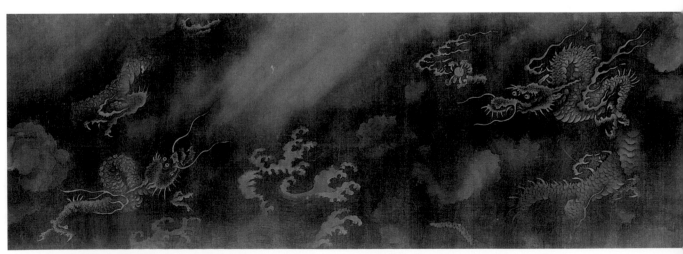

223. 元 張與材《霖雨圖》局部 卷 絹本 水墨 27 x 271.4公分 紐約 大都會美術館（The Metropolitan Museum of Art）

藏》中曾記吳偉少時遇道士（神仙？）授以神水後遂以畫名世，此故事基本上是張良見黃石公事的翻版，也有清楚的道教內涵。不僅他藝術的來源有此神奇的傳說，吳偉的畫亦被認為是神仙所成。當憲宗皇帝將吳偉召至宮廷，命作《松泉圖》，吳偉「詭翻墨汁，信手塗成」，皇帝不禁嘆為「真仙筆也」。[16] 憲宗會將吳偉比擬為仙人，亦非偶然；原來憲宗本人亦極為崇道，是明代諸帝中最為篤信道教者，他的死很諷刺地竟是因服食企求長生的丹藥而中毒不治。[17] 如此看來，吳偉之受知於憲宗，與他倆人皆為道教信徒大有關孫。

　　吳偉的道教信仰其實也可說是他畫風的內在源頭。他的山水畫本學戴進，後來則利用形體的巨大傾斜造型，製作更強的動勢感，至於他的作品中最有特色的一些例子，如北京故宮博物院的《長江萬里》（圖224）所示，則更是充分地運用了快而草的線條，以及趨於極致的濃淡、乾濕的水墨變化，來突顯山水的沛然猛氣與變化不已的萬千氣象。他的人物畫則亦似其他的宮廷畫家一般，也有南宋梁楷或元代顏輝的影子。但是這些傳統風格到了他手上，則變得更為粗放，尤其是水墨使用的自由度被提高了許多，其濃淡、乾濕之變化效果也被特別加以注意。例如《二仙圖》（圖225）即是其此種水墨人物畫的代表。當此畫作時，我們幾乎可以想像吳偉也是像在為憲宗作《松泉圖》之時，「詭翻墨汁，信手塗成」，讓充沛的水墨在「有筆」與「無筆」的交互運作中，達到變幻莫測的畫面效果。對於吳偉的這些發展，當時人也都特別指出「用墨過前人遠甚，而風韻神妙變化，直追古作者」[18] 為其藝術之要點。而此處所言來自於變化而致的神妙氣韻，基本上即通於陳容或張與材的畫龍，都有道教的淵源在內。

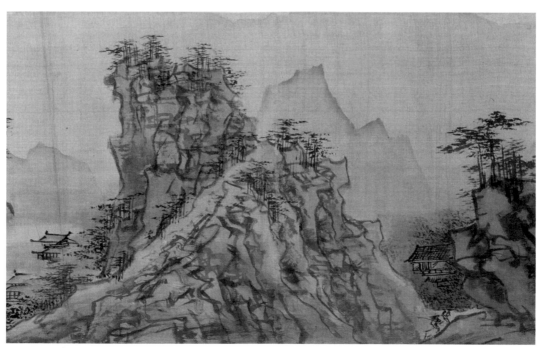

224. 明 吳偉 《長江萬里》局部 1505年 卷 絹本 水墨 27.8 × 976.2公分 北京 故宮博物院

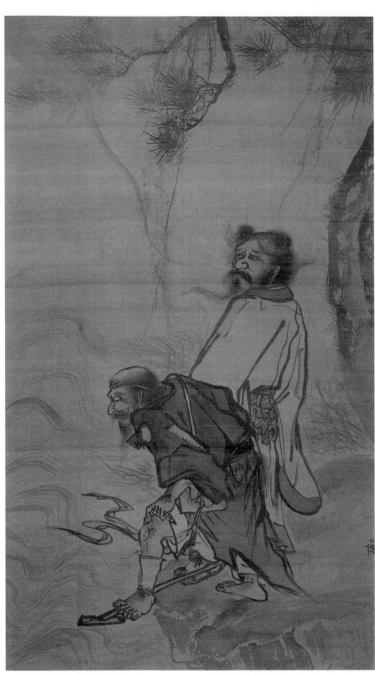

225. 明 吳偉《二仙圖》
軸 絹本 水墨
174 x 94.5公分
私人收藏

　　由此觀點言之，浙派在中期以後的發展，原來是由於道教因素的加入，而使其越發
往粗放的方向表現。這個發展除了牽涉到吳偉本人之外，也因為有皇室及金陵貴族的強
烈道教背景的贊助，方才得以成功。而此時明代文人們對這個發展的反感，也與其背後
的道教信仰有關。此部分的道教不止倡言符咒煉丹，而且大作齋醮，鼓勵各種「怪力亂
神」的「迷信」行為，最為嚴肅的儒者所不齒。對於基於此種信仰而發展出來的後期浙
派風格，文士們會詆之為「狂態邪學」，遂也不難理解。

陳子和的《吹笛仙人》與《蘇武牧羊》用的也是吳偉那種與道教可以連在一起的墨法變化，但在保守上似乎比吳偉更高。這個區別唯有由陳子和活動的環境來加以探討才能得到解釋。陳子和家鄉所在的浦城，係閩北重鎮，位居由閩入浙陸路主線的要衝；除此之外，它距離位於其西南方的道教聖地武夷山亦不過七十公里，可以想見該地除了商業活動頗盛之外，必然也充滿著濃厚的道教氣息。至於武夷山的道教，其實也與龍虎山素有淵源。[19] 在南宋時，它是南方道教首要人物白玉蟾的住處，到了元代又有金蓬頭在此修道，金蓬頭不但自己與龍虎山有淵源，龍虎山道士兼元末明初的著名畫家方從義也是他的徒弟。[20] 由這些看來，武夷山可以和距離不遠的江西龍虎山合之視為一個教區，而陳子和的活動範圍就是在這個教區之中。

在這個區域之中，由於道教的關係，也產生了一個相當獨特的繪畫傳統。關於這個傳統的起始，我們今日所知不多。文獻雖記白玉蟾亦能畫，但或許已無作品傳世，其風格如何不得而知。上文所及第三十八代天師張與材的龍畫，當然也可以算是這個傳統

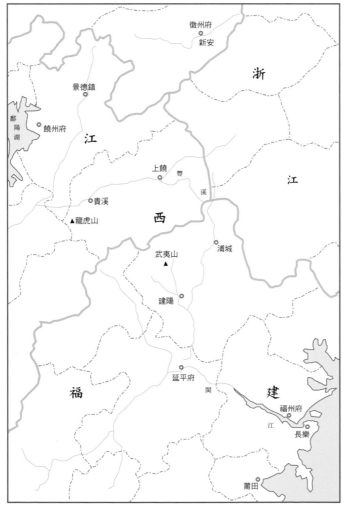

地圖2 閩北、贛東、皖南簡圖

的一部分，但由於係僅限於一科，並不能提供太大的幫助。但是，至遲到了十四世紀後期，這個繪畫傳統便已呈現出明顯的講求快速變化效果的水墨風格。而此風格的最佳代言人則是曾隨金蓬頭住過武夷山的方從義。

方從義與武夷山的淵源可舉其作於1359年的《武夷放棹圖》（見圖92）為例。此畫乃以其在武夷九曲之實際旅遊經驗為基礎，作一當空而立的突兀山頭於溪流之中，雖屬其較早作品，但已能在技巧地掌握山水結構的基礎之上，更用飽含水分的墨筆作粗放的描繪。他的另幅名作《高高亭圖》（見圖93）則更是全用水墨，其造型與布置看來十分簡單，但對山路及其上的人物，仍有技巧的交待，全畫且更具有大膽而醒目的墨色變化，可以想見必然是在一種快速而放縱的情境下完成的。事實上，《高高亭圖》上有方從義自己的題識，即直言係其「醉後縱筆寫之」。這種趁醉而快速揮灑的行為，一方面是在追求畫面上的自發性的變化效果，另一方面則是在捕捉畫家內心對「道」的瞬間體悟。明代初期的詩人王恭便曾為一幅方從義的《醉墨山水》題云：

> 林下多白雲，溪日饒水木，長嘯鸞鶴群，修然在空谷，
> 悠悠山色間，浩浩波光綠，寄醉墨壺中，唯應道機熟。[21]

這可說十分恰當地說明了方從義那種水墨風格與其本人道教信仰的直接關係。

王恭是福建長樂人，在永樂四年（1406）受薦至南京修永樂大典，被後人稱為「閩中十子」之一。他對方從義的崇拜在當時福建文化圈中十分具有代表性，這也顯示了方從義的繪畫在明初已經成為福建藝術傳統中的重要部分。受到這個發展的影響，福建地區遂出現了大批學習方從義，或者被認為係方氏風格所自出的宋代米芾、米友仁的水墨山水風格。相較之下，在元末時居主流地位的黃公望、吳鎮、倪瓚與王蒙等四家的文人風格作品，雖在江南地區仍得到傳承，但在福建地區卻幾乎乏人問津；在文獻資料中，明初福建人士甚至極少在文字上提到他們的名字與作品。[22] 這在當時的整個中國文化圈中可說是個極為獨特的現象。

這個明初以來的福建繪畫傳統，因係源自以龍虎山為主的道教信仰，其流佈的範圍可能不止於福建地區，而應亦包括江西東部龍虎山所在的地區才是，它的發展，因此也與龍虎山產生密切的關係。龍虎山上的張天師們，本來在其宗教工作中便須有繪畫的技能配合，元時三十八代天師張與材能作龍圖之事，只不過是其中的一個例證而已。方從義的繪畫也可以說是基於那個龍虎山的道教繪畫而發展出來的成就。到了十五世紀，由於有了方從義而再度產生蓬勃氣象的這個繪畫傳統，也反過來使得龍虎山的道士在藝術上得到更一步的鼓勵。四十五代天師張懋丞便是其中值得注意的例證。近年在淮安王鎮

墓出土的文物中，便有一件張懋丞所作的《擷蘭圖》（圖226），送給一位北京的收藏家，也可能是他的俗家弟子鄭均，成畫的時間大約是在1430年左右。[23] 畫中僅作蘭株，草草而成，並不似一般畫蘭時刻意表現蘭葉曼妙翻轉，甚至也不易分清蘭花之所在，畫中幾乎僅剩水墨淋漓的線條奔走，以及忽濃忽淡交錯在一起的墨色變化而已。這真是方從義《高高亭圖》作風的延續，也是以「深得變化之意」的形式來呼應內心對「道機」體悟的創作過程之完成，充分地顯示了道教水墨風格之本色。

據文獻之記載，張懋丞尚能作二米風格的山水，[24] 可惜並無畫蹟可見，不知其成就如何。但是，如果基於龍虎山與方從義的密切關係，以及該地區之繪畫傳統的表現，而說他的山水畫人致也是取法方從義，而非如文人般地直接學自二米的真跡，這個推測可能不會距事實太遠。在淮安王鎮墓與張天師的《擷蘭圖》一起出土的作品中有幅李政之《烟浦漁舟》（圖227），其作風極近方從義對米家山水風格的詮釋，甚至顯得更為隨

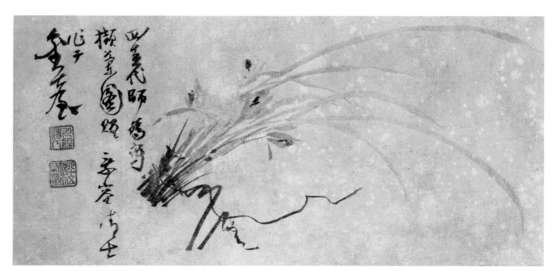

226. 明 張懋丞《擷蘭圖》卷 紙本 水墨 25.8 × 55.2公分 江蘇省淮安縣博物館

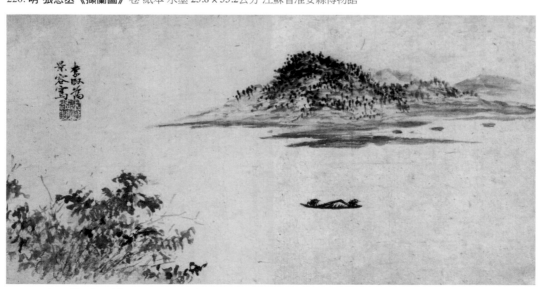

227. 明 李政《煙浦漁舟》局部 卷 紙本 水墨 28.1 × 53.7公分 江蘇省淮安縣博物館

興，令人想起明代另一位道士畫家張復（1403-1490）的作品，如其現存北京首都博物館的《山水圖卷》（圖228）。李政究為何人，畫史無考，但他即使不像張復是個道士，可能也是個道教信徒，因此在作品的形神上可與方從義、張復等合為一體。由李政《烟浦漁舟》所見，或許即能推想第四十五代天師張懋丞所擅長的二米風格山水的大概吧。

　　在王鎮墓所出土，原由鄭均所收集的繪畫作品中，居然有五件作米家風格的山水，這個奇特的現象應與鄭均和龍虎山道教的密切關係有關。正如前文所言，龍虎山教區對米芾、方從義的風格有著特別高的興趣，鄭均既蒙天師親贈以畫蘭，除了顯示他本人與龍虎山道教之淵源外，也意謂著他亦接受了來自該地區的道教水墨繪畫風格。因此當鄭均在要求北京的許多名畫家為他作畫之時，可能便已顯示了他的偏好，而許多畫家也隨其所好而作了反應。北京畫家在作此反應之時，有時可能便超越了他平時所習用的風格，而讓今日的史家頗為驚訝。例如宮廷畫家謝環為鄭均所作的《雲山小景》（圖229），其全以水墨完成的簡放風格與其傳世名作《杏園雅集》（圖230）所顯示的精謹作

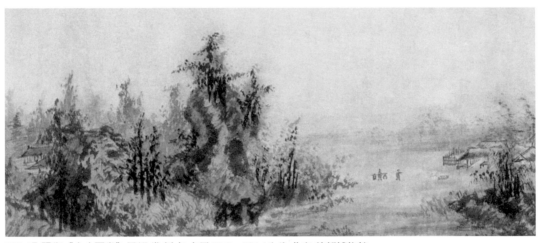

228. 明 張復《山水圖卷》局部 卷 紙本 水墨 33.2 x 136.4公分 北京 首都博物館

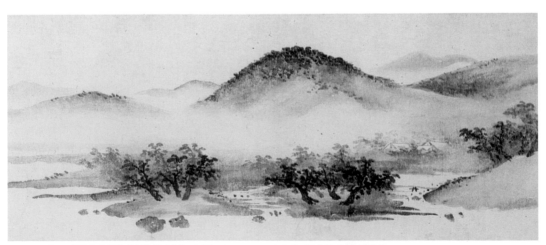

229. 明 謝環《雲山小景》局部 卷 紙本 水墨 28.2 x 134.4公分 江蘇省淮安縣博物館

風，有天淵之別。另一件馬軾所作的《秋江鴻雁》[25] 雖非屬米氏雲山風格，但也與一般所熟知的他和其他兩位宮廷畫家夏芷、李在合作的《歸去來辭圖卷》（遼寧省博物館）[26] 大有不同，前者構圖極簡，用筆極為快速而以高度之技巧同時處理了該有的細節，與後者之優美馬遠風格相較，如出二手。相似的筆墨狂肆隨興現象亦見之於夏芷為鄭均作的《枯木竹石》（圖231）之上，這不僅與夏芷所學及所長的戴進風格不同，[27] 而且顯示了與天師張懋丞所作《擷蘭圖》相近的道教水墨風格。看來這些北京畫家的特殊表現，應是受到鄭均個人品味的引導或指示的結果。事實上，謝環之《雲山小景》便在畫後題識上自承：「景容（鄭均）持此卷索寫雲山小景，遂命題隨筆，畫以歸之。」

鄭均所「索」之畫，大約皆作於第四十五代天師張懋丞的卒年1455年之前，對象則以北京的宮廷畫家為主。[28] 張懋丞為他所作的《擷蘭圖》也是天師受詔到北京進行道教祈福儀式時的副產品，時間應該是在1427年到1445年他任天師之位的十九年當中。在這十九年之間，他至少十一次到北京為皇帝舉行儀式。[29] 天師此種在北京活動的頻繁，不

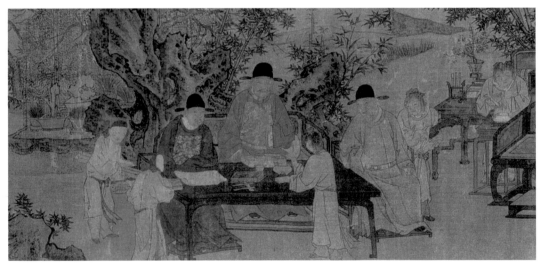

230. **明 謝環《杏園雅集》**局部 1437年 卷 絹本 設色 37 x 401公分 江蘇省鎮江博物館

231. **明 夏芷《枯木竹石》**卷 紙本 水墨 19 x 49.2公分 江蘇省淮安縣博物館

神幻變化——由陳子和看明代閩贛地區道教水墨畫之發展

343

僅意謂著天師與皇室的良好關係，龍虎山教區與北京的密切連繫，也意謂著張懋丞《擷蘭圖》所代表的那種道教水墨風格，可以賴此管道擴展到北京，並產生某種程度的影響。謝環、馬軾、夏芷等人為鄭均所作的水墨作品，便是這個發展的證據。

可是，龍虎山教區的勢力並不能永久地持續下去。至遲到了憲宗卒後，孝宗弘治時期（1488–1505）以來，北京宮廷之中便漸漸少見龍虎山天師的踪影；此時的第四十七代天師張玄慶，在孝宗朝的十八年中，似乎僅被皇帝召至北京三次，[30] 此與張懋丞所受之倚重，真不可同日而語。這一方面是孝宗皇帝企圖反憲宗之崇道形象，較有意識地去營造一個較符合儒家理念的朝廷文化有關，[31] 另一方面則是朝中士大夫勢力的逐漸強化之結果。在此情勢之下，吳偉放棄了他在北京宮廷所取得的榮耀，回到南京尋求另一個事業的發展，便可以視為這個道教勢力自北京退出而轉移其陣地至南京的輔證。

雖然失去了北京，但是十五世紀末至十六世紀前期的南京仍然是龍虎山道教的勢力所在。其影響力不僅沒有萎縮的現象，而且透過婚姻關係，龍虎山道教在南京的力量，似乎更加地興盛起來。自十五世紀後期起至十六世紀中，龍虎山幾位天師幾乎皆與南都最有權勢的貴族聯姻。上文所及第四十七代張玄慶即娶成國公朱儀之女，第四十八代張彥頨之第一任妻子為襄城伯李鄘女，後又娶安遠侯柳文女，第四十九代張永緒則娶定國公徐延德女。[32] 明代之宗室與勛貴本來即一直未完全褪除民間色彩，與道教的關係更是十分密切，在南京者再加上與龍虎山張天師府的聯姻，道教氣息自然更加濃厚，可謂提供了吳偉那種道教水墨風格的最佳舞台。吳偉晚年作品之所以日趨狂放變化，除了他個人生活型態之日益放蕩之外，源自龍虎山而環繞在南京貴族周遭的濃厚道教氣息，應該是其不可缺的背景。

不過，道教水墨風格在南京的流行，隨著貴族勢力在南京文化界中逐漸沒落，在十六世紀中期也日益萎縮。新興的文士們在此時逐漸地掌控了南京文化的主導權。他們所認同的藝術風格是由蘇州的文徵明長期經營而來的，一種講究清雅抒情的文人風格；這與講究粗放而誇張變化的道教水墨風格，幾乎是背道而馳。像吳偉那種以「仙」為號的畫家們，自此不易再於南京的上層社會中得到積極的支持。這個發展狀況，更由於1555年左右蘇州之文士鄉紳階級因為躲避倭寇的侵擾而大批移住南京，變化更加深化。[33] 南京文化之主導權此後便與龍虎山教區日益隔絕，道教水墨風格與整個所謂浙派的風格勢力，因之也日漸萎縮。陳子和的畫藝雖高，但其聲名始終未見行於南京地區，這應該也是受制於南京整個文化環境的改變。

由現存的極少資料推測，陳子和雖得享高壽（至少活到八十三歲），活躍的時間橫跨正德（1506–1521）與嘉靖（1522–1566）兩個時代，但他的活動範圍似乎只以福建為主，[34] 或許還及於江西東部一帶。這正呼應了龍虎山道教勢力衰退之後，相關的道教水

墨畫風格流佈範圍萎縮的狀況。雖然如此，這種風格在其本源地卻似乎沒有衰落的跡象，仍然產生了若干位可與陳子和比擬的畫家。其中尚有作品傳世可供討論者首推鄭文林。鄭氏生平幾乎無可考，今日僅能由禦倭有功的蘇州官員任環（1519–1558）曾與他有所來往，推測鄭氏大約亦是活躍於十六世紀前期至中期的畫家。[35] 但是，鄭氏號為顛仙，任環為他寫的一首詩上也稱呼他為「仙人」，可推測他也如陳子和一般是個道教信徒。他現存日本宮津國清寺的《龍虎圖》雙幅中的《龍圖》（圖232）就顯示了快速的水墨運用，強烈地表現了龍在風雲中出沒的「變化之意」，其效果較之陳容或張與材者更加具有動態。這種畫如果說是為當時的道士拿來祈雨之用，倒也不令人感到奇怪。當時福建頗多善畫龍虎這種題材的畫家，如長樂縣的張士達即是，可惜作品今多不見，鄭文林此幅或可作為其中的代表。而現存日本若干被歸為南宋牧谿所作的《龍虎圖》，其實風格上與鄭文林者極為類似，很可能根本是此時福建這批與道教有關的畫家所作的，或後人據之而作的臨本。[36]

232. 明 鄭文林
《龍虎圖》之一《龍圖》
對幅 絹本 水墨
179.2 × 105.9公分
宮津 國清寺

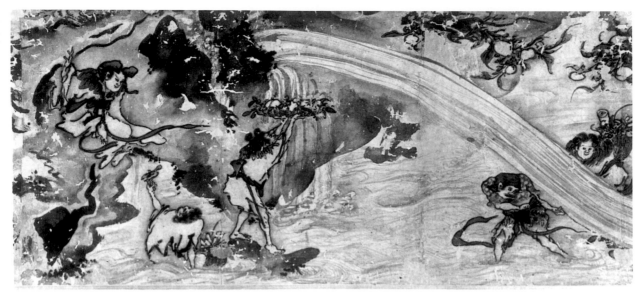

233. **明 鄭文林《壺中仙人圖》**局部 卷 紙本 水墨 29.7 × 298公分 普林斯頓大學美術館
（Princeton University Art Museum. Gift of DuBois Schanck Morris, Class of 1893. y1946-185）

　　鄭文林亦能作人物山水畫，其中題材大部分也都與神仙有關，Princeton University收藏之《壺中仙人圖》（圖233）即為精彩的例子。此卷原標為龔開，但由其人物造型及筆墨風格與日本橋本家收藏及Cahill收藏之鄭文林作品相同，可以訂為鄭文林之手筆無誤。[37] 畫中使用大量之水墨，用筆快速，不僅線條急劇地連續轉折，而且濃淡交溶，相互滲透，頗與陳子和之《蘇武牧羊》及《吹笛仙人》有相同之表現。這可以說是典型的南方道教水墨風格的表演，其目標也正如陳子和嘗試要達到的，透過水墨的變化技巧，來感應「仙氣」本質所在之神通變化。

　　另一位在此龍虎山教區活動而值得注意的水墨畫家是朱邦。他現存Princeton University 的《空山獨往》（圖234）在人物之描繪上近於鄭文林，[38] 而在樹法上也近於陳子和。雖然保持了他個人的風貌，但朱邦在使用線條及水墨時則與陳、鄭二人類似，強調緊張之線條轉折運動、墨色深淺之激烈變化，並試圖表現在極短之時間內求取最大之變化效果的高度技巧。這種風格表現正好印證了《明畫錄》上對他畫風所云：「用筆草草，墨瀋淋漓」[39] 的概括，也明示了道教水墨風格所給予他的深刻影響。

　　事實上，朱邦也是個道地的道教信徒。《空山獨往》圖上有他本人的印章，印文為「蓬山第一洞天仙長」，自比為居住於道教第一洞天蓬萊的仙人。而在一幅《老子與釋迦》（現藏日本藪本家）上，朱邦亦自署「羿仙」，[40] 這與《明畫錄》上記載他自號「酣齁道人」實有異曲同工之處，顯示了他的道教背景。至於他所接觸的教派，可能即龍虎山的系統。《明畫錄》雖記朱邦為位於龍虎山之北兩百公里的新安人，但那可能只是他的本籍。The British Museum 尚存一幅朱邦之《早朝圖》，有「朱邦之印」一印，其上又

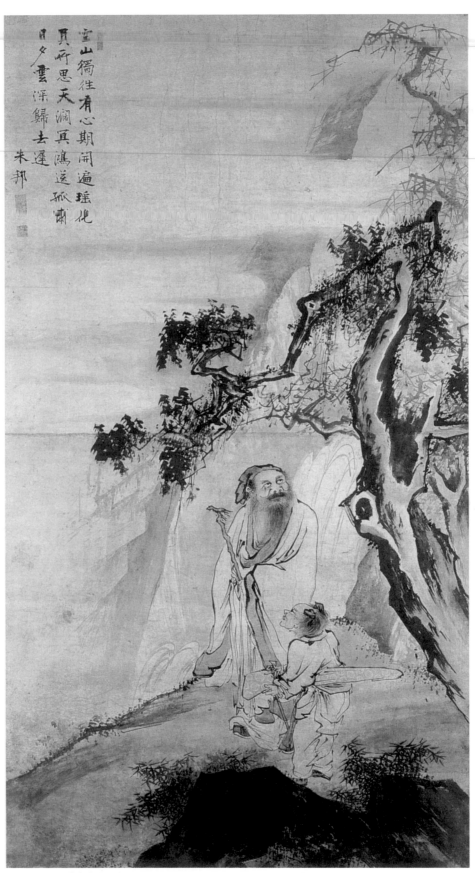

234. 明 朱邦《空山獨往》軸 紙本 淺設色 161×91.5公分 普林斯頓大學美術館
（Princeton University Art Museum. Gift of DuBois Schanck Morris, Class of 1893. y1947-135）

自署「豐溪」。[41] 此「豐溪」實非朱邦之名號，而為位於江西東部上饒附近的河流。此溪源自江西福建交界處的山區，距離陳子和家鄉的浦城極近，也是龍虎山地區通往江南必經之處。朱邦顯然曾在此居住過一段時間，而與龍虎山道教產生更密切的關係，其畫風之與陳子和、鄭文林同調，因此也不難理解。

　　朱邦如果確為來往於新安與豐溪之間的道教信徒畫家，那麼他的存在可能意謂著新安也與龍虎山地區還有著以往吾人未曾注意過的密切關係。從畫風上來看，朱邦的那種道教水墨風格即使置於此時之新安畫壇中，實在並不孤單。他的「用筆草草，墨瀋淋漓」作風基本上在他的同鄉畫家汪肇的作品中也可以見到。汪肇存世的作品較多，風格的同質性很高，其中又以北京故宮博物院所藏的《起蛟圖》（圖235）最稱傑作。此畫不僅有狂恣的墨法，強速的筆觸，而且在人物及蛟龍的造型上也表現了高超的描繪技巧，在在都顯示了與陳子和、鄭文林相一致的創作關懷，如果將之歸類為道教水墨風格，其實亦頗適當。值得注意的是：汪肇雖無以「仙」為名的字號，但是，他很可能也是個重符咒數術的道教信徒。晚明的新安畫家兼批評家詹景鳳（1528–1602）[42] 即曾報導汪肇乃其從兄詹景宣之徒，而景宣除精繪事之外，又是「善談玄虛，亦精天文遁甲六壬」的術士，汪肇既「好神仙」，[43] 顯然除了學畫之外，也向詹景宣修習此種道教中人常備的神秘之術。由此觀之，汪肇之水墨風格應與其道教背景息息相關，此與陳子和、朱邦等人實為同一模式。新安地區究竟還有多少像汪肇、朱邦的畫家，今日所存之文獻已無法提供詳情，但是，他倆的例子至少在一定的程度上證實了龍虎山道教水墨風格對其鄰近地區確曾產生過不可忽視的影響力。

　　福建、江西東部為主的龍虎山教區，雖然直到十六世紀中葉左右，仍然蓬勃地在實踐他們的道教水墨風格，但是逐漸地它也面臨到與南京相同的命運。以陳子和所在的福建而言，上層的士大夫們，自十六世紀的後期起，在藝術上便已濡染江南文人之風，許多人在繪畫上所學的已是沈周、文徵明、唐寅等人的秀雅氣質，對於稍早時所重的二米、方從義風格，顯然不再有濃厚的興趣。在藝術評論上，福建文人基本上亦認同了江南的復古觀，而與以往閩人評藝採取了完全不同的立場。約在1500年前不久，莆田名儒周瑛（1469年進士）還曾立論，以「變化」為繪畫之首務，而其所謂「變化」之內容則在於「將濃而淡，將顯而隱」，正與當時蓬勃發展的道教水墨風格完全呼應。[44] 但是到了1600年左右，長樂名士謝肇淛（1567–1624）寫《五雜組》時，意見則有了巨大的改變。他對於道教水墨那種富於變化之意的風格十分鄙視，對於如陳子和、鄭文林這些畫家更是評為「今之畫者，動曰取態、堆墨、劈斧，僅得崖略，謂之遊戲于墨則可耳」，只是一些比「氣格卑下已甚」的戴進還不如的匠人而已。在他認為，繪畫如「必欲詣境造極，非師古不得也」。[45]

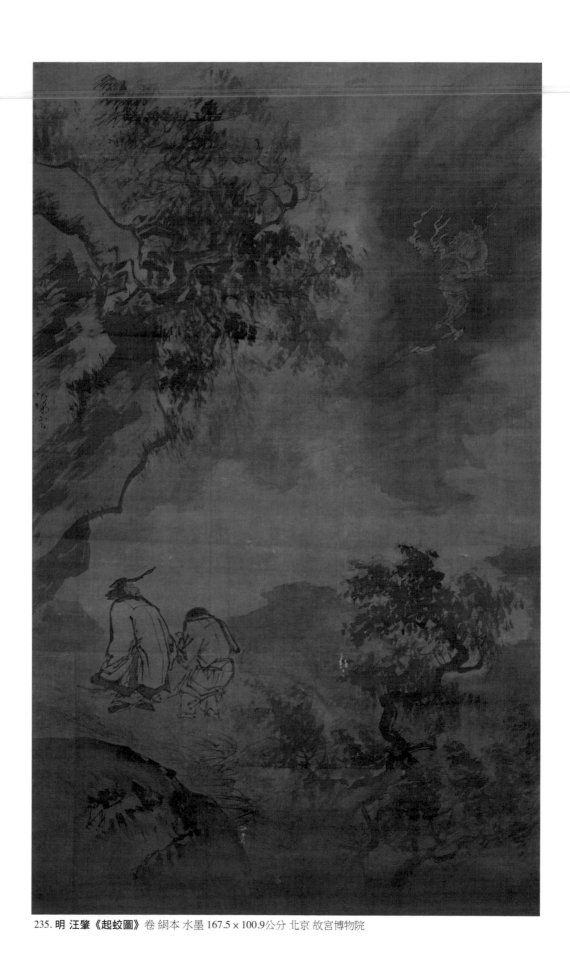

235. **明 汪肇**《起蛟圖》卷 絹本 水墨 167.5 × 100.9公分 北京 故宮博物院

在謝肇淛的心目中，莆田畫家吳彬是全閩堪與董其昌匹敵的大師。他對吳彬的人物畫尤其推崇備至，但其立論則與今日之美術史家不同，而認為其精妙處全「從顧陸探討得來」。[46] 不論我們是否同意他的意見，由吳彬於1601年所作的《羅漢圖》（見圖183），陳子和與鄭文林的影子，確已不復可見。

V
近現代變局
的因應

繪畫、觀眾與國難
二十世紀前期中國畫家的雅俗抉擇

中國筆墨的現代困境

繪畫、觀眾與國難——
二十世紀前期中國畫家的雅俗抉擇

前言：如何面對新局

　　二十世紀初期的美術發展，為中國美術史之重大變革，這幾乎已是學界之共識。但是，要如何描述，進而說明這個鉅變，卻是美術史家所必須面對的挑戰。它的難處不在於資料的多寡，而在於其現象之複雜，尤其是與各種環境因素的糾結狀態，更是美術史中其他變革期所難以比擬的。如果再考慮各地區間發展之歧異，它的全貌的如實掌握，則又更加困難。在此狀況之下，史家不得不以更謹慎的態度選擇一個自認為最佳的切入角度，設計其概觀全局的綱領。自二十世紀中期以來，許多著作曾致力於此，並取得初步的成果。它們的取徑互不相同，各有重點，但如果加以整合歸納，它們大部分係以「西方衝擊–中國回應」作為基本的思考架構。從1959年Michael Sullivan出版的中國現代繪畫史之專著，到1997年Craig Clunas為牛津大學美術史叢書所撰寫的中國藝術史通論，史家基本上皆不離此，並以源於歐洲的西方美術如何進入中國，並改變中國現代美術的面貌為論述的主調。[1]

　　這些著作的貢獻，固然值得肯定，但也有明顯的缺憾。其中之一在於許多當時最活躍的、最負聲望的美術工作者，由於其風格無法被納入「西化」或「現代化」的「主流」中，不是被排除在論述之外，就只能以諸如「保守派」的類別，勉強地以配角的地位來襯托「主流」而存在。另外，對於許多「主流」藝術家在發展中常出現的轉向傳統的「倒退」之複雜現象，既有的論述架構也難以提供適宜的說明。研究者是否可以不再視以西方文化為依歸的「現代」為歷史發展的既定目標，或以進入與西方世界一體的「現代世界」為二十世紀中國文化發展的唯一而既定的進程，便是一個值得深思的問題。在美術史的領域中，一個以「內在脈絡之變化」為主軸之思考，可能可以提供一個不同的嘗試。在此思考之中，藝術工作者如何同時面對過去傳統與當代文化氛圍，在此

縱橫雙軸並重的脈絡性之時空座標中，為自我覓一適當之定位，成為最核心之關懷；任何外在的變化，例如外來藝術之引進中國之場域，其實都是在經過此脈絡的一個轉化過程後，才產生某種作用。這個內在脈絡的變化，也必然牽涉一定程度的社會性，也就是說，藝術家在變化之脈絡中所思考的經常不只是其藝術之新舊與否的單純問題而已，更重要的實是其藝術如何與當下社會中其他成員互動，而參預至社會文化中之某個價值形塑過程之中，因為只有如此，其地位才能得到認同，而其藝術方能得到具吸引力的合法意義。

由此言之，當吾人觀察二十世紀初中國美術內在發展脈絡之變化時，其中藝術家與觀眾的關係便顯得值得特別注意。不論是屬於藝術家所設定的，或是其實際上得到的，觀眾的存在不僅是作品訴求的對象，而且更是藝術家與其所處社會間的最直接連結，任何涉及藝術家的外界變化，一旦發生，便立即作用到其與觀眾的關係之上。二十世紀初中國美術界的最大變局，由這個角度來看，因此在於由時局危機所導致的藝術家與其觀眾關係的鉅大改變。

自二十世紀初以來，中國新文化的發展始終與日益艱難的國家處境分不開關係。在全球性的帝國殖民主義浪潮衝擊之下，古老而缺乏快速應變能力的中國，不由自主地被捲入列強相互爭奪的漩渦之中。舊秩序如摧枯拉朽地垮了，新秩序卻在混亂之中遲遲不能建立；在漩渦的底部，那時的中國幾乎看不到未來的明光。1911年的政治革命，雖然結束了滿清王朝，卻沒有真正改善中國的困境；許多有識之士認為：只有經過政治、經濟、社會甚至到人心的徹底改革，中國才能在那個前所未有的危局之中生存下來。換句話說，如何及時重建一個能夠解決當時危機的新文化，成為二十世紀初感時憂國的中國知識份子的普遍關懷。可是，科學也好，民主也好，不論改革者所提出的解答為何，他們也都意識到一個關鍵問題：如何將改革的理念推及廣大的基層群眾，讓中國文化產生一個全盤的改造？如果不能克服這個實踐的難題，所有的文化革新運動，不論如何高瞻遠矚，光彩眩目，皆不過是漂浮的泡沫罷了。

於是，自從1919年前後「五四」新文化運動展開以來，「走向民眾」便成為改革者思考與實踐的核心問題之一。由胡適與陳獨秀等人所發動的「白話文運動」之所以堅持以白話文為唯一合法的新文學語言，原因即在於那才是屬於全體群眾的活生生的語言，只有藉此媒介，新文學中所要傳達的革新理想才能觸及民眾，進而產生力量。文學的革新是如此，其他的新文化運動也莫不作此思考。國難的深重，逼使文化革新的終極目標不能僅止於文化本身，而須與救國的民族主義結合。在此狀況之下，「走向民眾」遂成為評鑑新文化之發展成果及其救國貢獻的重要準繩。

當時的美術界也在國難當頭之際，認同著新文化運動的終極關懷。但是，當文學

界、思想界等同仁們得以在「走向民眾」的具體指引下作全力投入時,他們卻遭遇了明顯的困難,亦因此感覺到一種強大的焦慮。在1919年五四運動熱烈展開之時,中國新教育的領導人蔡元培便呼籲:「文化運動不要忘了美育」,[2] 而到了1927年,作為蔡元培在藝術方面之主要支持者的北京國立藝術專門學校校長林風眠,在其〈致全國藝術界書〉中終究還須沉痛地承認:「藝術,到底被五四運動忘掉了;現在,無論從那一方面講,中國社會人心間的感情的破裂,又非歸罪於五四運動忘了藝術的缺點不可!」[3] 等到中日戰爭爆發,中國的前途更加危殆,傅抱石在1944年寫〈中國繪畫在大時代〉一文時,便深刻地感受到社會的責難:

> 中國繪畫在今日,頗有令人啼笑皆非的樣子。現在是什麼時候了?你們還在「山水」呀,「翎毛」呀的亂嚷,這能打退日本人嗎?……和「抗戰」或是「建國」又有什麼關係?[4]

當局勢日愈惡化,責難隨之升高,藝術家的救國焦慮亦逐漸嚴重至無可化解的地步。他們為何不能也像同時代大多數的文學家一樣,決定以其藝術「走向民眾」、改造社會,以成其救國淑世之任務?如果說:「走向民眾」意謂著藝術創作者與其觀眾關係的重新調整,那麼,到底是什麼因素使這些藝術家無法進行這個改變?他們難道可以在不調整他們與群眾間關係的狀況下,達成他們重建文化、救國救民的時代任務嗎?

中國文化傳統中的雅俗對立

新文化運動中所要求的「走向民眾」,在創作思考上來說,乃是要求作者消除作品與一般民眾溝通的任何障礙,甚至要以一般觀眾的需求為創作的動機,放棄以作者為主體的思考模式。這種作者與觀者關係的重新定義,因此便是對「為誰而作」「為何而作」兩個問題的再思考。在從事此思考時,不論答案為何,不僅牽涉到觀眾的數量多寡,而且也針對著作者獨立性的問題。由此角度觀之,如此的思考並非二十世紀初中國創作者所需特別面對的難題,而可以視之為中國傳統文化中「雅俗之辨」議題在新的時代脈絡中的變化展現。

「雅俗之辨」在中國文化史中的起源甚早,大概在有「士」、「民」階段之分時已經出現。在孔子之時,音樂便有「雅樂」與「鄭聲」之別,前者是「士」等統治階級的音樂,後者則是流行於一般民眾的民間音樂。孔子既是士大夫階級的成員,他的立場自然是「惡鄭聲之亂雅樂」。以孔子意見為代表的這種「雅俗之辨」後來即為中國大多數的

知識份子所繼承，而成為其文化傳統中一個品評藝術的重要議題。而在此議題的討論中
最值得注意的則是：「雅」與「俗」不僅意謂著兩種藝術品味，而且關係著統治菁英與
受統治庶民上下兩個階級的區別。「雅」者屬於菁英階級，而「俗」者則為大眾所有，
且為菁英階層所排斥，以維護其「菁英性」之不受擾亂，保證其階級之絕對優越性，
以及附帶而來的所有社會經濟上的利益。中國傳統社會中，任何輿論的發言權都掌握在
具有知識與文字能力的菁英階層手中，所謂的「雅俗之辨」因此大部分狀況下也只是由
菁英階層所發動的品味甄別，只有對「真雅」與「非雅」的釐清，從未真正表現過任何
對「俗」本身正面討論的興趣。對中國的這些菁英份子而言，教化人民雖是他們的「天
職」或不可逃避的使命，但他們似乎絕無意於與大眾分享他們的藝術品味。

　　由於雅俗觀與社會階層的緊密聯繫，當社會階層關係產生變化時，原來既成的雅俗
界定也必然地受到衝擊，因而引起菁英份子進行某個新的「雅俗之辨」。在繪畫史上，
十一世紀後期蘇軾、米芾等人所倡的「文人畫」主張，以及十六世紀末董其昌所提出的
「南北宗」理論，從某一個程度上說，都是針對著當時特定的社會階層關係而作的「雅
俗之辨」。他們的內容多少有些不同，[5] 但所針對的問題卻相當一致，都是企圖將他們的
藝術跟一般流行者區隔開來，而其背景皆是因其所屬群體之社會階層性有重新被界定的
必要。北宋的蘇、米等人都是在政治上有挫折經驗的士大夫，對於他們與一般民眾以及
大批經由科舉管道進入菁英階層的「俗士」的區別，有清楚的意識。董其昌及其友人則
是針對另一種「士」「民」階層混淆的狀況。此一方面是大批文人無法進入政府工作，
即使進入了也因各種因素無法分享政治權力，可說與傳統士大夫的統治階層性格產生了
嚴重的脫節；另一方面則是因為社會經濟的發展，產生了文人商業化、商人文人化的現
象，很實際地迫使董其昌等人對其所屬群體的社會地位重新釐清。[6] 在進行這種重新定
位的過程中，藝術也扮演著重要的角色。但是，既有的雅俗之分的標準卻已不能應付新
的情況，他們必須重新劃定界限，在藝術上顯示他們與一般大眾與俗士的區別。蘇軾所
主張「論畫以形似，見與兒童鄰」、米芾的「平淡天真」以及董其昌的「正宗」筆墨，
都是新的雅俗之分的依據。重點雖各有所偏，但總是將雅趣的艱難度加以提升，企圖讓
其觀眾侷限在少數人的範圍之中，既不願投大眾所好，實也刻意地排斥社會上大多數人
接近的可能性。如此雅俗之辨的傳統，深刻地影響到二十世紀初的大部分中國藝術家。

二十世紀初雅俗情境的改變

　　中國傳統社會中「雅俗之辨」進行的結果，產生了文人繪畫與平民繪畫之間在理念
上（但不一定在實質上）日益嚴重的對立。文人傳統在此過程中，一再地警告畫家不可

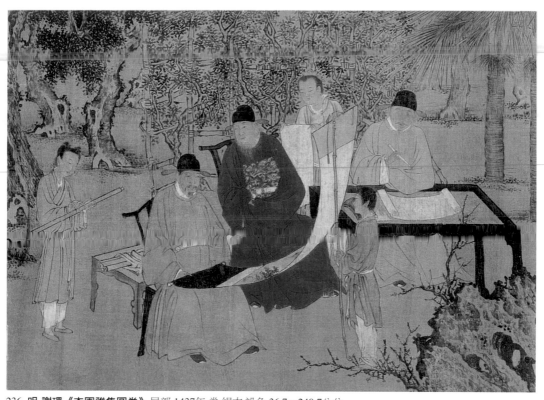

236. 明 謝環《杏園雅集圖卷》局部 1437年 卷 絹本 設色 36.7 x 240.7公分
紐約 大都會美術館（The Metropolitan Museum of Art）

「媚俗」，而只將其觀眾定位於社會上少數的「雅士」。這種藝術活動的具體呈現可見之於一幅1437年謝環所作的《杏園雅集圖卷》（圖236）。[7] 畫中一段作兩位朝臣在公餘雅集時觀賞繪畫，另有三個童僕在旁為其服務，一在前以竹棍撐掛畫軸，另二人則在稍後處分別作捲收及解開的動作。這三個童僕所作者雖為欣賞繪畫時的三個最必要的工作，他們實際上卻被摒除在兩位官員與畫軸三者所形成之欣賞活動之外，顯得只是此空間的外緣邊飾。而正在賞畫的雅士，身著正式之朝服，則意謂著此種文雅身分與政治權力的相互依存關係，而且因其官職乃由國家制度授與，另有一層不得讓俗人隨便混入的意思。

與《杏園雅集圖卷》完全相反的則是張路於十六世紀中期所作的《讀畫圖》（圖237）。[8] 畫中的賞畫活動已無舊有的封閉空間，觀眾也被換成一般平民，他們的貧窮與「無文」，也特別以赤足、衣上補釘與工作裝扮來予以顯現。這是張路刻意反抗文人傳統而為之的作品，以將文人雅士排除在其觀眾群外的方式，來宣示一種完全不同的平民品味，以及另類的、以俗為主的雅俗關係。它與《杏園雅集圖卷》之間，勢力雖無法相比，但還具有著一種競爭性的共存關係；這種關係在社會上的「士」「民」階級之分沒有產生根本變化之狀態下，大致可以繼續維持。

但是二十世紀初的中國社會卻經歷了最激烈的階級變遷，其中傳統的文化菁英階層所受之衝擊也最大。他們在新的政治體制之下，逐漸失去固有的優勢地位，不僅在參與

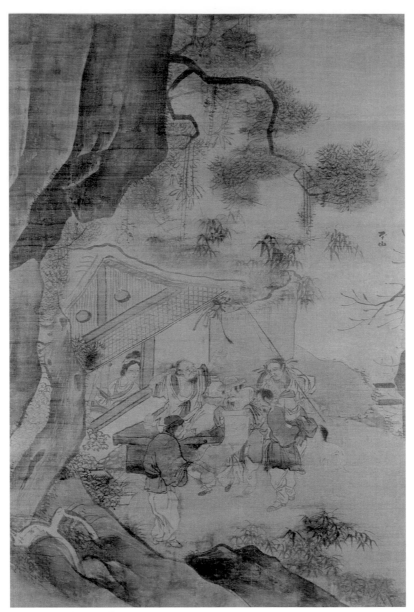

237. **明 張路《讀畫圖》**軸 絹本 水墨 148.8 × 98.9公分
紐約 大都會美術館（The Metropolitan Museum of Art）

統治運作的管道上失去保障，經濟力也因特權身分的喪失而被大幅度地削弱。代之而起的是以往受盡歧視的商人階級。在沿海的大城市中，新興的商人階級更是成為社會的主導力量。在1905年當上海成立中國第一個西方式的市政局時，全體三十八位代表之中即有二十位具有商人背景。而在1905年廢科舉之後，西方式的學校教育成為新管道，而出洋留學更是晉身上層社會、獲取高位的最有效途徑之一，據1939年的全國名人錄中所記，其中百分之七十一具有國外大學之學位。商人階級以其較為優裕的經濟能力，當然為他們的子弟在此教育競爭中取得絕大的優勢，逐漸取代了傳統的士紳在文化活動中的

主導地位。[9] 如此發展不僅使傳統的士民之分日益模糊，且使原來的雅俗關係產生根本的改變。

　　社會環境的改變直接地影響到藝術家與觀眾兩方面。許多原來自認屬於「士」的階層的藝術家，現在由於此階層的崩解，失去依附之所在，逐漸無法維持其與一般民間職業畫家的身分區別。其中少部分人幸運地可以寄身於新式的學校之中，以教育為本職，仍然維持著業餘藝術家的身分，似乎還可以與傳統的文人藝術家的理想與生活方式保有一點關係。但是，學校之教職雖可比擬為傳統體制中的學官，卻無其經濟特權，薪俸也不高，經常無法提供充分的生活保障，故常需賴其作品之出售，來彌補生活資源之匱乏。他們的贊助者也與過去不同，而他們作品所設定的觀眾則已不是傳統的文化菁英所能規範。較為富裕的傳統型雅士（擁有前清功名或有高深的傳統文化學養者）雖未完全自藝文活動中退出，但具有工商背景、受過新式教育、崇尚現代文明的新社會菁英、已經逐漸扮演主導的角色。如何吸引這批文化新貴的注意，便成為二十世紀初中國藝術家不得不面對的新課題。而就這些文化新貴而言，他們的藝術品味究竟與傳統士紳有何不同？與新時代的一般民眾間又存在著何種關係？這些則是研究中國現代藝術史中最令人感到興趣，但又相當困難的工作。

　　要想對上述問題提供任何解答，我們得先考慮藝術品與其觀者接觸的情境是否有所改變的問題。在傳統的運作模式中，除了一對一的贈送或買賣之外，「雅集」是菁英階層中成員與其支持藝術品相接的最平常場合。即使贈送或購買的藝術品，也大多數會在入藏稍後不久在主人或其友人的集會中，成為交誼、共賞的對象。《杏園雅集圖卷》中便有這種雅集賞畫的典型呈現。到了二十世紀初，尤其在大城市中，這種雅集活動應該仍有不少，雖然主人的身分背景可能不再是過去的雅士，參加的客人也可能以新菁英為主。不過，最值得注意的新型式則是美術展覽會。展覽會的型式本非中國原有，而係取自西方的概念。但到1910年末期上海已有廣倉學會主辦的古物陳列會、「上海書畫善會展覽會」、「海上題襟館書畫展覽會」、「天馬會第一次展覽會」等，蘇州則有「蘇州畫賽會」，北京於1917年也有收藏家葉恭綽、金城與陳漢第於中央公園舉行之收藏展，1920年則有中國畫學研究會的首展。這種展覽活動在1920及30年代，日益蓬勃，幾乎成為各大城市中最主要的藝術活動。[10] 它們的舉辦動機，除了單純的藝術交流之外，也夾雜著買賣、社會慈善募款等不同的考慮。但是，不論如何，它們的流行，將「公開性」的展示取代了過去「封閉式」的雅集活動，將藝術的觀眾由朋友知交的具體少數擴及到不計其身分姓氏的芸芸大眾。藝術家們似乎也熱心地支持著這種活動，並且接納了其所帶來的作品與群眾間的新關係。高劍父在其《我的現代國畫觀》中便以為展覽會是「現代的社會進步制度」，不僅促成現代畫與傳統畫之分野，而且也是中國畫需要改革，需

要走上「大眾化」的主要依據。[11]

　　如果照此推論下去，城市民眾既是作品所訴諸的對象，傳統的雅俗之辨應即喪失存在的理由，而由「以俗代雅」來領導新時代的藝術潮流才是。然而，事實卻非如此。1917年北京中央公園展覽會後，陳衡恪有《讀畫圖》（圖238）「以記盛事」。在這圖中所出現的觀眾，正呈現了新時代的特點，即全是與集會主辦者無特殊關係的群體。他們的人數眾多，使畫面產生一種擁擠感，而且互相之間毫無交談動作，半數人甚至以背影出現，使得整個「讀畫」活動成為許多個人觀賞行為的集結，與傳統雅集圖所透露之少數人間的親密互動關係，大異其趣。這確實是展覽會型式的本質之一，而其之是否可以有效地消除觀眾間相互疏離的障礙，而吸引其注意，經常需賴有某些普遍為大眾所共同關心之議題的提出。中央公園展覽會為此所提出的是京城地區水災的救濟；這雖是社會上所普遍關心的時事，可以號召群眾的參與，但卻與展品之藝術無關。或許也正是因為這個緣故，畫中的觀眾全是較為富裕的中上階層，其中多有著西式衣冠者，甚至包括了一個高鼻的西方紳士。如此的觀眾組合，顯然不是可能前往參觀展覽會之各界、各階層民眾的實錄，而只是陳衡恪心目中設定的「理想」觀眾。它多少暗示了陳衡恪等人對於將一般民眾視為藝術之當然觀眾的理念，仍然持著一種遲疑的態度。[12]

　　或許有人會以為陳衡恪本人出身傳統文人書香世家，又在較為保守的北京活動，故而不能充分認同在藝術上以民為主的理念。可是，如果觀察職業畫家人數最多，繪畫市場最為開放，市民參預文化活動最為積極的上海，情況仍然十分類似。在那裡，即使是全國展覽會最密集、頻繁的地區，不論藝術家的出身如何不同，其所訴諸的對象，仍侷限在具工商背景的新菁英階層。雖然人數眾多，與藝術家也只有陌生的關係，這個階層仍與一般市民有清楚的差別，他們對藝術的要求，也不能等同起來。如果說陳衡恪所描寫的展覽會是以往日之菁英藝術來吸引新菁英觀眾的支持，上海的情況其實也相差不遠。雅俗之辨在此二十世紀初之新環境中如何以新的型態繼續運作，遂須進行更仔細的觀察。

上海藝術市場中的雅俗考慮

　　作為全國商業化程度最高的城市，自十九世紀末葉以來，上海之文化環境在與北京相較之下，確實不得不讓人注意到其中的差異。由於外國租界之存在，催化了現代化的進展，也加快了文化上「商品化」的步調，上海以市民為主體的大眾文化出現了與北京大為不同的格調；而所謂的「海派」不僅意謂著與傳統對立的現代文化，也有著以大眾文化來與菁英文化相抗的涵義。[13] 藝術也在此「海派」文化的運作中，扮演著重要的角

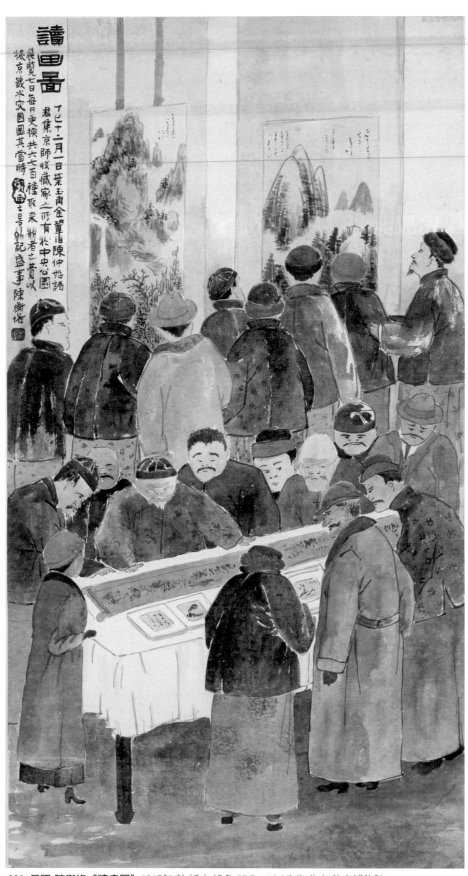

238. 民國 陳衡恪《讀畫圖》1917年 軸 紙本 設色 87.7 x 46.6公分 北京 故宮博物院

色。其中吳友如主繪的《點石齋畫報》創辦於1884年，是十九世紀末期在上海頗受歡迎的新聞傳播媒介之一，其上之插圖多以線描加上西方之透視與比例等方法，紀寫當時時事新聞、上海十里洋場之特殊現象等，有時還加以諷刺、批判，易於為一般讀者觀眾所理解，因而也曾被學者視為中國現代早期大眾文化的鏡子。雖然《點石齋畫報》的讀者群可能只集中在上海租界中的某些特定階層，並不普及，可能很難說其本身已是一個全然大眾的媒體，所代表的也尚不足稱之為大眾文化。**14** 但是，無論畫報的屬性如何，其上圖畫之主題與風格，已經逸脫出傳統的範圍，而且確實企圖盡力接近一般市民觀眾，甚至可謂與之幾乎毫無距離，其在上海之受到歡迎，又似乎指證了當時上海文化新氛圍中藝術上「俗」的品味已經取得壓倒性的勝利。**15** 然而，如揆諸實情，這個推論卻有簡化與誇大之嫌。

　　即以吳友如的例子而言，他在《點石齋畫報》的工作顯非其一生志業之所在，而只是他以畫為業時不得不然的謀生手段而已。他在1893年畫名有成後即脫離西人控制之《點石齋畫報》，別創《飛影閣畫報》。他對此舉的說明是：

> 蒙閱報諸君惠函，以謂畫新聞，如應試詩文，雖極揣摩，終嫌時尚，似難流傳。如繪冊頁，如名家著作，別開生面，獨運精思，可資啟迪。何不改弦易轍，棄短用長，以副同人之企望耶！**16**

不論是否真有讀者如此建議，吳友如畢竟覺得：一昧地迎合時尚，絕非畫家所當為，而如要求取畫史上的地位，能「獨運精思」的傳統式冊頁方是他努力的方向。可是，他在冊頁上究竟希望達到那種不同於流俗時尚的成績呢？在上海博物館收藏之《仕女冊》（1890年）中〈鬢影簾波〉（圖239）一頁可以提供一些訊息。如果將此圖與他在《點石齋畫報》中所作的插畫（如圖240）加以比較，可見畫家有意識地作了一些改變。首先是對如透視等西方技法的放棄，改採橫式的舖排，而在室內之清雅陳設上特為用心，並以簾、屏的半穿透性遮蔽效果來展現一種豐富的視覺趣味。此畫右上角所題之詩聯也回到了舊體，而企圖營造傳統所標舉的「詩畫合一」之境界。最後，畫中兩位仕女的造型亦值注意。她倆雖著當代服飾，但卻不是寫實紀錄之作，而係刻意參用唐代畫家周昉所創的模式而來。這三種手法都是深植於文人畫傳統中，用來經營其超俗的雅趣的。由此看來，吳友如雖因廣受上海市民之歡迎而成名，在他心中，仍然存有對雅俗之辨不能解的情結。

　　正如吳友如的例子所見，借用西方繪畫技法所得的新奇效果，似乎在上海頗受市場的歡迎。陶冷月是另一位因此而在上海藝術市場中大受歡迎的山水畫家。他作於1935年

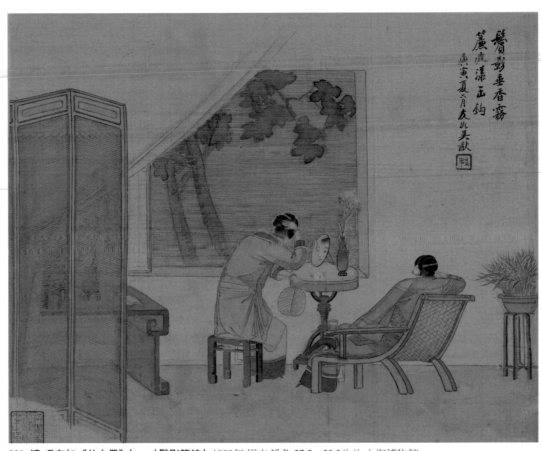

239. 清 吳友如《仕女冊》之一〈鬢影簾波〉1890年 絹本 設色 27.2 × 33.3公分 上海博物館

240. 清 吳友如《天上行舟》取自《點石齋畫報》

241. 民國 陶冷月《月照蒹葭圖》1935年 私人收藏

的《月照蒹葭圖》（圖241）運用了西方之空間與光線處理手法來畫月夜下的湖光山色，可說是他多數作品的典型。在畫中表現水面上陽光或月光的反射，這在油畫中並不罕見，但引之入中國的山水畫中，則顯得特別新奇，正好投合上海文化之所好，此正為陶冷月所以大受市場寵愛的原因。他在1926年公告了一份「潤格」，其畫按尺寸計價，每尺價格居然為其他一般畫家之兩倍到三倍，可見其炙手可熱的程度。[17]「潤格」雖是向市場大眾作畫價的公布，但也帶有商業廣告的宣傳目的。陶氏的「潤格」上即有蔡元培所寫的介紹：

> 冷月先生夙精繪事，先民榘矱，海外見聞，分別研鍊，各還其是。近進一步互取所長，結構神韻，悉守國粹，傳光透視，特採歐風，苦心融會，盡化町畦，生面別開，知音非寡。

不僅為文作介紹，此潤格之後更由蔡氏署名，與一般潤例由畫家本人署名的情況頗有不同。蔡元培曾任北京大學校長，為當時中國學術界與文化界的領袖；有他為作潤格，自然使陶冷月顯得不同於在市場上討生活的一般職業畫家。

　　求得蔡元培的文字為他的藝術與價錢背書作保，亦可視為陶冷月企圖製造其高雅社會形象的手段。這種企圖在他的畫上也有所呼應。1935年的《月照蒹葭圖》除了來自歐法的「傳光透視」外，其實在水

242. 民國 楊渭泉《仿collage》
1941年
扇 紙本 設色 18.3 x 48公分
岐阜縣 私人收藏

草與坡渚的安排上則刻意取用元代畫家吳鎮的圖式，尤其與1342年的名作《漁父圖》
（見圖112）最為接近。二者不僅皆為月夜之景，且都題有合於唐代隱士張志和所創
〈漁父詞〉傳統格式的詞作，這層關係透露著陶冷月想要藉著上溯吳鎮漁隱山水之源頭
來賦予其通俗作品內在的雅趣之企圖。據說陶氏本人雖能畫，卻不能作詩詞，其畫上所
題詩詞皆為表叔王佩淨所為。[18] 如果此報導確實，那麼陶冷月在普受上海畫市歡迎之
際，仍極力想維持高雅形象之處心積慮，就更加明顯了。

　　上海繪畫市場在蓬勃的二十、三十年代，似乎表現著一種對新奇效果的高度興趣。
而西方藝術在形式上的新鮮感則時常提供著必要的刺激。倚賴這種新鮮效果而在上海藝
術市場上獲致成功的，除了陶冷月之外，楊渭泉一派的畫家是另一個有趣的例子。他們
的作品當時在上海頗為流行，買者甚多，但或許被收藏家認為過於俗氣，不受青睞，後
來甚少受到注意。由倖存的一些作品來看，它們的風格相當一致，其內容大都是將古
籍、殘帖、古器拓本、破扇舊紙等物加以拼貼，極似歐洲1910年左右Picasso、Braque等
人所創之"collage"，他們可能是透過某種管道，得知此新藝術形式而加以運用。[19] 不
過，當Picasso用collage形式來表達他Cubism的某些理念時，上海畫家則藉之表現新奇，
並炫耀他們的畫技。正如一件作於1941年，署名楊渭泉的摺扇（圖242）所示，畫家所作
實是對collage的平面式模仿，由各個碎片的交錯組織之中，製造一種豐富多變的新奇視
覺效果；而在此之上，畫家還刻意地刻畫碎片的正反、撕裂、折角、蟲蛀以及火痕等細
節，作得栩栩如生，幾讓人產生錯覺。[20] 這種畫技的表演，本即職業畫家最常使用以求

聲名的手段，在這些上海畫家手下則更增其新奇引人之勝。關於這種仿collage的作品，有一個報導指出實為另名職業畫家鄭達甫所作，而由楊氏題識署款。[21] 證諸另幅署名鄭達甫的同風格作品（圖243），此說相當可信。而如此的合作行為則接近陶冷月與其表叔的詩畫配合。楊渭泉的題識也是以古典詩詞型式為之，內容則多對畫中象徵中國古文化的破敗形象，發出一種對舊文化的緬懷情感。它的存在，為這種投合時潮以新為尚的作品罩上一層文雅的薄紗，也暗示著作者不甘於屈居下層的雅俗情結。

　　與陶冷月、鄭達甫同享上海繪畫市場者，還有一批具有舊日文人背景的畫家，他們在雅俗問題的取捨上，則有另一種作法。吳昌碩是其中一個鮮明的典型代表。吳昌碩是前清的秀才，還作過一個月的縣令，可以說是舊社會中的士大夫。但他在辭去縣令後，便到上海以賣畫維生，成為二十世紀初上海聲望最高的畫家。他的身分雖與吳友如、陶冷月不同，贊助者中可能也有部分較具傳統文化素養的文士與商人，然而他的繪畫作品仍多有高度的市場取向，經常以富貴或福、祿、壽為題材的花卉、靜物畫為主，例如作於1918年的《玉堂富貴圖》（圖244）就是其中典型。

　　像《玉堂富貴圖》這種畫大多寫牡丹、玉蘭、水仙等有吉祥寓意的花卉，而且色彩鮮艷、活潑喜氣，向來是祝壽或如新年節慶等場合的最佳禮物，市場上的需要量極大，因此也易流於固定的格式，讓人以為「俗氣」。吳昌碩此作亦畫牡丹、水仙等，且用色強烈，充分呼應了市場的流行品味。但是，他同時也顯示了對於「媚俗」的戒懼。他自己對人說：「畫牡丹易俗，畫水仙易瑣碎，只有加上石頭，才能免去這兩種弊病。」[22]《玉堂富貴圖》即有此用來破「俗」之石頭；其畫法不施色彩，不求形似，水墨淋漓之風格則令人想起十八世紀的揚州畫家李鱓。這層風格上的關係也是吳昌碩用來表示他「不媚俗」的手段之一。十七、十八世紀的揚州畫家如石濤、李鱓、金農等人，也曾與上海畫家一樣，積極地迎向商業化的市場。但他們在「諧俗」之餘，仍在作品中經營一種打破傳統格式的「獨創性」，以維持雅俗之辨的最後防線。[23] 這些揚州畫家雖然沒有成為中國畫史上的主流，但在此時卻為吳昌碩等上海畫家引為典範。吳氏在1911年春天完成的《四季花卉屏》（上海博物館藏）之第一、二幅（圖245、246）便指明係分別取法李鱓與石濤的風格。

　　1911年的這兩幅畫雖云是取法李鱓與石濤，但在風格上也有吳氏獨創之處，尤其是在線條的運作上，自由揮灑之中仍見圓渾而頓挫起伏的韻致，充分地顯示出吳氏深受古代篆籀影響的自家書法之古拙趣味。如此書法性線條之作用，一方面可加強其「不求形似」的效果，另一方面又遙指古代中國文化，以「復古」來求得少數具同等程度文化素養觀眾的共鳴，亦可視為吳昌碩在其超俗的作品中，力持文雅於不墜的根本考慮。[24]

　　吳昌碩的手段雖然不同，但在面對市場之時，他與許多如陶冷月、鄭達甫的上海

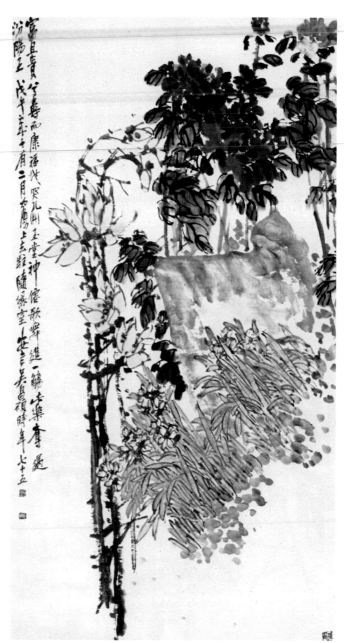

244. 清 吳昌碩《玉堂富貴圖》1918年
　　　軸 紙本 設色 177×95公分 上海朵雲軒

243. 民國 鄭達甫《錦灰堆》1942年 台北 私人收藏

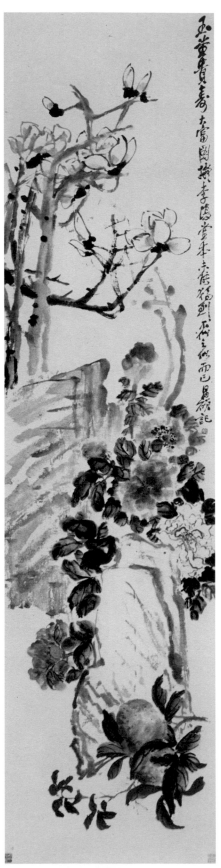

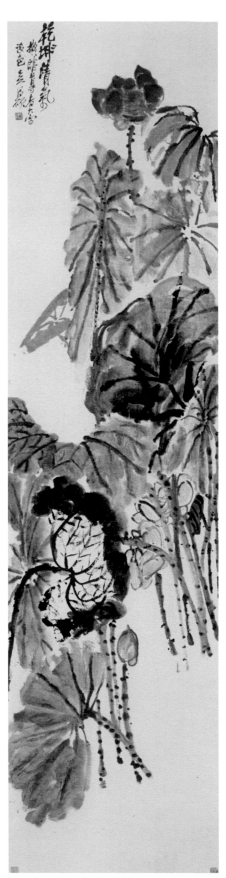

245. 清 吳昌碩《玉堂貴壽》
取自《四季花卉屏》第一幅 1911年
軸 紙本 設色 250.7×62.4公分 上海博物館

246. 清 吳昌碩《乾坤清氣》
取自《四季花卉屏》第二幅

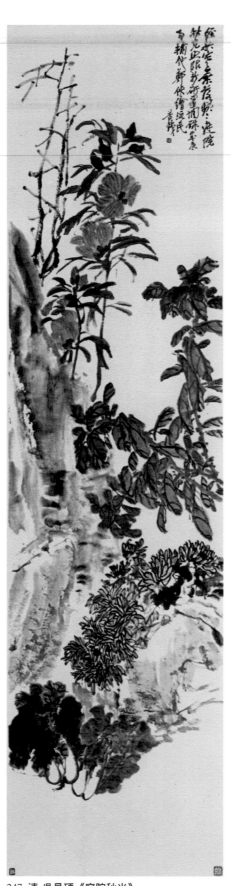

畫家一樣，都表現出一種不願被歸為「媚俗」的戒慎恐懼。他們的繪畫，大致上說，正與當時上海的文學、戲劇一樣，呼應著「走向民眾」的潮流，共同組成具有現代感的上海新市民文化。但是，在這些畫家的心態中，卻仍無法消解由傳統而來雅俗之辨的情結。

國難中的雅俗抉擇

國難當頭是促使藝術家走向民眾的另一個重要驅力。這對那些堅持不肯放棄文雅立場的藝術家們，自然產生一些心理上的壓力。當吳昌碩製作《四季花卉屏》時，他也已經不免透露出一種對時局無所裨益的焦慮。該年正是辛亥革命發生之1911年，作畫時的暮春，革命雖尚未發生，但時局之動盪不安，即使避居在上海租界的人士也都有深刻的感受。吳昌碩在此四連屏的第三幅，《庭院秋光》（圖247）中，以較淡之色彩作秋季花卉，並以蕭瑟之枯枝相配，含蓄地影射著正處動亂之中的現實世界。但是，這又於事何補？他只好在題詩中最後一句自嘆：「輸他鄭俠繪流民。」鄭俠之《流民圖》乃畫史上以繪畫批評時政的典範，據說當時此畫也成功地迫使北宋皇帝取消傷民的政策。吳昌碩在畫上特別舉出與花卉傳統無任何關係的鄭俠典故，固然是在自嘲自己之畫道於世無益，但同時也顯露這種國難焦慮之深刻，已到令人不能不有所回應的地步。

這種情況，到了1937年中日戰爭全面爆發之後，終於演變至其極端，逼得藝術家們非得採取行動不可。在1939年，唐一帆在一篇名為〈抗戰與繪畫〉的短文中，便嚴厲地批判「中國繪畫對於革命文化基礎上，迄未顯出牠偉大的效用」，

247. 清 吳昌碩《庭院秋光》
　　取自《四季花卉屏》第三幅

要求藝術家們不要再一成不變地
作「山水、花卉、翎毛、走獸、
士女、仙佛的國畫和那些美麗柔
和的風景、靜物、人體的西畫」,
而應該「創造一種與民族國家有
極大關係的獨特藝術,藝起中華
民族的生命之火來」。[25] 如此之輿
論,不能說全無根據。當時的畫
壇,不論是所謂的國畫界或西畫
界,似乎在形式上很難立即符合
時局的要求,以其藝術來投入抗
戰的工作。不過,也正如唐氏在
文中很有見地的指出的,其內在
癥結在於「中國的美術界,專以
個人觀賞為前提,對於大部分的
民眾,極少有容許接觸的機會」。
換句話說,雅俗之辨的情結還是
最終的心理瓶頸。在輿論的壓力
之下,它與國難焦慮在藝術家的
心中產生了最大的衝突。

　　但是,中國畫家們現在畢竟
須要作個抉擇。有的畫家不願放
棄原來的形式,勉力地作了一些
修正。嶺南派畫家中的高劍父與

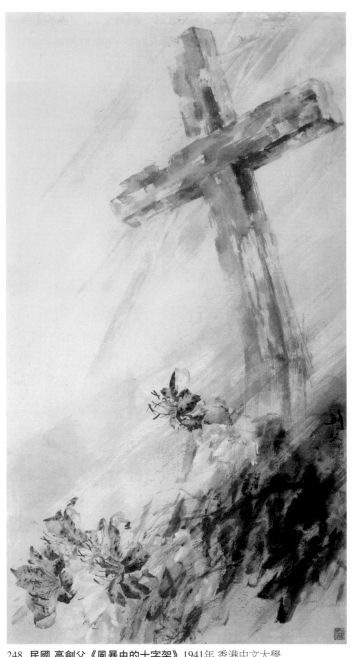

248. **民國 高劍父《風暴中的十字架》**1941年 香港中文大學

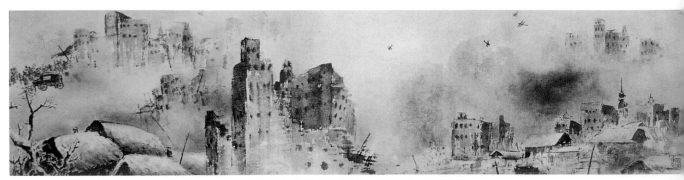

249. **民國 關山月《從城市撤退》**局部 1940年 卷 紙本 設色 42 x 750公分 深圳 關山月美術館

其弟子關山月便是這種例子。高劍父雖有藝術應大眾化的主張，而且在二十年代便有以飛機入畫來賦予中國繪畫更強的現代感的作法，但在戰爭期間，他卻很少直接去描繪戰時的生活現象。他對此時人民所受的痛苦，文明所受的破壞，當然也有深刻的感受，但在大多數的畫中卻選擇了一種較為曲折的寓意式手法來予表現。例如1941年的《風暴中的十字架》（圖248）就是以嶺南派的寫實風格畫風雨中半倒的十字架，來發抒他個人對文明遭受戰爭摧殘之感受。他的學生關山月則比較直接。在其《從城市撤退》（1940年）長卷中首段（圖249）即為對城市受日本軍機轟炸，民眾受迫逃難的控訴。有趣的是：長卷的後段卻是水天一色的平和漁村風光（圖250），頗近於傳統山水畫中的隱逸境界，這在配上嶺南派豐富而柔和的色調處理後，反而產生一些不合時宜的悅目感。[26]

在西畫風格的領域中，類似的現象也普遍地存在。即使以其領導者，堅持寫實主義信念的徐悲鴻而言，亦無例外。徐悲鴻戰前即鼓吹以寫實來改良中國繪畫，並以其為創造新中國文化之關鍵工作自任。但是，當他面對國難之時，卻很少以與戰亂直接有關的病態或苦痛為題材，而採取類似高劍父的寓意手法，來作愛國的呼籲。他在1943年所作的《群獅》（圖251）係為桂林的一位將領而作，以雄獅（「雄師」的諧音）之群聚來激勵

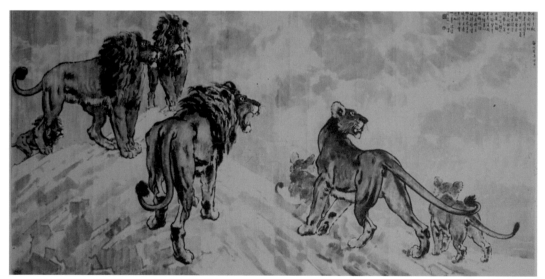

251. 民國 徐悲鴻《群獅》1943年 卷 紙本 設色 113×217公分 北京 徐悲鴻紀念館

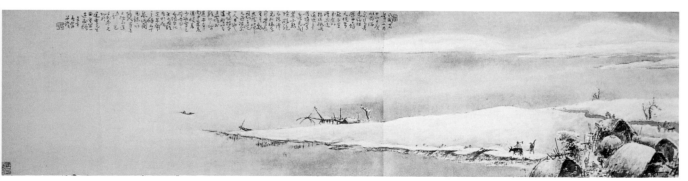

250. 民國 關山月《從城市撤退》局部 深圳 關山月美術館

士氣，並宣傳敵人必將潰敗的口號。如此富含寓意的動物畫本非徐悲鴻的新創，中國傳統的花鳥畜獸畫中早已有之，但徐氏既素擅寫動物，又以「藝術救國」為己任，故取此模式者甚多，而在中日戰爭期間，為了響應抗戰之呼聲，其數量更大，寓意的宣傳性也更強。除了動物畫之外，他的歷史故事畫亦採此模式，1940年所作的《愚公移山》即是戰爭期間此類作品的代表。這些作品雖然都與現實局勢有關，也都飽含著徐悲鴻對改善現實的熱情，但就作品所設定的觀眾而言，似乎仍指向一些能解其寓意的少數，對於大部分的民眾，仍有一定程度的隔閡。當時便有一批評家將徐氏的這種作品評為理想主義，未能真正觸及現實的血肉，亦與廣大群眾的真實情感脫節。[27]

　　這種批評雖有其見地，但並不全然正確。國難焦慮雖僅使徐悲鴻在其動物畫與歷史故事畫上進一步加強寓意的強度，而並沒有根本改變其與群眾的關係，但它卻也在一定程度上將徐氏推向民間，促使其作了一些以平民生活為題材的作品，並且開始意識到其本身的價值。他在1938年在四川作《洗衣》（圖252）小畫，即以二民間村婦河邊洗衣為題材，景觀雖平凡無奇，人物亦無足輕重，但他卻在那尋常姿態中發現了動人的專注與力量。這種品質顯然是在他那種知識份子的生活中所未曾領略過的。他因此便在畫的右上角寫下了一句頗有意味的感想：「臨清流而『洗衣』，較『賦詩』為更雅。」「臨清流而賦詩」乃是東晉陶潛〈歸去來辭〉中的名句，向來代表著中國文人傳統中最高雅的境界，現在徐悲鴻竟以村婦之「洗衣」代雅士之「賦詩」，並稱之為「更雅」，可謂完全改變了固有的雅俗關係。這種改變，如果不是因為戰爭迫使徐悲鴻隨學校遷往四川，讓他得以深入體驗內地平民生活，恐怕是不會發生的。

　　但是，徐悲鴻以俗代雅的改變，亦不宜過度誇大。畢竟以作品的數量而言，如《洗衣》、《巴人汲水》的作品在此期中所佔的比例實在不大。除了寓意性題材作品之外，他在四川期間雖也作過為數不少的、以農村生活為背景的作品，但大多屬於田園牧歌式的風格。在這種作品中，對象雖是農村生活，但他的態度卻近於陶潛。有的時候，如1941年的《牧牛圖》（圖253）所示，他所關心的實在不是農村生活本身，而是在創作時無意中所發現的「隔夜殘墨」在新紙上所呈現的墨色之美。作為一個聲名已具的畫家，在使用既定的藝術形式創作之際，似乎終究無法完全自雅俗情結中解放出來。戰爭期中的高劍父與徐悲鴻都是這種例子。

　　比起徐悲鴻有限度的改變來說，戰爭期間一批左派藝術家在雅俗的抉擇上則顯得徹底得多。蔣兆和的名作《流民圖》係以戰爭中受難的民眾為對象，為水墨寫實藝術之揚棄任何來自高雅的準則，提供了一個突出的個例。但是，這種新的平民立場的水墨畫畢竟為數不多。較佔多數的實集中在版畫與漫畫的領域，如李樺的《怒吼吧！中國》（圖254），與豐子愷的《空襲》（圖255）都各自表現了全然通俗的強烈藝術感染力。[28] 漫畫

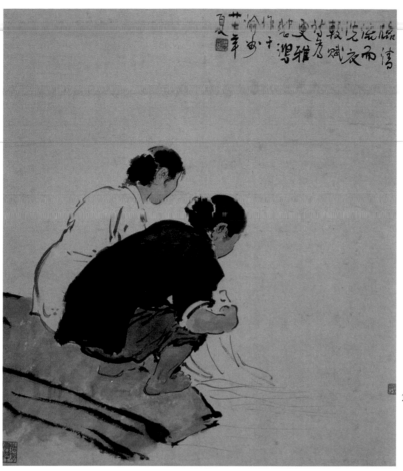

252. 民國 徐悲鴻《洗衣》
　　　1938年
　　　軸 紙本 設色
　　　60 × 52公分
　　　北京 徐悲鴻紀念館

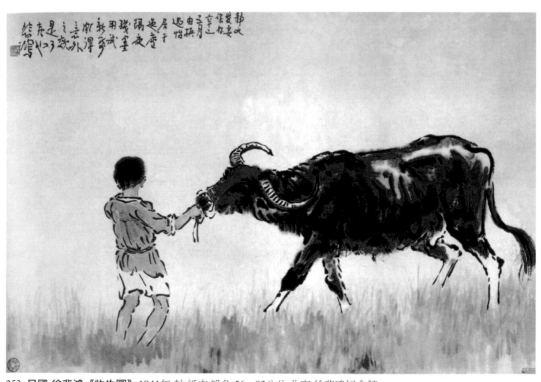

253. 民國 徐悲鴻《牧牛圖》1941年 軸 紙本 設色 56 × 83公分 北京 徐悲鴻紀念館

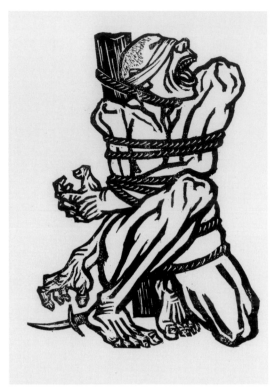

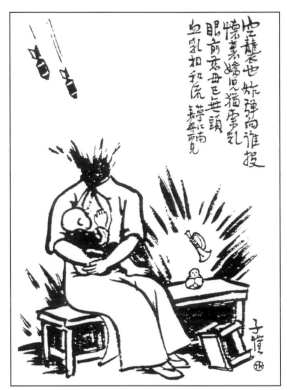

254. 民國 李樺《怒吼吧！中國》1935年 木刻版畫

255. 民國 豐子愷《空襲》
取自 *China Weekly Review* 88.6（1939.4.8）

　　與版畫二者在中國雖也早有淵源，但此時的木刻版畫家與漫畫家所使用的形式卻是二十世紀初才由西方引進的，在創作內涵上也與傳統者有絕然的不同。相較於其他既定的繪畫門類而言，他們算是全新的藝術形式。或許由於這種與傳統無關的屬性，藝術家在使用此種新形式時，反而能不受傳統雅俗之辨包袱的束縛，而在面臨抉擇時，毅然選取了以俗為絕對價值的立場。由這個角度來看，李樺係學油畫出身，後來才棄而自學版畫；漫畫家葉淺予除了作諷刺漫畫外，亦能以中國筆墨作人物風格畫，但格調已與其漫畫不同，他們的這些經歷似乎頗有助於了解他們所作的雅俗抉擇。至於蔣兆和，也不能算是例外。他的《流民圖》雖是以水墨作的寫實畫風，但他以此種風格在畫壇起步時，第一件處女作《黃包車伕一家》卻是發表在《上海漫畫》的1925年第53期。[29] 看來他的藝術之所以能徹底免於雅俗的顧忌，也與漫畫有一定程度的關係。

　　與蔣兆和、李樺等人相反的另一極端之選擇則是反而以「至雅」的手段來處理因國難而生的心理焦慮。在這種畫家中包括了若干江南出身的重要人物：林風眠、黃賓虹與傅抱石三人在戰爭期間的表現，尤其值得特別注意。林風眠雖然出身廣東的平民家庭，祖父只是個石匠，後來他得到機會至巴黎學習繪畫，歸國即受蔡元培之大力支持，先後擔任北京與杭州藝術學校的校長，成為全國性的領導人物。早在戰爭爆發之前，林風眠

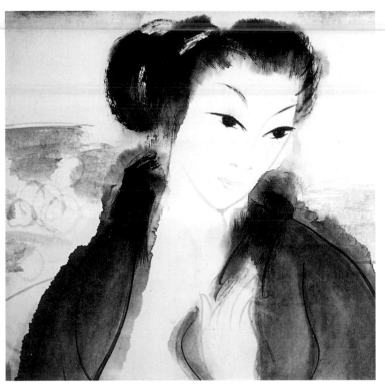

257. 民國 林風眠《仕女》局部 1945年
軸 紙本 水墨 35.5×31公分 私人收藏

256. 民國 林風眠《秋遊》
1930年
軸 絹本 水彩
波士頓美術館
（Museum of Fine Arts, Boston）

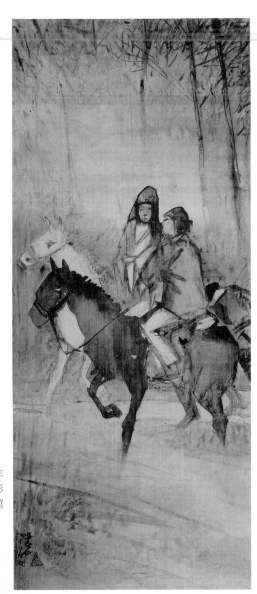

深刻的救國焦慮已經驅使他一再地在各種公開場合大聲疾呼：以藝術運動來拯救中國的前途。而他所稱的這個藝術運動的主體則是發展一種調和東西方藝術的新藝術來進行中國的「文藝復興」。然而，到了戰爭期間，隨學校遷至內地之後，林風眠幾乎成為不理世事的隱士，全力投入於試圖以他對中國筆墨的自我詮釋調和東西藝術的各項實驗之中。類似的工作雖見於居杭州之時，[30] 如1930年的《秋遊》（圖256），但如與1945年的《仕女》（圖257）加以比較，差異立見。如果說前者只是畫在絹本立軸上的中國式水彩畫，那麼後者則清楚地出現了對線條韻律、墨色乾濕濃淡、虛實變化的用心經營，融合在具有西方現代繪畫意味的造型之中。他的這種成果，據他的學生報導，係來自於他居重慶鄉間茅屋中一日數以百計的大量試驗。[31] 而林風眠在這些試驗中所進行的對中國筆墨的詮釋與運用，其實與時人所知之傳統形式少有直接關聯，如果將之歸為他個人對中國筆墨原型之創造性領悟的結果，倒更為恰當。

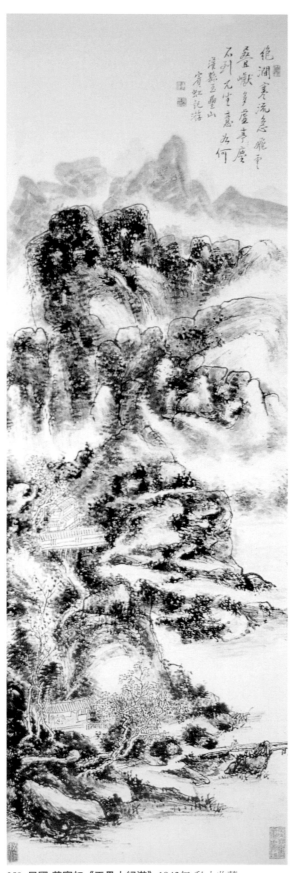

類似林風眠之退入自我之藝術探索的現象，亦見之於戰爭期中的黃賓虹。黃氏在戰前居上海，藝術上主張發揚固有傳統，其中尤重在文字金石書法之研究對繪畫筆墨表現之積極影響。他本來即認同文人畫傳統的理念，以俗為惡，力求避俗；後來，自1937年起困居北京近十年，不得南歸，且被迫在日方的統治之下過著一種半隱居的生活，他對古代傳統的情感愈深，並與民族意識結合起來，這種反俗的態度也較前更為堅定。值得注意的是：黃賓虹也像林風眠一樣，將關心的重點集中在筆墨之上。黃賓虹山水畫中最具個人特色的濃墨法，即得之於困居北京時期。[32] 1943年的《玉壘山紀遊》（圖258）便顯示此種層疊多次之墨染與濃黑墨點混和的嘗試。稍後的《擬北宋夜山圖意》（約成於1947年前居北京時，圖259）更是將此風格作進一步的發揮，表面上一片漆黑，細觀則疏密分明，變化豐富。這可說是黃賓虹個人對古代山水傳統中「華滋渾厚」意境的筆墨詮釋。對他而言，如此詮釋乃在董其昌以下的正統派文人繪畫的基礎上，對中國文化傳統之根本精神與其之所以具有超強生命力的再發現。此種筆墨的探索，因此不僅關係到個人的藝術成就，「救國之要亦在是」。[33]

258. **民國 黃賓虹《玉壘山紀遊》** 1943年 私人收藏

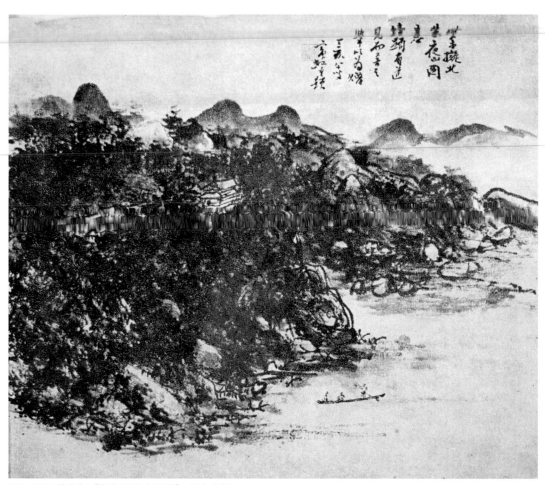

259. 民國 黃賓虹《擬北宋夜山圖意》 私人收藏

　　如此以筆墨之新道來呼應國難時來自內心與外界要求的方式，在傅抱石戰時的作品中則有另一種表現。傅抱石在戰前主要以研究古代美術史及理論知名，戰爭期間，轉徙四川八年，則改以水墨創作為主。可能是由於身處國家受外敵侵侮的時局，傅抱石與黃賓虹等人對畫史中的遺民畫家最為重視，傅抱石即對清初的明遺民，如石濤、龔賢等人尤為傾倒，認為他們的成就甚至超過元人，並深信由他們的藝術中可以變化出「興奮」與「前進」的力量。[34] 他自己的山水畫便深受石濤影響。1945年在重慶時作的《瀟瀟暮雨》（圖260）即在石濤的水墨風格之基礎上，發展出他自己以散鋒破筆揮灑的「抱石皴」水墨風格。此圖中的「暮雨」主題，意象淒迷，是否承繼了傳統中以之暗夜喻亂世的意涵，不得而知；[35] 但此主題在其破筆散鋒的筆墨詮釋之下，卻改一般夜雨圖的浪漫感傷而成「雄渾」「樸茂」的氣象。這種精神內涵正是傅抱石所見中國藝術精神之核心；他的筆墨探索，亦意在於將之昭示世人，並預證中國不滅、抗戰必勝的前景。[36]

　　傅抱石的抉擇，其實也和林風眠、黃賓虹一樣，都是訴諸於個人性很高的筆墨詮釋。由雅俗的觀點來看，這向來是最不利於與民眾溝通的管道，因此也可以說是一種朝

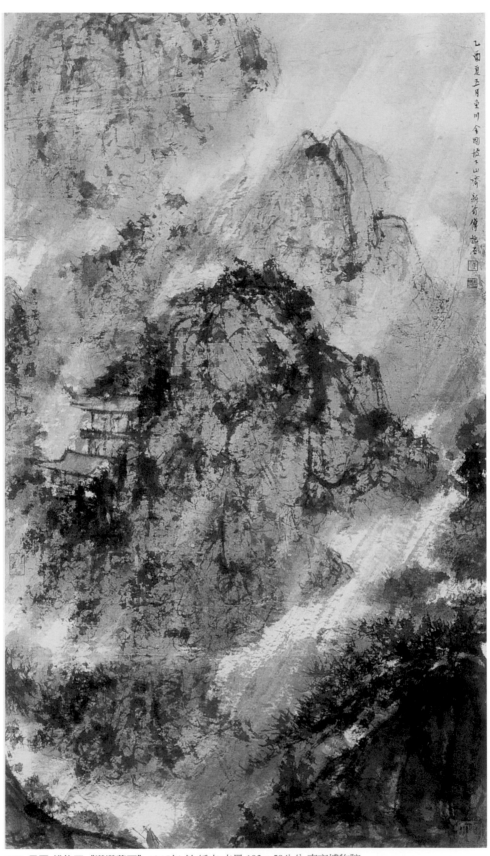

260. 民國 傅抱石《瀟瀟暮雨》1945年 軸 紙本 水墨 103 × 59公分 南京博物院

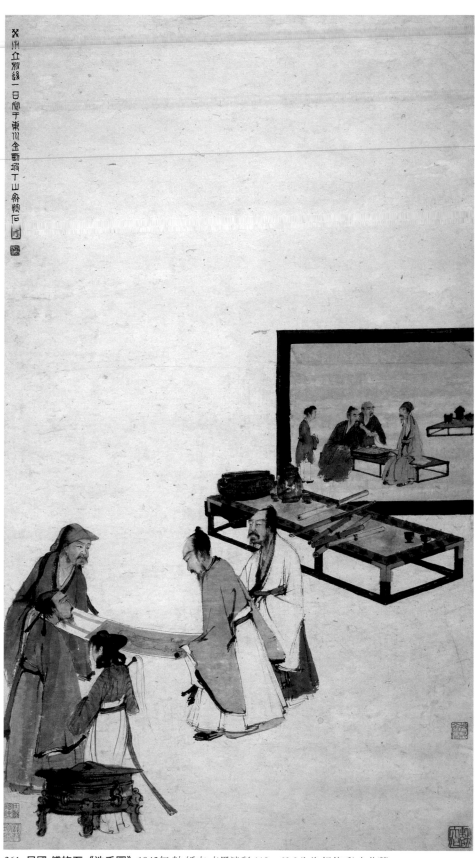

261. 民國 傅抱石《洗手圖》1943年 軸 紙本 水墨淡彩 110 × 62.2公分 紐約 私人收藏

「至雅」的轉向。而三人之中，又以傅抱石表現了最清晰的「反俗」情結。他此時相信其所標舉的「雄渾」、「樸茂」乃源自於以遺民為範本的一種孤高而凜然不可侵犯的人格，因此對歷史上的高士畫家特為敬佩，以為國難當頭之際，藝術之要乃在彰顯這些高士的人格。這與他在戰前以美術「唯一的使命在接近大眾」的主張，真有極大的差異。[37]他在戰爭期間工作的另一部分成績——歷史人物畫，便多是以高士之活動為題材。其中他最喜愛的主題之一是元末雅士倪瓚命童僕為桐樹清洗俗客留痰的故事；在戰爭期間，傅抱石所作之《洗桐圖》竟有數件之多，[38]可說充分顯示其以雅為尚的避俗心態。由此推之，傅抱石的藝術自然不會以一般民眾為其對象。1943年的《洗手圖》（圖261）本係取自東晉收藏家桓玄要求賓客觀畫前須洗手的故事，而畫中所繪觀畫活動，則已是高人雅士主導鑑賞的理想狀況，其空間疏朗潔淨，洋溢著高古的文采風流。它也可被視為一種「讀畫圖」，但不似1917年陳衡恪所作之仍與現實有關，而幾乎只是傅抱石心目中的藝術淨土，完全與外界塵世的紛擾與苦難無涉。

後語：走向另一個變局

　　傅抱石等人沒有「走向民眾」，並不意謂著他們放棄了救國的時代使命。從另一個角度看，他們係以他們極端個人的方式投入了中國的對日抗戰。他們的藝術在戰爭期間之轉向「至雅」的個人探索，幾乎不去考慮觀眾的問題，甚至將作者與觀眾的關係回復到董其昌他們那種追求極少「知音」的講究，也顯示了傳統的雅俗之辨至二十世紀中期的持續影響力；其作用之深刻，連戰爭之大變局都無法作根本的撼動。

　　它的根本改變，由後來的發展證實，只有經由政治力所發動的思想改造，才能奏效。1957年，毛澤東在中國發動「反右運動」，開始大規模地整肅知識份子。在1959年，傅抱石向他的老朋友，但時為官方文化界領袖之一的郭沫若作了自我批判：「『不食人間煙火』這句話，害了我大半輩子。」[39]他另在〈政治掛了帥，筆墨就不同〉一文中也說：「脫離黨的領導，脫離群眾的幫助，『筆墨』！『筆墨』！我問『您有何用處』？」[40]這種轉向群眾的宣示，意謂著一個「畫家–觀眾」關係完全不同的時代在現代中國的正式來臨。

中國筆墨的現代困境

一、前言

「筆墨等於零」或「無筆無墨等於零」，這是中國水墨畫界在近年中所進行的最激烈論辯。參預論辯的雙方最關心的問題其實不在於「筆墨」本身是什麼，雖然他們的主張都是環繞在這個具有悠久歷史的概念而發。他們的討論焦點實更是在中國水墨畫的未來方向之上，而「筆墨」究竟在其中能否扮演積極而有建設性的角色，則是爭議之所在。[1] 由一個史學工作者的角度來看，這個關於「筆墨」的精彩論辯不僅基本上是個創作思辨的問題，它所牽涉的也正是整個中國文化在過去一個世紀以來被強迫面對現代世界後，企圖闖出一條生路的思考歷程之延續。換句話說，它是環繞著「中國文化的現代化」的思想主軸而生，而在水墨畫的範疇中，凝聚成「『筆墨』是否可以向『現代性』成功地轉化？」的核心論題。[2]

對於這個問題的答案，見仁見智，本無足怪。而且，由「現代性」的多元而歧異的表現而言，所謂的「轉化」也實在無法訂出一個必然的目標，「筆墨是否可以如何如何」的問題之無所定論，因此也顯得理所當然。本文之作即試圖跳脫這個「現代性」的爭議，改由探討中國筆墨在進入「現代」這個時間歷程中所遭受的困境，來思考它在形與質上之所以變化因應的道理。這個歷史性的討論雖無法具體指出未來水墨畫的具體方向，但或許能為之提供一些不同的思考角度。

二、中國筆墨意義的三個層次

筆墨在中國繪畫的發展史中歷經著很長而漸進式的改變。從最早的作為描繪物象的手段，逐步演變成為具有獨立價值的存在體，其中最關鍵的發端，大約首見於十三世紀

末的元代初期。在那個時候，吾人在趙孟頫等人的作品及言論中開始看到繪畫中的使筆用墨本身，不再以寫形狀物為唯一的目標，而自具一種足供品味觀賞的價值。這種現象雖然在傳統上習以「書法入畫」稱之，而趙孟頫本人亦有「石如飛白木如籀」之說，但實與書法中的筆墨無具體的借用關係，只是在「非寫形」的立場上，兩者產生了本質上的互通與共鳴。[3] 它的發展在入明之後，得到更多的支持；不僅所謂的文人畫家奉之為圭臬，職業畫家中人亦多以能掌握筆墨本身的表現能力而自豪。這個趨勢發展到明末，終於形成了可以稱之為「筆墨中心主義」的高峰，而由董其昌提出「以徑之奇怪論，則畫不如山水；以筆墨之精妙論，則山水絕不如畫」的論調。[4] 在如此的主張中，筆墨終於脫離了描繪形象的功能性束縛，成為繪畫中的首席角色。

　　由董其昌所代表的這種筆墨觀，具有一種近似於抽象主義的傾向。筆墨的形式本質在此不必再附屬於物象，甚至還超越之，帶有著「反寫形」的性格，而成為繪畫的最高價值之所在。在這個理解中，筆墨縱使容許可有許多種不同的樣貌表現，但基本上則在追求單一種最根本的完美形式（圖262）。這種理想筆墨的形式的追求可以透過兩個途徑進行，一是師法古人，一是學習自然；但這些途徑的最終標的皆不在於外表形貌的模倣，而是要藉之體悟造化的內在生命，並將之化現在筆墨的形式之中。石濤在其《畫語錄》中所說：「借筆墨以寫天地萬物而陶泳乎我也」，[5] 即是此種概念的最佳宣示。一旦掌握了這個理想形式，由之而構成的作品便能得到可與造化創造生命相呼應的境界，畫家亦得以超越時空的限制，和他所選擇認同的古代名家進行平等但複調的對話。這可以說是中國筆墨的第一層意涵。

　　除了形式的意涵之外，筆墨亦因是一種精神文化的象徵，而具有第二層次的社會性意涵。筆墨的發展自元代以降即已成為一種自具意識的行為，而其追求亦經常要求與傳

262. **明 董其昌《婉孌草堂圖》**局部
台北 私人收藏

統產生契合，所企望的理想境界又極為幽微奧妙，因此對書家的學養、悟性與思辨能力的要求也日益提高。在此情況下，筆墨即成為一種文化符號，而得以在各階段之社會脈絡中產生文化作用。這種作用尤其在十六世紀以後商品經濟逐步發展的環境中，顯得特別清晰。商品經濟的發展對中國社會的衝擊，最明顯地表現在舊有士庶之分界線的崩潰上。士庶之分原本的根源在於所謂「士」的菁英階層之能與統治者分享政治權力，而與一般民眾產生一種上下位的區別。但是，這個歷史悠久的社會階層之分，到了十六世紀後卻產生了嚴重的混淆。此一方面是因為僧多粥少，大批士人無法進入政府工作，即使進入了也因無法適應日益複雜化的政治生態，紛紛受到挫折，無法分享政治權力，可說與傳統士人的統治階層性格產生了嚴重的脫節；另一方面則與其時（尤其在江南地區）的經濟發展有關。經濟的發展不僅使得受教育的人口快速增多，而且產生了文士商業化、商人文士化的現象，很實際地迫使原來的文士對其所屬群體的社會地位重新釐清。[6] 在進行這個重新定位的過程中，藝術遂扮演著重要的角色，而落實在品味的雅俗之辨的工作上。繪畫的筆墨在此即成為新的雅俗之辨的依據。它的難度既日益提升，能擁有它的人數便受到嚴重的限制，而其作為標誌著高雅社會身分的文化符號也愈為有效。這可以說是筆墨的第二層意涵。

　　筆墨形式的精神性與社會性意涵當然都是一種理想境界，並不意謂著所有奉行者皆能達到。但是，能否達到此境界的問題並不妨礙對其之認同。事實上，正是因為它的難度極高，方能具有如宗教般的魅力，吸引一代又一代的畫家前仆後繼地追求。在此追求之中，目標何時可達經常變成次要的問題，過程本身卻反為主要之關懷所在，而如何克服過程中的外在障礙，以及超越自我本身天賦資質的限制，遂成為首要之務。這便是為什麼如董其昌的理論家們會一邊強調「氣韻不可學，此生而知之」，一邊又高倡「讀萬卷書，行萬里路，胸中脫去塵濁，自然丘壑內營」的道理。[7] 所謂「讀萬卷書，行萬里路」即是一種修煉的歷程，其重點不止在於知識的獲得，亦指向精神層次的提升。由這個角度來看，筆墨一事便又可與人格修養的歷程相接通。中國文化傳統中向來有個能與造化合一的「完人」典範之存在，筆墨的理想境界既在於與造化生命相呼應，其追求的歷程遂亦可視之為趨向完美人格的努力。這便是筆墨論者一再將論述的路徑歸結到人品一事的理由。[8] 而在此，筆墨也因而呈現了其第三層的人文精神上之意義。

三、現代變局中的困境

　　傳統筆墨的內在意義及文化價值基本上是中國傳統社會生活型態中的產物。一旦這個生活型態受到衝擊，它們的繼續存在也就面臨困境。中國在十九世紀末、二十世紀初

所歷經的內憂外患首先揭開了其近代動亂史的第一頁。1911年的革命與國民政府的成立，並沒有能終止中國的厄運，隨之而來的卻是日益嚴重的政治、軍事與經濟的動盪，國際勢力的侵奪則更加深了惡化的程度。國難當頭使得被勉強推入現代的中國，一點看不出有任何樂觀的前途。此時文化知識界的思想核心，可說完全聚焦在如何抒救國難的論題上。[9] 舊有文化傳統中如何進德修業、修身養性，追求天人合一人文典範之完成的目標，變得不僅不切實際，甚至顯得迂腐不堪。中國畫壇自明末以來尊奉了三百年的筆墨觀，其內容既以參乎造化為核心，一旦陷入這國難的危機情境之中，便也顯得無關緊要，退居邊緣地位，絲毫不具時代的吸引力。

在此情況之中，筆墨之作為文雅社會身分之表徵意義也陷入了困境。二十世紀初的中國社會正經歷著史上最激烈的階級變遷，其中又以傳統的文化菁英階層所受的衝擊最為嚴酷。他們在新的政治體制之下，逐漸失去舊有的優勢地位，不僅在參與統治階層的管道上失去保障，經濟力也因其特權身分的喪失而被大幅度地削弱。代之而起的是以往受盡歧視的商人階級。在沿海的大城市中，新興的商人階級更是成為社會的主導力量。在1905年當上海成立中國第一個西方式的市政局時，全體三十八位代表之中即有二十位具有商人背景。而在1905年廢科舉之後，西方式的學校教育成為人才養成的新管道，而出洋留學更是晉身上層社會，獲取高位的最有效途徑。據1939年的全國名人錄中所記，其中百分之七十一皆具有國外大學之學位。商人階級以其較為優裕的經濟能力，自然能為他們的子弟在此教育競爭中取得絕大的優勢，逐漸取代了傳統士紳在社會中的領導地位。[10] 除此之外，上述的國難意識也促發了「實業救國」的論調，積極提倡以商業來提升國力，以與外國勢力抗衡。商人階級之作為社會之主流遂在此取得了意識上的正當性。從現代早期中許多士人甚至轉業投身商界的事實，[11] 吾人亦可以具體感受到此種變遷大勢之所趨。此時傳統士人所曾力持的身分界線也在新的社會情勢之中，日益模糊。

社會環境的改變意謂著傳統筆墨觀所依附之社會機制的消失。原來筆墨之作為文雅的表徵，基本上出於文士菁英階層中成員的普遍認同，並透過其在社交網絡中的傳遞、演練、宣傳，來抗拒其下階層成員的混入，以維持其階層的超俗性聲望與相關的實質利益。文士階層傳統優勢地位的喪失，不僅使其不再具有維持身分區別的強烈心理需求。即使有之，機制上也無力配合。這種現象，首見之於畫家的職業化。由於筆墨本身的內涵與人文意義，它的奉行者在傳統社會中皆有意地與職業畫家的生活行為有所區別，並儘可能地標榜其業餘性格。即使在實際上仍有各種程度不同的物質、財貨上的交換行為存在，[12] 他們的作品流通也是在文士群的社交網絡中以「贈答」的模式進行，避免接觸公開性的市場。但是，到了文士階層之優勢崩解之後，他們也無法繼續堅持其與一般民間職業畫家的區別。正如許多傳統文士到城市中棲身於新興的報紙、雜誌媒體以其文字

能力維生，許多相同背景的畫家也進入了如上海的大都市中面對公開性市場，賣畫為生，依其「潤例」，按件計酬。[13] 其中少部分人幸運地可以寄身於新式的學校之中，以教育為本職，仍然維繫著業餘藝術家的身分，似乎還可與傳統的文人畫家的理想與生活方式保有一點關係。但是，學校之教職雖可比擬為傳統體制中的學官，卻無其經濟特權，薪俸也不高，經常無法提供充分的生活保障，故也需賴其作品之出售，來彌補生活資源之匱乏。[14] 他們的贊助者（或買主）也與過去大有不同，已非傳統的文化菁英所能規範。較為富裕的傳統型雅士雖未完全自藝文活動（及市場）中退出，但具有工商背景、受過新式教育、崇尚現代文明的新城市社會菁英，則已逐漸扮演主導的角色。他們中的大多數並不具備充分欣賞筆墨奧妙境界的人文素養，更重要的，對於筆墨的崇高精神價值亦缺少認同。[15] 新的上層社會雖自有其社交網絡，但以筆墨為尚的繪畫卻已無法用之為流傳的通路。

自二十世紀初以來，中國畫壇在運作上確實也產生了新的機制，但卻不適於傳統筆墨觀的持續發展。傳統筆墨觀所依附的機制基本上是一種以畫家與其觀者間的親密關係為主軸的、私密性較高的、可以「雅集」為代表的形式。在此機制中，參預者之間的同質性極高，也有相當程度的直接或間接的交情存在。筆墨的意義與價值不僅可在此網絡中順暢地傳遞，而且可以凝聚成共識，進而加以宣揚，造成更大的聲勢。但是二十世紀初以來，這個機制的地位逐漸被新興的展覽會形式所取代。展覽會的形式本非中國原有，而係取自西方的概念。至1910年代末期，上海已有廣倉學會主辦的「古物陳列會」、「上海書畫善會展覽會」、「海上題襟館書畫展覽會」等，蘇州則有「蘇州畫賽會」，北京於1917年也有葉恭綽、金城與陳漢第於中央公園舉行之收藏展，1920年則有「中國畫學研究會」的首展。這種展覽活動在1920及30年代，日益蓬勃，幾乎成為各大城市中最主要的藝術活動。[16] 但是，在這種展覽會中作品所面對的觀眾與參加雅集者大為不同。雖然有些屬於畫家的熟識，但大多數觀眾是包括各階層在內的、與畫家無關的市民。如此的「開放性」大大地妨礙了畫家筆墨之精神內涵被理解的可能性。即使有的展覽會安排了評介文字來作溝通，但觀眾所接觸的仍以作品的形式為先，難得有進一步深入的機會。畫家在此狀況中即使仍以筆墨為作品價值訴求之所在，也不易在陌生的觀眾群中得到共鳴。

四、畫家因應與筆墨意義的轉化

大城市中的展覽會與繪畫市場在二十世紀初以來逐漸成為中國畫家與其觀眾之間最主要的聯繫機制。如與傳統者相較，它的特質最清晰地表現在其「公開性」之上，將藝

術的觀眾由朋友知交的特定少數擴展到不計其身分背景的芸芸大眾。這個趨勢的發展基本上也呼應著新文化運動以來一再強調「走向民眾」的救國呼籲。對當時所有倡言改革者、或是文化重建者而言，任何未來新藍圖的設計歸究要回到一個關鍵問題：如何將改革的理念及實踐推及至廣大的基層群眾，讓中國文化產生一個全盤的改造？如果不能克服這個難題，任何文化革新運動，皆不過是浮誇的空談罷了。藝術如果不想在這場文化救國運動中缺席，[17]「走向民眾」自然成為當務之急。新機制所帶來的作品與觀眾間的新關係，因此也得到畫家們的衷心支持。其中尤以持革新立場的畫家表現最為極致。高劍父在其《我的現代國畫觀》中，便以為展覽會是「現代的社會進步制度」，不僅促成現代畫與傳統畫的分野，而且也是中國畫需要改革，需要走上「大眾化」的主要依據。[18]即使是傳統派的畫家亦不排斥展覽，並儘可能地參與。這其中或仍有些市場性的考慮，但其欲藉展覽之力而思對社會有所貢獻之積極企圖亦不容忽視。在二十世紀初期大城市中傳統書畫展經常以社會慈善募款為其發起宗旨之一，便是一個顯而可見的現象，亦可視為此氛圍中的產物。[19]

但是，「走向民眾」卻非原來筆墨中心主義者所長，甚至是與其菁英式的筆墨內涵相矛盾的要求。對於「走向民眾」的整體文化情境的壓力，「筆墨」在無可逃避的狀況下，如何依其各自之考量予以回應，便值得特別的注意。第一種反應的方式是刻意的漠視外在的文化壓力，並以之為個人向傳統再認同，拒絕承認現實世界轉變的手段。其中最極致的代表是在北京活動的遜清王孫溥心畬。他個人對傳統筆墨之理解，由於得力於本人及清室的豐富收藏，自有超越常人之處，並刻意著力於表現其筆墨的秀雅韻味。他對此種筆墨韻味的重視遠遠地超過畫中的造型與構圖；他甚至經常使用古畫稿中的造型與構圖，但用自己的筆墨去鉤寫輪廓，再寫物象。[20]（圖263）這可說是完全將繪畫之價值託之於筆墨之上，甚至漠視造型與構圖之變的價值所在，其純粹之程度可謂是董其昌所行者之更進一步的極致。作為被迫歸隱，自大多數公共領域退出的清宗室成員的他而言，如此的筆墨不僅意謂著他在向最精微的傳統回歸中尋求心靈的慰藉，而且也宣示著拒絕以其藝術配合現實需要的遺民心態。過去論中國近現代繪畫的史家們，大致上傾向於視溥心畬為傳統派，雖有其功力之表現，但因與現代中國之發展大勢似無緊密關係，而置之於邊緣性的位置。[21]但從筆墨對時局之因應角度言之，溥氏的拒絕則自有其積極意義。他的筆墨堅持讓筆墨傳統中久為壓抑的個人性抒懷功能再度予以實踐，那部分的傳統實在董其昌之前的倪瓚與文徵明的作品中仍有不可忽視的顯示，[22]但後來則在轉向抽象哲學意涵的當道中，失去了論者的關懷。如此將藝術之價值向個人抒懷意義的回歸，即使在新文化運動的氛圍中顯得不合時宜，但此不合時宜卻正是藝術獨立性的另一種表現。它在亂世中的存在，自有其今人珍惜的價值。

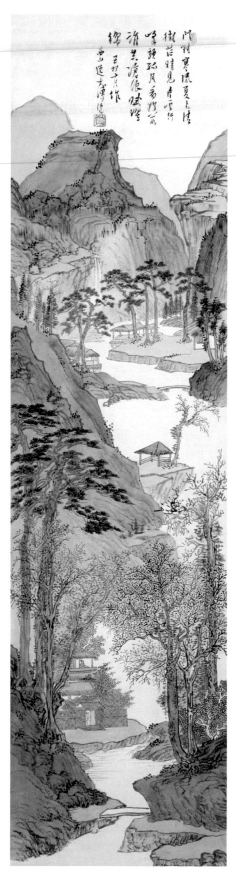

與溥心畬者相反的因應則是以「走向民眾」的目標來修正筆墨,並以「寫實性」來取代原來之「筆墨性」。以高劍父為主的嶺南派可說是此種因應的住例。在他們手中,中國筆墨原來所講究的在畫面上展現出來之用筆速度、輕重粗細以及用墨所生之乾濕濃淡、澀潤層次等效果,被重新與自然界的現象,尤其是光影、肌理等,再建立起對應的關係。他們的這種畫風雖較偏重色彩的運用,但對筆墨的講究實沒有鬆懈,只不過不再一味地追求筆墨本身的抽象價值,而改以與自然觀察有所「實對」為關鍵的考量準繩罷了。嶺南派畫風的淵源雖與日本現代初期所發展之「日本畫」,尤其與竹內栖鳳一派有關,但其理路也有導向筆墨中心主義成立之前舊傳統之一面。中國唐宋繪畫之中的筆墨即是「皆有所指」的繪畫語彙。在他們看來,這種重新與寫實性結合的筆墨,真實而不故弄玄虛。以之來呈現他們對中國改革的熱情與呼籲,肯定可以直接而有力地打動民眾,達到以藝術救國的目標。高劍父的《風暴中的十字架》(見圖248)則可以說是如此實踐的代表作品。**23**

　　徐悲鴻的路徑實亦與高劍父者相類。他對中國筆墨的欣賞也是在寫實的監督之下進行的。他極少在公開的言論中讚美筆墨的藝術價值,相反的,自董其昌以下至吳昌碩等被視為「有筆墨」的傳統大師卻是他一再抨擊的對象,以為是中國文化之所以陷入危機的部分因素。對他而言,中國繪畫如果要能擔負起新時代救國的任務,就必須要回到藝術的原點—寫實之上。他對中國筆墨的觀念亦如是。其實徐悲鴻對筆墨並非全然反對,這尤其在他擔任藝術學校校長而嘗試延聘多位傳統派畫家(如張大千)以創造一種兼容並蓄

263. 民國 溥心畬《夏日村居圖》 1939年
軸 紙本 設色 124 x 31.9公分 台南 私人收藏

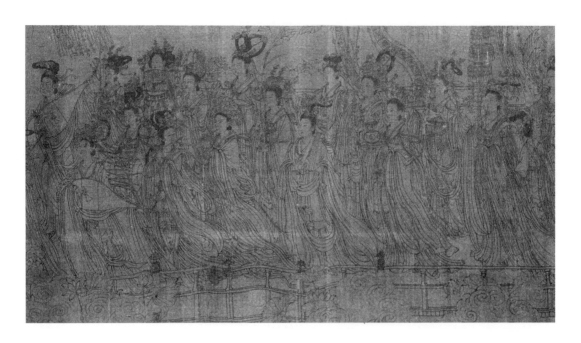

264. 宋《八十七神仙卷》局部 絹本 水墨 30 × 292公分 北京 徐悲鴻紀念館

的風氣後，可以明顯地覺察。當時他也開始收藏中國古畫，其中最受他寶愛的作品即一
幅宋人的《八十七神仙卷》（圖264）。《八十七神仙卷》可能是與王季遷所藏《朝元仙
仗》同一來源的壁畫稿本，全卷僅以墨色線條繪成。徐悲鴻除了推崇其人物「盡雍容華
妙，比例相稱，動作變化」外，還特別感贊它「無一懈筆，游行自在」。[24] 在他的觀念
裡，後者的筆墨成就顯然是奠基在前者形象的成功掌握之上的，切不可倒因為果。因此
他在評舊文人畫時便以其「捨棄其真感以殉筆墨」為病根，並指出：「夫有真實之山

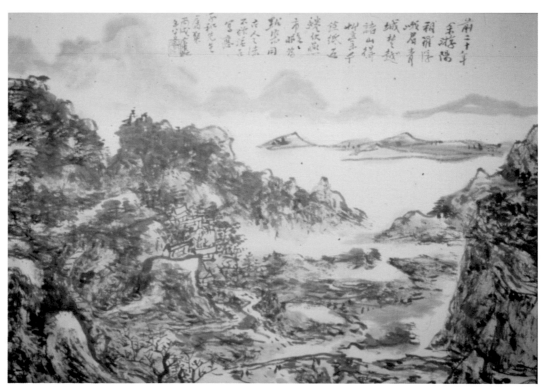

川，而煙雲方可怡悅，今不把握一物，而欲以筆墨寄其氣韻，放其逸響，試問筆墨將於何處著落？！」[25] 對於這種「著落」於「真感」的筆墨工夫，徐悲鴻確實也在他的水墨作品中一再地努力追求，並建立了他自己的風格，給予後來畫壇極大的影響。李可染等人所作的寫生山水畫，基本上都是服膺這個將「筆墨」著落在「真感」之大原則的表現。

徐悲鴻與高劍父等人的筆墨變革皆出於「走向民眾」的動機，也得到許多來自於社會的支持。但是，這並非國難情境中的唯一選擇。對某些畫家而言，讓「筆墨」走向民眾，或將寫實作為筆墨的框界，都可能限制了筆墨的潛力。明清以來的筆墨發展史除了將之從寫形的束縛中解放出來外，其實另外也賦予了一種形式之外的足以應付困境的精神力量。清初的遺民畫家們即是以此表達了身處逆境中的崇高氣節，形成其精神提升的典範。在二十世紀之 30、40 年代中日戰爭發生之前後，畫家如黃賓虹、傅抱石等人都在所謂明遺民畫家的藝術中找到了這種精神力量，讓他們深信對其之努力探索，可以轉化為文化戰力，救國家於危亡。黃賓虹自1937年起困居北京近十年，不得南歸，且被迫在日軍的統治之下過著一種半隱居的生活。這個情境讓他似乎更能體會二百五十年前明遺民的內心與其藝術的精神意義。他對古代傳統的情感因之更深，並與民族意識強烈地結合為一。黃賓虹山水畫中最具個人特色的濃墨法，即在困居北京時期有了關鍵性的發展（圖265）。較早期山水畫中較明顯的枯澀筆墨至此則代之以層疊多次的墨染與濃墨點

265. 民國 黃賓虹《用寫生稿作山水》1946年 紙本 水墨 美國 私人收藏

混合，致使畫面上呈現激烈的虛實變化，而在筆墨濃重處又自具一種內在的疏密差異，分明而豐富。這正是他個人對古代山水傳統中「華滋渾厚」境界的筆墨詮釋。[26] 所謂「華滋渾厚」原本出於元末張雨對黃公望的贊辭「山川渾厚，草木華滋」，後來在中國傳統繪畫論述中則被奉之為理想境界，以示山水之能得造化生氣。對黃賓虹而言，他的筆墨詮釋乃在此固有的筆墨基礎之上，對中國文化傳統之根本精神，與其之所以具有超強生命力的再發現。身處於國家危亡之際，此種筆墨的探索，因此不僅關係到個人的藝術成就，而且是民族氣節之再凝聚，精神力量之再提升與展現之所繫，「救國之要亦在是」。[27]

正如黃賓虹的探索，傅抱石在中日戰爭期間亦以筆墨之新道來因應國難變局的內外需求。傅抱石在戰前主要以研究古代美術史及理論知名。戰爭期間，轉徙四川八年，則改以水墨創作為主。他與黃賓虹頗為相似，在身處國家受外敵侵略的時局中，對畫史中遺民畫家所表現的氣節最為重視。尤其對清初的明遺民如石濤、龔賢等人尤為傾倒，認為他們的成就甚至超過元代之大師們，並深信由他們的藝術中可以變化出「興奮」與「前進」的力量。[28] 他自己的山水畫便與石濤有密切的關係。在重慶時期，他曾計劃完成一系列表現石濤一生活動的「史畫」，以紀念這個「吾中華偉大藝人」。其1942年所作的《石濤上人像》（圖266）即以淋漓充沛的水墨作巨松，細緻使轉的線條作紅白梅枝，而將石濤置於其中，企

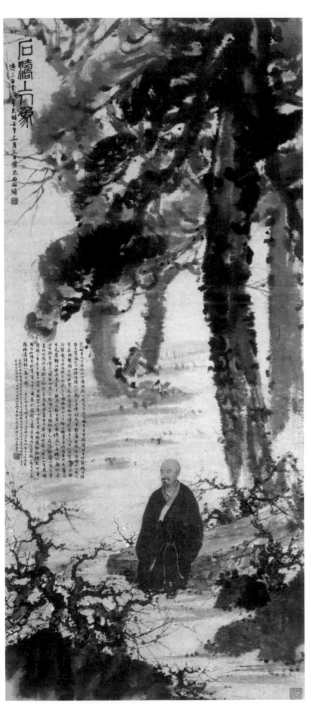

266. 民國 傅抱石《石濤上人像》1942年
軸 紙本 設色 132.5 × 58.5公分 私人收藏

圖呈現他自己在題識中所體認的石濤形象：「性耿介，悲宗社淪亡，不肯俯仰事人，磊落抑鬱，一奇之筆墨，故所為詩畫，排奡縱恣，真氣充沛。」[20] 石濤的畫既是其偉人人格的呈現，其「真氣充沛」的筆墨便成為他追求奮進的源頭。傅抱石在重慶時所作如《巴山夜雨》、《瀟瀟暮雨》（見圖260）等傑作，就是在石濤的基礎上，發展出他自己以散鋒破筆揮灑的「抱石皴」，及因之而成的獨特水墨風格。此時作品常見的「夜雨」主題，意象淒迷，乃是承繼自傳統中以暗夜喻亂世的意涵，但在其破筆散峰的筆墨詮釋之下，卻一改過去的浪漫感傷而追求一種他自稱之為「雄渾」、「樸茂」的氣象。這種精神內涵正是傅抱石自遺民繪畫傳統中「再發現」的中國藝術精神之核心；他的筆墨探索，亦意在喚之喚示國人，並預讀中國不滅，抗戰必勝的前景。[30]

五、筆墨論辯的新情境

不論是回歸個人抒懷也好，轉向寫實也好，抑或是化為民族氣節精神的載體，筆墨在二十世紀前半期所產生的內涵轉變都是在其傳統三個層次的意義陷入困境之後，對其環境需求所作的不同因應。它們之間其實沒有對與錯的問題，該考慮的只是有效與否的衡量；而有效與否又只關係到個人對環境情勢需求的感知與個人途徑的選擇間的契合而已。時代雖有所謂整體大勢走向，但那大多是後來史家的一己之見，身處其中的人看向未來反而見到各式多樣的可能性。藝術家尤其如此。他們對所處情境的感知皆與其各自情性、背景密不可分，其所選擇的因應亦因此而各有所針對。溥心畬的因應與徐悲鴻者看似相反，但卻各自有效；他們連同黃賓虹、高劍父、傅抱石等人的因應，皆都各自有所成就。如果就此來討論其價值之高下，肯定不會有任何結果。但是，如果作為一種策略性的選擇，各派主張固然可以據理力爭其作為未來唯一正途的真確性；然而，從中國近代的歷史經驗看來，這種論爭的最後卻常取決於藝術以外的政治力。1960年代初期在《美術》雜誌上便出現過一波對中國筆墨問題的熱烈討論，有趣的是：它的結束並非論理的勝負，而來自於毛澤東的批示。此批示中「許多共產黨人熱心提倡封建主義的藝術，卻不熱心提倡社會主義的藝術，豈非咄咄怪事」一語，終結了整個討論，並讓筆墨問題的討論「完全銷聲匿跡，達十餘年之久」。[31]

然而，從宏觀的角度看，政治力的介入筆墨論爭，雖然粗暴而惹人厭惡，卻也不算「怪事」。歷史上每一次筆墨意義的變化都是在某種特定的文化脈絡中進行的，即使三百多年前出現的筆墨中心主義，其之成為區別雅俗的身分表徵，也不是筆墨內部自然產生的，而係因應當時社會上士庶之分趨於混亂的情勢而來。二十世紀初期筆墨意義的各種轉化，亦有其因應社會之必然，且與國難的危機直接有關。這清楚地顯示了一個規

律：當社會文化情境有激烈而本質性的變化時，筆墨意義便須重新擬定，而為了要使其得到新的轉化，論辯的過程勢必出現。而在此論辯的過程中，筆墨意義何在的問題，實不止是藝術問題而已，更重要的還在於其考慮亦意謂著論者對整體文化情勢未來趨向的規劃（或臆測）。換句話說，畫家的選擇或論者的判斷，一方面是對當下的因應，另一方面是對未來的規劃。這雙向的思考共同構成筆墨意義的轉化，兩者缺一不可。

由這個角度來回顧近年來中國繪畫界在筆墨問題的再一次爭論，便可覺察到其癥結實在於文化新情境的出現。90年代中國文化情境與本文主要討論的二十世紀前半者相較，最大的不同實在於國難危機的解除。面對二十一世紀的中國已經不須再擔心亡國滅種，列強的殖民亦不復存在，中國反而已經昂然登上國際舞台，並且扮演重要的角色。此時的文化發展基本上已無如何存續的問題。在此情況下，過去筆墨的各種意義也因而失去了存在的支撐，逐漸喪失其原有的吸引力。筆墨是否等於零的爭論，其實正是此時催生新意義的必要過程。

參預論爭的雙方（或多方）雖各逞其雄辯，但如由上述筆墨意義轉化之雙向性來觀察的話，仍尚有論辯的空間。持著筆墨等於零的論者並不全盤否定筆墨，但集中地批判「脫離了具體畫面的孤立的筆墨」，強調它只能是作者「為求表達視覺美感及獨特情思」的「造型手段」之一，[32] 這種主張係將筆墨的意義回歸到造型之基本需要，不讓它逸出畫面構成的監控。其思路雖有些近似徐悲鴻等人者，但已無其「走向民眾」的終極關懷之制約，而顯得更為自由，正反映出90年代新情境的氛圍。但由意義建立之對未來面的規劃而言，這「造型主體」則仍缺乏積極性。在以反叛傳統為手段在進行革命之時，如果不願以西方的現代主義為歸宿，前輩們所持如「走向民眾」等目標亦無法擁抱時，其意義之具體著落，便成為亟須解決的問題。有論者以其缺少「對筆墨的深層精神的感悟」評之，[33] 道理或亦在此。

另方以反對筆墨等於零的主張亦見其對新情境之因應所在。當反筆墨論者在免除了政治性與社會性之干預的自由情境中重新去認識筆墨的造型主體時，這些論者則務實地注意到筆墨的工具性文化意義。這種主張以為筆墨之內涵來自於中國之特殊繪畫工具，而它所長期累積的美感規範，實是「中國文化慧根之所繫」。對他們而言，筆墨因此遂應視為「中國畫的識別系統」，是中國畫之得以在「西學東漸的狂潮中」繼續生存的「最後一道底線」。[34] 其實這種主張曾在二十世紀中以不同的形式一再地出現，大致上都是以筆墨為國家民族主義下的文化認同符號，來因應各個不同的時代情境。例如「國畫」一詞在20年代的出現，係因應著當時中國試圖脫離半殖民之困境的迫切需要；[35] 黃賓虹與傅抱石在中日戰爭期間將筆墨生氣的探索與救國工作加以等同，亦顯示著在國難緊迫關頭下所有文化力量須立即予以落實的巨大壓力。90年代末期筆墨之作為民族文化

認同符號，它所面對的新情勢則是全球化趨勢中地域文化如何生存發展的問題。在此情勢中談中國筆墨之文化認同意義，它的前提自然是在堅信地域性不能被全球化趨勢所犧牲。如此的立足點固然有許多史實可以依據，讓人相信由眾多地域文化所共構之多元性正是人類文明的珍貴遺產；[36] 但是，地域性文化在未來的發展空間，在肯定不致於完全被犧牲的情況下，究竟可以保留多少？這才是關鍵問題。

此地域性的討論還牽涉到國家民族主義的問題。後者雖在二十世紀中曾經扮演絕對優勢的主導角色，但在全球化的近期趨勢中，亦正在快速地貶值、退潮，不僅顯得格格不入，甚至成為欲除之而後快的障礙。在此新情勢中，國家民族主義勢必無法繼續留存，但必須代之而起的某種新的「地域－世界」關係卻也尚未成形。這個新關係將來會以什麼面貌出現，可能是二十一世紀最令人期待的新局。中國筆墨之作為民族文化認同的符號，在面對如此未來的考慮中，是否需要作「底線」式的堅持，因此也值得再加思索。

在全球化趨勢尚在進行，新的「地域－世界」關係亦在形塑過程之中的情境裡，關於筆墨意義的論辯，勢必也不會停止地繼續下去。而在這個論辯過程中，所有參預者將為其自己及時代逐步探索出新的筆墨意義，並一起規劃一個具有未來性的新的「地域－世界」關係。

註釋

導論

1. 方聞的結構分析法及其研究成果，可見Wen C. Fong, "Toward a Structural Analysis of Chinese Landscape Painting," *Art Journal,* vol. 28 (1969), pp. 388–397; Wen C. Fong et al., *Images of the Mind: Selections from the Edward Elliott Family and John B. Elliott Collection of Chinese Calligraphy and Painting at the Art Museum, Princeton University* (Princeton, N.J.: The Art Museum, Princeton University, 1984). 此書有新出中譯本，見李維琨譯，《心印——中國書畫風格與結構分析研究》（西安：陝西人民美術出版社，2004）。

2. 對於這部分之成果，例可見於James Cahill, *An Index of Early Chinese Painters and Paintings: T'ang, Sung, and Yüan* (Berkeley, C.A.: University of California Press, 1980); 鈴木敬，《中國繪畫史》，全8冊（東京：吉川弘文館，1981–1995）。

3. 這些成就可見如鈴木敬，《明代繪畫史研究・浙派》（東京：木耳社，1968）; Richard Barnhart, *Marriage of the Lord of the River: A Lost Landscape by Tung Yüan* (Ascona: Artibus Asiae Supplementum, 27, 1970); Richard Barnhart et al., *Painters of the Great Ming: The Imperial Court and the Zhe School* (Dallas: The Dallas Museum of Art, 1993); 古原宏伸，《中国画卷の研究》（東京：中央公論美術出版，2005）。

4. Wen C. Fong, "Rivers and Mountains after Snow (*Chiang-shan Hsüeh-chi*), Attributed to Wang Wei (A. D. 688–759)," *Archives of Asian Art,* vol. 30 (1976), pp. 6–33.

5. 如見James Cahill, *"Hsieh-I* as A Cause of Decline in Later Chinese Painting," in *Three Alternative Histories of Chinese Painting* (Lawrence, Kansas: Spencer Museum of Art, University of Kansas, 1988), pp. 100–112。

6. 以社會身分之角度探討文人畫之觀念發展，可參見Susan Bush, *The Chinese Literati on Painting: Su Shih (1037–1101) to Tung Ch'i-ch'ang (1555–1636)* (Cambridge: Harvard University Press, 1971)。

7. 對蒙元帝國多元文化探討之最新成果，參見蕭啟慶，《內北國而外中國》，全2冊（北京：中華書局，2007）。

8. 元代文人山水畫的歷史地位早在十七世紀時便由董其昌等論者所確立，在二十世紀七〇年代藝術史學界則進一步在作品風格上作了完整的研究，其例如何惠鑑，〈元代文人畫序說〉，《文人畫粹編・中國篇3・黃公望、吳鎮、王蒙、倪瓚》（東京：中央公論美術社，1979）; James Cahill, *Hills Beyond a River: Chinese Painting of the Yüan Dynasty, 1279–1368* (New York and Tokyo:

Weatherhill, 1976); 張光賓編，《元四大家》（台北：國立故宮博物院，1975）。

9. 對於沈周、文徵明、董其昌這三個重點的研究，至二十世紀九〇年代時已大致完成，重要成果
 如：Richard Edwards, *The Field of Stones: A Study of the Art of Shen Chou (1427–1509)* (Washington
 D.C.: Freer Gallery of Art, 1962); Anne Clapp, *Wen Cheng-ming: The Ming Artist and Antiquity*
 (Ascona: Artibus Asiae Supplementum, 34, 1975); 江兆申，《文徵明與蘇州畫壇》（台北：國立故宮
 博物院，1977）；江兆申，《吳派畫九十年展》（台北：國立故宮博物院，1981）；北京故宮博物
 院，《吳門畫派研究》（北京：紫禁城出版社，1993）；古原宏伸，《董其昌の書畫》，全2冊（東
 京：二玄社，1981）；Wai-kam Ho, *The Century of Tung Ch'i-ch'ang, 1555–1636*, 2 Vols. (Kansas
 City and Seattle: The Nelson-Atkins Museum of Art and University of Washington Press, 1992)。

10. 例可見James Cahill, *The Painter's Practice: How Artists Lived and Worked in Traditional China* (New
 York: Columbia University Press, 1994)。

11. 對文徵明一生幾個轉折的詳細討論，請參見石守謙，《風格與世變：中國繪畫史論集》（台北：
 允晨文化實業股份有限公司，1996；簡體字版，北京：北京大學出版社，2008），頁229–337。

12. Shou-chien Shih, "Calligraphy as Gift: Wen Cheng-ming's (1470–1559) Calligraphy and the Formation
 of Soochow Literati Culture," in Wen C. Fong et al., *Character and Context in Chinese Calligraphy*
 (Princeton, N.J.: The Art Museum, Princeton University, 1999), pp. 254–283.

13. 對董其昌繪畫理論研究之大量成果，可參見古原宏伸、張連編，《文人畫與南北宗論文匯編》
 （上海：上海書畫出版社，1989）。

14. 研究之例可見楊義著，郭曉鴻輯圖，《京派海派綜論（圖志本）》（北京：中國社會科學出版社，
 2003）。

15. 金陵繪畫在十五、十六世紀的發展，請另參見石守謙，〈浙派畫風與貴族品味〉，《風格與世
 變》，頁181–228；石守謙，〈浪蕩之風——明代中期南京的白描人物畫〉，《國立臺灣大學美術史
 研究集刊》，第1期（1994），頁39–61。

16. 永樂宮壁畫的研究雖自二十世紀五〇、六〇年代已由傅熹年、王遜、宿白開端，但迄今尚無完
 整而深入的學術專書問世。最近則有較完整的圖像資料彙集之出版，見金維諾編，《永樂宮壁畫
 全集》（天津：天津人民美術出版社，2007）。

17. 前者可見徐復觀，《中國藝術精神》（台中：東海大學，1966），後者例可見詹石窗，〈道教與
 文學藝術〉，收在卿希泰主編，《道教與中國傳統文化》（福州：福建人民出版社，1990），頁
 222–270。

18. Sullivan與李鑄晉兩人分別於1959及1979年出版了他們對中國現代繪畫史的專著，可說是這個次
 領域最重要的兩位開拓者，而因應著新資料的增加，他們也都在原書出版約四十年後提出了更
 完整的成果，見Michael Sullivan, *Art and Artists of Twentieth-Century China* (Berkeley and London:
 University of California Press, 1996); 李鑄晉、萬青力，《中國現代繪畫史・民初之部1912–1949》
 （台北：石頭出版股份有限公司，2001）。

19. 中國現代繪畫「西化」研究的另一個缺陷在於過度偏重歐洲的角色，較為忽略來自日本的影
 響，這在近年學界已有所檢討修正，見陳振濂，《近代中日繪畫交流史比較研究》（合肥：安
 徽美術出版社，2000）；Aida Yuan Wong, *Parting the Mists: Discovering Japan and the Rise of
 National-Style Painting in Modern China* (Honolulu: University of Hawai'i Press, 2006)。

20. 典型之例可見宗白華，〈論中西畫法的淵源與基礎〉，原發表於中央大學《文藝叢刊》，第1卷第2
 期（1934年10月），收在《美學與意境》（北京：人民出版社，1987），頁148–162。

I 觀念的反省

1–1 對中國美術史研究中再現論述模式的省思

1. Cf. David Summers, "Representation," in R. S. Nelson and R. Shiff eds., *Critical Terms for Art History* (Chicago: The University of Chicago Press, 1996), pp. 3–16.

2. Norman Bryson, *Vision and Painting* (New Haven: Yale University Press, 1985), pp. 1–66.

3. 利瑪竇、金尼閣著，何高濟、王遵仲、李申譯，《利瑪竇中國札記》（北京：中華書局，1983），第1卷，第4章，頁22–23。

4. 關於這種意見，可以清初畫家兼理論家鄒　桂的意見為代表。見其《小山畫譜》（美術叢書本，上海：神州國光社，1928），頁137–138。

5. Michael Sullivan, *The Meeting of Eastern and Western Art* (Berkeley: University of California Press, 1989), pp. 67–80. 並見Ju-hsi Chou et al., *The Elegant Brush: Chinese Painting under the Qianlong Emperor, 1735–1795* (Phoenix: Phoenix Art Museum, 1985)。

6. 蔡元培，〈我之歐戰觀〉，《蔡元培全集》（台北：台灣商務印書館，1968），頁710–712。

7. 宗白華，〈中西畫法所表現的空間意識〉，《中國藝術論叢》（上海：商務印書館，1936），現收入宗白華，《美學與意境》（北京：人民出版社，1987），頁163–170。

8. 鄧椿，《畫繼》，卷10，見《中國書畫全書》（上海：上海書畫出版社，1992–1999），第2冊，頁723。

9. 宗白華，〈中國藝術的寫實精神〉，收在其《美學與意境》，頁204–207。

10. 徐悲鴻著，徐伯陽、金山合編，《徐悲鴻藝術文集》（台北：藝術家出版社，1987），冊1，頁99、220。

11. 童書業，《唐宋繪畫談叢》（北京：朝花美術出版社，1962），頁78。

12. 此中最有名的論文是俞劍華，《中國山水畫的南北宗論》（上海：上海人民美術出版社，1963）。

13. 如向達，〈明清之際中國美術所受西洋之影響〉，《東方雜誌》，第27卷第1期（1930），頁19–38。

14. Roger Fry, *Last Lectures* (Boston: Beacon Press, 1962), pp. 97–149.

15. Osvald Sirén, *Chinese Painting: Leading Masters and Principles* (New York: The Ronald Press, 1956–58), vol. 5, pp. 88–94.

16. Ibid, vol. 1, p. 12.

17. 另有一種直接取用Wölfflin風格論的中國美術史研究，請見方聞，〈西方的中國畫研究〉，《故宮文物月刊》，第45期（1986），頁49–50。

18. 此可以1969年在普林斯頓大學（Princeton University）所召開之研討會為代表。研討會中的論文可見Christian F. Murck ed., *Artists and Traditions: Uses of the Past in Chinese Culture* (Princeton: The Art Museum, Princeton University, 1976)。

19. 這種工作的最佳例子，可見Wen C. Fong, *Summer Mountains: The Timeless Landscape* (New York: The Metropolitan Museum of Art, 1975)。

20. Chu-tsing Li, "Rocks and Trees and the Art of Ts'ao Chih-po," *Artibus Asiae*, vol. 23, no. 3/4 (1960), pp. 153–192; *The Autumn Colors on the Ch'iao and Hua Mountains: A Landscape by Chao Meng-fu* (Ascona: Artibus Asiae Supplementum, 21, 1965). 亦見何惠鑑，〈元代文人畫序說〉，收在文人畫粹

編・中國篇3・黃公望、吳鎮、王蒙、倪瓚》（東京：中央公論社，1979），頁110–130。

21. Chu-tsing Li, "Rocks and Trees and the Art of Ts'ao Chih-po," p. 176.

22. Richard Edwards此書為其退休演講集，出版時間為1989 年。但其背後的研究則可回溯至1962 年的*The Field of Stones: A Study of the Art of Shen Chou*及1967 年的*The Painting of Tao-chi*。

23. 這種工作可以傅申在《故宮季刊》上的論文為代表。見其〈巨然存世畫蹟之比較研究〉，《故宮季刊》，第2卷第2期（1967），頁51–79。這在後來則形成一個更完整的系統，見其*Studies in Connoisseurship: Chinese Paintings from the Arthur M. Sackler Collection in New York and Princeton* (Princeton: The Art Museum, Princeton University, 1973)。

24. 李霖燦，〈中國山水畫中的「皴法」研究〉，《故宮季刊》，第8卷第2期（1973），頁1–26；〈中國山水畫上苔點之研究〉，《故宮季刊》，第9卷第4期（1975），頁25–46。

25. 李霖燦，《中國美術史稿》（台北：雄獅圖書股份有限公司，1987），頁79–130。

26. 江兆申，〈從畫家構圖意念來看中國山水畫的舊有發展〉，《故宮季刊》，第4卷第4期（1970），頁6。

27. 同上，頁11。

28. 江兆申，《關於唐寅之研究》（台北：國立故宮博物院，1976）；〈從唐寅的際遇來看他的詩書畫〉，《故宮學術季刊》，第3卷第1期（1985），頁1–4。

29. Michael Sullivan, op. cit., pp. 244–269.

30. 對此可見張光賓編，《元四大家》（台北：國立故宮博物院，1975）。

31. Wen C. Fong and Marilyn Fu, *Sung and Yuan Paintings* (New York: The Metropolitan Museum of Art, 1973). James Cahill, *Hills Beyond a River: Chinese Painting of the Yüan Dynasty, 1279–1368* (New York and Tokyo: Weatherhill, 1976).

32. James Cahill, *Hills Beyond a River*, p. 3, 譯文取自中譯本《隔江山色》（台北：石頭出版股份有限公司，1994），頁16。

33. 江兆申，《文徵明與蘇州畫壇》（台北：國立故宮博物院，1977）；張光賓編，《元四大家》。

34. 石守謙，〈嘉靖新政與文徵明畫風之轉變〉，收在《風格與世變：中國繪畫史論集》（台北：允晨文化實業股份有限公司，1996），頁261–297。

35. 孫紀元，〈敦煌彩塑與製作〉，《中國石窟・敦煌莫高窟》（東京：平凡社，1986），第3卷，頁213–214。

36. 例如孫紀元便以為五代宋元明之佛教雕塑「作者過於追求細緻、寫實，衣褶漸趨繁瑣，造像氣質已不如前代」。見其〈麥積山石窟雕塑藝術〉，《中國美術全集・雕塑編8・麥積山石窟》（北京：人民美術出版社，1988），頁15。

37. 史岩，〈五代兩宋雕塑概說〉，《中國美術全集・雕塑編5・五代宋雕塑》，頁15。

38. James Cahill, *The Compelling Image: Nature and Style in Seventeenth-Century Chinese Painting* (Cambridge: Harvard University Press, 1982), p. 70. 譯文取自中譯本，《氣勢撼人》（台北：石頭出版股份有限公司，1994），頁102。

39. James Cahill, "*Hsieh-I* as A Cause of Decline in Later Chinese Painting," *Three Alternative Histories of Chinese Painting* (Lawrence, Kansas: Spencer Museum of Art, University of Kansas, 1988), pp. 100–102.

40. 此研討會乃1992年4月17日至19日，配合"The Century of Tung Ch'i-ch'ang"展覽，在Nelson-Atkins Museum, Kansas City舉行。

41. 參見Wai-kam Ho, "Tung Ch'i-ch'ang's New Orthodoxy and the Southern School Theory," in Christian F. Murck ed., *Artists and Traditions*, pp. 113–130。

42. 許多學者都懷疑董其昌主張「以自然為師」時的真誠性，並以為其並未在創作中實踐此主張。見Richard Edwards, *The World Around the Chinese Artist: Aspects of Realism in Chinese Painting* (Ann Arbor: University of Michigan, 1989), p. 125；James Cahill, *The Compelling Image,* pp. 36–69。

1–2 中國文人畫究竟是什麼？

1. 徐悲鴻，〈世界藝術之沒落與中國藝術之復興〉，《徐悲鴻藝術文集》（銀川：寧夏人民出版社，1994），頁498–507。

2. 陳衡恪，〈文人畫的價值〉，收在何懷碩編，《近代中國美術論集》（台北：藝術家出版社，1991），頁49–52。

3. 汪亞塵，〈國畫上題詩問題〉，同上書，頁53–54。

4. 錢鍾書，〈中國詩與中國畫〉，同上書，頁35–48。

5. 滕固，〈關於院體畫和文人畫之史的考察〉，同上書，頁23–29。

6. 滕固，《唐宋繪畫史》（北京：新華書店，1958），頁100、106–107。

7. 沈顥，《畫麈》，收在《中國書畫全書》（上海：上海書畫出版社，1992–1999），第4冊，頁814。

8. 董其昌，《畫禪室隨筆》（藝術叢編本，台北：世界書局，1968），頁43。

9. 同上，頁34。

10. 俞劍華，《中國山水畫的南北宗論》（上海：上海人民美術出版社，1963），頁111–113。

11. 江兆申，〈談中國文人畫〉，《故宮文物月刊》，第40期（1986），頁27。

12. 江兆申，《文徵明與蘇州畫壇》（台北：國立故宮博物院，1977）；Anne Clapp, *The Painting of T'ang Yin* (Chicago: The University of Chicago Press, 1991).

13. 張彥遠，《歷代名畫記》，卷1，見《中國書畫全書》，第1冊，頁124。

14. 石守謙，〈「幹惟畫肉不畫骨」別解〉，《風格與世變：中國繪畫史論集》（台北：允晨文化實業股份有限公司，1996），頁53–85。

15. 蘇軾，〈書鄢陵王主簿所畫折枝二首〉，《蘇東坡集》（萬有文庫薈要本，台北：商務印書館，1965），卷4，頁63。

16. 黃庭堅，《豫章黃先生文集》（四部叢刊初編本），卷26，頁9。

17. 郭若虛，《圖畫見聞誌》，卷1，見《中國書畫全書》，第1冊，頁468。

18. Chu-tsing Li, *The Autumn Colors on the Ch'iao and Hua Mountains: A Landscape by Chao Meng-fu* (Ascona: Artibus Asiae Supplementum, 21, 1965).

19. 劉巧楣，〈晚明蘇州繪畫中的詩畫關係〉，《藝術學》，第6期（1991），頁33–103。

20. Cf. Susan Bush, *The Chinese Literati on Painting: Su Shih (1037–1101) to Tung Ch'i-ch'ang (1555–1636)* (Cambridge: Harvard University Press, 1971), pp. 151–178.

1–3 洛神賦圖—— 一個傳統的形塑與發展

1. 關於《蘭亭序》傳世所見風格是否原屬王羲之的爭端，可見文物出版社編，《蘭亭論辨》（北京：文物出版社，1973）。

2. 褚遂良，《晉右軍王羲之書目》及何延之，《蘭亭記》，收於張彥遠，《法書要錄》，卷3，見《中國書畫全書》（上海：上海書畫出版社，1992–1999），第1冊，頁48、57–58。

3. 〈陶隱居與梁武帝論書啟〉，收於張彥遠，前引書，頁40。

4. 褚遂良，《晉右軍王羲之書目》，收於張彥遠，前引書，頁48。

5. 趙孟頫，《松雪齋集》（四部叢刊初編本），卷10，頁16。

6. 張丑，《清河書畫舫》，見《中國書畫全書》，第4冊，頁159。

7. 董逌，《廣川書跋》，卷6，見《中國書畫全書》，第1冊，頁788。

8. 同上。

9. 黃庭堅，〈題洛神賦後〉，《山谷題跋》，卷4，見《中國書畫全書》，第1冊，頁682。

10. 楊守敬的意見寫在現存Freer Gallery of Art 的《洛神賦圖》卷後，見Thomas Lawton, *Chinese Figure Painting* (Washington D.C.: The Smithsonian Institutions, 1973), pp. 18–29。

11. Pao-chen Chen, "*The Goddess of the Lo River*: A Study of Early Chinese Narrative Handscrolls" (Ph.D. dissertation, Princeton, N.J.: Princeton University, 1987)；韋正，〈從考古資料看傳顧愷之《洛神賦圖》的創作年代〉，《藝術史研究》，第7輯（2005），頁269–279。

12. 關於北宋人對「古代」的興趣與研究，參見陳芳妹，〈追三代於鼎彝之間——宋代從「考古」到「玩古」的轉變〉，《故宮學術季刊》，第23卷第1期（2005），頁267–332。

13. 秦公，〈洛神賦（十三行）解說〉，《中國美術全集・書法篆刻編2・魏晉南北朝書法》（北京：新華書店，1986），圖版說明頁41；王壯弘編著，〈晉王獻之書洛神賦十三行〉，《帖學舉要》（上海：上海書畫出版社，1987），頁127–134。

14. 見秦公對玉版十三行原石的解說。

15. 黃伯思，《東觀餘論》，見《中國書畫全書》，第1冊，頁883。

16. 《宣和書譜》，卷16，見《中國書畫全書》，第2冊，頁45。

17. 張懷瓘，《書斷》，收在張彥遠，《法書要錄》，卷8，見《中國書畫全書》，第1冊，頁89。

18. 徐松輯，《宋會要》（續修四庫全書本，上海：古籍出版社，2003），卷1753，頁9。

19. 關於北宋本及遼寧本製作時間的推定，見Pao-chen Chen, op. cit., pp. 53–109, 258–275。

20. 對馬和之《毛詩圖》之研究，參見Julia Murray, *Ma Hezhi and the Illustration of the Book of Odes* (Cambridge: Cambridge University Press, 1993)。

21. 熊克，《中興小記》（文淵閣四庫全書本，台北：台灣商務印書館，1983），卷31，頁9。

22. 其時內至少兩次，分別為乾道七年春及淳熙十一年四月二十四日，見王應麟，《玉海》（文淵閣四庫全書本），卷34，頁31–32。

23. 王銍，〈題洛神賦圖詩并序〉，《雪溪集》（文淵閣四庫全書本），卷1，頁7。

24. 本文對全賦結構之分析，乃採用陳葆真的研究成果，見陳葆真，〈傳世《洛神賦》故事畫的表現類型與風格系譜〉，《故宮學術季刊》，第23卷第1期（2005），頁175–223。

25. 陳韻如，〈《雪霽江行》解說〉，《大觀——北宋書畫特展》（台北：國立故宮博物院，2006），頁240–245。

26. 李昉等編，《太平廣記》（文淵閣四庫全書本），卷311，頁286–288。

27. 曾慥，《類說》，卷32，收於《北京圖書館古籍珍本叢刊》（北京：書目文獻出版社，1988），第62冊，頁531。

28. 唐圭璋編，《全宋詞》（北京：中華書局，1965），冊3，頁2146。

29. 高似孫，〈水仙花後賦〉，見陳元龍等奉敕編，《御定歷代賦彙》（文淵閣四庫全書本），卷121，

頁560–561。

30. 《故宮書畫圖錄》，第5冊（台北：國立故宮博物院，1990），頁107–8。

31. 劉秉忠，《藏春集》，卷4，收入陳元龍等奉敕編，《御定歷代賦彙》（文淵閣四庫全書本），頁15。

32. 此〈題凌波仙圖〉一詩未見於《東惟子文集》與《鐵崖古樂府》等書，但可見於陳邦彥等奉敕編，《御定歷代題畫詩類》（文淵閣四庫全書本），卷61，頁15。

33. 石守謙，〈隱逸文人の內面世界——元末四大家の生涯と藝術〉，《世界美術大全集・東洋編・第7卷・元》（東京：小學館，1999），頁151–161。

34. 徐邦達，《古書畫偽訛考辨》（南京：江蘇古籍出版社，1984），上卷，頁21–27。

35. Shou-chien Shih, "The Mind Landscape of Hsieh Yu-yü by Chao Meng-fu," Wen C. Fong et al., *Images of the Mind: Selections from the Edward Elliott Family and John B. Elliott Collection of Chinese Calligraphy and Painting at the Art Museum, Princeton University* (Princeton, N.J.: The Art Museum, Princeton University, 1984), pp. 237–254.

36. 趙孟頫至少臨過楷書《洛神賦》一次，另以自己風格寫過四次，並於1320年得到墨蹟本。見虞集，《道園學古錄》（四部叢刊初編本），卷11，頁5–6；及任道斌，《趙孟頫繫年》（鄭州：河南人民出版社，1984），頁78、92、94–95、206。

37. 王連起曾就趙孟頫多次以其行書重寫原為小楷的《洛神賦》全文提出說明，以為存在著一種「既要翩若驚鴻的婀娜，又要婉若遊龍的矯健」的藝術追求心理。見王連起，〈趙孟頫行書《洛神賦》真偽鑒考〉，《文物》，2002年，第8期，頁78–90。

38. 關於白描《九歌圖》的研究，參見Deborth Del Gais Muller,"Chang Wu: Study of a Fourteenth-Century Figure Painter," *Artibus Asiae*, Vol. 47, no.1 (1986), pp. 5–34。

39. 《仕女畫之美》（台北：國立故宮博物院，1988），頁22。

40. 《故宮書畫圖錄》，第18冊（台北：國立故宮博物院，1999），頁372。

41. Ellen Johnston Laing, "Erotic Themes and Romantic Heroines Depicted by Ch'iu Ying," *Archives of Asian Art*, 49 (1996), pp. 68–91.

42. 陳邦彥等奉敕編，《御定歷代題畫詩類》（文淵閣四庫全書本），卷61，頁13。

43. Ellen Johnston Laing, "Notes on Qiu Ying's Figure Paintings," Papers from the Symposium on Painting of the Ming Dynasty, Hong Kong (1988.11.30–12.2)

44. 徐邦達，前引文。

45. 這也可以視為明末整個對顧愷之概念形塑中的一環。關於此點，可參見尹吉男，〈明代後期鑒藏家關於六朝繪畫知識的生成與作用——以「顧愷之」的概念為線索〉，收在薛永年、羅世平主編，《中國美術史論文集——金維諾教授八十華誕暨從教六十週年紀念文集》（北京：紫禁城出版社，2006），頁223–229。

46. 見《內務府活計檔：造辦處各作成做活計清檔》，乾隆二十一年十月，裱作，Box No. 101，頁164。此資料由王靜靈先生提供，謹此致謝。

47. 改裝後的全貌，見《中國歷代繪畫・故宮博物院藏畫集》，I（北京：人民美術出版社，1978），頁1–19。

48. 《女史箴》入宮時間之推測係依：一、1741年對《洛神》題詩時似仍不知《女史箴》。二、1745年《女史箴》已入《石渠寶笈初編》。關於乾隆帝與《女史箴》，可參見Nixi Cura, "A 'Cultural Biography'of the *Admonitions Scroll*: The Qianlong Reign (1736–1795)," in Shane McCausland ed., *Gu*

Kaizhi and the Admonitions Scroll (London: The British Museum Press, 2003), pp. 260–276。

49. 《故宮書畫圖錄》,第21冊(台北:國立故宮博物院,2002),頁55–60。

50. 對於清朝宮廷繪畫特質的討論,近年來已由「寫實」修正為「如真」或「寫真感」,參見陳韻如,〈時間的形狀——《清院畫十二月令圖》研究〉,《故宮學術季刊》,第22卷第4期(2005),頁103–139;陳韻如,〈製作清明上河圖〉(未刊稿,發表於2005年10月北京故宮博物院研討會)。

51. 乾隆帝對古畫的摹製,除《洛神賦圖》外,尚有多件,其中大多數由丁觀鵬執行。這些計劃可能與藏傳佛教的「再生」(rebirth)觀念有關。參見Patricia Berger, *Empire of Emptiness: Buddhist Art and Political Authority in Qing China* (Honolulu: University of Hawai'i Press, 2003), pp. 124–166.

52. 現在所知至少已有六本,見Howard Rogers, "Second Thoughts on Multiple Recensions," *Kaikodo Journal*, vol. 5(1997), pp. 46–62。

53. 此可以傅抱石《為羅時慧作仕女圖》(1945年,傅家藏)為代表。圖版可見於《20世紀中國畫壇の巨匠・傅抱石・日中美術交流のかけ橋》(東京:涉谷區立松濤美術館,1999),頁63。

1–4 風格、畫意與畫史重建——以傳董源《溪岸圖》為例的思考

1. Michael Sullivan, *The Birth of Landscape Painting in China* (Berkeley & Los Angeles: University of California Press, 1962); Wen C. Fong et al., *Images of the Mind: Selections from the Edward Elliott Family and John B. Elliott Collection of Chinese Calligraphy and Painting at the Art Museum, Princeton University* (Princeton, N.J.: The Art Museum, Princeton University, 1984), pp. 20–73.

2. 這種例子可舉《夏山圖》由燕文貴改歸為屈鼎作代表,見Wen C. Fong, *Summer Mountains* (New York: The Metropolitan Museum of Art, 1975), pp. 15–17。

3. 張彥遠,《歷代名畫記》,見《中國書畫全書》(上海:上海書畫出版社,1992–1999),第1冊,頁120。

4. 郭若虛,《圖畫見聞誌》,見《中國書畫全書》,第1冊,頁467。

5. 同上註,頁469–470、478、482。

6. 關於董其昌與王維關係的討論,請見古原宏伸,〈董其昌における王維の概念〉,收於古原宏伸編,《董其昌の書畫・研究篇》(東京:二玄社,1981),頁3–24;Wen C. Fong, "Rivers and Mountains after Snow (*Chiang-shan hsüeh-chi*) Attributed to Wang Wei (A.D. 699–759)," *Archives of Asian Art*, vol. 30 (1976–77), pp. 6–33; 石守謙,〈董其昌《婉孌草堂》及其革新畫風〉,《中央研究院歷史語言研究所集刊》,第65本第2分(1994),頁307–326。

7. 米芾,《畫史》,見《中國書畫全書》,第1冊,頁979,張修條;頁986,王士元條;頁987,王晉卿條等處,皆提到這種現象。

8. 《宣和畫譜》,見《中國書畫全書》,第2冊,頁89。

9. 同註4,頁478。

10. 同註4,頁483。

11. 同註7,頁979。

12. 同註7,頁989,「穎州公庫」條。關於米芾對顧愷之追索過程的精彩重建,見古原宏伸,〈米芾《畫史》札記〉,《國立臺灣大學美術史研究集刊》,第4期(1997),頁91–107。

13. Kohara Hironobu, "Tung Ch'i-ch'ang's Connoisseurship in T'ang and Sung Painting," in Wai-kam Ho, ed., *The Century of Tung Ch'i-ch'ang, 1555–1636* (Kansas City and Seattle: The Nelson-Atkins Museum

of Art and University of Washington Press, 1992), pp. 94–101.

14. 關於董其昌的《雲藏雨散》，見石守謙，〈略論董其昌之《雲藏雨散》〉，《名家翰墨》，第32期
（1992），頁66–75。

15. 沈括，《夢溪筆談》（四部叢刊續編本，台北：台灣商務印書館，1966），卷17，頁8下。

16. 關於《深山棋會》與中原地區繪畫的關係，可參見楊仁愷，〈葉茂台遼墓出土古畫的時代及其
它〉，《遼寧省博物館藏寶錄》（香港：三聯書店，1994），頁133–134。

17. 河北省文物研究所、保定市文物管理處，《五代王處直墓》（北京：文物出版社，1998）。

18. 江兆申，〈從畫家構圖意念來看中國山水畫的舊有進展〉，《故宮季刊》，第4卷第4期（1970），頁
2。

19. 關於唐代山水畫的空間表現，見Wen C. Fong，同註2，pp. 2–5。

20. Kiyohiko Munakata, *Ching Hao's 'Pi-fa-chi': A Note on the Art of the Brush* (Ascona: Artibus Asiae
Supplementum, 31, 1974), p. 14.

21. 衛賢《高士圖》早見於《宣和畫譜》之著錄，見《宣和畫譜》，同註8，頁84。

22. 這個細節可見於《故宮藏畫大系》（台北：國立故宮博物院，1993），頁48–49。

23. Wai-kam Ho et al., *Eight Dynasties of Chinese Painting: The Collections of Nelson Gallery-Atkins
Museum, Kansas City, and the Cleveland Museum of Art* (Cleveland: The Cleveland Museum of Art,
1980), pp. 18–19.

24. 其例可見陝西省文物管理委員會編，《陝西省出土唐俑選集》（北京：文物出版社，1958），圖
69，該俑出自史思禮墓（744年）。

25. Wu Hung, *The Double Screen: Medium and Representation in Chinese Painting* (Chicago: The
University of Chicago Press, 1996), pp. 176–177.

26. 同註8，頁73、84、91。

27. 陳葆真，〈南唐中主的政績與文化建設〉，《國立臺灣大學美術史研究集刊》，第3期（1996），頁
62。

28. 米芾，同註7，頁981；《宣和畫譜》，同註8，頁114。

29. 同註8，頁99。

30. 同註8，頁95。

31. 郭思，《林泉高致》，見《中國書畫全書》，第1冊，頁500。

32. 李公麟作此圖之意，含有相當強的私人性，請參見Robert Harrist, *Painting and Private Life in
Eleventh-Century China: Mountain Villa by Li Gonglin* (Princeton, N.J.: Princeton University Press, 1998)。

33. 同註8，頁91。

34. 同註17，頁65–66。

35. 同註17，頁65–66。

36. 有關《浮玉山居圖卷》的較詳細討論，請見Shih Shou-ch'ien, "Eremitism in Landscape Paintings by
Ch'ien Hsüan (ca. 1235–before 1307)" (Ph.D. dissertation, Princeton, N.J.: Princeton University, 1984),
pp. 167–173。

37. James Cahill, *Hills Beyond a River: Chinese Painting of the Yüan Dynasty, 1279–1368* (New York and
Tokyo: Weatherhill, 1976), pp. 67–68.

38. Richard Barnhart, *Along the Border of Heaven: Sung and Yuan Paintings from the C. C. Wang Family
Collection* (New York: The Metropolitan Museum of Art, 1983), pp. 152–154.

39. 關於王蒙與十世紀山水畫的關係，請參見Richard Vinograd, "New Light on Tenth-Century Sources for Landscape Painting Styles of the Late Yüan Period,"《鈴木敬先生還曆記念中國繪畫史論集》（東京：吉川弘文館，1981），頁152–154。

40. Wen C. Fong, "Riverbank," in Maxwell K. Hearn and Wen C. Fong eds., *Along the Riverbank: Chinese Paintings from the C. C. Wang Family Collection* (New York: The Metropolitan Museum of Art, 1999), pp. 7, 158–159.

41. 湯垕，《古今畫鑑》，見《中國書畫全書》，第2冊，頁896。

42. 同上註，頁897。

43. 同註41，頁902–903。

44. 夏文彥，《圖繪寶鑑》，見《中國書畫全書》，第2冊，頁862。

II 多元文化與文士的繪畫

2-1 衝突與交融——蒙元多族士人圈中的書畫藝術

1. 關於楊璉真加，參見陳高華，〈略論楊璉真加和楊暗普父子〉，《元史研究論稿》（北京：中華書局，1991），頁385–400。

2. 此事見於元佚名之《廣容談》，亦見於陶宗儀之《輟耕錄》。參見蕭啟慶，〈元朝多族士人的雅集〉，《香港中文大學中國文化研究所學報》，新第6期（1997），頁182–185。

3. 關於鄭思肖，參見姚從吾，〈鐵函心史中的南人與北人的問題〉，《食貨》，第4卷第4期（1974），頁1–18；蕭啟慶，〈宋元之際的遺民與貳臣〉，《元朝史新論》（台北：允晨文化實業股份有限公司，1999），頁100–118。

4. 《大阪市立美術館藏中國繪畫》（大阪：大阪市立美術館，1994），頁334。

5. 參見張光賓，〈鄭思肖墨跡孤本—跋葉鼎隸書金剛經冊〉，《故宮文物月刊》，總第4期（1983），頁79–82。

6. 石守謙著，林麗江譯，〈錢選：元代最後的南宋畫家〉，《故宮文物月刊》，總第96期（1991），頁4–9。

7. 例如東京國立博物館所藏傳趙昌《竹蟲圖》即此種作品。圖見小川裕充等編，《花鳥畫の世界》（東京：學習研究社，1983），第10冊，圖62。

8. 例如趙孟頫即曾以枯木竹石畫為道教大宗師吳全節的母親作壽。見虞集，《道園學古錄》（四部叢刊初編本，台北：台灣商務印書館，1967），卷46，頁1–2。

9. 參見陳葆真，〈管道昇和他的竹石圖〉，《故宮季刊》，第11卷第4期（1977），頁51–84。

10. 關於鮮于樞書法與北方傳統關係之討論，詳見Marilyn Wong Fu, "The Impact of the Re-unification: Northern Elements in the Life and Art of Hsien-yu Shu（1257?–1302）and Their Relation to Early Yüan Literati Culture," in John D. Longlois, Jr. ed., *China under Mongol Rule* (Princeton, N.J.: Princeton University Press, 1981), pp. 371–433.

11. 《雙松平遠》之說明見Wen C. Fong, *Beyond Representation: Chinese Painting and Calligraphy 8th–*

14th Century (New York: The Metropolitan Museum of Art, 1992), pp. 439–441.

12. 元代復行科舉在政治與社會上的意義，參見蕭啟慶，〈元代科舉與菁英流動：以元統元年進士為中心〉，《元朝史新論》，頁156–191。

13. 任道斌，《趙孟頫繫年》（鄭州：河南人民出版社，1984），頁83–84。

14. 對唐棣生卒年及其畫作風格與意義之討論，見石守謙，〈有關唐棣（1287–1355）及元代李郭風格發展之若干問題〉，《風格與世變：中國繪畫史論集》（台北：允晨文化實業股份有限公司，1996），頁131–180。

15. 關於送別圖的研究，可參見Miyeko Murase, "Farewell Paintings of China: Chinese Gifts to Japanese Visitors," *Artibus Asiae*, vol. 32, no. 2/3 (1970), pp. 211–236；石守謙，〈《雨餘春樹》與明代中期蘇州之送別圖〉，《風格與世變》，頁231–260。

16. 此�œ為阿魯輝立守號，見（元文宗承懷二守心）上康王峻峽之賦，陳木源，《傳榮賜詢眼標》（台北：學海出版社，1975），卷6，頁1、2。阿魯輝在秘書監的經歷，見王士點、商企翁編，高容盛點校，《秘書監志》（浙江：古籍出版社，1992），卷9，頁162。

17. 張丑，《清河書畫舫》，尾字號第八，見《中國書畫全書》（上海：上海書畫出版社，1992–1999），第4冊，頁279。

18. 卞永譽，《式古堂書畫彙考》（文淵閣四庫全書本，台北：台灣商務印書館，1983），卷49，頁31。

19. 關於濮王與朱德潤的關係，見西上實，〈朱德潤と濮王〉，《美術史》，第104號（1978），頁127–145。《雪獵圖》與其他贈畫資料，見朱德潤，《存復齋文集》（歷代畫家詩文集本，台北：台灣學生書局，1973），頁67、323–327、245、248、249；石守謙，〈有關唐棣（1287–1355）及元代李郭風格發展之若干問題〉，《風格與世變》，頁158–164。

20. 對趙雍馬圖政治意涵的研究，首創之功當歸Jerome Silbergeld。見Jerome Silbergeld, "In Praise of Government: Chao Yung's Painting 'Noble Steeds' and Late Yüan Politics," *Artibus Asiae*, vol. 46, no. 3(1985), pp. 159–202。另對「揩癢馬」圖像在元代社會脈絡中的運用，則為陳德馨提出。見陳德馨，〈從趙雍《駿馬圖》看畫馬圖在元代社會網絡中的運作〉，《國立臺灣大學美術史研究集刊》，第15期（2003），頁140。有關字顏忽都之資料，承蕭啟慶教授指正，特此致謝。

21. 陳鎰，《午溪集》（文淵閣四庫全書本），卷5，頁7。

22. 鄭真，《滎陽外史集》（文淵閣四庫全書本），卷39，頁2；卷90，頁9；袁華，《耕學齋詩集》（文淵閣四庫全書本），卷5，頁4、5；張昱，《張光弼詩集》（四部叢刊續編本，台北：台灣商務印書館，1966），卷3，頁34；呂誠，《來鶴亭集》（文淵閣四庫全書本），卷5，頁6；張宣，《青暘集》（叢書集成續編本，台北：新文豐出版公司，1989），卷4，頁4。

23. 迺賢題詩之全文可見《中國歷代繪畫‧故宮博物院藏畫集》（北京：人民美術出版社，1983），第4冊，頁82。

24. 迺賢生平的詳細研究，見陳高華，〈元代詩人迺賢生平事蹟考〉，《文史》，第32輯（1990），頁247–262。

25. 徐顯，《稗史集傳》（叢書集成續編本，台北：新文豐出版公司，1985），頁62。

26. 對泰不華的研究，見蕭啟慶，〈元代蒙古人的漢學〉，《蒙元史新研》（台北：允晨文化實業股份有限公司，1994），頁132–133；〈元朝多族士人圈的形成初探〉，《元朝史新論》，頁225–227。

27. 參見宮崎法子，〈西湖をめぐる繪畫：南宋繪畫史初探〉，收於梅原郁編，《中國近世の都市と文化》（京都：京都大學人文科學研究所，1984），頁199–246。對高克恭《夜山圖》的完整記錄，

可見卞永譽，《式古堂書畫彙考》，卷47，頁56–70。

28. 薩都剌的生卒與仕履皆有爭議，見張旭光，〈薩都剌生平仕履考辨〉，《中華文史論叢》，1979年，第2輯，頁331–352；周雙利，《薩都剌》（北京：中華書局，1993）。他的詞在近代更享有盛名，甚至還為毛澤東所引用，見田衛疆，〈論元代畏兀兒人對發展中華文化的歷史貢獻〉，《西北民族研究》，1993年，第1期，頁221–222。

29. 關於《棘竹幽禽》的深入研究，參見洪再新，〈元季蒙古道士張彥輔《棘竹幽禽圖》研究〉，《新美術》，1997年，第3期，頁4–17。該文對張彥輔畫風之理解則與本文不同，而將之歸於元之前北方系統風格之影響。

30. 對《山鷓棘雀》之研究，可參見江兆申，〈山鷓棘雀、早春與文會（談故宮三張宋畫）〉，《故宮季刊》，第11卷第4期（1977），頁13–22。

31. 王淵在花鳥畫上之復古，實際上用意卻不在北宋早期的自然主義上。此討論可見James Cahill, *Hills beyond a River: Chinese Painting of the Yüan Dynasty, 1279–1368* (New York and Tokyo: Weatherhill, 1976), pp. 156–158.

32. 弘仁與石濤的擾龍松，前者可見其《黃山六十景圖冊》中，現存北京故宮博物院。圖可見於《世界美術大全集・東洋編・第9卷・清》（東京：小學館，1997–2001），第九卷，圖41；石濤的擾龍松，見於《黃山八勝圖冊》，現存京都泉屋博古館，同前引書，圖33。

33. 學者們在討論這些非漢族書法家之成就時，向來皆重在其「華化」的程度。關於貫雲石、余闕等人之書法，參見王連起，〈元代少數民族書法家及其書法藝術〉，《故宮博物院院刊》，1989年，第2期，頁68–81。

34. 參見洪再新，〈從盛熙明看元末宮廷的多元藝術傾向〉，《故宮博物院院刊》，1998年，第1期，頁18–28。

35. 此意見乃張光賓所提出，見張光賓編，《元四大家》（台北：國立故宮博物院，1975），頁40–41。

36. 關於方從義的整體研究，可參Mary Gardner Neill, "Mountains of the Immortals: The Life and Painting of Fang Ts'ung-I," (Ph.D. dissertation, New Haven: Yale University, 1981).

37. 島田修二郎，〈逸品畫風について〉，《美術研究》，161號（1951），頁264–290。

2-2 元代文人畫的正宗系統——由趙孟頫到王蒙的山水畫發展

1. 關於蒙元對裝飾藝術之重視，在織品一門表現得相當清楚。最近的研究可見於James C. Y. Watt et al., *When Silk Was Gold: Central Asian and Chinese Textiles* (New York: The Metropolitan Museum of Art, 1997), pp. 14–18, 95–99, 107–163, 190–199.

2. 關於楊璉真加，參見陳高華，〈略論楊璉真加和楊暗普父子〉，《元史研究論稿》（北京：中華書局，1991），頁385–400。

3. 石守謙，〈有關唐棣（1287–1355）及元代李郭風格發展之若干問題〉，《風格與世變：中國繪畫史論集》（台北：允晨文化實業股份有限公司，1996），頁131–180。

4. 關於宗炳〈畫山水序〉之研究，參見Susan Bush, "Tsung Ping's Essay on Painting Landscape and the 'Landscape Buddhism' of Mount Lu," in Susan Bush and Christian Murck eds., *Theories of the Arts in China* (Princeton, N.J.: Princeton University Press, 1983), pp. 144–152。

5. 參見Richard M. Barnhart, *Marriage of the Lord of the River: A Lost Landscape by Tung Yüan* (Ascona: Artibus Asiae Supplementum, 27, 1970)。

6. Wen C. Fong et al., *Images of the Mind: Selections from the Edward Elliott Family and John B. Elliott Collection of Chinese Calligraphy and Painting at the Art Museum, Princeton University* (Princeton, N.J.: The Art Museum, Princeton University, 1984), pp. 66–68.

7. Maxwell K. Hearn指出此山水可視為趙孟頫為周密所作之「肖像」。見Wen C. Fong and James Watt, *Possessing the Past: Treasures from the National Palace Museum, Taipei* (New York: The Metropolitan Museum of Art, 1996), pp. 276–277。

8. Sherman E. Lee, *Chinese Landscape Painting* (New York: Harper & Row, 1960), p. 40. 在此Lee將此山水視為 "a skeleton or outline of the past"。

9. 黃公望《寫山水訣》中云:「松樹不見根,喻君子在野。雜樹喻小人崢嶸之意。」亦可參照。

10. Chu-tsing Li, "Rocks and Trees and the Art of Ts'ao Chih-Po," *Artibus Asiae*, vol. 23, no. 3/4 (1960), pp. 153–190.

11. 戶田貞,〈朱德潤と潘王〉,《美術史》,第104號(1978),頁133–135。

12. 這個解讀係參照John A. Hay, "Huang Kung-wang's *Dwelling in the Fu-ch'un Mountains:* The Dimensions of a Landscape" (Ph.D. diss., Princeton, N.J.: Princeton University, 1978)。

13. 關於以荊關為主之十世紀山水對元末山水畫之影響,參見Richard Vinograd, "New Light on Tenth-Century Sources for Landscape Painting Styles of the Late Yüan Period,"《鈴木敬先生還曆記念中國繪畫史論集》(東京:吉川弘文館,1981),頁1–30。

14. Richard Vinograd, "Family Properties: Personal Context and Cultural Pattern in Wang Meng's Pien Mountains of 1366," *Ars Orientalis*, vol. 13 (1982), pp.1–29.

407

2-3 隱逸文士的內在世界——元末四大家的生平與藝術

1. 對於被迫性隱居之討論,參見Frederick W. Mote, "Confucian Eremitism in the Yüan Period," in Arthur F. Wright ed., *The Confucian Persuasion* (Stanford, California: Stanford University Press, 1960), pp. 202–240.

2. 黃公望的生平事蹟,請參見溫肇桐,《黃公望史料》(上海:上海人民美術出版社,1963);張光賓編,《元四大家》(台北:國立故宮博物院,1975),頁9–16;張光賓,〈元四大家年表〉,《國立臺灣大學美術史研究集刊》,第9期(2000),頁101–177;第10期(2001),頁161–243;第11期(2001),頁133–205。

3. 趙孟頫此書現裱在黃公望《快雪時晴圖卷》(北京,故宮博物院藏)之前,對其之詳細考證,可見徐邦達,《古書畫偽訛考辨》(南京:江蘇古籍出版社,1984),下卷,頁76–79。

4. 在這幅不長的手卷上,黃公望所畫的只是一個簡單的山水景緻。既沒有令人驚嘆的奇峰,也沒有咫尺千里的空間幻覺,畫面上顯現的只有一角坡岸、一列緩緩起伏的雲山,隔著江面靜靜地相望,共同沐浴在似有雨意的溫潤空氣之中。雖然在畫中隨處顯現了黃公望學自趙孟頫之圓緩山巒與高克恭之山脊點苔的痕跡,但在物象的組合上卻有著獨特的細緻韻律感。前景岸邊緩緩降低的平列立樹之間,疏疏地雜以簡筆小樹,特顯生意盎然。與此相呼應的則是遠山的和緩律動,帶狀雲氣的穿插其間更增添其中的變化。除此之外,黃公望還刻意地使用乾濕不等的各種筆法去描繪山水中的多種質感,並烘托出一種濕氣迷濛的感覺。這種溫潤的觸感,正是他所體認的一種自然生氣,也是他對江南山水的新詮釋。

5. 中國的雪景山水畫向來以蕭瑟為表現之主調,但是黃公望的《九峰雪霽》卻在冷冽寧靜的氛圍

中，企圖剖顯其中生機待發的氣質，可謂是雪景傳統中的新格。此畫構圖回到了北宋山水立軸的中軸模式，以巨大的巖體端正地佇立畫面正中，四周環繞河流、村舍、寒林以及數座覆雪的峭峰。中央主體山巖由許多形狀奇特的岩塊組成，由下而上構築一個垂直而具凹凸的動線，甚至有種浮雕的效果。這個動勢終止於巖頂平台，平台上的寒林雖然樹葉落盡，其抖動而斷續的點線，似乎凝聚了驅使巖體上升的生氣，發露出復甦的無限生機。《九峰雪霽》完成於1349年，係為其友班惟志所作。畫面右方的水際山居可能即指班氏居所，但也是黃公望心中理想隱居之所在。

6. 此圖原來或許被標為《九峰雪霽》，但在十七世紀後為藏家取來與趙孟頫所書「快雪時晴」四大字橫卷書法裱在一起，而成今日所見形式。趙孟頫四字原係寫贈黃公望者，其文出自王羲之的同名書帖，該帖現存有唐代之揭摹本藏台北國立故宮博物院，其上即有趙氏作於1318年的題跋。趙書四字，可能便是寫於1318年後不久，此時黃公望仍以類似弟子的身分出入趙氏門下。雖然黃公望此圖是否原意在為趙書四字補圖，實在無法確知，但畫中形象則與「快雪時晴」之意頗有相通。卷上首列雪後岡巒，中接疏林環繞的山樓，隔著深谷與後段遠峰之上的鮮紅朝陽遙遙相望。雪景山水中出現朝陽，在以往作品中較為罕見，此或許與道教中吸納日月光華以助修煉之道有關。卷中筆墨表現極為即興自由，也呈顯著一種特殊的生氣感。這正是黃公望雪景山水圖中的獨具氣質。

7. 這是黃公望晚年隱居於富春江一帶時，為其全真教友鄭無用所作，歷時三年多而成的山水長卷。現在所存者雖已是火劫後的殘本，但在割去前段的《剩山圖》之後，仍有六公尺以上的長度，充分發揮了畫家在此種極為橫長的畫面上經營山水意象的能力。本卷起始的江邊平坡水村，實是《剩山圖》的殘餘。其後的主體山水則分為三段，各自顯示不同距離觀察所得之物象，促動一種目光的遊移感。第二段藉著多種山巒、樹石及層疊乾筆皴擦之組合，呈現著一種渾厚而華茂的氣質。第三段則在山脈斜向延展與前方平坡鋪陳之聯接中，追求一種舒朗中的活潑動態。最後一段即緩緩歸於平靜，僅有一峰穩立當中，其上的簡潔筆墨則似是由內而發的生氣。這可說是前所未有的對山水生命之最豐富詮釋。

8. 吳鎮生平事蹟之討論，基本可見張光賓編，《元四大家》，頁16–20。近年在浙江平湖發現了1668年所修的《義門吳氏譜》，引起學者對吳鎮家世的重新討論，見余輝，〈吳鎮家世及其思想形成和藝術特色——也談《義門吳氏譜》〉，收在《畫史解疑》（台北：東大圖書公司，2000），頁359–384。但是，此譜修成的時間很晚，其中資訊亦不能盡信。

9. 畫上兩株古木挺立正中，雖為後人標為「雙松」，但由其枝葉判斷，應為雙檜。這在吳鎮的作品中算是「漁隱山水」及墨竹之外較為少見的主題。畫中對巨大之平遠空間的描繪，也是元四大家作品中相當獨特的表現。從構圖的形式看，穿越前景樹林遠眺一望無際的平野，這是北宋山水畫宗師李成所創造的典範。吳鎮在取法之際，也有所變化，除了改採來自另一傳統的圓弧線條與叢聚墨點來作山石之外，也撤去了一般平遠山水常見之煙氣處理，讓整個空間顯得更為清曠。最特別的則是巨檜的描繪：它不僅高達畫頂，而且上部兩相糾纏，特為強調側出枝幹扭轉曲折的奇矯之姿。道教中人常視此種古木為龍之化身，贊之為造化生氣之體現。《雙松圖》正是吳鎮為道士張善淵（雷所）所畫。此亦可見吳鎮與道教的關係。

10. 漁隱主題因廣受文人喜愛，在第八世紀時便有吳興隱士張志和創立了具有獨特格律的「漁父詞」，吸引友人相唱和。他還曾依顏真卿作之漁歌五首內容，隨句賦象，創作了最早的漁父詞畫。據吳鎮自題，《漁父圖卷》係仿五代畫家荊浩之《唐人漁父圖》而來，可能是在這張志和的圖式傳統基礎上，加以其個人的詮釋而成的。全卷題漁父詞十六首，為張志和與同時諸賢唱和所賦者。每首詞各配一漁舟，只有第八首註云「無船」（Freer本），可能唐本原只圖繪了十五艘之

故。這些漁父詞畫的重點都在表達漁父生活的悠閒自在，如第十五組即以漁人舉頭望月之姿畫出詞中「棹月穿雲任情」之章。在作此詮釋之時，吳鎮獨特的率意筆法與其擅長的平靜山巒也為此充滿古意的構圖，另外賦予了一層自由而寧謐的氣質。

11. 漁父的意象在中國文化傳統之中有兩層涵義：一是指真正以漁為業的漁父，另一則是指嚮往漁家生活中悠閒自在情調的隱士。吳鎮作於1342年之《漁父圖軸》所採取的是後者。畫中小舟上的人物即為此種懷抱漁隱理想的高士；他周圍的世界則是他內心理想山水的展現。畫中以幾株直立的近景樹木和水平橫列的波渚與遠山，結構出一個穩定而平和的江景。中間江面特別開闊，其上空無一物，只有幾抹波紋，蕩漾著一片浮動的月光。在此清麗的夜色之中，遠處和緩山巒沐浴於淡淡煙氣之內，寂然不動，靜穆無聲，只有微風拂過葦草，小舟行過水面發出的細細音響，或許還有魚兒偶爾激起的潑刺，吸引著舟中隱士的諦聽。透過這個在煙水空闊中的諦聽，吳鎮提供了中國畫史中對漁隱生活中自由靜謐境界的最美好註腳。

12. 元代文人最喜畫墨竹。這一方面是因為墨竹寓意高潔，最適於作個人節操之宣示；而且在描繪上可以書法行之，不必受到形似要求的束縛；再者則是因與北宋蘇軾等文人典範的淵源關係，讓畫家得以藉之獲致身為此傳統一員的滿足感。吳鎮所畫墨竹特多，正是為此，而《竹石圖》可謂是其中代表。作於1347年的《竹石圖》之畫面極為淡雅有致。石以淡墨層染，加以濃淡不等之橫點，穩定而自然含蓄。竹只兩竿，枝葉極少，幾乎在現實中不可能出現，但在細膩的角度轉換與弧線錯落中，卻呈現出一種有如輕柔舞姿的型態。蘇軾畫墨竹曾有「美人為破顏，恰似腰支裊」之句，吳鎮此軸之竹，意即在此。它既是對蘇軾墨竹風格的新詮釋，也是吳鎮本人性格的如實化現。

13. 倪瓚家世與生平的研究，除上文所引張光賓，《元四大家》與〈元四大家年表〉外，尚可見黃苗子，〈讀倪雲林傳札記〉，《中華文史論叢》，第3輯（1963），頁247–272。方聞著，李維琨譯，《心印——中國書畫風格與結構分析研究》（西安：陝西人民美術出版社，2004），頁116–141。

14. 這是倪瓚四十多歲時的畫像，畫家雖不知確為何人，但描繪精緻嚴謹，肖像部分也非一般的格式化處理，可信度很高，可以視為倪瓚棄家前的寫照。畫中倪瓚凝神正視，著白袍趺坐榻上，手中握筆及紙，正欲賦詩，呈現出一種秀逸素雅的風神。室內傢俱皆極精美，但陳設簡潔，足見主人脫俗之品味。背後屏風上為一橫幅淡墨山水，以空曠的水域為主，近景岸邊草堂與起伏有致的遠山隔江遙望，正是倪瓚當時畫風的摹寫，起著定義主人人格的象徵作用。這些都讓整個畫面呈現出一種超越塵俗污染的清修境界；倪瓚成長於道教家庭，如此境界亦為其追求的目標。這種清靜優雅，超俗不群的形象，既是對自我的定義也是對世人的宣示。由此亦可想像倪瓚在棄家之後的嚴重失落感。

15. 與倪瓚晚年常作的枯寂平淡山水相較，《水竹居圖》顯示了一個絕然不同的隱居世界，也反映了迥然有別的內在心境。這是在1343年的中秋，友人進道到無錫探訪居於清閟閣中的倪瓚，提及方在蘇州城東得一居所，有水竹之勝，倪瓚雖未親見，但以想像圖之，作為祝賀之禮。

　　他在進行此想像圖繪之時，首先選擇了盛行於江南的董源山水圖式，在圓形的遠山之前作一片水域及近景的弧狀緩坡，並於其上植上數株雜樹。在此之後，他則在坡岸左方空出一小空間，畫出有竹林環繞的進道的草堂，巧妙地點出本書的主題。在描繪的筆墨上，本圖使用的也全是標準的董源風格，可以證明他早年畫風的淵源。但全幅所呈現的平淡情調已可預見其後來之特質，只不過此幅另以黃綠著色，特有一種晚年未可得見的清麗與愉悅之感。這也是他存世唯一的設色山水。

16. 1352年的棄家，不僅改變了倪瓚的生活，也改變了他的畫風。自此之後，在飄盪不定的旅泊途中

409

抒發他對遠離家園，不得歸去的悲傷，成為他山水畫中的主調。《松林亭子》作於1354年，可以說是這一系列悲情山水的起始。前景優雅挺立的樹木陪伴著江邊岸上的小亭，遠山低緩地橫過畫面，與亭旁的坡石遙遙相對；這些原在早期作品中見過的母題現在則承載了不同的情感內容。亭中的空無一人意謂著主人的遠離，清靜的山居變為勾起思家愁緒的觸媒，也成為隱士欲歸，「清晨重來此，沐髮向陽晞」願望的寄託。畫中筆墨雖仍用董源風格，但在坡石上已間用方折皴擦，枯澀之意漸多，可想見倪瓚此時試圖尋找新繪畫語彙以抒其心境之努力。

17. 在完成《松林亭子》後一年的1355年，倪瓚來到了朋友王雲浦的漁莊，客中作此《漁莊秋霽》立軸。畫中山水較之以往更見素淨，且帶有更濃的感傷。失家懷鄉的愁緒似乎驅使倪瓚很快地找到一種適合他的抒情風格。倪瓚在此幅山水之描繪上，使用來自五代時北方的荊浩、關仝風格，以方折的筆勢運動讓原來的平和坡石變得古樸而蒼茫。乾筆繪成的幾株樹木雖依然秀雅，但枝葉卻幾乎脫盡，正是他自己所說「似我容髮，蕭蕭可憐」之相。一片空白的江面也被擴大至幾乎填滿觀者之視野的地步，讓兩抹遠山波渚退至畫面頂端，在傍晚的暮色中顯得有種淒迷的模糊，更增添了幾許寂寞之感。十八年後，倪瓚重見此畫，感嘆之餘也在題詩中寫下了「悲謌何慨慷」之句。時為1372年，他仍漂泊在外。

18. 所有倪瓚的山水畫幾乎只用一種構圖，只是隨著母題配置關係的調整，表達出不同的情感內涵。在這之中，《容膝齋圖》可說是代表了他風格的極致。較諸他中年時期的作品，畫於1372年的《容膝齋圖》更為蕭瑟平淡。坡石遠山皆以淡淡的柔和筆觸為之，在有如「折帶」的筆勢動作中，配合著空曠的江面、無人的小亭，枝葉疏朗的三、四棵樹木，使得整個畫面特別顯得透明而清靜，似乎完全不受塵世的污染。如此山水仍有他思家情感的投射，但也已經內化為他心中的理想世界。它一方面可以作為他個人的慰藉，也可以轉為他人追求隱逸生活的認同形象。此畫原為某位檗軒翁而作，兩年後應其之請，題詩改贈潘姓醫生，以配其居所容膝齋。這也顯示了如此山水在傳播隱逸文化上的功能。

19. 在倪瓚1352年棄家於太湖地區中飄泊後的某個春天，有位朋友在蕭蕭風雨的惡劣天候下，帶著一些酒菜前來探望。倪瓚在低沈的情緒裡，強自振作，提筆作此圖來答謝友人的慰藉情意。圖中僅有簡單的物象：二株枯木、一方園石以及幾竿細竹，畫的是他故居中庭園裡的清幽角落。他們的造型基本上都有著來自其性格的潔淨秀雅。然而，枯木雖作簡潔而稍帶弧度的姿態，枝葉卻極為疏落，但見藤蔓攀垂而下，這在他的枯淡用筆之下，尤其顯得別具一種荒涼寂寞之感，似乎正在訴說他思及故園荒蕪，卻又無法歸家治理的愁緒。就主題而言，本圖屬枯木竹石畫科，向來具有高士道德操守的象徵意涵。倪瓚在此則將之轉化為個人抒情的媒介，為之罩上一層淡淡的哀愁。

20. 王蒙生平事蹟之介紹，亦可見於張光賓《元四大家》與〈元四大家年表〉，另外可參考Richard Vinograd, "Family Properties: Personal Context and Cultural Pattern in Wang Meng's Pien Mountains of 1366," *Ars Orientalis*, vol. 13 (1982), pp. 1–29。

21. 在所有傳世的王蒙山水畫中，這是眾人公認的最精彩傑作。十七世紀時的畫史權威董其昌即評之為天下第一，它的聲望自此之後便再也未曾經歷任何波動。此畫作於1366年，標題中之青卞為他家鄉吳興附近之卞山，其中有趙孟頫家的別業。在此不久前，王蒙的表兄弟趙麟因亂事不得不棄此居所而他去，《青卞隱居》可能即為他畫來安慰趙麟的。畫中的隱居之所以偏處左方一角，似乎渺不可歸，可能正是在敘述隱士失家的心境。不過，畫面上最動人的部分卻在於奇矯山體串聯而成的強烈騷動中的山脈。這裡的某些造型可能與十世紀的北方山水畫有些關係，但如此大膽的結組卻是王蒙的新創。在各處不斷變化的筆墨形式也加強了物體的內在動力，有時甚至突破自然理則的束縛，造成如真似幻的效果。從這一點上來說，它正預示了中國晚期山水畫的發展方向。

22. 此畫山水結構奇特，不僅物象充塞滿幅，而且蒼崖峻壁，層層扭曲，怪怪奇奇不可名狀。前者可能非王蒙原來的設計；據十六世紀畫家文伯仁所作的摹本來看，現存之橫圖只是原本的下半部，其上方應該尚有較為清楚的空間留白。至於畫中山體結構之特殊則來自對實景的描繪。所謂具區即太湖，林屋則為湖中西山下的浸蝕洞穴，其內無所不通，是道教十大洞天之一的奇景。王蒙此畫的主題便是位於林屋洞邊的友人日章的居所。這個日章可能就是畫中右灣山洞中走出的白袍男子。他同時以坐姿出現於右角的樹林之中，並以閱書狀出現於中央的水閣之內。王蒙在此正是以遊賞、冥思與讀書三種活動，來敘述日章在這如仙境般奇景中的隱居生活內容。畫面上散佈各處的株株紅樹，也有效地增強此境的瑰奇之感。

23. 王蒙的隱居山水圖總是顯現充沛的動感，這是在元四大家中他獨具的特質。這種特有的動態生氣有時係透過造型的結組而來，有時則幾乎全賴筆墨本身而成。他為愚嬾翁所作的《惠麓小隱》即是後者最佳的例證。由標題推測，愚嬾翁的隱居應位於無錫惠山之下，為當時詩大小第一泉所在的名勝佳處。但王蒙在畫中並未對此多加著墨，重點倒是放在隱居旁的樹木與岩石的描繪之上。在此工作中，觀者但見各種變化多端的線條快速而敏感地遊走紙面，時而扭動、勾轉著去定義岩石的質面，時而綿密如波、輕跳而層疊地去交待樹木的枝葉，整個隱居所在因此顯得充滿活潑的律動。此畫看來似不經意，但其筆墨所示之自由與實驗氣質卻讓它在元代山水畫中顯得十分獨特。

24. 太白山位於浙江寧波附近，中有天童寺，始建於第四世紀，在南宋時為官方訂為全國最尊崇的五山之一，宋元之時日本禪僧渡海至中土作宗教巡禮者，亦多至此朝聖。王蒙此卷可能作於晚年之時，係應當時天童寺住持之請而繪。這種勝景圖的製作，在他一生以隱居山水為主的畫業中，特別顯得別出一格。建築宏偉的天童寺雖然確在卷中出現，但它卻偏處卷尾，且又受到周圍松林的掩蔽，顯然並非畫中的唯一主角。王蒙的興趣似乎更集中於表現參拜者入山之後到達寺前的一段朝聖過程。這一部分幾乎佔去四分之三的畫面，主要為貫通手卷下半部的濃密松林，其中行者小徑時隱時現，浸浴於鬱鬱蔥蔥之林氣中，彷彿正進行一種滌淨的洗禮。遠處太白山區則佈滿密實的苔點，在畫面中形成橫向的生氣脈絡，與其下的朝聖之旅相呼應，共同將此人間山林化成聖域。

25. 例可見王蒙在1365年訪其友袁凱所作之山水，袁凱有歌相唱和，其詞見陳高華，《元代畫家史料》（上海：人民出版社，1980），頁415。

Ⅲ 繪畫與文人文化

3–1 隱居生活中的繪畫——十五世紀中期文人畫在蘇州的出現

1. 此種看法流傳十分普遍，其中可以作為代表者為：單國霖，〈吳門畫派綜述〉，《中國美術全集‧繪畫篇7‧明代繪畫‧中》（上海：上海人民美術出版社，1989），頁1–26，尤其是頁5–9；以及 James Cahill, *Parting at the Shore: Chinese Painting of the Early and Middle Ming Dynasty, 1368–1580* (New York and Tokyo: Weatherhill, 1978), pp. 59–60。

2. 關於十六世紀以前北京宮廷繪畫發展的研究，可以說是二十世紀末期學術的貢獻。其中最具代表性者為：穆益勤，《明代院體浙派史料》（上海：人民美術出版社，1985）；Richard M. Barnhart et

al., *Painters of the Great Ming: The Imperial Court and the Che School* (Dallas: The Dallas Museum of Art, 1993)。不過，這部分研究的開拓之功，當推日本的鈴木敬。見鈴木敬，《明代繪畫史研究・浙派》（東京：木耳社，1968）。

3. 關於明代宮廷繪畫之由盛轉衰，筆者曾由皇室品味之角度另作過一些探討，見石守謙，〈明代繪畫中的帝王品味〉，《台大文史哲學報》，第40期（1993），頁227–291。

4. 穆益勤，前引書，頁7–17。

5. 近年學界曾對元代宮廷繪畫進行更積極之研究，以為由其擴展所示之廣泛性與藝術性為歷朝所不及，參見余輝，〈元代宮廷繪畫研究〉，收在其《畫史解疑》（台北：東大圖書公司，2000），頁269–335。但相較之下，蒙元宮廷更重視的則是織品及金銀工藝等製作。參見James C. Y. Watt et al., *When Silk was Gold: Central Asian and Chinese Textiles* (New York: The Metropolitan Museum of Art, 1997)。

6. 關於明初畫院中的畫家及其活動，可見鈴木敬，前引書，頁126–183；Richard M. Barnhart et al., *Painters of the Great Ming*, pp. 21–125。

7. 楊士奇，〈翰墨林記〉，《東里續集》（文淵閣四庫全書本，台北：台灣商務印書館，1983），卷4，頁18下–20上。

8. 謝環所作《杏園雅集圖》現有兩本，一存鎮江博物館，另者存The Metropolitan Museum of Art，但只有前者有謝環形象。見《中國美術全集・繪畫編6・明代繪畫・上》（上海：上海人民美術出版社，1989），頁48–49。

9. 《明宣宗實錄》（中央研究院校刊本，台北：中央研究院歷史語言研究所，1966），卷23，頁618。

10. 《竹鶴双清》圖版可見同註8，頁22。此題記「隴西邊景昭同孟端王中書為誠齋寫竹鶴双清圖」，不僅是由邊氏所書，且其姓名亦排在王紱前。

11. Kathlyn Liscomb, "The Eight Views of Beijing: Politics in Literati Art," *Artibus Asiae*, vol. 49, no. 1/2 (1988–9), pp. 127–152.

12. 穆益勤，前引書，頁30–31。

13. 杜瓊，〈沈公濟先生行實〉，《杜東原集》（明代藝術家集彙刊本，台北：國立中央圖書館，1968），頁150–152。

14. 參見黃逸芬，〈沈遇南山瑞雪圖軸〉圖版解說，《悅目—石頭書屋所藏中國晚期書畫》（台北：石頭出版股份有限公司，2001），《解說篇》，頁12–13。

15. 單國強，〈戴進生平事迹考〉，《故宮博物院院刊》，1992年，第1期，頁44–52。

16. 本畫在右下裱邊有清皇十一子題：「黃克美此圖有舊簽題為獨鎮朝綱圖，當必有來歷也。」見穆益勤，前引書，頁238。

17. 例如元代浙江職業畫師孫君澤的《樓閣山水圖》（靜嘉堂文庫美術館藏），圖版可見《元時代の繪畫—モンゴル世界帝國の一世紀—》（奈良：大和文華館，1998），頁51。

18. 郎瑛，《七修續稿》（筆記小說大觀本，台北：新興書局，1983），頁838。

19. 陸深，《儼山集》（文淵閣四庫全書本），卷2，頁9下–10上。

20. 張廷玉等撰，〈景帝本紀〉，《明史》（新點校本，台北：鼎文書局，1979），卷11，頁1–3。

21. 張廷玉等撰，〈英宗後紀〉，《明史》（新點校本），卷12，頁1–3。

22. 王鏊，《姑蘇志》（文淵閣四庫全書本），卷52，頁31上–33上。

23. 沈周，《石田先生集》（明代藝術家集彙刊本），頁460。

24. 王鏊，《姑蘇志》（文淵閣四庫全書本），卷52，頁25上–下。

25. 同上，卷52，頁42下–43上。

26. 沈周，〈東原先生年譜〉，《杜東原集》（明代藝術家集彙刊本），頁6–7。

27. 沈周，〈東原先生年譜〉，頁9。

28. 石守謙，〈隱逸文人の內面世界——元末四大家の生涯と藝術〉，《世界美術大全集・東洋編・第7卷・元》（東京：小學館，1999），頁159–161。

29. 關於太湖之林屋洞在道教中的位置，見杜光庭，《洞天福地嶽瀆名山記》，收在《道藏要籍選刊》（上海：上海古籍出版社，1989），第7冊，頁188。

30. 杜瓊，《杜東原集》（明代藝術家集彙刊本），頁69–70。

31. 〈歸去來辭〉圖像的典型化在南北宋之際已經完成，代表作品可見現藏於Freer Gallery of Art的傳李公麟《歸去來辭圖卷》，及其散存各地的後代衍生本。

32. 祝顥，〈劉完菴墓誌銘〉，錢穀編，《吳都文粹續集》（文淵閣四庫全書本），卷42，頁12–16。

33. 徐有貞，〈靈巖雅集志〉，見錢穀編，《吳都文粹續集》（文淵閣四庫全書本），卷31，頁25–28。

34. 圖版見《中國美術全集・繪畫編7・明代繪畫・中》，頁21。

35. 近年Craig Clunas特由「贈禮–回報」的角度探討文徵明及其時代中的藝術創作。見其 *Elegant Debts: The Social Art of Wen Zhengming, 1470–1559* (Honolulu: University of Hawai'i Press, 2004)。

36. 士大夫作文收取潤筆自唐宋即盛，見洪邁，〈文字潤筆〉，《容齋續筆》（文淵閣四庫全書本），卷6，頁3下–5上。

37. 楊循吉，〈桐村健文〉，《蘇談》（叢書集成新編本，台北：新文豐出版公司，1985），頁14上–下。

38. 俞弁，《山樵暇語》（四庫全書存目叢書本，台南：莊嚴文化事業有限公司，1995），卷8，頁7–8。此條與上條史料較早時Joseph McDermott曾加引用，以全面討論十六世紀中國文人之營生，十分值得參考。見氏著, "The Art of Making a Living in Sixteenth Century China," *Kaikodo Journal*, vol. 5 (1997), pp. 63–81。

39. 錢謙益，《列朝詩集小傳》（台北：世界書局，1961），頁195。

40. 朱謀垔，《畫史會要》，卷4，見《中國書畫全書》（上海：上海書畫出版社，1992–1999），第4冊，頁567。

41. T. W. Weng, "Tu Ch'iung," in Carrington L. Goodrich and Chaoying Fang eds., *Dictionary of Ming Biography* (New York and London: Columbia University Press, 1976), p. 1322.

42. 杜瓊，〈與陳永之書〉，《杜東原集》（明代藝術家集彙刊本），頁119–121。陳永之即陳頎，其傳記可見王鏊，《姑蘇志》（文淵閣四庫全書本），卷54，頁46下。

43. 王鏊，《姑蘇志》，卷54，頁43下–44下。

44. Susan Bush, *The Chinese Literati on Painting: Su Shih (1037–1101) to Tung Ch'i-ch'ang (1555–1636)* (Cambridge: Harvard University Press, 1971), pp. 163–164; James Cahill, *Parting at the Shore*, pp. 77–78; Kathlyn Liscomb, "Before Orthodoxy: Du Qiong's (1397–1474) Art-Historical Poem," *Oriental Art*, vol. 38, no. 2 (1991), pp. 97–108.

45. 此長詩可見杜瓊，《杜東原集》（明代藝術家集彙刊本），頁70–71。但此明末版《杜東原集》卻未收入最後一段。最完整的全詩應見明中的張習抄本，此抄本《東原集》，可見於《四庫全書存目叢書》，此詩有標題〈述畫求詩寄劉原博〉，見其卷2，頁13上–下。此張習抄本只有詩集，文章部分仍須求之於《明代藝術家集彙刊》本。

46. 對於題畫文學較早的研究可推青木正兒，〈題畫文學の發展〉，《支那學》，第9卷第1期（1937）。近年來更吸引多人進行更細部之工作，例如衣若芬，《蘇軾題畫文學研究》（台北：文津出版社，

1999）。

47. 例如元代最重要的雅集—魯國大長公主雅集中，參與者多以詩詞題詠作品為主。對此公主雅集的最新研究，及其在當時政治文化脈絡中的意義，請參見陳韻如，〈蒙元皇室的書畫藝術風尚與收藏〉，《大汗的世紀：蒙元時代的多元文化與藝術》（台北：國立故宮博物院，2001），頁274–278。

48. 杜瓊，〈題雲林畫〉，《杜東原集》（明代藝術家集彙刊本），頁123–124。

49. 杜瓊，〈題雲林畫贗本〉，《杜東原集》（明代藝術家集彙刊本），頁9。

50. 杜瓊，〈題黃大癡畫卷〉，《杜東原集》（明代藝術家集彙刊本），頁126–127。

51. 夏文彥之《圖繪寶鑑》中的黃公望傳為：「黃公望，字子久，號一峰。又號大癡道人。平江常熟人。幼習神童科，通三教，旁曉諸藝。善畫山水，師董源。晚年變其法，自成一家。山頂多岩石，自有一種風度。」見《中國書畫全書》，第2冊，頁887。此傳記中言黃氏「幼習神童科」，經陳高華考證，已知不確。見陳高華，《元代畫家史料》（上海：人民出版社，1980），頁371。

52. 《錄鬼簿》為鍾嗣成所編的元代曲家傳記書，其中黃公望傳云：「公望，字子久。乃陸神童之次弟也。係姑蘇琴川子游巷居。髫齔時，螟蛉溫州黃氏為嗣，因而姓焉。其父年九旬時，方立嗣，見子久乃云：『黃公望子久矣！』先充浙西憲令，以事論經理田糧種直，後在京為權豪所中，改號一峰。原居淞江，以卜術閒居。目今棄人間事，易姓名為苦行淨豎，又號大癡翁。公望之學問，不待文飾，至於天下之事，無所不知，下至薄技小藝，無所不能；長詞短曲，落筆即成。人皆師尊之。尤能作畫。」見鍾嗣成撰，《重校錄鬼簿》，收在楊家駱主編，《歷代詩史長編二輯》，第2冊（台北：中國學典館復館籌備處，1974），頁131–132。

53. 陶宗儀，《輟耕錄》中有黃公望小傳在其〈寫山水訣〉前：「黃子久散人公望，自號大癡，又號一峰。本姓陸，世居平江之常熟，繼永嘉黃氏。穎悟明敏，博學彊記。畫山水宗董巨，自成一家，可入逸品。其所作〈寫山水訣〉亦有理致。邇來初學小生多效之，但未有得其彷彿者，正所謂畫虎刻鵠之不成也。」見《輟耕錄》（文淵閣四庫全書本），卷8，頁1。

54. 王鏊，《姑蘇志》（文淵閣四庫全書本），卷56，頁10下。

55. 事見沈周，〈東原先生年譜〉，《杜東原集》（明代藝術家集彙刊本），頁13。

3–2 沈周的應酬畫及其觀眾

1. 關於沈周生平及其家族的理解，較早的研究有Richard Edwards, *The Field of Stones: A Study of the Art of Shen Chou (1427–1509)* (Washington D.C.: Freer Gallery of Art, 1962)。後來則有林樹中著，遠藤光一、沈偉譯，〈新發現の沈周史料—出土墓誌等から沈周の家柄、家學及びその他を論ず—〉，《國華》，第1114、1115號（1988），頁29–37、42–51。近年之新成果則可見陳正宏，《沈周年譜》（上海：復旦大學出版社，1993）。

2. 沈周在1474年有〈市隱〉詩，詩中有句「經車過馬常無數，掃地焚香日載之。市脯不都供座客；戶庸還喜走丁男」。其友王鏊所撰〈石田先生墓誌銘〉中亦云：「搢紳東西行過吳及後學好事者，日造其廬而請焉。……每黎明門未闢，舟已塞乎其港矣。」則可讓人想像沈周後半生聲名之盛與賓客眾多之情況。見陳正宏，前引書，頁123。

3. 本文使用「應酬」一詞，係希望強調畫家與其觀者間的互動關係，如由作品的角度言之，則可視其為「禮物」。學界中亦有以「禮物」的角度討論這種作品，見郭立誠，〈贈禮畫研究〉，收在國立故宮博物院編輯委員會編，《中華民國建國八十年中國藝術文物討論會論文集》（台北：國立

故宮博物院，1992），書畫（下），頁749–766；Shih Shou-ch'ien, "Calligraphy as Gift: Wen Cheng-ming's (1470–1559) Calligraphy and the Formation of Soochow Literati Culture," in Wen C. Fong et al., *Character and Context in Chinese Calligraphy* (Princeton N.J.: The Art Museum, Princeton University, 1999), pp. 255–283；Craig Clunas, *Elegant Debts: The Social Art of Wen Zhengming, 1470–1559* (Honolulu: University of Hawai'i Press, 2004)。

4. 對雪舟之研究，文獻極多，特別集中討論其入明之事者，可見熊谷宣夫，〈戊子入明と雪舟〉，上、下，《美術史》，第23、24號（1957），頁21–34、24–33。海老根聰郎，〈寧波の文人と日本人—十五世紀における—〉，《東京國立博物館紀要》，第11號（1976），頁218–260。

5. 陳寬為元末名士陳汝言之孫。陳汝言為王蒙至交，兩人曾合作《岱宗密雪》，留為藝壇美談。關於陳寬之傳記，見錢謙益，《列朝詩集小傳》（台北：世界書局，1961），頁220。至於陳汝言之傳記，可見翁同文，〈書人生卒年考〉，收在其《藝林叢考》（台北：聯經出版事業公司，1977），頁54–56。

6. 從現存沈周與雪舟的相關文獻中，尚找不到倆人見面的可能線索。蘇州地區文人畫家與日本人交接的資料，現僅有唐寅〈餞彥九郎還日本詩〉（京都博物館藏）一件珍貴的例子。雙方較有來往的範圍似乎侷限在寧波地區。見海老根聰郎，前引文，頁251。

7. 參見石守謙，〈元時代文人畫の正統的系譜〉，收在《元時代の繪畫—モンゴル世界帝國の一世紀—》（奈良：大和文華館，1998），頁7–16。

8. 沈周為牧谿之寫生卷所寫跋語，現存北京故宮博物院藏之《寫生蔬菓圖卷》摹本上。見戶田禎佑，《牧谿・玉澗》，《水墨美術大系》，第3卷（東京：講談社，1973），頁182。國立故宮博物院另藏有《寫生卷》歸為法常（即牧谿）所作，可能即沈周所作。見《故宮書畫圖錄》，第16冊（台北：國立故宮博物院，1997），頁57–62。

9. 這個意見幾乎是元代文士作家的共識。見於莊肅《畫繼補遺》、湯垕《畫鑒》及夏文彥之《圖繪寶鑑》等書。只有影響力較小的吳太素《松齋梅譜》對其稍有好評。對此評價的深入討論，可見小川裕充，〈中國畫家・牧谿〉，收在《牧谿—憧憬の水墨畫》（東京：五島美術館，1996），頁91–101。

10. 這些1477年以前題詩的作者為杜堇、陳毓、周詔、陳璜、鄒鸞、方訓。其中僅有杜堇後來因為能畫而稍為知名，但在1477年以前，他的知名度恐怕還相當有限。見Marshall P. S. Wu, *The Orchid Pavilion Gathering* (Ann Arbor: University of Michigan, 2000), pp. 20–22。

11. 第二批和詩的作者為陳璚（1478年進士），孫霖（1481年進士）及姚綬（1464年進士），見同上，pp. 19–20, 27。

12. 姚綬與湯夏民關係透過湯氏兄長而來，湯夏民與沈周的關係可能也是間接的，此推測見同上，pp. 26–27。

13. 全詩為：「桃李花開春正濃，笙歌無日不相從；由來艷沾人爭愛，寂寞誰憐澗畔松；西風吹冷滿天涯，秋老芙蓉始開花；自是幽姿宜向晚，任教桃李占韶華。」見同上，p. 19。

14. 沈周為劉巘之作此畫並題詩云：「我聞東海嶺巫閭，山中有樹青瑤株；參天直上有奇氣，文章滿身雲霧俱；無雙自以國士許，況是昔時稱大夫；人間草木各適用，大材必待明堂須；嗚呼大材必待明堂須，不與樗櫟論區區。」

15. 此畫上有沈周自題云：「布甥簡靜好學，為完庵先生曾孫，人以科甲期之，壬戌科果登第，嘗有桂枝賀其秋圍，茲復寫杏一本以寄，俾知完庵遺澤所致也。」完庵即劉珏，卒於1472年，時沈周有〈哭劉完庵〉詩。見陳正宏，前引書，頁104–105。

16. 「招財進寶」為一般年畫中最常見的題材，例可見《中國美術全集・繪畫篇21・民間年畫》（北京：人民美術出版社，1985），圖171之《財子天官》，此係江蘇揚州之清代年畫。

17. 韓襄家世及其經歷，見吳寬，〈宿田翁生壙誌〉，《匏翁家藏集》（文淵閣四庫全書本，台北：台灣商務印書館，1983），卷60，頁15上–17上。沈周與韓襄的互動，見陳正宏，前引書，頁82、139–140、145、152–153、154、162、169、192–193。

18. 關於《蜀葵遊貓》之討論可參見板倉聖哲，〈傳毛益筆蜀葵遊貓圖、萱草遊狗圖をめぐる諸問題〉，《大和文華》，第100號（1998），頁28–37。

19. 圖版可見《明代吳門繪畫》（北京：故宮博物院，1990），頁32–37。自題見頁214。

20. Charles Hartman, "Literary and Visual Interactions in Lo Chih-ch'uan's Crows in Old Trees," *Metropolitan Museum Journal*, vol. 28 (1998), pp. 148–149. Maggie Bickford, "Emperor Huizong and the Aesthetic of Agency," *Archives of Asian Art*, vol. 53 (2002–2003), pp. 88–89.

21. 《菊花文禽》上有沈周自題云：「文禽備五色，故竚菊花前，何似舜衣上，雲龍同煥然。八十三翁寫與初齋玩其文采也。正德己巳，沈周。」關於象徵隱士的雉雞形象，見《莊子》〈養生主第三〉：「澤雉十步一啄，百步一飲，不蘄畜乎樊中，神雖王，不善也。」

22. 「初齋」或有可能為金陵名士陳沂（1469–1538）號為「遂初齋」的簡稱。如是，則1509年時，陳氏正四十歲，已成舉人，但尚未成進士（1517），或有可能為沈周此畫贈送之對象。其生平見顧璘，〈明故山西行太僕寺卿石亭陳先生墓誌銘〉，《顧華玉集》《憑几集續編》（文淵閣四庫全書本），卷2，頁10上–13上。不過，據此文，陳沂致仕後，築「遂初齋」於家（頁12上），其自號「遂初齋」，似在晚年；1509年使用此號，仍有疑問。姑留此待考。

416

23. 沈周曾以「眼花」「耳聾」「齒痛」作〈老年三病〉詩自嘲其衰態。見《石田詩選》（文淵閣四庫全書本），卷5，頁32上–32下。

24. 〈齒搖〉一詩見《石田詩選》，卷5，頁30下–31上。另尚有多首有關齒病之詩，如見同卷，頁27，〈脫齒行〉，頁29上，〈齒落〉。

25. 沈周，《石田詩選》，卷5，頁29上。

3-3 雅俗的焦慮——文徵明、鍾馗與大眾文化

1. Pierre Bourdieu, trans. Richard Nice, *Distinction: A Social Critique of the Judgment of Taste* (Cambridge: Harvard University Press, 1984).

2. 有關中國菁英階層及相關的社會流動問題，參見Ho P'ing-ti, *The Ladder of Success in Imperial China: Aspects of Social Mobility, 1368–1911* (New York: Columbia University Press, 1962)。

3. 參見石守謙，〈失意文士的避居山水——論十六世紀山水畫中的文派風格〉，《風格與世變：中國繪畫史論集》（台北：允晨文化實業股份有限公司，1996），頁299–337。

4. Anne Clapp, *Wen Cheng-ming: The Ming Artists and Antiquity* (Ascona: Artibus Asiae Supplementum, 34, 1975), pp. 89–94.

5. 文徵明之《倣董源林泉靜釣圖》，可見於江兆申，《吳派畫九十年展》（台北：國立故宮博物院，1975），頁149。

6. 關於仇英的畫風及其鍾馗圖，尚可參見Stephen Little, "The Demon Queller and the Art of Qiu Ying," *Artibus Asiae*, vol. 46, no. 1/2 (1985), pp. 5–79。

7. 沈括，《夢溪筆談》（台北：鼎文書局，1977），頁320–321。

8. 參見胡萬川，《鍾馗神話與小說之研究》（台北：文史哲出版社，1980），頁31–49。

9. 例可見於歐陽修，《新五代史》（台北：鼎文書局，1980），頁842。蘇轍，《欒城集》（四部叢刊初編本，台北：台灣商務印書館，1967），集3，卷1，頁13上–下。

10. 黃休復，《益州名畫錄》，見《中國書畫全書》（上海：上海書畫出版社，1992–1999），第1冊，頁195。

11. 郭若虛，《圖畫見聞誌》，卷6，見《中國書畫全書》，第1冊，頁494。亦見《宣和畫譜》，卷16，《中國書畫全書》，第2冊，頁108。

12. 《宣和畫譜》，卷4，見《中國書畫全書》，第2冊，頁75。

13. 陳元靚，《歲時廣記》（筆記小說大觀本，台北：新興書局，1978），卷40，頁6下–7上。

14. 《久保惣コレクション・東洋古美術展》（東京：日本經濟新聞社，1982），圖版16解說。

15. 關於《搜山圖》的各方面探討，可見全維諾，〈搜山圖的內容與藝術表現〉，《故宮博物院院刊》，1980年，第3期，頁19–22。

16. 此二卷較詳細的討論可見於Sherman E. Lee, "Yan Hui, Zhong Kui, Demons and the New Year," *Artibus Asiae*, vol. 53, no. 1/2 (1993), pp. 211–227；Wen C. Fong, *Beyond Representation: Chinese Painting and Calligraphy 8th–14th Century* (New York: The Metropolitan Museum of Art, 1992), pp. 367–373。

17. 孟元老，《東京夢華錄》（台北：古亭書屋，1975），頁620；吳自牧，《夢粱錄》，同上，頁181–182。

18. Thomas Lawton, *Chinese Figure Painting* (Washington D.C.: The Smithsonian Institution, 1973), pp. 142–149.

19. 關於宋金元雜劇角色的圖像，參見徐蘋芳，〈宋元墓中的雜劇雕磚〉，收在其《中國歷史考古學論叢》（台北：允晨文化實業股份有限公司，1995），頁496–510。

20. 《慶豐年五鬼鬧鍾馗》，收在陳萬鼐編，《全明雜劇》（台北：鼎文書局，1979），第10冊，頁6190–6255。

21. 胡萬川，前引書，頁154。

22. 徐邦達，〈淮安明墓出土書畫簡析〉，《文物》，1987年，第3期，頁16–18。

23. 見《中國美術全集・繪畫編19》（上海：上海人民美術出版社，1988），頁94。

24. 文徵明之例尚有如Ericson collection之《古木寒鴉》，圖見於Osvald Sirén, *Chinese Painting: Leading Masters and Principles* (New York: The Ronald Press, 1956–58), vol. 6, pl. 209。除文徵明外，當時其他畫家亦有此種形象，例可見如杜堇，《陪月閒行》，圖見Wai-kam Ho et al., *Eight Dynasties of Chinese Painting: The Collection of the Nelson Gallery- Atkins Museum, Kansas City, and the Cleveland Museum of Art* (Cleveland: The Cleveland Museum of Art, 1980), p.191。

25. 凌雲翰，《柘軒集》（文淵閣四庫全書本，台北：台灣商務印書館，1983），卷3，頁39上–下。

26. 瞿佑，《歸田詩話》（筆記小說大觀本），卷下，頁7上–下。

27. 陸時化，《吳越所見書畫錄》，卷4，見《中國書畫全書》，第8冊，頁1078–1079。

28. 文徵明自己的詩作中亦常見於除夕新年時表達對春天的期待。例如〈己巳除夕〉一詩云：「樽酒淋漓半醉餘，疏燈寂歷夜如何？一行剛了牀頭曆，四壁聊齊架上書，衰齒可堪時數換，窮愁應與歲俱除，東風喜得春來準，早有梅花慰索居。」見周道振編，《文徵明集》（上海：上海古籍出版社，1987），頁342。

29. 書齋中該掛較小的畫軸，這種意見自北宋米芾已有。見米芾，《畫史》，見《中國書畫全書》，第

1冊，頁982。它至明代中期，文徵明前後，應已相當普遍，圖例可見於劉珏之《清白軒圖》，見《故宮書畫圖錄》（台北：國立故宮博物院，1989–2008），第6冊，頁163。較晚的文震亨則直接宣示懸畫應：「堂中宜掛大幅橫披，齋中宜小景花鳥，若單條扇面斗方掛屏之類俱不雅。」見文震亨，《長物志》（美術叢書本，上海：神州國光社，1929），卷10，頁240–241。

30. 文徵明的短暫公職生涯及其影響，請參見石守謙，〈嘉靖新政與文徵明畫風之轉變〉，《風格與世變》，頁261–297。

31. 對此《張雨題倪瓚像》中的山水屏風，James Cahill以為係出自對倪瓚早期山水作品的直接摹寫。見James Cahill, *Hills beyond a River: Chinese Painting of the Yüan Dynasty, 1279–1368* (New York and Tokyo: Weatherhill, 1976), pp. 114–117。最近板倉聖哲教授對此山水屏風及坐像的風格進行了更進一步的探討，見其〈張雨題倪瓚像〉，《國華》，第1255號（2000），頁42–45。

32. 圖及題跋俱見Richard M. Barnhart, *Along the Border of Heaven: Sung and Yuan Paintings from the C. C. Wang Family Collection* (New York: The Metropolitan Museum of Art, 1983), pp. 164, 182。

33. 馮夢龍，《喻世明言》（台北：桂冠圖書股份有限公司，1988），卷12，〈眾名姬春風弔柳七〉，頁183。

34. 高濂著，趙立勛等校注，《遵生八箋校注》（北京：人民衛生出版社，1994），卷7，頁266，〈高子書齋說〉。

35. 文震亨，《長物志》，卷5，頁184。

36. 明代中期以來的旅遊風氣，見傅立萃，〈謝時臣的名勝古蹟四景圖—兼論明代中期的壯遊〉，《美術史研究集刊》，第4期（1997），頁185–222。

37. 關於北京本《遊春圖》的確實製作年代，學界大致以為較晚，現存者可能是北宋時期在摹仿時又有所改動的結果。參見傅熹年，〈關於展子虔《遊春圖》年代的探討〉，《文物》，1978年，第11期，頁40–52。

38. 高濂著，趙立勛等校注，《遵生八箋校注》，卷6，頁205。

39. 例可見如錢穀，《晴雪長松圖》，收在《中國美術全集・繪畫編7・明代繪畫・中》，頁153。陸治，《幽居樂事圖冊》，第8頁，〈踏雪〉，見同上書，頁119。

40. 《停雲館言別》現存有數本，最佳者為Franco Vannotti collection所藏，現存Museum of East Asian Art, Berlin。圖版可見於《文人畫粹編・中國篇4・沈周、文徵明》（東京：中央公論社，1978），圖版48。

41. 參見古原宏伸，〈中國の茶〉，收在赤井達郎等編，《茶の湯繪畫資料集成》（東京：平凡社，1992），頁297–305。關於明代文人品茶與其文雅生活之營造，亦可參見王鴻泰，〈明清士人的生活經營與雅俗的辨證〉，發表於 *Discourses and Practices of Everyday Life in Imperial China* 學術研討會（Columbia University, 2002.10.25–27）。

42. 圖版可見《故宮書畫圖錄》，第7冊，頁69–70。

43. 北京1534年本有時亦題為《茶事十詠圖》，圖版可見於《中國美術全集・繪畫編7・明代繪畫・中》，頁52。此本為水墨，不似台北1531年之設色，但構圖佈置全同。傳世的這種水墨品茶圖有若干本，但以北京此本最佳。

44. 張又新，《煎茶水記》，收在阮浩耕等點校注釋，《中國古代茶葉全書》（杭州：浙江攝影出版社，1999），頁28–30。

45. 田藝蘅《煮泉小品》及徐獻忠《水品》二書，見同上書，頁166–193。

46. 同上書，頁166。

47. 馮夢龍，《警世通言》（台北：桂冠圖書股份有限公司，1988），第26卷，〈唐解元一笑姻緣〉，頁396。

48. 文徵明《惠山茶會圖》及蔡羽的序文可見於《中國古代書畫圖目》，第20冊（北京：文物出版社，1999），頁226。

49. 周道振編，《文徵明集》，卷14，頁383。

50. 同上書，卷9，頁202。

51. 現存此種文徵明除夕、新年詩的寫本或刻本頗多，著錄可見周道振，《文徵明書畫簡表》（北京：人民美術出版社，1985），頁191、192、199、263等。

52. 著錄可見同上書，頁94、98、104、141。

53. 關於文嘉所繪之鍾馗圖的詳細討論，可見於Stephen Little, "The Demon Queller and the Art of Qiu Ying," pp. 18–22。錢穀的鍾馗畫則見於《故宮書畫圖錄》，第8冊，頁101–104。

54. 文震亨，《長物志》，卷5，頁184。

3–4 董其昌《婉孌草堂圖》及其革新畫風

1. 關於陳繼儒之生平，請見陳夢蓮編，〈眉公府君年譜〉，收在陳繼儒，《陳眉公先生文集》（台北：中央研究院傅斯年圖書館藏明刊本），卷首。錢謙益，《列朝詩集小傳》（台北：世界書局，1961），頁637–638。

2. 關於董其昌傳記，請見陳繼儒，〈太子太保禮部尚書思白董公暨元配誥封一品夫人龔氏合葬行狀〉，收在董其昌，《容台集》（台北：中央圖書館，1968），卷首。並參見Nelson I. Wu, "Tung Ch'i-ch'ang (1555–1636): Apathy in Government and Fervor in Art," in Arthur F. Wright and Denis Twitchett eds., *Confucian Personalities* (Stanford, California: Stanford University Press, 1962), pp. 260–293。

3. 王應奎，《柳南續筆》（筆記小說大觀本，台北：新興書局，1977），卷3，頁10下–11上。

4. 謝榛、吳擴、徐渭傳記可見錢謙益，前引書，頁423–424、453–454、560 561。關於明代山人的全盤研究，參見鈴木正，〈明代山人考〉，收於中山八郎等編，《青水博士追悼紀念・明代史論叢》（東京：大安株式會社，1962），頁357–388。

5. 牽涉到蘇州松江地區者，參見宮崎市定，〈明代蘇松地方の士大夫と民眾〉，《アジア史研究》（京都：京都大學東洋史研究會，1964），第4冊，頁321–360，以及王守稼、繆振鵬、王燮程，〈松江府在明代的歷史地位—— 明代上海地區研究之一〉，中國地方史志協會編，《中國地方史志論叢》（北京：中華書局，1984），頁189–209。有關經濟發展對風俗之影響，參見陳學文，〈明代中葉民情風尚習俗及一些社會意識的變化〉，《山根幸夫教授退休紀念・明代史論叢》（東京：汲古書院，1990），頁1207–1231。

6. 向來學者皆依《明史》的含糊記載，將董其昌任皇長子講官之時間定在1594年，參見張廷玉等撰，《明史》（新點校本，台北：鼎文書局，1979），頁7395。然確切年代實為1598年，見顧秉謙等修，《明神宗實錄》（台北：中央研究院歷史語言研究所，1966），頁6031。此年代之使用亦見於李慧聞，〈董其昌政治交遊與藝術活動的關係〉，《朵雲》，1989年，第4期，頁99。董其昌在北京之禪會活動，見其《容台集》，頁1798–1799。關於張居正與萬曆皇帝，參見黃仁宇，《萬曆十五年》（台北：食貨出版社，1985），頁9–43。焦竑則見錢謙益，前引書，頁623。

7. 以上諸事參見任道斌，《董其昌系年》（北京：文物出版社，1988），頁24–28、29–30、32–34、

42–52。

8. 王衡為王錫爵之子，其傳記可見錢謙益，前引書，頁625。他是陳繼儒在1586年決定隱居小崑山時的主要贊持者。見王世貞1586年文，收於孫星衍等纂，《松江府志》（1817年刊本，台北：成文出版社，1970），卷7，頁4上–下。

9. 任道斌，前引書，頁50–54。並見鄭威，《董其昌年譜》（上海：上海書畫出版社，1989），頁34–35。

10. 此路線之推測乃根據鶴和堂輯定，《新鑴示我周行》（1727年寶善堂藏板本，中央研究院傅斯年圖書館藏），卷1，頁6下–9上。

11. 關於董其昌對王維之研究，參見古原宏伸，〈董其昌における王維の概念〉，收於古原宏伸，《董其昌の書畫·研究篇》（東京：二玄社，1981），頁3–24；Wen Fong, "Rivers and Mountains after Snow (*Chiang-shan hsüeh-chi*) Attributed to Wang Wei (A.D. 699–759)," *Archives of Asian Art,* vol. 30 (1976–77), pp. 6–33。

12. 見董其昌致馮開之信。古原宏伸，《董其昌の書畫》，圖版29。

13. 此語最早見於劉昫等撰，《舊唐書》（新點校本，台北：鼎文書局，1981），頁5052。但原分作兩句「筆蹤措思，參于造化」及「雲峰石色，絕跡天機」，至米芾時才將之連成「雲峰石色，絕跡天機，筆思縱橫，參于造化」，見米芾，《畫史》，見《中國書畫全書》（上海：上海書畫出版社，1992–1999），第1冊，頁979。董其昌此語顯然取自米芾《畫史》，並經常使用在其題跋中。如跋《郭忠恕摹王右丞輞川圖》，見李日華，《味水軒日記》（嘉業堂叢書本，1863），卷4，頁9上。餘例可見董其昌，《容台集》，頁2100、2145、2147。

420

14. 此為跋王維《江山雪霽》之語，見古原宏伸，《董其昌の書畫》，圖版30–2。

15. 沈周例可見1473年作之《仿董巨山水圖》（北京，故宮博物院）。圖見於《中國美術全集·繪畫編7·明代繪畫·中》（上海：上海人民美術出版社，1988），圖版5。文徵明例可見1555年作之《仿董巨山水圖》（何氏至樂樓藏），見《文人畫粹編·中國篇4·沈周、文徵明》（東京：中央公論社，1978），圖版79。

16. 參見James Cahill, *The Distant Mountains: Chinese Painting of the Late Ming Dynasty, 1570–1644* (New York and Tokyo: Weatherhill, 1982), pp. 84–86, pls. 33, 34。

17. 董其昌，《容台集》，頁1894。

18. 圖與跋俱見《中國歷代繪畫·故宮博物院藏畫集》（北京：人民美術出版社，1981），頁84–91，〈附錄〉，頁13。

19. 關於王世貞與其對藝術的贊助活動，見Louis Yuhas, "Wang Shih-chen as Patron," in Chu-tsing Li ed., *Artists and Patrons: Some Social and Economic Aspects of Chinese Painting* (Seattle: University of Washington Press, 1989), pp. 139–153。

20. 《景印明董其昌仿宋元人縮本畫及跋》（台北：國立故宮博物院，1981），頁11。

21. 董其昌，《畫禪室隨筆》（藝術叢編本，台北：世界書局，1968），頁53。

22. 董其昌，《容台集》，頁219。

23. 董其昌，《畫禪室隨筆》，頁2。

24. 同上。

25. 對早期這種皴法的討論，參見Wen C. Fong et al., *Images of the Mind: Selections from the Edward Elliott Family and John B. Elliott Collection of Chinese Calligraphy and Painting at the Art Museum, Princeton University* (Princeton, N.J.: The Art Museum, Princeton University, 1984), pp. 24–25。

26. 此圖現知有四本，其中存國立故宮博物院本上即有董其昌題跋。見《故宮書畫錄》（台北：國立
故宮博物院，1965），冊4，頁22–23。

27. 圖上董氏自題王維〈積雨輞川莊作〉，但其表現實與此詩無關。參見古原宏伸，《董其昌の書畫・
研究篇》，頁240。

28. 《小中現大冊》舊傳為董其昌所作，實應為王時敏所摹，此考證可參見徐邦達，《古書畫偽訛考
辨》（南京：江蘇古籍出版社，1984），下卷・文字部分，頁152–54。

29. 《江山秋霽》之討論參見Wen C. Fong et al., *Images of the Mind*, p. 171。

30. 黃公望《九峰雪霽》掛軸傳有數本，其中最佳一本董其昌時藏在南京魏國公家，董其昌對此收藏
頗為熟悉，應有機會寓目。此資料出自鄒之麟跋傳黃公望所作另本《九峰雪霽》橫卷中，見徐邦
達，前引書，頁78，圖19–25。

31. 《南京博物院藏畫集》（北京：文物出版社，1966），頁10。

32. 可見1617年郭世元依郭忠恕摹本所刻之拓本，拓本曾出版於《文人畫粹編・中國編1・王維》（東
京：中央公論社，1975），頁9–19。

33. 古原宏伸，《董其昌の書畫》，圖5。

34. 董其昌，《容台集》，頁2105–2106。

35. 錢穀此畫見於《故宮名畫》（台北：國立故宮博物院，1968），第7輯，圖22。董其昌對吳派晚期
畫風的批評，可見於《容台集》，頁1704、1716、1894、2179等。

36. 此畫或即舊藏香港陳仁濤處者。圖版見《中國畫壇的南宗三祖》（香港：統營公司，1955），頁
1。《小中現大》冊中第十開即摹王蒙《仿董源秋山行旅》，並在跋中云董源原跡為其家所藏。但
此本是否即為陳仁濤後來所藏本，仍有疑問，傅申近日指出陳氏藏本實為張大千偽作。見Shen
C. Y. Fu, *Challenging the Past: The Paintings of Chang Dai-chien* (Seattle and London: University of
Washington Press, 1991), p. 308。

37. 圖見於古原宏伸，《董其昌の書畫》，圖版18。

38. 見註1。

39. 《中國古代書畫圖目》，第3冊（北京：文物出版社，1990），頁243。

40. 關於「山齋圖」在元代的情況，參見何惠鑑，〈元代文人畫序說〉，《文人畫粹編・中國篇3・黃公
望、倪瓚、吳鎮》（東京：中央公論社，1979），頁112–113。

41. 朱德潤畫見《中國美術全集・繪畫編5・元代繪畫》，圖版86；趙原及沈貞畫見《中國美術全集・
繪畫編6・明代繪畫・上》，圖版3、78。文徵明畫見《中國古代書畫精品錄》（北京：文物出版
社，1984），第1冊，圖版23。

42. 此圖作於1604年，容安草堂或為其友徐道寅之居所。圖見《董其昌畫集》（上海：上海書畫出版
社，1969），圖69。

43. 《黃庭內景經》〈隱景章第二十四〉原文云：「何不登山誦我書，鬱鬱窈窕真人墟，入山何難故躊
躇，人間紛紛臭帤如。」見彭文勤等纂輯，《道藏輯要》（1906年重刊本，台北：新文豐出版公
司，1986），頁2184。

44. 如見董其昌，《容台集》，頁2090、2108、2116、2132、2198。

45. James Cahill, *The Compelling Image: Nature and Style in Seventeenth-Century Chinese Painting*
(Cambridge: Harvard University Press, 1982), p. 37.

46. 董其昌，《容台集》，頁2164–2165。

47. 對「黃石公」，周汝式認為亦意指黃公望。見Ju-hsi Chou, "In Quest of the Primordial Line: The

Genesis and Content of Tao-chi's *Hua-yu-lu*," (Ph.D. diss., Princeton, N.J.: Princeton University, 1970), p. 55。

Ⅳ 區域的競爭

4–1 由奇趣到復古——十七世紀金陵繪畫的一個切面

1. 本文中所討論的畫家，不論其背景如何，幾乎都可歸入職業畫家的範疇，甚至如出家為僧的石濤亦不例外。只有髡殘比較缺乏直接賣畫的跡象。即使如此，髡殘也與金陵之文化環境有密切的關係。髡殘雖為僧侶，似乎不必依賴賣畫維生，但他亦與各種背景不一的人物來往，多少介入了現實世界的事務之中。有的學者甚至還認為髡殘也是明遺民，此種意見可見陳寅恪，《柳如是別傳》（台北：里仁書局，1981），頁1069–1070，以及楊新，〈為因泉石在膏肓——略論石溪的藝術〉，收在其《楊新美術論文集》（北京：紫禁城出版社，1994），頁293。

2. Aschwin Lippe, "Kung Hsien and the Nanking School," *Oriental Art*, vol. 13, no. 2 (1967), pp. 133–135. Richard Vinograd, "Reminiscences of Ch'in-huai: Tao-chi and the Nanking School," *Archives of Asian Art*, vol. 31 (1977–78), pp. 6–31. 何傳馨，〈明清之際的南京畫壇〉，《東吳大學中國藝術史集刊》，第15卷（1987年12月），頁343–388。單國強，〈試析金陵八家合稱的原因〉，《故宮博物院院刊》，1989年，第3期，頁66–82。阮榮春，〈難「金陵八家說」，唱「金陵六大家」——兼談戴本孝在金陵畫壇的活動〉，《故宮文物月刊》，第131期（1994年2月），頁98–105。

3. 石守謙，〈董其昌《婉孌草堂圖》及其革新畫風〉，《中央研究院歷史語言研究所集刊》，第65本第2分（1994），頁307–332。

4. 顧起元，《嬾真草堂集》（台北：文海出版社，1970），頁1611–1612。

5. 陳濟生、顧炎武、歸莊等編，《天啟崇禎兩朝遺詩小傳》（台北：世界書局，1965），頁175。

6. 顧起元，前引書，頁2951–2952，另見頁2931。

7. 同上，頁351–352。

8. 同上，頁2564–2565。

9. 顧起元所發表的意見中，有時也使用類似董其昌南北宗論的語彙，而顯得與董其昌理論有些接近。如他在《客座贅語》（四庫全書存目叢書本，台南：莊嚴文化事業有限公司，1995）便以「華意古質，頗有五代以前氣象」來稱讚金陵畫家胡宗仁，故有學者以為顧起元乃接受了董其昌的藝術理論影響。見Hongnam Kim, *The Life of a Patron: Zhou Lianggong (1612–1672) and the Painters of Seventeenth-Century China* (New York: China Institute in America, 1996), pp. 30–31。然而，由《嬾真草堂集》所提供的訊息來看，顧起元的藝術觀與董其昌二者之間還是存在著本質上的差異。

10. 顧起元，《嬾真草堂集》，頁2554。

11. 錢謙益，前引書，頁462–463。

12. 此乃據其1568年作《臨唐六如山水卷》（台北私人藏）推測而來。此卷乃吳彬現存最早作品，其中山水形象尚未呈現他後來極具個性的奇矯造型，而係取自唐寅清雅舒緩但稍帶角度的樣貌，其筆法亦全用乾筆淡墨，轉折流動也近似唐寅，而畫中精緻的舟轎人物細節則更是吳派在文徵明之後常見的母題。吳彬這個手卷可說充分地反應了金陵在十六世紀後期深受蘇州畫風影響的現象。

13. 顧起元，《嬾真草堂集》，頁284。

14. 同上，頁3107。

15. 焦竑，〈棲霞寺五百羅漢畫記〉，收在葛寅亮，《金陵梵剎志》（台北：明文書局，1980），卷4，頁21下、22上。

16. 同上，頁23下。

17. 亦有學者以為故宮之《畫羅漢軸》即為棲霞寺五百羅漢之一。見李玉珉，《羅漢畫特展圖錄》（台北：國立故宮博物院，1990），頁78。惟此軸羅漢數非五百之約數，作為百軸之一，可能性不大。

18. 關於吳彬山水畫與北宋山水傳統間之關係，James Cahill特別重視，並以為係受到西洋版畫之刺激。請見James Cahill, *The Compelling Image: Nature and Style in Seventeenth-Century Chinese Painting* (Cambridge: Harvard University Press, 1982), pp. 70–105。

19. 顧起元，《嬾真草堂集》，頁344–347。

20. 對高陽生平及其《競秀爭流》之討論，可見James Cahill, *The Distant Mountains: Chinese Painting of the Late Ming Dynasty, 1570–1644* (New York and Tokyo : Weatherhill, 1982), pp. 180–181。

21. 例如現藏上海博物館的《蘭竹圖卷》便是在力追文徵明的蘭竹畫風格。此圖卷可見於《中國美術全集‧繪畫編8‧明代繪畫‧下》，圖版84。

22. 此意見出現於饒氏在〈中國古畫討論會〉中向James Cahill 所發表之吳彬論文提出之批評意見。The National Palace Museum ed., *Proceedings of the International Symposium on Chinese Painting* (Taipei: National Palace Museum, 1970), pp. 692–693.

23. 顧起元，《嬾真草堂集》，頁1265–1271。

24. 林文明，〈摩尼教和草庵遺跡〉，《海交史研究》，1978年，第1期，頁39。林悟殊，〈福建發現的波斯摩尼教遺物〉，《故宮文物月刊》，第133期（1994），頁110–117。

25. 參見利瑪竇、金尼閣著，何高濟、王遵仲、李申譯，《利瑪竇中國札記》（北京：中華書局，1983），頁356–382、464–470。

26. 關於《程氏墨苑》之研究，可見中田勇次郎，〈程氏墨苑の研究〉，《中田勇次郎著作集》（東京：二玄社，1986），卷7，頁217–378。蔡鴻茹，〈明代製墨名家程君房及《墨苑》〉，《文物》，1985年，第3期，頁33–35。而最近林麗江完成之博士論文則提供了最全面而深入的討論。Li-chiang Lin, "The Proliferation of Images：The Ink-stick Designs and The Printing of the *Fang-shih mo-p'u* and the *Ch'eng-shih mo-yuan*" (Ph.D. dissertation, Princeton, N.J.: Princeton University, 1998).

27. 顧起元，《客座贅語》，卷6，頁18下–19下。

28. 關於楊文驄，可見福本雅一，〈楊文驄傳〉、〈楊文驄の死〉，收在其《明末清初：才粗集》（京都：同朋社，1984），頁166–208。白堅，《楊文驄傳論》（上海人民出版社，1990），頁3–138。

29. 夏完淳，《續幸存錄》（明季稗史彙編本，叢書集成三編，台北：新文豐出版公司，1997），頁3下。

30. 孔尚任，《桃花扇》（台北：里仁書局，1991），頁259–260。

31. 對周亮工晚期與金陵關係的深入研究，可見Hongnam Kim, *The Life of a Patron*, pp. 113–146。

32. 朱緒曾編，《四朝金陵詩徵》（1885年刊本），卷4，頁18上。另見周亮工，《讀畫錄》（清代傳記叢刊本，台北：明文書局，1986），頁52。

33. 關於吳偉白描人物畫風之討論，請見石守謙，〈浪蕩之風——明代中期南京的白描人物畫〉，《國立臺灣大學美術史研究集刊》，第1期（1994），頁39–61。

423

34. 余懷，《板橋雜記》（筆記小說大觀本，台北：新興書局，1974）。

35. 此可見陳寅恪，《柳如是別傳》（台北：里仁書局，1981）及孫康宜，《陳子龍柳如是詩詞情緣》
（台北：允晨文化實業股份有限公司，1993）。

36. 朱緒曾編，前引書，卷4，頁18上–下。

37. 對楊炯伯、張怡之研究，可見饒宗頤，〈張大風及其家世〉，收在其《畫頻——國畫史論集》（台
北：時報文化出版企業有限公司，1993），頁569–597。

38. 陳寅恪深信錢謙益在當時確曾四處奔走進行地下工作。見陳寅恪，前引書，頁872–1224。

39. 前者可見周亮工，前引書，頁42，後者則可見饒宗頤，前引文，頁590。

40. 關於史忠與吳偉山水風格之討論，請見James Cahill, *Parting at the Shore: Chinese Painting of the
Early and Middle Ming Dynasty, 1368–1580* (New York and Tokyo: Weatherhill, 1978), pp. 100–103,
140, 153。

41. 周暉所著《金陵瑣事》成於1610年，專記金陵掌故，其中對史忠的記載，見其卷3，吳偉則在卷
2、3、4等處。顧起元在《客座贅語》，卷7亦有吳偉生平及史忠「生殯」逸事之描述。

42. 關於董其昌的理論，可參見方聞，〈董其昌與正宗派繪畫理論〉，《故宮季刊》，第2卷第3期
（1968），頁1–18。Wai-kam Ho, "Tung ch'i-ch'ang's New Orthodoxy and the Southern School
Theory," in Christian F. Murck ed., *Artists and Traditions* (Princeton, N.J.: The Art Museum, Princeton
University, 1976), pp. 113–129.

43. 龔賢這一段時間許多活動及其感情狀態，可見之於其詩集《草香堂集》中，參見汪世清，〈龔賢
的草香堂集〉，《文物》，1978年，第5期，頁45–49。其中〈除夕寄陳上人〉詩尤其清楚。見蕭
平、劉宇甲編，《龔賢研究集》（南京：江蘇美術出版社，1988），頁111。關於他在泰州及揚州的
活動，亦可見華德榮，《龔賢研究》（上海人民美術出版社，1988），頁10–24。

44. 陳寅恪，前引書，頁1183。

45. James Cahill, *The Compelling Image*, p. 178.

46. 此意見首為方聞所提及，見其對James Cahill, *The Compelling Image*之書評，刊於*Art Bulletin*, vol.
68, no. 3 (1986), pp. 504–508.

47. Michael Sullivan, *Symbols of Eternity: The Art of Landscape Painting in China* (Stanford, California:
Stanford University Press, 1979), p. 139. Jerome Silbergeld, "The Political Landscapes of Kung Hsien,
in Painting and Poetry,"《明遺民書畫研討會記錄》（香港：香港中文大學中國文化研究所文物館，
1976），頁561–573。

48. 詩見《清畫家詩史》，此處引自蕭平、劉宇甲編，前引書，頁85。

49. 關於文徵明的避居山水，請參見石守謙，〈失意文士的避居山水——論十六世紀山水畫中的文
派風格〉，《風格與世變：中國繪畫史論集》（台北：允晨文化實業股份有限公司，1996），頁
299–337。

50. 此書蹟現藏處不明，此處乃採自蕭平、劉宇甲編，前引書，圖264。又，此書法未紀年，但與
Cleveland Museum of Art所藏《山居圖》上之題字風格極近，該題乃1670年所作，故此書法亦訂
於此時。

51. 例如葉方嘉有〈戊申四月奉旨祭孝陵都人士皆得縱觀，此盛典也，敬賦一章〉，詩見朱緒曾編，
前引書，卷7，頁6上–下。

52. 關於髡殘之生平，可見何傳馨，〈石溪行實考〉，《史原》，第12期（1982），頁127–183。楊新，〈石
溪卒年再考〉，收在楊新，前引書，頁59–70。另請參見本文註1。

53. 事實上程正揆年輕時確曾師事董其昌，關於其藝術源流，可參見楊新，〈程正揆及其江山臥遊圖〉，前引書，頁71–78。

54. 此《溪山無盡圖卷》現藏上海博物館，全圖可見《中國古代書畫圖目》，第4冊（北京：文物出版社，1990），頁250。

55. 語出其《報恩寺圖》軸上自題。

56. 語見《為青溪作四季山水圖》之〈秋景〉部分，或稱《秋山遊侶》，此部分現藏The Cleveland Museum of Art，圖版可見Wai-kam Ho et al., *Eight Dynasties of Chinese Painting: The Collections of Nelson Gallery-Atkins Museum, Kansas City, and the Cleveland Museum of Art* (Cleveland: The Cleveland Museum of Art, 1980), p. 315。

57. 周亮工，前引書，頁30。

58. 同上，頁32。周氏在此實取自髡殘好友張怡題其《仿米山水卷》中的句子，見鄭錫珍，《弘仁‧髡殘》，收在《歷代畫家評傳‧明》（香港：中華書局，1986），頁23。

59. 對石濤在此理念上的發展，見張子寧，〈清石濤古木垂陰圖軸——兼略析其畫論演進之所以〉，《藝術學》，第2期（1988），頁141–155。

60. 過去研究龔賢風格發展，皆著重在如Drenowatz《千巖萬壑》的中期改變，而對晚期發展較為忽視。這可能是受了以「創新」為終極價值之現代藝術觀影響的結果。最近巫佩蓉曾對龔賢的晚期山水，由復古之角度重作分析，並特別指出范寬風格，如天津博物館藏之《雪景寒林》，對此期作品之重要作用。請參見巫佩蓉，〈龔賢雄偉山水的理論與實踐〉（台北：國立臺灣大學藝術史研究所碩士論文，1993），頁132–140。

61. 戴本孝纂，《江寧縣志》（1683年刊本），卷12，頁54上。

62. 王安修，〈讀秦淮詩鈔有感并序〉，收於朱緒曾編，前引書，卷14，頁5下–6上。

4–2 神幻變化——由陳子和看明代閩贛地區道教水墨畫之發展

1. 關於福建在明代的發展，可以參見Ping-ti Ho, *The Ladder of Success in Imperial China: Aspects of Socail Mobility, 1368–1911* (New York: Columbia University Press, 1962), pp. 234–235, 238–240, 246–250。朱維幹，《福建史稿》（福州：福建教育出版社，1984），下冊，頁3–113。

2. 對於民間道教對中國文學、音樂與戲劇方面的影響，現代學者研究較多。可參見文史知識編輯部編，《道教與傳統文化》（北京：中華書局，1992），頁105–166。

3. 關於浙派研究，最重要的專書有：鈴木敬，《明代繪畫史研究‧浙派》（東京：木耳社，1968）；James Cahill, *Parting at the Shore: Chinese Painting of the Early and Middle Ming Dynasty, 1368–1580* (New York and Tokyo: Weatherhill, 1978)；穆益勤，《明代院體浙派史料》（上海：人民美術出版社，1985）；Richard M. Barnhart et al., *Painters of the Great Ming: The Imperial Court and the Che School* (Dallas: The Dallas Museum of Art, 1993)。

4. Richard M. Barnhart et al., op. cit., pp. 325–327.

5. 關於此圖之詳細說明，請見Ju-hsi Chou, *Scent of Ink: The Roy and Marilyn Papp Collection of Chinese Painting* (Pheonix: Pheonix Art Museum, 1994), p. 18。圖錄中稱此仙人為八仙中的藍采和，但筆者認為其圖像仍無法確定，故在本文中逕稱之為「吹笛仙人」。對此陳子和的《吹笛仙人》，日本畫家狩野探幽在1667年曾有縮臨本，見文人畫研究所編，《探幽縮圖》（尼崎市：藪本莊五郎，

1986），頁90。可見此圖在完成後不久即流入日本。探幽資料乃蒙京都國立博物館西上實先生賜知。

6. 參見鈴木敬，《中國繪畫史》（東京：吉川弘文館，1984），中之一，頁204–8；Max Loehr, *The Great Painters of China* (Oxford: Phaidon Press, 1980), pp. 215–219。

7. 朱謀垔，《畫史會要》，卷4，見《中國書畫全書》（上海：上海書畫出版社，1992–1999），第4冊，頁572。

8. 《元代道釋人物畫》（東京：東京國立博物館，1977），頁89–90；Richard M. Barnhart et al., op. cit., p. 107。

9. Wen C. Fong et al., *Images of the Mind: Selections from the Edward Elliott Family and John B. Elliott Collection of Chinese Calligraphy and Painting at the Art Museum, Princeton University* (Princeton, N.J.: The Art Museum, Princeton University, 1984), pp. 135–137.

10. 湯垕，《古今畫鑒》，見《中國書畫全書》，第2冊，頁898。

11. 同上。

12. 李葆貞修，梅彥騊等纂，《浦城縣志》（稀見中國地方志彙刊本，北京：中國書店，1992），卷8，頁13上。

13. Wen Fong and Maxwell Hearn, *Silent Poetry* (New York: The Metropolitan Museum of Art, 1982), pp. 30–35.

14. 周暉，《金陵瑣事》（筆記小說大觀本，台北：新興書局，1977），卷3，頁133。

15. 《皇明恩命世錄》，卷7，取自《正統道藏》《續道藏》（京都：中文出版社，1986），第29冊，頁25233。

16. 穆益勤，前引書，頁54。

17. 關於明代皇帝崇信道教之狀況，見楊啟樵，〈明代諸帝之崇尚方術及其影響〉，收入《明代宗教》（台北：學生書局，1968），頁203–297。

18. 同註13。

19. 董天工，《武夷山志》（台北：成文出版社，1974），卷18，頁7下–8上、12上–15上。

20. 張宇初，〈金野菴傳〉，《峴泉集》，卷4，收在《正統道藏》，第27冊，頁24086–24087。Mary Gardner Neill, "Mountains of the Immortals: The Life and Painting of Fang Ts'ung-i," (Ph.D. Diss., New Haven: Yale University, 1981), pp. 41–46.

21. 袁表、馬熒編，《閩中十子詩》（四庫全書珍本，台北：台灣商務印書館，1971），卷15，頁5上–下。

22. 同上。

23. 徐邦達，〈淮安明墓出土書畫簡析〉，《文物》，1987年，第3期，頁16–18。饒宗頤，〈淮安明墓出土的張天師畫〉，《畫頼——國畫史論集》（台北：時報文化出版企業有限公司，1993），頁379–381。但上二文對鄭均及《擷蘭圖》的時間皆未作推測。

24. 朱謀垔，前引書，卷4，頁86上。

25. 圖見江蘇省淮安縣博物館，〈淮安縣明代王鎮夫婦合葬墓清理簡報〉，《文物》，1987年，第3期，頁12。

26. 圖見《中國美術全集·繪畫編6·明代繪畫·上》（上海：上海人民美術出版社，1988），頁30。

27. 夏芷另作見同上，頁33。

28. 徐邦達以為是在1446年以後所作，見前引文，頁18。不過徐氏既將李在卒年定在1431年，而李在

亦親自畫贈鄭均，故鄭均收集這些畫的時間應該起自1430年左右。

29. 見《阜明恩命世錄》，卷5，《正統道藏》《續道藏》，頁25229–25230。

30. 同上，卷7，頁25233–25234。

31. 石守謙，〈明代繪畫中的帝王品味〉，《台大文史哲學報》，第40期（1993），頁26–29。

32. 見《阜明恩命世錄》，卷7、8、9，《正統道藏》《續道藏》，頁25233、25235、25238、25240。

33. Shou-chien Shih, "The Landscape Painting of Frustrated Literati: The Wen Cheng-ming Style in the Sixteenth Century," in Willard J. Peterson et al., *The Power of Culture: Studies in Chinese Culture History* (Hong Kong: The Chinese University Press, 1994), pp. 233–239.

34. 參見古原宏伸，〈陳子和筆高士觀瀑圖〉，《國華》，第918號（1968），頁28；湊信幸，〈陳子和について〉，*Museum*，第353號（1980），頁14。

35. 近藤秀實，〈鄭顛仙資料〉，*Museum*，第428號（1986），頁26–32。

36. 例如日本京都大德寺所藏的牧溪《龍虎圖》雙幅可能即是此種作品。

37. James Cahill, op. cit., pp. 132–133.

38. 關於朱邦與鄭文林風格間的關係，參見Roderick Whitfield, "Che School Paintings in the British Museum," *The Burlington Magazine*, vol. 114, no. 830 (1972), p. 293。鈴木敬，《李唐・馬遠・夏圭》，《水墨美術大系》，第2卷（東京：講談社，1973），頁169。

39. 徐沁，《明畫錄》（美術叢書本，上海：神州國光社，1928），頁26。

40. 此圖未曾發表，蒙京都國立博物館西上實先生示知，特此致謝。

41. Whitfield, op. cit., p. 293.

42. 關於詹景鳳，請見西上實，〈丁雲鵬の衣褶表現にみる唐宋回歸〉，《大和文華》，第86號（1993年9月），頁49–54。詹景鳳之生卒年，亦為西上實先生新訂。

43. 詹景鳳，《明弁類函》（1632年刊本，東京內閣文庫藏），卷41，頁19上，卷64，頁12上。此兩條資料係西上實先生惠示，特此致謝。

44. 周瑛，〈畫評〉，《翠渠摘稿》（文淵閣四庫全書本，台北：台灣商務印書館，1983），卷4，頁34上–下。

45. 謝肇淛，《五雜組》（筆記小說大觀本，台北：新興書局，1975），卷7，頁21上、33上。

46. 同上，頁22上–下。現代美術史家對吳彬的不同看法，可見James Cahill, *The Distant Mountains: Chinese Painting of the Late Ming Dynasty, 1570–1644* (New York and Tokyo: Weatherhill, 1982), pp. 176–80；*The Compelling Image: Nature and Style in Seventeenth-Century Chinese Painting* (Cambridge: Harvard University Press, 1982), pp. 70–105。

V 近現代變局的因應

5–1 繪畫、觀眾與國難——二十世紀前期中國畫家的雅俗抉擇

1. Michael Sullivan, *Chinese Art in the Twentieth Century* (Berkeley: University of California Press, 1959). Craig Clunas, *Art in China* (Oxford and New York: Oxford University Press, 1997). 另可參見阮榮春、胡光華，《中華民國美術史》（成都：四川美術出版社，1992）。李鑄晉、萬青力，《中國現代繪

畫史・民初之部1912–1949》（台北：石頭出版股份有限公司，2001）。對於「西方衝擊–中國回應」的論述架構的整體討論，參見黃宗智，《中國研究的規範認識危機》（香港：牛津大學出版社，1994）。

2. 蔡元培，〈文化運動不要忘了美育〉，收在孫德中編，《蔡元培先生遺文類鈔》（台北：復興書局，1956），頁234–235。

3. 林風眠，〈致全國藝術界書〉，《中國繪畫新論》（香港：富壤書房，1974），頁44。

4. 傅抱石，〈中國繪畫在大時代〉，收在葉宗鎬選編，《傅抱石美術文集》（南京：江蘇文藝出版社，1986），頁496。

5. 關於蘇軾、董其昌等人藝術理論的討論，請參見Susan Bush, *The Chinese Literati on Painting: Su Shih (1037–1101) to Tung Ch'i-ch'ang(1555–1636)* (Cambridge: Harvard University Press, 1971), pp. 29–42, 158–172。

6. Evelyn S. Rawski, "Economic and Social Foundations of Late Imperial Culture," in David Johnson et al., *Popular Culture in Late Imperial China* (Berkeley: University of California Press, 1985), pp. 3–33.

7. 關於謝環及《杏園雅集圖卷》較詳細的討論，請見James Cahill, *Parting at the Shore: Chinese Painting of the Early and Middle Ming Dynasty, 1368–1580* (New York and Tokyo: Weatherhill, 1978), pp. 24–25。

8. 對張路《讀畫圖》的介紹，見Wen C. Fong et al., *Mandate of Heaven: Emperors and Artists in China* (Zurich: Museum Rietberg, 1996), p. 108。

9. Lloyd E. Eastman, *Family, Fields and Ancestors: Constancy and Change in China's Social and Economic History, 1550–1949* (New York and Oxford: Oxford University Press, 1988), pp. 195–202.

10. 這些展覽是現代初期中國美術社團的主要活動之一。見許志浩，《中國美術社團漫錄》（上海：上海書畫出版社，1994），頁8–176。

11. 高劍父，《我的現代國畫觀》（台北：德華出版社，1975），頁24。

12. 關於《讀畫圖》的解讀，另可參考Robert Thorp and Richard Vinograd, *Chinese Art and Culture* (New York: Harry N. Abrams Inc., 2001), p. 396。

13. Chang-tai Hung, *War and Popular Culture: Resistance in Modern China, 1937–1945* (Berkeley, Los Angeles, London: University of California Press, 1994), pp. 15–48. 另見李歐梵，《上海摩登》（香港：牛津大學出版社，2000）。

14. Harold Kahn, "Drawing Conclusions: Illustration and Pre-history of Mass Culture," 收在康無為（Harold Kahn），《讀史偶得：學術演講三篇》（台北：中央研究院近代史研究所，1993），頁84–85。以《點石齋畫報》為大眾文化之代表者的意見，可見於葉曉青，〈點石齋畫報中的上海平民文化〉，《二十一世紀》，創刊號（1990），頁36–47。

15. 李孝悌特別強調《點石齋畫報》之「忠實地反映了上海在十九世紀末葉新舊雜陳的局面」，見其《戀戀紅塵：中國的城市、慾望與生活》（台北：一方出版，2002），頁141–160。對此畫報之詳細研究，可參見魯道夫・瓦格納，〈進入全球想像圖景：上海的《點石齋畫報》〉，《中國學術》，第8輯（2001），頁3–96。

16. 鄭逸梅，《藝林散葉薈編》（北京：中華書局，1995），頁405。

17. 鶴田武良，〈陶冷月について—近百年來中國繪畫史研究・三—〉，《美術研究》，第358號（1993），頁24–28。

18. 鄭逸梅，前引書，頁479。

19. 例如蔡元培留歐時便有收藏Picasso的collage作品，並曾在1919年夏天於天津的「歐洲現代畫展覽」中展出。見萬青力，〈蔡元培和畢加索〉，《萬青力美術文集》（北京：人民美術出版社，2004），頁196–202。

20. 這些有楊渭泉款的仿collage作品，首先由鶴田武良介紹出來。見其〈圖版解說　楊渭泉の倣パピエ・コレ作品—民國期繪畫資料—〉，《美術研究》，第359號（1994），頁28–29。

21. 惲茹辛，《民國書畫家彙傳》（台北：台灣商務印書館，1986），頁320。

22. 鄭逸梅，前引書，頁215。

23. 關於十八世紀揚州畫家對雅俗問題的處理，請參見Ginger Cheng-chi Hsu, "The Drunken Demon Queller: Chung K'uei in Eighteenth-Century Chinese Painting," *Taida Journal of Art History*, no.3 (1996), pp. 111–175。

24. Cf. James Cahill, "The Shanghai School in Later Chinese Painting," in Mayching Kao ed. *Twentieth-Century Chinese Painting* (Hong Kong: Oxford University Press, 1988), p. 61.

25. 唐一帆，〈抗戰與繪畫〉，《東方雜誌》，第37卷第10號（1939），頁22–28。

26. 對嶺南派在戰爭期間的表現，見Ralph Croizier, *Art and Revolution in Modern China: The Lingnan (Cantonese) School of Painting, 1906–1951* (Berkeley, Los Angeles, London: University of California Press, 1988), pp. 142–164。

27. 參見郎紹君，《論中國現代美術》（南京：江蘇美術出版社，1988），頁115–117。

28. Chang-tai Hung, op. cit., pp. 93–150；"War and Peace in Feng Zikai's Wartime Cartoons," *Modern China*, vol. 16, no. 1 (1990), pp. 39–83.

29. 王伯敏，《中國繪畫通史》（台北：東大圖書公司，1997），頁1198。

30. 李霖燦，〈我的老師林風眠〉，收在《林風眠畫集》（台北：國立歷史博物館，1989），頁9–10。

31. 席德進，《改革中國畫的先驅者－林風眠》（台北：雄獅圖書公司，1979），頁58。

32. 裘柱常，《黃賓虹傳記年譜合編》（北京：人民美術出版社，1985），頁71–88。

33. 汪己文編，《賓虹書簡》（上海：上海人民美術出版社，1988），頁10–11、13–14。1941年、1945年由北京致朱硯英函。

34. 傅抱石，〈中國繪畫「山水」「寫意」「水墨」之史的考察〉（1940年作），收於葉宗鎬選編，《傅抱石美術文集》，頁252。

35. David Clarke曾由傅氏與屈原、雨等有關之主題，在1940年代初之出現，推測其與「抵抗精神」有關，見其 "Raining, Drowning and Swimming: Fu Baoshi and Water," *Art History*, vol. 29, no. 1 (2006), pp. 108–144。

36. 見其1940年所撰〈從中國美術的精神上來看抗戰必勝〉，收於葉宗鎬選編，《傅抱石美術文集》，頁225–227。

37. 見其1935年所發表之〈中華民族美術之展望與建設〉，收於葉宗鎬選編，《傅抱石美術文集》，頁104–106。

38. 為數不少的《洗桐圖》中的兩幅可見於《傅抱石/歷史故實》（香港：翰墨軒，1995），頁61–65。

39. 〈俗到家時自入神〉，收於葉宗鎬選編，《傅抱石美術文集》，頁599。

40. 《美術》，1959年1月號，取自水天中，《中國現代繪畫評論》（太原：山西人民出版社，1990），頁43。

5–2 中國筆墨的現代困境

1. 關於這個議題的討論很多。如吳冠中，〈筆墨等於零〉，《明報月刊》，1992年，第4期，頁85。萬青力，〈無筆無墨等於零——虛白齋明清繪畫論稿〉，收在其《畫家與畫史：近代美術叢稿》（杭州：中國美術學院出版社，1997），頁80–88。張仃，〈守住中國畫的底線〉，《美術》，1999年，第1期，頁22–23、25。

2. 例可見劉驍純，〈對現代水墨畫的回顧與思考〉，《雄獅美術》，第277期（1994），頁69–79。

3. 參見方聞，〈趙孟頫：書畫本同〉，收在《趙孟頫研究論文集》（上海：上海書畫出版社，1995），頁243–253。

4. 語出〈畫旨〉。見王永順編，《董其昌史料》（上海：華東師範大學出版社，1991），頁110。

5. 石濤，《畫語錄》，〈變化章第三〉，見《中國畫論類編》（台北：河洛圖書出版社，1975），頁149。

6. 請參見拙著，〈董其昌《婉孌草堂圖》及其革新畫風〉，《中央研究院歷史語言研究所集刊》，第65本第2分（1994），頁307–332。

7. 王永順編，《董其昌史料》，頁108。

8. 最典型者可以陳衡恪為代表。見其〈文人畫的價值〉，收在何懷碩編，《近代中國美術論集》（台北：藝術家出版社，1991），頁449–452。

9. Cf. Hao Chang, *Chinese Intellectuals in Crisis: Search for Order and Meaning, 1890–1987* (Berkeley: University of California Press, 1987).

10. Lloyd E. Eastman, *Family, Fields and Ancestors: Constancy and Change in China's Social and Economic History, 1550–1949* (New York and Oxford: Oxford University Press, 1988), pp. 195–202.

11. 參見費正清、劉廣京編，《劍橋中國晚清史》（下卷）（北京：中國社會科學出版社，1993），頁637–640。

12. Cf. James Cahill, *The Painter's Practice: How Artists Lived and Worked in Traditional China* (New York: Columbia University Press, 1994), pp. 32–70.

13. 書畫家在上海鬻字賣畫的例子很多，如見陳定山，《春申舊聞》（台北：世界文物出版社，1971再版），頁130、155、181。關於此時的潤例，鄭逸梅曾有短文討論，見其《鄭逸梅選集》（哈爾濱：黑龍江人民出版社，1991），第2卷，頁441–443。

14. 在二十世紀初大部分較知名的藝術家大都以任職學校為常態，留學歸國的藝術家尤多如此。見鶴田武良，〈留歐美術學生—近百年來中國繪畫史研究之一—〉，《美術研究》，第369號（1998），頁239–257。

15. 關於新城市社會菁英的文化與價值觀，以在上海租界者表現最為突出，參見熊月之，〈上海租界與上海社會思想變遷〉，《上海研究論叢》，第2輯（上海：上海社會科學院出版社，1989），頁124–145。

16. 許志浩，《中國美術社團漫錄》（上海：上海書畫出版社，1994），頁8–176。

17. 林風眠便曾批評藝術沒有參預五四運動之中。見其〈致全國藝術界書〉，《中國繪畫新論》（香港：富壤書房，1974），頁44。

18. 高劍父，《我的現代國畫觀》（台北：德華出版社，1975），頁24。

19. 上文曾提及1917年在北京中央公園所辦之展覽即是為了救濟京城地區的水災。而如上海書畫善會也是將慈善功能直接標示在會名之中。

20. 啟功，《啟功叢稿‧題跋卷》（北京：中華書局，1999），頁74–75。

21. 在一些綜論現代繪畫發展的論著中，溥心畬經常只佔很小的篇幅，如Richard M. Barnhart et al., *Three Thousand Years of Chinese Painting* (New Haven: Yale University Press, 1997), p. 312。

22. 參見拙著，《風格與世變：中國繪畫史論集》（台北：允晨文化實業股份有限公司，1996），頁 263–337。

23. 關於高劍父與嶺南派在此國難期間的表現，參見Ralph Croizier, *Art and Revolution in Modern China: The Lingnan (Cantonese) School of Painting, 1906–1951* (Berkeley, Los Angeles, London: University of California Press, 1988), pp. 142–64。

24. 徐悲鴻，〈《八十七神仙卷》跋一〉，收在徐伯陽、金山合編，《徐悲鴻藝術文集》（台北：藝術家出版社，1987），頁354。

25. 徐悲鴻，〈新藝術運動之回顧與前瞻〉，收在徐伯陽、金山合編，《徐悲鴻藝術文集》，頁429。

26. 關於黃賓虹困居北京時期的心境，可見於裘柱常，《黃賓虹傳記年譜合編》（北京：人民美術出版社，1985），頁71–88。

27. 汪己文編，《賓虹書簡》（上海：上海人民美術出版社，1988），頁10–11、13–14：1941年、1945年由北京致朱碩英函。

28. 傅抱石，〈中國繪畫「山水」「寫意」「水墨」之史的考察〉（1940年作），見葉宗鎬選編，《傅抱石美術文集》（南京：江蘇文藝出版社，1986），頁252。

29. 《石濤上人像》之圖版可見於《名家翰墨》，45期（1993），頁20–21。

30. 見其1940年所撰之〈從中國美術的精神上來看抗戰必勝〉，收於葉宗鎬選編《傅抱石美術文集》，頁225–227。

31. 此語及毛澤東的批示，取自水天中，〈中國畫革新論爭的回顧（下篇）〉，《中國現代繪畫評論》（太原：山西人民出版社，1990），頁47。對整個論爭的評述，可見其頁44–47。

32. 吳冠中，前引文，頁85。

33. 見劉驍純，〈對現代水墨畫的回顧與思考〉，《雄獅美術》，第277期（1994），頁77。

34. 張仃，前引文，頁22–23。

35. 見水天中，〈中國畫名稱的產生和變化〉，《中國現代繪畫評論》，頁54–61。

36. 郎紹君，〈廿世紀中國畫面對的情境和問題〉，《藝術家》，第296期（2000），頁303–304。

本書論文出處

I 觀念的反省

〈對中國美術史研究中再現論述模式的省思〉,《國立中央大學人文學報》,第15期(1997年6月),頁1–29。

〈中國文人畫究竟是什麼〉,《美術史論壇》,第4期(韓國美術史研究所,1996),頁11–39。

〈洛神賦圖:一個傳統的形塑與發展〉,《國立臺灣大學美術史研究集刊》,第23期(2007年9月),頁51–80。

〈風格、畫意與畫史重建——以傳董元〈溪岸圖〉為例的思考〉,《國立臺灣大學美術史研究集刊》,第10期(2001年3月),頁1–36。

II 多元文化與文士的繪畫

〈衝突與交融:蒙元多族士人圈中的書畫藝術〉,《大汗的世紀:蒙元時代的多元文化與藝術》(台北:國立故宮博物院,2001),頁202–219。

〈元時代文人画の正統的系譜—趙孟頫から王蒙に至る山水画の展開—〉,《元時代の絵画》(奈良:大和文華館,1998),頁7–16。

〈隱逸文人の内面世界—元末四大家の生涯と藝術—〉,《世界美術大全集・東洋編・第七卷・元》(東京:小學館,1999),頁151–161。

III 繪畫與文人文化

〈隱居生活中的繪畫:十五世紀中期文人畫在蘇州的出現〉,《九州學林》,總18輯(2007年冬),頁2–36。

〈沈周(一四二七—一五〇九)の応酬画とその鑑賞者たち〉,《美術史論叢》,23号(2007),頁33–58。

〈雅俗的焦慮:文徵明、鍾馗與大眾文化〉,《國立臺灣大學美術史研究集刊》,第16期(2004年3月),頁307–339。

〈董其昌「婉孌草堂圖」及其革新畫風〉,《中央研究院歷史語言研究所集刊》,第65本第2分(1994年6月),頁307–332。

IV 區域的競爭

〈由奇趣到復古——十七世紀金陵繪畫的一個切面〉,《故宮學術季刊》,第15卷第4期(1998年夏),頁33–76。

〈神幻變化:由福建畫家陳子和看明代道教水墨畫之發展〉,《國立臺灣大學美術史研究集刊》,第2期(1995年5月),頁47–74。

V 近現代變局的因應

〈繪畫、觀眾與國難:二十世紀前期中國畫家的雅俗抉擇〉,《國立臺灣大學美術史研究集刊》,第21期(2006年9月),頁151–192。

〈中國筆墨的現代困境〉,《筆墨論辯:現代中國繪畫國際研討會論文集》(香港:香港大學藝術學系,2002),頁5–17。

參考書目

古籍

《中國書畫全書》，全14冊，上海：上海書畫出版社，1992–1999。

《內務府活計檔：造辦處各作成做活計清檔，乾隆朝》，北京：中國第一歷史檔案館，1985。

《文淵閣四庫全書》，台北：台灣商務印書館，1983。

《明實錄》，中央研究院校刊本，台北：中央研究院歷史語言研究所，1967。

《宣和畫譜》，收於《中國書畫全書》，第2冊。

《皇明恩命世錄》，收於《正統道藏》《續道藏》，第29冊，京都：中文出版社，1986。

《黃庭內景經》，收於彭文勤等纂輯，《道藏輯要》，1906年重刊本，台北：新文豐出版公司，1986。

卞永譽，《式古堂書畫彙考》，文淵閣四庫全書本。

孔尚任，《桃花扇》，台北：里仁書局，1991。

文震亨，《長物志》，美術叢書本，上海：神州國光社，1929。

王士點、商企翁編，高容盛點校，《秘書監志》，浙江：古籍出版社，1992。

王銍，《雪溪集》，文淵閣四庫全書本。

王應奎，《柳南續筆》，筆記小說大觀本，台北：新興書局，1977。

王應麟，《玉海》，文淵閣四庫全書本。

王鏊，《姑蘇志》，文淵閣四庫全書本。

田藝蘅，《煮泉小品》，收於阮浩耕等點校注釋，《中國古代茶葉全書》，杭州：浙江攝影出版社，1999。

石濤，《畫語錄》，收於《中國畫論類編》，台北：河洛圖書出版社，1975。

朱緒曾編，《四朝金陵詩徵》，1885年刊本。

朱德潤，《存復齋文集》，歷代畫家詩文集本，台北：台灣學生書局，1973。

朱謀垔，《畫史會要》，收於《中國書畫全書》，第4冊。

米芾，《畫史》，收於《中國書畫全書》，第1冊。

何延之，《蘭亭記》，收於張彥遠，《法書要錄》，見《中國書畫全書》，第1冊。

余懷，《板橋雜記》，筆記小說大觀本，台北：新興書局，1974。

吳自牧，《夢粱錄》，收於孟元老，《東京夢華錄》，台北：古亭書屋，1975。

吳寬，《匏翁家藏集》，文淵閣四庫全書本。

呂誠，《來鶴亭集》，文淵閣四庫全書本。

李日華，《味水軒日記》，嘉業堂叢書本，1863。

李昉等編，《太平廣記》，文淵閣四庫全書本。

李葆貞修，梅彥騊等纂，《浦城縣志》，稀見中國地方志彙刊本，北京：中國書店，1992。

杜光庭，《洞天福地嶽瀆名山記》，收於《道藏要籍選刊》，第7冊，上海：上海古籍出版社，1989。

杜瓊，《杜東原集》，明代藝術家集彙刊本，台北：國立中央圖書館，1968。

──，《東原集》抄本，四庫全書存目叢書本，台南：莊嚴文化事業有限公司，1997。

沈周，《石田先生集》，明代藝術家集彙刊本，台北：國立中央圖書館，1968。

──，《石田詩選》，文淵閣四庫全書本。

沈括，《夢溪筆談》，四部叢刊續編本，台北：台灣商務印書館，1966。

沈括，《夢溪筆談》，台北：鼎文書局，1977。

沈顥，《畫塵》，收於《中國書畫全書》，第4冊。

周亮工，《讀畫錄》，清代傳記叢刊本，台北：明文書局，1986。

周暉，《金陵瑣事》，筆記小說大觀本，台北：新興書局，1977。

周瑛，《翠渠摘稿》，文淵閣四庫全書本。

孟元老，《東京夢華錄》，台北：古亭書屋，1975。

俞弁，《山樵暇語》，四庫全書存目叢書本，台南：莊嚴文化事業有限公司，1995。

洪邁，《容齋續筆》，文淵閣四庫全書本。

郎瑛，《七修續稿》，筆記小說大觀本，台北：新興書局，1983。

凌雲翰，《柘軒集》，文淵閣四庫全書本。

夏文彥，《圖繪寶鑑》，收於《中國書畫全書》，第2冊。

夏完淳，《續幸存錄》，明季稗史彙編本，叢書集成三編，台北：新文豐出版公司，1997。

孫星衍等纂，《松江府志》，1817年刊本，台北：成文出版社，1970。

徐沁，《明畫錄》，美術叢書本，上海：神州國光社，1928。

徐松輯，《宋會要》，續修四庫全書本，上海：古籍出版社，2003。

徐獻忠，《水品》，收於阮浩耕等點校注釋，《中國古代茶葉全書》。

徐顯，《稗史集傳》，叢書集成續編本，台北：新文豐出版公司，1985。

袁表、馬熒編，《閩中十子詩》，四庫全書珍本，台北：台灣商務印書館，1971。

袁華，《耕學齋詩集》，文淵閣四庫全書本。

高濂著，趙立勛等校注，《遵生八箋校注》，北京：人民衛生出版社，1994。

張又新，《煎茶水記》，收於阮浩耕等點校注釋，《中國古代茶葉全書》。

張丑，《清河書畫舫》，收於《中國書畫全書》，第4冊。

張宇初，《峴泉集》，收於《正統道藏》，第27冊。

張廷玉等撰，《明史》，新點校本，台北：鼎文書局，1979。

張宣，《青暘集》，叢書集成續編本，台北：新文豐出版公司，1989。

張彥遠，《法書要錄》，收於《中國書畫全書》，第1冊。

──，《歷代名畫記》，收於《中國書畫全書》，第1冊。

張昱，《張光弼詩集》，四部叢刊續編本，台北：台灣商務印書館，1966。

張懷瓘，《書斷》，收於張彥遠，《法書要錄》，收於《中國書畫全書》，第1冊。

郭思，《林泉高致》，收於《中國書畫全書》，第1冊。

郭若虛，《圖畫見聞誌》，收於《中國書畫全書》，第1冊。

陳元靚，《歲時廣記》，筆記小說大觀本，台北：新興書局，1978。

陳元龍等奉敕編，《御定歷代賦彙》，文淵閣四庫全書本。

陳邦彥等奉敕編，《御定歷代題畫詩類》，文淵閣四庫全書本。

陳濟生、顧炎武、歸莊等編，《天啟崇禎兩朝遺詩小傳》，台北：世界書局，1965。

陳鎰，《午溪集》，文淵閣四庫全書本。

陳繼儒，《陳眉公先生文集》，台北：中央研究院傅斯年圖書館藏明刊本。

陸心源，《穰梨館過眼錄》，台北：學海出版社，1975。

陸時化，《吳越所見書畫錄》，收於《中國書畫全書》，第8冊。

陸深，《儼山集》，文淵閣四庫全書本。

陶宗儀，《輟耕錄》，文淵閣四庫全書本。

曾慥，《類說》，收於《北京圖書館古籍珍本叢刊》，第62冊，北京：書目文獻出版社，1988。

湯垕，《古今畫鑒》，收於《中國書畫全書》，第2冊。

馮夢龍，《喻世明言》，台北：桂冠圖書股份有限公司，1988。

——，《警世通言》，台北：桂冠圖書股份有限公司，1988。

黃休復，《益州名畫錄》，收於《中國書畫全書》，第1冊。

黃伯思，《東觀餘論》，收於《中國書畫全書》，第1冊。

黃庭堅，《豫章黃先生文集》，四部叢刊初編本，台北：台灣商務印書館，1965。

——，《山谷題跋》，收於《中國書畫全書》，第1冊。

楊士奇，《東里續集》，文淵閣四庫全書本。

楊循吉，《蘇談》，叢書集成新編本，台北：新文豐出版公司，1985。

葛寅亮，《金陵梵剎志》，台北：明文書局，1980。

董天工，《武夷山志》，台北：成文出版社，1974。

董其昌，《容台集》，台北：中央圖書館，1968。

——，《畫禪室隨筆》，藝術叢編本，台北：世界書局，1968。

董逌，《廣川書跋》，收於《中國書畫全書》，第1冊。

虞集，《道園學古錄》，四部叢刊初編本，台北：台灣商務印書館，1967。

詹景鳳，《明弁類函》，東京內閣文庫藏，1632年刊本。

鄒一桂，《小山畫譜》，美術叢書本，上海：神州國光社，1928。

熊克，《中興小記》，文淵閣四庫全書本。

褚遂良，《晉右軍王羲之書目》，收於張彥遠，《法書要錄》，收於《中國書畫全書》，第1冊。

趙孟頫，《松雪齋集》，四部叢刊初編本，台北：台灣商務印書館，1979。

劉秉忠，《藏春集》，收於《御定歷代賦彙》，文淵閣四庫全書本。

劉昫等撰，《舊唐書》，新點校本，台北：鼎文書局，1981。

歐陽修，《新五代史》，台北：鼎文書局，1980。

鄭真，《榮陽外史集》，文淵閣四庫全書本。

鄧椿，《畫繼》，收於《中國書畫全書》，第2冊。

錢穀編，《吳都文粹續集》，文淵閣四庫全書本。

錢謙益，《列朝詩集小傳》，台北：世界書局，1961。

戴本孝纂，《江寧縣志》，1683年刊本。

謝肇淛，《五雜俎》，筆記小說大觀本，台北：新興書局，1975。

鍾嗣成撰，《重校錄鬼簿》，收於楊家駱主編，《歷代詩史長編二輯》，第2冊，台北：中國學典館復館籌備處，1974。

瞿佑，《歸田詩話》，筆記小說大觀本，台北：新興書局，1974。

蘇軾，《蘇東坡集》，萬有文庫薈要本，台北：台灣商務印書館，1965。

蘇轍，《欒城集》，四部叢刊初編本，台北：台灣商務印書館，1967。

顧起元，《懶真草堂集》，台北：文海出版社，1970。

——，《客座贅語》，四庫全書存目叢書本，台南：莊嚴文化事業有限公司，1995。

顧璘，《顧華玉集》《憑几集續編》，文淵閣四庫全書本。

鶴和堂輯定，《新鐫示我周行》，1727年寶善堂藏板本，中央研究院傅斯年圖書館藏。

今人著作

中、日文

《20世紀中國畫壇の巨匠・傅抱石・日中美術交流のかけ橋》，東京：涉谷區立松濤美術館，1999。

《久保惣コレクション・東洋古美術展》，東京：日本經濟新聞社，1982。

《大阪市立美術館藏中國繪畫》，大阪：大阪市立美術館，1994。

《文人畫粹編・中國篇》，全10冊，東京：中央公論社，1975–1979。

《元代道釋人物畫》，東京：東京國立博物館，1977。

《元時代の繪畫—モンゴル世界帝國の一世紀—》，奈良：大和文華館，1998。

《中國歷代繪畫・故宮博物院藏畫集》，全8冊，北京：人民美術出版社，1978–1983。

《中國古代書畫精品錄》，第1冊，北京：文物出版社，1984。

《中國美術全集・繪畫編》，全21冊，上海：上海人民美術出版社，1984–1989。

《中國古代書畫圖目》，全24冊，北京：文物出版社，1990–2001。

《仕女畫之美》，台北：國立故宮博物院，1988。

《世界美術大全集・東洋編》，全18冊，東京：小學館，1997–2001。

《明代吳門繪畫》，北京：故宮博物院，1990。

《南京博物院藏畫集》，北京：文物出版社，1966。

《故宮名畫》，全10輯，台北：國立故宮博物院，1966–1968。

《故宮書畫錄》，全4冊，台北：國立故宮博物院，1965。

《故宮書畫圖錄》，1–27冊，台北：國立故宮博物院，1989–2008。

《故宮藏畫大系》，全16冊，台北：國立故宮博物院，1993–1998。

《傅抱石／歷史故實》，香港：翰墨軒，1995。

《景印明董其昌仿宋元人縮本畫及跋》，台北：國立故宮博物院，1981。

《董其昌畫集》，上海：上海書畫出版社，1969。

小川裕充等編，《花鳥畫の世界》，第10冊，東京：學習研究社，1983。

小川裕充，〈中國畫家・牧谿〉，《牧谿—憧憬の水墨畫》，東京：五島美術館，1996。

中川憲一，〈倪瓚早期的作品から「容膝齋圖」への展開〉，《大阪市立美術館紀要》，第4期，1984。

中田勇次郎，〈程氏墨苑の研究〉，《中田勇次郎著作集》，第7卷，東京：二玄社，1986。

尹吉男，〈明代後期鑒藏家關於六朝繪畫知識的生成與作用——以「顧愷之」的概念為線索〉，收於薛永年、羅世平主編，《中國美術史論文集——金維諾教授八十華誕暨從教六十週年紀念文集》，北京：紫禁城出版社，2006。

戶田禎佑，《牧谿・玉澗》，《水墨美術大系》，第3卷，東京：講談社，1973。

文人畫研究所編，《探幽縮圖》，尼崎市：藪本莊五郎，1986。

文史知識編輯部編，《道教與傳統文化》，北京：中華書局，1992。

文物出版社編，《蘭亭論辨》，北京：文物出版社，1973。

方聞，〈董其昌與正宗派繪畫理論〉，《故宮季刊》，第2卷第3期，1968。

——，〈西方的中國畫研究〉，《故宮文物月刊》，第45期，1986。

——，〈趙孟頫：書畫本同〉，收於《趙孟頫研究論文集》，上海：上海書畫出版社，1995。

—— 著，李維琨譯，《心印——中國書畫風格與結構分析研究》，西安：陝西人民美術出版社，2004。

水天中，〈中國畫名稱的產生和變化〉，《中國現代繪畫評論》，太原：山西人民出版社，1990。

——，〈中國畫革新論爭的回顧（下篇）〉，《中國現代繪畫評論》。

王守稼、繆振鵬、王熒程，〈松江府在明代的歷史地位——明代上海地區研究之一〉，中國地方史志協會編，《中國地方史志論叢》，北京：中華書局，1984。

王永順編，《董其昌史料》，上海：華東師範大學出版社，1991。

王伯敏，《中國繪畫通史》，台北：東大圖書公司，1997。

王壯弘，〈晉王獻之書洛神賦十三行〉，《帖學舉要》，上海：上海書畫出版社，1987。

王連起，〈元代少數民族書法家及其書法藝術〉，《故宮博物院院刊》，1989，第2期。

——，〈趙孟頫行書《洛神賦》真偽鑒考〉，《文物》，2002，第8期。

王鴻泰，〈明清士人的生活經營與雅俗的辨證〉，發表於 *Discourses and Practices of Everyday Life in Imperial*

China 學術研討會（Columbia University, 2002.10.25–27）。

北京故宮博物院，《吳門畫派研究》，北京：紫禁城出版社，1993。

古原宏伸，〈陳子和筆高士觀瀑圖〉，《國華》，第918號，1968。

──，《董其昌の書画》，全2冊，東京：二玄社，1981。

──，〈董其昌における王維の概念〉，收於古原宏伸編，《董其昌の書畫・研究篇》。

──，〈中國の茶〉，收於赤井達郎等編，《茶の湯繪畫資料集成》，東京：平凡社，1992。

──，〈米芾《畫史》札記〉，《國立臺灣大學美術史研究集刊》，第4期，1997。

──，《中国画卷の研究》，東京：中央公論美術出版，2005。

古原宏伸、張連編，《文人畫與南北宗論文匯編》，上海：上海書畫出版社，1989。

史岩，〈五代兩宋雕塑概說〉，《中國美術全集・雕塑編5・五代宋雕塑》，北京：人民美術出版社，1988。

田衛疆，〈論元代畏兀兒人對發展中華文化的歷史貢獻〉，《西北民族研究》，1993，第1期。

白堅，《楊文驄傳論》，上海人民出版社，1990。

石守謙著，林麗江譯，〈錢選：元代最後的南宋畫家〉，《故宮文物月刊》，總第96期，1991。

石守謙，〈略論董其昌之《雲藏雨散》〉，《名家翰墨》，第32期，1992。

──，〈明代繪畫中的帝王品味〉，《台大文史哲學報》，第40期，1993。

──，〈浪蕩之風──明代中期南京的白描人物畫〉，《國立臺灣大學美術史研究集刊》，第1期，1994。

──，〈董其昌《婉孌草堂圖》及其革新畫風〉，《中央研究院歷史語言研究所集刊》，第65本第2分，1994。

──，《風格與世變：中國繪畫史論集》，台北：允晨文化實業股份有限公司，1996。

──，〈失意文士的避居山水──論十六世紀山水畫中的文派風格〉，《風格與世變：中國繪畫史論集》。

──，〈有關唐棣（1287–1355）及元代李郭風格發展之若干問題〉，《風格與世變：中國繪畫史論集》。

──，〈《雨餘春樹》與明代中期蘇州之送別圖〉，《風格與世變：中國繪畫史論集》。

──，〈「幹惟畫肉不畫骨」別解──兼論「感神通靈」觀在中國畫史上的沒落〉，《風格與世變：中國繪畫史論集》。

──，〈嘉靖新政與文徵明畫風之轉變〉，《風格與世變：中國繪畫史論集》。

──，〈浙派畫風與貴族品味〉，《風格與世變：中國繪畫史論集》。

──，〈元時代文人畫の正統的系譜〉，收於《元時代の繪畫──モンゴル世界帝國の一世紀──》。

──，〈隱逸文人の內面世界──元末四大家の生涯と藝術〉，《世界美術大全集・東洋編・第7卷・元》，東京：小學館，1999。

任道斌，《趙孟頫繫年》，鄭州：河南人民出版社，1984。

──，《董其昌系年》，北京：文物出版社，1988。

向達，〈明清之際中國美術所受西洋之影響〉，《東方雜誌》，第27卷第1期，1930。

朱維幹，《福建史稿》，福州：福建教育出版社，1984。

江兆申，〈從畫家構圖意念來看中國山水畫的舊有發展〉，《故宮季刊》，第4卷第4期，1970。

──，《吳派畫九十年展》，台北：國立故宮博物院，1975。

──，《關於唐寅之研究》，台北：國立故宮博物院，1976。

──，〈山鷓棘雀、早春與文會（談故宮三張宋畫）〉，《故宮季刊》，第11卷第4期，1977。

──，《文徵明與蘇州畫壇》，台北：國立故宮博物院，1977。

──，〈從唐寅的際遇來看他的詩書畫〉，《故宮學術季刊》，第3卷第1期，1985。

──，〈談中國文人畫〉，《故宮文物月刊》，第40期，1986。

江蘇省淮安縣博物館，〈淮安縣明代王鎮夫婦合葬墓清理簡報〉，《文物》，1987，第3期。

衣若芬，《蘇軾題畫文學研究》，台北：文津出版社，1999。

西上實，〈朱德潤と瀋王〉，《美術史》，第104號，1978。

──，〈丁雲鵬の衣褶表現にみる唐宋回歸〉，《大和文華》，第86號，1993。

何惠鑑，〈元代文人畫序說〉，《文人畫粹編・中國篇3・黃公望、吳鎮、王蒙、倪瓚》，東京：中央公論

社，1979。

何傳馨，〈石溪行實考〉，《史原》，第12期，1982。

——，〈明清之際的南京畫壇〉，《東吳大學中國藝術史集刊》，第15卷，1987。

何懷碩編，《近代中國美術論集》，台北：藝術家出版社，1991。

余輝，〈元代宮廷繪畫研究〉，《畫史解疑》，台北：東大圖書公司，2000。

——，〈吳鎮家世及其思想形成和藝術特色——也談《義門吳氏譜》〉，《畫史解疑》。

利瑪竇、金尼閣著，何高濟、王遵仲、李申譯，《利瑪竇中國札記》，北京：中華書局，1983。

吳冠中，〈筆墨等於零〉，《明報月刊》，1992，第4期。

巫佩蓉，〈龔賢雄偉山水的理論與實踐〉，台北：國立臺灣大學藝術史研究所碩士論文，1993。

李玉珉，《羅漢畫特展圖錄》，台北：國立故宮博物院，1990。

李孝悌，《戀戀紅塵：中國的城市、慾望與生活》，台北：一方出版，2002。

李慧聞，〈董其昌政治交遊與藝術活動的關係〉，《朵雲》，1989，第4期。

李歐梵，《上海摩登》，香港：牛津大學出版社，2000。

李霖燦，〈中國山水畫中的「皴法」研究〉，《故宮季刊》，第8卷第2期，1973。

——，〈中國山水畫上苔點之研究〉，《故宮季刊》，第9卷第4期，1975。

——，《中國美術史稿》，台北：雄獅圖書股份有限公司，1987。

——，〈我的老師林風眠〉，《林風眠畫集》，台北：國立歷史博物館，1989。

李鑄晉、萬青力，《中國現代繪畫史・民初之部1912–1949》，台北：石頭出版股份有限公司，2001。

汪己文編，《賓虹書簡》，上海：上海人民美術出版社，1988。

汪世清，〈龔賢的草香堂集〉，《文物》，1978，第5期。

汪亞塵，〈國畫上題詩問題〉，收於何懷碩編，《近代中國美術論集》，台北：藝術家出版社，1991。

阮榮春、胡光華，《中華民國美術史》，成都：四川美術出版社，1992。

阮榮春，〈難「金陵八家說」，唱「金陵六大家」——兼談戴本孝在金陵畫壇的活動〉，《故宮文物月刊》，第131期，1994。

周道振，《文徵明書畫簡表》，北京：人民美術出版社，1985。

——編，《文徵明集》，上海：上海古籍出版社，1987。

周雙利，《薩都剌》，北京：中華書局，1993。

宗白華，〈中西畫法所表現的空間意識〉，《美學與意境》，北京：人民出版社，1987。

——，〈中國藝術的寫實精神〉，《美學與意境》。

——，〈論中西畫法的淵源與基礎〉，《美學與意境》。

林文明，〈摩尼教和草庵遺跡〉，《海交史研究》，1978，第1期。

林風眠，〈致全國藝術界書〉，《中國繪畫新論》，香港：富壤書房，1974。

林悟殊，〈福建發現的波斯摩尼教遺物〉，《故宮文物月刊》，第133期，1994。

林樹中著，遠藤光一、沈偉譯，〈新發現的沈周史料—出土墓誌等從沈周的家柄、家學及びその他を論ず—〉，《國華》，第1114、1115號，1988。

板倉聖哲，〈傳毛益筆蜀葵遊貓圖、萱草遊狗圖をめぐる諸問題〉，《大和文華》，第100號，1998。

——，〈張雨題倪瓚像〉，《國華》，第1255號，2000。

河北省文物研究所、保定市文物管理處，《五代王處直墓》，北京：文物出版社，1998。

近藤秀實，〈鄭顛仙資料〉，*Museum*，第428號，1986。

金維諾，〈搜山圖的內容與藝術表現〉，《故宮博物院院刊》，1980，第3期。

——編，《永樂宮壁畫全集》，天津：天津人民美術出版社，2007。

青木正兒，〈題畫文學の發展〉，《支那學》，第9卷第1期，1937。

俞劍華，《中國山水畫的南北宗論》，上海：上海人民美術出版社，1963。

姚從吾，〈鐵函心史中的南人與北人的問題〉，《食貨》，第4卷第4期，1974。

洪再新，〈元季蒙古道士張彥輔《棘竹幽禽圖》研究〉，《新美術》，1997，第3期。

——，〈從盛熙明看元末宮廷的多元藝術傾向〉，《故宮博物院院刊》，1998，第1期。

胡萬川，《鍾馗神話與小說之研究》，台北：文史哲出版社，1980。

郎紹君，《論中國現代美術》，南京：江蘇美術出版社，1988。

——，〈廿世紀中國畫面對的情境和問題〉，《藝術家》，第296期，2000。

唐一帆，〈抗戰與繪畫〉，《東方雜誌》，第37卷第10號，1939。

唐圭璋編，《全宋詞》，北京：中華書局，1965。

韋正，〈從考古資料看傳顧愷之《洛神賦圖》的創作年代〉，《藝術史研究》，第7輯，2005。

翁同文，《藝林叢考》，台北：聯經出版事業公司，1977。

孫紀元，〈敦煌彩塑與製作〉，《中國石窟・敦煌莫高窟》，第3卷，東京：平凡社，1986。

——，〈麥積山石窟雕塑藝術〉，《中國美術全集・雕塑編8・麥積山石窟》，北京：人民美術出版社，
　　1988。

孫康宜，《陳子龍柳如是詩詞情緣》，台北：允晨文化實業股份有限公司，1993。

吉嶋申壱，〈明代蘇松地方の士大夫と民眾〉，《シナ史研究》，第4冊，京都：京都大學東洋史研究會，
　　1964。

宮崎法子，〈西湖をめぐる繪畫：南宋繪畫史初探〉，收於梅原郁編，《中國近世の都市と文化》，京都：京
　　都大學人文科學研究所，1984。

島田修二郎，〈逸品畫風について〉，《美術研究》，第161號，1951。

席德進，《改革中國畫的先驅者－林風眠》，台北：雄獅圖書公司，1979。

徐邦達，《古書畫偽訛考辨》，上、下卷，南京：江蘇古籍出版社，1984。

——，〈淮安明墓出土書畫簡析〉，《文物》，1987，第3期。

徐復觀，《中國藝術精神》，台中：東海大學，1966。

徐悲鴻著，徐伯陽、金山合編，《徐悲鴻藝術文集》，台北：藝術家出版社，1987。

徐悲鴻，〈《八十七神仙卷》跋一〉，《徐悲鴻藝術文集》，台北：藝術家出版社，1987。

——，〈新藝術運動之回顧與前瞻〉，《徐悲鴻藝術文集》，台北：藝術家出版社，1987。

——，〈世界藝術之沒落與中國藝術之復興〉，《徐悲鴻藝術文集》，銀川：寧夏人民出版社，1994。

徐蘋芳，〈宋元墓中的雜劇雕磚〉，《中國歷史考古學論叢》，台北：允晨文化實業股份有限公司，1995。

海老根聰郎，〈寧波の文人と日本人－十五世紀における－〉，《東京國立博物館紀要》，第11號，1976。

秦公，〈洛神賦（十三行）解說〉，《中國美術全集・書法篆刻編2・魏晉南北朝書法》，北京：新華書店，
　　1986。

陝西省文物管理委員會編，《陝西省出土唐俑選集》，北京：文物出版社，1958。

高居翰（James Cahill）著，宋偉航等譯，《隔江山色：元代繪畫（一二七九－一三六八）》，台北：石頭出
　　版股份有限公司，1994。

—— 著，李佩樺等譯，《氣勢撼人：十七世紀中國繪畫中的自然與風格》，台北：石頭出版股份有限公司，
　　1994。

高劍父，《我的現代國畫觀》，台北：德華出版社，1975。

張子寧，〈清石濤古木垂陰圖軸——兼略析其畫論演進之所以〉，《藝術學》，第2期，1988。

張仃，〈守住中國畫的底線〉，《美術》，1999，第1期。

張光賓編，《元四大家》，台北：國立故宮博物院，1975。

張光賓，〈鄭思肖墨跡孤本—跋葉鼎隸書金剛經冊〉，《故宮文物月刊》，總第4期，1983。

——，〈元四大家年表〉，《國立臺灣大學美術史研究集刊》，第9–11期，2000–2001。

張旭光，〈薩都剌生平仕履考辨〉，《中華文史論叢》，1979，第2輯。

啟功，《啟功叢稿・題跋卷》，北京：中華書局，1999。

許志浩，《中國美術社團漫錄》，上海：上海書畫出版社，1994。

郭立誠，〈贈禮畫研究〉，收於國立故宮博物院編輯委員會編，《中華民國建國八十年中國藝術文物討論會論
　　文集》，書畫（下），台北：國立故宮博物院，1992。

陳仁濤，《中國畫壇的南宗三祖》，香港：統營公司，1955。

陳正宏，《沈周年譜》，上海：復旦大學出版社，1993。

陳定山，《春申舊聞》，台北：世界文物出版社，1971 再版。

陳芳妹，〈追三代於鼎彝之間——宋代從「考古」到「玩古」的轉變〉，《故宮學術季刊》，第23卷第1期，2005。

陳振濂，《近代中日繪畫交流史比較研究》，合肥：安徽美術出版社，2000。

陳高華，《元代畫家史料》，上海：人民出版社，1980。

——，〈元代詩人迺賢生平事蹟考〉，《文史》，第32輯，1990。

——，〈略論楊璉真加和楊暗普父子〉，《元史研究論稿》，北京：中華書局，1991。

陳寅恪，《柳如是別傳》，台北：里仁書局，1981。

陳葆真，〈管道昇和他的竹石圖〉，《故宮季刊》，第11卷第4期，1977。

——，〈南唐中主的政績與文化建設〉，《國立臺灣大學美術史研究集刊》，第3期，1996。

——，〈傳世《洛神賦》故事畫的表現類型與風格系譜〉，《故宮學術季刊》，第23卷第1期，2005。

陳萬鼐編，《全明雜劇》，台北：鼎文書局，1979。

陳德馨，〈從趙雍《駿馬圖》看畫馬圖在元代社會網絡中的運作〉，《國立臺灣大學美術史研究集刊》，第15期，2003。

陳學文，〈明代中葉民情風尚習俗及一些社會意識的變化〉，《山根幸夫教授退休記念：明代史論叢》，東京：汲古書院，1990。

陳衡恪，〈文人畫的價值〉，收於何懷碩編，《近代中國美術論集》。

陳韻如，〈蒙元皇室的書畫藝術風尚與收藏〉，《大汗的世紀：蒙元時代的多元文化與藝術》，台北：國立故宮博物院，2001。

——，〈時間的形狀——《清院畫十二月令圖》研究〉，《故宮學術季刊》，第22卷第4期，2005。

——，〈製作清明上河圖〉，未刊稿，發表於北京故宮博物院研討會（2005.10）。

——，〈《雪霽江行》解說〉，《大觀——北宋書畫特展》，台北：國立故宮博物院，2006。

傅申，〈巨然存世畫蹟之比較研究〉，《故宮季刊》，第2卷第2期，1967。

傅立萃，〈謝時臣的名勝古蹟四景圖—兼論明代中期的壯遊〉，《國立臺灣大學美術史研究集刊》，第4期，1997。

傅抱石，〈中國繪畫「山水」「寫意」「水墨」之史的考察〉，收於葉宗鎬選編，《傅抱石美術文集》，南京：江蘇文藝出版社，1986。

——，〈中國繪畫在大時代〉，收於葉宗鎬選編，《傅抱石美術文集》。

——，〈中華民族美術之展望與建設〉，收於葉宗鎬選編，《傅抱石美術文集》。

——，〈俗到家時自入神〉，收於葉宗鎬選編，《傅抱石美術文集》。

——，〈從中國美術的精神上來看抗戰必勝〉，收於葉宗鎬選編，《傅抱石美術文集》。

傅熹年，〈關於展子虔《遊春圖》年代的探討〉，《文物》，1978，第11期。

單國強，〈試析金陵八家合稱的原因〉，《故宮博物院院刊》，1989，第3期。

——，〈戴進生平事迹考〉，《故宮博物院院刊》，1992，第1期。

單國霖，〈吳門畫派綜述〉，《中國美術全集·繪畫篇7·明代繪畫·中》，上海：上海人民美術出版社，1989。

湊信幸，〈陳子和について〉，*Museum*，第353號，1980。

童書業，《唐宋繪畫談叢》，北京：朝花美術出版社，1962。

華德榮，《龔賢研究》，上海人民美術出版社，1988。

費正清、劉廣京編，《劍橋中國晚清史》，北京：中國社會科學出版社，1993。

黃仁宇，《萬曆十五年》，台北：食貨出版社，1985。

黃宗智，《中國研究的規範認識危機》，香港：牛津大學出版社，1994。

黃苗子，〈讀倪雲林傳札記〉，《中華文史論叢》，第3輯，1963。

黃逸芬，〈沈遇南山瑞雪圖軸〉圖版解說，《悅目—石頭書屋所藏中國晚期書畫（解說篇）》，台北：石頭出版股份有限公司，2001。

惲茹辛，《民國書畫家彙傳》，台北：台灣商務印書館，1986。

楊仁愷，〈葉茂台遼墓出土古畫的時代及其它〉，《遼寧省博物館藏寶錄》，香港：三聯書店，1994。

楊啟樵，〈明代諸帝之崇尚方術及其影響〉，《明代宗教》，台北：學生書局，1968。

楊新，〈石溪卒年再考〉，《楊新美術論文集》，北京：紫禁城出版社，1994。

──，〈為因泉石在膏肓──略論石溪的藝術〉，《楊新美術論文集》。

──，〈程正揆及其江山臥遊圖〉，《楊新美術論文集》。

楊義著，郭曉鴻輯圖，《京派海派綜論（圖志本）》，北京：中國社會科學出版社，2003。

溫肇桐，《黃公望史料》，上海：上海人民美術出版社，1963。

萬青力，〈無筆無墨等於零──虛白齋明清繪畫論稿〉，《畫家與畫史：近代美術叢稿》，杭州：中國美術學院出版社，1997。

──，〈蔡元培和畢加索〉，《萬青力美術文集》，北京：人民美術出版社，2004。

葉曉青，〈點石齋畫報中的上海平民文化〉，《二十一世紀》，創刊號，1990。

裘柱常，《黃賓虹傳記年譜合編》，北京：人民美術出版社，1985。

詹石窗，〈道教與文學藝術〉，收於卿希泰主編，《道教與中國傳統文化》，福州：福建人民出版社，1990。

鈴木正，〈明代山人考〉，收於中山八郎等編，《青水博士追悼紀念‧明代史論叢》，東京：大安株式會社，1962。

鈴木敬，《明代繪畫史研究‧浙派》，東京：木耳社，1968。

──，《李唐‧馬遠‧夏圭》，《水墨美術大系》，第2卷，東京：講談社，1973。

──，《中國繪畫史》，全8冊，東京：吉川弘文館，1981–1995。

熊月之，〈上海租界與上海社會思想變遷〉，《上海研究論叢》，第2輯，上海：上海社會科學院出版社，1989。

熊谷宣夫，〈戊子入明と雪舟（上、下）〉，《美術史》，第23、24號，1957。

福本雅一，〈楊文驄傳〉、〈楊文驄の死〉，《明末清初：才粗集》，京都：同朋社，1984。

劉巧楣，〈晚明蘇州繪畫中的詩畫關係〉，《藝術學》，第6期，1991。

劉驍純，〈對現代水墨畫的回顧與思考〉，《雄獅美術》，第277期，1994。

滕固，《唐宋繪畫史》，北京：新華書店，1958。

──，〈關於院體畫和文人畫之史的考察〉，收於何懷碩編，《近代中國美術論集》。

蔡元培，〈文化運動不要忘了美育〉，收於孫德中編，《蔡元培先生遺文類鈔》，台北：復興書局，1956。

──，〈我之歐戰觀〉，《蔡元培全集》，台北：台灣商務印書館，1968。

蔡鴻茹，〈明代製墨名家程君房及《墨苑》〉，《文物》，1985，第3期。

鄭威，《董其昌年譜》，上海：上海書畫出版社，1989。

鄭逸梅，《鄭逸梅選集》，哈爾濱：黑龍江人民出版社，1991。

──，《藝林散葉薈編》，北京：中華書局，1995。

鄭錫珍，《弘仁‧髡殘》，《歷代畫家評傳‧明》，香港：中華書局，1986。

魯道夫‧瓦格納，〈進入全球想像圖景：上海的《點石齋畫報》〉，《中國學術》，第8輯，2001。

穆益勤，《明代院體浙派史料》，上海：人民美術出版社，1985。

蕭平、劉宇甲編，《龔賢研究集》，南京：江蘇美術出版社，1988。

蕭啟慶，〈元代蒙古人的漢學〉，《蒙元史新研》，台北：允晨文化實業股份有限公司，1994。

──，〈元朝多族士人的雅集〉，《香港中文大學中國文化研究所學報》，新第6期，1997。

──，〈元代科舉與菁英流動：以元統元年進士為中心〉，《元朝史新論》，台北：允晨文化實業股份有限公司，1999。

──，〈元朝多族士人圈的形成初探〉，《元朝史新論》。

──，〈宋元之際的遺民與貳臣〉，《元朝史新論》。

——，《內儿國而外中國》，全2冊，北京：中華書局，2007。

錢鍾書，〈中國詩與中國畫〉，收於何懷碩編，《近代中國美術論集》。

饒宗頤，〈張大風及其家世〉，《畫頫——國畫史論集》，台北：時報文化出版企業有限公司，1993。

——，〈淮安明墓出土的張天師畫〉，《畫頫——國畫史論集》。

鶴田武良，〈陶冷月について—近百年來中國繪畫史研究‧三—〉，《美術研究》，第358號，1993。

——，〈圖版解說 楊渭泉の做パピエ‧コレ作品－民國期繪畫資料－〉，《美術研究》，第359號，1994。

——，〈留歐美術學生—近百年來中國繪畫史研究之一一—〉，《美術研究》，第369號，1998。

西文

Barnhart, Richard M. *Marriage of the Lord of the River: A Lost Landscape by Tung Yüan*. Ascona: Artibus Asiae Supplementum, 27, 1970.

——. *Along the Border of Heaven: Sung and Yuan Paintings from the C. C. Wang Family Collection*. New York: The Metropolitan Museum of Art, 1983.

Barnhart, Richard M. et al. *Painters of the Great Ming: The Imperial Court and the Che School*. Dallas: The Dallas Museum of Art, 1993.

——. *Three Thousand Years of Chinese Painting*. New Haven: Yale University Press, 1997.

Berger, Patricia. *Empire of Emptiness: Buddhist Art and Political Authority in Qing China*. Honolulu: University of Hawai'i Press, 2003.

Bickford, Maggie. "Emperor Huizong and the Aesthetic of Agency." *Archives of Asian Art*, vol. 53 (2002–2003).

Bourdieu, Pierre. trans. Richard Nice. *Distinction: A Social Critique of the Judgment of Taste*. Cambridge: Harvard University Press, 1984.

Bryson, Norman. *Vision and Painting*. New Haven: Yale University Press, 1985.

Bush, Susan. *The Chinese Literati on Painting: Su Shih (1037–1101) to Tung Ch'i-ch'ang (1555–1636)*. Cambridge: Harvard University Press, 1971.

——. "Tsung Ping's Essay on Painting Landscape and the 'Landscape Buddhism' of Mount Lu." In Susan Bush and Christian Murck eds. *Theories of the Arts in China*. Princeton, N.J.: Princeton University Press, 1983.

Cahill, James. *Hills Beyond a River: Chinese Painting of the Yüan Dynasty, 1279–1368*. New York and Tokyo: Weatherhill, 1976.

——. *Parting at the Shore: Chinese Painting of the Early and Middle Ming Dynasty, 1368–1580*. New York and Tokyo: Weatherhill, 1978.

——. *An Index of Early Chinese Painters and Paintings: T'ang, Sung, and Yüan*. Berkeley, C.A.: University of California Press, 1980.

——. *The Distant Mountains: Chinese Painting of the Late Ming Dynasty, 1570–1644*. New York and Tokyo: Weatherhill, 1982.

——. *The Compelling Image: Nature and Style in Seventeenth-Century Chinese Painting*. Cambridge: Harvard University Press, 1982.

——. "*Hsieh-I* as A Cause of Decline in Later Chinese Painting." In *Three Alternative Histories of Chinese Painting*. Lawrence, Kansas: Spencer Museum of Art, University of Kansas, 1988.

———. "The Shanghai School in Later Chinese Painting." In Mayching Kao ed. *Twentieth-Century Chinese Painting*. Hong Kong: Oxford University Press, 1988.

———. *The Painter's Practice: How Artists Lived and Worked in Traditional China*. New York: Columbia University Press, 1994.

Chang, Hao. *Chinese Intellectuals in Crisis: Search for Order and Meaning, 1890–1987*. Berkeley: University of California Press, 1987.

Chen, Pao-chen. "*The Goddess of the Lo River*: A Study of Early Chinese Narrative Handscrolls." Ph.D. dissertation, Princeton, N.J.: Princeton University, 1987.

Chou, Ju-hsi. "In Quest of the Primordial Line: The Genesis and Content of Tao-chi's *Hua-yu-lu*." Ph.D. dissertation, Princeton, N.J.: Princeton University, 1970.

———. *Scent of Ink: The Roy and Marilyn Papp Collection of Chinese Painting*. Pheonix: Pheonix Art Museum, 1994.

Chou, Ju-hsi et al. *The Elegant Brush: Chinese Painting under the Qianlong Emperor, 1735–1795*. Phoenix: Phoenix Art Museum, 1985.

Clapp, Anne. *Wen Cheng-ming: The Ming Artist and Antiquity*. Ascona: Artibus Asiae Supplementum, 34, 1975.

———. *The Painting of T'ang Yin*. Chicago: The University of Chicago Press, 1991.

Clarke, David. "Raining, Drowning and Swimming: Fu Baoshi and Water." *Art History*, vol. 29, no. 1 (2006).

Clunas, Craig. *Art in China*. Oxford and New York: Oxford University Press, 1997.

———. *Elegant Debts: The Social Art of Wen Zhengming 1470–1559*. Honolulu: University of Hawai'i Press, 2004.

Croizier, Ralph. *Art and Revolution in Modern China: The Lingnan (Cantonese) School of Painting, 1906–1951*. Berkeley, Los Angeles, London: University of California Press, 1988.

Cura, Nixi. "A 'Cultural Biography' of the Admonitions Scroll: The Qianlong Reign (1736–1795)." In Shane McCausland ed. *Gu Kaizhi and the Admonitions Scroll*. London: The British Museum Press, 2003.

Eastman, Lloyd E. *Family, Fields and Ancestors: Constancy and Change in China's Social and Economic History, 1550–1949*. New York and Oxford: Oxford University Press, 1988.

Edwards, Richard. *The Field of Stones: A Study of the Art of Shen Chou (1427–1509)*. Washington D.C.: Freer Gallery of Art, 1962.

———. *The Painting of Tao-chi, 1641– ca. 1720: catalogue of an exhibition, August 13–September 17, 1967, held at the Museum of Art, University of Michigan, in conjunction with the International Congress of Orientalists and the Sesquicentennial Celebration of the University of Michigan, 1817–1967*. Ann Arbor: University of Michigan Museum of Art, 1967.

———. *The World Around the Chinese Artist: Aspects of Realism in Chinese Painting*. Ann Arbor: University of Michigan, 1989.

Fong, Wen C. "Toward a Structural Analysis of Chinese Landscape Painting." *Art Journal*, vol. 28 (1969).

———. *Summer Mountains: The Timeless Landscape*. New York: The Metropolitan Museum of Art, 1975.

———. "Rivers and Mountains after Snow (*Chiang-shan hsüeh-chi*) Attributed to Wang Wei (A.D. 699–759)." *Archives of Asian Art*, vol. 30 (1976–77).

———. "Reviewed Work: The Compelling Image: Nature and Style in Seventeenth-Century Chinese Painting

(The Charles Eliot Norton Lectures, 1979) by James Cahill." *Art Bulletin*, vol. 68, no. 3 (1986).

——. *Beyond Representation: Chinese Painting and Calligraphy 8th–14th Century*. New York: The Metropolitan Museum of Art, 1992.

——. "Riverbank." In Maxwell K. Hearn and Wen C. Fong eds. *Along the Riverbank: Chinese Paintings from the C. C. Wang Family Collection*. New York: The Metropolitan Museum of Art, 1999.

Fong, Wen C. and Marilyn Fu. *Sung and Yuan Paintings*. New York: The Metropolitan Museum of Art, 1973.

Fong, Wen C. and Maxwell Hearn. *Silent Poetry*. New York: The Metropolitan Museum of Art, 1982.

Fong, Wen C. et al. *Images of the Mind: Selections from the Edward Elliott Family and John B. Elliott Collection of Chinese Calligraphy and Painting at the Art Museum, Princeton University*. Princeton, N.J.: The Art Museum, Princeton University, 1984.

——. *Mandate of Heaven: Emperors and Artists in China*. Zurich: Museum Rietberg, 1996.

Fong, Wen C. and James Watt. *Possessing the Past: Treasures from the National Palace Museum, Taipei*. New York: The Metropolitan Museum of Art, 1996.

Fry, Roger. *Last Lectures*. Boston: Beacon Press, 1962.

Fu, Marilyn Wong. "The Impact of the Re-unification: Northern Elements in the Life and Art of Hsien-yu Shu (1257? –1302) and Their Relation to Early Yüan Literati Culture." In John D. Langlois, Jr. ed. *China under Mongol Rule*. Princeton, N.J.: Princeton University Press, 1981.

Fu, Marilyn and Shen, *Studies in Connoisseurship: Chinese Paintings from the Arthur M. Sackler Collection in New York and Princeton*. Princeton, N.J.: The Art Museum, Princeton University, 1973.

Fu, Shen C. Y. *Challenging the Past: The Paintings of Chang Dai-chien*. Seattle and London: University of Washington Press, 1991.

Harrist, Robert. *Painting and Private Life in Eleventh-Century China: Mountain Villa by Li Gonglin*. Princeton, N.J.: Princeton University Press, 1998.

Hartman, Charles. "Literary and Visual Interactions in Lo Chih-ch'uan's Crows in Old Trees." *Metropolitan Museum Journal*, vol. 28 (1998).

Hay, A. John. "Huang Kung-wang's Dwelling in the Fu-ch'un Mountains: The Dimensions of a Landscape." Ph.D. dissertation, Princeton, N.J.: Princeton University, 1978.

Hearn, Maxwell K. "The Artist as Hero." In Wen C. Fong and James C. Y. Watt, *Possessing the Past*.

Hironobu, Kohara. "Tung Ch'i-ch'ang's Connoisseurship in T'ang and Sung Painting." In Wai-kam Ho ed. *The Century of Tung Ch'i-ch'ang, 1555–1636*. Kansas City and Seattle: The Nelson-Atkins Museum of Art and University of Washington Press, 1992.

Ho, Ping ti. *The Ladder of Success in Imperial China: Aspects of Social Mobility, 1368–1911*. New York: Columbia University Press, 1962.

Ho, Wai-kam. "Tung Ch'i-ch'ang's New Orthodoxy and the Southern School Theory." In Christian F. Murck ed. *Artists and Traditions: Use of the Past in Chinese Culture*. Princeton, N.J.: The Art Museum, Princeton University, 1976.

—— ed. *The Century of Tung Ch'i-ch'ang, 1555–1636*. 2 vols. Kansas City and Seattle: The Nelson-Atkins Museum of Art and University of Washington Press, 1992.

Ho, Wai-kam et al. *Eight Dynasties of Chinese Painting: The Collections of the Nelson Gallery-Atkins Museum, Kansas City, and the Cleveland Museum of Art*. Cleveland: The Cleveland Museum of Art, 1980.

Hsu, Ginger Cheng-chi. "The Drunken Demon Queller: Chung K'uei in Eighteenth-Century Chinese Painting." *Taida Journal of Art History*, no.3 (1996).

Hung, Chang-tai. "War and Peace in Feng Zikai's Wartime Cartoons." *Modern China*, vol. 16, no. 1 (1990).

——. *War and Popular Culture: Resistance in Modern China, 1937–1945*. Berkeley, Los Angeles, London: University of California Press, 1994.

Kahn, Harold. "Drawing Conclusions: Illustration and Pre-history of Mass Culture." 收於康無為（Harold Kahn），《讀史偶得：學術演講三篇》，台北：中央研究院近代史研究所，1993。

Kim, Hongnam. *The Life of a Patron: Zhou Lianggong (1612–1672) and the Painters of Seventeenth-Century China*. New York: China Institute in America, 1996.

Laing, Ellen Johnston. "Notes on Qiu Ying's Figure Paintings." Papers from the Symposium on Painting of the Ming Dynasty, Hong Kong (1988.11.30–12.2).

——. "Erotic Themes and Romantic Heroines Depicted by Ch'iu Ying." *Archives of Asian Art*, vol. 49 (1996).

Lawton, Thomas. *Chinese Figure Painting*. Washington D.C.: The Smithsonian Institution, 1973.

Lee, Sherman E. *Chinese Landscape Painting*. New York: Harper & Row, 1960.

——. "Yan Hui, Zhong Kui, Demons and the New Year." *Artibus Asiae*, vol. 53, no. 1/2 (1993).

Li, Chu-tsing. "Rocks and Trees and the Art of Ts'ao Chih-Po." *Artibus Asiae*, vol. 23, no. 3/4 (1960).

——. *The Autumn Colors on the Ch'ao and Hua Mountains: A Landscape by Chao Meng-fu*. Ascona: Artibus Asiae Supplementum, 21, 1965.

Lin, Li-chiang. "The Proliferation of Images: The Ink-stick Designs and The Printing of the *Fang-shih mo-p'u* and the *ch'eng-shih mo-yuan*." Ph.D. dissertation, Princeton, N.J.: Princeton University, 1998.

Lippe, Aschwin. "Kung Hsien and the Nanking School." *Oriental Art*, vol. 13, no. 2 (1967).

Liscomb, Kathlyn. "The Eight Views of Beijing: Politics in Literati Art." *Artibus Asiae*, vol. 49, no. 1/2 (1988–89).

——. "Before Orthodoxy: Du Qiong's (1397–1474) Art-Historical Poem." *Oriental Art*, vol. 38, no. 2 (1991).

Little, Stephen. "The Demon Queller and the Art of Qiu Ying." *Artibus Asiae*, vol. 46, no. 1/2 (1985).

Loehr, Max. *The Great Painters of China*. Oxford: Phaidon Press, 1980.

McDermott, Joseph. "The Art of Making a Living in Sixteenth Century China." *Kaikodo Journal*, vol. 5 (1997).

Mote, Frederick W. "Confucian Eremitism in the Yüan Period." In Arthur F. Wright ed. *The Confucian Persuasion*. Stanford, California: Stanford University Press, 1960.

Muller, Deborah Del Gais. "Chang Wu: Study of a Fourteenth-Century Figure Painter." *Artibus Asiae*, vol. 47, no. 1 (1986).

Munakata, Kiyohiko. *Ching Hao's 'Pi-fa-chi': A Note on the Art of the Brush*. Ascona: Artibus Asiae Supplementum, 31, 1974.

Murase, Miyeko. "Farewell Paintings of China: Chinese Gifts to Japanese Visitors." *Artibus Asiae*, vol. 32, no. 2/3 (1970).

Murck, Christian F. ed. *Artists and Traditions: Use of the Past in Chinese Culture*. Princeton, N.J.: The Art Museum, Princeton University, 1976.

Murray, Julia. *Ma Hezhi and the Illustration of the Book of Odes*. Cambridge: Cambridge University Press, 1993.

Neill, Mary Gardner. "Mountains of the Immortals: The Life and Painting of Fang Ts'ung-i." Ph.D. dissertation, New Haven: Yale University, 1981.

Rawski, Evelyn S. "Economic and Social Foundations of Late Imperial Culture." In David Johnson et al. *Popular Culture in Late Imperial China*. Berkeley: University of California Press, 1985.

Rogers, Howard. "Second Thoughts on Multiple Recensions." *Kaikodo Journal*, vol. 5 (1997).

Shih, Shou-chien. "Eremitism in Landscape Paintings by Ch'ien Hsüan (ca. 1235–before 1307)." Ph.D. dissertation, Princeton, N.J.: Princeton University, 1984.

——. "The Mind Landscape of Hsieh Yu-yü by Chao Meng-fu." In Wen C. Fong et al. *Images of the Mind*.

——. "The Landscape Painting of Frustrated Literati: The Wen Cheng-ming Style in the Sixteenth Century." In Willard J. Peterson et al. *The Power of Culture: Studies in Chinese Culture History*. Hong Kong: The Chinese University Press, 1994.

——. "Calligraphy as Gift: Wen Cheng-ming's (1470–1559) Calligraphy and the Formation of Soochow Literati Culture." In Wen C. Fong et al. *Character and Context in Chinese Calligraphy*. Princeton, N.J.: The Art Museum, Princeton University, 1999.

Silbergeld, Jerome. "The Political Landscapes of Kung Hsien, in Painting and Poetry." 《明遺民書畫研討會記錄》，香港：香港中文大學中國文化研究所文物館，1976。

——. "In Praise of Government: Chao Yung's Painting 'Noble Steeds' and Late Yüan Politics." *Artibus Asiae*, vol. 46, no. 3 (1985).

Sirén, Osvald. *Chinese Painting: Leading Masters and Principles.* 7 vols. New York: The Ronald Press, 1956–58.

Sullivan, Michael. *Chinese Art in the Twentieth Century.* Berkeley: University of California Press, 1959.

——. *The Birth of Landscape Painting in China.* Berkeley and Los Angeles: University of California Press, 1962.

——. *Symbols of Eternity: The Art of Landscape Painting in China.* Stanford, California: Stanford University Press, 1979.

——. *The Meeting of Eastern and Western Art.* Berkeley: University of California Press, 1989.

——. *Art and Artists of Twentieth-Century China.* Berkeley and London: University of California Press, 1996.

Summers, David. "Representation." In R. S. Nelson and R. Shiff eds. *Critical Terms for Art History*. Chicago: The University of Chicago Press, 1996.

The National Palace Museum ed. *Proceedings of the International Symposium on Chinese Painting*. Taipei: National Palace Museum, 1970.

Thorp, Robert and Richard Vinograd. *Chinese Art and Culture*. New York: Harry N. Abrams Inc., 2001.

Vinograd, Richard. "Reminiscences of Ch'in-huai: Tao-chi and the Nanking School." *Archives of Asian Art*, vol. 31 (1977–78).

——. "New Light on Tenth-Century Sources for Landscape Painting Styles of the Late Yüan Period." 《鈴木敬先生還曆記念中國繪畫史論集》，東京：吉川弘文館，1981。

——. "Family Properties: Personal Context and Cultural Pattern in Wang Meng's Pien Mountains of 1366." *Ars Orientalis*, vol. 13 (1982).

Watt, James C. Y. et al. *When Silk Was Gold: Central Asian and Chinese Textiles*. New York: The Metropolitan Museum of Art, 1997.

Weng, T. W. "Tu Ch'iung." In Carrington L. Goodrich and Chaoying Fang eds. *Dictionary of Ming Biography.* New York and London: Columbia University Press, 1976.

Whitfield, Roderick. "Che School Paintings in the British Museum." *The Burlington Magazine*, vol. 114, No. 830 (1972).

Wong, Aida Yuan. *Parting the Mists: Discovering Japan and the Rise of National-Style Painting in Modern China.* Honolulu: University of Hawai'i Press, 2006.

Wu, Hung. *The Double Screen: Medium and Representation in Chinese Painting.* Chicago: The University of Chicago Press, 1996.

Wu, Marshall P. S. *The Orchid Pavilion Gathering.* Ann Arbor: University of Michigan, 2000.

Wu, Nelson I. "Tung Ch'i-ch'ang (1555–1636): Apathy in Government and Fervor in Art." In Arthur F. Wright and Denis Twitchett eds. *Confucian Personalities.* Stanford, California: Stanford University Press, 1962.

Yuhas, Louis. "Wang Shih-chen as Patron." In Chu-tsing Li ed. *Artists and Patrons: Some Social and Economic Aspects of Chinese Painting.* Seattle: University of Washington Press, 1989.

國家圖書館出版品預行編目資料

從風格到畫意：反思中國美術史 / 石守謙 著
　　-- 臺北市：石頭, 2010.06
　　　面；　　公分
　　參考書目：面
　　ISBN 978-986-6660-09-2（平裝）
　　ISBN 978-986-6660-10-8（精裝）

1.美術史　2.文集　3.中國

909.2　　　　　　　　　　　　　99001848